中国红色美术史

邓向阳 著

中山大学出版社
·广州·

版权所有　翻印必究

图书在版编目（CIP）数据

中国红色美术史/邓向阳著.—广州：中山大学出版社，2019.12
ISBN 978-7-306-06793-7

Ⅰ.中… Ⅱ.①邓… Ⅲ.①美术史—中国—近现代 Ⅳ.①J120.9
中国版本图书馆CIP数据核字（2019）第279281号

ZHONGGUO HONGSE MEISHUSHI

出 版 人：	王天琪
策划编辑：	嵇春霞　徐诗荣
责任编辑：	徐诗荣
书名题字：	邓向阳
封面设计：	曾　斌
责任校对：	高　洵
责任技编：	何雅涛
出版发行：	中山大学出版社
电　　话：	编辑部 020-84110283，84111996，84111997，84113349
	发行部 020-84111998，84111981，84111160
地　　址：	广州市新港西路135号
邮　　编：	510275　传真：020-84036565
网　　址：	http://www.zsup.com.cn　E-mail：zdcbs@mail.sysu.edu.cn
印 刷 者：	广州市友盛彩印有限公司
规　　格：	787mm×1092mm　1/16　29印张　652千字
版次印次：	2019年12月第1版　2019年12月第1次印刷
定　　价：	180.00元

如发现本书因印装质量影响阅读，请与出版社发行部联系调换。

本书为广东省献礼新中国成立70周年
精品创作计划图书资助出版项目

序言　红色的美术史歌

萧鸿鸣

"红色美术"是一个大课题。在中国近现代历史发展过程中，以在共产主义革命实践中形成的毛泽东的"枪杆子里面出政权"理论为指导，这一处于特殊时期和特殊地域、有着特殊指向的美术形式，精准地把握了那个时代赤贫民众的社会需求乃至精神上的渴望。它适应了自身所处的特定的乡村环境、恶劣的生存条件，使得这一经历了近百年的浴血奋斗而形成的"红色"审美取向，有别于并凸显于历朝历代娱情于乐的定式，展现出自身的战斗个性与理想风采。在中国几千年来的美术史上，红色美术留下了浓墨重彩的璀璨一笔。

在现有的美术研究乃至涉及红色美术的研究中，许多研究者的世界观和研究角度，都明显地带有某些偏见和局限性。他们对红色美术的表达形式和作品内容，存在着各种各样的认为其"非专业"的轻视态度，甚至有时还会充斥着某种敌意，尽管这些态度和敌意有时是以隐晦甚至是躲藏的方式来表达的。

然而，这些研究者忽视了一个重大的历史事实：中国共产党是在一个积贫积弱的旧中国土壤上成长和壮大起来的。在这近百年的现实世界里，红色美术不仅摆脱了旧有的灰暗的、陈旧的审美观，而且以惊雷般的呐喊唤醒民众并建立起鲜明的艺术形象，它那具有颠覆性和创造性的图文样式，对"红区"的民众产生了深刻、久远的影响。对腐朽的统治者、来自东西方的侵略者、投降者、伪政权下的虚与委蛇的"艺术家"等形形色色的人群来说，它犹如投出的匕首、挥舞的大刀和刺向心脏的红缨枪，让本是万马齐暗的旧中国在这场红与黑的伟大博弈中，以摧枯拉朽的方式建立起了凤凰涅槃般的新中国美术。

历史是由胜利者写成的，胜利本身即包含了信念的魅力！对于红色美术的社会基础、民众心理、隐藏在美术现象后面的精神实质，以及影响了当时乃至以后中国和世界历史的红色美术实践等，我们均需用理性的眼光和科学的手段，来对其进行深入的剖析、研究与阐释。这便是邓向阳先生大张旗鼓，努力要写好这部《中国红色美术史》，并始终充满热情与动力的原因。

邓向阳先生是一位来自革命老区江西黎川，濡染了前辈革命者热血，有着一种特别的"红色"基因，有思想、有担当、有节义，甚至有些当年"革命者"性格的人。身负这种气质，并以他多年从事书、画的实践积累，邓向阳先生对红色美术的历程进行回顾、梳理，并对重要的作品进行阐释，针对红色美术的不足与缺陷进行评价，始有这部《中国红色美术史》。

成就一部中国现代美术史不可或缺、有别于现阶段其他作品、具有独特见解的红色美术理论著作，无疑既考验学术能力，又考验现实与理想之间的取舍，更考验价值体系的认知，还考验论证与阐释的准确性。

　　建立在自我觉醒基础上的《中国红色美术史》，摒弃了简单、陈旧的研究方法，而以完全的"艺术"态度，从美术学的专业角度，来对这一影响了中国命运、从20世纪初年畅行至今的美术大实践，加以理性的论证与阐释，将那些附着于红色美术的表面现象剥离，将一个鲜为人知或难以为人所知的"红色"本质，直观且有理有据地摆在读者面前；在对红色美术具体作品的产生、历史事件的来龙去脉做出必要的交代后，对其中提到的每一件作品均有细致、深入的美学分析；对于红色美术的表现形式，在解读其创造过程并指出其独特之处外，还对其不足与缺陷给予了理性的剖析；在整体把握红色美术现象时，采取了一种以往从没有见过的"红区"与"白区"、"长征"与"围追堵截"、"特区"与"沦陷区""国统区"的比较论证方法，站在大历史观的高度，指出红色美术在国家危亡、民族涂炭的紧要关头，凸显出了比较后的巨大力量与价值，阐述了这一个性鲜明的红色美术，具有划时代的伟大意义。

　　忘记历史，就意味着背叛！这既会虚化我们的现在，也会迷惑子孙的未来。

　　今天，各种美术观念层出不穷、冲击不断，美术样式丰富多彩，在五花八门的作品面前，红色美术看似已经不那么起眼、不那么吸引人们的注意力、不那么让人赏心悦目，但是，红色美术在其历史的发展过程中，却曾是那样地直指人心！那样地振奋人们的精神！那样地让民众感觉到希望！它激励着广大人民，抱着一种大无畏的献身精神，从灰暗、残酷的现实中走向硝烟滚滚的战场，夺取一场又一场伟大的胜利，最终让一个满目疮痍的旧中国，高奏凯歌，走向了灿烂的今天。这是红色美术最值得称道、最具有魅力的地方。

　　《中国红色美术史》以史歌的方式，让红色美术的巨大价值再次得以展现。作者以"红色"史家的眼光，对这一美术现象的理性分析与阐述，是当今纷纷扰扰的美术评论界所欠缺的，填补了这个美术领域研究的空白。

　　是为序。

2019年7月10日于北京

目 录

导 言 ·· 1

第一章 《共产党宣言》下的共产党人与红色美术雏形 ·· 1
一、传统与现实的表达——中国红色美术 ··· 1
 1. 红色——中国传统中"胜利"与"喜庆"的表达 ··· 2
 2. 毛泽东诗词的美学观 ·· 4
 3. 周恩来来自津门的美学情怀 ··· 9
 4. 早期共产党领导人瞿秋白的文人情结 ·· 14
二、工农革命运动中红色美术的开启与其鲜明的创作特点 ··································· 21
 1. 符合中国人审美的表现意识 ··· 22
 2. 主题鲜明的战斗性 ··· 26
 3. 以漫画为主体的表现形式 ·· 31
 4. 北伐中的美术激流与知识分子清流 ··· 36
三、"主流美术"与"非主流美术"表现的不同特质 ··· 40
 1. 民国时期整体的美术状况 ·· 41
 2. 唯美表现主义与革命现实主义 ··· 48
 3. 隐喻表达与直抒胸臆 ·· 54
四、渐趋明朗的红色美术 ·· 59
 1. 鲁迅美术观影响下的红色美术 ··· 59
 2. 意识形态下的现实主义 ··· 62
 3. 红色美术的革命性特征 ··· 65
 4. 主题鲜明的表现形式 ·· 68

第二章 苏区的红色美术活动 ·· 74
一、苏区美术呈现的"红色"印迹 ··· 74
 1. 苏区成立前美术宣传的主要形式 ·· 74
 2. 苏区早期的美术作品及创作队伍 ·· 80
 3. 苏区美术的形成及基本特点 ·· 85
 4. 苏区美术独具特色的作品标题 ··· 91

二、不同地域的苏区美术表现形式 ·········· 95
 1. 赣南苏区的美术活动 ·········· 95
 2. 闽西、赣南美术的共性与特点 ·········· 99
 3. 川陕苏区的美术宣传形式 ·········· 103
 4. 陕甘苏区的美术特质 ·········· 108

三、中央苏区的美术创作 ·········· 113
 1. 现实主义的创作理念与贴近生活的表现形式 ·········· 114
 2. 直接指向的主题表现 ·········· 120
 3. 以保卫根据地为目的的各种美术题材 ·········· 125
 4. 红色美术的创作队伍 ·········· 129

四、中央苏区的美术设计 ·········· 134
 1. 报头、书籍封面设计 ·········· 134
 2. 苏维埃标志、证章与建筑设计 ·········· 139
 3. 服装、展览及舞台设计 ·········· 144
 4. 邮票及各种票证设计 ·········· 148
 5. 纸币设计 ·········· 155

第三章 处于探索和发展中的红色美术 ·········· 162

一、充满活力的红色美术 ·········· 162
 1. 战斗胜利是红色美术的最大收获 ·········· 162
 2. 独具特色的红色美术批评 ·········· 167
 3. 红色美术的理论基础 ·········· 170
 4. 成长和发展中的苏区美术 ·········· 175

二、不同风格与形式的红色美术 ·········· 180
 1. 苏联美术的直接影响 ·········· 181
 2. 德国表现主义的创作风格 ·········· 184
 3. 来自传统与海派的主流绘画 ·········· 188
 4. 不同形式的图画文字表达 ·········· 191

三、苏维埃共和国体制下对红色美术创作的保障 ·········· 193
 1. 邓小平与《红星》报 ·········· 194
 2. 苏维埃政治体制下的红色美术 ·········· 196
 3. 红色美术的创作与宣传平台 ·········· 200
 4. 红色美术的创作方向与左翼文艺运动的相互支持 ·········· 203

第四章 长征路上闪烁的红色美术星光 ·········· 207

一、人手相传与鼓舞士气、唤醒民众的"红色"图画 ·········· 207

1. 黄镇的漫画——雪山草地上的作品 ········· 208
　　2. 长征中的红色美术印记 ········· 211
　　3. 鼓动性极强的标语画和壁画 ········· 215
　　4. 长征中的绘刻形式和标语 ········· 218
二、长征途中的部分美术作品追忆 ········· 221
　　1. 从《西行漫画》到《长征画集》 ········· 221
　　2. 长征见闻的经典之作 ········· 224
　　3. 一幅难产的《母子别离图》 ········· 228
　　4. 画家笔下的民族情结 ········· 231
三、革命的乐观主义和现实的艰难困苦所熔铸的红色美术 ········· 233
　　1. 艰苦环境与战时流动中的美术创作 ········· 233
　　2. 少数民族地区文化对红色美术创作的影响 ········· 237
　　3. 对新中国成立后社会主义革命美术的影响 ········· 239
　　4. 红色美术——为长征胜利铺就精神底色 ········· 242
四、休养生息的延安时期美术 ········· 245
　　1. 长征胜利后延安营造的美术氛围 ········· 245
　　2. 《红星照耀中国》与"红色中国"美术 ········· 248
　　3. 与政相通的延安红色美术 ········· 250
　　4. 延安时期美术的理性自觉 ········· 252

第五章　延安——国统区美术家追求艺术自由的晴朗天空 ········· 254
一、从新兴木刻运动到延安"特区"美术的形成 ········· 254
　　1. 鲁迅与新兴木刻运动 ········· 254
　　2. 延安美术的摇篮——鲁迅艺术学院 ········· 262
　　3. 左翼美术家联盟与延安美术思潮 ········· 265
　　4. 异军突起的木刻版画 ········· 270
二、发展中的延安美术 ········· 272
　　1. 延安时期的漫画活动 ········· 272
　　2. 延安整风运动中的漫画改造 ········· 281
　　3. 以《在延安文艺座谈会上的讲话》精神构建画统 ········· 283
　　4. "延安画派"的产生及成因 ········· 286
三、大生产运动酿造出的时代经典 ········· 291
　　1. 大生产运动美术创作题材的取向 ········· 291
　　2. 大生产运动中的《群英会》 ········· 294
　　3. 改造二流子运动中的美术创作 ········· 295
四、延安红色美术与国统区"灰色美术"的巨大差异 ········· 298

 1. 美术家精神蕴涵的巨大不同 ········· 298
 2. 美术阵营的巨大差异 ············· 301
 3. 路径不同的心路历程 ············· 304
 4. 政治环境下的不同影响 ··········· 308

第六章　抗日战争时期新四军的美术活动 ········· 313
 一、战地服务团美术组与苏中新四军的美术创作队伍 ····· 313
 1. 战地服务团美术组与《抗敌画报》 ······· 313
 2.《新四军军歌》及其木刻组画 ········· 315
 3. 苏中新四军的美术家 ············· 317
 二、苏北新四军的美术呈现 ············· 320
 1. 活跃在苏北新四军中的美术家 ········ 320
 2. 鲁艺华中分院美术系 ············· 322
 3. 一支特殊的美术宣传队——新安旅行团 ···· 324
 三、淮南、淮北及其他区域新四军的美术活动 ······ 326
 1. 抗大八分校与淮南艺专的美术活动 ······ 326
 2.《铁佛寺》的创作及影响 ··········· 328
 3.《拂晓报》的影响 ·············· 329
 4. 其他区域新四军的美术状况 ········· 330

第七章　延安、重庆、日伪占领区三方政治势力影响下的美术活动 ··· 332
 一、抗日战争时期的中国美术现象 ·········· 332
 1. 上海的漫画时代与直面抗日的漫画家 ····· 332
 2. 救亡漫画宣传队 ·············· 340
 3.《救亡漫画》与漫画战 ············ 343
 4. 抗战时期美术救亡的历史意义 ········ 348
 二、延安及敌后抗日根据地的美术呈现 ········ 353
 1. 延安时期各敌后抗日根据地的美术活动 ··· 353
 2. 延安美术作品的精神内涵 ·········· 359
 3. 木刻中国化之路 ·············· 364
 三、国统区美术战线的两重性 ············ 368
 1. 抗日救亡运动的美术宣传 ·········· 368
 2. 桂林的美术阵营 ·············· 370
 3. 全国各地的美术活动 ············ 375
 4. 重庆的美术活动及美术刊物 ········· 378
 5. 西南、西北的美术状况 ··········· 388

四、日伪统治区的美术斗争和美术家 ··· 391
1. "膏药旗"下同化与反同化的美术斗争 ··· 391
2. 铁蹄之下的民族气节 ·· 398

第八章 解放战争时期开放的美术视野 ··· 402
一、黎明前国统区的美术呈现 ·· 402
1. 肩负历史责任的美术家 ·· 402
2. 国统区的美术战线 ··· 404
3. 上海美术宣言与广州巨幅画像 ·· 406
二、东北解放区的美术现象 ·· 408
1. 东北解放区美术的缩影——《东北画报》 ··· 408
2.《东北漫画》的现实意义 ·· 411
3. 东北土地改革运动中的美术创作 ·· 412
三、各解放区美术活动掠影 ·· 414
1. 华北解放区的美术特质 ·· 414
2. 华东解放区的美术活动 ··· 417
3. 西北及中原解放区的美术构成 ·· 421
4. 美术创作的表现形式及主题意识 ·· 422

第九章 新中国成立初期的美术活动 ·· 424
一、新民主主义革命美术的过渡与演进 ·· 424
二、新中国成立之初的美术改造运动 ·· 427
三、《在延安文艺座谈会上的讲话》精神熔铸的现代艺术家 ················ 435

参考文献 ··· 437

后　记 ··· 441

导　言

中国共产党从诞生之日起，就一直将马克思主义的理论学说作为行动指南，并一直沿着其指引的方向，在中国革命和社会主义建设事业中，取得了一个又一个伟大的胜利。习近平总书记说："马克思主义是我们立党立国的根本指导思想。背离或放弃马克思主义，我们党就会失去灵魂、迷失方向。"[①]

在文化建设方面，马克思主义的美学思想、文艺理论及其"劳动创造美"的论述，让无产阶级的文化艺术充满了深刻的内涵。马克思说："只要人自身的劳动还没有造成人的对自然的兴味，人对自然的感觉，也就是人的自然的感觉，那末[②]感觉和精神之间的抽象的敌对是必然的。"[③]

重视艺术形式美，固然是马克思看到了艺术形式美的相对独立性，以及它所具有的独特审美价值。而马克思之所以反对形式主义的创作倾向，最根本的原因是他一向认为文艺应当帮助群众认识生活、改造生活，为无产阶级的解放事业服务，这是红色美术的一个重要成因。中国共产党成立后，在文化艺术领域，自始至终都是沿着大众化的道路去寻找它的理论依据。20世纪20年代后期至30年代初期，列宁所继承的马克思主义理论学说，以《党的组织和党的文学》为标杆，让中国许多的文艺工作者知道了文艺要为劳动人民服务，但在实际运用上，还是没有将这一根本性的问题解决。鲁迅说："我们战线不能统一，就证明我们的目的不能一致，或者只为了小团体，或者还其实只为了个人，如果目的都在工农大众，那当然战线也就统一了。"

鲁迅所言，体现了马克思主义文艺大众化的思想，他所倡导的"新兴木刻运动"[④]正是践行这一思想的最好表现。在解决革命文艺方向问题上，红色美术始终坚持无产阶级和人民大众的立场。从工农革命运动时期，到国共合作的北伐战争时期以及抗日战争时期，红色美术始终贯穿着文艺大众化的理念。大众化的具体体现，就是把反对帝国主义、封建主义的革命理论和中国共产党的政治主张，用群众喜闻乐见、通俗易懂的美术形式进行宣传，使红色美术在革命斗争中展现出生机勃勃的局面。这种中国式的大众化美术样式，唤醒了民众的革命觉悟，在组织发动工农参与革命斗争中发挥了极其重要的作用，从而形成了中国独具特色的红色美术样式，并且不断地走向成熟。可以说，红色

[①] 习近平：《在庆祝中国共产党成立95周年大会上的讲话》，载《人民日报》2016年7月2日第1版。
[②] 本书中的许多引文来自较早的文献，当时的词语用法与现代汉语规范多有不一，本书在引用时均保留原用词语。
[③] 《马克思恩格斯论艺术》（第1卷），人民文学出版社1960年版，第202页。
[④] 中国新兴木刻版画运动（简称为"新兴木刻运动"）是由鲁迅先生于1931年在上海倡导发起的。

美术是在中国共产党的旗帜下形成的一种全新的美术概念，蕴含着巨大的精神财富。时至今日，它仍然在发挥着独特的作用。

所谓红色美术，就是指美术工作者以现实主义绘画形式对中国共产党带领中国人民进行艰苦卓绝的革命斗争、实现民族解放与社会建设的过程进行的记录与呈现。红色美术有丰富的表现形式，包括标语画、漫画、壁画、苏区①邮票、钱币、建筑设计和报刊设计，以及后来在抗日战争和解放战争时期的木刻版画等。它所秉持的"红色"理念和艺术特质，是中国现代美术史的重要组成部分，也是中国文化艺术发展史上又一新的篇章。

自1921年中国共产党诞生至1949年中华人民共和国成立，中国共产党作为非执政党，受到了残酷的打压，并进行了激烈的斗争。因此，在意识形态难以相融甚至是完全对立的情况下，武装割据形成的各苏区时期、作为"特区"的延安时期以及后来解放战争时期所形成的美术及其发展，均被视为"不正统"或"非主流"，甚至被归为"叛逆"和"反动"的范畴之列，致使在很长时期内的中国现代美术史中，完全忽略了这一时期特殊区域内的美术成就和重要历史意义。在目前所见有关中国现代美术史的论著中，对其少有论及，即便有，也只是泛泛而谈或语焉不详。其实，从1921年起，中国红色美术这一在特定历史条件下发生、形成并壮大起来的美术形式和美术队伍，就是伴随着中国共产党的创建、发展到建立全国政权而成长的。红色美术以图像的形式，来鼓舞红军和民众的斗志，振奋其精神，帮助共产党人在新民主主义革命的斗争中，取得了一个又一个的胜利，最终使满目疮痍的旧中国，走向了辉煌灿烂的今天。同时，它所蕴含的"美术"与"艺术"，也在经历革命战争血与火的考验和洗礼中逐渐成长，最终成为引领全国和引领时代潮流的艺术样式。

总之，中国红色美术是建立在共产主义思想、马克思主义政党基础上的"革命美术"概念，汇集了自1921年中国共产党创立至1949年中华人民共和国成立的28年及中华人民共和国成立初期（1949—1953）的一些重大美术活动。本书在阐述这一美术现象时，将分为以下九章进行。

第一章 《共产党宣言》下的共产党人与红色美术雏形

五四运动以后，马克思主义在中国广泛传播并日益同中国工人运动相结合。从陈望道翻译《共产党宣言》到各地党组织的建立，正是中国共产党从酝酿、准备到建立的过程。中国共产党成立之初，在工农革命运动、国共合作北伐时期的美术宣传掀开了中国红色美术的序章。

中国共产党自成立之始，就十分重视美术的宣传与鼓动作用。共产党早期领导人的个人魅力和艺术修养，影响了早期的红色美术。例如，毛泽东的诗词美学观、周恩来的文艺情怀、瞿秋白的文人情结等，均对这一时期红色美术的形成和发展产生了极大的影响。对此，本章有较为详尽的论述。譬如，农民运动时期由毛泽东主持的第六届"农讲

① "苏"字缘于俄文сoвeт的音译"苏维埃"，意为"代表会议"。本书中苏区的含义，就是指在革命过程中由中国共产党领导建立的采用"苏维埃政权"组织形式的地区。

所"里开设的"革命画"课程,将"谁是我们的敌人?谁是我们的朋友?"问题始终贯穿于"革命画"的创作过程,从而把"革命的首要问题"向艺术家们做了直白的传达。

与此同时,本章在对这一时期的"主流美术"与"非主流美术"进行了比较之后,对二者之间的异同以及民国的整体美术状况,均进行了全面和深入的阐述。

鲁迅身处国统区①,却心系长征②途中的红军乃至延安"特区"的建立,并以其独特的方式对红色美术的创作产生巨大的影响。意识形态下的"理想主义"是如何对"现实主义"产生影响并支持"革命者"的创作的,从而获得"苏区"和"革命"的特殊题材,这些都是本章的主要叙述内容。

第二章　苏区的红色美术活动

苏区美术是第二次国内革命战争形成的产物,是新民主主义文化的一个重要组成部分和新的艺术形式。

初创阶段的苏区美术,表现形式以漫画、宣传画、书籍插图、标语等为主体,还包括建筑、邮票、钱币设计和其他艺术门类,贯穿其中的主题均具有鲜明的"红色"特质和强烈的革命特征,其创作思想主要是建立在服务于"红色"这一意识形态革命和战争的实用性上。因此,本章对苏区这一特定背景下产生的美术样式、特点,从最初的开始阶段到形成和发展,均有较为详细的介绍;对这一时期的作品和创作群体,以及其发展方向,乃至其对后世产生的影响等,均进行了必要的分析与阐释。譬如,江西赣南、吉安、赣东北、福建闽西、湖北红安以及陕北等各自拥有相对独立的苏区,它们在各自土地上发展并形成的红色美术样式,虽都脱离不了"斗争"的最基本需求,但它们的表达和展现方式,却有着各自不同的地域风格和民风、民俗影响下的不同特点。对于这种现象,本章将通过不同地域的具体作品来逐一进行分析和阐述,既凸显苏区特点,又张扬苏区美术个性。

本章论述了苏区对红色美术家构成的作用、美术家群体的形成,以及二者之间的关系。红色美术家的背景及其在苏区的社会地位和从属关系,都决定了这个时期的红色美术家的面貌。

第三章　处于探索和发展中的红色美术

苏区早期的红色美术创作,仍处在一种尚不成熟的实用主义阶段,在有限的条件下,其创作个性也无法彰显出来。它所表达的主题主要是当时的苏区保卫战,以迫在眉睫的战争鼓动和宣传胜利等为目标。它主要是以形象的标语画、宣传画、漫画等劳苦大众所能理解与接受的图文样式,来实现苏区赋予红色美术的任务。

在这一时期,苏区的美术评论与批评也初见端倪,并逐渐形成了红色美术的理论雏

① 国统区一般是指中国抗日战争和解放战争期间国民党统治的区域,存在于1927年("四一二"反革命政变)至1949年(渡江战役)。

② 长征是指土地革命战争时期,中国工农红军主力撤离长江南北各苏区,转战两年,到达陕甘苏区的战略转移行动。1934年10月,第五次反围剿失败后,中央主力红军为摆脱国民党军队的包围追击,被迫实行战略性转移,退出中央根据地,进行长征。1936年10月,红二、四方面军到达甘肃会宁地区,同红一方面军会师。红军三大主力会师,标志着万里长征的胜利结束。

形。"苏维埃共和国"体制下的各种宣传媒体，诸如《红星》报和《红色中华》报等，在此阶段发挥了巨大的媒介作用，加上红军政工部门对美术宣传的高度重视，使得中央苏区的美术创作得到了充分的保证，迅速成长起来，并得以快速传播。

红色美术专业队伍和非专业队伍的形成，以及苏区美术的历史地位与价值，是本章论述的重点。

第四章　长征路上闪烁的红色美术星光

长征时期的红色美术，是苏区美术的一种延续，也是一种升华。不同的是，在长征途中，革命队伍时刻面临国民党军队的围追堵截，使得处于流动战斗下的美术家们在这段特殊时期内的创作，由一种大方向的宣传任务变成了一种革命的自觉行为。他们在极端艰苦的条件下，在长征途中这支"铁流"队伍所经过的地域，用文字和绘画等形式，来对民众进行革命"理想主义"的宣传。这些在有限条件下产生的各种美术作品，也许在今天看起来并不那么显眼，但在当时却是那些革命战士赖以坚持的精神食粮和支柱。

中央红军中的黄镇，红四方面军的廖承志、朱光等，就是当时最为耀眼的红色美术家。长征途中，黄镇先后画了四五百幅漫画、速写等，但是，由于战争的紧迫性和队伍的流动性，加上国民党的多种破坏，我们今天仅能见到他的 24 张作品，都是来自 1938 年在上海出版的《西行漫画》集。尽管在几十年后的今天，这些散佚的红色美术作品大都难以见到，但在当时，却给这些长征途中的将士们带来了巨大的鼓舞，并支撑他们最终到达了延安。这种巨大的作用，是其他任何美术作品都不能够与红色美术相提并论的。

长征途中的红色美术，诸如《林伯渠的马灯》《母子别离图》等作品，均以革命的乐观主义和现实的理想主义方式，将艰难困苦的战争生活高度提炼，并逐渐形成自己特有的形式。这也是本章着重阐述的一个重要部分。

特殊时期的红色美术创作意义深远，甚至对中华人民共和国成立后的美术创作产生了极为重要的影响，其"红色"美术观念的建立，为后来的革命题材作品的创作奠定了坚实的基础。

第五章　延安——国统区美术家追求艺术自由的晴朗天空

鲁迅在上海提倡的新兴木刻运动，因为其创作工具是最为简陋的木板与刻刀，所以，成为延安红色美术家们在物质条件极其缺乏的情况下最适宜继承与发展的美术活动，木刻版画也成为延安红色美术中最为显著的美术种类。这让红色美术真正起到了鲁迅先生所提倡的"尖刀与匕首"的作用，直接刺向日寇和国民党投降派。

在抗战[①]全面爆发后，很多进步青年和左翼美术家联盟的画家们先后来到了延安。

① 抗日战争简称为"抗战"，指在第二次世界大战中，中国抵抗日本侵略的一场民族性的全面战争。抗战时间从 1931 年 9 月 18 日发生的九一八事变开始算起，至 1945 年 8 月 15 日日本无条件投降结束，共 14 年。

这些来自国统区上海美联①的画家们，先前在地下党的领导下从事进步美术活动，到达延安后，他们将红色美术活动的影响不断扩大。他们的到来，为延安的红色美术队伍增添了新的力量。

鲁迅艺术学院（简称为"鲁艺"）的建立，是一个重要的媒介。鲁迅艺术学院为抗战时期的延安培养了文艺干部，成为美术家的创作基地。其美术系不仅为解放区和敌后抗日根据地培养了众多的美术人才，而且创作了大量有关抗日和反映边区②民众生活的好作品，并组建了"木刻工作团"，深入到太行山敌后抗日民主根据地开展美术宣传活动，成为一支既拿笔又拿枪的宣传队和战斗队。

特殊时期下的红色美术家的特殊功能，与和平时期的艺术家的功能是完全不同的。尽管物质条件十分艰苦，延安时期的美术家却不缺乏理想主义和浪漫主义。虽然创作的是木刻版画、漫画等表现形式相对单调的画种，但这并不影响他们的思想和热情。因此，我们在叙述延安时期的美术活动、作品及美术家的时候，就必须根据有关史料，对延安这一时期创作的作品进行必要的检视，将其"主题鲜明"的表达方式与国统区"隐喻"的表达方式进行对比，并关照美术家在不同精神、观念及政治环境下创作的作品，进行更为丰富、理性的阐述。

延安时期的画种以木刻版画和漫画为主。延安时期的木刻版画创作，与鲁迅及其提倡的新兴木刻运动有着内在的联系。所以，在论述延安时期的美术活动时，把鲁迅与新兴木刻运动、左翼美术家联盟等内容放在同一章里，可以更好地理解延安时期的木刻版画。

延安初期的木刻版画受到西方和苏联现代艺术的影响。尤其是德国表现主义代表人物珂勒惠支的作品，不仅影响了新兴木刻运动，而且还影响了延安的木刻版画创作。所以，初创时期的延安版画一方面汲取了西方现代派艺术的营养，另一方面又借鉴了苏联版画的现实主义创作方法，最终走向了木刻中国化的道路，并逐步走向成熟。

美联的成立与延安木刻版画的形成有着割不断的关系，延安时期的许多美术家和美术工作者都来自上海美联，而美联的艺术精神为延安的美术创作提供了理论与实践上的支持。受毛泽东《在延安文艺座谈会上的讲话》的鼓舞和鲁艺整风运动的洗礼，延安的美术创作进入了一个新的阶段。在鲁艺的人才培养和输送机制下，各敌后抗日根据地的美术力量得到不断的充实和加强。中国传统绘画的精髓与民族风格的创新，奠定了木刻中国化的基础。同时，红色美术机构和专业画家队伍的建立，也极大地丰富了延安红色美术的表现力。

第六章　抗日战争时期新四军的美术活动

新四军建立之初就非常重视美术方面的宣传工作。新四军军部于 1938 年 1 月在南

① 1930 年 7 月，中国左翼美术家联盟（简称为"美联"）在上海创立，是第二次国内革命战争时期由中国共产党领导的美术工作者团体。

② 边区特指我国民主革命时期，共产党领导的革命政权在几个省接连的边缘地带建立的根据地，如陕甘宁边区、晋察冀边区等。

5

昌成立时，就设立有军政治部战地服务团美术组。美术组所聚集的一批画家就是新四军最早的一支美术队伍。这支美术队伍的成员，后来都分布在新四军各师从事美术宣传工作，并成为新四军各师美术队伍的骨干力量。皖南事变后，上海及沿海等地的爱国知识分子和美术家纷纷投奔新四军。从此，新四军中的美术队伍逐渐壮大起来，分布在苏中、苏北、淮南、淮北等地各师的木刻版画活动十分活跃。从一师到四师以及战斗在皖中的七师都聚集了不少的美术家和美术工作者，他们在抗战的第一线，创作了大量反映新四军战斗和生活的木刻版画作品。

本章主要论述的是苏中、苏北、淮南和淮北新四军中的美术活动情况，对新四军中美术家的身份背景及他们在这一阶段创作的作品进行深入的分析，并着重对根据《新四军军歌》内容创作的木刻组画、鲁艺华中分院木刻组画《铁佛寺》的创作和影响进行了全面的阐述。

苏北新四军中的美术家在战火硝烟中进行战地美术创作，对提高广大指战员的士气，起到了极大的宣传和鼓动作用。此外，"新安旅行团"是苏北一支不可忽视的少年儿童文艺团体，本章也详细介绍了他们在抗战中的美术宣传活动。

第七章　延安、重庆、日伪占领区三方政治势力影响下的美术活动

这一章主要论述的是三方政治势力影响下的美术状况，包括以延安为中心的解放区、以重庆为主的国统区和日伪占领区的美术活动。由于美术家们所处的地域环境和政治倾向不同，其美术作品的主题和风格也有着巨大的差异。七七事变后，一大批文艺工作者和进步学生，从全国各地来到延安开展文艺创作与宣传活动。延安时期的美术家既有新兴木刻运动的先驱，也有来自美联的画家，还有从国外留学归来投身革命的美术家，他们构建了充满活力的延安美术工作者群体，逐步形成了延安和解放区的红色美术体系。

　　解放区的天是明朗的天，解放区的人民好喜欢。民主政府爱人民呀，共产党的恩情说不完。

这一曾经响彻云霄、家喻户晓的歌曲，恰如其分地道出了解放区和国统区的本质差别。毛泽东说，这不仅仅是"两种地区"，而且是"两个历史时代"，解放区不再是"半封建半殖民地的社会"，而是"新民主主义的社会"，是"中国历史几千年来空前未有的人民大众当权的时代"。

解放区是一个崭新的世界，在这里有取之不尽的创作题材和明确的创作方向，生活在这片土地上的美术家，可以自由自在地发挥其创作智慧。延安和解放区的美术创作，拓展到了在前线奋勇抗敌的八路军和新四军等部队。来自延安的美术家在敌后抗日根据地深入生活，创作了大量关于军民团结、勇于战斗的美术作品。

在抗日救亡运动中，国统区的许多美术家也投入到了进步的美术活动中，并创作了不少抗战题材和反映社会时弊的美术作品，对全面抗战后国统区和日伪占领区的进步美术活动与唤醒民众的爱国热情产生了积极的影响。九一八事变后，人民群众的民族意识和爱国热情空前高涨，关心国家命运的情绪比任何时候都更为强烈。因此，在上海涌现

出了众多直面抗日的"红色"画家。他们的作品，关注当局治理下的劳苦大众，并直接揭露侵略者的罪行。

在民族解放的旗帜下，抗日救亡运动转变为国民政府认可并参与的共同行为。上海漫画界救亡协会和《救亡漫画》杂志，站在了国统区抗战的最前沿。以上海的《漫画时代》为起点，美术家们将战时漫画逐步引向抗日战场。此时，上海的漫画家们挺身而出，一支由叶浅予任队长、张乐平为副队长的漫画宣传队，在"漫画作家协会"的领导下奔赴抗战第一线，展开了声势浩大的抗战漫画宣传活动。

1938年，中华全国漫画作家抗敌协会、中华全国美术界抗敌协会、中华全国木刻界抗敌协会等全国性的美术组织相继在武汉诞生。这些美术团体的组织者和参与者，基本上都是倾向抗日的进步画家。1937年11月，救亡漫画宣传队①辗转来到武汉。从城市到乡村，从沿海到内地，到处都有他们的身影。另外，由郭沫若主持领导的政治部第三厅②在武汉期间，组织和吸纳了一批来自全国各地的美术家和美术工作者。武汉的《新华日报》经常发表他们的作品，从而形成了武汉的红色美术阵营。

此外，抗战时期的桂林曾经一度成为国统区木刻运动的中心。众多的进步美术家聚集桂林，举办各种形式的抗日画展。桂林不仅是进步美术家开展抗日救亡运动的大据点，而且也是进步美术家的集散地。从此，一种由"优美"向"崇高"转换的红色美术意识，在桂林得到升华。

抗战时期，大批美术家逐渐向武汉、重庆、桂林和延安等地转移。沿海各地的美术院校大多迁至大西南，陪都重庆便成为抗战时期的美术中心。在严酷的战争面前，这些长期生活在大城市的美术家们在抗战转移途中，更多地贴近劳苦大众，他们的思想意识和创作灵感已然在硝烟中升华和觉醒。他们在抗战的浪潮中，共同捍卫着民族艺术的尊严。在政治部第三厅的领导下，他们积极从事抗日宣传活动。在此期间，美术创作摒弃了陈腐内容，转向打造健康、积极和崇高的作品。但是，也有一些画家为谋生计，在重庆以卖画为业，绘画内容也多是为了迎合达官显贵和土豪劣绅，形成了国统区的"灰色"美术地带。

由此可见，陪都重庆的美术活动良莠不齐，不能完全像延安"特区"那样，有着明确的指导思想，也没有红色美术家们所具有的理想与追求。

抗战初期，重庆的美术活动主要是在政治部第三厅的组织和领导下进行的。第三厅的抗日爱国宣传，从启发民众觉悟开始，到扩大统一战线，极大地推动了全国抗战的宣传工作。从某种意义上说，第三厅领导下的重庆抗日美术活动，就是在共产党的统一战线旗帜下展开的。无论是美术题材还是创作风格，无不体现了这一特殊时期的美术走向。

① 救亡漫画宣传队（全称是上海市各界抗战后援会宣传委员会、漫画界救亡协会漫画宣传队第一队）于1937年7月由上海漫画界救亡协会组织，自上海出发，到各地进行抗日漫画宣传。

② 第三厅即国民政府军事委员会政治部第三厅，厅长为郭沫若。该厅是在抗日战争初期国民党和中国共产党第二次合作这一特殊历史条件下的产物，虽属国民党政府的一个军事部门，但实际上是由中共长江局和周恩来直接领导。

考察分析这一历史时期美术家们的心理变化，能够得到许多新的发现。武汉、桂林、重庆的美术活动，是抗战时期国统区美术活动的重要组成部分，本章对此进行了较为全面的阐述。

此外，受国民党文艺政策的影响，国统区也有不少美术家沉溺于所谓"为艺术而艺术"的创作。国民政府文艺政策的两重性，"坚守"与"革新"的美术思潮，构成了国统区两个不同的美术阵营。

在这场关系到民族生死存亡的大搏斗中，中国的美术家经历了一场前所未有的心灵震荡和观念的嬗变。从1931年九一八事变开始，到1945年抗战胜利的14年中，具有爱国热情的中国美术家所表现出来的民族精神、战斗精神、团结精神和艺术精神，对发动、宣传、激励群众进行广泛的民族解放斗争，起到了至关重要的宣传作用。抗战救亡的美术家们一路高歌猛进，在救亡的道路上，创造了中国美术史上绝无仅有的奇迹，与日伪统治下的美术煽动和鼓噪展开了一场殊死的搏斗，为维护中华民族文化的薪火相传做出了卓越的贡献。

在伪满洲国①建立的近14年间，日本帝国主义在掠夺我国物质资源的同时，还大肆给东北人民灌输殖民地思想和套上文化枷锁。伪满洲国所实行的一系列美术活动，即是殖民化的日本帝国文化移植，它与其他日占区的美术活动有着本质的不同。"满洲国美术展览会"的规模和影响，在东北三省超出了人们的想象。日伪统治区早已没有了艺术家们的自由创作空间，在傀儡政府的强迫下，日本帝国主义的奴化政策得到推行，妄图达到日本帝国主义在中国实现"文化大同"的目的。一些有良知的美术家在沦陷区从事进步美术活动时，因面临着巨大压力，即使其创作具有一定的抗战倾向，也只能是一种隐喻性的作品。这种高压政治环境下的美术与文艺，也反映出这一区域美术家们复杂的心理和内心矛盾的冲突。

另外，对于生活在日伪占领区的齐白石等艺术家，就其民族气节、人格品德、艺术修养等，本章也着重予以介绍和论述。

第八章　解放战争时期开放的美术视野

解放战争的本质是两种意识形态的斗争，其反映在美术领域内，则体现于红色美术的现实主义创作之路，文化建设成为整个"解放事业"的一部分。红色美术经历了长征与抗战两个最为艰难时期的考验，有了长足的进步，同时也具备了相应的物质条件，随着解放区的不断扩大和巩固，其创作形式、内容等变得更为广泛，视野更为开阔，创作水平也得到很大提高。

1942年，毛泽东《在延安文艺座谈会上的讲话》中，前瞻性地提出：

> 文艺工作者应该学习文艺创作，这是对的，但是马克思列宁主义是一切革命者都应该学习的科学，文艺工作者不能是例外。文艺工作者要学习社会，这就是说，

① 伪满洲国（1932年3月1日—1945年8月18日），是日本占领中国东北三省后，所扶植的一个傀儡伪政权。因国民政府和中共及国际社会对伪满政权均不予承认，故被称作"伪满洲国"或"伪满"。

要研究社会上的各个阶级，研究它们的相互关系和各自状况，研究它们的面貌和它们的心理。只有把这些弄清楚了，我们的文艺才能有丰富的内容和正确的方向。

此后，解放区的艺术家对文学、艺术的创作有了新的认识和完整的定义。在整个解放战争中，许多艺术家纷纷从延安前往东北、华北、华东、中原和西北解放区，到人民群众和部队指战员中去寻找新的创作灵感。

延安鲁艺迁至东北办学，部分师生配合东北的解放战争和土地改革运动进行宣传，使得解放区的美术创作内容与解放区的文学作品密切结合起来，许多美术作品都围绕小说题材展开创作，为实行土地改革、夺取全国解放战争的胜利做出了突出的贡献。

耕者有其田，居者有其屋，艺者有其技。解放区的美术家们为了解放战争的需要，创作了大量有关土地改革的美术作品，为中国共产党领导人民最后夺取全国政权，起到了无可替代的宣传作用。这一时期的红色美术，成为人民解放军大踏步前进的宣传队，极大地鼓舞了人民解放军的战斗意志，成为战胜国民党军队过程中的一种不可替代的精神力量。

解放战争时期，在国统区的美术创作中，传统的花鸟、山水以及仿自西画的裸体女人等画作，在博得官僚、买办的青睐后，成为一时的风气。展览会变成了拍卖场，国民政府也正好借此粉饰太平。从事漫画、木刻版画的美术家们，则坚定地站到民主队伍中来。随着政治重心的转移，他们在上海组织了"上海美术作家协会"，建立美术界的统一战线，用来对抗国民政府要员与汉奸画家合流的"上海市美术会"。在国统区的北平，也成立了"北平美术作家协会"，与国民政府的美术团体相对立。许多进步的美术家和美术工作者，利用一切可以利用的报纸杂志，将国民党及美帝国主义"假和平，真内战"的把戏暴露出来。因此，国统区加强了对进步文化与艺术的再次"围剿"，首当其冲的便是漫画界。此时的中华全国漫画作家抗敌协会已不能公开活动，漫画家们只能避重就轻，通过对贪官污吏的揭露来反映国统区的黑暗。在国统区主要城市的进步美术活动，均受到了来自国民党的政治迫害，一些进步美术家选择离开国统区远走香港，继续开展进步美术活动。

1949年5月28日，在国统区的上海，美术家们签署了迎接解放的"美术工作者宣言"。5月29日，该宣言在上海《大公报》上发表，其标题是"为人民服务"，并阐明了"依照新民主主义所指示的目标，创造人民的新美术"的艺术观点。从此，上海的现代美术在历史上翻开了崭新的一页。另外，一批由香港来到广州的美术家，在广州解放后的10天时间里，集体创作了一幅巨大的领袖画像，以庆祝广州的解放。

本章不仅论述了各解放区的美术活动情况，而且对解放战争时期国统区美术家们的进步美术活动与创作情况也做了全面深入的分析。

第九章　新中国成立初期的美术活动

红色美术在苏区、长征、抗战以及解放战争的征途上，发挥了新民主主义革命的巨大作用。新中国成立后，美术家们又继续战斗在全国的土地改革、抗美援朝和中共在新时期对美术方面改造的第一线。他们对开展新年画运动、连环画改造、新国画运动、油

画及雕塑创作等的探索，本章将对此逐一加以论述。

　　新中国成立后，红色美术成为国家的主流美术，并一直沿着民族的、科学的、大众的方向发展，诞生了一大批卓越的红色美术家。他们从战火硝烟中走来，在和平的年代里，以共产主义的"红色"思想为指导，"脚踏着祖国的大地，背负着民族的希望"，扎根于人民群众之中，创作出了大量无愧于这个新时代的艺术杰作，并成为中国红色美术史的奠基者和开拓者。在中国乃至世界美术史上，他们都有着极其重要的历史地位。

第一章 《共产党宣言》下的共产党人与红色美术雏形

世界上没有任何一个政党像中国共产党一样,在民族危亡、遭受外来侵略、饱受欺凌的时候,运用马克思主义来观察国家和民族的命运,并利用人民喜闻乐见的美术宣传形式,来振奋她的军队与唤醒广大民众的斗争意识,带领人民进行艰难的探索。在前赴后继、英勇奋斗的历史进程中,红色美术时刻发挥着鼓舞士气、振奋精神的作用。

陈望道(1891—1977),原名参一,字任重,浙江义乌人。早年留学日本,毕业于日本中央大学法科,获法学学士学位。回国后任《新青年》编辑,翻译出版了《共产党宣言》(图1-1)第一个中文全译本。共产党人在《共产党宣言》的影响下,清楚地认识到:"他们(共产党人)没有任何同整个无产阶级的利益不同的利益","共产党人始终代表着整个运动的利益"。

为了实现这个"利益",红色美术承担起了它的教化和宣传任务。

图1-1 1920年9月《共产党宣言》中文再版封面

一、传统与现实的表达——中国红色美术

早期的红色美术活动以标语、标语画、漫画和宣传壁画为主要表现形式。红色美术是在一个政党的领导下并为之服务的一种美术样式。

从1921年到1949年的28年中,在宣传和创作方面,中国红色美术的表现形式有着鲜明的特点。不论是初始阶段的标语、标语画、壁画及漫画,还是后来的木刻版画,中国红色美术的表现形式都是中国传统绘画的另一种呈现。虽然在新兴木刻运动中,中

国的木刻版画曾经受到西方及苏联美术的巨大影响，但是，延安时期的美术家在陕甘宁边区深入生活、贴近民众之后，他们的木刻版画发生了一番脱胎换骨的转变，重新回归于中国传统绘画中的人物线描及线条表现。中国红色美术的表现形式始终贯穿着中国人的审美习惯。

红色美术在实用器具上的运用具有题材鲜明的特点。例如，修水县烧制的红军青花瓷碗（图1-2），它的器型与明成化年间的鸡缸杯甚为相似，除壁略高于鸡缸杯外，其构造方式完全遵循了传统制作方式，本来并不会给人特别的印象，而红色美术采用因地制宜的方式对碗壁进行处理，让"红色"与"革命"的印记一直保留到今天，我们才能够欣赏到这一时期具有传统意味的红军青花瓷碗。这一别具风格的陶瓷艺术品，不仅表现出红色美术中传统的一面，而且体现了实用主义的创作方式，在中国陶瓷艺术领域可以说是新古典主义的代表作品。

图1-2 修水县烧制的红军青花瓷碗

在红色美术的早期作品中，舍简就繁的标题乃是一种前无古人的表达方式，不仅很长，而且非常直白，这主要是为了适应文化水平较低的战士和民众对作品理解的需要。它并不追求更为概括、更为婉转的表达方式，而是更为直接地采用口语化的形式来解读作品的内容。例如，《红色中华》报第177期第3版刊登了黄亚光的漫画《检举阶级异己分子、消极怠工分子、官僚主义分子、一切妨碍战斗任务执行的坏分子》，把工作战线上的不同类型的坏分子集中在一张漫画上，观者一看便知作品所要表达的内容。

红色美术采用的是实用主义创作方法，它所表现的内容是真实的生活，作品指向非常明确且又直截了当，这在中国美术史上是极为罕见的一种表达方式。宣传、教化、鼓动和战斗作用，是红色美术的现实需要。

1. 红色——中国传统中"胜利"与"喜庆"的表达

红色在中国传统中是代表"胜利"与"喜庆"的颜色，它能使人进取、让人感动，早已成为中华民族最具象征意义的颜色。在几千年的流传运用中，但凡重大事件、重要场所，都离不开红色的运用，它象征庄严、尊贵和权威；在传统节日中，它象征吉祥；在婚嫁喜庆中，它象征美好；在日常生活中，它象征胜利、热烈、浓郁、温暖。

"红"为火、血之色，在所有色彩中独具生命的意义。从远古的原始人群开始，人们的视觉在对物像的色彩进行辨析时，红色就是最有感觉的色彩。在以后的社会发展中，红色逐渐地被相袭繁衍而广泛使用。在中国几千年的社会演进中，红色的"身影"随处可见，并在人们的心灵深处打下了深刻的烙印。

中国人的红色情结与生俱来，它流动在民族的血脉里，遗传在民族基因中。中国共

产党从成立之日起,就与红色结下了不解之缘。中国共产党第一次全国代表大会在嘉兴南湖的"红船"上胜利闭幕;中国共产党的党旗是红色的;她领导下的第一支工农武装叫"红军";红军帽子上的五角星叫"红五星";红军的军旗是红色的;中国工农红军军事委员会机关报叫《红星》报,中华苏维埃共和国临时中央政府机关报取名为《红色中华》;她所建立的农村革命根据地被称为"红区";红军长征胜利到达延安后,延安被誉为"红色革命的摇篮";中国人民解放军军旗亦为红色;2006年5月1日,湖南人民出版社出版的《中国共产党重大会议实录:红色决策》(图1-3),将中国共产党历次重大会议的决议称为"红色决策";中华人民共和国的国旗主色调仍为红色。红色俨然成为一种用来表达胜利和喜庆的暖色。

在革命战争年代,红色美术不仅是对取得胜利的表达,而且直接服务于革命战争。一切为了战争的胜利,是红色美术的创作宗旨。它具有振奋人心的作用。例如,《红色中华》报第121期第4版刊登了胡烈的漫画《两个政权尖锐的对立》(图1-4)。画面描绘的是中华苏维埃政府和国民政府两个政权尖锐的对立。在土地革命战争时期,红军的力量还非常弱小,与国民党强大的军事力量相比是不对等的。而画面表现的是,面对红色堡垒中的中华苏维埃政府,战火硝烟中的国民政府已成倒台之势。红色堡垒上的中华苏维埃共和国中央政府的红旗光芒四射,并以胜利者的姿态迎风飘扬。而国民党的"青天白日旗",正随着它的"大厦"根基顷刻倒下。这是因为红军在与国民党军交锋时,创造过不少以少胜多的战例,在作者的眼里,"两个政权尖锐的对立",最后的胜利一定属于红军。正如李大钊在《布尔什维主义

图1-3 《中国共产党重大会议实录:红色决策》(湖南人民出版社2006年版)封面

的胜利》一文中说道:"试看将来的环球,必是赤旗的世界!"胡烈《两个政权尖锐的对立》的创作思想就是"赤旗的胜利"。1949年10月1日,"五星红旗"宣告了"青天白日旗"的结束。漫画的战斗性在这一时期逐渐地凸显出来,使红色美术有了明显的对胜利进行表达的追求趋向。

不过,对喜庆进行表达的作品,在延安时期的美术创作中才逐渐凸显出来。如江丰的套色木刻年画《念书好》(图1-5)、沃渣的木刻年画《五谷丰登六畜兴旺》等,都是这

图1-4 《两个政权尖锐的对立》（胡烈作）

图1-5 《念书好》（江丰作）

一时期对喜庆进行表达的代表性作品。《念书好》在创作上吸收了民间剪纸和年画的创作元素，整个画面以红色为主调，将边区娃娃们上学念书的高兴劲以喜庆的年画方式表现出来。"念书好，念了书，能算账，能写信"反映了当时人们对文化的向往和追求。在继承民间美术传统，推动木刻民族化、大众化的进程，以及红色美术在喜庆表达的运用上，《念书好》的作者江丰是先行的探索者和实践者。

红色美术开了"红色"在中共领导下对胜利和喜庆进行表达的先河，留下了不少经典之作，并成为一个时代的印记。

2. 毛泽东诗词的美学观

在中国历史上，毛泽东不仅是伟大的战略家、革命家、思想家和政治家，而且还是诗词大家和哲学家。

毛泽东（1893—1976），字润之，湖南湘潭人。他是中国共产党、中国人民解放军和中华人民共和国的主要缔造者和领导者，同时，又是马克思主义中国化的伟大开拓者。他领导的中国实现了民族独立和国家的基本统一，建立和完善了工业和国防科研体系，摆脱了中华民族任人宰割的局面，为中国的改革开放和中华民族的伟大复兴奠定了坚实的基础。他的代表作有《矛盾论》《实践论》《论持久战》等哲学著作和《沁园春·雪》等诗词作品。

毛泽东是一位博览古今的大学问家，他的诗词根植于悠久的中华传统文化。他对中国古典诗词情有独钟，但又不提倡青年人写旧体诗。1957年1月12日，他在给《诗刊》主编臧克家等人的复信中说："诗当然应以新诗为主体，旧诗可以写一些，但是不宜在青年中提倡，因为这种体裁束缚思想，又不易学。"从这封信中可以看出，中华人民共和国成立后，毛泽东是不提倡写旧诗的，究其原因，主要是"这种体裁束缚思想"，而思想的传播是一切艺术领域的重要目标。年轻人要有他们自己的表达方式，这是毛泽东对待写诗的一种态度，也是他对于新时代诗歌创作

的一种豁达心态。

在中国传统文化中，古典诗词是流传最为久远、最为普及的文学体裁，在中国文学史上居于独特的地位。毛泽东不仅深谙古典诗词的奥妙，而且全面继承了古典诗词的民族风格与特质，形成了他诗词创作中的大美意象和深刻哲理。豪迈、自信与乐观是他诗词创作的显著特点，具有强烈的感染力。即便是处于失利与茫然之时，他写的诗词也能表现出一种自信的乐观主义豪气。这在毛泽东的《如梦令·元旦》一词中可见一斑：

> 宁化、清流、归化，
> 路隘林深苔滑。
> 今日向何方？
> 直指武夷山下。
> 山下山下，
> 风展红旗如画。

1930年1月3日，由朱德率领的红四军一、三、四纵队离开古田，经连城、清流、宁化，于1月16日攻占江西广昌县，然后经洛口到宁都县的东韶休整，等候毛泽东。毛泽东与陈毅率红四军前委①和二纵队1000余人，在1月4日完成阻击龙岩小池之敌后，于1月7日从容不迫地离开古田，经连城、清流、归化、宁化等地，于1月24日抵达宁都县东韶，与朱德率领的三个纵队会合，进行战略转移。此时，他虽然恢复了前委书记的职务，但战略转移却困难重重，眼前的路并不好走。于是，在《如梦令·元旦》的前两句中，道出了"宁化、清流、归化，路隘林深苔滑"这种茫然心理，表现出作者对红军命运的担忧。红军的出路在哪？作者也在自问："今日向何方？"

毛泽东与朱德商量好了在江西瑞金一带的宁都会合。当时，在江西赣东北的信江，还有方志敏任主席的信江特区苏维埃政府，这是土地革命战争时期的第一个苏维埃政府。此时，方志敏领导建立的红军独立第一团正在赣东北等地开辟革命根据地。此外，还有彭德怀留守井冈山、坚持内线作战的部队，加上赣西南和吉安等地的武装割据地，这些地域基本上被"红色"笼罩。基于这些因素，毛泽东自信红军在江西能够打出一片天地，所以，他在自问"今日向何方？"之后，挥师"直指武夷山下"，前往江西瑞金一带与朱德率领的红四军一、三、四纵队会合。不久后，在江西瑞金建立起中央革命根据地。在此之前的1929年5月，毛泽东被迫离开红四军的主要领导岗位，离开部队后，他住在上杭县的临江楼。10月11日正逢农历重阳节，他触景生情，填下了《采桑子·重阳》一词：

> 人生易老天难老，
> 岁岁重阳。
> 今又重阳，

① "前委"是"前敌委员会"的简称，又称"前线委员会"，是指中国共产党中央委员会在革命战争时期，为组织领导某一地区的武装起义或重大战役而设立的党的高级领导机关。

战地黄花分外香。

一年一度秋风劲，
不似春光。
胜似春光，
寥廓江天万里霜。

毛泽东在这首词里，用秋霜来比喻自己当时的心境。

1929年11月下旬，毛泽东在休养之地收到中央的"九月来信"，肯定了他提出的"工农武装割据"思想和关于红军建设的基本问题。随后，毛泽东仍为前委书记，他又回到红四军与朱德一起执掌部队。他的这首词，以极富哲理的句式"人生易老天难老"开篇，将"人生易老"的人生短暂现象宇宙化，又用"天难老"来将宇宙生命化。在"有尽"与"无穷"的时空中，对于有限的岁月与无极的空间，他提供了"客观"和"认识"的辩证思维。在诗词创作上，毛泽东很少有问而作答的现象，而是经常以"问而不答"的方式留给后人更多的想象空间，如"问苍茫大地，谁主沉浮？""此行何去？赣江风雪弥漫处""黄鹤知何去？剩有游人处""千秋功罪，谁人曾与评说""今日长缨在手，何时缚住苍龙？""数风流人物，还看今朝"，等等。而《如梦令·元旦》在提出问题"今日向何方？"后，却直奔主题——"直指武夷山下"，明确地告诉大家，武夷山下就是一个充满革命气息的美好世界。这首词采用隐喻与直接的表达方式，表现出作者当时的心理变化及革命的乐观主义精神。

毛泽东的许多诗词凝结着他的"红色"情怀，他喜用红色构筑自己的艺术世界，善用红色来表达他的美学思想。例如，"看红装素裹""万木霜天红烂漫""红雨随心翻作浪""赤橙黄绿青蓝紫""残阳如血""风展红旗如画""红旗漫卷西风""不周山下红旗乱""风卷红旗过大关"，等等。由于红色象征着革命，又是传统文化中对胜利与喜庆的表达，所以，在诗词中，毛泽东喜用红色做意向表达，而这种表达形式也是其诗词的精神体现。

毛泽东诗词的美学观与他书法的美学意识达到惊人的一致。诗人臧克家在称赞毛泽东的书法时说："兼百家之专长，任大笔之纵横，尊古而不泥古，创造精神郁勃乎其中。"[①] 这是对毛泽东书法的盛赞，如果用此语来评价他的诗词也是非常贴切的。在采百家之长上，他的诗具有魏时的建安风骨，以及唐诗的豪放旷达和浪漫色彩；他的词以宋代词学为宗，对苏轼、辛弃疾、陈亮等人的豪迈词风兼收并蓄。他在诗词创作中经常引用或化用中国古典诗词的名句为己所用，在引用上颇具"拿来主义"色彩。然而，这一"拿来主义"的妙用，正好浇灌自己胸中块垒，这也是传统诗词的惯用手法。如"天若有情天亦老"借用了李贺《金铜仙人辞汉歌》中的名句"衰兰送客咸阳道，天若有情天亦老"；"一唱雄鸡天下白"源自李贺《致酒行》中的"我有迷魂招不得，雄鸡

① 转引自汪建新《毛泽东诗词的时代价值与现实意义》，载《红旗文稿》2015年第24期。

一声天下白";"人生难逢开口笑"化用了杜牧《九日齐山登高》中的"尘世难逢开口笑,菊花须插满头归";"子在川上曰,逝者如斯夫"源自《论语·子罕》中的"子在川上,曰:逝者如斯夫!不舍昼夜";"会当水击三千里"出自庄子《逍遥游》中的"鹏之徙于南冥也,水击三千里"等。在诗词中对名句恰到好处地借用或化用,说明毛泽东对中国古典诗词烂熟于心,随手拈来为己所用而又产生别样的意境。

毛泽东的诗词根植于传统,服务于大众。他特别重视群众性的生活语言。人们读他的诗词,定有新鲜质朴、生动活泼的感受。他的诗词最显著的特点,就是注重其诗词语言的通俗化和大众化。在他的诗词作品中,极少出现生僻字及深奥难懂的句子。如果把他诗词中的句子拆开来看,可以说几乎有些平淡无奇,但这些看似平淡无奇的用词组合在他的诗词语境中,却表现出了诗人伟大的情怀、磅礴的气势、丰富的内涵及深刻的哲理,并产生了奇妙的艺术效果。例如,毛泽东于1936年2月所作的《沁园春·雪》(图1-6)堪称其代表作。如果把全词拆开来看,词中用语却是平常无奇,诸如北国、风光、千里、万里、冰封、雪飘、大河、上下等,但是构成句式后,一幅大好河山的壮丽画面跃然纸上,具有强烈的感染力。从写景到论史,仅用3个很平常的词语——略输、稍逊、只识,就把中国历史上有所作为的帝王一语概括。全词娓娓道来又无任何雕琢痕迹,通俗而又不失典雅,意趣天成而气象万千。将极为普通的词语构成豪放而又壮丽的词篇,这是毛泽东诗词美学观的集中体现。

毛泽东十分喜爱用大众化的生活语言入诗填词。他一向反对古奥偏典、故作艰深晦涩之态,他所引用的典故基本上都是人们熟知的内容,如秦皇、汉武、唐宗、宋祖、牛郎、神女、华佗、吴刚、嫦娥等。这些简单而又通俗的典故在他的笔下却组成了精妙绝伦的诗词大作!他的诗词还有不少口语化的语言,如"快马加鞭""倒海翻江""前头捉了张辉瓒""哎呀我要飞跃""可下五洋捉鳖"等。毛泽东在1965年5月填的《念奴娇·鸟儿问答》(图1-7),在他的诗词中应该是口语化语言用得最多的一首。

图1-6 1946年毛泽东书《沁园春·雪》

念奴娇·鸟儿问答

鲲鹏展翅，九万里，翻动扶摇羊角。
背负青天朝下看，都是人间城郭。
炮火连天，弹痕遍地，吓倒蓬间雀。
怎么得了，哎呀我要飞跃。

借问君去何方？雀儿答道：有仙山琼阁。
不见前年秋月朗，订了三家条约。
还有吃的，土豆烧熟了，再加牛肉。
不须放屁！试看天地翻覆。

图1-7 毛泽东《念奴娇·鸟儿问答》手稿

在这首词中，至少有一半文字是口语化的语言，甚至将"不须放屁"这句在常人眼中被认为是"粗俗"的口语用于词中。这种直抒胸襟、率意而为与大胆卓绝的表达方式，成为这首词的一大特点。《念奴娇·鸟儿问答》通篇借用庄子《逍遥游》中关于鲲鹏和斥鷃的寓言，但赋予这个典故以新的内涵。取"鲲鹏"和"蓬间雀"这一大一小的形象做对比，将"鲲鹏"的精神抖擞与"蓬间雀"的猥琐丑态进行对比，形象地说明在中国共产党人和革命者的面前，赫鲁晓夫之流显得是那样的猥琐和渺小。此词采用反衬对比的方式，蕴含着深刻的哲理，并给人以愉悦的审美享受，既诙谐又幽默。尤其是词的最后两句给苏联修正主义以极大的讽刺，对于赫鲁晓夫辈"土豆烧牛肉"的共产主义观给予当头棒喝，一句"不须放屁"，让赫鲁晓夫之流和苏联修正主义分子通通闭嘴。

毛泽东诗词的美学观与他文艺理论的形成有着重要的关系。他向来主张文艺要符合人民群众的审美需要，使人民群众得到美的享受。1940年1月，他在《新民主主义论》中阐述新民主主义的文化时指出："中国文化应有自己的形式，这就是民族形式。"不难看出，他要求中国的文学艺术要符合中国人的审美观和价值观，文艺创作要体现中华民族的精神情感，要符合人民群众的趣味和欣赏习惯。

1942年2月，毛泽东在延安干部会上做《反对党八股》的演讲时说道："空洞抽象的调头必须少唱，教条主义必须休息，而代之以新鲜活泼的、为中国老百姓喜闻乐见的中国作风和中国气派。"① 毛泽东诗词中的大众化语言，正是中国老百姓所喜闻乐见的

① 《毛泽东著作选读》下册，人民出版社1986年版，第522页。

中国作风和中国气派,并对构建中华民族的文化心理产生了巨大的影响。

1942年5月,毛泽东《在延安文艺座谈会上的讲话》就"大众化"的问题进行了论述:

> 许多文艺工作者由于自己脱离群众、生活空虚,当然也就不熟悉人民的语言,因此他们的作品不但显得语言无味,而且里面常常夹着一些生造出来的和人民的语言相对立的不三不四的句子。许多同志爱说"大众化",但是什么叫做大众化呢?就是我们的文艺工作者的思想感情和工农兵大众的思想感情打成一片。而要打成一片,就应当认真学习群众的语言。如果连群众的语言都有许多不懂,还讲什么文艺创作呢?①

他在这次讲话中第一次提出"文艺为人民大众"的命题。他提出,人民大众是文艺创作的源头,文艺工作者要深入生活,深入到群众中去学习他们的语言,创作出更多符合人民大众审美情趣的作品。其实,在他的诗词中,这一美学观已然成为其创作理念,并对其文艺理论体系的形成产生了极为重要的作用,在中国诗词发展史上也占有重要的历史地位。

3. 周恩来来自津门的美学情怀

周恩来祖籍浙江绍兴,出生于江苏淮安,却与天津有着不解之缘。他的青年时代曾在天津求学,"天津是我青年时代的故乡",周恩来曾如是说。在天津求学期间,他开始探求革命的真理,成为天津现代革命史和天津中共党史绕不过的一个关键人物。

周恩来(1898—1976),字翔宇,小名大鸾,曾用名伍豪、少山、冠生等,江苏淮安人。1917年在天津南开学校毕业后赴日本求学,开始接触马克思主义,思想发生重要转变。回国后,于1919年9月入南开大学,在五四运动中成为天津学生界的领导人。他与同道中人一起组织进步团体"觉悟社",以明确的指导思想、严密的组织形式和坚定的斗争精神,传播马克思主义。他在不断的革命斗争和实践中,成为坚定的马克思主义者、无产阶级革命家、政治家和卓越的外交家。他是中国共产党和中华人民共和国的主要领导人之一,也是中国人民解放军主要创建人之一,是中国共产党第一代中央领导集体的核心成员之一。

1913年春,周恩来随伯父周贻赓来到天津,就读于南开学校。当时的南开学校课程设置较为丰富,学习氛围浓厚。在此期间,他学习刻苦,各科成绩非常突出,被时任校长张伯苓誉为"南开最好的学生"。在校期间,他参与发起组织"敬业乐群会",编辑《敬业》《校风》等刊物。在《敬业》和《校风》上,他以崭新的战斗姿态撰写文艺论文和文艺作品。他主编的《敬业》及参与编辑的《校风》,虽然只是南开学校的学生刊物,但其产生的作用和影响范围远远超出学校的范畴。从他在这些刊物上所发表的文章,足见他是一位杰出的青年政论家和文艺家。由于他长得英俊潇洒,在南开学校他还参加过《玩偶世家》《一念之差》等话剧的演出,并出演主角。中学毕业后,周恩来

① 《毛泽东著作选读》下册,人民出版社1986年版,第527页。

于 1917 年 10 月东渡日本留学时,曾作《无题》诗一首:

> 大江歌罢掉头东,邃密群科济世穷。
> 面壁十年图破壁,难酬蹈海亦英雄。

此诗既感慨于中学毕业之情愫,又指向自己未来的路途:为了寻找救国济民的良方,哪怕"面壁十年"也在所不惜。周恩来这种负笈东渡寻求真理的决心,溢于言表。其意境高远,令平庸之辈不敢望其项背。当时的日本正受到新思潮的广泛影响,河上肇于 1919 年 1 月创办了宣传马克思主义的刊物——《社会问题研究》月刊,开始连载他自己撰写的《马克思社会主义的理论体系》。周恩来在日本立刻成为该刊的热心读者,并开始接触马克思主义。1919 年 4 月 5 日,他在东京写了一首诗《雨中岚山》,诗中写道:"潇潇雨,雾蒙浓,一线阳光穿云出,愈见姣妍。人间万象真理,愈求愈模糊——模糊中偶见着一点光明,真愈觉姣妍。"从此之后,他在思想上有很大的转变。5 月,他回到天津考入南开大学,成为南开大学第一届文科生。9 月 16 日,天津爱国学生成立觉悟社,他执笔《觉悟社宣言》,并成为觉悟社的领导者。觉悟社成立后,出版了不定期刊物《觉悟》,他任主编,并发表了他撰写的 3 篇文章和 5 首新诗。其中,仅 600 余字的《觉悟》,言简意赅,论述精辟。文中写道:

> 人在世界上同一切生物最大的区别,就是人能够"觉悟",一切生物不能够"觉悟"。"觉悟"的起点,由于人能够知道自己。因着觉悟,遂能解决人生的人格、地位、趋向,向进化方面求种种适应于"人"的生活。

周恩来认为,觉悟是一个不断进化的过程,觉悟的人应该去开辟属于自己的新的生活领域,在进化中求发展。觉悟社的社员虽然怀有改造社会的强烈之心和奋发向上的进取精神,但他们中大部分人的思想还处在比较幼稚的阶段,而不像周恩来那样在日本已经接触到马克思主义。觉悟社成立不久后就请李大钊前来演讲。演讲之余,李大钊建议觉悟社的社员多阅读《新青年》和《少年中国》上的进步文章。随后,徐谦、包世杰等人相继到觉悟社做《救国问题》和《对新潮流的感想》等演讲。因此,觉悟社成为团结进步青年、学习和传播马克思主义的阵地,成为"引导社会的先锋",成为中国共产党成立前的重要革命组织之一。

在此期间,周恩来在天津主编《天津学生联合会报》,组织和领导天津的学生运动,宣传反帝爱国思想。为声援山东人民的爱国斗争,他与天津各界人士代表两次进京到总统府门前示威。1919 年 11 月,日本驻福州领事指使歹徒打死打伤中国学生和警察,对此事件,周恩来等组织学生和爱国民众举行示威游行和抵制日货活动,声援福州人民。此次革命活动遭到天津警察厅厅长杨以德的镇压,周恩来等 20 余人被捕。在狱中,他和难友们始终保持昂扬的斗志,以绝食来抗议。他根据狱中被拘代表的回忆和个人日记等,于 1920 年 5 月开始编撰《警厅拘留记》,详细记录了自己与难友在狱中的真实情况。由于社会各界的鼎力营救,1920 年 7 月 17 日,他与被捕的 20 多名社会各界代表获释。1920 年 12 月,《警厅拘留记》开始在天津《新民意报》上连载。

周恩来青年时期在天津主编和编辑过不少报纸杂志（图1-8），从这些报纸杂志中可以看出，他对美学的诉求已初见端倪。他不是专业艺术家，而是以认识世界和改造世界为己任的革命家。他的审美意识首先在于创造美，在于熔铸美的理想之境。他在南开学校读书时，在教学楼的大立镜旁糊了面"纸镜"，手书了一幅《励己铭》作为自己的行为准则。可以说，这是他"美学"情怀的最好写照："面必静，发必理，衣必整，纽必结。头容正，肩容平，胸容宽，背容直。气象：勿傲、勿暴、勿怠。颜色：宜和、宜静、宜庄。"

周恩来从青年到晚年一直秉持这一行为准则，形成了他那庄重亲切的儒雅风度和令人高山仰止、景行行止的人格风范。他不仅是伟大的革命家和政治家，同时也是一位诗人，并接受过中国传统文化和西方现代文明的教育。他一生作诗不多，留下来的基本上都是青年时期的诗作。青年时代的周恩来以诗言志，励进取之志。他的诗隽永而不失豪迈，细腻而不失恢宏，彰显出人格的力量。所谓诗品如人品，在

图1-8 周恩来青年时期在天津主编和编辑的部分报纸杂志

他的诗中得到最好的印证。我们所能见到的他最早的诗作，是一首五言绝句《春日偶成》，诗曰：

> 极目青郊外，烟霾布正浓。
> 中原方逐鹿，博浪踵相踪。

这首诗创作于1914年，是他在南开学校时的诗作，后刊登于《敬业》创刊号上。由此诗可见，在年少的周恩来心里，就有一种忧国忧民的意识。1916年，他在送别好友张蓬仙时作了3首诗，借对同窗好友的思念来抒发自己矢志不渝的革命情怀。

其一：

> 相逢萍水亦前缘，负笈津门岂偶然。
> 扣虱倾谈惊四座，持螯下酒话当年。
> 险夷不变应尝胆，道义争担敢息肩。
> 待得归农功满日，他年预卜买邻钱。

其二：

> 东风催异客，南浦唱骊歌。
> 转眼人千里，消魂梦一柯。

11

>　　星离成恨事，云散奈愁何。
>　　欣喜前尘影，因缘文字多。

其三：

>　　同侪争疾走，君独著先鞭。
>　　作嫁怜侬拙，急流让尔贤。
>　　群鸦恋晚树，孤雁入寥天。
>　　惟有交游旧，临歧意怅然。

"其一"是一首七言律诗，通过对同窗好友的回忆来感慨他们共同的战斗生活，表达拯救国家的远大志向，并抒发了期待他日为国立功、在革命胜利之时再与好友欢聚的乐观主义精神。"其二"为五言律诗，着重描写了与好友惜别的真挚情感和对好友的良好祝愿。"其三"也是一首五言律诗，主要是对好友参加进步学生运动所取得的成绩给予高度赞扬，表现出虚怀若谷的博大胸怀。

周恩来不仅善于古诗体裁的创作，而且对新诗的创作也有很深的造诣。1922年，他在旅欧留学期间，为悼念黄爱烈士创作了一首新诗《生别死离》：

>　　壮烈的死，苟且的生。
>　　贪生怕死，何如重死轻生！
>　　生别死离，最是难堪事。
>　　别了，牵肠挂肚；
>　　死了，毫无轻重，
>　　何如作个感人的永别！
>　　没有耕耘，哪来收获？
>　　没播革命的种子，却盼共产花开！
>　　梦想那赤色的旗儿飞扬，却不用血来染他，
>　　天下哪有这类便宜事？
>　　坐着谈，何如起来行！
>　　贪生的人，也悲伤别离，也随着死生，
>　　只是他们却识不透这感人的永别，永别的感人。
>　　不用希望人家了！
>　　生死的路，已放在各人前边，
>　　飞向光明，尽由着你！
>　　举起那黑铁的锄儿，开辟那未耕耘的土地，
>　　种子撒在人间，血儿滴在地上。
>　　本是别离的，以后更会永别！
>　　生死参透了，
>　　努力为生，还要努力为死，

便永别了,又算什么?

五四运动前,周恩来东渡日本求学,五四运动后,他赴法国勤工俭学。很显然,他的现代诗作在很大程度上受到西方诗歌创作的影响,尤其是受法国19世纪象征派诗人波德莱尔的影响,并在艺术处理上有所收获。他用中国的白话语言将人生的意义诉诸笔端。人的生命为了寻求更好的生存,却又每日与死亡相对,参透了生死,即便是别离,也要壮别地离去。可谓情动九州而气贯长虹!他的爱国情怀,足以激励后人为中华之崛起而奋斗!

周恩来的文化修养,与他的外祖父万青选有一定的关系。万青选(1818—1898),字全甫,号少云(筠),江西南昌人氏。擅长篆刻、书画。万青选一生经历嘉庆、道光、咸丰、同治和光绪五代皇帝,在淮安等地做官达30年之久,且政绩突出。于1898年3月6日去世,享年80岁。周恩来的父亲周贻能慈祥宽厚、诚实笃信,年轻时考过秀才,后因其父周起魁去世而家道中落。周恩来的生母万冬儿聪明伶俐、知书达理且性格开朗,周府所有事宜全由万冬儿打理。生性倔强的万冬儿将周府打理得有条不紊,但由于操劳过度,于1907年夏不幸身亡,时年30岁。可以说,父亲的诚信笃实、母亲的聪明伶俐在周恩来身上得到完美的体现。准确地说,周恩来有一半江西血统,而江西的文化也滋润着他的成长。

周恩来的两个舅舅也是清末时期远近闻名的书画家。他就是在这样的文化艺术氛围中度过了童年时代。从小的耳濡目染,使得周恩来在少年时就具有出众的文化素养,也为他日后成为文艺界的知音,并对中国现代文化艺术的发展做出巨大贡献奠定了良好的艺术基础。

1920年11月,22岁的周恩来在"南开校父"严修的资助下,从上海乘法国邮轮"波尔号"驶往心仪已久的"巴黎公社"的故乡——法国巴黎,开始了他的欧洲游学之旅。当时,他对美术表现出十分的关注。他在巴黎参观了卢浮宫美术馆后,非常推崇法国伟大的现实主义画家米勒的作品《拾穗》。1921年9月10日,他给天津进步学生团体觉悟社的成员释孙(谌志笃)寄了几张介绍法国美术作品的明信片,其中有一幅便是法国农民出身的巴比松画派的杰出画家米勒(1815—1875)的油画作品《拾穗》(图1-9)。他在该明信片(图1-10)上写道:

图1-9 《拾穗》([法]让·弗朗索瓦·米勒作)

释孙：

　　拾穗——米勒氏作

　　米勒（1815—1875），写实派中的巨子，国内久已出名，毋庸我再为介绍。此张亦为他名作之一，《少年中国》中李君曾批评①过此画，甚当。

恩来

一九二一．九．十

于法国

图1—10　周恩来寄给释孙明信片上的手迹

　　该明信片提到《少年中国》中的"李君"为李思纯。在当时国内的《少年中国》杂志第二卷第十期上，刊登了李思纯《平民画家米勒传》一文。文中说，米勒是"一反从前贵族艺术思想"而"注重平民生活"的"平民画家"。这是中国早期较为全面地介绍米勒的文章。周恩来在法国卢浮宫美术馆看到了米勒这幅油画的原作，联想到了《少年中国》中这一篇谈米勒的评论文章，认为此文对米勒的评价非常恰当。他之所以那么热情地向国内推荐米勒的作品，主要是因为他的革命理想和美学情怀。米勒是一位现实主义画家，他一生大部分的时间都定居在法国的巴比松村，长期和法国的农民在一起生活和劳动。《拾穗》真实而感人地塑造了法国农民勤劳而朴实的形象，也表现了剥削制度下法国农民的艰苦生活。米勒《拾穗》的色彩采用暖黄色调，晴朗的天空与金黄色的麦地使画面显得十分和谐，两个农妇戴着的红、蓝两块头巾的浓郁色彩融入麦地的金黄色之中。作者在安静的画面中，表达了画中人物沉重的生活压力，也揭露了剥削制度下农民的贫困与无奈。米勒的《拾穗》在当时被认为是"反对贫困的起诉书"②。周恩来将米勒的作品介绍到国内来，是希望国内的画家们能够正视中国的社会现实，运用美术作为自己的斗争武器，创作出反映劳动人民生活和斗争的美术作品，为人民大众和革命斗争服务。他的美学修养与敏锐的洞察力，对中国红色美术的成长和发展具有前瞻性的指导意义。

4. 早期共产党领导人瞿秋白的文人情结

　　"人生自古谁无死，留取丹心照汗青。"文天祥的这一诗句用在早期共产党领导人瞿秋白身上是再恰当不过了。"此地甚好"——1935年6月18日，瞿秋白在福建长汀面对国民党的枪口慷慨就义，年仅37岁。瞿秋白的生命是短暂的，而他短暂的人生有

① 当时"批评"一词的含义，相当于今日的"评论"一词。
② 黄可：《中国新民主主义革命美术活动史话》，上海书画出版社2006年版，第18页。

很长一段时间是在上海度过的，上海留下了他的革命足迹，也给他留下了作为文学家、文艺理论家的文人情结。

瞿秋白（1898—1935），号熊伯，江苏常州人。1922年加入中国共产党。1923年主编中共中央早期机关刊物《前锋》，是中共早期主要领导人之一。在20世纪20年代跌宕起伏的风云变幻中，他在中国政治和思想文化领域中留下了深刻而独特的印记。他是第一个把《国际歌》翻译成中文的人，使之成为劳苦大众传唱的无产阶级革命战歌。

瞿秋白于革命和文学之外亦擅长篆刻和书法，同时也喜好绘画。这些艺术方面的修养来自他的家学渊源。他的父亲瞿世玮（1875—1932），号圆初，是清末与民国时期的山水画家，所著《山水入门秘诀问答》成为"常州画派"仅存的一本美术教科书。瞿世玮的山水画继清代王翚之余绪，又有明末董其昌山水画秀俊一路的清新面貌。他的画风主要是师承"四王"①，而且对画史、画论有深入的研究，尤其对山水画的画法有独特的见解。他完全摆脱了《芥子园画谱》程式化的教学方式，并以其独特的见解，形成了瞿氏山水画教学的新理念。可以说，瞿世玮的旧学涵养和信奉老庄、醉心艺术等行为，对年少的瞿秋白多有熏陶。他那淡泊名利、与世无争和宁静自处的性格在瞿秋白年幼的心里打上了深刻的烙印。瞿秋白年少时亦喜绘事，但留下来的作品很少，存世的画作有两幅。一幅是《江声云树图》，现藏于常州博物馆，是瞿秋白17岁时候的画作。擅长山水写意的李笠看到此画后赞曰：整个画面既气势恢宏——滚滚的江流奔腾，又形象生动——江水间有巨石当流，波涛冲激而过，浪花怒溅，烟雾缭绕。另一幅是瞿秋白20岁时为中学时代的同学李子宽作的一幅山水画（图1-11），现藏于上海博物馆。该画是仿汤贻汾山水轴稍加变饰而来，落款也沿用了汤贻汾山水轴中的题识。此图中，在溪水边画有老松数株、水阁一座。槛前作有一点景人物横琴抚弦状。水阁的后面是层山叠翠，渲染于云海之外，十分高古。左上角题

图1-11　瞿秋白赠李子宽画作

识："松风自度曲，我琴不须弹。胸中具此潇洒，腕下自有出尘之慨，何必苦索解人耶。己未清明节，子宽学兄雅作。秋白瞿爽"。瞿秋白自参加革命工作后极少有时间作画，再有就是他的生命历程只有短暂的37年，所以，他留下的美术作品很少。

1919年5月，五四运动爆发。瞿秋白不仅以极大的热情投入到这场轰轰烈烈的学生爱国运动，而且在五四运动高潮之后，进行了深入的反思和探讨，他与郑振铎等人发

① "四王"是指清朝初期以王时敏为首的四位著名画家：王时敏、王鉴、王原祁和王翚。他们在艺术思想上的共同特点是仿古，把宋元名家的笔法视为最高标准。"四王"以山水画为主，各自画风略有区别，又以师承关系，分为"娄东"与"虞山"两派，影响了后代300余年。

起创办了《新社会》旬刊。这一时期，瞿秋白不顾身体染疾，写了许多对劳动人民饱含同情和痛斥黑暗社会的文章，以犀利的文字抨击旧的社会制度。他认为，社会改革不能单靠一时的群众运动，必须树立新的信仰和新的人生观，去创造新的生活。他号召广大青年行动起来，在旧的宗教、制度、思想和旧的社会里杀出一条血路，去寻求新社会的真理。他的文章曾被郑振铎称为"是《新社会》里最有分量的"[1]。

此时的瞿秋白在北京参加了由李大钊倡导成立的"马克思学说研究会"，开始接触李大钊。李大钊向他推荐了不少的马克思、恩格斯著作，在这里，瞿秋白较为系统地接受了马克思主义。在李大钊的引导和帮助下，他由一个思想激进的青年学生，转变为一个马克思主义的积极探索者，他的世界观开始发生变化。从这时开始，他将自己的命运与中国人民的革命事业紧紧地联系在一起，并成长为一名坚定的共产主义战士。

1920年，瞿秋白将十月革命[2]后的"新俄国"当成自己精神的理想王国。在赴俄途中，他在天津滞留了两天与张太雷等中学同学相聚，张太雷将从鲍立维处了解到俄国十月革命后的一些情况，尽其所知地向他做了介绍。从踏上俄国之旅的那一刻起到加入中国共产党，瞿秋白从一名旅俄记者转变为在俄国成长的马克思主义理论家。在此期间，他创作和翻译了大量的文艺作品。对苏俄文艺思想的传播，使他成为现代文化史上苏俄文化的有力传播者。

1923年1月，瞿秋白与陈独秀从莫斯科回国。他是从俄国回来的赤色分子，致使他未能如愿进入北京大学俄文系教授俄国文学史。同时，他又拒绝了时任外交总长黄郛聘他到外交部工作的邀请，因为这时他已是一名中共党员，他更为关注的是国内的时局和政治动向。1923年3月，瞿秋白离开北京来到上海，后经李大钊推荐，参与上海大学筹备工作，并出任上海大学教务长兼社会学系主任。他想在新文化运动上干一番大的事业，1923年7月30日，他在写给胡适的信中说道："既就了上大的事，便要用些精神，负些责任。我有一点意见，已经做了一篇文章寄给平伯。……我们和平伯都希望上大能成南方的新文化运动中心。"[3]

信中所指的文章，是瞿秋白撰写的《现代中国所当有的"上海大学"》。此文不仅强调了社会科学在上海大学的重要性，而且指出了创办上海大学的目的就是要用进步的思想和丰富的知识武装学生的头脑，使他们担负起新时代所赋予的神圣使命和革命的责任。他来到上海不久后，中共中央为了加强马克思主义的宣传和理论建设，决定将已经休刊的《新青年》杂志复刊，并由原来的月刊改为季刊出版发行。瞿秋白出任该杂志主编。同时，中共中央机关刊物《前锋》在上海出版，他也是《前锋》杂志的编委之一，并在创刊号上发表了《现代中国的国会制与军阀》一文。《前锋》杂志在出版3期后停刊。瞿秋白进入上海大学后，既要忙于教学事务，还得完成党内的宣传工作。他除

[1] 卫华、化夷：《瞿秋白传》，湖南人民出版社2014年版，第42页。

[2] 俄国十月革命，又称"彼得格勒武装起义"或"布尔什维克革命"，获胜的苏联红军一方称之为"伟大的十月社会主义革命"，是俄国工人阶级在布尔什维克党领导下联合贫农完成的伟大的社会主义革命。因其发生在俄历（儒略历）1917年10月25日（公历11月7日），故称"十月革命"。

[3] 《胡适来往书信选》上册，中华书局1979年版，第213页。

了夜以继日地工作外,别无他法。上海大学社会学系在他的主持下,学生们的思想非常活跃,学术和革命气氛极为浓厚。当时上海大学社会学系的教师,基本上都是中共党员和社会进步人士,如蔡和森、张太雷、恽代英、萧楚女、茅盾、俞平伯等人。他们不仅课讲得好,而且影响了一大批进步学生走上了革命的道路。

在上海大学的这一段经历,是瞿秋白人生的重要一页。他在上海大学的主讲课程是"社会科学概论"和"社会哲学"。他知识渊博、阅历丰富又精通俄文,讲课时常常是旁征博引、慷慨激昂而引人入胜,即便是其他系的教师和学生也都喜欢听他讲课。杨之华曾在《忆秋白》一书中说:"秋白是社会学系主任,担任的课程是社会科学概论和社会哲学。第一次听他讲课的时候,使我惊奇的是学生突然加多了。别的同学告诉我,大家都很喜欢听秋白的课。除了社会学系本班的学生,还有中、英文系的学生,其他大学中的党团员或先进的积极分子,甚至我们的好教师恽代英、萧楚女,上大附属中学部主任侯绍裘等同志都愿来听听……"①

瞿秋白不仅自己的课讲得好,而且还不时地邀请知名学者如李大钊、胡适、郭沫若、杨杏佛等来社会学系举办讲座,以开阔学生的视野,使其接受新的思想。

瞿秋白原本一介文人,但他却选择了马克思主义和中国共产党,成为一名坚定的无产阶级革命者,而且在中共召开的"八七会议"上,瞿秋白成为中共第二任最高领导人。在任职不足一年的时间里,他主张策划了"八一"南昌起义和全国各地的武装暴动。他在《多余的话》中说:

> 武汉的国共分裂之后,独秀就退出中央,那时候没有别人主持,就轮到我主持中央政治局。其实,我虽然在一九二六年年底及一九二七年年初就发表了一些议论反对彭述之,随后不得不反对陈独秀,可是,我根本上不愿意自己来代替他们——至少是独秀。我确是一种调和派的见解,当时只想望着独秀能够纠正他的错误观念,不听述之的理论。等到实逼处此,要我"取独秀而代之",我一开始就觉得非常之"不合式(适)",但是,又没有什么别的办法。这样我担负了直接的政治领导有一年光景(一九二七年七月到一九二八年五月)。这期间发生了南昌暴动、广州暴动,以及最早的秋收暴动。当时,我的领导在方式上同独秀时代不同了,独秀是事无大小都参加和主持的,我却因为对组织尤其是军事非常不明了也毫无兴趣,所以只发表一般的政治主张,其余调遣人员和实行的具体计划等就完全听组织部军事部去办,那时自己就感觉到空谈的无聊,但是,一转念要退出领导地位,又感到好像是拆台。这样,勉强着自己度过了这一时期。②

他在留驻共产国际代表团期间,因政见不一而与米夫、王明和博古等人结怨。在中共六届四中全会上,王明在米夫的扶植下,夺得中共帅旗,开始对瞿秋白进行政治打压。此时的他蒙冤受屈,受到极不公正的待遇。他在《多余的话》中写道:"这期间只

① 杨之华:《忆秋白》,人民文学出版社1981年版,第190页。
② 瞿秋白:《多余的话》,中国友谊出版公司2014年版,第10页。

有半年不到的时间。可是这半年时间对于我几乎比五十年还长!人的精力已经像完全用尽了似的,我告了长假休养医病——事实上从此脱离了政治舞台。"

这一短暂而又漫长的日子,是瞿秋白最受煎熬的一段时光。在"闲居"上海的3年里,他终于有自己的时间来从事一些文艺创作。在白色恐怖的笼罩下,他仍然战斗在无产阶级文艺事业的第一线。这个时候,他和鲁迅走到了一起,并与鲁迅成为人生知己。鲁迅第一次看到他写的文章后称赞他:"在国内文艺界,能够写这样论文的,现在还没有第二个人。"①

1931年11月底,鲁迅翻译的《毁灭》出版后,受鲁迅之托,冯雪峰给瞿秋白送来一本。他读完新出版的《毁灭》后,于12月5日给尚未谋面的鲁迅写了一封长信,就翻译中的问题提出了意见,并和鲁迅商量。信中还说道:"我们是这样亲密的人,没有见面的时候就这样亲密的人。"② 12月28日,鲁迅给他回信,就翻译问题进行讨论,并以"敬爱的同志"相称。这样的称呼,在鲁迅与友人的书信往来中是极少看见的。

有关两位文学巨匠的会面,鲁迅的夫人许广平有这样的描述:

> 鲁迅对这一位稀客,款待之如久别重逢有许多话要说的老朋友,又如毫无隔阂的亲人(白区对党内的人都认是亲人看待)骨肉一样,真是至亲相见,不须拘礼的样子。总之,有谁看到过从外面携回几尾鱼儿,忽然放到水池中见了水的洋洋得意之状的吗?那情形就仿佛相似……
>
> 那天谈得很畅快。鲁迅和秋白同志从日常生活,战争带来的不安定(经过"一·二八"上海战争之后不久),彼此的遭遇,到文学战线上的情况,都一个接一个地滔滔不绝无话不谈,生怕时光过去得太快了似的。③

两人期盼会面,犹如鱼儿见到水一般的渴望。这种相见恨晚、一见如故的感觉难以言喻。在瞿秋白留住上海期间,他与鲁迅共同创作了许多富有战斗性和感召力的杂文,合作编辑了《萧伯纳在上海》等书籍。他们经常走动在一起,在朝夕相处中相互交流;有时彻夜长谈,寻求拯救苦难中国的济世良方。他们在共同的理想追求中度过了一段危难的岁月。他给晚年的鲁迅留下了对中国共产党的美好印象,而他则从鲁迅的身上,看到了文学如匕首和投枪般的战斗性,他们彼此找到了真正的知音。他们之间的相知和信任,使他在每次遇到危急情况,党组织通知他立即转移时,他第一时间想到的就是去鲁迅家。在上海的这段时间,每当危急时刻,他和夫人杨之华首先想到的就是鲁迅,然后去他家里避难。而鲁迅和许广平每次都是非常热情地接待他们。鲁迅深为这种同志般的情谊所感动,情不自禁地发出了"人生得一知己足矣"的感慨,并写了一副对联(图1-12)送给他:"人生得一知己足矣,斯世当以同怀视之。"

① 卫华、化夷:《瞿秋白传》,湖南人民出版社2014年版,第198页。
② 卫华、化夷:《瞿秋白传》,湖南人民出版社2014年版,第201页。
③ 许广平:《鲁迅回忆录》,作家出版社1961年版,第118~119页。

这副对联的上款中的"疑仌"指的是瞿秋白的笔名"何凝",将"凝"字拆开就是"疑仌","仌"是"冰"的本体字。下款是鲁迅的笔名"洛文"。鲁迅选录清代浙江钱塘人氏何瓦琴的联句,借以表达他们之间至真至诚的知己之情。

瞿秋白与鲁迅情同手足,与茅盾亦感情甚笃。他们的第一次会面是在上海大学的一次教务会上,后经郑振铎介绍,瞿秋白参加了由茅盾、叶圣陶和郑振铎等人发起成立的"文学研究会"。这样,他与茅盾的接触逐渐多了起来。1924年冬,瞿秋白与杨之华结婚后,搬到闸北顺泰里12号,正好住在茅盾家(顺泰里11号)的隔壁,这样,两家走动也就更方便了。1927年,茅盾在武汉任《民国日报》(中共掌控下的一份全国性日报)主编,此时,瞿秋白在党内分管宣传工作。两个人经常在一起探讨如何利用报纸来服务于革命的需要,做好革命的宣传工作。

1930年茅盾从日本回国后,即着手他的长篇小说《子夜》的创作。这个时候,瞿秋白也从莫斯科回到上海,不久后,他给茅盾写了一封信约他见面。在这次会面中,当瞿秋白得知茅盾想当一名专业作家的时候,随即表示理解和支持。后来,为了躲避敌人,瞿秋白搬了一次家,从此,他们便失去了联系。几个月

图1-12 鲁迅赠瞿秋白联

后,茅盾的弟弟沈泽民在离开上海前往苏区向茅盾告别时,谈到了瞿秋白,并将他新的地址告诉了茅盾。许久不见,现在有了瞿秋白的消息,茅盾自然十分高兴,第二天便按照沈泽民提供的地址来找瞿秋白。茅盾的到来,令瞿秋白分外欣喜。他对茅盾的创作情况非常关注,一见面就问茅盾最近又写了什么作品。茅盾将自己的创作情况向他逐一做了介绍。在以后的几次会面中,他对茅盾的《子夜》给予了热情的关注,这样,《子夜》便成了他们主要讨论的话题。对于《子夜》中的一些细节,他提出了不少高屋建瓴的修改意见,并有许多独到的见解,如农民暴动、工人罢工、土地革命和工人的阶级觉悟等问题。小说结尾部分原来的构思是吴荪甫和赵伯韬握手言和,瞿秋白建议改为一胜一败,使情节更加波澜起伏,更加突出了工业资本家斗不过金融买办资本家的现实意义。在讨论中,就吴荪甫的座驾,他都谈了自己的一些看法。这些建议,茅盾基本上都接受了。对于《子夜》的创作讨论,茅盾在《我走过的道路》中说道:

> 我们谈得最多的是农民暴动一章,也谈到后来的工人罢工。写农民暴动的一章没有提到土地革命,写工人罢工,就大纲看,第三次罢工由赵伯韬挑动起来也不合理,把工人阶级的觉悟降低了。秋白详细地向我介绍了当时红军及各苏区的发展情

形,并解释党的政策,何者是成功的,何者是失败的,建议我据以修改农民暴动的一章,并据以写后来的有关农村及工人罢工的章节。①

可以说,瞿秋白对《子夜》的修改意见,是他文艺思想对现实主义文艺创作活动的一种介入,也是革命思想与文学创作间的一种互动,茅盾现实主义的创作艺术也因此获得了情感更为丰富的思想内涵。

在一次闲谈中,茅盾与瞿秋白谈到了当时在上海非常活跃的左翼文学活动的一些情况时认为:"与其说'左联'是个文学团体,还不如说它更像一个政党,没有摆正'革命'与'作家'的关系。似乎更强调革命,不太关心作家的创作。而且'左联'搞关门主义,许多进步作家并没有被吸收进来。"② 这一次闲谈给了瞿秋白很大的触动。他思考着如何才能团结和领导这些左翼作家来宣传马克思主义,使左联③成为中共领导下的文化先锋组织。

当时的瞿秋白已不再担任中共中央领导的职务而赋闲在家。他正好利用这相对安定的生活,开展他的文学创作和文艺活动。当时,中共对左联的领导,主要由中宣部的下属机关文化工作委员会来实行。但瞿秋白未曾在文化工作委员会担任职务,也没有进入左联。然而,瞿秋白却对左联的工作给予了热情的关注和高度的重视。当时瞿秋白与左联的联系人是冯雪峰,他成了瞿秋白家的常客,经常来向瞿秋白汇报左联的工作情况,就左联存在的一些问题征求他的意见。瞿秋白对左联的工作提出了不少的意见,在如何办好文学刊物、繁荣文学创作、克服关门主义和宗派主义等方面提出了自己的观点。在他的建议下,茅盾写出了《五四运动的检讨》和《关于"创作"》两篇文章,分别刊登在第一期的《文学导报》和《北斗》的创刊号上,其中有些观点就是来自瞿秋白的思想。

当时的左联,在思想路线上的"左"倾错误比较明显。为了纠正这一错误,在瞿秋白的指导下,冯雪峰起草了《中国无产阶级革命文学的新任务》的决议,瞿秋白亲自做了修改。左联执委会于1931年11月通过了这个决议。瞿秋白对左联的领导作用及历史功绩,茅盾有一段公正而客观的评价:

> 这个决议可以说是"左联"成立后第一个既有理论又有实际内容的文件,他是对于1930年8月那个"左"倾决议的反拨,他提出的一些根本原则,指导了"左联"后来相当长一段时间的活动。决议分析了形式,明确了任务,并就文艺大众化问题、创作问题、理论斗争与批评等问题,提出了自己的主张,特别是一反过去忽视创作的倾向,强调了创作问题的重要性,就题材、方法、形式等方面作了详细的论述。现在看来,虽然还有某些"左"倾的流毒(如在形势分析中提出特别要反右倾以及组织上的关门主义),但决议提出的在文学领域里的各种主张,基本

① 茅盾:《我走过的道路》(中),人民文学出版社1984年版,第109页。
② 卫华、化夷:《瞿秋白传》,湖南人民出版社1984年版,第198页。
③ 中国左翼作家联盟,简称为"左联",是中国共产党于20世纪30年代在中国上海领导创建的一个文学组织,目的是与中国国民党争取宣传阵地,吸引广大民众支持其思想。左联的旗帜人物是鲁迅。

上是正确的，是符合于当时的历史条件的。我认为，这个决议在"左联"的历史上有十分重要的作用，它标志着一个旧阶段的结束和一个新阶段的开始。……促成这个转变的，应该给瞿秋白记头功。当然，鲁迅是"左联"的主帅，他是坚决主张这个转变的，但是他毕竟不是党员，是"统战对象"，所以"左联"盟员中的党员同志多数对他是尊敬有余，则服从不足。秋白不同，虽然他那时受王明路线的排挤，在党中央"靠边站"了，然而他在党员中的威望和他在文学艺术上的造诣，使得党员们人人折服。所以当他参加了"左联"的领导工作，加之他对鲁迅的充分信赖和支持，就使得鲁迅如虎添翼。鲁迅与瞿秋白的亲密合作，产生了这样一种奇特的现象：在王明"左"倾路线在全党占统治的情况下，以上海为中心的左翼文化运动，却高举了马列主义的旗子，在日益严重的白色恐怖下（1932年以后上海的白色恐怖比1930年、1931年是更猖獗了），开辟了无产阶级革命文学的道路，并且取得了辉煌的成就！①

自左联成立后，左联办的刊物经常遭到国民党的查封，而当时的左联是不允许盟员在国民党的报刊上发表文章的，对此，瞿秋白提出了不同的意见，他认为，左联应该很好地利用国民党的报刊，有计划地去占领他们的阵地。在他的提倡下，不少作家通过各种方式在国民党的报刊上发表文章，从而改变了左联那种狭隘的思维方式。关于这一点，夏衍曾回忆说："这件事，在秋白领导文艺工作之前，我们是不可能做到的。我认为秋白同志的功劳是不可磨灭的。"

瞿秋白是从儒家经典走向马克思主义的文艺理论家。他对传统中的经典有着浓厚的痴恋之情，又有一定唯美的文艺旨趣，其涉猎范围包括旧体诗词创作、现代文学创作以及译介作品。无论是对现代文学品格的追求，还是对古典唯美趣味的执着，都贯穿着他的文人情结的理想诉求。后来，他到中央苏区任职人民教育委员时，有力地推动了革命文艺大众化的进程，创造出符合中央苏区革命实际需要的工农大众化艺术。在中央苏区，戏剧和美术以其特有的宣传特点，在中共红军部队的宣传中被普遍采用，并作为革命文化事业率先获得发展。

二、工农革命运动中红色美术的开启与其鲜明的创作特点

中国红色美术是在特定历史时期生成和发展起来的独具特色的一种艺术现象。它缘起中国共产党成立初期的工农革命运动，在新民主主义革命的发展进程中，革命功用和现实情怀是它的核心品质。回望它的发展历史和表现形式，毫无疑问来自革命的需要和符合中国人欣赏习惯的审美意识。它经历了大革命②、苏区、长征时期的发展阶段，最

① 茅盾：《我走过的道路》（中），人民文学出版社1984年版，第86~87页。
② "大革命"即国民革命，亦称"第一次国内革命战争"，是指1924—1927年中国人民在中国国民党和中国共产党合作领导下进行的国内革命战争，是中国人民反对北洋军阀统治的战争和政治运动。

终在延安得到整合。毛泽东《在延安文艺座谈会上的讲话》的发表,是红色美术从发展到成熟的关键转折点。宣传、鼓动和教化作用是它创作的旨向,直面革命、直指人心成为其鲜明的创作特点。

1. 符合中国人审美的表现意识

中国共产党领导下的美术活动,其创作形式最先由标语画、壁画和漫画构成,它们是中国红色美术的第一篇章。但是,在中国现代美术史的论著中很少论及它们,即便有,也是寥寥数语或语焉不详。从中国共产党诞生之日起,美术宣传就始终伴随着她一起成长和发展,直至自成体系的革命美术品质的形成。艺术性让位于革命的需要,成为新民主义革命时期美术创作的主体意识。

这一时期美术创作的主要目的,就是尽可能用图解的方式,来解决文化缺失的工农群众在识别文字方面的困难。为此,中共宣传部门及宣传员想尽办法来解决这一问题,既要达到战时宣传文字的效果,又要解决人们在文字阅读方面的困难。所以,文字与漫画的结合,成为大革命时期及后来中共在历次革命斗争中采取的重要宣传手段之一。

图 1-13 《袁世凯骑木马》
（张聿光作）

作为美术宣传中的绘画作品,首先必须满足国人的审美需要。就一般的审美规律来说,一件绘画作品包含了内容和形式两个方面,采取什么样的形式来表现作品的内容至关重要。丑陋怪诞的形象,虽然远离我们常规概念中"美"的主题,但画家们通过笔下怪诞与丑陋的漫画人物形象来讽刺当时不良的社会现象,就可以引发人们的深思。譬如张聿光①于1909年创作的漫画作品《中饱》,通过清王朝官员的肥胖形象,揭露了清王朝官员中饱私囊的行为,以及其不断膨胀的欲望和贪婪。这是对人性丑陋的一种鞭挞。张聿光于1911年创作的漫画《袁世凯骑木马》（图 1-13）,则揭露了袁世凯玩弄权术的阴谋本质。在这幅漫画中,袁世凯身穿清廷朝服,却以革命者的姿态骑在木马上,看似在推翻帝制的道路上策马前进,而实际上是原地不动,坐在木马上摇来晃去。该漫画将袁世凯"假革命、真篡权"的险恶用心暴露无遗,并将其贪婪的丑恶嘴脸呈现在观者面前。

钱病鹤②于1909年创作的漫画《各国联合龙灯大会》（图1-14）,以中国传统的"耍龙灯"做比喻,表现了帝国主义列强蛇鼠一窝,在清廷官员的引领下,各自顶着一节带有火车车厢的"灯笼"招摇过市。此漫画有力地揭穿了帝国主义列强联合掠夺瓜

① 张聿光（1885—1968）,字鹤苍头,浙江绍兴人,擅长中国画、漫画和舞台设计。
② 钱病鹤（1879—1944）,原名辛,又名云鹤,浙江湖州人,擅长漫画和中国画,同盟会会员。

分中国铁路控股权的伎俩,形象地描绘出这些帝国主义列强各自心怀鬼胎及蠢蠢欲动的掠夺本性,也无情地揭露了清廷的卖国行径。在表现丑陋怪诞的形象时,艺术家们往往在符合中国人的欣赏习惯中,寻找自己创作上的理论依据。他们的作品在符合审美规律的同时,对人物形象进行大胆的夸张,在他们极富讽刺的笔下,观赏者对艺术家内心情感的表述了然于心。

图1-14 《各国联合龙灯大会》(钱病鹤作)

中国人的审美意识更多的是和谐之美,早在3000年前,周朝太史史伯就提出了"乐从和"的审美思想。他认为,美就是和谐,和谐即为美。此后经儒家文化的不断完善和发展,和谐之美的旨趣逐渐成为中国人的审美习惯。到了晋代,在《晋书·挚虞传》中就明确提出了"施之金石,则音韵和谐"①的审美意识。这些虽然都是对音乐的审美论述,但同样适用于中国绘画的审美观念。在一幅绘画作品中,画面的布局、节奏、色彩及形式等的处理都要恰到好处,给人以和谐之美的愉悦。例如,丰子恺②的漫画风格简易朴实,意境隽永而含蓄。他采用传统国画的抒情手法,用漫画的形式取代历代文人的借景抒怀,不论是画面的布局还是笔墨运动中的节奏,乃至色彩与形式的表现,和谐的韵律无处不在。这种韵律生成了他作品中蕴含的生活真趣,成为漫画作品中极具和谐之美的经典。他的《卖花担上买得一枝春欲放》和《提携》等作品,以叙事的方式,将人们的生活趣事付诸笔端,在博爱中透着和谐的美感。丰子恺于1947年创作的《卖花担上买得一枝春欲放》的漫画取题于李清照的《减字木兰花·卖花担上》,画面上的主人公在卖花担上买得一枝含苞待放的梅花,眼前的花就是春,枝上的春即是花,花之美与春之美构成了极为和谐的冬去春来的美的意蕴,描绘出人们期盼春天的美好心情。同时,画面的题识打破了画面人物安排上的平行感,赋予画面以和谐之美。丰子恺于1946年创作的《提携》(图1-15),是一幅自然情感流露的漫画作品。小孩学步需要母亲的"提携",小孩的身心健康更需要母亲的呵护。两个小孩在母亲的手中一动一静,蕴含着和谐的人间情味。该作品上、下均采用留白的处理方式,敞开了自然情境的想象空间。

中国人对绘画的欣赏习惯,主要来自传统的线条表现。在中国上下五千年的历史长河中,中国人对线条的敏感似乎超出了西方人对色彩的认知。从远古开始,华夏民族在

① [唐] 房玄龄等:《晋书》(第五册),中华书局1974年版,第1425页。
② 丰子恺(1898—1975),浙江省桐乡市石门镇人。原名丰润,号子觊,后改名为子恺。擅长漫画,以创作漫画和散文而闻名遐迩。

图1-15 《提携》（丰子恺作）

生活中为了便于沟通和交流，创造了属于自己的以线条组合的象形文字。"象形"有如绘画，来自对对象做概括性的模拟描写；但有别于绘画的是，它具有符号所特有的抽象意义，以及符合人们欣赏和辨析规律的空间构成，这一点在甲骨文时代就奠定了基础。随着历史的发展和社会文明的进步，人们对文字的书写诉求，生发了中国特有的一种艺术门类——书法。在漫长而复杂的演变过程中，人们在书写文字的潜意识中获取了线条的美感经验，在对线条节律的掌控中，经过历代书家的不断演进，逐渐形成了书法的表现形式以及线条至上的审美观念。这也是中国五千年文明中文字始终没有失传的主要原因。

在中国绘画史上，最早的绘画形式可以追溯到新石器时代仰韶文化、马家窑文化及河姆渡文化的彩陶，这是中国绘画史上的第一篇章。"从彩陶彩绘观察，线条是用兽毛束扎而成，这说明在新石器时代，我国制作的毛笔已经具备了今天的性能。距离历史上曾经改良过毛笔的秦将蒙恬，至少要早四千多年。"[①]

无论是原始时期的图腾还是现代意识的绘画，在中国绘画领域，线条是最基本的也是最重要的造型元素。线条自身的形态美感来源于它的无穷变化，每一种线条都有其自身独特的审美意蕴。因此，在中国绘画过程中，不论是形象的呈现还是审美的传递，都离不开线条的表达。

中国人对绘画的欣赏习惯，首先源自对书法线条的感悟。中国历史上有不少书法家兼画家，他们将绘画创作中对水、墨的控制技巧，有意无意地融入书法的创作中，墨色的变化与线条的运动潜移默化地把观赏者带入了画的意境，故有"书画同源"之论。"以书入画"概念的提出则进一步强调了线条在绘画作品中举足轻重的地位。强调"写"的意味，无疑将中国人的审美情趣引入到"线"的艺术情境之中，从而形成了中

① 郑为：《中国绘画史》，北京古籍出版社2005年版，第19页。

国人特有的对线条的敏感。

中国红色美术始终秉持这一创作原则,在以形写神的简练笔墨中,创作出了大量的人民群众喜闻乐见的漫画作品。1918年9月1日,中国现代漫画的先驱沈泊尘①与其弟沈学仁、沈学廉创办了中国漫画史上的第一本漫画刊物《上海泼克》,但仅出版了4期,便因沈泊尘去世而停刊。

1919年,沈泊尘创作的反映五四运动的漫画作品《长蛇猛兽动起来,冲破和平正义塔》(图1-16),采用传统书画的线条语言来表达其作品的思想内容。这一符合中国人欣赏习惯的美术创作,给观者留下了深刻的印象,并产生了强烈的社会反响。这幅漫画发表在上海《新申报》上,是一幅非常及时地揭露"巴黎和会"阴谋的漫画作品。

图1-16 《长蛇猛兽动起来,冲破和平正义塔》
(沈泊尘作)

画面描绘了一座写有"公道""和平""正义""平等"的破塔瞬间倒塌的情景。塔的旁边立有一块"凡尔赛和会"的木牌,深刻地揭露了"巴黎和会"的帝国主义分赃性质,表达出中国人民对"和会"所做出的侵犯中国主权的所谓"决议"的抗议。此作用笔极具变化,一波三折,在提按的运动过程中将破塔的残缺付诸笔端,赋予作品讽刺意味。

在沈泊尘取材于国际问题的漫画中,发表在《上海泼克》第一期的《虽不中亦不远矣》(图1-17),是一幅歌颂俄国十月社会主义革命具有深远影响的漫画作品。画面描绘的是一只巨手紧握"民主"之剑,把俄皇刺了个穿心透,德皇紧挨其后,差点亦被刺中,寓示着德皇将面临与俄皇同样的命运。同时,也暗示着十月社会主义革命的光辉必然照耀中国。

图1-17 《虽不中亦不远矣》 (沈泊尘作)

十月革命对中国五四运动以及后来的中国革命,有着巨大而深远的影响。十月革命爆发后,中国尚未出现反映其内容的作品,沈泊尘的这幅作品对当时的中国美术界来说,无疑具有重要的现实意义。此图采用中国人物画的线描方式,在有限的空间里勾

① 沈泊尘(1889—1920),原名沈学明,浙江桐乡人,定居上海。擅长漫画和中国画。1915年师从潘雅声学习中国传统绘画。1917年,沈泊尘代表上海《新申报》参加赴日记者团,考察新闻事业现状及近代绘画。

勒出俄皇、德皇不同的丑态，用笔流畅而不滞涩，黑白分明的服饰与利剑之下溅出的血，融合于人物形态之中，给观者留下了极为深刻的印象。

图1-18 《贪食小犬死不足惜》
（但杜宇作）

五四运动是一场波澜壮阔的反帝反封建运动，它标志着中国新民主主义革命的开始，不少美术家加入这一爱国运动的行列，并创作了大量反映中国人民反帝反封建斗争的美术作品。例如，马星驰的《民气一致之效果》《玩于股掌之上》、但杜宇的《呜呼鲁民、呜呼圣地》《引鬼入门》、丁悚的《豺狼当道》《锁上加封》等漫画作品与民众见面时，广大民众的爱国热情即刻被调动起来，并参与到这场反帝反封建的爱国运动中来。值得注意的是，美术家创作的这些具有现实意义的作品，基本上都是采用传统的表现手法，来构成一幅幅主题鲜明、形象迥异的具有爱国情怀的漫画作品。例如，但杜宇的《贪吃小犬死不足惜》漫画（图1-18），描绘的是卖国政府将"鱼"（青岛）送进"小犬"（日本）之口，遭到中国人民的强烈反对。"抵制日货"（中国人民的反帝斗争）之手捏住了"小犬"的脖子，使其吞不下去。此作以文字配合图画的表达方式和简练的笔法，揭示出当时的卖国政府、日本帝国主义和中国人民三者之间的不同利益关系。作品的大量布白给观者以无限的想象空间。

以上这些作品，不论是表现形式、主题确立还是欣赏习惯，都被美术家们赋予新的内涵。这种现实主义表达方式，可以说是中国红色美术优良传统的开始。

2. 主题鲜明的战斗性

漫画是美术创作中采用简笔而注重意义的绘画。"漫画"二字源自丰子恺有画刊登于《文学周报》，编者特称其画为"漫画"。从此，漫画之名开始在画界传播。漫画中的"漫"字与漫笔、漫谈的"漫"字用意甚为相似，漫笔、漫谈在文体中有随笔之意，而漫画便是画中之"随笔"。其实，在"漫画"一词尚未出现之前，早在南宋后期的人物画家龚开就作有《中山出游图》，此图描绘的是钟馗及小妹在一堆小鬼的陪同下出游的情景，表现出作者对当时社会污浊现象的极度不满。他借用钟馗驱邪除害的正义形象，把统治者的爪牙视为妖魔鬼怪，创作了这幅具有讽刺意味的人物长卷。《中山出游图》主题明确，笔墨纵肆而别开生面，可谓中国绘画史上的早期漫画。

现藏于北京故宫博物院、由明宪宗朱见深创作的《一团和气图》(图 1-19),在表现形式与构图方法上,也符合漫画的创作特点。虽然该图在主题上不含讽刺的意味,但歌颂的意义也是主题表现的一种。明宪宗朱见深借用东晋诗人陶渊明、和尚慧远、道士陆修静"虎溪三笑"的典故,并以儒、释、道三教合一的思想来表明朝廷上下的"一团和气"。他在《御制一团和气图赞》中写道:

图 1-19 《一团和气图》([明] 朱见深作)

> 朕闻晋陶渊明乃儒门之秀,陆修静亦隐居学道之外良,而惠远法师则释氏之翘楚者也。法师居庐山,送客不过虎溪。一日,陶、陆二人访,与语道合,不觉送过虎溪,因相与大笑,世传为三笑图,此岂非一团和气所自邪?试挥彩笔,题识其上:
>
> "嗟世人之有生,并戴天而履地。既均禀以同赋,何彼殊而此异?惟凿智以自私,外形骸而相忌。虽近在于一门,乃远同于四裔。伟哉达人,逖观高视;谈笑有仪,俯仰不愧。合三人以为一,达一心之无二。忘彼此之是非,蔼一团之和气。噫!和以召和,明良其类。以此同事事必成,以此建功功必备。岂无斯人,辅予盛治。披图以观,有概予志。聊援笔以写怀,庶以警俗而励世。"
>
> 成化元年六月初一日

《一团和气图》以借喻为题材来凸显画面主题,构思巧妙,颇具诙谐之意。这种具

有漫画特点的绘画,在清代也曾有作品出现。清代中叶画家黄慎[①]曾作《有钱能使鬼推磨》和《家累图》,笔法细腻,色彩淡雅明快,且极富讽刺意味。这两件作品收入在《黄瘿瓢人物册》,现藏于天津博物馆。《有钱能使鬼推磨》描绘了一员外与推磨鬼的丑态,直截了当而富含讽喻地针砭了世风之劣俗;而在《家累图》中,中年男子瘦骨嶙峋,却又牵腰绑脚,正费力地拉扯着妻小全家艰难地前行,这种有如蜗牛负重的生活情态,在画家的笔下显得既诙谐而又意味涤长。黄慎的这两件作品以形写神而寓神于形,表现出"钱能通神(鬼)"和平民生活的艰辛,揭示出封建社会的阴暗和民生的窘迫,从对人物的描绘中透射出封建社会下的金钱万能与平民的万般无奈。

在历代绘画中,有漫画意趣的画家还有继黄慎之后的罗聘[②],他创作的组画《鬼趣图》共八幅,以夸张的手法描绘出一幅幅奇异怪诞的鬼怪世界,鬼之形态极尽其妙,对当时的社会现实给予了极大的讽刺,堪称清代中叶杰出的"漫画"作品。罗聘是"扬州八怪"[③]中的年轻画家,擅长诗词。他是金农的入门弟子,并随金农流浪各地,尽得金农书画方面的学养。他的人物画在继承金农衣钵的基础上,兼蓄陈老莲的长处,在古拙诡异中寓有现实的情趣。金农说他"笔端聪明,无毫末之舛焉",翁方纲亦说"两峰已足傲金农"[④]。当时在扬州的人物画家有很多,然大都摆脱不了行家习气,罗聘凭其灵秀机巧脱颖而出。

《鬼趣图》以简练的笔墨、辛辣无情的艺术语言和隐晦的表现手法,深刻地揭示了清朝中叶的社会阴暗,展现出现实主义的光芒。

在传统绘画中,漫画隐藏着一个强大的优势,这就是它所具有的隐晦的表现形式。随着漫画的发展,它的战斗性也被逐渐地挖掘出来。五四运动之后,新民主主义革命时期的漫画创作,越发显示出了它的战斗功能。

五四运动的爆发,对中国漫画的成长和发展产生了极为重要的影响。辛亥革命后,由于外国侵略势力,特别是日本帝国主义加紧了对中国的侵略,妄图把中国变成它独占的殖民地;封建军阀为了维持反动统治,极力勾结帝国主义,大量出卖国家主权。中国内忧外患,日甚一日,民族危机,迫在眉睫。五四运动这场伟大的革命运动,就是在中国社会基本矛盾日益深化的基础上发生的。五四运动爆发在第一次世界大战以后,它"受到苏俄十月社会主义革命和当时世界革命潮流的影响和推动"[⑤]。从辛亥革命至五四运动前,不少知名爱国画家在反对北洋军阀与帝国主义勾结的同时,以漫画作为战斗武

[①] 黄慎(1687—1768),字恭懋,号瘿瓢,福建宁化人。擅长草书,并以草书入画,笔姿放纵。后居扬州,以卖画授徒为业。

[②] 罗聘(1733—1799),字遁夫,号两峰,祖籍安徽歙县,早年师金农,好游学。

[③] "扬州八怪"是清康熙中期至乾隆末年活跃于扬州地区的一批风格相近的书画家的总称,美术史上也常称其为"扬州画派"。具体名单在中国画史上说法不一,较为公认指:金农、郑燮、黄慎、李鱓、李方膺、汪士慎、罗聘、高翔。

[④] 郑为:《中国绘画史》,北京古籍出版社2005年版,第523页。

[⑤] 李新、李铁健:《中国新民主主义革命通史》(第一卷),上海人民出版社2001年版。

器,"针砭社会的痼疾","指出确当的方向,引导社会"①。前进的漫画,对唤醒民众意识、推动社会进步起到了极为重要的作用。这一时期的爱国漫画家如马星驰、钱病鹤、张聿光、沈泊尘、何剑士、汪绮云等,站在革命斗争的前列,对袁世凯的倒行逆施给予了有力的抨击。

钱病鹤在上海的《申报》《神州日报》《民立报》和《民权报》上发表了不少富有战斗性的漫画作品。他在《民权报》上连载了一套讨伐窃国大贼袁世凯的连续漫画《老猿百态》,把袁世凯比作毫无人性的动物"老猿",这是因为一方面"袁"与"猿"为谐音,另一方面袁世凯在某些方面与猿猴有许多相似之处,阴险狡猾、诡计多端。《老猿百态》可以说是中国早期的漫画檄文。不论是单件作品还是在主题统领下的组图,《老猿百态》都有强烈的战斗意识。而对于"老猿"之后的张勋复辟,钱病鹤也同样给予猛烈的抨击。譬如,在他创作的漫画《自作孽不可活》(图1-20)中,一个"万岁"的牌子就把张勋压得喘不了气,最后张勋只能自取灭亡。这种具有战斗意识的漫画作品,从辛亥革命起便已成燎原之势。

在反帝反封建的五四爱国运动中,许多爱国报刊和书籍也相继发表了大量的漫画作品,在揭露帝国主义和封建主义的罪恶、反映民众心声等方面,表现出了高昂的革命斗志。如在1919年6月25日出版的《上海罢市录》一书中,刊登了一幅漫画《他肯为国受苦,我们应如何?》(图1-21)。画面描绘的是一位革命者在唤醒民众反帝反封建的斗争中,被反动军警逮捕,这位革命者虽然被戴上手铐和脚链,但仍然威武不屈,高呼革命口号。在画面的两侧题有:"你看他铁索郎当为的什么?为的是救他的国,他的国家。岂不是我们的国么?他肯为国受苦,我们该如何?"这振奋人心的题识与画面相配合,对宣传和鼓动广大民众进行反帝反封建的斗争具有十分重要的启示作用。

图1-20 《自作孽不可活》(钱病鹤作)

图1-21 《他肯为国受苦,我们应如何?》(佚名作)

① 《鲁迅杂文集》,浙江人民出版社2002年版。

五四运动期间，马星驰在上海《新闻报》上发表了两幅漫画。一幅是《玩弄于股掌之上》，画面描绘的是日本帝国主义把军阀段祺瑞抱在手里，口称"公道待遇"，而另一只脚却已伸到了中国的山东省，在"公道待遇"的背后隐藏着贪婪与掠夺的本性。另一幅是《民气一致之效果》，描绘出觉醒了的人民大众团结一致，齐心协力一起吹气。在中国民众嘴里喷出的巨大气浪下，一切反动分子均被吹倒在地，四脚朝天，"呜呼哀哉"。此图形象地展示出一条真理：团结的力量是伟大的，只要人民大众团结起来，就一定能打倒帝国主义和封建势力。为配合五四爱国运动，但杜宇不仅创作了大量的爱国主义漫画，而且在1919年出版了中国第一本个人漫画集《国耻画谱》。在《国耻画谱》中有一些速写式的画作记录了当时一些真实而感人的场面，如《罢市之上海》《罢市之后上海江南之船坞》《女学生之追悼郭烈士》等。揭露日本侵略者和汉奸卖国的漫画，是《国耻画谱》的重要组成部分。例如，《呜呼鲁民，呜呼圣地》（图1-22）画面描绘的是一个山东人戴着象征"太阳"的枷锁和铁镣、手铐，形象地揭露了日本帝国主义对中国山东主权的觊觎；《引鬼入门》《私相授受》等则揭露了日本侵略者与亲日派的罪恶勾当，以及军阀把"主权"交给日本帝国主义的丑恶嘴脸；而《阿瞒请客，珍馐杂陈》则是以人们熟悉的三国时期的曹操故事和人物做比较，亲日派的阿谀卖国丑相在但杜宇的笔下表现得极为深刻。《国耻画谱》在当时影响颇大，它对激发广大民众的爱国热情产生了极为重要的影响。

图1-22 《呜呼鲁民，呜呼圣地》
（但杜宇作）

　　从辛亥革命到五四运动，不少爱国画家创作的漫画作品，从内容的筛选到形式的表达，无不体现出其作品鲜明的战斗性。在反帝反封建的斗争中，出于民族危亡的切肤之痛，为了斗争的需要，他们往往在第一时间做出反应，从鲜活的素材中提炼出富有战斗性的漫画作品，来宣传和鼓动广大民众为真理而斗争。漫画及漫画刊物这一媒体的传播，对当局的警示以及世界对中国的了解，均产生了积极重要的作用。1918年9月1日，在沈泊尘等人创刊的《上海泼克》上刊登的《本报之责任》一文中，就提出了"三步责任"的主张：

　　第一，面对军阀混战的局面，提出用漫画"警惕南北当局，使之同心协力，以建设一强固统一之政府"；第二，面对当时中国"卑下犹昔"的国际地位，提出用漫画"为国家争光荣，务使欧美人民尽知我中国人立国之精神未尝稍逊于彼"；第

三，面对当时"社会风化之腐败"，提出用漫画"调和新旧，针砭末俗"。①

这些主张明确地强调了漫画的战斗作用。中国共产党成立后，漫画以其辛辣、犀利、讽刺、诙谐和主题鲜明、寓意深刻、催人奋进等特点，在历次反帝反封建、驱除外侵、争取民族独立和解放的斗争中，愈发显示出它的战斗作用。

3. 以漫画为主体的表现形式

中国共产党成立不久后，便集中力量领导工农革命运动。1921年8月11日，上海成立了"中国劳动组合书记部"（"中华全国总工会"的前身），并在北京、汉口、长沙、广州等地建立了分部。8月20日，中国劳动组合书记部创办了中国第一份全国性的工人刊物《劳动周刊》，通过以漫画为主体的宣传形式来指导工人运动，以此启发工人的阶级觉悟。

从1922年1月开始至1923年春，全国各主要城市进行了大小100多次罢工，参加人数超过30万人，出现了工人革命运动的高潮。1923年2月7日，京汉铁路大罢工因遭到反动军阀吴佩孚的血腥镇压而告失败，其余的大罢工基本上都取得了胜利。这些罢工活动都是在中国共产党的具体领导下进行的。此后，各地的工人组织为了进一步开展工人革命运动，加强工人之间的团结，纷纷成立了由中国共产党领导的工会。此时，宣传工作就显得尤为重要。全国铁路工会第二次代表大会的决议提出："当工人阶级漫无组织的时候，宣传工作是最重要的。工人有了团结以后，宣传工作就是教育工作。"②这段话道出了宣传工作在工人革命运动中的重要性。当工人革命运动风起云涌的时候，各地工会普遍设有宣传部门，专门负责工人革命运动的宣传工作。而在宣传工作中，美术宣传这一形象化的宣传形式，使得不识字的工人也能看懂宣传所要表达的内容。不仅如此，不少省、市工会还创办有画报和相关美术类刊物，譬如《工人画报》《罢工画报》《工人之路》和《工人画刊》等刊物，这些刊物分别由湖北省总工会、省港罢工委员会和湖南省总工会出版。其中，在省港罢工委员会于1925年8月出版的《罢工画报》第二期封面，标有由镰刀和锤头图案组成的共产党党徽和"全世界无产阶级联合起来"的革命口号，并在内文中刊登了《截留粮食，帝国主义没有东西吃》等漫画作品。当时，省港罢工委员会出版的《工人之路》刊载有《香港总工会万岁》的漫画。1925年，湖北省总工会出版的《工人画报》刊有《帝国主义和军阀原形毕露》的漫画。1926年9月，湖南省总工会出版的《工人画刊》刊出了《上海和大连日本工厂工人的大罢工》等漫画。这些刊物上的漫画作品，在宣传工人革命运动中发挥了积极的教育、鼓动和战斗性作用。

在工商业和文化事业均比较发达的大都市上海，不仅产业工人和商业店员队伍庞大，而且在工人中也不乏文化水平较高和具有绘画技能的人才，他们在工人革命运动中

① 黄可：《中国新民主主义革命美术活动史话》，上海书画出版社2006年版，第14页。
② 乐生：《全国铁路总工会第二次代表大会之经过与结果》，载《向导》周报1925年第104期。

也创作了不少的美术作品。更为重要的是，中国早期工人革命运动的领袖邓中夏（1894—1933）非常重视运用美术为革命斗争服务。他的《省港罢工概观》一书，其封面（图1-23）就是由他自己绘制的。封面以漫画的形式，采用中国传统的笔墨元素，在黑白之中凸显出人物面部表情的贪婪和大腹上的"英旗"，通过老牌英帝国主义霸占中国领土香港、吸着工人阶级血汗而大腹便便的丑恶形态，直接告诉人们，该书的主要内容是针对英帝国主义而举行的省港罢工斗争。此作不论从构图还是线条的表现力来看，都不失为一件优秀的漫画作品。

图1-23 《省港罢工概观》封面
（邓中夏作）

上海于1925年5月30日发生"五卅惨案"后，由工人自己创作的漫画《烧死他》，描绘的是人民群众拿着写有"罢工""罢市"字样的木柴往炉灶里加火，而锅里煮的是四脚朝天的"帝国主义"。作品反映出中国人民反对帝国主义的强烈意志，在反对帝国主义的斗争中，具有极大的鼓动性。这一震惊中外的"五卅惨案"激起了上海民众的极大愤慨，从而引发了反对帝国主义的工人革命运动。在此运动中，上海商务印书馆《东方杂志》出版了《五卅事件临时增刊》，翔实记录了"五卅惨案"的整个过程。漫画家黄文农①在这期增刊上发表了《最大之胜利》和《公理、亲善、和平、人道》两幅漫画，深刻地揭露了帝国主义侵略的反动本质，唤起了人民的斗争意识。

1926年5月，在"五卅"运动周年纪念时，上海市总工会的《工人画报》出版了《五卅纪念特刊》。《中国青年》也出版了"五卅纪念专号"，并刊出纪念性的漫画《他们的血不是枉流了的呵》，画面着重描绘的是"五卅烈士墓"旁伸出的巨大拳头，它象征着中国人民在反对帝国主义的斗争中，面对帝国主义的恣肆屠杀，反而更加坚强。

《中国青年》是中国共产党早期在上海出版的重要刊物之一，创办人为邓中夏、张太雷、李求实等人。恽代英、萧楚女任杂志主编，连续出刊170期。漫画家丰子恺曾两次为《中国青年》杂志助力，并设计封面。1926年5月，《中国青年》第121期的"五卅纪念专号"封面（图1-24），由丰子恺题写刊名并亲自设计绘制。此图采用中国画的线描方式，以简约的线条勾勒出塔中的云雾，赋予塔高耸和雄伟的形象。同年11月，丰子恺又为《中国青年》设计了一个封面，封面上画着革命的青年跨上战马、拉弓搭

① 黄文农（1903—1934），上海松江县人，擅长漫画。1927年，任上海淞沪警察厅政治部和海军政治部宣传科艺术股长。曾与张光宇、鲁少飞、叶浅予等一起编辑《时代漫画》。代表作有《最大的胜利》《大权在握》等。出版有《文农讽刺画集》《初一之画集》等。

箭,喻示着革命青年在反对帝国主义的战斗中的革命行动。《中国青年》自创刊以来,曾约请丰子恺作过两次封面画,《中国青年·五卅纪念专号》在编后中说:"这期的封面是特别请丰子恺君为我们画的,特在此表示我们的谢意。这画的含意是唐张巡部将南霁云射塔'矢志'的故事,我们希望每一个革命的青年,为了被压迫民族的解放,都射一支'矢志'的箭到'红色的五月'之塔上去!"①

这段话叙述的是丰子恺为《中国青年·五卅纪念专号》设计的封面内容,从射向云雾中高塔塔尖的一支箭可以看出,这时的丰子恺已经和中国共产党人产生了思想上的共鸣。他对革命青年所寄予的期望亦在图中。

"五卅惨案"之后,随着工人革命运动的不断深入,农民运动在这一时期也如雨后春笋般迅速地扩展到广大农村的穷乡僻壤。农民运动如"暴风骤雨,迅猛异常",形成了空前的农村大革命。此时,毛泽东在湖南领导的农民革命运动迅速发展起来,在1925年的几个月内成立了20多个农民协会。在广州农民运动讲习所(简称为"农讲所")学习的学员,回到湖南乡村参加农民运动,向农民开展宣教工作。各地农民协会(简称为"农会")在共产党的领导下,开展了同地主减租减息的斗争。为了更好地向农民进行有效的革命宣传,有些地区的乡村还设立了图书

图1-24 《中国青年》第121期"五卅纪念专号"封面(丰子恺绘制)

室,农民可以通过简单通俗的文字和图画了解更多的革命道理。正如毛泽东在《湖南农民运动考察报告》中所说:"政治宣传的普及乡村,全是共产党和农民协会的功绩。很简单的一些标语、图画和讲演,使得农民如同每个都进过一下子政治学校一样,收效非常之广而速。"②

湖南和广东是当时农民运动开展得比较早的省份,受湖南、广东农民运动的影响,湖北、江西、山东等地的农民运动也开展得比较活跃。为了提高广大农民的阶级觉悟,进一步扩大对农民的宣传教育,各地的农民协会创办了不同形式的画报和周刊,如湖南农民协会创办的《镰刀画报》、广东农民协会创办的《犁头》周刊和《农民画报》、湖北农民运动委员会创办的《农民画报》等。而江西、山东等地的农民协会也相继创办

① 黄可:《中国新民主主义革命美术活动史话》,上海书画出版社2006年版,第25页。
② 《毛泽东选集》(第一卷),人民出版社1991年版,第35页。

图1-25 《快乐的聚谦呵!》（漫画传单，1926年）

了自己的刊物《农民画报》。这些针对农民创办的画刊，时有漫画、宣传画等绘画作品发表。比较突出的是广东省农民协会出版的一些刊物，在这些刊物上发表的漫画和宣传画通俗易懂，受到广大农民的普遍欢迎。1926年，广东省农民协会印发的漫画传单《快乐的聚谦呵!》（图1-25），形象生动地揭露了帝国主义以及地主、土豪劣绅、官僚买办阶级和军阀相互勾结、压榨中国农工的反动本质，描绘出他们的快乐都是建立在"农工血肉"之上的。在创作手法上，此画特别强调了剥削阶级的身份构成以及阶级阵营的划分，具有强烈的讽刺意味。广东省农民协会还印发了另一幅漫画传单《叫我们农民怎样负担得起呢》，漫画以一个农民背上的重负为主题，深刻地揭露了反动军阀、地主豪绅对农民的重租盘剥。苛捐杂税已经压得农民直不起腰，一旁的军阀还在使劲地给农民加上一个巧立名目的大包袱。此作的意义在于它胜过一切文字的陈述，而使观者了然于心。"哪里有压迫，哪里就有反抗"，这是历史的生存规律。只有团结起来，打倒反动军阀和地主豪绅，工农才有出路。这幅漫画传单，对鼓动农民起来参加革命斗争，产生了一定的"催化剂"作用。

1926年，广东省农民协会《犁头》周刊第12期发表了黄焯华（又名黄凤州，时任《犁头》周刊编辑）的漫画《我们的过去，我们的现在，我们的将来》（图1-26）。此作描绘了广大农民从被压迫到起来反抗，最后取得斗争的胜利，构成了农民斗争的三部曲。它反映了三个不同时期的内容，层层递进，不断深入。过去，工农阶级深受帝国主义、官僚资本主义和地主阶级的压迫和剥削；现在，工农阶级正在顽强地起来反抗和斗争，他们团结一致，齐心协力，欲将压在自己头上的巨石掀翻；将来，工农阶级一定能够推翻帝国主义、封建主义和官僚资本主义这压在他们身上的"三座大山"，挺直腰杆，扬眉吐气地成为国家和社会的主人。黄焯华的这组漫画，以现实主义的创作手法，表现了工农阶级崇高的革命理想和奋斗目标，起到了文字不可替代的宣传作用，激发了工农群众的革命斗争热情。此图以山水点景人物入画，人物线条极简而又各具形态，成为这一时期的经典之作。

1927年，江西省农民协会的《农民画报》先后发表了两幅漫画《怎能受那许多人的吸吮》和《农民协会是农民自己谋解放的机关》。漫画《怎能受那许多人的吸吮》的作者以犀利的画笔描绘出农民深受地主、贪官、污吏、劣绅、土豪、帝国主义和军阀等

的压迫和剥削。一个骨瘦如柴的农民非常无奈地站在那里，被那些剥削阶级吸吮着，他们如榨油般地压榨农民，充分揭示了当时农民在社会中所处的地位及其命运。漫画《农民协会是农民自己谋解放的机关》，描绘的是农民在"协会"行使自己的权利，将"压榨"阶级束之高阁或放置柜中。同年，江西省农民协会印行了标语宣传画《打倒压迫农民的恶地主》，号召农民行动起来，投身到打倒恶霸地主的斗争中去。

第一次国共合作时期，1926年5月，毛泽东在广州主持第六届"农民运动讲习所"时，在开设的课程中增加了美术课，名为"革命画"，并安排有14小时的授课时间，分为三个阶段。第一阶段学画工人、农民日常使用的工具，譬如镰刀、犁头、铁铲、铁锤、大刀、长矛等，这些都是工人和农民最为熟悉的生产工具和冷兵器，画起来比较得心应手。第二阶段学画人物，具体指导学生严格区分正派人物和反派人物的造型。正派人物主要以工人、农民为代表，要求表现出他们的革命精神和勇于斗争的形象；反派人物主要是帝国主义、土豪劣绅、贪官污吏、地主和官僚买办，要求画出他们贪婪、凶残和丑恶的

图1-26 《我们的过去，我们的现在，我们的将来》（黄焯华作）

一面。第三阶段学习创作和选题，主要是如何描绘工人和农民受剥削、受压迫的内容，如地主、贪官污吏、土豪劣绅等如何压榨广大的工人和农民。该课程在教学中着重强调结合现实生活，使"革命画"更好地服务于当时的革命斗争。从此，红色美术中的"革命画"这一名词正式出现，并且明确了"革命画"要服从于无产阶级的革命斗争，要将革命的美术与一切为剥削阶级服务的美术划清界限，要贯彻和表现中国共产党的政治主张和无产阶级的革命意识。为保证"革命画"的教学质量，广州农民运动讲习所特意聘请《犁头》周刊编辑黄焯华担任"革命画"教员。

在第三阶段的学习中，还采取了重点培养的方式，在"革命画"课程的学员中，挑选部分有绘画基础的学员，赴韶关和海陆丰等地调查研究，深入到农民群众之中，考察农民革命运动的发展情况，收集创作素材，并创作了《海陆丰农民斗恶霸地主》《农

民协会斗争史》《恶霸地主发家史》等连环画及挂图作品。

第六届农讲所开设的"革命画"课程，为当时的工农革命运动培养了一大批革命美术人才。他们在农讲所学到的"革命画"本领，为日后中共的政治宣传做出了重要的贡献。毛泽东在《宣传报告》中指出："中国人不识文字者占百分之九十以上……图画宣传乃特别重要。"①

毛泽东在《宣传报告》中讲的这段话，主要是根据当时中国的实际情况，提出了"图画宣传乃特别重要"的论断。在日后的中国革命进程中，在宣传上采用革命美术的形式唤醒民众，具有重要的现实意义。以漫画为主体的表现形式，在工农革命运动中起到了唤醒、鼓动广大工农为挣脱枷锁、寻求解放而起来斗争的重要作用。

4. 北伐中的美术激流与知识分子清流

中国共产党成立后，为了更广泛地开展工农革命运动，在1922年7月16日召开的中国共产党第二次全国代表大会上，提出了建立"民主联合战线"的主张。1923年6月，中国共产党召开了第三次全国代表大会，确立了同国民党建立革命统一战线的方针。而此时孙中山在几经挫折后，深感以国民党一党之力，难以实现"打倒列强，铲除军阀"的目标。于是，在共产国际的帮助和推动下，孙中山接受了中共的方针和主张，并于1923年11月，发表了国民党改组宣言和党纲草案，确定了"联俄、联共、扶助农工"三大政策。1924年1月，在广州召开了国民党第一次全国代表大会，共产党人李大钊、毛泽东、林伯渠等参加了这次大会。李大钊、毛泽东、谭平山、林伯渠、瞿秋白等10人当选为国民党中央执行委员或候补执行委员。这次大会通过了《中国国民党第一次全国代表大会宣言》，并接受了中共提出的"反帝反封建"的纲领，这标志着国民党改组的完成与国共合作的正式建立。《中国国民党第一次全国代表大会宣言》对三民主义做出了新的解释：

> 民族主义，就是中国民族自救解放，中国境内各民族一律平等；
> 民权主义，就是民权制度……为一般平民所共有，非少数人所得而私也；
> 民生主义，就是平均地权，节制资本。

新三民主义，是"联俄、联共、扶助农工"三大政策思想的具体体现，它与中国共产党在民主革命阶段的纲领基本一致，使之成为第一次国共合作的政治基础。1927年7月国民党发动反革命政变后，两党对三民主义各持不同见解，但新三民主义的确定，却是无法改变的历史事实。

国共两党合作建立的革命统一战线，促进了革命军队的建设。1924年6月16日，在中国共产党的倡议和支持下，在广州黄埔长洲岛创办了中国国民党陆军军官学校（简称为"黄埔军校"）。中共先后派周恩来、叶剑英、恽代英、萧楚女、聂荣臻等重要干部，在军校担任各种行政和教员工作，许多共产党员和社会主义青年团（后改名为

① 毛泽东：《宣传报告》，载1926年《政治周刊》第六、七期合刊。

"共产主义青年团")团员到军校学习。黄埔军校的建立,不仅为国共两党培养了一批军事干部,而且成为当时建立革命武装的重要基础。

黄埔军校创办后,以黄埔军校的革命学生为骨干,将归附革命的粤、桂、滇等军阀部队改编为"国民革命军"。军队中的党代表和政治部主任基本上由共产党人担任。在共产党人的努力下,国民革命军成为一支朝气蓬勃的革命军队。国民革命军经过两次广州东征,消灭了反动军阀陈炯明的势力。1926年7月9日,国民革命军开始了大规模的北伐战争,以讨伐吴佩孚、孙传芳、张作霖等各派军阀势力,形成了大革命时期中国第一次国内革命战争。

在北伐军中,以共产党员和共青团员为骨干的国民革命军第四军的独立团战斗力极强,在叶挺的指挥下,在北伐战斗中立下了辉煌战功,享有"铁军"称号。国民革命军的北伐行动,也有力地促进了全国工农革命运动的发展。而全国的工农革命运动,同样也配合和支持了国民革命军的北伐。这一轰轰烈烈、朝气蓬勃的大革命局面,使中国共产党的组织有了很大的发展,党员人数由"五卅运动"前的900多人增加到1927年中共五大召开时的57000多人。中国共产党在广大人民群众中的影响愈来愈大,形成了第一次国内革命战争时期工农群众对共产主义信仰的热潮。

北伐时期,美术宣传在配合北伐战争中所起到的宣传、鼓动和唤醒民众的作用,已渐渐凸显出来。黄埔军校创办不久,时任黄埔军校政治部主任周恩来的秘书蒋先云,在军校的教员和学生中,组织了以共产党员和共青团员为骨干的"中国青年军人联合会",编辑出版了《中国军人》杂志和《青年军人》旬刊。在这两个刊物上,时有"打倒反动军阀"等内容的美术作品刊出。

北伐战争开始,郭沫若任国民革命军总政治部副主任兼宣传科长,画家关良[1]在宣传科任艺术股股长,伍千里等多名画家也在艺术股任职。其间,他们创作了许多打倒军阀和土豪劣绅的漫画、宣传画。有的还直接画在墙壁上,以壁画的形式进行北伐革命宣传。此时,国民革命军各军政治部也创作并印发了一批宣传北伐革命的宣传画,譬如第一军政治部印行的宣传画《民众的力量》、第三军政治部印行的宣传画《打倒张作霖、张宗昌》等。这些宣传画针对性较强,主题明确,都是宣传北伐的革命斗争。在北伐行进中,国民革命军总政治部出版了《革命军日报》,第七军出版了《革命军人》刊物,发表了许多革命的绘画作品。例如,在1926年由国民革命军第七军政治部编印的《革命军人》第二卷第三期的封面(图1-27)上,绘有一位体格强健的锻铁工人,奋力抡起铁锤,向摆在锻台上的资本家锤去,表示革命的北伐不仅要打倒军阀,还要打倒与军阀沆瀣一气的资本家。此作虽为《革命军人》的封面,却用锻铁工人的形象加以表达,足见工农革命运动已深入人心。

国民革命军总政治部迁至武汉后,宣传科艺术股的画家们在大幅的布上绘制了许多漫画和宣传画,悬挂于街头或会场。当时,有不少进步画家如司徒乔、梁鼎铭、蔡若虹

[1] 关良(1900—1986),字良公,广东番禺人。擅长油画和中国画。1917年赴日本学习油画,1923年回国,在上海美术专科学校任教。

图1-27 《革命军人》第二卷第三期（劳动号）封面

等人，创作了不少宣传北伐战争的漫画。而《国耻画报》《反帝画报》等杂志，也发表了不少宣传北伐战争的美术作品。①

司徒乔（1902—1958），原名司徒乔兴，广东开平赤坎镇人，擅长油画。1924年入燕京大学学习。鲁迅说他"不管功课，不寻导师，以他自己的力，终日在画古庙，土山，破屋，穷人，乞丐……"，是一位"抱有明丽之心的作者"。② 1926年，司徒乔在北京中央公园水榭举办个人画展，其中，《五个警察一个0》《馒头店门前》两幅作品被鲁迅选购。《五个警察一个0》是一幅速写漫画，作者以极简的线条勾画出五个警察的掠夺行为在一个小孩的阻止下，一切归"0"。这一讽刺性的图画语言，反映出世态的混乱与不堪。此后，司徒乔赴法国留学，师从写实主义大家比鲁；1930年辗转到美国后，于1931年回国，任教于岭南大学，其间自创竹笔画。1936年，鲁迅去世，司徒乔用竹笔画下了鲁迅最后的遗容。1940年，司徒乔在马来西亚创作了油画《放下你的鞭子》。在此幅油画中，作者在平面的背景上减弱了物体的透视。切入的半张桌子和一截竹竿，点出了人物活动的环境。女儿与父亲的色调形成强烈的对比，在红光照射的明亮色调中，女儿的形象更为醒目。

梁鼎铭（1895—1959），字协桼，广东顺德人，擅长油画、中国画。1926年受聘于黄埔军校，编辑革命画报。他的作品主要以军事题材为主，更多地体现在历史的纪实性方面。主要作品有《沙基血迹图》《惠州战迹图》《民众力量图》等。在20世纪30年代，梁鼎铭与徐悲鸿、张一尊、沈逸千并称"画马四杰"。

蔡若虹（1910—2002），原名蔡雍，江西九江人，擅长油画和漫画。1931年毕业于上海美术专科学校，同年参加上海左翼美术家联盟。1938年赴延安，任教于鲁迅艺术学院。他始终站在革命美术的前列，从而成为新中国美术的奠基者之一。

国民革命军攻入上海后，上海商务印书馆《东方杂志》的特约漫画作者黄文农，积极参与国民革命军所属的淞沪警察厅和海军政治部的工作。他是北伐战争时期运用漫

① 黄可：《中国新民主主义革命美术活动史话》，上海书画出版社2006年版，第39页。
② 林曦、彭纪宁：《其命惟新·广东美术大家探踪7：艺术良心之镜》，见金羊网（http://news.ycwb.com/2017-09/13/content_25492766.htm）。

画作武器的英勇战士,在上海的《晶报》《三日画刊》《上海漫画》等报刊上发表了大量具有战斗性的漫画作品,如《阿要旧货换铜钱》《中国原料英国制造》《荐头店里的政客》等。这些作品深刻地揭露了帝国主义是中国反动军阀的支持者,辛辣地讽刺了帝国主义表面在中国开设的所谓"洋行",背后干的却是侵略、掠夺和屠杀中国人民的罪恶勾当。《荐头店里的政客》(图1-28)以含蓄的嘲讽之笔,把失意的政客喻为失业女佣,躲在东交民巷的"荐头店"里,等候帝国主义主子上门,随时为其效力。此图人物造型大胆,用笔随性,在留白处施以点笔,简洁之余而有深意。

北伐时期,全国各地工人和农民革命团体的一些报刊,也发表了不少宣传北伐战争的漫画作品。1927年3月21日,湖南省农民协会编印的《农民画报》第十期刊登了《工农兵联合起来,打倒帝国主义,打倒军阀!》《国民革命建筑在工农兵联合之上》《工农兵联合万岁,工农兵解放万岁!》等宣传画和漫画,强调只有工农兵的革命联合才能更为有力地打倒帝国主义及反动军阀,工农大众才能获得真正解放。

正当北伐革命取得胜利的时候,1927年4月12日,以蒋介石为首的国民党新右派在上海发动了震惊中外的反对国民党左派和共产党的"四·一二"反革命政变,大肆屠杀共产党员、国民党左派及革命群众。许多优秀的共产党员如陈延年、赵世炎、萧楚女等,先后在蒋介石的屠刀之下壮烈牺牲。与此同时,农村的豪绅地主勾结北伐军中的反动军官,疯狂地公开残杀农民协会骨干和农民中的革命群众。1927年7月15日,武汉国民革命政府以汪精卫为首的反革命派正式宣布与共产党决裂,并提出"宁可枉杀千人,不可使一人漏网"的反革命口号,在武汉地区实行了对共产党人和革命群众的大规模屠杀。一些尚未被消灭的反动军阀,也公开和蒋介石合作,结成反革命联盟。至此,第一次国共合作的北伐战争宣告失败。

图1-28 《荐头店里的政客》
(黄文农作)

"四·一二"反革命政变后,国民党左派南昌市党部宣传部针对蒋介石的倒行逆施,组织创作了《新军阀蒋介石甘自向坟墓里摸索前行!》的宣传画。漫画家黄文农在充满白色恐怖的严峻时刻,依然勇敢地站在斗争的前哨,锋芒直指当时的反革命首领、人民公敌蒋介石。他创作的《大拳在握》(原名《蒋主席》)(图1-29)和《他正在读总理遗嘱》等漫画,辛辣地讽刺了"大权在握的蒋主席"实行独裁的反革命本质,以及那些表面上继承孙中山遗志而实际上背叛孙中山的人。尤其是《大拳在握》,人物造

型夸张，用笔简约之极，在明快而随意的线条刻画中，夸大了"拳"（权）力的作用。大胆决绝的线条运用及敷色效果，给予作品强烈的视觉冲击力。此作思想锐利深刻，抓住核心问题加以揭露，画意之含蕴，观者一目了然。

图1-29 《大拳在握》（黄文农作）

北伐时期，为了实现救国的理想，不少左翼知识分子加入了北伐的行列，北伐美术的激流涌动使不少美术家在以漫画作为战斗武器的同时，以自己的人格理想与艺术实践，为北伐革命注入了一股知识分子的清流。这一清新的艺术情怀，使北伐中的漫画创作形成了个性鲜明又风格迥异的艺术特点，这些都来自美术家们不同的艺术修养。作为唤醒民众的一种表现形式，这一时期以漫画为主体的美术宣传，其主题和方向都具有明确的针对性。这种美术宣传，在以后的中国革命进程中仍然发挥着重要的作用。中国共产党经受住了"四·一二"反革命政变的严峻考验，在群众中的影响迅速扩大。中国共产党由此也初步积累了对敌斗争宣传方面的经验，在领导中国人民进行反帝反封建的斗争中，逐步扩大自己的美术宣传队伍，并在以后的革命实践中逐渐地成长和发展起来。

三、"主流美术"与"非主流美术"表现的不同特质

1926年，蒋介石继承孙中山遗志，在国共合作的基础上领导国民革命军北伐，意在统一中国。1927年4月12日，蒋介石指挥的国民革命军在上海开始捕杀共产党人而进入"清党"时期。1928年12月29日，张学良在东北易帜，国民政府在形式上一统中国。蒋介石成为继孙中山之后的国民党领袖。中国共产党在赣南和闽西等地建立革命根据地后，形成了国民党统治下的国统区和中国共产党割据地的苏区。

由于国共两党的意识形态存在着极大的差异，因此，在文化艺术创作中的表现形式也完全不同。在美术领域，民国初期的画坛继承清代不同画派的余绪，形成了北京、上海和广州的三大绘画体系。在民国的30余年中，全国各地及海外留学生组织的美术社团有300多个，[①] 形成了中国美术史上少有的美术浪潮。1840年鸦片战争爆发以后，随着外国资本的入侵，西方的美术思潮及绘画技法不断地冲击着中国传统的绘画理念，形成了民国时期"主流美术"追求造型和色彩的特点。而中共领导下的割据地和后来的

① 许志浩：《中国美术社团漫录》，上海书画出版社1992年版。

各解放区，由于当时中国共产党处于非执政党的地位，她领导下的美术创作自然属于"非主流美术"状态，其表现形式完全是建立在为革命服务的基础上，发挥出与国统区美术完全不一样的巨大"红色"作用。红色美术主题明确、直指人心的"非主流美术"创作特质，在国共合作的抗战时期，对国统区的美术创作也产生了极大的影响。

1. 民国时期整体的美术状况

五四运动前后，不少有志青年选择了留学，意在通过学习西方思想与文化来拯救中国，其中不乏美术方面的人才，他们带回了西方油画的创作理念。在徐悲鸿、林风眠、高剑父等人的推动下，在中西文化的碰撞中，当时的画家通过对西方古典主义、表现主义及印象派等流派的借鉴来对中国画进行改良。中国画之所以要改良，是由于民国改良论者认识到中国画渐趋式微，尤其是明末清初"四王"出现之后，那种摹古、守旧和习习相因的画风亟待改良。改良论者提出的一些问题虽在情理之中，但其解决问题的方式（改良中国画的方案）却未必成熟，理论的支持与实践的检验也不尽如人意。将西画①的写实嫁接在中国画的写意上，在理论上着实有些牵强。且运用西画的写实方法对中国画进行改良，在实践上着实有本末倒置之嫌。民国时期，呼吁对中国画进行改良的人物有康有为、吕澂、陈独秀、徐悲鸿、蔡元培、林风眠、李长之、刘海粟、高剑父、傅抱石等人。康有为在《万木草堂藏画目》中率先表达了中国画改良思想；吕澂与陈独秀通过《新青年》提出了美术革命的口号；徐悲鸿站在美术专业的角度，在《中国画改良之方法》中抛出了改良的具体方案；李长之《中国画论体系及其批评》、林风眠《重新估定中国画的价值》分别从理论和实践方面重新审视中国传统绘画；刘海粟在《昌国画》中批评国画的衰败；高剑父、傅抱石则打出了"新中国画"和"新山水画"的旗帜，明确了中国画改良的目标；而蔡元培的"美术史论"思想，则提倡中西方文化的融合与发展。

在这强有力的呼吁下，民国时期的中国画创作走进了以造型与色彩为主要表现形式的路径。1919年，留学法国的徐悲鸿、林风眠分别从巴黎带回了西方"现实主义"和"现代主义"，并将注重技巧的"现实主义"和具有前卫特色的"现代主义"分别注入"北平艺专"（今中央美术学院）和"杭州艺专"（今中国美术学院）的美术教育轨道。1925年前往法国留学的庞薰琹从巴黎带回了"工艺美术运动""新艺术运动""装饰艺术运动"和"包豪斯"等西方现代设计教育体系，从而奠定了他20世纪中国工艺美术教育宗师的地位。

徐悲鸿（1895—1953），原名徐寿康，江苏宜兴人。中国现代美术家、美术教育家，曾留学法国学西画。回国后，先后任教于国立北平艺术专科学校和国立中央大学艺术系。他是中国现代美术教育的奠基者，主张改良传统中国画，提倡中国现代写实主义美术。掌握了丰富解剖知识和造型手段的徐悲鸿，试图在中国画中引入西方的绘画理论与

① 指区别于中国传统绘画体系的西方绘画，简称为"西画"。包括油画、水彩画、水粉画、版画、铅笔画等画种。

技法。从他的《田横五百士》和《愚公移山》这两幅作品中可以明显地感受到，他在油画与国画这两条主线同时推进的共时性变化中，将油画"中国化"以及将国画"现代化"所做出的努力。《田横五百士》是徐悲鸿留学回国时有感于中国军阀割据的混乱局面所作。他认为，当时的中国缺乏一种具有崇高气节的民族精神，这激发了他对历史题材的创作欲望。他借用《史记》中齐国贵族后裔田横及其部下500人的忠烈事迹，开始了他历史题材的创作。此作在人物刻画上，采用极为细致的现实主义手法，描绘出主人公田横凝重神情下复杂的内心世界和坚毅的决心。通过此作，徐悲鸿扎实的西方绘画基础一览无遗。他用古典主义的方式将画面处理成舞台式的构图，力图在人物服饰的褶皱与人物背景的处理上使之本土化。他想要突出的主题就是一种民族气节和精神，并以此重新唤起民族的崇高品格。然而，就表现形式来说，不论是色彩、造型还是表现手法，此作始终流露出一种西方古典油画的品质，还不能称之为一种油画"中国化"的表现形式，但这无疑是徐悲鸿油画中的经典之作。

在中国这一特定语境中，西方的绘画语言和理念并不能很好地生成与本土文化的共鸣。显然，徐悲鸿意识到了这一点并进行改进，所以在他后来创作的《愚公移山》（图1-30）中，可以感觉到一种本土的元素已经融入作品的深处，中国画的线条得到充分的运用。构图的丰满使人物占据了整个画面，画面右侧开山男子的构图，给观者以一种顶天立地的庞大气势和艺术张力。《愚公移山》将国画的传统技法与西画的表现形式互为融合，并采用中国传统绘画的白描技法勾勒出人物的基本轮廓，衣纹及树、草等植物的处理，线条的表现无处不在。在这里，人们又可看出他对人物"形"与"神"的深刻把握。在描绘人物举耙时的身体变化时，突出的肋骨和紧绷的肌肉把握得十分精确，这是中国绘画中不曾有过的一种尝试。当《愚公移山》呈现在人们面前的时候，人们很难将它归结为西画"中国化"或"中西合璧"的艺术成果，因为这不是简单的餐桌上的"拼盘"，而是中西绘画两种不同理念的对话。他的《九方皋》和《巴山汲水图》亦是如此。

图1-30 《愚公移山》局部（徐悲鸿作）

与徐悲鸿不同的是,林风眠不太看重技巧的表现,他坚持的是"兼容并蓄"的学术思想和"东西融合"的艺术道路。

林风眠(1900—1991),原名凤鸣,广东梅县人,中国美术学院(原浙江美术学院)首任院长。早年留学法国,回国后任国立北平艺术专科学校校长,创办国立艺术院(浙江美术学院前身),并致力于变革中国传统绘画的探索,意欲在中西融合方面走出新路。他的作品更多的是汲取西方印象主义的现代绘画养料,在与中国传统绘画的水墨和意境结合中开辟出一条新的创作之路。例如,他的《嘉陵江畔》和《黑衣仕女图》都是创作于20世纪40年代。《嘉陵江畔》描绘的是他在抗战期间迁徙过程中的所见景致,画面近于速写,大量横线的使用形成了作品复沓的节奏感,这些相互映叠的横线构成了江边凹凸不平的土坡,船身若隐若现,船上的桅杆、绳索及江面上的远山均由线条构成。此作采用中国传统绘画中的山水点景人物,构造出画面的人物群体,再加上西画中的色彩、光影、透视等元素,具有极强的装饰效果。

林风眠在1940年创作的《黑衣仕女图》(图1-31),采用中国传统绘画的工笔线描开脸,极具中国人的审美意趣。黑色洋装、披肩卷发的水墨效果及领口、袖口的蓝色花边在写意中表现出"仕女"的高贵与典雅。此作在中国传统笔墨中赋予西方色彩的意味,在人物背景的渲染中,色彩繁而不乱,成为林风眠人物画中的经典。

图1-31 《黑衣仕女图》
(林风眠作)

庞薰琹组织了中国第一个纯粹意义上的现代艺术社团——"决澜社"。庞薰琹(1906—1985),字虞铉,笔名鼓轩,江苏常熟人。擅长油画、中国画,现代工艺美术的奠基者。他于1925年入巴黎叙利思绘画研究所学画,1927年在巴黎格朗歇米欧尔研究所深造。1930年回国后,致力于工艺美术的研究和创作,给民国画坛注入了新的血液。1932年,他与倪贻德等人创建"决澜社",蜚声画界。他于1934年创作的《地之子》(图1-32),是以他亲眼看见的江南大旱、民不聊生的境况为背景而创作的,它的出现为民国画坛带来一种全新的概念。该作品的艺术表达形式是当时欧洲十分火爆的"解构主义",不禁使人联想到毕加索、夏加尔、莫迪利亚尼等人的作品。该作品虽然透出忧伤感,但却让人感觉其背后隐藏着一种对生活的希望。三个人物歪曲头颈的姿势,

图1-32 《地之子》(庞薰琹作)

使这种希望得到充分的体现。庞薰琹的另一件作品《提水少女》，以中国传统工笔画的表现形式，将画中的人物与风景描绘得恬静而雅致。苗家女子的头帕、挂饰、百褶裙与裙边的花纹、布鞋与布袜样式，在他的笔下浓而可透、淡而可见。这是一幅中西融合之作，提水少女的脸庞极具西方色彩，但穿着苗族衣裳站在中国的时空里，显得是那样的天然协调，毫无突兀之感。这在民国时期的绘画中亦是弥足珍贵的。

此外，留学日本的高剑父、傅抱石回国后也曾致力于中国画的革新，后人分别视其为"岭南画派"和"新金陵画派"的代表人物。"岭南画派"折衷中外、融合古今的革新精神和"新金陵画派"傅抱石所创的"抱石皴法"，对中国传统绘画的改革和创新产生了极为深远的影响。

图1-33 黄宾虹山水画作品

在这些留学西欧和日本的美术家们极力主张中国画的改良并加以践行的同时，在民国画坛，也有大批的画家恪守中国传统的绘画理念。例如，以上海为中心的江南画家，诸如黄宾虹、王震、冯超然、吕凤子、张大千、吴湖帆、陈之佛、潘天寿等；京津地区聚集的一批画家，诸如齐白石、溥儒、金绍城、陈半丁、王梦白、刘奎龄、萧谦中、陈少梅等。其中，杰出的江南画家当首推黄宾虹①，他是中国传统山水绘画的集大成者；而京津地区的画家杰出代表应为齐白石②，他是以画花鸟、虫鱼而著称的画坛领袖。

黄宾虹的山水画有"黑、密、厚、重、创"的显著特色，可以说，他是早学晚熟的山水画大家。他在1915年之前都是追寻古人之法，此后，以黄山为基点纵游大江南北，其旅行纪游画稿更仆难数。他于1940年以后开始改变画法，塑造了"黑白"宾虹两种完全不同的风格。1945年，80岁的黄宾虹所画山水笔墨淋漓、"浑厚华滋"，创前无古人之笔墨。"浑厚华滋"是黄宾虹山水画所追求的最高审美理想。他在89岁时画的一幅山水画（图1-33）上题道："唐人刻画炫丹青，北宋翻新见性灵。浑厚华滋民族性，惟宗古训忌图经。"

① 黄宾虹（1865—1955），名质，字朴存，号宾虹。别署予向、虹叟。擅长画山水。原籍安徽歙县，出生于浙江金华。早年赴扬州，师从郑珊学画山水。自1907年起，居上海30年，主要从事美术编辑和教育工作。1937年由上海迁居北平，任国立北平艺术专科学校教授及古物陈列所国画研究院导师。1948年返杭州，任国立杭州艺术专科学校教授。

② 齐白石（1864—1957），原名纯芝，后名璜，字濒生，号白石、白石山翁、老萍、饿叟、借山吟馆主者、寄萍堂上老人、三百石印富翁等。擅长国画，尤以花草虫虾为甚。齐白石早年曾为木工，后以卖画为生，57岁定居北京。

黄宾虹尊重古代画论以形写神、气韵生动、骨法用笔，外师造化、中得心源等画学古训，但他反对陈陈相因、泥古不化的"图经"。他把"浑厚华滋"这一审美理想与中华民族的民族性联系在一起，这也是值得深入思考的又一课题。

与黄宾虹有着相似艺术经历的齐白石也是一位大器晚成的艺术家。从传统走向革新的齐白石早年的画风不甚成熟，而使他在艺术上名垂青史的是他晚年独创的"红花墨叶"画风。

齐白石所作花鸟色彩浓艳明快，笔墨雄浑滋润。齐白石喜作普通民众熟知的生活题材，特别是农民眼中的草虫和植物。他画鱼意喻"年年有余"，画石榴象征多子，画桃子比喻多寿，完全符合中国人的审美情趣，也是民间寓意的艺术特色。如他的《多寿图》，直接用洋红和藤黄写桃，笔痕的感觉十分明显，"以色当墨"的设色效果赋予作品以"天趣"。桃叶的布局形态多变而自然掩映，叶筋勾勒所表现的力度、变化和意趣，使画面变得生动活泼，极具生命力。

齐白石偶尔也画山水，但不落入前人的窠臼，不拘泥于古法，反对毫无思想的临摹。他在其山水画中的题识中写道："用我家笔墨，写我家山水。"故而他的山水画与花鸟画一样，笔墨浑厚，色彩明丽，可谓气韵生动、天趣盎然，遂成一代宗师。如他的《雨后山邨图》（图1-34），意象奇特别致，笔墨浑厚清新，所作树木、村居得石涛真趣，画中的每一根线、每一块墨都凝结着大自然的露珠。近山作无骨法，呈现烟雨朦胧之气。

图1-34 《雨后山邨图》
（齐白石作）

民国时期的画坛除以上"主流美术"的研究和创作外，还有一种集民俗、时尚、绘画、广告为一体的杂糅物——月份牌。"月份牌"是产生于19世纪70年代的上海，而后风行全国的一种商业广告绘画，因画面附有月历表而得名。它与鲁迅提倡的新兴木刻运动、以西润中的绘画改良，以及中国传统绘画中筑基求变的美术创作等审美取向完全不同，学界也很少有人对这种都市化、艳俗的月份牌加以肯定。应该说，流行了半个多世纪的月份牌，虽然符合其自身的商业、文化和艺术逻辑，但也势必引起一些论争。这种论争折射出不同阶层、不同文化的不同审美态度。直至新中国成立之初，这种论争也尚未停止。月份牌在新中国成立之初的美术改造运动中，因逐渐融入新年画的创作领域而销声匿迹。

月份牌之所以在民国如此兴盛，与清末民初的上海土山湾画馆培养的一大批西画画师有很大的关系，譬如胡伯翔、周慕桥、郑曼陀、杭稚英、金梅生、李慕白、徐泳青、

谢之光等，学成后，他们大多受聘于各大烟草公司和商业广告公司从事月份牌的绘画工作。

图1-35 《汤福记服装商店》
（金梅生作）

月份牌原是以宣传和推销商品为目的，但占据画面的并不是商品本身，而主要是画面中的美人或风景名胜。作为主要被介绍的商品，却被放置在画面极不显眼的地方。画家主要考虑的是如何使画中的美人更加动人，如何通过画面来吸引消费者的眼球。在民国时期的大上海，月份牌基本上都是用来做家居装饰的。新潮美女打着高尔夫、穿着比基尼、骑着摩托车以及游泳、骑马、划船比赛等，都是月份牌表现的题材，所以深受普通市民的欢迎。例如，郑曼陀（1888—1961）画的《上海泰和大药房广告》、金梅生（1902—1989）画的《汤福记服装商店》（图1-35）等，这些月份牌通常都是借用年画的形式在画面适当的位置介绍商品，并配以年历或西式月历馈赠给顾客。画面上的这些时尚美女，犹如当下的明星广告代言人，具有引领时尚的作用，并吸引着众多的百姓向往并追求这种高于普通生活的时尚性。

不仅如此，月份牌在一定程度上还发挥着中国传统年画的作用。而且，这种水彩技法的月份牌比起传统的木版年画所传达的生活气息更加浓郁，又具有都市的时髦感。因此，月份牌在民国时期曾一度成为普通民众的宠儿，而这一"灰色"美术现象，也直接影响了普通老百姓的生活。

在鲁迅提倡新兴木刻运动的引领下，民国时期的木刻版画发生了翻天覆地的变化。它作为一种新兴的版画艺术，在中国现代美术史上占据着重要的地位。民国时期较早从事木刻创作的是李叔同、江小鹣、夏丏尊、丰子恺等。由漫画家毕克宫笔录、美学家朱光潜亲自审定并发表在《美术史论》1982年第2期中的回忆丰子恺的文章中有这样一段文字："丰先生刻木刻是在白马湖的时候，即1923、1924年间。我们大家经常在一起谈天，他常常是当场画好了立即就刻，刻好了就给我们看。我记得很清楚，他最早的一些画，是亲自作过木刻的。"

丰子恺是李叔同的学生，丰子恺的木刻术基本上来自李叔同亲授。李叔同早年留学日本，接受了现代美术教育，回国后，在从事美术教育工作的同时也操刀木刻，与他的学生丰子恺、刘质平等为报纸杂志作插图。在引进西方版画的过程中，鲁迅、郑振铎、叶灵凤等文化名人通过报纸杂志，大力推介西方版画艺术，使更多的人关注到木刻版画的艺术魅力。为了扶植这一刚健质朴的版画艺术，鲁迅、柔石（1902—1931）等以

"朝花社"的名义,于1929年出版了《艺苑朝华》,并在20世纪30年代初拉开了新兴木刻运动的帷幕。

在新兴木刻运动的推动下,民国时期的木刻版画创作蔚然成风,并在全国各地成立了不少的木刻社团组织,例如,上海的"一八艺社研究所""野穗社""春地美术研究所""野风画会""MK木刻研究会",广州的"现代版画会",杭州的"一八艺社""木铃木刻研究会",香港的"深入木刻研究会",重庆的"重庆木刻研究会",厦门的"厦门美专木刻研究会"以及京津地区的"平津木刻研究会"等。在这场新兴木刻运动中,中共领导下的左翼美术家联盟为使木刻版画家走出画室、贴近劳苦大众并投身于革命的洪流发挥了巨大的作用。在高昂的革命激情驱使下,很多美术家放下了自己所学的专业,转向木刻版画的创作。他们以刀代枪,直指人心,把美术变成无产阶级革命斗争的武器。譬如胡一川于1932年创作的木刻版画《到前线去》、李桦于1935年创作的木刻作品《怒吼吧!中国》(图1-36),旗帜鲜明地表达出作品的主题:国家被入侵时民众的呐喊和与生俱来的强烈的抗争意识。粗犷有力的刀刻线条使画面产生无限的张力。胡一川刻画的人物发出"到前线去"的声音振聋发聩;李桦刀刻下的人物强壮无比,虽然被蒙上双眼,但唾手可得的匕首使得他随时可以挣脱捆绑的绳索。这是画家的呐喊和抗争,这是一个时代的声音和一个民族的觉醒。木刻版画作为一门新兴的画科,在民国画坛独树一帜,并成为深受广大民众欢迎的大众艺术,得到广泛的普及和推广。

图1-36 《怒吼吧!中国》
(李桦作)

如同木刻版画,漫画也是广大民众喜闻乐见的一个画种,在民国极为盛行。民国时期的漫画犹如万花筒,它对人们窥探民国社会万象及各种危机和矛盾具有重要的现实意义。例如,沈逸千的漫画《南腔北调》将民国时期的众生相、社会相、市井相纳于笔底;鲁少飞的漫画《求职女郎》(图1-37)描绘的是20世纪30年代一些初入职场的女性依赖脂粉气息求职的现象,反映出摩登女性追求独立自主的生活方式,但同时这也是缺

图1-37 《求职女郎》(鲁少飞作)

乏自信的一种心理表现，毕竟招工不是选美。该作品的含义不言而喻。

民国漫画以上海最为突出，1926年在上海成立的漫画会，是中国第一个漫画家团体。在它的组织和倡议下，1928年4月出版发行了《上海漫画》。这是上海发行的第一本以漫画为主，并刊载有摄影、散文、随笔和艺评的综合性杂志，成为风行上海的时尚刊物。1934年创刊的一份具有讽刺意味的漫画杂志——《时代漫画》，集结了当时一大批有名的漫画家，成为中国漫画史上最著名的一本杂志。1937年，"八一三"战事爆发，上海所有的漫画杂志全部被迫停刊。在中华民族面临危急的关头，一大批漫画艺术家毅然奔走在街头，掀起支持抗日救国的热潮。9月20日，由上海漫画界救亡协会主办的《救亡漫画》创刊发行。作为战时漫画宣传的重要刊物，《救亡漫画》承担着宣传抗日救亡的使命。11月20日，国民政府宣言移都重庆，《救亡漫画》暂时停刊。1938年，上海漫画救亡协会漫画宣传队抵达武汉，在国民军事委员会政治部第三厅的领导下，再次肩负起运用漫画宣传抗日救亡的使命，并编辑出版了《抗战漫画》。

20世纪30年代，《时代漫画》与《抗战漫画》的出版发行，标志着中国漫画的高度成熟。从此，漫画在抗日宣传活动中发挥着先锋作用，并为中华民族的独立和解放做出了巨大的贡献。

2. 唯美表现主义与革命现实主义

在民国"美术革命"的思潮中，一批文化名人和留学回国的美术家，从改造中国画的视角出发，认为中国传统绘画走向衰微是唯美表现主义文化艺术的缺失，中国传统的绘画艺术难以继续保持其生命的活力，从而为中国传统绘画借鉴西方技法以及西方的艺术精神提供了有力的说辞。受欧风的影响，加上民国时期的文化风气和美术家的一些独立自主精神，民国时期的"主流美术"在创作上意欲冲破传统意境中的淡泊寄情，开始了对中国画的全新描绘。表现主义的美术创作已然成为民国美术的一种理想诉求。民国语境中的表现主义，是西方唯美主义美术思潮广泛影响的结果。

图1-38 《春江雨意图》（吴石仙作）

其实，在"美术革命"到来之前，清末民初的海派画家吴石仙①在他的山水画创作中，就已践行着他的"中体西用"之法。赴日归国后，他的山水画可谓是墨晕淋漓，烟云生动，风雨之状无不幻现而出。这是他参用"西法"所得而自出机杼的硕果。譬如他的山水画《夏日清流》和《春江雨意图》（图1-38），其山体的表现几乎摒弃了传统绘画

① 吴石仙（1845—1916），名庆云，字石仙，晚号泼墨道人，南京人。

中以线条构造的模式，而是以水墨构成块面再现山的形体。但是，整个画面仍然保持着中国传统绘画中的诸多元素，其主体表现形式亦不失中国画之精神。

在"美术革命"思潮的涌动下，以徐悲鸿、林风眠、庞薰琹、高剑父、傅抱石等为代表的改良派赋予了中国传统绘画以全新的意义。从此，中国文人画的"人格、学问、才情和思想"在他们笔下渐渐淡化，"中体西用"的美术观、唯美主义的表现形式逐渐地改变了人们长期以来所形成的审美意识。在"改良"旗帜的推动下，民国时期的许多画家都非常拥护"美术革命"，一反中国传统绘画的"恶习"，并对中国传统绘画的继承和发展重新做出审慎的思考。例如，海派画家郑午昌（1894—1952），岭南画家何香凝、关山月等，满怀热情地尝试用焦点透视法进行山水画的创作，努力使笔下的山水景物统归于同一视平线，从而达到更为真实的表现主义的审美标准。

唯美表现主义作为一股世界性的美术思潮，自五四运动以来对中国美术产生了不小的影响。倪贻德（1901—1970）、滕固（1901—1941）等崇尚艺术无功利论，强调艺术是自我精神的表达，在他们的作品中充分体现出表现主义思想和浪漫主义色彩。譬如倪贻德于1940年创作的《花港观鱼》，色彩对比强烈，艳而不俗；线条粗犷有力，写意式的块面概括与建筑的稳健结构，使中西之法熔于一炉，具有独特的艺术表现效果。此作洗练单纯而不失丰富，明快含蓄而意境悠远。这种以美为潜意识的创作理念，是中西合璧与创作自由的具体表现。早在1929年，他创作的《码头》（图1-39），可以说就是一幅线条的"交响曲"，码头上的船只桅杆、房屋以及人物的动态皆以线条组合而成。冷、暖两种不同的颜色构成了远山、江面、房屋与路径的辽阔之势。这种"情调"的表现主义，在倪贻德的水彩作品中随处可见。

在民国画坛上，吴大羽①可称得上是中国现代色彩派的代表人物，他的作品具

图1-39 《码头》（倪贻德作）

有强烈的个性及绚丽的色彩，并形成了以他为代表的另一种审美意识——色彩的表述。

吴大羽尤为擅长对色彩的处理。他的绘画作品，画面放纵不羁，笔触洒脱自如，处处洋溢着他对生活的感受和热情。譬如他的油画《送别》，以橘黄色为基调，辅之以淡绿、蓝和熟褐等色。桥面、人物、树木、河流及桥面背景，色块分明，表现出清新淡雅的美感。他的《秋兴图》（图1-40），则是一幅"西画中用"的油画作品，树木采用

① 吴大羽（1903—1988），江苏宜兴人。1922年就读于巴黎高等美术学校，1923年转入雕塑家布尔代勒工作室学习雕塑。曾与林风眠、李金发等人在巴黎组织霍普斯学会，后改为"海外艺术运动社"。1927年回国，任上海新华艺术专科学校教授。1928年3月，与林风眠、林文铮（1902—1989）等组织创办杭州国立艺术院，并组织成立"艺术运动社"。

图1-40 《秋兴图》（吴大羽作）

中国传统绘画的线条表现形式，并将中国山水画的点景人物融入油画的色彩之中，线条与色彩融合在一起，和谐之至。

20世纪20—30年代，以上海为中心的"洋画"运动发展迅猛，油画、水彩画和素描俨然成为这一时期的美术主流，并形成了一支思想敏锐、朝气蓬勃的新美术队伍。在中国传统绘画的继承和发展上，他们极力主张中西美术融合，以传统的中国绘画材料、工具作为绘画的主体，吸收西方绘画的某些技法，力图使绘画作品兼具中西之美，从而形成一种唯美表现主义的现代派绘画体系。但是，也有不少美术家在西方美术的进入和冲击下，依然恪守中国传统绘画的笔墨原则，追求民族之古风。他们淡泊寄情，丹青明志而造化自得。1920年5月，中国现代传统画派的代表金城、周肇祥、陈师曾、吴镜汀等，在北京创办了中国画学研究会。它以"精研古法、博采新知"为宗旨，反对革新派的革新主张。1926年9月，金城去世，其子金开蕃继承父志，会同金城的入室弟子陈缘督、惠存同、赵梦朱、陈少梅等"湖"字辈，于1926年12月发起成立了湖社画会，以"提倡风雅、保存国粹"为宗旨，广泛联系南北画家在各地举办画展；并于1927年11月出版《湖社半月刊》，后改为《湖社月刊》。另外，北京的溥儒，上海的顾麟士、吴待秋、冯超然，广州的黄君璧及广东中国画研究会诸画家，他们一方面不屑于中国画的改良，另一方面以研究和维护中国传统绘画为宗旨，坚守中国传统绘画的精神，守护着属于自己的那一片艺术净土。

溥儒[①]是中国传统绘画中具有美学意蕴的典型代表，无论是山水、花鸟还是人物画，他都能赋予作品以"风雅"的审美意趣。溥儒的山水画得传统正脉，受南宋马远、夏圭影响至深。在笔墨的运用上，他打破了马、夏的模式而开创自家风范。他的画作满纸贵气，在画中营造的空灵超逸的境界令人叹服。譬如他在1940年创作的山水画《春山横舟图》（图1-41），以大斧劈皴写出近石远山，巨石旁的树木和几层沙堤将主峰推远，小船横渡空旷无垠。墨的浓淡干湿、笔的粗细虚实表现得恰如其分。溥儒在此作中，将院体水墨山水的表现手法做了夸张处理，故而将此作的山石经营得特别突兀而又清新，其功力和才气令人叹服。

民国时期的主流美术，不论是西画、中西合璧还是中国传统绘画，美术家们的作品

① 溥儒（1896—1963），原名爱新觉罗·溥儒，字仲衡，后改字心畬，号羲皇上人、西山逸士，北京人。满族，清恭亲王奕䜣之孙。擅长书法、国画，并笃嗜诗文。1913年毕业于清河大学，1914年应德国亨利亲王之邀游历德国。1925年在北京中山公园水榭举办首次个人画展。1928年在日本帝国大学执教，九一八事变后，溥仪任伪满洲国皇帝，溥儒作《巨篇》以明其志。1939年，拒绝日本侵略者的邀请并拒任伪职。1949年10月18日，辗转舟山群岛去了台湾。

基本上都不带有社会功利性,他们追求的是"为艺术而艺术"。他们认为,艺术的本身就是给人们带来感官上的愉悦,这就是艺术的目的。可以说,唯美表现主义的再现,与民国时期的文化风气有一定的关系。民国时期的上海、北平、广州、重庆、桂林等都市,因旧时代的矛盾和战时生活等总体外部环境的影响,艺术创作的环境确有许多不如人意之处。但就人的精神层面来说,从根本上还是将艺术家的理性和创造性保存了下来。即便是在最严酷的抗战时期,重庆、桂林和香港等地仍然聚集了一批活跃的美术家从事现代美术、传统美术的研究和创作。

然而,中国共产党从成立之初到取得中国革命的胜利,在整个革命过程中的每一个阶段,其政治与文化都深度契合。红色美术虽然在中共诞生之初就已端倪渐显,发挥着它在中国革命进程中的重要作用,但在整个民国时期的美术活动中,却处于"非主流"的地位。它与"主流美术"有着本质上的不同。漫画、木刻版画成为红色美术的主要画种。它的美术创作倾向和主要目的就是服务于革命的需要。

在五四运动中诞生的革命美术,为中国革命的发展壮大提供了美术宣传上的理论依据和实践证明。漫画以它速成又具讽刺意味等特点,成为中国革命极为重要的宣传手段之一。在中共领导下的工农革命运动中,漫画作为宣传手段,已初步显现出其特有的功能。

图1-41 《春山横舟图》(溥儒作)

随着革命的不断深入和发展,中国共产党在根据地和白色政权区域,逐渐形成了红色美术现象和红色美术团体,譬如中央苏区的美术活动、上海成立的左翼美术家联盟及各地成立的木刻版画团体。红色美术与"主流美术"的表现形式有着本质上的差别,因为它主题明确,旗帜鲜明,直指人心,充满着革命的现实主义,譬如《红星报》第26期第2版刊登的钱壮飞的漫画《用政治工作肃清违抗上级指示命令的恶劣行为》(图1-42)。此作的背景是当时在苏区,有些人存在着对执行上级指示和命令打折扣的错误思想。钱壮飞在漫画中,用纪律的铁锤敲打这一不良现象,明

图1-42 《用政治工作肃清违抗上级指示命令的恶劣行为》(钱壮飞作)

确地告诉那些有这种错误思想的人，不要老是想着拨打自己的"如意算盘"，否则会被纪律的铁锤敲得粉碎。

《红色中华》报第180期第5版上刊登了黄亚光的漫画《破获反革命破坏春耕》。画面以工农群众的铁拳为主题，表现了在工农群众的巨大铁拳和苏维埃法令的尖刀下，反革命分子破坏春耕的计划必将破灭。这种主题鲜明的表现形式，成为红色美术的基本特征。红色美术中的讽刺漫画，无一例外地蕴含着"革命性"的创作特点，在特定的情况下符合特定人群的审美心理。美的认识和教化作用，不是单纯诉诸政治意义和社会功用，而是通过现实主义的革命美术创作来导引人们的思想和感情。不论是讽刺漫画还是木刻版画，红色区域的美术家们，都必须在革命的现实主义前提下来完成自己的创作使命，以此来表达作品的主题。这种充满革命现实主义的漫画作品更多的是来自内容的真实性。譬如《红色中华》报第64期第1版刊登的漫画《活捉敌师长两只》，反映的是第二次国内革命战争时期，中央红军在第四次反"围剿"战斗中，在江西宜黄县境内的黄陂、登仙桥战役中，捕获了两位敌师长李明和陈时骥。这一真实性的题材，记录了当时战争的状况，并把来到南昌行营指挥的蒋介石放入画中加以讽刺。不仅如此，在此漫画中，国民党的青天白日旗轰然倒下，国民党的"围剿"部队狼狈不堪地撤出阵地，而红军显得是那样的从容自在，牵着两只"敌师长"回去休整。此作在革命现实主义的驱动下，表现出红军战士革命的浪漫主义色彩。这一前无古人的表现形式与民国时期的"主流美术"相比，是迥然不同的。

除漫画外，木刻版画也是红色美术的重要表现形式之一。方便制作是一部分原因，更为重要的是，它可以复制成无数份作品进行快速的传播，从而成为红色美术宣传的重要手段。自新兴木刻运动开展与中国左翼美术家联盟成立以来，由于木刻版画材料来源丰富，且复制比较方便，所以人们大量采用木刻版画作为革命宣传的战斗武器。尤其是在抗日战争和解放战争时期，木刻版画犹如吹响进军的号角，在"主流"与"非主流"美术中独领风骚，在宣传中发挥着不可替代的重要作用。

木刻版画的绘画语言比较单纯，它摒弃了"主流美术"创作中诸多繁杂的因素。它的创作不仅具有革命的现实主义，而且能在恶劣的战争环境中速成。彦涵曾在回忆录中说："我是身背钢枪，腰里插着三把钢刀（木刻刀）干革命。"1942年，当日军对太行山根据地展开大扫荡时，彦涵和他的战友们奋力拼搏，英勇突围，战斗开展得异常惨烈。正是对战争出生入死的感受，让木刻版画家创作了许多充满激情的现实主义作品。

彦涵（1916—2011），江苏连云港人，擅长木刻版画。1935年入国立杭州艺术专科学校学习绘画。抗战爆发后，1938年夏，彦涵和同学杜芬等从西安出发，在11天中步行800余里到达延安。据彦涵回忆说："我那时对革命是很无知的，但却真心实意地要参加革命。原本我们都是想去法国留学的，但那时候中国人受到日本人的侵略，国家都没了，哪里还有个人？"彦涵到达延安后，进入鲁迅艺术学院美术系学习木刻版画。1938年秋，他参加了美术系的木刻训练班，经过短短3个月的时间，即完成了他的艺术转型。在战火纷飞的抗战年代，他的美术创作以木刻版画为主，并逐渐形成了自己朴

素、粗犷和浪漫主义的风格。在太行山上，彦涵是一个不折不扣的革命战士，他刻刀下的《当敌人搜山的时候》和《不让敌人抢走粮食》等，都具有战争的生活体验。木刻版画《当敌人搜山的时候》，是他20世纪40年代最具有代表性的作品。此画采用黑白的处理和人梯的结构形式，展现出抗日革命根据地血肉相连的军民关系和随时准备与敌人展开战斗的备战状态。阴、阳兼济的刀法形成了作品粗犷有力的风格。1943年，他创作了木刻版画《不让敌人抢走粮食》，刻画了太行山抗日根据地的人民为了不让敌人抢走粮食，与日伪军展开了一场生死搏斗。作品围绕着抗日根据地的人民与敌人展开的一场争夺粮食的斗争，形象地刻画出人民群众面对敌人抢夺粮食时的愤怒情绪。人物动作的巧妙设计增强了画面的力量感，显示了抗战中人民群众的革命力量，而这也是中国军民能够取得抗战胜利的根本原因。

抗战时期，延安鲁迅艺术学院成立了由胡一川任团长的鲁艺木刻工作团，奔赴太行山敌后抗日根据地，他们在"创作与实践相结合"的口号下，开展抗日美术宣传工作；同时，在"艺术大众化"的口号下，探求与民间美术相结合的创作之路。为满足抗日敌后根据地人民群众对年画的需求，尽快将宣传工作融入群众的生活之中，在年画题材的选择上，鲁艺木刻工作团的美术家们把军民形象作为年画的表现主题，以之取代"神明"的图像，使人民群众认识到八路军才是真正的"守护神"。在此期间，美术家们创作了大量反映军民团结的新年画作品。譬如，由中国国家博物馆收藏的彦涵的年画作品《保卫家乡》（图1-43），图中的妇女救国会会员的双脚被刻画成一双小脚（当时解放区的妇女大多是小脚，作者无意识地受其影响），就连小脚女人都拿起了武器，由此可见，这样的民族是不可征服的。胡一川在鲁艺木刻工作团创作的一幅年画《军民合作》，以老百姓给八路军送子弹为题材来表现一种军民合作的关系。此作在表现形式上以木刻版画为基调，融入了民间剪纸的一些元素，具有很好的装饰效果。鲁艺木刻工作团罗工柳创作的年画《坚持团结，反对分裂》（图1-44），刻画出广大民众在革

图1-43 《保卫家乡》（彦涵作）

图1-44 《坚持团结，反对分裂》
（罗工柳作）

命战士的引领下，珍惜国共合作的大好局面。画面刻画了一小孩身背大刀的形象，这与彦涵刀刻下的小脚女人颇有异曲同工之妙。这些充满现实主义的年画作品，融入了民间艺术的诸多元素，它们的艺术转型完全得益于老百姓的欣赏习惯与传统艺术的博大精深。它们的实践性创作，不仅对中华人民共和国成立之初的年画改造产生了积极的影响，而且密切地配合了当时的政治与军事形势，对教育群众、鼓舞军民斗志发挥了巨大的作用。

在抗战时期，众多的爱国美术家将民族利益置于师承、流派和画种之上，积极投身于抗日救亡的美术活动中。战争改变了人们的生活，同时也捣毁了"象牙塔"。许多画家开始自觉地将艺术的视野从"现实的静象"转向火热的生活，迸发出革命的创作激情。唯美表现主义追求"柔美"与"风雅"，但革命现实主义的美术却提倡"力"的表现，这两种完全不同的美术表现形式的政治意义与社会功用也完全不同。

3. 隐喻表达与直抒胸臆

民国时期的"主流美术"中，虽然画家们的职业环境相对自由，但他们也受制于社会体制或舆论的压力，对于社会的一些时弊，不能够直接地表达自己的思想。他们既要考虑到生存的条件，又要得到社会的认可，还要与当局搞好关系。在这种复杂的心理作用下，隐喻的方式使画家们既能含蓄地表达真实情感，又能规避统治者与大众美术产生的冲突。隐喻虽然有碍于纯粹直观艺术的生成，但往往能成为艺术家与审美者沟通的桥梁。在民国"主流美术"中，美术家们往往把信息隐藏在画面中，传递自己的精神与观点，使绘画作品的内涵得到升华，同时也给画家的创作赋予了更多的社会意义。民国时期的绘画艺术秉承传统绘画的发展脉络，然而，鸦片战争给中国社会带来的巨变也深深地影响着晚清时期的画坛。从任颐（伯年）、吴石仙、陈衡恪（师曾）等人的作品上，已经能够清晰地看到西方绘画的痕迹和作品的隐喻表达。例如，北京故宫博物院收藏的陈衡恪《读画图》（图1-45），从人物的安排到画法及章法布局上看虽不甚成熟，但表现出极具魄力和敢于创风气之先的崭新面目。同时，也隐晦地表达了他对中国画改革的极度担忧。《读画图》是陈衡恪探索性的一件作品，创作上的诸多不如意使他对中国画的改良持抵制态度并极力反对。

当西方文化和外国资本被大规模引入的时候，

图1-45 《读画图》（陈衡恪作）

民国的传统绘画理念及其画法受到激烈冲击，对传统绘画进行冲击的新派美术家们，基本上都是留学欧洲或日本的青年学子，譬如徐悲鸿、林风眠、高剑父、陈树人、吴大羽、庞薰琹、唐一禾、刘海粟、许幸之、吕斯百、赵无极、王式廓、倪贻德、常书鸿、李毅士、关良、吴作人、陈抱一、傅抱石、王临乙、冯钢北、周方白、王悦之、刘文清、王济远、李超士、吴法鼎、周碧初、李毅士等。他们留学回国后，在国内创办新式美术学校，出版美术刊物，举办大型画展，介绍和推荐西方美术。而大多数国内画家则沉浸于中国式的传统绘画，恪守传统的艺术理念。他们追寻古人足迹，走近传统杰作。由此，形成了中国现代美术史上的路线论争。此论争发端于晚清，民国继而演进并激烈碰撞，直至今日亦如是。其实这一美术现象无非是时代的产物，在抗战的大旗下，不论是"主流美术"的改革派、复古者还是"非主流美术"中的漫画、木刻版画都将走到一起，为中华民族的前途和命运发出隐喻的表达或成为直抒胸臆的战斗号角。

在抗战时期，徐悲鸿的绘画创作达到了高度的成熟，他以画笔为武器，创作了国画《愚公移山》，隐喻中国人民在抗日战争中，只要发扬"愚公移山"的精神，不畏艰难，坚持不懈，战斗不止，终将感天动地，移走日本帝国主义这座大山。1942年6月，傅抱石创作了《屈子行吟图》。画面中，面容憔悴的屈原吟歌于浩淼的烟波之上，憔悴中带有坚毅之色。傅抱石成功地塑造了一个伟大的爱国诗人形象，隐喻"中国决不亡，屈子芳无比"的主题。

傅抱石（1904—1965），原名长生、瑞麟，号抱石斋主人，江西新余人。1933年留学日本入东京帝国美术学院学习。抗战爆发后，受郭沫若的邀请，于1938年4月到武汉参加"三厅"工作，后随"三厅"转入重庆。初到重庆的一年里，由于"三厅"的工作没有完全展开，他有更多的时间投入到绘画的创作和研究工作中。在这段时间里，他完善了自己的绘画风格。1942年9月，他的"壬午个展"在重庆开展，展出作品一百余件。其中，有郭沫若题诗的《屈原》《陶渊明像》等作品，热情地讴歌了祖国的大好河山和屈原的爱国主义情怀。

在面对日本侵略者的飞机轰炸时，张善子①把愤怒倾注于笔端，创作了一幅国画作品《怒吼吧中国》（图1-46）。画面以28只斑斓猛虎为主题，奔腾跳跃，扑向落日。画面右下角题写有"雄大王风，一致怒吼；威撼河山，势吞小丑"，隐喻中国人民势必打败日本侵略者的决心和信心。抗战时期，张善子的国画主

图1-46 《怒吼吧中国》（张善子作）

① 张善子（1882—1940），四川内江人，张大千的二哥，擅长中国画，尤以画虎见长。

题多取材于中国历史上的爱国故事和爱国英雄人物,如《苏武牧羊》《精忠报国》《文天祥正气歌图》等。

齐白石是民国时期蜚声海内外的国画大师,在日本入侵中国后,他常常闭门谢客,不与日本人为伍。1937年北平沦陷,当时齐白石在北平大学艺术专科学院兼职,日本人接管北平大学后,齐白石愤然离开该校,过着闭门谢客的隐居生活。这段时间,齐白石常以老鼠、螃蟹为题材作画,隐喻或讽刺日伪当局。齐白石的民族气节和他巧妙的斗争艺术都体现在他以老鼠和螃蟹为题材的国画作品中。他曾画过一幅《群鼠图》,将日伪比喻成"既啮我果,又剥我黍"的"群鼠"。他的另一幅国画《里面是什么》,画的是一位老翁眯着单眼,向一只葫芦里观看,看看这葫芦里卖的究竟是什么"药",并题识有"里面是什么",意喻国人当看清"中日亲善"的把戏。北平沦陷后,齐白石作《寒鸟》一幅,画面中,在一枯枝上立有一只寒鸟仰视前方,并题识"寒鸟,精神尚未寒",隐喻日伪统治区的人民不畏"严寒"、精神不死的抗争意识。在抗战胜利前夕,齐白石作《斜阳图》(图1-47),以斜阳示"日落",意喻日本侵略者败象渐现、我自乐观的民族情感。1932年,鲁迅在《自嘲》诗中写道:"躲进小楼成一统,管他冬夏与春秋。"而齐白石在他的《斜阳图》中题道:"洗脚上床,休管他门外有斜阳。"齐白石这似诗非诗般的题识与鲁迅《自嘲》中的诗句有着天然的契合之处。不管外面风云变幻,一个是"躲进小楼",另一个是"洗脚上床",但都表现出他们自信和乐观的态度。

图1-47 《斜阳图》(齐白石作)

民国"主流美术"对于政治态度的隐晦表达,只在精英小众中流传,与"非主流美术"的直抒胸臆和在普通民众间的大幅扩散,形成了两种完全不同的表达方式。"非主流美术"(红色美术)往往是在美术大众化的基础上,采取直截了当的表现手法来获取人民大众的认可。这一时期的红色美术作品,以漫画、木刻版画和年画的表现形式,因直抒胸臆而为普通民众所接受。在两者艺术性与政治性的比较中,红色美术的政治性以绝对优势服务于革命的需要。直抒胸臆的表达成为红色美术的显著特点。譬如《红星》报第51期第1版刊登的钱壮飞的漫画《国民党比北洋军阀还要无耻》,此作由两幅漫画组成,画面的左边是"最近统计日本帝国主义给国民党要他承认的条件是一个惊人的数目",国民党背负和承认的条件是1500余个;右边是"两年来国民党送给日本帝

国主义的隆重礼物"。然而,国民党的"隆重礼物"并未减轻日本人对中国的巧取豪夺。此作对国民党的不抵抗政策导致日本帝国主义的野心膨胀给予了深刻的揭露。这种表达方式不做隐晦暗喻,而是直抒胸臆,使观者一目了然。《红色中华》报第183期第4版刊登了漫画《慰劳红色战士》,作者将苏维埃剧团演员的舞姿直接用漫画的形式表现出来。在舞者的后上方标识有旋律音阶,观者一看就明白这是一场慰劳红军战士的歌舞表演。作者受苏联美术的影响,将画中的女演员描绘得比较"摩登",表现出苏维埃剧团演员的专业素质。并在画中题识:"上前线慰劳红色战士去",由此可见,这不是一般的慰问表演,而是要到前线去、到战火中去为战士们表演,形象地表现出红色美术的浪漫主义色彩。

1939年12月26日,《新华日报》第1版上刊登了张谔的漫画《文化人上前线去》。当全民抗战爆发后,文化艺术工作者自觉承担起宣传抗日、启发民众的社会责任。他们以笔为斗争武器,并战斗在阵地的前沿。此图以传统的用笔方法,勾画出一位知识分子挑着一担宣传资料和报纸,从容不迫地走向硝烟弥漫的战场,这是抗日战场上众多知识分子的一个缩影。这种直入主题的表现形式,不亚于抗日前线的鼓动大会,充分体现出红色美术的特殊功效。

红色美术以它直抒胸臆、直面人心的表现形式,伴随着中国革命的整个过程。在抗战时期,中国共产党就特别注重抗日的宣传工作。这种宣传工作不仅仅是针对边区及各敌后抗日根据地的民众,而且也针对国统区的民众广为传播。红色美术已然成为抗战中不可缺少的一种精神力量。譬如于1939年9月刊登在《中国妇女》第1卷第4期的马达木刻版画《送郎杀敌》(图1-48)明确地告诉人们,这幅作品的主题就是妻子送丈夫到抗日前线去保家卫国、英勇杀敌。画面刻画的是边区的一对年轻夫妇离别时的情景,作者将他们只有几岁的孩子也安排于其中,并抚摸着大刀,仿佛在告诉爸爸,到前线后要多杀几个敌人。此图无声胜有声,边区人民的抗战热潮在马达的刻刀下被形象地再现出来。

图1-48 《送郎杀敌》(马达作)

中国共产党领导的抗日武装,不仅在敌后进行着艰苦卓绝的战斗,消灭了日军的有生力量,而且在很大程度上有效地牵制了日军正面战场的军事力量,使敌后抗日根据地成为抗击日军的重要战场。然而,国民党顽固派却污蔑共产党领导下的八路军"游而不击",针对这一言论,敌后抗日根据地的广大军民,斩钉截铁地用事实做出了回答。1940年4月10《新华日报》刊登了陈钧的木刻版画《冲上去》(图1-49),从正面对"游而不

图1-49 《冲上去》（陈钧作）

击"论给予了有力的回击。在这幅版画中，面对日军的大炮和坦克，英勇的八路军战士舍生忘死，与日寇展开了一场惨烈的战斗。他们前仆后继，迎着敌人的坦克冲上去，目的只有一个：炸掉敌人的坦克。这种直面人心、直抒胸臆的表现形式，在红色美术中得到完美的体现。此外，《八路军军政杂志》刊登的《八路军山东大捷》《月下行军》等木刻版画作品，以及黄铸夫的《争取相持阶段的到来》、陈铁耕的《积聚力量准备反攻》、张望的《在冰天雪地中》、沃渣的《英勇的牺牲者》、罗工柳的《在中条山上守望着的英雄们》、陈烟桥的《英勇的骑兵》等木刻版画，都形象地再现了八路军与日寇正面作战的搏杀场面。国民党顽固派的"游而不击"论，在美术家们的现实主义作品面前不攻自破。

红色美术中的抗战年画，是抗战时期形成的一种特殊的艺术表达形式。它既保留了传统年画的某些特点，又在形式、内容与社会功用上达到某种契合。它与边区民间的剪纸艺术紧密地联系在一起，经历了对民间艺术表现形式的探索，最后沉淀为意识形态下具有启迪和教化意义的抗战新年画。在新年画的初创阶段，延安鲁艺的美术家们在传统木版年画的基础上，结合民间的剪纸艺术，在以抗战为主要内容的前提下，创作出反映人民群众生活中的新思想、新风貌的红色美术作品。譬如罗工柳于1943年创作的木刻年画《卫生模范，寿比南山》，便是歌颂解放区人民幸福生活的新年画作品，形成了木刻与剪纸双重交叠的高度融合。画面中，作为"卫生模范"的老汉身戴大红花，露出幸福的笑容，在双鹤的背景衬托下，表现出乐观健康的生活态度。在解放区新的社会环境下，讲究卫生成为美术家们创作的一个重要内容。作品以传统对联的形式再现主题，这也是红色美术直抒胸臆的一种表达形式，对解放区人民树立卫生观念具有一定的引领作用。

抗战时期，解放区的美术家和美术工作者们，创作了一大批反映人民群众生产劳动和抗战题材的新年画作品，譬如力群的《丰衣足食图》、沃渣的《春耕图》、胡一川的《破坏交通》、邹雅的《抗战十大任务》、戚单的《读了书又能写又能算》、闫素的《抗日光荣》及韩尚义的《前方后方一起干》等。这些作品采用民间通俗化的图像配以文字说明，深受解放区广大民众的喜爱。现藏于中国美术馆的《丰衣足食图》，是力群于1944年创作的一幅新年画作品，形象地刻画了陕北农民秋收后的丰收喜悦。此作在吸收民间剪纸艺术元素的同时，采用传统线描的表现形式，对陕北农民喜获丰收的愉悦感进行了高度的概括。瞧这一家子的喜悦心情，陕北农民的幸福生活尽显图中。

四、渐趋明朗的红色美术

红色美术是 20 世纪 20 年代以来,中国美术发展史上具有鲜明特征的一种美术样式。它伴随着中国共产党的诞生而诞生,经历了工农革命运动、北伐战争、土地革命战争、抗日战争和解放战争的新民主主义革命阶段。土地革命战争时期,中央苏区的建立、鲁迅提倡的新兴木刻运动的蓬勃兴起和中共意识形态下的现实主义美术创作,开启了苏区美术的革命性建设。红色美术主题鲜明的表现形式渐趋明朗。

1. 鲁迅美术观影响下的红色美术

鲁迅不仅是伟大的文学家、思想家和革命家,同时也是一位颇有建树的美术家。鲁迅美术观的核心是肯定美术积极的社会作用,他的基本精神是提倡大众美术和倡导现实主义的美术创作。

鲁迅(1881—1936),原名周樟寿,改名周树人。字豫山,后改豫才。在南京学堂学习的时候,开始使用别号,有戛剑生、自树、索士、索子、迅行、令飞、巴人、俟堂或唐俟等。五四运动以后,他开始给《新青年》写文章。那时的主编陈独秀、胡适之等定了一个规矩,发表文章必须使用真实姓名,他便在"迅行"的基础上减去"行"字,加上了"鲁"字做姓,取名为鲁迅。在这里,他用的是母亲的姓,以后便定了下来,差不多成为本名了。[①] 他是中国近代著名的文学家、思想家和美术理论家,是五四新文化运动的重要参与者,中国新文化运动的奠基人。毛泽东曾评价他说:"鲁迅的方向,就是中华民族新文化的方向。"[②]

"五四"时期,鲁迅的美术观实际上与康有为、陈独秀等人所高举的"美术革命"旗帜一样,也是力主改造中国画的。不同的是,鲁迅关注得更多的是美术的社会意义而不在于它的表现形式。他主张引进西方和苏联的木刻版画,来造就和培养新一代的中国美术家,用以对封建、专制、腐朽的中国进行有效的揭露和批判。在他南下定居上海后,曾一度反对提倡国粹,他对中国传统文人画基本上持否定态度。1918 年,上海美术专科学校的《美术》杂志创刊。同年年底,鲁迅在《每周评论》第 2 号上以"庚言"的笔名发表文章,对《美术》杂志关于"中国画久臻神化"的说法不予认同。1930 年 2 月 21 日,他在中华艺术大学做《绘画杂论》的演讲中说:"古人作画,除山水花卉而外,绝少社会事件,他们更不需要画寓有什么社会意义。你如问画中的意义,他便笑你是俗物。这类思想很有害于艺术的发展。我们应当对这类旧思想加以解放……工人、农民看画是要问意义的,文人却不然,因此每况愈下,形成今天颓唐的现象。"

由此可见,鲁迅的美术观是建立在美术的大众化和美术的社会作用之上的。鲁迅注

① 周作人:《周作人散文》(第三集),中国广播电视出版社 1992 年版,第 508~509 页。
② 《毛泽东选集》(第二卷),人民出版社 1991 年版,第 698 页。

重和提倡大众美术，在一定程度上带有启蒙主义的意味，这与他改造国民思想以及他对美术的社会作用的认识密不可分。1930年，鲁迅在《文艺的大众化》中说："应该多有为大众设想的作家，竭力来作浅显易解的作品，使大家能懂、爱看，以挤掉一些陈腐的劳什子。"

这虽然是针对作家的话题，但与鲁迅的美术观是相通的，他在《论"旧形式的采用"》一文中说：

> 至于谓连环图画不过图画的种类之一，文学中之有诗歌、戏曲、小说相同，那自然是不错的。但这种类之别，也仍然与社会条件相关联，则我们只要看有时盛行诗歌，有时大出小说，有时独多短篇的史实便可以知道。因此，也可以知道即与内容相关联。现在社会上的流行连环图画，即因为它有流行的可能，且有流行的必要，着眼于此，因而加以导引，正是前进的艺术家的正确的任务；为了大众，力求易懂，也正是前进的艺术家正确的努力。旧形式是采取，必有所删除，既有删除，必有所增益，这结果是新形式的出现，也就是变革。而且，这工作是决不如旁观者所想的容易的。①

鲁迅的这段话道出了文学与美术的关联之处，"为了大众，力求易懂"是旧形式文艺变革的需要。鲁迅追求"致用"美术的特点，这是他提倡新兴木刻的主要原因。因为木刻既是美术，且又具形式之灵便、易于普及等特点，这是社会功用的需要，也是革命宣传的需要。在鲁迅看来，能起宣传、教化和普及作用的美术样式莫过于木刻版画。鲁迅将美术与国家、民族、阶级和政治等联系起来，完整地阐述了"美"与"用"的关系，并建立起现实主义美术的审美范畴。

鲁迅定居上海后，大力提倡木刻版画的创作和传播，并指导美术社团，培育美术新人。从1929年始，他相继编辑出版了《近代木刻选集》《艺苑朝华》《木刻士敏土之图》《引玉集》和《凯绥·珂勒惠支版画选集》等画册，为中国年轻的美术工作者介绍和传播西方及苏联的木刻版画艺术。上海"一八艺社"研究所的成员江丰看到画册《木刻士敏土之图》后，从中得到很大启发而顿开眼界，他认为由此才真正找到了革命艺术的表现形式和学习范本，从此改弦易辙，放弃了他的油画专业，而潜心于革命性的木刻版画创作。

鲁迅不遗余力地介绍苏联的文艺作品，寻找并展览苏联版画，这足以说明他的美术观与苏联美术有着某种源流关系。他之所以提倡新兴木刻，扶植青年美术家和艺术学徒，旨在为中国革命美术培养新人，这是一个时代赋予他的美术思想。他的美术观与中国共产党主张的文艺思想不谋而合。"作为革命事业一部分的文艺运动，是在中国共产党的领导之下，发展壮大起来的。毛泽东同志在老根据地直接领导的文艺活动，奠定了面向工农兵的基础。在白区，由于瞿秋白同志和鲁迅先生的合作，在党的领导下，培养

① 鲁迅：《且介亭杂文》，译林出版社2018年版，第19~20页。

了新的一代革命的文艺工作者。"①

鲁迅在他生命的最后十年里，提倡、扶持和培育新兴木刻艺术，在他美术观的影响下，产生了中国第一代木刻版画艺术家。而这一代的木刻家基本上都是新兴木刻运动的参与者，不少人还加入了左翼美术家联盟，并且带有一定的政治倾向，譬如江丰、胡一川、马达、李桦、黄新波、陈铁耕、陈烟桥、黄铸夫、温涛、胡蛮、沃渣、叶洛、力群、张望、刘岘、何白涛、罗清桢等。由于这些青年美术家在刚接触木刻版画的时候，一味追求西方的版画创作风格，在技法和理论上的修养也不够成熟，对于大众的和现实主义的表现形式还不够重视，为此，鲁迅在《木刻纪程·小引》中说："采用外国的良规，加以发挥，使我们的作品更加丰满是一条路；择取中国的遗产，融合新机，使将来的作品别开生面也是一条路。"

鲁迅的美术观是现实主义的，因此，他比较关注和提倡现实主义的美术创作。他认为，以任何一种单纯的技法去表现或描绘社会与人生都是不够的，必须借用西方的新技法以弥补中国版画创作上的缺陷。鲁迅针对当时美术界的倾向，介绍了一批国外的美术著作，其中有厨川白村的《出了象牙之塔》《苦闷的象征》、坂垣鹰穗的《近代美术史潮论》《苏俄的文艺政策》、卢纳卡尔斯基的《艺术论》《文艺与批评》等书。他采用厨川白村革命的文艺思想来唤醒青年木刻家的创作意识，但厨川白村的革命文艺思想带有某些布尔乔亚（资产阶级）的气息，所以，鲁迅后来在指导和帮助青年美术家的时候提出："美术家固然须有精熟的技巧，但尤须有进步的思想和高尚的人格。"又说："我们要求的美术家是引路的先觉。"②

为了提高中国木刻版画的表现力，1930 年，鲁迅首次把德国青年版画家梅斐尔德的《士敏土》插图复印成书，并在序文中介绍了梅斐尔德这位艺术家的革命生涯和该部作品的内容。此书对中国红色美术的成长和发展具有重要的现实意义。

1931—1934 年，鲁迅曾数次寻求到了不少苏联美术家的木刻作品，然而在 1932 年"一·二八"事变的炮火中，又失去了部分苏联美术家的木刻作品。为此，鲁迅深感痛惜。他在《引玉集》的后记中写道："万一相偕俱没，在我是觉得比失了生命还可惜的！"由此可以看出，鲁迅对这批苏联美术家的木刻版画作品非常珍惜。1934 年 1 月，鲁迅从百余幅苏联木刻作品中，选择了 59 幅，以"抛砖引玉"之意，结集出版了深受中国广大民众喜爱的《引玉集》。同时，也给中国年轻的美术家提供了极为重要的木刻范本。

鲁迅的美术观在他自己主编的文艺刊物《奔流》（图 1-50）上也得到了充分的体现，他虽然提倡木刻版画，不遗余力地访求、介绍西方和苏联的木刻版画作品，但也常常在《奔流》杂志上，对各国具有革命性的宣传画、漫画、素描及油画等美术作品进行介绍。这些作品大多经他亲自选定，并加以文字说明。在选择作品时，他更为注重的是作品的主题及表现的内容能否给中国年轻的美术家们以新的启发。

① 胡蛮：《中国美术史》（增订本），新文艺出版社 1953 年版，第 176 页。
② 胡蛮：《中国美术史》（增订本），新文艺出版社 1953 年版，第 168 页。

图1-50 《奔流》杂志1929年第二卷第3期封面

鲁迅对国外具有革命性的美术作品的介绍，其目的是推动中国革命美术的形成和发展。在他的努力下，许多年轻的美术家逐渐成长为革命的"引路的先觉"。在七七事变后，他们中的一部分人去了延安，一部分仍然留在国统区继续从事革命美术的宣传工作。1938年4月，在延安成立了鲁迅艺术学院，聚集了来自全国各地的进步美术家和美术工作者。在鲁迅美术观的影响下，尤其是毛泽东《在延安文艺座谈会上的讲话》发表之后，经过延安文艺整风运动的洗礼，众多美术家和美术工作者在抗日战争和解放战争中，创作了大量深受广大民众喜爱的美术作品，成为红色美术家。

2. 意识形态下的现实主义

中国共产党在1921—1949年新民主主义革命这段艰苦卓绝的奋斗史中，以马克思主义为指导进行意识形态建设，确保了中国革命的胜利。自1921—1924年的工农革命运动之后，中国共产党经历了国共第一次合作下的反帝反封建的革命斗争（1924—1927年的北伐战争）、土地革命战争（1927—1937年的第二次国内革命战争）、抗日战争（1937—1945年的全面抗战到日本宣告投降）和解放战争（1945—1949年的第三次国内革命战争）四个阶段。中国新民主主义革命胜利的标志，是推翻了国民党在大陆的统治，并于1949年10月1日在北平（北京）宣布中华人民共和国成立。在新民主主义革命的各个历史阶段，中国共产党的意识形态都是以敌我对抗的斗争理念为基本特征，这也是世界无产阶级革命的共同特点。从当时中国的国情以及敌我力量的对比来看，新生的中国共产党都必须采取斗争的策略来看待和处理问题，从而逐渐形成了一种革命的"斗争哲学"。在革命战争年代，中国共产党的意识形态主要体现在毛泽东的《中国社会各阶级的分析》《湖南农民运动考察报告》《反对本本主义》《实践论》《矛盾论》以及党的其他领导人的有关论述中。1940年，毛泽东在《新民主主义论》中提出了民族、科学和大众的文化，成为新民主主义的文化纲领。中国红色美术的形成和发展，受此意识形态的影响，充满着革命的现实主义和大众化的色彩。现实主义作为一种美术思潮和创作原则，具有一些共同的基本特征，它偏重于对现实、客观、具体和历史的描绘，并具有强烈的批判性和揭露性，特别注重描绘社会的黑暗及丑恶现象。谴责社会黑暗，同情下层人民的苦难，是新民主主义革命意识形态下现实主义美术创作的一个重要内容。

在工农革命运动时期，从1922年1月到1923年2月，在中共的领导下，出现了中国工人革命运动的高潮。其间，工人们组织了由共产党员领导的工会，各地工会普遍设

有宣传部门来负责宣传工作。为了美术宣传的形象化，使不识字的工人也能够看懂文字所要表达的内容，不少省市的工会都创办了画报及相关刊物，旗帜鲜明地与帝国主义展开了针锋相对的斗争。1925年，湖北《工人画报》刊登有《帝国主义和军阀原形写真》的漫画，揭露军阀吴佩孚勾结帝国主义屠杀京汉铁路工人的罪行。图中"有钱有势的美国人"牵着"人头狗身"并飞舞着大刀的吴佩孚肆虐屠杀工人，成为人民的公敌。湖南《工人画报》则发表了题为《上海和大连日本工厂工人的大罢工》的漫画，表现出各地工人革命运动的相互支持和声援。1925年5月15日，上海发生了日本纱厂资本家枪杀工人顾正红事件。5月30日，英租界军警又开枪屠杀声援顾正红的工人10余名，并有无数工人受伤，造成了震惊中外的"五卅惨案"，激起了全国人民的愤怒。漫画家黄文农在《东方杂志》出版的《五卅事件临时增刊》上，发表了《最大之胜利》和《公理、亲善、平和、人道》等揭露帝国主义侵略本质的漫画，引起了租界当局的恐慌，这就是闻名于时的《东方杂志》漫画事件。由于中国人民的反抗怒火及英勇斗争，租界当局只得以败北的结局收场。

1925年8月，在省港罢工委员会出版的《罢工画报》第二期封面上刊有漫画《截留粮食，帝国主义没有东西吃》，在封面上方刊物名称的两边，设计有中国共产党党徽图案，下方是"全世界无产阶级联合起来"的革命口号。旗帜鲜明、斗争性强的《罢工画报》在工人革命运动中发挥了积极的教育和鼓动作用。

在工人革命运动此起彼伏的时候，农民革命运动也日渐高涨。为唤醒农民起来推翻残酷的剥削和压迫制度，广东省农民协会主办的《犁头》周刊在1926年发表了漫画《不把他们除掉，我们何以安生》（图1-51），形象地表现出农民辛辛苦苦种植的庄稼都被地主、贪官、军阀、土豪和劣绅这些蛀虫吃掉了，只有打倒这些剥削者和压迫者，农民才能得以安生。此作以现实主义的表现手法教育农民要认清革命斗争的形势和目的；并在图的右上方作题识加以说明："我们辛辛苦苦，他们却喫得

图1-51 《不把他们除掉，我们何以安生》（佚名作）

快快活活。不把他们除掉，我们何以安生？"1927年，《农民画报》发表了一幅漫画《农民协会是自己谋解放的机关》，旗帜鲜明地提出：农民只有组织起来，才能有力地统一领导开展推翻剥削阶级的斗争。①

① 黄可：《中国新民主主义革命美术活动史话》，上海书画出版社2006年版，第30页。

1925年7月1日，在广东成立了由国共两党统一领导的"国民革命政府"。在对旧军队进行改编后，1926年7月9日，国民革命军开始了以推翻吴佩孚、孙传芳、张作霖等各派反动军阀为目的的北伐战争，形成了大革命时期的中国第一次国内革命战争。在北伐战争中，现实主义的革命美术起到了重要的宣传、鼓动和战斗作用。北伐时期，国民革命军总政治部聚集有关良、伍千里等多名画家，他们在国民革命军总政治部副主任郭沫若的亲自领导下，创作了不少揭露军阀罪恶，打倒军阀、土豪的漫画和宣传画。譬如国民革命军第一军政治部印行的宣传画《民众的力量》，宣传的是"农工兵商学大联合"，打倒帝国主义及军阀；国民革命军第三军政治部印行的《打倒张作霖、张宗昌》的宣传画，其主题非常明确，斗争的主要目标是奉系军阀张作霖和"残害北方民众的罪魁"张宗昌。国民革命军总政治部迁至武汉后，宣传科的画家们在大幅的布面上绘制了配合北伐战争的极具视觉冲击力的漫画和宣传画。在北伐革命形势的推动下，《国耻画报》《反帝画报》等纷纷创刊，发表了不少与北伐革命有关的美术作品。《革命歌声》是当时在武汉出版的一本北伐革命歌谣集，且每首歌谣都配有一幅插图，内容大多是表现打倒帝国主义和反动军阀的漫画，形象化地丰富了歌谣的内容，激发起歌者的激情。

北伐战争失败后，面对强大凶恶的国民党反动派，中国共产党人并没有被吓倒、被征服。1927年8月7日，中国共产党在汉口召开紧急会议，史称"八七会议"。会议批判和清算了陈独秀右倾机会主义路线的错误，提出了"枪杆子里面出政权"的著名论断，实现了党的战略转变，由此，中共的工作重心开始由城市转向农村，这是中共历史上的一个转折点。

"八七会议"后，1927年9月9日，毛泽东在湖南省领导和发动了湘赣边界的工农武装起义——秋收起义。随后，毛泽东率领起义部队向井冈山进军，并在井冈山地区创建了第一个革命根据地。1928年4月，南昌起义保存下来的部队在朱德、陈毅的率领下，转到井冈山同毛泽东领导的秋收起义部队会师，创建了中国工农红军，并组建了中国工农红军第四军（红四军），由朱德任军长，毛泽东任政治委员，陈毅任政治部主任。1929年1月，红四军在毛泽东、朱德、陈毅的率领下，向赣南、闽西进军。在多次破解国民党的军事"围剿"后，1931年11月，中国共产党建立了以瑞金为中心的中央革命根据地，并成立了中华苏维埃共和国临时中央政府。中央苏区建立之初，为了能够争取到更多民众的支持，中共非常重视意识形态方面的宣传工作，以图像的宣传方式，将革命的意识形态传递给广大民众，并鼓动群众积极参加苏维埃的革命活动。中央苏区的美术活动主要是围绕土地革命斗争的需要而展开的。土地革命的首要问题，是解决广大贫农、雇农无地和少地的问题，但解决这些问题的前提是必须打倒地主阶级和土豪劣绅。提高苏区民众的思想觉悟、增强民众对时局的判断力、民众对中共领导下的红军的认知度等问题，关系到红军能否在苏区站稳脚跟并进行有效的"扩红"运动，壮大红军队伍。这时的革命美术——漫画，肩负起了鼓动和教育民众的重任，这种意识形态下的现实主义漫画创作，在中央苏区的各个领域已凸显出它的重要作用。

当时，中央苏区的意识形态工作主要体现在土地改革、发展生产、提高文化、巩固

土改成果和扩大红军队伍等几个方面,而中央苏区时期的美术作品则广泛地体现了这些方面的内容。中央苏区的《红星》报、《红色中华》报及《红星画报》等报刊,经常发表意识形态下的现实主义漫画作品。例如,《红色中华》报第103期第1版刊登的漫画《苏维埃经济建设运动的胜利》(图1-52),形象地表现出国民党的经济封锁被红军的铁拳击得粉碎,红军完全有能力捍卫苏区的经济建设。此图以传统的线条表

图1-52 《苏维埃经济建设运动的胜利》(佚名作)

现形式,勾画出红军的巨大铁拳。拳头的线条起伏不断,一波三折,表现出强大无比的力量,给苏区军民以极大的鼓舞。中央苏区意识形态下的美术作品,种类繁多,所涉及的标语画、壁画、漫画、美术设计及雕塑等,将在后文作专题阐述。

在新民主主义革命过程中,为了实现中华民族的独立与解放,中国共产党从成立之日起,就根据马克思列宁主义的基本原理,创造出符合中国社会和中国革命需要的思想理论体系。其中,"阶级"的概念以其独特的内涵进入了中共的视域,并由此而衍生出的阶级理论,被广泛运用于对社会的调查分析之中,并且在相当长的一段时间里,这一理论都是中国共产党的主流意识形态。

由于中国共产党在各个历史时期的革命任务有所不同,因此,各个历史时期的意识形态也有所侧重。同时,现实主义的革命美术则必须紧密结合中国共产党的意识形态,方能达到和谐的统一。除"阶级"这一主流意识形态外,根据大革命时期、土地革命时期、抗战时期、解放战争时期等不同历史时期所形成的不同意识形态内容所进行的现实主义美术创作也无处不在。意识形态下的现实主义美术,始终在起着教育和鼓舞民众的作用。

3. 红色美术的革命性特征

美术作为一种社会意识形态的表现形式,必然会受到政治、经济和文化等因素的影响。在中国新民主主义革命时期,不同阶段的革命美术呈现出不同的表现方式,渗透着不同阶段的革命性特征。红色美术在中国共产党的领导及其先进思想的影响下,以标语画、宣传画、漫画、木刻版画及新年画等美术形式,广泛服务于各阶段的革命斗争。这些红色美术作品表现出鲜明的阶级性、强烈的战斗性及形式的多样性等革命性特征。

在阶级社会中,作为意识形态的艺术都具有一定的阶级性。不同阶级的艺术,不仅具有不同的表现形式,而且它们所起的作用也有所不同。在新民主主义革命时期,先进

的、革命的和具有一定阶级性的美术宣传,已然成为一种革命斗争的武器。1942年,毛泽东《在延安文艺座谈会上的讲话》中说:"在现在世界上,一切文化或文学艺术都是属于一定的阶级,属于一定的政治路线的。为艺术的艺术,超阶级的艺术,和政治并行或相互独立的艺术,实际上是不存在的。"①

新民主主义革命时期的红色美术以图像的形式表现出来的反帝反封建斗争内容,本身就具有一种明显的政治倾向。新民主主义革命时期美术的战斗性,是红色美术革命性的主要特征。国共两党合作的革命统一战线建立后,在北伐战争中,国民革命军第一军政治部印行了宣传画《民众的力量》,画面表现的是"农工兵商学大联合","联合起来打倒军阀及一切帝国主义"。在"农工兵商学大联合"中,有一人手握写着"民众力量"的大棒,做跳起状,愤而有力地砸向帝国主义和军阀。画面体现了强大的战斗力,有力地配合了北伐,并起着重要的宣传、鼓动和战斗作用。

在中央苏区《红色中华》报第129期第1版上刊登的漫画《国际反帝反战大会》,描绘的是九一八事变后,日本于1932年侵占我东北三省,激起了世界各国人民强烈的愤怒。《国际反帝反战大会》聚集了世界各国的反战人士,他们高举手臂,在"反对帝国主义""反对战争"的呼喊中,声援中国的抗战。

中共在革命根据地瑞金创办的《红星》报、《红星画报》、《红色中华》报及文艺副刊《赤焰》等报纸杂志,其宗旨就是:"为着抓紧艺术这一阶级斗争的武器在工农劳苦大众的手里,来粉碎一切反革命对我们的进攻,我们是应该为着创造工农大众艺术发展苏维埃文化而斗争的。"② 这些报纸杂志基本上每期都刊登有针对性极强的漫画或宣传画,阶级观念和斗争意识成为这一时期美术作品的主要内容。例如,《红色中华》报第90期第5版刊登了胡烈的漫画《为着布尔什维克的秋收而斗争》,画面表现的是农民的秋收景象,但这不是寻常的秋收,而是为着"布尔什维克"的秋收。换言之,是为着中共领导下的苏维埃共和国广大军民的秋收。此作具有鲜明的无产阶级革命性,它的主题是觉悟了的农民为着"布尔什维克"的胜利而表现出一种无私的奉献精神。

《红色中华》报第101期第1版上刊登了黄亚光的漫画《粉碎五次"围剿"》(图1-53),画

图1-53 《粉碎五次"围剿"》(黄亚光作)

面表现的是国民党在帝国主义的支持下,对中央苏区实行第五次军事"围剿"。在帝国主义背后的无数枪支、大炮和飞机,足以说明国民党在对中央苏区进行的第五次军事

① 《毛泽东选集》(第三卷),人民出版社1991年版,第865页。
② 转引自刘云《中央苏区文化艺术史》,百花洲文艺出版社1998年版,第561页。

"围剿"中所调集的军事力量达到了惊人的程度。在表现红军保卫中央苏区的战斗中，作者没有做更多的人物描绘，只在画面的右下角画了一面红军军旗和一支带有刺刀的步枪，来戳穿国民党五次"围剿"的阴谋。在敌众我寡且武器装备悬殊的情况下，漫画《粉碎五次"围剿"》具有强烈的革命性和战斗性，给红军指战员以莫大的鼓舞。

中央苏区的美术作品，首先是突出宣传中共在红军中以及其他一切革命工作中的领导作用，同时把加强党的领导这一原则贯彻落实到广大军民之中。《红星》报第3期第1版刊登的漫画《党支部是火车头》（图1－54），作品以奔驰向前的火车来比喻革命的发展势头，车头代表"党支部"，车厢表示"游击队"（即革命队伍），形象地表达出党支部建在连队上的重要意义。革命队伍只有依靠党的领导，在党的带领下才能够得到发展和壮大。正如毛泽东在《井冈山的斗争》一文中所指出的："红军所以艰难奋战而不溃散，'支部建在连上'是一个重要原因。"① 《党支部是火车头》

图1－54 《党支部是火车头》（佚名作）

完全体现了"支部建在连上"的正确论断。这幅画在当时还被复制放大，挂在中央苏区的不少建筑物上，对加强党的领导这一重要思想进行广泛宣传。

在举世闻名的长征途中，革命美术也发挥了其重要的作用，尤其是借助绘画的形式来记录红军长征时的英勇事迹。在革命处于危急的情况下，这一时期的美术作品起到了鼓舞士气、振奋人心的号角作用。

在长征时期，黄镇将其亲身经历和切身感受以速写的形式记录下来。这些速写画稿是见证长征历史的珍贵资料，不少作品表现了红军长征途中的战斗生活。譬如他的速写画稿《安顺场》，以疾速的线条勾画出大渡河的波涛汹涌和红军飞越大渡河的英雄壮举。他在题识中写道："共产党领导下的红军是不可战胜的，管你什么险山恶水，我们一定可以克服……并且打垮了守河的敌人！"这是对红军飞越大渡河的真实描绘，它史诗般地表现了中国工农红军在长征途中，以非凡的革命斗志跨越千山万水，最终取得长征胜利的伟大历史过程。

关于红军长征时期具有战斗性的美术表达，美国进步作家、记者埃德加·斯诺在《西行漫记》（《红星照耀中国》）一书中写道："一天，我同彭德怀和他一部分参谋人员到前线去参观一所小兵工厂，视察工人的文娱室，也就是他们的列宁室即列宁俱乐

① 《毛泽东选集》（第一卷），人民出版社1991年版，第65～66页。

部。在屋子里的一道墙上有工人画的一幅大漫画，上面是一个穿着和服的日本人双脚踩着满洲、热河、河北，举起一把沾满鲜血的刀，向其余的中国劈去。漫画中的日本人鼻子很大。"①

图 1-55 《狼牙山五壮士》之一（彦涵作）

抗战时期，延安的木刻版画除了它的革命性、战斗性外，还表现出独具特色的民族性。延安的版画家们，在投身于民族解放的伟大事业中，将艺术的个性追求融入民间的艺术形式，最终形成了老百姓喜闻乐见的"延安画派"，使美术真正起到了鼓舞人民、打击敌人的战斗作用。邹雅的木刻版画《破碉堡》，形象地再现了敌后抗日根据地的人民积极配合八路军，在消灭据点里的敌人时破坏敌人碉堡的场景。彦涵的木刻连环画《狼牙山五壮士》（图1-55），在创作上并未择取"五壮士"跳崖时的英雄壮举为表现内容，而着重刻画了他们对敌作战的整个过程，以此来提炼作品的战斗性主题。《破碉堡》受西方木刻版画风格的影响，刀刻线条在追求"力"的表现时，给予作品清新明快的感觉；《狼牙山五壮士》采用中国传统绘画的笔墨语言，以刀代笔，刀刻的山石轻巧灵活得如同皴法的笔致，可谓是刻刀中的笔墨呈现。这是同一画科的不同风格表现。

在不同的历史阶段，因创作环境和美术家个人的思想意识、风格等因素，红色美术作品的表现形式也不尽相同。但是，它们的阶级性和战斗性是红色美术共同的革命性特质。红色美术的现实主义作品，使民众在迷茫中看到了希望，并激励着广大民众为推翻旧的不合理的社会制度而斗争。

4. 主题鲜明的表现形式

新民主主义革命时期，红色美术受中共先进文化思想的影响，以漫画、宣传画、年画和木刻版画等样式为宣传手段，广泛服务于革命形势的各类斗争。主题鲜明的表现形式，是红色美术的主要特质。可以说，在新民主主义革命过程中，红色美术是再现这一历史最为直观、最为生动的艺术样式之一。从标语宣传画、漫画、年画到木刻版画，众多美术家和美术工作者创作的革命题材作品的共同属性是主题鲜明。

① ［美］埃德加·斯诺：《西行漫记》，东方出版社2010年版，第271页。

早在五四运动期间，就曾出现许多反帝反封建的街头美术作品。当时，在京、津、沪等各大城市，人民群众在举行反帝反封建的示威游行时，街头散发和张贴了许多反帝反封建的漫画，这些漫画的主要内容是号召民众起来斗争，废除"二十一条"卖国条约，揭露日本帝国主义侵略中国的阴谋，反映中国人民反帝反封建的斗争意志和打倒军阀的决心。这些漫画的主题非常明确，譬如沈泊尘题为《工学商打倒曹、陆、章》的漫画传单，三个拳头分别代表工人阶级的"劳动"拳头、学界的"学"字拳头、商界的"商"字拳头，这三个有力的拳头紧紧地结合在一起，狠狠地打击了"曹、陆、章"——曹汝霖、陆宗舆、张宗祥三个军阀卖国贼。这一主题鲜明的美术作品对工人、学生和商人结成有力的同盟，打倒反动军阀和卖国政府具有很大的号召力。

1932年，中央苏区的宣传画中有一幅漫画《给蒋介石对中央区大举进攻的迎头痛击》（图1-56），主题鲜明地表现了工农红军反击蒋介石的反革命军事"围剿"。漫画中，红军战士手中的一板大斧迎头砍向蒋介石的脑袋。画面上方的题识既是漫画作品的标题，也是对所画内容的一种解读，使内容与标题达到完美的统一。这类直接点明主题的漫画作品，在红色美术中比比皆是。黄可在《中国新民主主义革命美术活动史话》中说：

图1-56 《给蒋介石对中央区大举进攻的迎头痛击》（佚名作）

> 新中国诞生后，热心搜集革命美术史料的诗人江枫，于1950年7月访问井冈山时，在宁风县南井冈山坳的白鹭村一所祠堂的阁楼墙壁上，看到工农红军井冈三团十一连红军战士所绘的不少壁画。江枫当场临摹了《井冈山》、《杀了朱培德》等壁画作品。从这些当年红军战士留下的壁画中可以看出，用白描笔法，通过朴素的线条构组成的形象，鲜明地表现了革命的思想。在《井冈山》一画中，描绘出国民党反动派，面对日本帝国主义大举侵略我国，采取消极抵抗政策，却集中兵力来"围剿"中国共产党领导的革命根据地井冈山，受到了中国工农红军有力的反击和惩罚。《杀了朱培德》一画又富幽默感地描绘了红军战士尽管用的是土制武器长矛，然而却戳到了"围剿"井冈山苏区的国民党反动军队头目朱培德的鼻尖上，表明代表人民力量的中国工农红军，是可以战胜凶恶的敌人的。[①]

从黄可的这段话可以看出，《杀了朱培德》这幅壁画是江枫当时临写的作品。它以极为简约的线条勾画出朱培德与红军的对立关系，这一直奔主题的表达，使众多不识字的红军指战员和人民群众不仅能看得明白，而且能够理解它的含义。因此，主题鲜明的

① 黄可：《中国新民主主义革命美术动史话》，上海书画出版社2006年版，第70页。

表现形式是红色美术的主要特征之一。

《红色中华》报第 65 期第 6 版上刊登的漫画《帝国主义奴役中国民众》，旗帜鲜明地表现出处于半殖民地社会的中国，广大民众深受帝国主义的奴役和压迫，中国劳苦大众只能在帝国主义的皮鞭下从事劳作，笔锋直接指向帝国主义的凶残成性和中国劳苦大众备受屈辱的无奈。它无情地揭露了帝国主义在中国的土地上横行霸道的丑恶嘴脸，起到了唤醒民众团结起来打倒帝国主义的极为有效的宣传和鼓动作用。

图 1－57 《我英勇空军轰炸敌舰》（李桦作）

抗日民族统一战线形成后，国民政府担负着抗日战争正面战场的作战任务，延安的媒体对正面战场的报道也很重视。红色美术家们以抗日大局为念，对国民政府的抗战事迹、战事进展也是主题鲜明地进行表达，并向全国民众进行宣传，支持国民政府的抗战举措。例如，1938 年 7 月 3 日，《解放日报》第 4 版刊登了李桦的木刻版画《我英勇空军轰炸敌舰》（图 1－57），刻画出国民政府的空军对日寇舰队进行大规模轰炸的恢宏场面，飞机丢下的炸弹在敌舰上爆炸，顿时火光四射，极为壮观，表现出中国空军的英雄气概。李桦这一主题鲜明的木刻版画，对坚定中国军队的抗战信心起到了极为重要的宣传作用。

在敌后抗日根据地，参加八路军、游击队抗击日本侵略者以保卫家乡是非常光荣的事，也是敌后抗日根据地广大青年建功立业的理想追求。这一类题材的作品有不少，譬如古元的木刻版画《哥哥当八路 弟弟扮小八路》，刻画的是几个年轻人带着自己的弟弟、妹妹聚集在一起，听八路军讲述战场杀敌的故事。一个只有几岁的小弟弟戴着八路军哥哥的军帽，在母亲的牵引下迈着军步向父亲行军礼，父亲放下手中的烟袋，蹲在地上张开双臂迎接"小八路"。不难看出，这是一个革命的家庭，他们的觉悟都非常高，连几岁的小孩都知道以参加八路军为荣。这幅木刻版画主题鲜明地告诉人们：革命队伍后继有人。

在坚持团结、反对投降、反对妥协、反对分裂的抗战年代，需要建立最广泛的统一战线。然而，统一战线并非铁板一块，随着抗战时间的推移，一些不坚定分子往往因时而动，与日寇相勾结，破坏统一战线。面对这种影响抗日大局的行为，革命的美术家们始终站在斗争的前列，创作了大量反投降、反妥协及反分裂的美术作品。譬如 1940 年 3 月 19 日在《新华日报》第 3 版上刊登的钟灵的木刻版画《顽固分子挡不住前进的历史车轮》，形象地刻画出顽固分子螳臂当车、不自量力的反动行为。"历史的车头"正沿着"抗战、团结、进步"的方向前进，顽固分子却要用自己的双手来阻挡飞奔而来的

列车。漫画揭示,逆潮流而动、与人民为敌,终将被历史的车轮碾得粉碎。

七七事变之后,从全国各地奔赴延安的美术家和文化艺术青年,怀揣救国救亡的革命理想,凭着深厚的艺术修养和绘画功底,创造了大量具有革命性、战斗性的作品,其鲜明的主题表现与艺术的完美结合,亦不输于国统区同时代的画家。譬如1943年8月16日在《解放日报》第4版上刊登的张谔的漫画《一样的主子,一样的声音》(图1-58),形象地描绘出日本帝国主义所谓"东亚共荣圈"的"诱降"把戏,并把汪精卫比喻成笼

图1-58 《一样的主子,一样的声音》(张谔作)

子里的乌鸦,它与日本主子发出同样的声音:"解散中国共产党,实现东亚共荣圈。"该画把国民党中的投降派、妥协派及分裂分子比作一群乌鸦,随着日本主子叫嚣"解散中国共产党",实行所谓的"和平""反共"政策。该画主题鲜明又极富讽刺意味,使广大民众更加清醒地认识到性格凶悍、富有侵略习性的日本帝国主义的虚伪,以及汪伪集团的奴性。

红色美术主题鲜明的表现形式,受到艺术环境和意识形态的影响。由于其受众面大多是文化水平较低和不识字的工农大众,因此,美术家和美术工作者在进行美术创作时,要充分考虑这些因素。直面主题、直指人心是红色美术的显著特点。就当时的国民整体素质来说,主题鲜明的表现形式,无疑对文化程度较低的广大民众更能起到宣传、鼓动和教育的作用。

中国红色美术的发展,是与中国革命不同的历史阶段和所要达到的革命目的相适应的。从大量的漫画、木刻版画和新年画作品中,可以看到红色美术所形成的影响。特别是木刻版画所具备的大量复制的功能,能够产生一定的辐射作用。所以,当红色美术发展到一定阶段的时候,木刻版画自然凸显出了它的社会作用。木刻版画根植于社会土壤,既在战争环境中不断成长,又服务于革命斗争的需要,并且从民间艺术中吸收养料以丰富自己作品的内涵,但更为重要的是要符合广大民众的审美习惯。譬如古元于1944年创作的木刻版画《人民的刘志丹》,形象地刻画出西北红军和西北革命根据地的主要创建人之一刘志丹与解放区的村民见面时的情景。在艺术处理上,该画在对刘志丹睿智坚强的领导者形象进行塑造的同时,又赋予他亲民的表现,展现他得到广大民众的热忱拥护的场景。情感交融的热烈场面在古元的刻刀下,表现出主题的鲜明性。

抗战初期,陕甘宁边区的文盲现象非常普遍,严重影响到边区人民的生产发展和生活的改善。为此,边区政府利用农闲的时候,组织"冬学"、夜校、识字组等社会教育形式,掀起了一场广泛的群众扫盲识字运动。古元于1941年创作的木刻版画《冬学》,

对陕甘宁边区的扫盲运动做了极为生动的刻画。同年,他创作的另一幅木刻版画《读报》(图1-59),刻画了两名妇女和一名儿童认真读报的场景,这是扫盲运动取得的成果。在抗战年代,边区的男人能断文识字的都不多见,更何况是妇女儿童。古元以此为主题,形象地表现出扫盲运动给边区人民生活带来的巨大变化,对边区扫盲运动的持续开展产生了重要的影响。

在中共建立红色政权的延安时期,边区的民主选举内容丰富、形式多样且生动活泼,堪称中国有史以来民主选举的典范。不少美术家以高昂的革命热情参与其中,并创作了不少的有关民主选举活动的经典作品。例如,力群于1944年创作了套色水印木刻画《人民代表选举大会》,不同于传统年画的是,这张宣传画由

图1-59 《读报》(古元作)

众多的人物构成了较大的场面,作者采用西画中焦点透视的构图方法,利用画面上方的条幅,把多组人物贯穿起来,营造出一种热烈而又统一的会场气氛;在色彩的处理上,红色与灰色构成画面的主要色彩,富有喜庆与欢乐的意味;鲜明的主题传达出选民当家作主、行使选举权利时的喜悦,表现了作者运用现实主义的高超技巧。他的另一幅水印木刻画《合作社》(图1-60)也是一件主题鲜明的版画作品。红军长征到达陕北后,"合作社"作为合作经济和国营经济相配合的一种经济形式,随即在陕甘宁边区迅速发展起来。延安南区合作社是中共在延安领导中国革命时培育起来的合作社的一面旗帜,成为陕甘宁边区经济建设的一个典范。1942年12月,毛泽东在陕甘宁边区干部会议上,精辟地总结了南区合作社的经验,并号召全边区合作社向南区合作社学习。在这一背景下,力群创作的套色水印木刻版画《合作社》,具有鲜明的时代特色和主题鲜明的表现形式,为宣传和鼓励边区合作社事业的发展产生了极为重要的影响。此作采用传统绘画的刀刻语言,以刀代笔,摄取传统中的笔墨效果。黄色为基调的赋彩,使得画面人物中的黑、白服装在深红色桌子的衬托下显得更为温暖。画面中的人物面部表情和恰

图1-60 《合作社》(力群作)

到好处的肢体动作，表现出合作社给村民带来了意想不到的实惠。

　　主题鲜明是红色美术表现的第一要素。在新民主主义革命时期，革命美术的一个基本趋向就是与政治同构。革命美术与政治的这种密切关系，在新民主主义革命时期不仅被突出地彰显出来，而且呈现出它的独特性，即阶级对立和大众立场。这是特定历史时期产生的一种特殊的美术现象，对新中国成立之初乃至20世纪70年代的美术都产生了深远的影响。就美术"大众立场"问题而言，至今仍有它的存在价值和研究意义。

第二章　苏区的红色美术活动

土地革命战争时期，中央苏区的美术作为一种文化艺术宣传武器，在为革命斗争服务的初始阶段，尚处在萌芽发育之中。它是中国共产党领导下的红军，在其"割据地"的苏区进行革命宣传、扩大革命根据地和以工农兵为主体的革命文艺运动的产物。它随着中共的逐渐壮大及中国革命的不断成功，而得以蓬勃发展。苏区美术所呈现的"红色"印记，是中国现代美术史上一份珍贵的文化遗产，也是留给后人的一份宝贵的精神财富。

一、苏区美术呈现的"红色"印迹

中华苏维埃区域的美术活动，除地域上的不同之外，所处的时间基本一致，所涉及的美术形式和内容也大体相同，主要是标语（含标语画）、漫画（含壁画、宣传画）、邮票设计和钱币设计等。当然，苏区纪念建筑的设计及书刊设计亦属美术范畴。这些美术作品是苏区红军与地方群众共同创造的一份珍贵的文化遗产。它们对补充和完善中国现代美术史，具有重要的历史意义和史料价值。

1. 苏区成立前美术宣传的主要形式

苏区美术是第二次国内革命战争时期，在特定的历史阶段以及人民的革命斗争中锻炼成长起来的。它是中国美术发展史上的一个重要组成部分，不论是它的表现内容还是它的艺术形式，都与那个时代密切相关。尤其是在中央苏区，文化艺术中的美术，起着宣传、动员和教育民众的作用。

苏区初创前，由于战事过于频繁，文化宣传一度显得并不那么重要。当时，中国共产党和红军的中心任务是反对国民党的军事"围剿"和经济封锁。部队流动性非常大，加上红军中的指战员基本上来自工农群众，部队指战员的文化素质普遍偏低，以致对部队的宣传工作与革命战争的关系存在认识上的不足，甚至产生错误的认识。大家普遍狭隘地认为，部队的任务就是打仗，宣传与否并不重要，致使这一阶段的红军宣传工作滞后，在很大程度上贻误了红军和当地群众建立密切的关系。

红军在经过许多次错综复杂的斗争之后，逐步认识到宣传工作对红军的发展壮大有着举足轻重的作用。

以前红军每经过一个地方，只是在墙上写几张标语，而当地群众大多不识字，对红军的认知并不深。正如1932年11月张闻天在《斗争》上发表的《论我们的宣传鼓动工作》一文中所说，"我们所采取的宣传鼓动形式，大都是限于死的文字的，由于中国一般文化程度的落后……这种宣传鼓动的方式，也就不能变为群众的，而常常是限制于少数人的"，必须"打破宣传鼓动工作的这一传统的藩篱，而尽量的去采取以创造新的宣传鼓动的方式"，"利用图画，利用唱歌，利用戏剧……已经证明更为群众所欢迎"，我们应该"充分的应用"①。此文不仅阐明了文字宣传工作在红军和人民群众中的局限性，而且强调了要充分应用图画（美术）、唱歌、戏剧这些深受群众欢迎的宣传鼓动方式，发挥它们的重要作用，以达到事半功倍的宣传效果。在土地革命战争中，由于国民党的反面宣传，许多群众把红军看成是"土匪""妖魔"。

红军所到之处，老百姓避而不见，有的村庄甚至空无一人。为了解决这一问题，红军政工部门迅速做出反应，建议红军在连以上的建制设立一个新的兵种——宣传兵。宣传兵不打仗，不服勤务。每个单位派出5人执行宣传任务，并分成两个小组，一组为演讲队，进行口头宣传。如果到了县级以上的城市，宣传队员必须集体出发，所有的大街小巷、商铺都要宣传到位，必要时挨家挨户逐一宣传。并且每天都要召集一次群众大会，讲解红军的纪律和宗旨。通过这种宣传形式，使得群众对红军逐渐有了一些了解。另外一组是文字宣传组，凡是红军经过或休整的地方，都要写好标语，制作宣传单张贴和散发。传单上除写上宣传用语外，有些还在宣传用语的旁边配有生动、简明的漫画，以引起读者的关注和兴趣。大街小巷都要贴满。但这些标语和传单，留存下来的极少，很难考证这些标语与美术有无关联。还有另外一种标语，则是文字组的宣传员各自提着一桶石灰水，带上梯子和笔，在较高的墙上刷写。这些标语的内容，主要是歌颂工农红军和打倒国民党反动政府的，譬如"只有苏维埃才能救中国！""建立苏维埃政府！""打倒国民党政府！""推翻国民党政府，红军是工农的军队""拥护苏维埃政府和工农红军"等。例如，坐落在江西省黎川县洲湖村"高位厅"外墙上的红军标语（图2-1）"推翻国民党统治，建立苏维埃政权。"而在同一个村庄的"革命厅"写有"国民党压迫士兵，共产党解救士兵"等"红色"标语。这两幅标语都是苏区时期红军宣传员写的，

图2-1　江西省黎川县洲湖村"高位厅"外墙上的红军标语："推翻国民党统治，建立苏维埃政权。"

① 转引自刘云《中央苏区文化艺术史》，百花洲文艺出版社1998年版，第560～561页

至今仍清晰可辨。这一时期宣传标语的书写随意性很大，大凡红军比较集中的地方，这类宣传标语随处可见。文字组的宣传员不仅要读过书，而且字也要写得好。他们要爬上梯子写楷字，而且字要写得愈大愈好，实属不易。从这一时期的标语中，可以看出书写者具有一定的书写能力，而且颇具法度。这些红军中的秀才，有的在新中国成立后成为著名的书法家，如舒同、魏传统等人。

由于红军加强了宣传上的力度，改变了宣传方式，群众对红军经过一个由浅入深的了解过程，自然也就不再回避红军了，逐渐地与红军生活在一起，并对红军提供无私的援助。这是广大群众的一种自觉行为，也是红军美术宣传的重要成果，为中央苏区的建立打下了良好的群众基础。

中国共产党在创建苏区的时候，革命斗争的条件异常艰苦，无论是地方还是军队都不可能去挖掘和培养专门的美术人才。但是，凡有智慧的政治家必然会意识到，宣传工作对于整个革命工作的重要性。1928年，毛泽东在井冈山根据地写给党中央的报告中就提道："文字宣传，如写标语等，也尽力在做。每到一处，壁上写满了口号，惟缺绘图的技术人才，请中央和两省委送几个来。"[①]

由此可见，当时在革命队伍中的美术人才是非常稀缺的。而有关文字宣传的工作，早在1927年的井冈山时期，为了对群众进行宣传，红军就有了自己的宣传员。他们散发各种传单、标语，并召集群众分区域进行讲解。谭冠三在《我记忆中的井冈山斗争》一文中写道：

> 1927年为了宣传群众，部队专门组织了宣传队，3个宣传员组成一个宣传分队，分队上则有中队。宣传队每到一地或行军途中，在凡是能写的地方，就全部都写上标语。开始，我们是用纸张写的，后来，一则由于纸张容易坏，二则由于行军背一大捆纸也很不方便，就改为用墨或颜料装在木筒里，用手提着，到处去写标语。最后，我们又改为用石灰水写，提一个石灰筒，用笋壳或棕作笔，在墙上写很大一个字的标语，以宣传群众。我们还油印小的标语，到处去贴。凡是群众看得到的，又能保存比较久的地方，都贴上小标语。打到永新后，我们还用石印机印过一部分标语。当时的宣传标语都很通俗易懂，也很简短。宣传内容有对工人的，有对农民的，有对店员的，有对城市里的商人的，还有对绿林的，对白军士兵的。每个宣传员都背上一大捆这样的传单。有时，我们还把竹片剥得光光的，在小竹板上写标语，写好后再涂一层桐油，放在河流或小溪里，让水漂走，有的在竹片上面画一面小红旗。这种小竹板做的宣传品，可以飘得很远，作用很大。[②]

当时红军的主要任务虽然是打仗，但红军指战员对党的宣传工作和文娱活动有了进一步的认识，在思想认识上也有很大的提高。除了歌谣、歌曲、标语等宣传形式外，还经常演活报剧、顺口溜和创作漫画等。罗斌在《回忆红军的文娱活动》一文中说：

① 《毛泽东选集》（第一卷），人民出版社1991年版，第67～68页。
② 转引自刘云《中央苏区文化艺术史》，百花洲文艺出版社1998年版，第493～494页。

1928年红军经过三湾改编之后,"军人活动室"改名为"列宁室"。它在连党代表和支部的领导下开展工作,组织全连同志学习政治、军事、文化,也担负着宣传群众的工作。每当打仗之前,列宁室都要开会研究:仗如何打?宣传工作如何做?战场上怎样鼓动?喊什么口号?那时候的口号是"打倒旧军阀×××","打倒新军阀蒋介石","推翻南京政府","建立苏维埃"等;对内提出:"一切为了战争,一切为了胜利!"对群众则在墙壁写上:"劳苦人民团结起来,打倒土豪×××!";对敌军,就在两军对垒上高呼:"士兵不打士兵,穷人不打穷人","缴枪不杀,优待俘虏!"这些口号有的响彻在进军的路上,有的书写在墙壁上,也有的被群众刻在岩石上。它简短有力,易懂易记,明确地把现阶段的革命对象、团结对象以及红军具体的行动方针告诉部队、群众和敌军的士兵。这样的口号亘古未有,它给喑哑的中国以震撼和呼唤。像"士兵不打士兵,穷人不打穷人"这样的口号,就很有感召作用。敌军中被拉夫的士兵在战斗中,枪就向天上放,就举手投降。①

中央苏区成立之前的美术宣传,主要是针对国民党的负面宣传而形成的一种快捷的、针锋相对的、具有强烈斗争意识的标语及标语画。在极为艰苦的军事斗争中,它形成了特有的、具有成效的宣传方式,由它而生发的创作主题充满着革命的现实主义色彩。红军初创时期,因为没有一块较为完整的根据地,部队流动性很大,红军在路过的地方停留时间都比较短,所以只能以标语的方式,向群众宣传共产党的性质和红军的政治主张。第一次反"围剿"胜利后,红军标语宣传的组织领导工作已经由部队直接扩大到地方。1931年年初,江西省赤色总工会颁布了《宣传动员令》,并编有壁画队配合红军写标语,为红军赢得军事斗争的胜利做出了很大的贡献。《宣传动员令》中说:

第一次革命战争得了胜利,活捉张辉瓒,击败谭道源,敌人说:"红军固然厉害,红军的标语更厉害。"这一教训我们要记着……

同志们要特别注意,一个标语抵得一支红军呵!②

这一时期的"红色"标语,对煽动白军士兵倒戈起到了极为重要的宣传作用,既提高了群众的阶级觉悟,又极大地动摇了敌人的军心。譬如:

欢迎白军士兵打土豪分田地!

白军士兵是工农出身,不要替军阀杀工农!

红军是工农的军队,白军是军阀的军队!

士兵不打士兵!穷人不打穷人!

军阀打仗升官发财,白军弟兄打仗白白送死,红军打仗分得田地!

白军弟兄不要替军阀当炮灰!

红军是保护穷人利益的军队!

① 转引自刘云《中央苏区文化艺术史》,百花洲文艺出版社1998年版,第494页。
② 赣州市文化局:《红色印迹——赣南苏区标语漫画选》,文物出版社2006年版,第6页。

图 2-2 标语：红军是保护穷人利益的军队！（江西省安远县双芫乡固前村）

这些标语不仅扩大了中国共产党和红军的政治影响，而且有力地回击了国民党的反动宣传，从而提升了红军在群众中的威信。例如，写在江西省安远县双芫乡固前村墙壁上的标语"红军是保护穷人利益的军队！"（图 2-2）、江西省宁都起义指挥部旧址墙壁上的标语"欢迎白军弟兄打土豪分田地"、江西省崇义县思顺乡长江村岭下组何屋墙壁上的标语"红军是工人农人的军队，白军是豪绅地主的军队，欢迎白军士兵打土豪加入红军"等。这些标语不仅起到了宣传群众的重要作用，而且对白军士兵倒戈具有极大的鼓动性。

由于不少国民党的士兵都是出身于贫苦家庭，而这些与白军士兵利益密切相关的标语宣传，极有可能使白军士兵倒戈来参加红军分得土地。这是白军指挥官尤为害怕的事情。据当时国民党第 28 师师长公秉藩回忆：

> 苏区标语很多，用白粉写得很清楚，如"穷人不打穷人"，"缴枪不打人"，"优待白军俘虏"，"欢迎白军士兵投降"，"拖枪来归者赏洋十元"，"杀死白军官长来归者有重赏"。……新五师第九旅旅长王懋德对我说："我很害怕'穷人不打穷人'这个口号，如果我们的士兵一旦觉悟，枪口向着我们，那可不得了。"[①]

这段回忆足以说明，这些"红色"印迹的标语口号在革命战争年代取得的成效是毋庸置疑的。当时红军处于非常恶劣的军事环境，有时路过一个地方只做短暂休整，有时路过村庄也不停留。只有红军宣传员提着石灰桶，在墙上刷几条宣传标语。写完后，又要马不停蹄地追赶前面的部队。凡是红军路过的比较大一点的村庄，宣传员都要写上标语，对群众做必要的宣传。当然，他们所到之处，在稍做休整的时候，也会在标语旁边画上几笔漫画。譬如，现存于江西省于都县祁禄山镇墙上的一幅漫画（图 2-3），漫画左边的标语文字是：

> 中华苏维埃共和国，是广大被剥削被压迫的工农兵士、劳苦群众的国家。他的

① 中共江西省委党史研究室：《江西党史资料》第 17 辑，1990 年，第 228 页。

旗帜是打倒帝国主义，消灭地主阶级，推翻国民党军阀政府，建立苏维埃政府于全中国。为数万万工农兵士及其他被压迫群众的利益而斗争，为全国真正的和平统一而奋斗。他的基础是建筑在苏区和非苏区几万万被压迫被剥削的工农兵士、平民群众的愿望和拥护之上的，他具有极大的权威，打击着国

图2-3 标语漫画（江西省于都县祁禄山镇）

民党军阀政府由崩溃走向死灭，他一定要很快地取得全中国的革命胜利。

画面描绘的是两个红军战士，一个右手高举旗帜，左手随着步伐，做着舞蹈动作。另一个则兴高采烈地唱着跳着。同时，也说明生活在中华苏维埃共和国的红军战士，其幸福程度比白军要高得多。这是一个很好的对比方法。白军士兵如果看到这幅漫画，不知有多少人又要拖枪过来参加红军，这就是标语画的宣传魅力。

中国共产党在赣南、闽西创建革命根据地以后，红军的战斗生活相对比较稳定。而这也要部分归功于红军在路过的地方所留下的不少的标语和标语画，唤醒了不少民众的革命斗争意识。为了使"红色"标语能够长时间地保存下来，红军宣传员将宣传标语刻在石壁和木板上，使之成为永久的"红色"印迹。例如，江西上犹县营前镇南河水电站院内的石刻标语："建立全国苏维埃根据地！——中少共中心县委制"，这是中华苏维埃共和国临时中央政府成立时，由中共少共国际师①中心县委刻制的一幅石刻标语，至今保存完好。此外，在上犹县南河水电站院内，中共少共国际师同时刻有一幅石刻标语："穷人不打穷人！士兵不打士兵！欢迎白军士兵打土豪分田地——中共少共上犹中心县委制"。在江西石城县屏山镇屏山村上村小组，红军宣传员在两块木板上刻了一副标语对联（图2-4）："出门斩劣绅，进门杀土豪"，

图2-4 标语对联："出门斩劣绅，进门杀土豪"（江西石城县屏山镇屏山村上村小组）

① 中国工农红军少共国际师（简称为"少共国际师"）是第二次国内革命战争时期，由一群平均年龄不到18岁的青少年组成的武装部队。

体现出红军战士"逢山开路,遇水搭桥"的英雄气概。

虽然这一时期的标语口号、标语画等宣传形式比较简单,美术作品也比较粗糙,但在当时军事斗争十分严峻的情况下,应用美术这个武器来宣传党和红军的政策,对配合革命斗争,激发红军斗志和群众革命热情,具有十分重要的现实意义。1927 年 3 月,毛泽东在《湖南农民运动考察报告》一文中,对党领导下的农民协会开展的宣传教育工作做了高度的评价。他说:

> 开一万个法政学校,能不能在这样短时间内普及政治教育于穷乡僻壤的男女老少,像现在农会所做的政治教育一样呢?我想不能吧。……政治宣传的普及乡村,全是共产党和农民协会的功绩。很简单的一些标语、图画和讲演,使得农民如同每个都进过一下子政治学校一样,收效非常之广而速……①

其中,"收效非常之广而速"即是对标语、图画等宣传形式的一种肯定。当时的标语口号、标语画等一些具有教化意义的美术宣传,早已在人们的心里留下了极为深刻的"红色"印记,令人难以忘却。

2. 苏区早期的美术作品及创作队伍

无论是初始阶段的标语画,还是日后的漫画、宣传画及邮票和钱币的设计等,苏区的美术都有其基本特征。苏区美术的形成,为后来延安"特区"、敌后抗日根据地及解放战争时期各解放区的美术发展,起到了一个桥梁性的作用。现在对中央苏区早期美术作品的解读,其意义不在于作品本身,而在于它的阶级性和战斗性。

图 2-5 江西省崇义县思顺乡长江村岭下组何屋的一幅墙壁标语漫画

土地革命时期,由于中国共产党的工作重心在农村,而当时农村能够断文识字的人非常少,可以说百分之九十以上的群众都是文盲,所以,完全用文字的宣传形式来激发群众的革命热情难以奏效。因此,为了更有效地发动群众,在写标语时,有的还要配上图画,而这些图画实际上都属于漫画的范畴。漫画成为苏区美术宣传工作中一个重要的表现形式。除此之外,印发传单也是一个比较快捷的宣传方式。在时间许可的情况下,为了配合宣传工作的需要,红军宣传员还会在墙壁上制作一些标语漫画。例如,现保存在江西省崇义县思顺乡长江村岭下组何屋的一幅墙壁标语漫画(图 2-5),壁画中的标语

① 《毛泽东选集》(第一卷),人民出版社 1991 年版,第 34~35 页。

口号是:

(1) 白军士兵是工农出身,不要拉枪打工农。
(2) 白军士兵要发清欠饷,只有暴动起来。
(3) 白军士兵不要上前线打仗,不要替军阀当炮灰。
(4) 白军士兵是工农出身,不要替军阀杀工农。
(5) 白军士兵要使家里老母妻子有饭吃,只有暴动起来实行土地革命。
(6) 白军士兵替官长打仗,红军士兵替工农打仗。
(7) 欢迎白军士兵实行土地革命。
(8) 欢迎白军士兵打土豪加入红军。
(9) 欢迎白军士兵来当红军。
(10) 白军士兵不要打红军。

在标语的右侧,配有红军欢迎白军士兵加入红军队伍的简笔漫画。当时,在国统区的国民党士兵中,有很大一部分都是拉夫抽丁征来的士兵,而且大多都是工农子弟,土地对他们来说的确具有很大的诱惑力。一句"红军士兵替工农打仗"的口号,就引发了不少白军士兵的思乡之情。在土地革命时期和后来的解放战争时期,大批国民党官兵倒戈,这也从侧面反映出这些标语的宣传和鼓动效果是强大的。

另外,还有一幅是保存在江西省于都县小溪乡杨屋的墙壁标语画(图2-6),图中标语是:

> 白军官长打士兵,红军反对打士兵。
> 国民党压迫士兵,共产党解放士兵。
> 欢迎白军士兵拖枪过来当红军。

在这副标语的右侧,画了一幅白军官长打骂士兵的漫画。这两幅墙壁标语漫画,现在看来显得很粗糙,但对当时红军的政治宣传工作来说,意义却非比寻常。即使在今天看来,称这些标语和标语画为相当成功的"广告"个案也不为过。

苏区早期的美术作品除标语画外,"文字画"也是这一时期美术创作的又一特点。为了达到宣传效果,红军宣传员不仅在墙壁或石壁上绘制文字画,甚至在木板及树干上绘画或刻画,这样既方便行军携带,又能长时间保存。现保存在江西省上犹县营前镇一墙壁上绘制的文字画《国民狗党》,形象生动地把"国民狗党"四个字画成一只狗。当时国民党对共产党极尽污蔑之能事,把共产党及其领导下的红军说成是"匪党""共产共

图 2-6 江西省于都县小溪乡杨屋的墙壁标语画

妻""流寇"等，在人民群众中造成了很大的负面影响。为此，红军宣传员在砖墙上绘制了一幅"国民狗党"的文字画，有力地回击了国民党的反动宣传。这是红色美术独具特色的表现形式。它无须做更多的文字表述，观之便一目了然。国民党的丑恶本质尽在这一文字画中。

由于国民党对中央革命根据地进行疯狂的军事"围剿"和经济封锁，因此中央红军在进行艰苦卓绝的对敌斗争中，保卫土地革命斗争的胜利果实便成为中央苏区一切工作的重心。为了粉碎敌人的军事"围剿"和经济封锁，巩固和扩大革命根据地，红军必须克服单纯的军事思想。"除了打仗消灭敌人军事力量之外，还要负担宣传群众、组织群众、武装群众、帮助群众建立革命政权以至于建立共产党的组织等项重大的任务。"① 为此，红军每到一处，其首要任务就是宣传和发动群众，开展轰轰烈烈的土地革命，建立工农民主政权，号召人民群众发展生产，支援前线。为了取得较好的宣传效果，除写标语、出墙报外，宣传队伍还采取漫画的宣传形式，密切苏区群众与红军的关系。譬如《红色中华》报第 83 期第 5 版发表了胡烈的漫画《粮食调剂局》，画面描绘的是众多的苏区群众挑着粮食来到粮食调剂局，将粮食卖给苏维埃政府。画的右下角有一方块题识："捐着挑着千担万担，卖给苏维埃政府，供给红军去吃！"粮食调剂局的谷仓堆满了粮食。

土地革命时期，中共在闽赣两省建立中央革命根据地后，粮食问题已然成为革命的首要问题，为此，粮食调剂局起着至关重要的作用。当时中央根据地的闽赣两省并非产粮地区，尤其是闽西的粮食产量很低，中央红军驻扎后，粮食供给存在很大的问题。作者以"粮食调剂局"为画面主题，突出挑着担儿踊跃前来卖粮的群众，意喻在中国共产党的领导下，粮食调剂局一定能够调剂和解决好中央苏区的粮食供给问题。在中央苏区，这是取得战争胜利的基本保证，也是土地革命的胜利成果，更是军民团结的一个缩影，具有很大的说服力。

出于宣传需要，在中央苏区初创时期创作而遗存至今的漫画作品，它的普遍意义和作品风格特征，对苏区早期美术作品的探讨来说，具有重新研究的必要性。因为受传统美术观的影响，现有的现代美术史从根本上忽视了苏区美术的特殊意义，这是有失偏颇的。苏区的标语画、漫画、宣传画及邮票和钱币等的设计，可以说是特殊时期的艺术再现。后来延安时期的漫画、木刻版画等其他画种，能够逐渐地成熟和发展起来并非偶然，既有其历史的渊源，也因为苏区红色美术的燎原之势打下了坚实的基础。红色美术在不同的历史时期，在各自的艺术领域都找到了一个共同的契合点，那就是艺术的真实性、阶级性和大众性。

从井冈山会师到苏区的建立，红军在历次反"围剿"战斗中，屡次以少胜多，粉碎了国民党反动派的军事"围剿"，并缴获了敌人的大批武器和装备，从而提高了红军的战斗力。《红星》报第 9 期第 4 版刊登了一幅漫画《缴获敌人的钢甲车》（图 2-7），

① 《毛泽东选集》（第一卷），人民出版社 1991 年版，第 86 页。

作者以"钢甲车"为主题，被缴获的钢甲车插上了一面红军军旗，而钢甲车的车轮碾过国民党的青天白日旗。画面左上角题有"缴获敌人的钢甲车"几个大字。这张漫画作品所描绘的不仅仅是红军缴获了一辆敌人的钢甲车，它的寓意是要推翻国民党的反动统治，中国革命一定会取得胜利。画面所表现的艺术效果和思想内涵在苏区那个年代是不多见的。右上角的一根斜线为画面立起了一面高墙，被缴获的"钢甲车"由红军战士开着，这车轮的转速和军旗的飘扬，使空间不大的画面富有动感。钢甲车采用排线的结体方法，明暗关系尤为凸显，无论是思想表达、作品构图还是用笔方法，都不失为这一时期的漫画经典。

图2-7 《缴获敌人的钢甲车》（佚名作）

我们研究这一时期极为重要的苏区早期美术——漫画时，要了解这门艺术所蕴含的各种不同的表现手法和它与生俱来的艺术形式。顺着这条思路深入下去，我们可以理解苏区时期的漫画处于一个什么样的现实状态和思想境界，特别是在那种艰苦卓绝的生存环境和物资条件极度贫乏的情况下，苏区早期的漫画作品在发挥它的历史作用时，究竟具有哪些重要意义。我们必须对这一时期的漫画作品重新加以审视：它不仅具有宣传、鼓动和教化民众的现实意义，而且以简单的图像记载历史的重大事件，并保持了作品的真实性。

譬如《红色中华》报第26期第2版刊登了漫画作品《红军击溃粤敌叶肇、李振球二师》（图2-8）。1932年7月1日，红三军团与粤军叶肇、李振球两个师在江西南康、大余间的池江附近作战，击溃粤军四个团。7月8日至10日，红一军团、红五军团在南雄、乌径之间的水口圩与粤军第三、四、五师展开激战，击溃粤军十个团。池江、水口圩战役之后，粤军全部退出赣南根据地，从此，中央苏区的赣南南部基本得到稳定。《红军击溃粤敌叶肇、李振球二师》画面描绘的是一场刚刚结束的战斗场面，粤军被红军团

图2-8 《红军击溃粤敌叶肇、李振球二师》（佚名作）

团围住，被打得溃不成军。此作真实地再现了当时水口圩战役的战斗场面。这是红色美术对胜利表达的一种形式。

因受艰苦的物质条件和战争环境的影响，苏区的美术作品在其表现形式上，完全不像我们通常所说的中国画、油画和雕塑等类科。因为这些艺术类型的创作，在苏区是难以找到适合的绘画材料和塑造作品的必要条件的，所以在这种环境下的美术创作只能因陋就简，而漫画也只能以简单的插图形式出现在报刊上。当时刊登在报刊上的漫画，只是以一种插图的形式出现，并非纯粹意义上的漫画作品。在报刊上插图，主要是为了加强文字的解读，起到对文字形象说明的作用。它通过写实、夸张、比喻、象征、讽刺、幽默等艺术语言，对苏区新闻、战斗及生产情况、国内外局势、苏区政策、法律与法规、社会不良现象、作战方法及其他宣传鼓励的内容做出形象的补充。其他如宣传画、壁画、速写、木刻和雕塑等美术创作，尚处在一个成长期。漫画这一类美术作品的成因与创作环境密不可分。漫画通俗易懂，其创作只需简易的工具，这在当时极为恶劣的创作环境下，是美术宣传形式的不二选择，也只有中国共产党领导下的红军才能够因地制宜、适时而变。

图 2-9 《蒋介石是一个侯（猴）子》（红军士兵漫画）

在中央苏区，红色美术创作队伍非常庞大，不仅有专职的红军宣传员，红军中的士兵也可以自由地发挥自己的想象绘制宣传画。譬如现存于江西省于都县罗江乡新屋村坎子上组墙面上的一幅漫画（图 2-9），就是出自红军战士之手。此作将蒋介石画作一只猴子，描绘的是白军士兵暴动后，用绳子拴住这只"猴子"，并在画面的左上方写有"蒋介石是一个侯（猴）子"，右侧题识为"白军士兵暴动把蒋介石拴住来投红军——红军 13 军 38 师 114 团 12 连士兵宣"。这种随心所欲又不失斗争精神的绘画形式，也只有红军士兵才能想得出来。从此作的题识和创意来看，作者具有一定的文化修养和书法功底。这幅写在墙壁上的题识，不论是字的结构还是对线条的驾驭能力，在今天看来，也不输于一般的书家。当然，这是红军士兵绘画中的个例，十分罕见。

中央苏区早期的美术作品，有不少是表现战争场面的，如赣县韩坊小垒村的壁画《活捉张发奎》、石城县横江镇友联村虎尾坑村小组的壁画《活捉陈诚、罗卓英》[①]、余都县小溪乡杨屋的《消灭进攻革命的敌人》等，都是表现战争场景的墙壁漫画。这些画作线条虽然幼稚，但洋溢着革命的乐观主义精神。在江西省石城县横江镇友联村虎尾

① 陈诚与罗卓英都是于 1933 年率部队参加对中央苏区进行军事"围剿"的国民党高级将领。

坑村小组墙壁上的漫画《把国民党消灭了》，画面表现的是红军与国民党军队激战的场面，画面的右上角写有："加入中国工农红军第五军团十四师，要打倒帝国主义国民党，完全把国民党消灭了。"此画表现出"两军相遇勇者胜"的红军气概。这些苏区早期的漫画作品，基本上都是对胜利的表达，体现出红色美术的革命性，并符合大众的心理需求。

当时在红军队伍中也有一些来投奔革命的美术家，但留下姓名的并不多，现可考的主要有黄亚光、张廷竹、布鲁、赵品三、胡烈、农尚智、钱壮飞、黄镇、忱乙庚、松林、张冰崖、廖承志、王亦明、王奇彦、朱光、笃宣和苏明等人。这些美术家主要分布在中央苏区和鄂豫皖苏区等。美术家黄亚光、张廷竹、赵品三、钱壮飞等，不仅在中央苏区创作了大量的漫画插图，而且在钱币、邮票、服装和建筑等方面的设计也有所建树。这些美术家的作品将在后面章节的美术活动中分别给予介绍。他们无疑都是苏区美术宣传工作中的中坚力量，为苏区红色美术的创作和传播，发挥了极为重要的作用。他们在极为艰苦的条件下坚持着自己所热爱的美术事业，正如尼姆·威尔斯在《续西行漫记》中写道：

> 然而有艺术家跟红军在一起，他们除了贫穷外，凡是艺术家照例一向有的准备，一件也没有，可是用种种方法进行不息。并不缺少受新教育的年轻人，乐于能以几天时间在村庄的土墙上设计极大的现代式标语，或者在黄土岩的面上刻出美术字来。写标语和用纸或布刻成图样，是红军中艺术家的主要任务。其次，他们的时间大抵用来为学校教科书和宣传品作插图。但他们也作木刻、铜刻、石刻、木炭画和极动人的小幅墨水速写画。①

从尼姆·威尔斯的这段话中可以看出，此前苏区美术的种类也日渐丰富，美术的表现形式已呈多样化，在中央苏区的美术作品中，壁画随处可见。随着革命形势的迅猛发展，苏区的美术队伍也在不断地成长、壮大起来。古田会议后，红军中的文字宣传组，已不再局限于红军中的宣传员了，而是普及到红军的所有机关和基层组织。从军事单位到群众组织，从指挥员到战斗员，只要是能写会画的人，都会主动地投入到这项美术宣传工作的热潮中来。这使得苏区早期的美术创作队伍，出现了人人参与的局面。同时，也锻炼了苏区的美术宣传队伍，并对苏区的美术发展起到了巨大的推动作用。这是中共重视宣传工作的必然结果，也得益于这种宣传所产生的显著成效。

3. 苏区美术的形成及基本特点

中国共产党自成立之日起，就非常重视美术在革命斗争中的宣传作用，它在革命启蒙、鼓舞斗志、启迪民众、揭露黑暗和歌颂光明中，起到了其他艺术形式不可替代的作用。从"美术革命"到"革命美术"，这种新型美术形态的形成与发展，是中国革命的现实，构成了中国美术史上从未有过的大众立场，从而形成了存留在人们集体记忆中的

① [美] 尼姆·威尔斯著：《续西行漫记》，陶宜、徐复译，解放军文艺出版社 2002 年版，第 86 页。

红色美术经典图像。

中央苏区美术是在特殊的历史背景中成长和发展起来的。从中华苏维埃共和国临时中央政府成立前的1931年至1934年红军主力北上，它从工农红军初创时期简单的标语、标语画，逐步发展到漫画（含壁画）、宣传画和石版画等画种。随着苏区文化教育的进一步发展，画报、画册、课本插图也已步入常规化的轨道。美术（图画）被列入苏区学校学习的课程内容。在苏区，中央红军基本上进入了三年休养生息的重要时期，美术创作也在成长中逐渐地成熟和发展起来。以"红都"瑞金为中心的苏区美术创作，已涵盖了漫画（含壁画）、宣传画和石版画等。这些画科又包含有报刊插图、书刊封面配画、画报供稿等，并已拓展到书籍装帧设计、报刊刊头设计、钞票和邮票等票证设计、展览设计、舞台设计、军装设计及具有纪念意义的建筑设计等，几乎涵盖了实用美术的所有范畴。

随着中央苏区的建立和各项事业的蓬勃发展，人们对文化教育的要求也愈加显得迫切起来。中央红军在中国共产党的领导下，开辟了中央苏区和来之不易的红色政权，而巩固这一政权所依靠的力量依然是红军，这就决定了苏区的文化教育，首先必须在红军中展开。而获得解放的广大苏区人民也迫切需要新的文化生活。为了适应新形势下文艺建设的需要，苏区设立了俱乐部和列宁室。红军指战员利用空余时间，积极参加扫盲班和识字班，努力提高自己的文化水平。与此同时，各种各样的文艺活动，也开始渗透到他们的生活之中。这样，美术这块阵地得到了充分的运用和发展。在新的形势下，苏区的美术在实践中得到了锻炼并逐渐地成长起来，形成了中国现代美术史上具有鲜明的政治色彩和强烈的革命斗争意识的红色美术形态，在中国美术史上首次开创了艺术为工农兵服务、为人民大众服务的历史先河。

综观中央苏区文化艺术的发展历程，其最初的宣传对象是劳苦大众，他们是不具备文化素质的贫苦农民，所以，只进行文字宣传，必然给苏区的宣传工作带来一定的困难。因此，在宣传土地革命与苏维埃政权建设等方面，采取了文字与图画相结合的方法，并在中央苏区创办的《红色中华》报、《红星》报、《青年实话》报和《苏区工人》报等报刊上发表了大量的宣传土地革命，讴歌苏维埃革命政权，宣传苏维埃政策、法令，加强苏维埃民主政治建设，开展民主选举运动，动员苏区工农群众包括青少年儿童和妇女踊跃参加革命斗争等方面的漫画和插图。以图画的形式帮助文字上的解读，在群众宣传上取得了良好的效果。譬如1933年12月17日在《青年实话》报第3卷第4号刊登的《工农兵大联合歌》（图2-10），这是为《工农兵大联合歌》作的一幅配图，画面描绘的是一位红军战士，站在中国版图后面，手握红旗并挥手高呼："哎！苏维埃的旗帜插遍全中国！"此图人物造型受当时苏联美术的影响，尤其是人物服装参照了苏联红军的服装样式，因为苏联是"苏维埃社会主义共和国联盟"的简称。当时中国共产党领导的革命运动主要是学习苏联的经验，建立的革命政权也称"苏维埃政府"。所以，中央苏区时期的美术创作在很大程度上受到苏联现实主义创作的影响。这种影响不仅是在苏区时期，直至中华人民共和国成立后，中国的美术创作也一直都没有将苏联美

术的影响边缘化。这是革命美术在特殊历史环境下形成的一种美术现象，并深深影响到中国红色美术的创作理念。

刊登于《红色中华》副刊第一期第一版的漫画《全世界无产阶级联合起来》，画面描绘的是一群青少年，站在绘制的地球上，有的手持红军军旗，有的举起铁锤和拳头，群情激昂地向世界发出战斗的吼声："全世界无产阶级联合起来。"此作深刻地展示着全世界的工农群众，在中国共产党和世界无产阶级革命的大旗下团结一致、战无不胜的伟大力量。此作亦为苏联风格，线条勾勒明快，人物造型准确，黑白对比强烈，具有一定的艺术感染力。

中央苏区时期，漫画的创作除受苏联影响外，中国传统的写意风尚在苏区的漫画创作中仍然占有十分重要的地位。以抒发作者个性情感表现来说，写意人物中的线条表现也许更能抒发作者的笔墨情趣。譬如《红星》报第35期第3版刊出的《慰劳红军》（图2-11），是苏区时期较为成熟的一幅漫画作品。画面只有一个妇女形象，她左手拿着一面"慰劳红军"的旗帜，右手高举着写有"十多万双"的红军草鞋。画面构图简洁，富于美感，展现出苏区群众支援前线的革命热情和红军与人民群众的鱼水之情。此作采用中国画的写意笔法，用笔的节奏和笔触的感觉，使画面形成一个生动的局面。画家把自己的性情、意趣毫无拘束地付诸笔端，令人心折。这种表现形式，在苏区的漫画创作中也是不多见的。1933年12月17日，农尚智在《青年实话》报第3卷第4号上发表的《完成三十万双布草鞋》，与《慰劳红军》的表现手法大致相同，也是

图2-10 《工农兵大联合歌》（载于《青年实话》报第3卷第4号）

图2-11 《慰劳红军》（载于《红星》报第35期第3版）

以线条勾勒出画面的主体形象,黑色的围兜与黑色的人物背景,使构成人物的点、线、面显得尤为突出。"纳鞋"者——觉悟了的苏区妇女,脑子里面想的是不能让红军"赤脚"行军,这是此图的延伸意义,也是此图的主题:"完成三十万双布草鞋,使红军哥哥不打赤脚。"这一针一线的阶级友爱,在农尚智的笔下化作成"三十万双布草鞋不算多呵,一千针、一万针……"的革命情节。

此外,苏区美术创作的重要内容还有:苏区军民反"围剿"斗争与军事建设、经济建设、文化教育卫生建设;苏区"扩红"运动;号召优待红军战士及其家属,慰劳红军,支援前线;揭露国民党丧权辱国与帝国主义的侵略行径;反对国民党的白色恐怖,鞭挞讽刺国民党反动统治;号召拥护苏联、声援世界革命及抗日斗争;等等。

还有一种情况就是,面对相同的题材,中央苏区的美术创作受思想意识的支配,不断地进行调整,以适应战争形势的需要。例如,钱壮飞创作的《粉碎敌人的乌龟壳》(刊于《红色中华报》第233期第1版)和《配合红军作战,粉碎乌龟政策》(刊于《红星》报第44期第1版)漫画,两者内容非常相似。《粉碎敌人的乌龟壳》画面描绘的是面对敌人攻进来的坦克,新老红军无所畏惧,用刺刀和大刀来粉碎敌人的坦克进攻;《配合红军作战,粉碎乌龟政策》画面表现的是红军在野地作战,面对敌人的坦克,苏区的群众组织游击小组,配合红军作战,粉碎敌人的乌龟政策。刺刀和大刀显然抵挡不住敌人的坦克,只有组织游击小组,配合红军作战,才能粉碎敌人的坦克进攻。这也符合红军作战的实际特点。在日后的抗日战争中,八路军也是利用游击战术打败日本侵略者。这是中央苏区美术的特质,也是"实事求是"的精神体现。钱壮飞根据当时的具体情况做出的必要调整,使这两幅风格和内容比较接近的漫画作品,成为苏区美术的一种特殊的战斗武器。画家在进行漫画创作时,必须随时调整自己的创作思路,表现出客观存在的具有现实意义的美术作品,这是苏区漫画创作的又一特点,也是苏区美术具有战斗力的一个重要因素。

中央苏区的美术是在血与火的战斗中形成的一种革命艺术,其精神内涵深刻,艺术特色明显。它旗帜鲜明地倡导了大众化的美术宣传形式,既吸收了苏联及西方美术中的优秀特质,又融合了中国传统绘画与苏区客家民间地域文化,出现了工农大众喜闻乐见的一种崭新的艺术面貌。而漫画的普及成就了苏区美术最具代表性的一个画科,它所表现的对象涉及苏区的各个领域。苏区的漫画创作除大量的报刊、课本插图外,大型壁画的绘制也成为苏区的一大亮点,如"红都"瑞金叶坪村革命旧址群墙壁上的图画《抓土豪、斗劣绅、焚税册、征浮财》(图2-12)。这幅壁画由三幅不同内容的图画组成,右图是一幅极具鼓动性的漫画,号召农民团结在农民协会的旗帜下,同土豪劣绅进行无情的斗争;中图描述的是各地农民协会烧地契、烧税册,没收土豪劣绅的财物;左图描述的是在农民协会的看押下,土豪劣绅戴着高帽子游街示众的情景。此图描绘的是闽东大地的广大农民在农民协会的组织和领导下,开展的"抓土豪、斗劣绅"的革命运动。下面的文字描述是:

 1932年至1933年,农民运动在闽东大地如暴风骤雨迅猛异常,各地农民团结

图 2-12 《抓土豪、斗劣绅、焚税册、征浮财》（佚名作）

在农会旗帜下，抓土豪、斗劣绅、焚税册、征浮财。图为各地农会烧地契、税册，没收土豪劣绅浮财的情景。

这段文字是对风起云涌的农民运动最好的诠释。此图采用中国传统绘画的白描方式，在众多的苏区美术作品中，此作可谓是笔致精进，粗放有力，人物造型准确，成为苏区美术创作的经典之作。

壁画《八兄弟当红军》，也是"红都"瑞金叶坪村革命旧址群墙壁上的一幅漫画。苏区时期，由于国民党的残酷屠杀，红军兵员需要不断补充。因此，苏区的一切工作都要服从军事斗争的需要，"扩红"便成为一项经常性的工作。在"扩红"过程中，出现了一幕幕"父母送子上前线，妻子送郎上战场"的动人情景。壁画《八兄弟当红军》充分表现出广大民众投身革命的热情和保卫红色政权而无怨无悔的牺牲精神。此图勾勒出"八兄弟"参加红军的强烈愿望，笔法简约而不失人物的丰满，表现出苏区"扩红"的重大成果。

苏区时期的壁画宣传，是一种比较简单而又最为直接的表现形式。它不受时空的影响，人们抬头即可看见，所以，苏区时期的壁画极为盛行，不仅外墙随处可见，甚至在民宅的内墙上也能看到各种不同形式的宣传画。例如，江西于都县小溪乡扬屋民宅的内墙上画有一幅《军阀混战》的漫画（图 2-13），画面描绘的是蒋介石强行拖着另一军阀与其共"舞"，形象地揭露了蒋介石是新"军阀混战"的制造者。北伐战争结束后，各路国民党军阀因为军队编制问题引发争执，从而演化

图 2-13 《军阀混战》（佚名作）

成蒋、桂、冯、阎四派势力，形成了新一轮的军阀混战，而制造这一局面的始作俑者是蒋介石。蒋介石"舞姿"的背后，却隐藏着坐收"渔人之利"的阴谋，所以，作者在军阀的左臂上画了一条"鱼"，极富讽刺意味。

图2-14 《徐特立头像》（佚名作）

中央苏区时期，壁画内容非常丰富，在鞭挞与讽刺国民党反动派的同时，拥护和颂扬中国共产党和苏维埃政府领导人的肖像画也不少。例如，江西省瑞金市叶坪乡洋溪村塘堪边刘氏私宅（中央教育人民委员部旧址）的内墙上画有《徐特立头像》（图2-14）的漫画。人物头像的轮廓线条可谓简到极致，但极为简约的线条勾勒出了徐特立富有革命精神的面貌。由此可以看出，在苏区美术的形成过程中，革命领袖和革命家的人物画像也是苏区美术的创作主题之一。但是，这些领袖画像基本上不求形似，而是一种象征性的表达，给红军指战员和人民群众以精神上的力量。这是苏区美术的又一特质。

苏区时期的革命领袖和革命家的人物画像，主要是发表在各种报刊上，或将石印画像出版，马克思像是最先出版的，然后是恩格斯、列宁和斯大林的画像。这些革命导师的画像印刷出版后，在苏区各地广泛发行。此外，苏联、德国、日本的一些革命家的画像也在苏区广为流传。苏区时期马克思主义者的代表人物毛泽东、朱德、王稼祥等和革命文化主将鲁迅的画像，都见诸苏区时期的一些报刊，为广大军民所敬仰。

这些世界革命导师和领袖的画像在苏区甚为流行，尤其是马克思、列宁的画像，苏维埃机关一般都要悬挂。马、恩、列、斯画像，在表现手法上呈多样化的创作。还有一些画像在当时也是常见的，如：克利缅特·叶夫列莫维奇·伏罗希洛夫，苏联党务和国务活动家，卓越的军事家、元帅；米哈伊尔·伊万诺维奇·加里宁，1922年任苏联中央执行委员会主席，1926年起任中央政治局委员；马克西姆·马克西莫维奇·李维诺夫，犹太人，苏联革命家和卓越的外交家；莫洛托夫，时任苏维埃联邦政府人民委员会主席；鲍格莫洛夫，时任苏联驻中国大使；娜杰日达·康斯坦丁诺夫娜·克鲁普斯卡娅，苏联杰出的教育家、政治活动家，革命导师弗拉基米尔·伊里奇·列宁的夫人和亲密战友；卡尔·李卜克内西，德国马克思主义政治家，德国社会民主党派著名人物，曾积极参加并领导了1918年的德国11月革命，参加德国共产党的成立并创办了左派刊物《国际》；片山潜，日本无产阶级政党——日本共产党创始人之一，国际共产主义运动

的日本籍活动家，曾参加国际反帝同盟大会，反对日本侵略中国；等等。以上这些革命人物，都是在中国第二次国内革命战争时期，中国人民所熟知的外国政治家和军事家，他们也同样深受苏区人民的敬仰，因此，成为苏区美术家们描绘的对象。

中华苏维埃共和国临时中央政府主席毛泽东、中央革命军事委员会主席朱德、红军总政治部主任王稼祥及中国革命文化主将鲁迅等的人物画像，也是苏区美术家们创作的素材。苏区时期，革命领袖和领导人的人物画像主要采用石版画、人物素描和速写等表现形式。毛笔和石刻刀是苏区绘画的主要工具，人物素描也是采用毛笔来完成。简单的笔触让真实的人物到了"纸上"，产生出新鲜的感觉。苏区时期革命领袖和领导人的画像，不仅丰富了苏区的美术创作题材，而且夯实了苏区红军指战员和人民群众对共产主义信仰的政治基础。

苏区美术的形成，经过几个阶段的成长和发展，创造了灿烂辉煌的红色美术样式。可以说，没有苏区美术的形成，就没有延安、解放区美术的繁荣；没有苏区美术作基础，就形成不了中国红色美术体系。它的历史贡献就是在马克思主义中国化和艺术大众化的前提下，起到宣传、鼓动和教育民众的作用。

4. 苏区美术独具特色的作品标题

在中国美术史上，美术作品基本上都是以概括或者婉转的形式来取题或命题的。而红色美术作品的标题，在中国美术史中称得上是独树一帜。长而直白的作品标题，主要是为了适应文化水平较低的红军指战员和苏区的广大民众。它并不追求概括、婉转或抒情的取题方式，而是更为直接地以口号的形式入题，形成了红色美术的又一特色。

苏区美术作品的标题，主要是源自当时苏区的标语口号。受它的影响，苏区时期许多漫画作品的标题都比较长，且带有战斗性的口号。譬如《红星》报第41期第2版刊登的钱壮飞的漫画《努力扩大红军！优胜的旗子等着你！大家都不要做落后者！》，形象地表现了"扩红"运动中，新入伍的红军战士不甘落后，争当"优胜的旗子"（优秀的红军战士）。前面已有三位红军战士拿到了旗帜，后面还有一批战士不甘落后，正在跑步前进，旁边站着一排红军战士在为他们加油鼓劲。如果此图不是平铺直叙地注入标题，读者还得花费一定的时间来揣摩画中的含义。反过来，画中所描绘的内容又起到了对文字的图解作用，这是苏区红色美术作品的一个显著特点。钱壮飞的另一件作品《藏本没能了结自己，却了结了南京政府对于中满通车的犹豫》刊登于《红星》报第51期第1版，是一幅极具讽刺意味的漫画作品。辛亥革命后，中国虽然推翻了帝制，但国内长时间的军阀混战，中国依然受到列强宰割。1928年年底，张学良在"东北易帜"，国民党在表面上完成了中国的统一。但是，面对日本在东北地区的侵略，南京国民政府态度暧昧，犹豫不决。此图揭露了以汪精卫为核心的国民政府亲日派，一边高唱着和平解决中日争端的调子，一边暗地里与日本人勾结出卖国家。蒋介石面对国民党内部的纷争，基本上无暇顾及东北，从而确定了南京政府对东北问题的冷冻政策。

《红色中华》报第85期第2版刊登了胡烈的漫画作品《民族革命战争与义勇军的

斗争联合起来》，此作以两只铁拳分别代表中国工农红军和抗日义勇军。工农红军的铁军砸向国民党反动派，义勇军的铁拳砸向帝国主义。漫画标题直接点出作品主题——"民族革命战争与义勇军的斗争联合起来"。在内忧外患的形势下，工农红军与义勇军只有联合起来，才能更有效地粉碎国民党反动派对工农红军的军事"围剿"和抵御日本帝国主义的入侵。此作在抗日的大旗下，对国民党蒋介石"攘外必先安内"的"剿共"政策进行了有力的回击。苏区美术作品中的长句标题，是红色美术具有代表性的一个特点，图画与文字互相衬托，形成了文中有画、画中有文的苏区漫画创作模式，极大地解决了苏区时期文化贫瘠所带来的阅读障碍。

在土地革命战争时期，中国共产党人就十分重视调查研究、深入群众和联系群众，反对官僚主义。《红色中华》报第173期第3版刊登了漫画《在万太县苏区的官僚主义领导下，沙村群众发生逃跑现象》。这幅画的标题明确地告诉人们，万太县苏区的官僚主义作风有多严重。腐化的官僚主义领导作风导致群众的"逃跑"现象，是中国共产党绝不允许的。为防止一切腐化的官僚主义现象产生，1933年8月12日，毛泽东在《必须注意经济工作》的报告中，第一次使用了"官僚主义"概念，报告中说：

> 动员群众的方式，不应该是官僚主义的。官僚主义的领导方式，是任何革命工作所不应有的，经济建设工作同样来不得官僚主义。要把官僚主义方式这个极坏的家伙抛到粪缸里去，因为没有一个同志喜欢它。每一个同志喜欢的应该是群众化的方式，即每一个工人、农民所喜欢接受的方式。官僚主义的表现，一种是不理不睬或敷衍塞责的怠工现象。我们要同这种现象作严厉的斗争。另一种是命令主义。命令主义者表面上不怠工，好像在那里努力干。实际上，命令主义地发展合作社，是不能成功的；暂时在形式上发展了，也是不能巩固的……①

漫画中的官僚主义者坐在万太县的太师椅上发号施令，命令强迫广大人民群众按照自己的意愿参加"查田运动"。这种脱离群众、脱离实际的官僚主义领导作风，导致在万太县发生了群众"逃跑"事件。官僚主义者却还认为这是"群众落后，群众脑筋不健……"造成的。此作的标题直接点明沙村群众发生逃跑现象，是万太县苏区官僚主义的领导责任，并将苏区的官僚主义者画成"白眼"，因而看不清事物的本质。漫画告诫，官僚主义如不加以纠正，势必蔓延整个苏区，造成人民与中国共产党离心离德的严重后果。这是苏区红色美术在反对官僚主义中产生的积极作用，对苏区官僚主义的蔓延起到了一定的遏制作用。

土地革命时期，由于国民党不断地对中共根据地进行军事"围剿"，有些红军将领对革命前途悲观失望，背叛革命。时任中华苏维埃共和国中央执行委员和中央革命军事委员会委员的孔荷宠就是其中的代表。1934年7月，孔荷宠利用被派去兴国检察红军补充训练三师之机叛逃，投靠国民党。《红色中华》报第227期第4版刊登的漫画《孔荷宠像垃圾一样，从革命列车上跌落到国民党的粪坑去了》（图2-15），形象地表现出

① 《毛泽东选集》（第一卷），人民出版社1991年版，第124~125页。

孔荷宠从革命的火车上跌落下来，一头栽进了国民党的"粪坑"里，最终落得臭名昭著、身败名裂的下场。此作以革命的火车为主题，孔荷宠之流被快速的革命列车所抛弃，而且离革命阵营越来越远，等待他们的只能是"粪坑"里的煎熬。这幅漫画作品的长标题赋予了画面内容更为精确的解读，它与作品的形象表达互为契合，这在中国美术史上也是少见的。

图 2-15《孔荷宠像垃圾一样，从革命列车上跌落到国民党的粪坑去了》（载于《红色中华》报第 227 期第 4 版）

中央苏区的农业经济比较落后，粮食产量有限，如何满足苏区人民的基本生活和红军给养问题，是摆在共产党人面前的两大艰巨任务。中央苏区作为中国共产党建立的第一个相对独立的政权，粮食工作成为中共在苏区立足的头等大事。为了配合中央的粮食收集工作，在收集粮食的突击运动中，创作了不少有关粮食收集工作的漫画作品。譬如《红色中华》报第 155 期第 2 版刊登的《快些完成收集粮食的突击，要做炮车，不要做乌龟》，画面由三组图组成，中间一组是粮食收集突击队开着革命战争的炮车，炮轰左图的国民党五次"围剿"，而炮弹则是收集的粮食，右图是坐在乌龟壳上收集粮食的"落后"地区。这幅漫画的长句标题"快些完成收集粮食的突击，要做炮车，不要做乌龟"，对当时苏区粮食紧张情况和收集粮食的重要性进行了高度概括——粮食问题是革命的首要问题，同时对收集粮食的落后地区也将产生积极的影响。

在苏区粮食给养十分困难的情况下，苏区广大的农民对红军军粮的供给给予了有力的配合，在粮食收种方面做出了很大的努力。《红色中华》报第 158 期第 1 版刊登的农尚智的漫画《努力收、努力种、为自己、为革命》，主题鲜明地表现出农民在耕种庄稼的时候，时刻不忘为红军收集粮食。这幅画的标题用质朴的语言，将广大农民为保卫土地革命的胜利成果而努力耕种的画面展现在读者面前，使苏区的人民群众认识到收集粮食不光是为了革命，也是为了自己。这一独具特色的漫画标题与作品的内容形成合力，对苏区的粮食收集工作产生了意想不到的宣传效果。

1932 年，敌人的经济封锁日益严重，一些地主、富农和不法奸商对苏区收集粮食突击运动进行肆意的破坏。为此，新生红色政权给予破坏分子有力打击，重塑苏维埃政府在人民群众中的形象，赢得了广大苏区人民的支持和拥护。《红色中华》报第 154 期第 1 版刊登的漫画《在收集粮食突击运动中严厉镇压敌人破坏阴谋》，以粮食突击运动为主题，画面中，苏区军民将收集来的粮食屯于粮圈之中，不料粮圈的下方被一群"老鼠"挖了一个"黑洞"，而这群"老鼠"指的就是地主、富农、贪污分子和不法奸商。漫画标

题"在收集粮食突击运动中严厉镇压敌人破坏阴谋",明确提出了在收集粮食突击运动中,要提高革命警惕,防止敌人的破坏活动。此作上下对比强烈,图的上方是红军战士将收集来的粮食倒入粮圈之中,下方则是一群"老鼠"在挖洞,给粮食收集工作带来很大损失。因此,打击镇压敌人的破坏阴谋,是收集粮食工作中的一个重要任务。此作在宣传收集粮食突击运动的斗争中,对敌人的破坏阴谋起到了一定的震慑作用。

"扩红"是苏区一项经常性的工作。在创造"一百万铁的红军"的号召下,1933年4月,苏维埃临时中央政府提出以"红五月"为"扩大红军冲锋月",从而掀起了一场轰轰烈烈的"扩红"运动。《红色中华》报第177期第1版刊登了赵品三的一组漫画《加紧赤少队的训练教育,准备红五月的扩大红军突击》,此作由4幅漫画组成,图1为苏区年轻的妇女踊跃"加入赤少队";图2为赤少队的队员"加紧军事训练";图3为赤少队的队员在听老师"讲课";图4为赤少队是苏区的保卫者。这组漫画的主题,表现出苏区的"扩红"运动不仅仅是针对青壮年而言,而且觉悟了的青年妇女和少先队员也不甘落后,踊跃参加红军。而这组漫画的标题实质上已经成为苏区"红五月""扩红"的战斗动员令。

图2-16 《纪念"九一八",以抗日先遣队的胜利回答日本帝国主义的白色恐怖》(赵品三作)

《红色中华》报第234期第4版刊登了赵品三的另一幅漫画作品《纪念"九一八",以抗日先遣队的胜利回答日本帝国主义的白色恐怖》(图2-16)。这是中央苏区时期,表现抗日题材的一幅漫画作品。1934年7月,为反对日本帝国主义侵略,冲破国民党对中央苏区的"围剿",中共中央和中革军委命令,将红七军团改编为北上抗日先遣队,深入敌后开展游击战争,从此拉开了中国工农红军北上抗日的序幕。在纪念"九一八"3周年的时候,赵品三创作此画意在告诫日本帝国主义,中国工农红军北上抗日先遣队将用自己的胜利来回答日本帝国主义制造的白色恐怖。尽管日本侵略者的飞机狂轰滥炸,赤地千里,但阻挡不住中国人民的抗日决心。此作标题在纪念九一八事变的背景下,无疑起到了唤醒民众的号角作用。

灵活机动的战略战术、思维敏捷的政治思想工作,是中国革命取得成功的宝贵经验。《红色中华》报第237期第2版刊登了漫画《边区战区的苏维埃组织要灵活、敏捷,不要像象一样的呆笨迟钝》。此作以一头大象为主题告诫人们,就中国革命的需要来说,灵活、敏捷的思维方式显得尤为重要。

综上所述,苏区时期的美术作品,其长标题与作品的互动形式,成为红色美术的一个重要特征,它不仅解决了苏区时期文化贫乏的问题,更重要的是,它开创了中国美术史上前无古人的艺术先河,也是红色美术独具特色的表现形式。

二、不同地域的苏区美术表现形式

中央革命根据地是以赣南、闽西两块根据地为基础建立起来的，这两块根据地的军民在粉碎国民党第三次军事"围剿"后，使赣西南、闽西两地连成一片。至此，根据地扩展到 30 多个县，其中有 24 个县建立了县级苏维埃政府。1931 年 11 月，中华苏维埃第一次全国代表大会在江西瑞金召开，成立了以毛泽东为主席的中华苏维埃共和国临时中央政府，并形成了以赣西南、闽西为主体的中央革命根据地，统辖和领导全国苏维埃区域的革命斗争。但是，由于各苏区和中央苏区等其他区域所处的地理位置、经济状况、革命形势、人文环境和担负的革命任务有所不同，所以，在文化艺术等方面形成了各自不同的特点。而这些区域的文化异同与特点，对研究苏区时期的美术活动具有十分重要的意义。

1. 赣南苏区的美术活动

中央苏区的美术创作，是赣南苏区的重要艺术形式之一，它蕴含着丰富和厚重的革命文化内涵。赣南苏区的居民主要以客家人为主。东晋及唐宋时期，由于受到战乱的影响，中原地区不少官员和平民纷纷渡过黄河南下，集居在皖、赣某地居住。公元 1127 年，"靖康之变"后，康王赵构幸免于难，在南京应天府继承大宋皇位，定国号仍为宋，史称南宋。1138 年，南宋迁都临安府（今浙江杭州）。后来，金国几度南征都未能消灭南宋，而南宋数次北伐也是无功而返。其间，蒙古人在北方崛起，逐鹿中原，在征服金国后，又大举进攻南宋。许多客家人因此被卷入保卫宋室、抵抗元兵的勤王战争。南宋亡国后，他们只好退往更为偏僻的江西南部、福建西部和广东东部与北部地区。因为客家人的骨子里就有反对侵犯、反对压迫、争取自由的精神和对安宁幸福生活的向往，所以，中央苏区时期，他们为中国共产党和工农红军提供了许多必不可少的帮助和支持，在"扩红"运动中，为红军提供了不少有生力量。而赣南中央苏区的文化艺术，其中也渗透着客家文化的脉络，尤其是在美术方面的艺术形态表现得更为突出。

中央苏区建立后，赣南客家区域迎来了中共领导的苏维埃革命运动。随着苏维埃革命斗争在客家区域的深入开展，赣南客家区域成为中华苏维埃革命运动的中心，从四面八方汇聚到这里的红色美术家带来了新的艺术理念和新的创作思维。赣南中央苏区的美术文化作为一种新的革命意识形态，奠定了它在中国美术史上特殊的历史地位。

在赣南苏区有不少漫画作品的题材来自客家山歌。赣南客家山歌在表现抒情叙事、地方习俗等方面的题材非常丰富，譬如《唱支山歌显威风》《高山陈上开良田》《唱歌就要心头开》《天上落雨地下流》《打只山歌过横排》等。这些山歌大多抒发对往事的追怀和对未来的憧憬，尤其是对爱情和幸福生活的向往。而在土地革命战争的火热时代，赣南客家山歌面貌一新，脱胎换骨，被赋予了革命的色彩。例如，《送郎当红军》

《苏区干部好作风》《满山红旗蛮威风》《当兵就要当红军》《盼望红军回家中》等,这些脍炙人口的歌曲是中国革命胜利的凯歌,已成为红色歌曲中的经典。赣南苏区的宣传画《送郎当红军》(图2-17),就是取题于赣南客家山歌《送郎当红军》。它以中国传统的笔墨语言再现妻子送丈夫参加红军的感人画面,来叙述妻子的期望和丈夫的决心,并营造出真实而浪漫的气氛。

赣南中央苏区的美术宣传渗透着一种浓郁的地方文化特色。由于赣南苏区所处的特殊地理位置和人文环境,客家民间文化元素在中央苏区美术创作中多有体现。在赣南苏区红军队伍中,有着众多的客家红军指战员,所谓发展"十万铁的红军",其基本兵源大多来自赣南区域。中央红军长征出发时的人数接近8.7万,而客家子弟人数就达到五六万人,占中央红军总数的一半以上。所以,中央苏区"扩红"运动的美术宣传,赣南客家人成为描绘的主要对象。譬如《青年实话》报第2卷第23号刊登的漫画《儿子动员爹爹当红军》,

图2-17 《送郎当红军》(黄亚光作)

画面描绘的是儿子拿着妈妈做的两双鞋递给爹爹,并说道:"爹爹你当红军去,妈妈替你做两双鞋子给你啦。"作品通过"儿子动员爹爹当红军"这一主题,来叙述画面的背后故事,表现出客家妇女勤劳质朴的品质。这不仅仅是"儿子动员爹爹当红军",同时,也蕴含着妻子"送郎当红军"的革命情节。为丈夫参加红军做的两双鞋子,体现出妻子"送郎当红军"的真情实感和苏区客家妇女所具有的一种大义精神。

中央苏区的广大客家妇女,经过革命战争的洗礼,在政治、经济、文化和婚姻等方面得到翻身解放。在中共和苏维埃政府的领导下,赣南苏区客家妇女的革命热情空前高涨,不论是参军参战、支援前线,还是在家从事生产劳动,参加苏区经济建设,都倾注了极大的热忱。在土地革命战争初期,中央根据地的青壮年大部分都参加了红军,剩下的只是妇女和少年儿童,因此,发动妇女从事农业生产和参与各项经济建设,既是妇女翻身解放的表现,也是根据地经济建设的需要。毛泽东在《我们的经济政策》一文中说:"有组织地调剂劳动力和推动妇女参加生产,是我们农业生产方面最基本的任务。"①

"有组织地调剂劳动力和推动妇女参加生产",无疑为苏区妇女参加生产营造了一个十分有利的政治环境。从此,赣南的客家妇女走上了生产第一线,担负起了苏区经济

① 《毛泽东选集》(第一卷),人民出版社1991年版,第132页。

建设的历史重任。在这一背景下，赣南苏区的美术宣传也是紧紧围绕这一主题展开的。在宣传赣南苏区客家妇女参加经济建设方面，创作了大量的美术作品。譬如《红色中华》报第 202 期第 3 版刊登的漫画作品《苏区妇女参加生产劳动》（图 2 – 18），形象地表现出苏区妇女参加劳动时的集体意识。画面描绘的虽然只是一个妇女形象，但她站在窗台前的肢体动作和张开的口型，无疑是在招呼其他的妇女一起参加生产劳动。此作在极为简约的构图中赋予了人们无限的想象，仿佛可以看到有无数的苏区妇女在一起参加生产劳动的画面。以小博大，这是赣南苏区美术表现的一种精神内质。

赣南苏区的客家妇女们在参加生产劳动的同时，还积极参加劳动合作社、消费合作社、粮食合作社、信用合作社等社会团体，大力支持并踊跃购买苏维埃政府发行的公债券，支援苏区的革命建设。譬如《红色中华》报第 96 期第 1 版刊登的漫画作品《热烈拥护并推销三百万公债》，以一张"伍圆"的"经济建设公债券"为画面主题，下面是无数双手在抢购这张"经济建设公债券"，而这无数双手的主人大多是来自赣南中央苏区的客家妇女们。由于大部分男性青壮年参加了红军或支前队伍，赣南苏区的经济建设重任基本上落在了妇女们的肩上。尤其是在推销购买公债券方面，她们的革命热情极为高涨，有些地区的客家妇女还以无偿退回公债券的方式来支援苏区的革命战争。

图 2 – 18 《苏区妇女参加生产劳动》
（佚名作）

在土地革命战争中，赣南苏区客家妇女以其独特的智慧和勇气支持着这场战争。除了努力耕种增产粮食外，各项支前工作也成了她们的职责。她们组织赤卫队、耕田队、救护队、慰劳队等战地服务队，积极参加苏维埃的各项工作，参加各种代表性会议，并写信给前线的亲人，鼓励他们英勇杀敌，为中央红军粉碎国民党的军事"围剿"做出了巨大贡献。在她们的精神感动下，中央苏区的美术工作者为此创作了不少的美术作品。譬如《红色中华》报第 223 期第 3 版刊登了一组漫画作品，这组漫画紧紧围绕红军家属来展开。从某种意义上来说，红军家属已不单纯是"家属"二字那么简单，她们挑起了男人身上的担子，好让自己的男人毫无牵挂地上前线作战。她们在后方组织"耕田队"，多种粮食支援红军；还要为红军战士做鞋、做被褥等生活必需品。而当革命需要的时候，她们又积极行动起来组成"赤卫队"，与红军战士一道并肩战斗。可以说，苏区客家妇女是一支没有军籍的红军后勤部队。这组漫画的画面感非常明朗，有些采取对话的形式来活跃画面的内容；有的以图释文，使观者一目了然。

《红色中华》报第 231 期第 2 版刊登了黄亚光的漫画作品《募集二十万双草鞋慰劳红军》。此作真实地反映了长征前夕，苏区客家妇女夜以继日地为红军赶制了 20 万双布

草鞋和几万条米袋。红军正是穿着这些草鞋,走完了漫漫的长征之路。画面分上下两图:上图是人们挥舞着手中的布草鞋前来慰劳红军;下图画有一双结实的布草鞋,并题有"我们要求这样结实长大的布草鞋"的文字,来说明她们的品质与"布草鞋"一样值得信任,同时也折射出苏区客家妇女做事的认真态度。

支援前线,慰劳红军,也是苏区政权建设的重要环节。赣南苏区的客家妇女们在进行艰苦劳作的同时,挑起了这一重担,对革命根据地反"围剿"战争的顺利进行及军民鱼水关系的建立,做出了重要的贡献。

在赣南苏区,慰劳红军的工作不仅仅是妇女们的事情,就连少年儿童也参与其中。在"支援前线,慰劳红军"这一主题上,中央苏区的美术宣传也创作了不少现实主义的漫画作品。1934年7月10日,中央苏区中央儿童局机关报《时刻准备着》刊登了漫画《儿童慰劳红军》,画中,儿童团员挑来了两箩筐草鞋"慰劳红军",使众多红军战士面带羞涩而不好意思接受。而儿童团员则显得十分自然,这是因为儿童团诞生于武装斗争之中,从一开始就按大队、中队、小队的编制加以组织,定期进行军事训练。他们经常接触红军和游击队,并在战争中成长。

赣南苏区的客家妇女们不仅送郎当红军,自己参加赤卫军,就连她们的孩子也参加了儿童团。《红色中华》报第111期第5版刊登的漫画《女赤卫队的勇姿》,形象地表现出赣南苏区客家妇女参加赤卫军的英姿。画中,一双有力的大脚穿着与红军一样的草鞋,踏着战争的土地,肩负着革命的希望,挥手号召所有的客家妇女们前来参加女子赤卫军,保卫苏区的胜利果实。

由于客家人常常处于战乱的迁徙之中,跋山涉水似乎成了他们的生活常态,所以,客家妇女没有缠脚的传统。这双大脚走出了中央苏区红色政权的基本稳定,走出了赣南苏区新的社会秩序。

赣南苏区美术表现的群体,客家妇女是一个重要的主题。在艰苦卓绝的土地革命战争中,赣南苏区的客家妇女在苏区的"扩红"运动、经济建设、慰劳红军、支援前线和配合红军反"围剿"的斗争中,做出了极为重要的贡献。苏区的美术创作,在表现人物群体方面,赋予了苏区客家妇女鲜明的革命意识和斗争精神。它从平面视觉的角度,以漫画艺术的形式,真实地描绘了赣南苏区客家妇女在土地革命战争中走过的光辉战斗历程。《红色中华》报第57期"三八特刊"发表的漫画《工农妇女起来参加革命战争》,《红色中华》报第159期第6版刊登的漫画《托儿所》和《"三八"妇女耕田队》,中央苏区中央儿童局机关报《时刻准备着》第17期刊登的连环画作品《动员少年儿童参加革命斗争》,《红色中华》报第223期第3版刊登的组画(《苏维埃的各项工作我们都要担任,让男人到前方去》《苏区红军家属参加军事训练》《苏区红军家属与妇女群众参加贫农团、工会组织活动》)……这些漫画作品,对赣南苏区的客家妇女在土地革命战争时期所起到的至关重要的历史作用,给予了现实主义的表达。可以说,赣南苏区的各项工作都离不开客家妇女的参与。所以,赣南苏区的美术工作者在进行美术宣传的时候,客家妇女便成为他们笔下无法绕开的表现群体,成为赣南苏区美术表现的

一个重大题材。

2. 闽西、赣南美术的共性与特点

闽西是著名的革命老区，也是中央苏区的核心区域，彪炳千古的古田会议便是在此召开的。在新民主主义革命时期，这里有着"二十年红旗不倒"的光荣历史。它蕴含着丰富的革命斗争精神和厚重的红色基因。在中央苏区成立之前，闽西是闽、粤、赣三省边界红色区域的主要阵地。中央苏区建立后，它在中央苏区的政权巩固、经济建设和军事斗争等诸多方面也占有重要的历史地位。中央苏区时期，闽西致力于发展经济，当时汀州是闽西、赣南各县物资的集散地，交通方便，商店林立，市场繁荣，一度成为中央苏区的经济中心。闽西与赣南一样，大多数人同属客家民系。长期的迁徙铸就了客家人坚韧不拔、开拓进取的品质。因此，中央苏区时期，闽西的美术创作主要也是围绕"扩红"运动、慰劳红军和支援前线等，反映客家妇女在革命斗争中的活动与贡献。《青年实话报》第 3 卷第 18 号刊登的《长汀县赤少队在"三一八"检阅中整排加入红军》，《青年实话》报第 3 卷第 21 号刊登的前线通讯组画（《粉碎敌人五次的进攻呀！》《保障分田的胜利唔会错，整排加入铁红军，系当真》《最后的一滴血为着苏维埃！》《送郎当红军，革命要坚心》），这些作品深刻地反映了闽西苏区客家人为保卫土地革命的胜利成果以及扩大红军队伍所具备的无私奉献精神，这也是闽西的苏区精神。

闽西苏区的美术宣传，除"扩红"运动、慰劳红军、支援前线等内容外，作为中央苏区经济中心的闽西，其美术表现形式更多地放在经济建设与优抚红军战士及家属等方面。譬如《青年实话》第 3 卷第 13 号刊登的漫画《这块红军公田应该先来耕作》（图 2 - 19），以"红军公田"为主题，深刻地揭示了中共及苏维埃政府对外来参加红军的战士的优抚工作深入人心。帮助外来参军的红军战士耕田是苏区

图 2 - 19 《这块红军公田应该先来耕作》（佚名作）

工作的一个重要组成部分，凡是当地没有参加红军的农民，都要承担起帮助红军及其家属进行耕种的责任。"红军公田"是中共和中华苏维埃政府在苏区为优抚红军战士而设立的田地，"红军公田"的收入归参加红军的红军战士所有。在优抚红军战士、感召白区群众和白军士兵的宣传活动中，美术无疑起到了重要的宣传和教化作用。随着革命根据地的不断发展和壮大，不少白区群众和白军士兵纷纷前来参加红军。同时，确保前来参加红军的白区群众和白军士兵分享到土地革命的成果，保障他们自己及其家属的生

活，是稳定发展红军队伍、争取革命战争胜利的关键所在。"红军公田"正是中共在苏区为应对这一问题而实行的一项极为重要的土地制度。土地革命战争时期，由于革命战争的需要产生了"红军公田"的土地私有产权，这是特殊历史条件下的产物。中共采取地方苏维埃政府领导群众，进行义务代耕的经营管理模式，出产物归红军战士所有。"红军公田"这一举措对瓦解敌军、壮大红军队伍起到了极为重要的作用。

为粉碎国民党对苏区的军事"围剿"和经济封锁，1930年5月，中共闽西特委根据3月24日召开的闽西工农兵第一次代表大会《关于军事问题决议案》提出的要求，决定筹建闽西兵工厂。同时，苏维埃政府积极组织工人群众自力更生，发展生产。没有军衣被服，就自办织布厂、被服厂、弹棉厂，并根据现有条件努力种植棉花，用以军衣被服厂的原料之需。《青年实话》报第3卷第13号刊登的组画《植棉的常识》，就是反映闽西苏区当时种植棉花、发展生产的情况。组画由《三月种棉花》《四月施肥料》《九月收棉花》《十月纺棉纱》《十一月织布》《新年穿新衣》6幅图画组成，包括从种植、施肥、收成、纺纱、织布到缝制衣服的过程。组画《植棉的常识》就如何选择种棉的地方做了简明扼要的介绍："种棉的地方，最好是地势比较高的，排水便利，没有水患的砂质土壤，储备力大，耕作容易的地方。"这组漫画作品形象地表达了闽西苏区群众自力更生、发展生产的喜人场面。他们合理灵活地利用土地资源开发棉花种植，有效地缓解了当时闽西苏区的缺棉问题。

闽西苏区优待红军家属的宣传画，在报刊上也是非常流行的题材。这种题材往往都是属于人们喜闻乐见的生活杂事。在表现手法上，这些宣传画用极为简约的笔法，罗列出需要描绘的人和事。而这些都是人们常常关注的事物细节，使得人们非常愿意仔细地端详其中所描绘的内容，从而成为一种欣赏习惯。譬如《画报》第6期刊登的漫画《坚决执行优待红军家属条例》，将"帮助红军家属挑水""乡苏政府主席帮助红军家属""帮助红军家属割禾的热烈""工农群众帮助红军家属耕种田地""红军家属的欢乐"等画面罗列在一起。人们在观赏此图时，必将对每一内容细加端详，从而了解图画所宣传的内容。这种将画面罗列在一起的表现形式，使得画面略显繁杂。这是它的缺点，但往往也是它的优点。当人们细心品察每幅画的内容之后，对"优待红军家属条例"也就有了一个较为全面的了解，更能激发人们参加红军的欲望。

闽西苏区的美术多以组图为表现形式，这与闽西苏区的新闻出版事业发展有一定的关系。赣南苏区是红色首都，受其政治环境和文化艺术发展的影响，赣南苏区聚集了不少美术家和美术工作者。闽西苏区虽然不像赣南苏区那样占有红色首都的地位和影响力，但是，它是中央苏区的重要组成部分。在中央苏区建立之前的1929年春，红四军进入闽西。为了配合红四军开辟革命根据地，中共福建省委指示闽西党组织在闽西区域公开出版报纸，要求内容要通俗，最好是图画与文字相结合。1930年2月，龙岩县第二次工农兵代表大会通过《文化教育问题议案》，要求各文化团体多出版画报及工农小册子。闽西苏维埃政府把创办画报作为苏区文化的重要工作之一，并强调："目前主要工作是主持列宁学校和红报、画报等工作。"

1930年春，为了贯彻中共福建省委的指示精神，闽西苏维埃政府先后创办了《画报》和《永定画报》，闽西成为全国苏维埃新闻出版事业发展最早的地区之一。中央苏区建立后，闽西成为中央苏区的经济中心，商品经济交换贸易情况为闽西文化艺术的发展奠定了物质基础，汀州又是赣南、闽西各县物资的集散地，这种情况特别有助于出版物的发行与流通。因此，闽西苏区时期的美术宣传，其作品基本上是以组画的形式刊登在《红报》《画报》《永定画报》及《青年实话》报等中央苏区创办的报纸杂志上。

闽西虽为中央苏区的重要组成部分，但它毕竟不是"红都"，无法聚集众多的美术工作者来服务。比如，在赣南苏区的墙壁上，"红色"漫画随处可见，而在闽西苏区的墙壁上，虽然也有红军战士随手涂鸦的宣传画，但相对来说随意性较强，不成规模。再者，闽西苏区的美术工作者较少，他们能够完成出版发行的美术创作任务，就已经很不容易了。譬如闽西苏区时期的画家黄亚光、张廷竹等人，他们一方面要完成美术宣传上的创作任务，另一方面还要做好钱币、邮票等设计方面的工作。所以，闽西苏区时期的美术创作，主要是为了完成宣传任务，且多以组画的表现形式出现。例如，福建省中央苏区博物馆收藏了第4期《画报》。该《画报》由4幅漫画组成。图1描绘的是一群苏区群众挑着各种慰问品前往红军司令部慰问红军，图中文字为"你看！群众是多么地热烈，大家都前来慰问红军"；图2的画面是标有"闽西苏维埃"的红军炮筒轰击在闽西的各路敌人，图中文字为"消灭东方的残匪"；图3描绘了国民党税捐委员与官兵对两位农民强行征税勒索，图中文字为"无辜的农民，受了国民党的毒害，说他胆敢抗租抗税，便被税捐委员和官兵抓去惩办了。工农们，你们要解除这种痛苦，只有大家自动当红军去，拥护共产党，推翻刮（国）民党的统治！"；图4的画面为一群男女被国民党士兵捆绑，押着去当挑夫，图中文字为"陈高大将离泉州时，在安海道上无论何人便被拉去当挑夫了，你看这是何等地冤枉悲而惨呵！"此外，《画报》的中缝有一行通栏文字："拥护全国苏维埃区域代表大会胜利万岁！全国总暴动！建立中国苏维埃！"

闽西苏区美术界的代表人物黄亚光、张廷竹可以说是中央苏区美术宣传工作中的中坚力量，他们为《画报》和《永定画报》创作了不少漫画作品，深受苏区民众的喜爱。他们不仅能书善画，而且深谙设计，中央苏区时期货币及邮票的设计基本上都是出自他们之手，表现出很深的美术功底。

黄亚光（1901—1993），福建省长汀县人。擅长漫画和美术设计，1929年任中共长汀县委宣传部部长，1930年5月任长汀县苏维埃政府秘书长，1931年12月调任中华苏维埃共和国临时中央政府总务厅，任出版处处长。此前，黄亚光一直在闽西苏区从事美术宣传工作，他的漫画作品经常刊登在《画报》、《永定画报》、《青年实话》报、《红色中华》报和《革命画集》等报刊上。除了创作漫画外，他还画一些宣传画和领袖像。在中央苏区工作期间，他主要从事钱币和邮票的设计工作，体现出非凡的书法功力和绘画设计能力。从中央苏区到延安，直至中华人民共和国成立，黄亚光一直从事钱币的设计和指导工作，被誉为"新中国钱币设计之父"。他的漫画代表作有《粉碎敌人五次"围剿"》《莫斯科的十月节》《破获反革命破坏春耕》《帝国主义在苏联和平政策面前

图 2-20 《粉碎敌人五次"围剿"》（黄亚光作）

发抖》与《红军的壮大》等。《革命画集》收有他的作品 20 余幅。刊登于《红色中华》报第 110 期第 1 版的漫画作品《粉碎敌人五次"围剿"》（图 2-20），极为生动地表现了中国工农红军粉碎敌人"围剿"、坚持北上抗日的决心。

黄亚光的漫画主题明确，反映当时战斗和生活的题材也较为广泛，技法和风格比较独特。九一八事变以后，国民党反动派采取不抵抗政策，却把主要兵力用来对付红军，对中央革命根据地进行第五次"围剿"。日本帝国主义拿着刺刀，企图瓜分中国，国民党亲日派则跪地将东北三省拱手相让。此时的中国已经处在殖民地的边缘，而国民党却时刻不忘对红军进行大规模的军事行动。《粉碎敌人五次"围剿"》即以九一八事变为题材，揭露国民党出卖东北三省，向日本帝国主义乞求和平，出卖国家和民族利益的罪行。漫画中的红军战士挥舞着"粉碎敌人五次'围剿'"的铁锤，砸向国民党反动派。另一只写着"工农红军"字样的手伸向东北三省，寓意要收回被日本帝国主义掠夺的土地。此作再现了红军北上抗日的决心和收复失地的信心。

《粉碎敌人五次"围剿"》用墨比较奇特，在大面积的墨团中留有星光点点的空白，如果把这黑墨中的留白点扩大，将会产生光效应所追求的艺术效果。黄亚光的漫画用墨几乎都有这种表现，这是其主要特征。欧洲现代绘画中的"效应艺术""大色域"等流派所追求的"净化"也有这种表现手法。其实，这种表现手法早在东方艺术中就曾出现过。北宋画家范宽的《西山行旅图》（局部）（图 2-21），如果把高山部分大面积的皴点扩大，就会

图 2-21 《西山行旅图》局部（范宽作）

有这种光效应的产生。此外,《粉碎敌人五次"围剿"》的构图也十分巧妙,它采取两角留白的构图方式,除了大面积的墨团之外,就是大面积的勾线留白,整个画面黑白分明而相互揖让。由此可见,黄亚光在中央苏区时期的美术创作具有其鲜明的个性色彩。

与黄亚光不同的是,张廷竹一直在闽西苏区从事革命活动。其为美术专业科班出身,擅长油画及绘图。张廷竹于1902年出生在福建省龙岩县(今龙岩市新罗区)龙门镇湖洋村。1924年考入上海美术专科学校,后转学上海新华艺术大学,并从事革命活动。1927年在厦门杏林小学任美术教员,1929年5月调往龙岩工作。历任闽西苏维埃政府文书、闽西苏维埃政府财政部部长兼闽西苏区《红报》编辑,是闽西苏区纸币、邮票的主要设计者。1931年春,在闽西苏区"肃清社会民主党"错案中蒙冤,在龙岩大池罹难,年仅29岁。他在闽西苏区设计的纸币和邮票,为日后"红色"纸币、邮票的设计打下了坚实的基础。

3. 川陕苏区的美术宣传形式

川陕苏区地处川陕两省交界的大巴山和米仓山。川陕革命根据地的建设力量源自较早的鄂豫皖革命根据地,在高举土地革命战争和武装斗争的旗帜下,三省党组织克服了"左"倾路线的错误影响,先后举行了黄麻、商南和六霍等农民武装起义,建立了鄂豫皖革命根据地。1932年12月,红四方面军实行战略转移,历经两个多月的西征转战后进入四川,在川陕边区党组织和广大劳动群众的支持配合下,于川北建立川陕革命根据地——川陕苏区。这里山势陡峭,深谷延绵,生活环境十分艰苦。1933年8月,川陕根据地扩大到42000多平方公里,人口达600万之众,形成了以巴中城为中心、含有23个县的苏维埃政权。红四方面军也由入川时的15000多人,扩大到80000余人,建制由4个师发展到5个军15个师。另外,还有游击队、赤卫军、少先队、妇女独立团等20000多人的地方武装,并拥有自己的兵工厂、被服厂、造币厂、造纸厂和印刷厂等军需及民用企业。川陕苏区成为继中央苏区之后全国第二大红色区域。

红四方面军入川前,国民党及四川军阀极尽能事地对红军进行负面宣传,说是:"红军区域的老人要杀,小孩子要杀,不服从都要杀,不上前线作战者杀,机关公务人员要杀,不服奸淫者杀……"[①] 面对这些对红军的诬蔑宣传,许多不明真相的百姓,在红军到来之前也随地富分子一起躲进山里。红军初到之时,有的村子竟空无一人,到处是冷冷清清、一派萧条的景象。因此,如何消除群众的疑虑和惶恐心理,并取得群众的信任和支持,成为红军入川后的第一要务,美术宣传无疑是首选方式。川陕苏区的美术宣传形式主要以文字和漫画为主,而文字的宣传形式主要体现在石刻方面,石刻标语是红四方面军宣传工作中的一大创举。在川陕苏区首府的四川省通江县,至今保存比较完整的红军石刻标语竟有1300多幅。其中最为醒目的是"赤化全川"四个大字。"赤化全川"錾刻于通江县沙溪乡左侧的红云岩上(图2-22),石刻总长4330厘米,高550

① 川陕革命根据地博物馆:《川陕革命根据地历史文献资料集成》,四川大学出版社2012年版,第1242页。

图 2-22 "赤化全川"錾刻于通江县沙溪乡左侧的红云岩上

厘米,费时4个月才得以完成。如此巨大的石刻宣传标语,在当时不仅具有政治上的宣传意义,而且也是一幅难得一见的书法石刻作品,实为罕见。

除纸质张贴的或书写在木板上和墙壁上的宣传标语外,川陕苏区的"红色"宣传标语更多的是刻在石板和石壁上,而这种石刻标语已然成为川陕苏区一种独特的艺术现象和文化现象。它是为了适应当时革命斗争的需要而形成的。起初,石刻标语只是为了防止国民党的随意性破坏,后来逐步发展为带有一定装饰意味的碑刻。譬如通江县毛浴乡迎春村杜家湾一屋檐下的石刻标语(图2-23):

图 2-23 通江县毛浴乡迎春村杜家湾一屋檐下的石刻标语

工农劳苦群众们为保卫自己得到的土地和政权,自动积极地参加红军,成群结队的到红军中去,猛烈扩大红军去争取消灭刘湘的彻底胜利!彻底肃清国民党改组派、AB国第三党、托陈取消派、右派、国家主义派、青锋派等一切反革命派别!

为保卫川陕苏区土地革命的胜利成果,动员工农劳苦群众积极参加红军,并在取得战争胜利的同时,彻底肃清一切反革命主义派别,是红军和广大劳苦群众肩负的任务之一,也是这幅石刻标语的中心内容。这些石刻不仅起到了对劳苦群众的宣传、鼓动和教育作用,而且还产生了一定的装饰效果,成为川陕苏区时期的一个文化特征。

又如,四川省南江县赶场镇井坝村的石刻标语:

穷苦青年弟兄们，大家拿起刀矛、土枪，肃清赤区内一切反动（派）来配合红军的力量消灭刘湘！红卅军十九师政治部。

该石刻标语就在南江县赶场镇井坝村二社长湾里路边，凡是路过这里的人都能看见这一醒目的石刻标语。它采用碑刻的表现形式，赋予石刻以新的内涵，其内容的矛头直指四川军阀刘湘。这幅石刻标语犹如战前动员令，为川陕苏区的"扩红"运动做战前动员，具有极大的鼓动性。

再如，南江县关路小学的石刻标语（图2-24）：

图2-24 南江县关路小学的石刻标语

红军是通南巴穷人的军队，到红军中去，托（拿）起枪来打田颂尧。

这是一幅"扩红"运动的石刻标语，为鼓励广大劳苦群众参加红军，它旗帜鲜明地提出了"红军是通南巴穷人的军队"，并号召广大青年积极参加红军，"到红军中去"，拿起枪来打四川防区四大巨头之一的田颂尧。这幅石刻标语具有明显的魏碑刻石痕迹。

川陕苏区建立之前，这里的广大民众生活极为艰苦，中国工农红军第四方面军在川陕苏区实行土地革命后，劳苦群众逐渐地认识到他们的贫穷完全是拜军阀、地主和土豪劣绅所赐。因此，他们积极行动起来，打倒军阀，革地主、土豪劣绅的命，处处体现出劳苦群众高昂的革命热情。他们明白，只有"到红军中去"，扛起革命的枪，才能保证劳苦群众享有"平分土地"的权利。

打土豪分田地、实行土地革命是中共在川陕苏区开展的一项重要工作。在进行土地革命的宣传工作上，宣传人员进行了不少探险性的石刻标语创作，譬如位于通江县城东南30公里处的佛耳岩上的石刻标语"平分土地"（图2-25）四个大字，鋻刻于海拔1100米的高度。每字纵570厘米，横460厘米，笔画深度10厘米，宽65厘米。此石刻标语与"赤化全川"的气势不相上下，堪称中国石刻标语之最。

广泛宣传打土豪分田地，实行土地革命，扩大发展红军队伍，巩固和发展根据地以及粉碎刘湘的"六路围攻"，是川陕苏区红军进行赤色宣传的主要内容，它的主要表现形式更多的是石刻标语。究其原因，主要是倚仗川北地区特有的高山多石的地质地理条件，但更为重要的是，川北地区在中共领导下的红军未进入之前，国民党川军就曾在此留下了不少对中国工农红军不利的石刻宣传文字。这种以石代纸的石刻宣传形式，对红

图 2-25 通江县城东南 30 公里处的佛耳岩上的石刻标语"平分土地"

四方面军的美术宣传员起到了借鉴的作用。川陕苏区建立后，红四方面军挑选具有石刻经验的战士组成"錾字队""钻花队"等石刻队伍，一方面，在新的石壁和石板上刻上赤色宣传标语；另一方面，在原国民党川军留下的反动宣传石刻文字上进行覆盖，且有针对性地重新刻上赤色宣传标语。例如，南江县大河镇永坪寺村拣褴沟的一幅石刻标语（图 2-26）就凿刻在川军"围剿"红军的碑刻战报上，石刻标语的内容是：

图 2-26 南江县大河镇永坪寺村拣褴沟的一幅石刻标语

> 硬要消灭刘湘救四川，硬要赤化全川。

石刻标语横 590 厘米，纵 120 厘米，正好把川军的"围剿"碑文全部覆盖掉。在不到两年的时间里，"錾石队""钻花队"在川陕苏区的渡口、要隘边的石壁上，在护院围墙、祠堂庙宇墙壁上，在石碑、石柱、石牌坊乃至柱墩、屋基石上等錾刻了数以万计的赤色石刻标语、石刻文献、石刻对联，从而形成了川陕苏区独特的一种艺术现象和文化现象。

川陕苏区时期的美术宣传极富个性色彩，艺术形式上的漫画、连环画和木刻版画也显得异常活跃。表现无产阶级革命领袖的肖像画，在川陕革命根据地有着特殊的意义，融入了画家对革命领袖的崇敬和对共产主义事业的坚定信念。现藏于巴中川陕革命根据地博物馆的《马克思头像》，是由原红四方面军政治部秘书长、川陕省总工会宣传部部长廖承志创作的一幅木刻版画。此作横 50 厘米，纵 60 厘米。画像中的马克思形象特征突出，线条明朗流畅，刀法娴熟可见一斑。此画创作于中国新兴木刻运动蓬勃开展的时

候。此时，木刻版画运动的先行者们在鲁迅的关怀和指导下，正在进行一场前所未有的新兴木刻运动。而此时的廖承志偏隅一方，在中共领导下的川陕根据地从事政治与宣传方面的工作，并在工作之余为川陕苏区的报刊创作了不少马列肖像和插图，但保留下来的却寥寥无几。廖承志从小受过良好的美术教育，他的母亲何香凝是一位很有成就的画家。他从母亲那里继承了美术家的艺术才能。画作中那粗犷有力的线条、黑白分明的块面、流畅洗练的刀法以及画像炯炯有神的目光，把马克思头像的外部特征表现得淋漓尽致，充分表现出廖承志扎实的绘画功底和娴熟的刀刻技巧。

川陕苏区时期，以红军生产、生活和战斗场面为主要题材的美术作品，成为团结群众、战胜敌人、鼓舞士气的有力武器。这些美术作品主要是刊登在苏区的画报上，或出现在苏区的一些读本和教材上，再现了川陕苏区军民发展经济和加强农业生产建设的生动画面。譬如川陕革命根据地博物馆收藏的一幅漫画《加紧春耕》（图2-27），此作以红军战士耕种土地为主题，浓缩了在中共领导下川陕苏区的红军为发展经济、加强农业生产建设所进行的大生产运动。画面中的红军战士神态乐观、面带微笑，

图2-27 《加紧春耕》（藏于川陕革命根据地博物馆）

他身着军装，脚穿草鞋，两手执锄，形象地再现了土地革命时期，川陕苏区的工农红军除与敌人展开作战外，还肩负着苏区经济建设的重要使命。此作人物造型准确，动作设计协调，且线条结构中的枯、湿变化非常自然，一蹴而就的流畅感跃然纸上，成为川陕苏区漫画中的经典之作。

红军在川陕苏区的主要任务是与敌人展开不懈的军事斗争，美术宣传在表现红军战斗胜利、揭露国民党罪行等方面进行了不少主题性的漫画创作，譬如刊登在《红军画报》上的《大胜利》《万源保卫战》《攻占梓潼》等漫画作品，形象地表现出红军战士英勇杀敌的振奋场面。在这些作品的画面中，敌我双方对比强烈，红军战士的威然雄风与敌人狼狈逃窜的丑态在图像中形成了鲜明的对比，这是苏区美术对胜利表达的一种现实主义创作，给红军指战员以巨大的鼓舞。

红军在川陕根据地的最大敌人是四川军阀刘湘，当时揭露刘湘戕害群众的漫画作品也不少，如四川省博物馆收藏了一张漫画，此作刊登在《红军画报》第九期上，由于年代久远，画面的右下角已残缺不齐。此图共分三个部分。图1：位于画面的左部，描绘的是在通江县城，一名川军士兵驱赶着两只羊从城下走过，另一名川军士兵双手叉腰站在一名四肢被捆绑的裸妇面前，还有一名川军士兵在城门下举起屠刀向跪在地上的百姓砍去。这幅画面无情地揭露了国民党川军视老百姓为"绵羊"，肆意凌辱奸淫妇女，

随意屠杀百姓的罪恶行径。图2：位于画面的右上方，以红军北上抗日为主题，形象地表现出红军战士追歼日本帝国主义和国民党军阀的英雄气概。此图的左边描绘的是一队红军，他们手执板斧，高举写有"全国工农红军北上与日本帝国主义战场作战"的红旗；右边是一棵枯树，树干上有两个人正在攀爬，上面是"日本帝国主义"，下面为"国民党军阀"，两人均被红军的气势所吓倒，他们侧首惊望着冲上来的红军战士，头上流下的汗珠不断洒溅，丑态百出，狼狈不堪。此图的右侧边缘写有"快快消灭刘湘，赤化全川"的口号。图3：位于画面的左下角，此图主题是对胜利的表达。画面中，清点战利品的红军战士右手执笔，左手拿纸正在清点缴获的枪支弹药。为了表现这一巨大的胜利成果，在画的空白处附有一段脚注文字："我们在万源缴的枪，我数了六天，还数不完……"此图犹如一份被形象化的战斗捷报，从一个侧面记录了红军在川陕苏区的一次著名战役的重大战绩，对粉碎国民党川军的六路"围剿"具有重要的宣传意义。

1933年10月，蒋介石任命刘湘为四川"剿匪"总司令，限于3个月内肃清川陕边区的红军。为此，刘湘调集四川所有兵力共110个团约20万人，兵分六路围攻红军。为粉碎敌人的六路"围剿"，川陕苏区的美术工作者创作了大量的针对军阀刘湘的漫画作品。譬如红三十一军政治部创作的宣传画《活捉刘湘》，采取速写的漫画形式，描绘出地方游击队和红军密切配合"活捉刘湘"的画面，表现出游击队的英勇和红军的善战。

图2-28 《红军战士必读》
（佚名作）

在川陕苏区，表现部队文化教育的美术作品，多数被印制在各种读本和宣传小册子的封面上。以红军战士读书看报为主题的漫画，其人物神态的表现无不专心致志。例如，川陕革命根据地博物馆收藏的漫画《红军战士必读》（图2-28），这是一幅表现红军战士在战斗之余认真学习文化、阅读报纸时的图画。此图描绘的是在寒冷的冬天，一位红军战士手拿报纸，在户外野地默读记忆报纸中的内容。画面主题突出，反映出川陕苏区中共领导层对普及红军战士文化教育的高度重视。川陕苏区的红色美术作品，以表现红军对敌斗争等题材为主，即便是表现川陕苏区生产和生活等方面的题材，大多也是以红军为主要描绘对象，从而形成了川陕苏区"红军画"的特色。川陕苏区中接受过美术专业教育的廖承志、朱光、张琴秋等人，在工作之余，以鲜明的主题创作了不少反映红军生产、生活和对敌斗争的美术作品。这些美术作品如同川陕苏区的"红色"石刻标语，留给人们的将是永恒的记忆。

4. 陕甘苏区的美术特质

土地革命战争时期，刘志丹、谢子长、习仲勋在陕西、甘肃两省边界和陕西省北部地区，坚持党的武装斗争，创建了以南梁为中心的陕甘边革命根据地。在1934年2月至1935年11月期间，三次反"围剿"的重大胜利使陕甘、陕北两块根据地连成一片，

合并成立西北革命根据地。而陕甘苏区成为土地革命战争后期,中国共产党仅存的一片根据地,为中共中央和红军长征提供了落脚点,为中国共产党完成新民主主义革命的伟大胜利做出了杰出的贡献。

陕甘苏维埃政府成立后,卓有成效的革命宣传和文化教育工作的开展,为陕甘苏区的土地革命奠定了一定的思想基础。在普及苏区文化教育并辅之以反帝反封建革命宣传的同时,革命的文艺工作者在陕北民歌的基础上,谱写了大量拥护红军、歌颂土地革命和开展游击战争的民歌,深受苏区群众的欢迎和喜爱。

陕甘边革命根据地的各县苏维埃政府,十分注重当地的文化教育工作。各县均创办了列宁小学,编写了新的课本。各乡、村普遍建立了农民夜校和识字班,形成了陕甘苏区"冬学"的文化教育模式,为后来陕甘宁边区农村的文化普及教育形式构建了良好的社会基础。在中共中央和中央红军长征到达陕北之前,陕甘苏区的美术宣传主要是以黑板报和书写标语等形式来传播中共的政治主张和土地革命的重大成果。1935年10月19日,红一方面军胜利到达陕北吴起镇。为加强和充实陕甘苏区的美术宣传工作,1935年11月25日,《红色中华》报从第241期开始在瓦窑堡复刊出版。虽然陕甘苏区的物质条件、采编力量和印刷设备均不如中央苏区,但在一年零两个月的时间里,《红色中华》报在巩固和扩大陕甘苏区、建立陕甘宁抗日根据地和建立抗日民族统一战线中发挥了极为重要的作用。

在陕甘苏区复刊的《红色中华》报,就"扩红"、抗日、动员群众进行春耕生产和苏区政权建设等方面进行了大量的宣传报道。为了彻底粉碎国民党对陕甘苏区的第三次军事"围剿",巩固和扩大陕甘苏区,中共中央和陕甘苏区在半年时间里组织了两次"扩红"运动。其中一次是发展赤卫军等地方部队的运动,为配合这一运动的开展,陕甘苏区的美术工作者以此为题材,描绘了不少有关"扩红"运动的漫画作品。例如,《红色中华》报第273期第2版刊登的漫画《瓦窑堡市赤卫军整班加入红军》(图2-29)。

图2-29 《瓦窑堡市赤卫军整班加入红军》(载于《红色中华》报第273期第2版)

此作是临摹中央苏区时期《红色中华》报第84期第7版刊登的由胡烈所作的《为扩大一百万铁的红军而斗争》(图2-30)的漫画作品,只是将文字"扩大百万铁的红军"改为"扩大抗日人民红军",并将画面旗帜上的"少先队"字样去掉。由于绘画工具不同,所以旗面不做设色处理,而以勾线为之。从此作可以看出,当时陕甘苏区的物质条件非常有限,追求简便快捷的绘画方式成为陕甘苏区美术宣传的又一特点。

图 2-30 《为扩大一百万铁的红军而斗争》
（胡烈作，载于《红色中华》报
第 84 期第 7 版）

陕甘苏区时期，当地军民努力扩大、充实主力红军和地方武装，打击南北两线进犯之敌，确保红军东征后有个巩固的后方。经历了土地改革之后的苏区民众，更加激发了革命性的自我觉醒。他们向往一种"耕者有其田，居者有其屋"的生活。因此，"扩红"运动在陕甘苏区得以顺利开展。当然，"扩红"运动离不开苏区妇女的支持和优待红军家属的政策。《红色中华》报第 278 期第 2 版刊登了由《三个模范女性》和《小学生热烈做优红工作》组成的一组漫画。图 1 以三个模范女性白翠英、丁秀花、郝林娥为主题，以真实的人物事件突出了陕甘苏区妇女在"扩红"运动中的英姿。"扩红"运动中优抚红军家属的工作，不仅是成年人的事，少年儿童也加入了"优红"这一工作行列。图 2 描绘的是三个小学生正积极地为红军家属送柴送水，做好他们力所能及的工作。积极乐观的画面道出了陕甘苏区的"优红"工作已是深入人心。

除"扩红""优红"外，表现模范红军家属、慰劳红军和开展合作社运动等，也是陕甘苏区美术宣传的重要题材。譬如《红色中华》报第 278 期第 2 版刊登的《李有铭母亲——模范红属》、《红色中华》报第 301 期第 1 版刊登的《慰劳红军去》、《红色中华》报第 309 期第 2 版刊登的《开展群众的合作社运动》等漫画作品，表现了这一时期红军家属纺纱织布支援红军，陕甘苏区的群众挑着、扛着粮食瓜果慰劳红军，陕甘苏区的群众踊跃参加合作社运动的场面。这些画作中的人物白描用笔十分简约，以勾画出人物轮廓的线条为造型依据，形成了陕甘苏区美术宣传漫画创作的一大特点。

除上述题材外，宣传抗日救亡，揭露日本帝国主义对中国的侵略，也是这一时期陕甘苏区美术创作的主要内容。1935 年 8 月 1 日，中共驻共产国际代表团草拟了中国共产党中央委员会、中华苏维埃中央政府《为抗日救国告全体同胞书》（即《八一宣言》），号召全国人民团结起来，停止内战，共同抗日。《八一宣言》在法国巴黎出版的《救国报》上发表，有力地鼓舞和推动了抗日救亡运动的发展。1935 年 10 月 19 日，中央红军抵达陕北革命根据地吴起镇，与陕北红十五军团胜利会师。1935 年 12 月 17 日，中共中央在陕北子长县瓦窑堡召开政治局扩大会议，史称"瓦窑堡会议"。瓦窑堡会议科学地总结了两次国内革命战争的基本经验，解决了遵义会议没有来得及解决的政治策略问题，确定了建立抗日民族统一战线的政策。随着中共斗争策略的改变，陕北苏区的美术宣传工作也逐渐地转移到抗日民族统一战线的政策上来，并成为这一时期的中心工作任务。《红色中华》报在这一具有历史性的阶段，对扩大巩固陕甘苏区和建立抗日民族统

一战线,建立陕甘宁根据地,发挥了极为重要的宣传作用。

瓦窑堡会议后,陕甘苏区美术宣传工作的创作重心逐渐转向揭露日本帝国主义侵略中国的行径与其日益膨胀的野心。从拥护苏维埃中央政府,拥护红军,驱逐日本帝国主义到苏区赤少队的抗日宣誓;从日本帝国主义的罪恶之手伸向华中到团结一切可以团结的力量;从驱逐亲日派,保卫抗日根据地到联合全国的抗日部队共同抗日,凡此种种,都成为陕甘苏区美术宣传的重要题材。在陕甘苏区,赤少队不仅是红军的后备力量,而且也是抗日的生力军和游击队的重要组成部分。《红色中华》报第 270 期第 1 版刊登的漫画《赤少队抗日宣誓》(图 2-31),采用传统的积点成线法,勾画出人物的轮廓,描绘出赤少队队长手持红缨枪,代表全体队员在抗日誓师大会上做抗日宣誓的情景。这位赤少队队长肩上背负着"赤少队的任务",这也是游击队肩负的任务。赤少队是土地革命战争时期,在革命根据地成立的赤卫军(队)和少年先锋队的统称。1935 年 11 月 21 日,为了发展陕甘地区的游击战争,中共中央做出《关于发展陕甘游击战争的决定》,提出:

图 2-31 《赤少队抗日宣誓》(载于《红色中华》报第 270 期第 1 版)

> 必须大大加强赤卫军与少先队的工作。不但要使赤少队负担起苏区内围困敌人的城市堡垒以及警戒的任务,而且要引导赤少队也配合红军游击队的行动,以争取他们加入红军游击队。游击队应该与当地的群众武装有最密切的关系,他应该是群众武装的核心与指导者。①

这段话已将赤少队与游击队的关系说得十分清楚,从某种程度上说,赤少队的任务就是游击队的任务,关键是游击队的任务是什么?游击队在配合红军的战斗中,应该怎么做?《红色中华》报第 312 期第 2 版刊登了一组漫画《游击队应该这样做》(图 2-32),此图分 4 个部分对"游击队应该怎样做"做了较为系统的表述。图 1:"从政治上争取敌人",当两军对垒的时候,游击队向敌阵地喊口号,并散发传单,采取政治攻势争取敌人投诚。图 2:"就地分散,瓦解敌人",在敌我交锋时,将人员分散,各个击破,从而起到瓦解敌人的作用。图 3:"发动群众斗争,创造新抗日根据地",中国共产党在创建陕甘苏区的时候,正值日本帝国主义侵略中国,为了挽救中国革命,必须创建

① 《中共中央巩固扩大西北苏区的方针和政策》,见西北革命历史网(http://www.htqly.org/index/info/wenzi/id/721.shtml)。

图 2-32 《游击队应该这样做》（载于《红色中华》报第 312 期第 2 版）

新的抗日根据地，这关系到中国革命能否成功。图 4："消灭进攻抗日根据地的团匪"，体现了中共这一时期的主导思想。

为了巩固抗日民主根据地，游击队必须肩负起这些历史重任。因此，保卫抗日根据地成为陕甘苏区美术宣传的重要内容。《红色中华》报第 313 期第 1 版刊登的漫画《保卫抗日根据地》，形象地描绘出英勇的红军战士面对国民党军队对抗日根据地的"围剿"，表现出奋勇杀敌的英雄气概。苏区不容侵犯，抗日根据地必须保卫。此作深刻地揭露了国民党反动派进犯苏维埃抗日根据地、破坏抗战大局的阴谋。

九一八事变后到七七事变前，国民党对日本的基本政策是妥协的，其目的是要执行"攘外必先安内"的政策，进而消灭共产党。同时，在国民党内部也出现了一些亲日派，他们主张妥协投降，宣传"战必大败，和未必大乱"的卖国言论，与日本帝国主义暗中勾结，策划投敌。对于这一卖国行径，《红色中华》报用了大量篇幅来揭露。为此，陕甘苏区的美术工作者有针对性地为《红色中华》报创作了不少漫画插图，如《红色中华》报第 324 期第 5 版刊登的《亲日派拼命地挑拨内战，来给日寇长驱直入》《我们只有团结起来，首先驱逐亲日派》等漫画作品，深刻地揭露了亲日派与日本侵略者暗中勾结的丑恶嘴脸，表现出人们在团结的旗帜下驱逐亲日派的决心。

团结一切可以团结的力量加入抗战的行列，也是陕甘苏区美术宣传的一个重要内容。苏区的美术工作者通过漫画，呼吁联合全国的抗日部队甚至是"袍哥"组织一起抗日，对国民党蒋介石提出的"攘外必先安内"政策进行了有力的回击。《红色中华》报第 301 期第 2 版刊登了宣传画《争取哥老会参加到抗日救国的统一战线中来》，在这幅宣传画中，有十个条文和讨论问题的文字。文中说："以上每一条文，均经大家热烈讨论发表意见通过，特别是从庆阳来的大爷，诉说贪官污吏敲诈剥削民众的情形淋漓尽致，全场为之激动，使会场空气自始至终表现着特别紧张与热烈。最后由主席宣布成立省哥老会招待所，招待积极参加抗日的龙头老大爷及江湖好汉！"画面描绘的是一位红

军政工干部,正在向现场的哥老会成员讲述团结一致、抗日救国的道理,争取让他们参加到抗日救国的统一战线中来,起到了以图释文的效果。抗战初期,中华民族的危机主要集中在北方,随着日本帝国主义的侵略不断扩大,九一八事变后,日本帝国主义的魔爪不仅伸向了平津,还要占夺绥远。中国共产党把陕甘根据地作为落脚点后,迅速制定了抗日民族统一战线政策,为联合全民族抗战创造了必要条件。中国的抗战没有退路,退让无疑等于让路。《红色中华》报第324期第5版刊登的漫画《可是一味退让的可耻屈辱下,日寇长驱直入,平津都实际沦陷了》(图2-33),以辛辣的笔意无情地揭露了日本帝国主义贪婪成性的丑恶嘴脸,在癫痫头汉奸面前,连日本人的牲口对平津都是垂涎三尺。同时,也深刻地揭露了亲日派、汉奸向日本帝国主义献媚取宠的无耻行径,极大地讽刺了国民党的不抵抗政策,对唤醒国人的抗战意识起到了重要的宣传作用。此外,《红色中华》报第324期第5版刊登的漫画《联合全国抗日部队一致抗日去》,为进行全民族抗战做出了舆论上的导向。后来的"东北抗日联军"在中共的

图2-33 《可是一味退让的可耻屈辱下,日寇长驱直入,平津都实际沦陷了》(佚名作)

领导下,成为一支英雄的部队,在中国人民革命战争史上、在伟大的民族解放斗争中有着不可磨灭的伟大功绩。他们在异常困苦的环境下,在长达14年的艰苦斗争中,牵制了数十万日伪部队及正规军,有力地支援了全国各地的抗日战场。他们可歌可泣的革命精神,是中华民族为争取独立而宁死不屈的光辉写照。

陕甘苏区时期的美术活动,其主要承载的媒体是陕北《红色中华》报。限于陕甘苏区的物质条件,《红色中华》报改为油印,且大部分的漫画作品都是使用硬笔绘制而成。以抗战为题材的美术作品,是新形势下陕甘苏区产生的美术现象。西安事变后,中共中央决定,于1937年1月29日将《红色中华》报改名为《新中华报》,成为中共中央机关报和陕甘宁边区政府的喉舌,并成为中共在抗战时期的主要媒体。

三、中央苏区的美术创作

1929年12月形成的《中国共产党红军第四军第九次代表大会决议案》(《古田会议决议》)是中国共产党军队建设、政治思想工作和政治宣传工作中具有重大现实意义和深远历史意义的文献。它在深入分析和总结红军政治宣传工作经验的同时,指出了过去存在的问题,批判了在政治宣传工作中存在的错误认识,明确提出了今后政治宣传工作

的路线和方法。1931年11月，中华苏维埃共和国临时中央政府成立后，中央苏区的美术创作在成长中得到发展，进入了一个崭新的历史时期。中央苏区的美术创作，内容丰富，形式多样，充满着现实主义的理想和革命斗争意识。

1. 现实主义的创作理念与贴近生活的表现形式

中央苏区时期的美术宣传除标语口号外，主要是以漫画为表现形式，它是产生在革命战争年代并逐渐成长起来的一门绘画艺术。漫画既不像西方油画那样，需要素描方面的基础和写生方面的积累，也不像中国传统绘画中的薪火相传，而是成长于中国战火纷飞的年代。在红军处于危难之时，美术家们总是用方便简洁的漫画做武器，以现实主义的创作理念和贴近生活的表现形式，创作了大量宣传苏区军民反"围剿"斗争与军事建设的漫画作品，反映战事情况，揭露帝国主义和国民党反动派的残暴本性。譬如《红色中华》报第27期第2版刊登的《红军击溃粤敌张枚新、李汗魂、陈章、余汉谋、香翰屏、张达等部十三团》（图2－34），形象地描绘出在南雄、水口战役中，红军击溃粤军的战斗场面。画面对集结在南雄

图2－34 《红军击溃粤敌张枚新、李汗魂、陈章、余汉谋、香翰屏、张达等部十三团》（载于《红色中华》报第27期第2版）

的粤军被工农红军打得溃不成军、落荒而逃的场景做了较为形象而生动的描绘，红军中的指战员则以红军军旗和绘画符号为代表，他们秩序井然地追击着敌人。漫画家以现实主义的创作激情、真实而贴近的表现形式对南雄、水口等战役的战斗场面进行了高度的概括，并对画面做了标题式的说明，其书法颇具楷则。这种与现实贴近的表现形式，在苏区的漫画创作中，可以说是屡见不鲜。

图2－35 《国民党轰炸苏区博生县》（佚名作）

《红色中华》报第80期第1版刊登的漫画《国民党轰炸苏区博生县》（图2－35），是一张记载重大历史事件的红色美术漫画作品。画面中，国、共两大阵营对垒鲜明，构图饱满，绘画手段成熟，表达内容丰富，是一件十分难得的主题性作品。画作上部分描绘的是标有国民党党徽的巨大轰炸机，以及环绕着大型轰炸机不断向下投掷炸弹的其余5架飞机，它们占据了画面的主要位置，代表着强大和具有

现代化武器的国民党反动政府；右下角描绘的是在轰炸所产生的巨大气浪中，有被炸毁的房屋和被炸死的人头骨；中间最显眼的部分，是标有"博生县"三字的坚实的城墙，飘扬在城门楼上的中共党旗，以及顽强战斗的红军用重机枪交叉火力向空中猛烈开火。空中，一架已被击中的敌机正在坠落。

1933年1月8日，在第四次反"围剿"的江西南城黄狮渡战斗中，红五军团参谋长兼第十四军军长赵博生壮烈牺牲。中共中央为纪念他，于该年1月份，打破"中华民国"原有行政区划，特将中华苏维埃共和国临时中央政府控制的宁都县城镇、梅江、安福、固厚、青圹、湛田、会同、竹窄、流南、湖背、江口等村镇，以宁都为县治，建立了红色政权领导下的"博生县"。随着苏区的不断扩大，同年7月，又在博生县的基础上，拆分出博生、洛口、长胜三县。1934年10月，红军第五次反"围剿"战争失败，被迫长征北上。由国民党控制下的"中华民国"将此区域恢复原有建制，博生等三县被迫取消。博生县作为中国共产党领导下的苏维埃共和国建立的第一个行政区域和具有真正管辖权限的"县治"，在江西省行政区划内，实际存在了一年零十个月。

赵博生（1897—1933），河北黄骅人。保定陆军军官学校毕业，曾任国民党军第二十六路军总参谋长，参加了北伐和反蒋战争。1931年2月，奉命在江西参加对红军的"围剿"，同年10月，秘密加入中国共产党，于12月14日在宁都率部起义，编为中国工农红军第五军团，下辖第十三、十四、十五军，赵博生任第五军团参谋长兼第十四军军长。参加了赣州、漳州、南雄、水口、建（宁）黎（川）泰（宁）等战役，获中华苏维埃共和国临时中央政府授予的"一级红旗勋章"。1933年1月8日，牺牲于南城县黄狮渡战斗中。

1933年8月1日，在赵博生牺牲8个月后，中华苏维埃共和国临时中央政府为迎接"二苏大会"（即第二次全国苏维埃代表大会）的召开，特别在红色首都瑞金叶坪村北面的红军广场兴建了一座"博生堡"，成为中央苏区六大纪念建筑之一。红军撤出中央苏区后，"博生堡"被国民党拆毁，中华人民共和国成立后，于1955年按原样修复。重新修复的"博生堡"由朱德题写堡首三字。

漫画《国民党轰炸苏区博生县》透过国共两党在博生县发生的战斗场景，以现实主义的创作方式，将1933年1月至1934年10月这一年零十个月当中所发生的"赵博生牺牲"和创建博生县这两个重大历史事件高度浓缩于这件作品之中。

这类主题鲜明的漫画作品和纪念地的建筑设计，其创作理念深深地烙印在共产党人的记忆之中。此后，抗日战争中"左权县"的建立，中华人民共和国成立后将湖北省黄安县改为"红安县"等举措，都是对博生县这一事件及其理念的延展。

可以想象，假如不是因为那个年代艰苦环境、物资条件和绘画材料的限制，《国民党轰炸苏区博生县》这幅红色美术主题作品所描绘的巨大场面、反映的战斗激烈程度以及它的主题性意义，可能不会亚于今天的任何一张大型中国画、油画作品。

值得关注的是，红色美术现实主义创作理念的形成以及它所蕴含的重要意义，催生了共产党人对历史与重大题材作品的重视。中华人民共和国成立后，在有了较好的物质

条件后,红色画家们才有了全面施展才能的机会。他们继承红色美术主题性和事件记录性的理念,创作了一些记录和表现重大事件的大型作品,如何孔德的《遵义会议》、董希文的《开国大典》等。

《红色中华》报第127期第1版刊登了黄亚光的漫画《加紧防空防毒》,这是一幅描绘防范国民党飞机对苏区投掷毒瓦斯的漫画作品。为了扼杀红色革命政权于摇篮之中,蒋介石利用购买来的大量军用飞机,对中央苏区的重要军事、经济区域和中央机关驻地等目标进行轮番轰炸与投毒。因此,全面开展防空防毒、抵御国民党飞机空袭成为中央苏区战略防御的重要工作之一。这幅漫画描绘的是红军战士面戴口罩,在防空洞口警惕地监视敌机,而敌机投下的瓦斯弹正好在防空洞口爆炸。防空洞口、红军战士与瓦斯弹的硝烟构成了画面的主体,并将盘旋于上空的敌机赋予贴近的表现,给人以身临其境之感。《红星》报第18期第1

图2-36 《给违抗命令逃跑者一致命打击》(农尚智作)

版刊登了农尚智的漫画《给违抗命令逃跑者一致命打击》(图2-36),真实地描绘了在土地革命战争时期,时任黎川保卫战前线指挥员的肖劲光蒙冤受"左"倾错误打击的一段历史。《中央苏区美术漫画集》就此漫画中的文字说道:

> 此漫画反映了中央苏区时黎川保卫战前线指挥员肖劲光蒙冤受"左"倾错误路线打击的一段历史。所谓"违抗命令张惶逃跑",指1933年9月,肖劲光由于执行毛泽东的军事路线,在第五次反"围剿"中,主动撤出黎川县城和金溪浒湾的"黎川事件"冤案。……随后,肖劲光被关押,开展了对所谓"肖劲光机会主义""逃跑主义"的批判,并运用报刊、漫画、戏剧等各种形式,大张旗鼓地对肖劲光进行批判斗争。这幅漫画就是其中一幅。①

在两种不同的路线斗争中,苏区的美术活动也曾出现过一些"左"的错误倾向和一些"左"的标语口号、壁画和漫画。譬如1933年《红星》报第19期第1版刊登的漫画《右倾机会主义者的特殊望远镜》,明显地配合了当时开展的所谓"反右倾"斗争。此图中的望远镜里所见的画面,一边是放大了的敌人的堡垒,一边是模糊不清被缩小的红军部队。此画暗喻通过望远镜来高估敌人的堡垒力量,而低估了红军自己的力量,以此来批判所谓的"右倾机会主义"。虽然这时的苏区美术活动在政治意识形态的影响下,出现了一些带有"左"倾错误的美术作品,但苏区美术的主流和大方向还是

① 《中央苏区文艺丛书》编委会:《中央苏区美术漫画集》,长江文艺出版社2017年版,第51~52页。

正确的，因为它有着广泛的群众基础，又有着强烈的革命斗争意识。所以说，伴随着第二次国内革命战争，苏区的美术在正确的道路上把握了创作的方向，并在斗争中净化了革命美术的创作意识。

中央苏区时期，参加红军的战士多为穷苦人民出身，几乎都不识字。但是，在红军队伍中养成了一种"传帮带"的良好习惯，教新战士学习文化是红军生活中的一种常态。《青年实话》报第3卷第15号刊登了漫画《教新战士认字》，画面中的红军团员模范正聚精会神地教新入伍的战士认字，后面还有排着队等待学习的新战士。这种贴近生活的表现形式，对丰富红军战士的文化生活起到了一定的促进作用。

中央苏区的漫画所表现的内容非常广泛。在宣传苏区军民反"围剿"斗争与军事建设的主题下，歌颂苏区拥军爱民以及描绘生产劳动的场景，也是苏区漫画的主要题材。譬如《红色中华》报第212期第2版刊登的漫画《把粮食集中到苏维埃来》，描绘的是苏区人民喜洋洋地挑着粮食前来交公粮。画面中的人物安排得秩序井然，而慢慢淡化的交粮队伍，使得有限的画面似乎被无限扩大，让人联想到浩浩荡荡的交粮队伍紧随其后，不知有多少人参与其中。这是一种将人物"虚化"的表现手法，讴歌了苏区人民热爱红军、支援前线的革命情怀。这种表现形式现实而又贴切，具有极大的宣传和鼓动作用。

在苏区经济建设过程中，还存在着各种各样的敌对势力，如成为被打击对象的商人、地主阶级、反革命、刀团匪等。他们经常蠢蠢欲动，出来搞些破坏，特别是在秋收的时候出来抢粮食。红军战士保护农民秋收的画作，在中央苏区的报刊中时有出现。漫画《肃清刀团匪，武装保护秋收》刊登于《红色中华》报第212期第2版。这幅漫画作品现实而贴切地表现了红军战士在捍卫土地革命取得的成果中和刀团匪作战时的情景。画中，农民安然无恙地在战火中收获自己的庄稼，充分展示出苏区在开展土地革命后，根据地的农民不仅分到了土地，有了自己的生产资料，而且他们的丰收果实还受到红军的保护。这种维护人民群众切身利益的行为，赢得了苏区广大群众的拥护，并为"扩红"运动打下了良好的群众基础。

漫画《八一的光荣礼物》刊登于《红色中华》报第98期第1版。画面通过少共国际师和工人师积极参加红军、为"八一"献礼的描绘，表现出红军日益壮大、势不可当的发展趋势。这类题材的漫画作品基本上都是采用线描为骨的方法，线条干净利落，画面明快简洁。不过，这种线描的形式不同于传统国画中"春蚕吐丝"的高古游丝描法，圆劲有力而犹如铁线，这或许是游离于工笔和写意之间的国画人物与现代速写相融合的结果。这种表现方法在"扩红"题材的美术作品中还有很多，如《全乡青年加入红军》《整师整师的加入到红军中去》《优胜的旗子等着你》等。这些刊登于《红色中华》报上的漫画作品，基本上是以线描的方式勾画出人物的形象，画面极为简洁而醒目。

漫画是一种唤醒人们意识的艺术，是思想的产物，它脱离不了现实和政治。漫画是表达政治主张的一种极为重要的艺术形式。在苏区，老人送儿子、妻子劝丈夫参加红军

图 2-37 《优待红军家属》（农尚智作，载于《红色中华》报第 143 期第 1 版）

的情形比比皆是。这样一来，有些家庭就没有了主要的劳动力。为此，苏区也会经常性地开展一些优待红军家属的活动，以帮助他们解决生活和生产劳动方面的问题。《红色中华》报第 143 期第 1 版刊登的由农尚智创作的一组漫画《优待红军家属》（图 2-37），通过对红军家属提供帮助的一些具体事例，形象生动地表现出苏区干部群众对红军家属的热情关照。这类题材具有一定的政治意义和现实意义，因为只有得到人民群众的支持，红军队伍才能够不断地壮大和发展。这组漫画以四幅画面构成。图 1：老大娘出门迎接前来帮助耕田的一位农民同志，请他到屋里吃饭，农民同志答道："我们是来帮你耕田，不吃饭的。"图 2：耕田队的队员在红军家属的田里帮助耕种，并由衷地感慨道："哈！红军家属的田分得很好！"这一感慨说明红军家属不仅能分得到田，而且能分到好田。图 3：苏区的干部群众为红军家属挑水、送柴。图 4：红军家属在红军合作社购物，可以享受半价优待。这组漫画从一些生活的细节上着眼，表现出红军家属在生活和生产劳动中，处处受到帮助和优待。据兴国县长冈纪念馆资料记载：

> 军属在商店里买东西可以打折；有儿子参军的家庭会有人帮忙种地，如果儿子牺牲了，家里可以得到抚恤金和劳动力补偿；给军属家庭发放柴火、大米和食盐，给他们的门上贴红纸；为他们召开大型的表彰会，军属家庭里由男人站在前面，然后上台接受表扬，有时候还能说两句。

这样的政策使得更多的青年加入红军队伍中来。组画采用平实的漫画语言，让苏区群众深切地感受到中国共产党和中华苏维埃政府的亲切关怀。为了革命形势发展的需要，坚定红军和人民群众对共产主义的信念，表现红军和苏区群众凝结的革命友谊，扩大红军力量，漫画《上前线慰劳红军战士去》《全乡青年加入红军》《活捉敌师长两只》《武装上前线去》《红军的扩大》《红军给养》《送郎当红军》《纪念八·一慰劳百战百胜的红军》《赤少队是红军的后备军》等，从不同的角度热情地宣传和颂扬了中国共产党领导下的苏区军爱民、民拥军的军民鱼水之情。在这些漫画作品中，现实与贴近的表现形式使红军和广大群众坚定了革命必胜的信心，并为扩大红军力量做了舆论上的准备。

中央苏区的建立，使广大的妇女在政治、经济、文化、婚姻等方面得到了解放。随

着苏区宣传工作的不断深入，工农妇女的革命积极性空前高涨，在支援前线、参加生产劳动和各种经济建设过程中，表现出了极大的革命热情。苏区的妇女运动蓬勃地开展起来，成为革命战争、生产支前等各条战线上一支不可缺少的生力军。1933年3月8日，《红色中华》报"三八"特刊以整版的篇幅刊登了组画《工农妇女起来参加革命战争》（图2-38）。

漫画分上、中、下三段，由七个不同内容的画面组成。上段是"工农妇女起来参加革命战争"，分为三个部分。①工农妇女加入赤卫军的行列，年轻的工农妇女加入少先队的行列。工农妇女武装起来，粉碎敌人的大举进攻。画面描绘了工农妇女参加革命队伍的飒爽英姿。②在苏区，有很多送亲人参加红军的感人场面。这个画面描绘了一位母亲送儿子参加红军，另一位妇女送丈夫参加红军的感人场面。"每个工农妇女扩大一个红军"，这是"扩红"工作的一个源泉，苏区妇女在"扩红"工作中起到重要的作用。③一位妇女高兴地指着天上的"三八号飞机"说要"购置三八号飞机送给红军"。这是一幅多么动人的画面！只有苏区的工农妇女才有如此的雄心壮志。

中段是"充分经济动员起来"，由两个部分组成。①画面由一老一少两位妇女组成，旁边堆了一筐谷子和纳鞋的工具，她们正在纳鞋底、节省谷子，并表示道：

图2-38 《工农妇女起来参加革命战争》
（佚名作）

"每个工农妇女做一双草鞋，节省三升谷子供给红军！"②苏区的红军不仅需要谷子，豆子、瓜果也不能少。"多种豆子，多种瓜果"，送给红军战士。画面以三个妇女形象为代表，前面的妇女在播种，中间的妇女捧着瓜果，后面的妇女则紧握拳头，举起左臂高呼着："妇女同志动员起来，提早春耕增加生产。"

下段是"反对封建压迫"，由两个部分组成。①画面为一位老妇在训斥童养媳，画的左侧有一句题识："反对童养媳制度！"②画面为一位男子打骂妇女，画的右侧题有："反对虐待妇女！"

这组现实主义与贴近生活的漫画作品，在揭示妇女从旧制度下获得解放的细节的同时，展现出了苏区妇女无私的革命奉献精神。中央苏区时期，现实主义的漫画创作不只是对社会阴暗面的揭露和对新的进步事业的讴歌，还有很大一部分内容是对现实生活和

真实事件的表达。

2. 直接指向的主题表现

中央苏区的美术作品简单明了,直接表达主题,让每一个看见这些作品的人,不仅能"看明白",更能够理解它的含义。这种创作方式与红军所处的艰难环境有着密切的关系。在什么环境下运用什么样的方式来达到红军的目的,这是红色美术首要关注的问题。就整个民国时期来说,红色美术的特点都是直接指向而不追求"含蓄"的表现,其艺术表现形式完全建立在服务主题或曰达到最终目的的基础之上。相比民国时期国统区的美术,它所表达的情感要强烈得多,且追求的指向性更为明显。

20世纪的二三十年代,中国社会非常落后,马克思主义关于社会发展规律的学说同样适用于当时中国的国情。为此,中国共产党开展的独立武装在反帝反封建的革命斗争中,找到了一条适合中国国情的革命道路——工农武装割据。所以,中央苏区时期的美术宣传,一方面是揭露帝国主义企图瓜分中国的狼子野心,另一方面是暴露国民党反动派和地主剥削阶级卖国求荣、欺压广大劳苦大众的反动本质。《红色中华》报第82期第1版刊登的赵品三的漫画《国民党出卖华北》(图2-39),形象而有力地揭露了国民党、地主阶级卖国求荣的反动本性。作者在这幅漫画中,直指国民党反动派的不抵抗政策,把华北地区犹如切西瓜般地拱手送给日本帝国主义,其他帝国主义分子对中国也虎视眈眈,妄图瓜分中国。此图黑白对比强烈,直接指向国民党出卖华北的卖国行为。

图2-39 《国民党出卖华北》(赵品三作)

《红色中华》报第105期第1版刊登的漫画《白区水灾的广大民众》,揭露了国民党不顾人民死活的丑恶面目。在大河决堤、人民生命财产毁于水灾之时,国民党却把修筑河堤的经费用于购置枪支弹药来进攻苏区。漫画《在国民党灾荒统治下的饥饿大众》则描绘了在国民党统治下,饥饿的灾民挣扎在死亡线上的悲惨命运。该画用特写的手法,突出前景中的那位已饿得骨瘦如柴的母亲。她已奄奄一息,无力地握住双手,挣扎着仰天呐喊。这是对国民党、地主阶级的血泪控诉,同时也为劳苦大众吹响了反抗、复仇的号角。这一类漫画很容易激发广大民众对国民党反动派的仇恨和对中国共产党的拥护。这些美术宣传进一步密切了红军和广大人民群众的关系。所以,红军每到一处,都能得到当地群众的热情帮助与支持。

苏区时期,这一类漫画作品大部分作为配图、插画发表于报刊、画集,但也有一些是画在墙面上的。譬如江西省黎川县中田王家花园里保存下来的一幅壁画《长官一起

来》(图2-40),描绘的是九一八事变后,日本帝国主义的血手逐渐伸向华北,在这民族危亡时刻,国民党的长官却与两个日本女人搞在一起,沉瀣一气。作品通过国民党军官的"染色"形象,直接指向国民党置民族利益而不顾,与日本帝国主义相勾结,出卖国家利益的丑恶行为。此作因年代久远,画面已模糊不清,但从依稀可辨的线条中可以看出,这幅漫画的人物面部全用细笔勾出,略烘淡墨,人物神态分明。这种线描手法在苏区的漫画作品中是不多见的,同时也表现出画家的专业素养和思想内涵。此作有着明显的传统痕迹,但又不为传统所束缚,堪称这一时期漫画作品中的经典之作。

在苏区的漫画队伍中,特别值得一提的是曾经为中国革命做出过重大贡献而且博学多才的美术家钱壮飞(1895—1935),他不仅擅长绘画,而

图2-40 《长官一起来》(佚名作)

且深谙建筑设计。1929年年底,钱壮飞曾打入国民党中央组织部党务调查科。1931年4月24日,当时负责中共中央机关保卫工作的顾顺章在武汉被捕叛变,钱壮飞不顾个人安危,在第一时间将情况报告给党中央,确保了上海地下党组织的安全转移。钱壮飞自知身份暴露,随即离开南京辗转上海等地,来到中央苏区。在打入国民党高层期间,他深知国民党不是为人民谋幸福的政党,在不久的将来,中国共产党一定会取得全国的胜利,建立新的政权。他创作的漫画《不久的将来》(图2-41)就是对这一信念最好的诠释。画面描绘的是红军战士手握刺刀,戳穿国民党的旗帜。作者相信,在不久的将来,中国革命一定会取得成功,红星一定会照耀中国。此图寓意深刻,无论对红军指战员还是对苏区人民群众来说,都是巨大的鼓舞。

除此之外,直接指向与揭露国民党治理下的白色恐怖,也是苏区美术宣传的一个重要内容。国民党反动派占领红色区域后,大肆实行"白色恐怖"。《红色中华》报第192期第2版刊登的一组漫画《国民党法西斯蒂的白色恐怖》,深刻地揭露了

图2-41 《不久的将来》(钱壮飞作)

国民党和地主阶级压迫广大劳动民众的罪恶行径。组画由六个画面构成，可以说，每个画面都是一部劳苦大众的血泪史。图1：国民党反动派所到之处，采取烧光杀光的政策，村民房屋被烧，横尸遍野。图2：国民党的兵痞不仅抢劫老百姓的财物，而且强奸妇女。一位少女被强奸后，赤身裸体地躺在门口，其状惨不忍睹。图3：国民党的县署衙门，就是一个欺压农民的场所，县署官员进行高利贷盘剥，农民"借十担谷，交五担租"。图4：荷枪实弹的国民党匪兵，强迫农民修筑马路和工事。图5：国民党拉夫抽丁，强迫群众加入"铲共团"、后备队。图6：繁重的苛捐杂税，如"婚姻税""人头税""田亩税""灶头税""盐捐""大门捐""烟皮捐""白徽章费"等，压得老百姓直不起腰。这组漫画描绘的是贫苦农民在白色恐怖下的悲惨命运，也是对国民党、地主阶级压榨贫苦农民的血泪控诉。

中央苏区时期的绘画不仅具有政治意义和社会功用，而且逐渐成为一门可供欣赏的艺术。漫画弥补了报纸、杂志、书籍的不足，并起到教化的作用。漫画在苏区的发展及其在苏区文明建设中所产生的影响，使得苏区的美术宣传迈向了一个更高的层面。漫画改变了绘画的服务性质，不同题材有不同的表现形式，但只有爱憎之分，而没有高下之别。漫画能对反映的对象给予最真实的表达，虽然有的作品比较粗糙，但因其富有战斗性且直面社会而深受广大民众的喜爱。

图 2-42 《国民党出卖平津宣言》（胡烈作）

九一八事变后，国民党出卖了东北三省，之后，又想把平津及整个华北出卖给日本帝国主义。刊登于《红色中华》报第85期第1版的《国民党出卖平津宣言》（图2-42），是胡烈创作的一幅揭露国民党卖国条约的漫画，描绘的内容是国民党与日本帝国主义签订"华北停战协定"，在这份协定下，劳苦民众头上压着一块巨大的磐石，直不起腰，脚上套着沉重的铁链，迈不开步。此画警醒华北广大民众，只有拿起武器，组织起来反抗日本帝国主义的侵略，保卫自己的家园，才能获得解放。

为挽救中华民族于危亡之中，推动全国的抗日救亡运动，1932年4月15日，中华苏维埃共和国临时中央政府主席毛泽东在《对日战争宣言》中指出：

> 中华苏维埃共和国临时中央政府特正式宣布对日作战，领导全中国工农红军和广大被压迫民众，以民族革命战争，驱逐日本帝国主义出中国。反对一切帝国主义瓜分中国，以求中华民族彻底的解放和独立。[1]

[1] 中共中央文献研究室：《毛泽东年谱》（修订本）上卷，中央文献出版社2013年版，第370页。

《红色中华》报第197期第4版刊登的漫画《武装上前线,反对国民党出卖中国》,揭露了国民党出卖福建的卖国行为。画面描绘的是一个日本帝国主义分子左手拿着屠刀、右手拿着一块写有"福建"的牌子,贪婪地走进国民党的行营里。门口跪着的一个国民党反动派媚笑相迎,并将"福建"拱手相让。这是一副典型的卖国求荣的嘴脸。此图将日本帝国主义的无耻、贪婪及国民党反动派的丑恶刻画得入木三分。漫画《帝国主义备战狂》描绘的是一排帝国主义分子,各持战争阴谋计划或武器,另有一个帝国主义分子伸出一张纸条,装模作样地问"赞成军备缩小者请举手"。对这一虚伪的举动,一排帝国主义分子根本不屑一顾,无一人赞成。帝国主义的贪婪本性在此作中暴露无遗。

中央苏区时期,中国共产党和中国工农红军面临的主要任务有两个:一是反对日本帝国主义的侵略和国民党的妥协投降,争取民族解放战争的胜利;二是保卫苏维埃政权,粉碎国民党反动派对中央苏区的军事"围剿"。为此,中共中央、中华苏维埃共和国临时中央政府和中央革命军事委员会决定组建一支北上抗日先遣队,以实际行动宣传中国共产党的抗日主张,推动全国抗日救亡运动。《红色中华》报第236期第2版刊登了黄亚光的漫画《对日作战的宣言》,描绘了中央苏区红军以国家和民族利益为重,组成抗日先遣队,宣布"对日作战宣言"。抗日先遣队的板斧直接指向沉瀣一气的日本帝国主义和国民党反动派,板斧砍下似疾风骤雨,雷鸣电闪。此作用笔沉着痛快,人物线条一波三折,在抗日先遣队的斧头下,日本帝国主义和国民党反动派瘫倒在地。此作在构图和气氛的营造上可谓独树一帜,大胆泼辣的笔墨处理给观者留下了深刻的

图2-43 《帝国主义在红旗面前发抖》(佚名作)

印象。《红色中华》报第80期第1版刊登的漫画《帝国主义在红旗面前发抖》(图2-43),形象地表现出帝国主义"纸老虎"的形象。此作描绘了一个笨拙臃肿的帝国主义分子,在一队全副武装的红军战士面前惊慌失措、浑身发抖、仓皇逃窜的丑态。作者将红军军旗和太阳升出画面之外,显示出革命阵营的强大威力。

在中央苏区反"围剿"的斗争中,美术宣传中的漫画在凝聚人心的作用上是其他形式无法替代的。它在直接指向主题的表现形式中,有时还附有必要的文字说明。例如,《红色中华》报第二次全苏大会特刊第1期第2版上,刊登有一组《粉碎敌人"围剿"》的漫画。这组漫画分为三个部分。图1:"动员我们的力量",画面描绘的是动员起来的苏区群众送慰劳品给上前线的红军战士,反映了苏区军民团结一致、誓死保卫苏

区的决心。图2:"粉碎敌人五次'围剿'",画面勾画出硝烟弥漫的战场,以"发展民族革命战争,用战争的胜利粉碎敌人五次'围剿'"的文字来弘扬红军英勇无畏的革命精神。图3:"拥护第二次全苏大会",画面描绘了缴获白军的大批枪炮及被俘获的白军师长、旅长,以反"围剿"的胜利来庆祝"第二次全苏大会"的胜利召开。这组漫画从战前准备到军事对抗,再到取得战争的胜利,勾画出对胜利的表达。这组漫画附有文字说明,可谓图文并茂,宣传效果极佳。

土地革命战争时期,在中央苏区获得领导地位的中国共产党,为了杜绝腐败,保持苏维埃政府的清正廉洁,充分发挥舆论的监督作用,在苏区广泛发动群众,开展了轰轰烈烈的反贪污浪费和反官僚主义的斗争。为了净化革命队伍、反对腐败,苏区人民在中共领导下,开展民主选举运动,把一切官僚和贪污腐化分子扫出苏维埃政府。漫画《贪污的郑茂德》(图2-44)就表现了一个具体的反腐事例。此画揭露的是少共中央局巡视员郑茂德大吃大喝的腐败行为。后被查出,郑茂德大吃大喝的钱,一部分是来自办公费用,另一部分是因为他把自己骑去的马以八元钱的价格卖

图2-44 《贪污的郑茂德》(佚名作)

了,从而大肆挥霍。为此,郑茂德被少共中央局开除。画面描绘的是郑茂德一只手拿着筷子夹菜,另一只手端着酒杯正美滋滋地喝着,桌子上的公文包写有"办公费"字样,包旁画有一匹马,结果"马"与"办公费"都变成了郑茂德的酒菜。此作非常贴切地表现出郑茂德的腐败堕落,其脸上的贪婪表情处理得恰到好处。

中央苏区时期的漫画,通过直接指向主题的表现形式,极大地增强了宣传和鼓动的效果。漫画《收集》在这方面的特点尤为显著。画面由上下两个部分构成,上图有两个农民正在收集粮食归仓,下图是一个农民正在春耕插秧。单从画面来看似乎很寻常,但作者给画面配上了有力的文字,产生了强烈的效果。且看图中文字:"努力收,努力种,为自己,为群众;为了革命的战争,大家来努力劳动。冲锋!冲锋!看哪个是生产战线上的英雄?"这是一种文字结合图画的表现手法,具有极大的鼓动性。它将革命战争与人民战争相统一,并描绘出一个真理:只有人民参与的战争,才能取得最终的胜利。

3. 以保卫根据地为目的的各种美术题材

宣传土地革命与政权建设，以保卫根据地为目的的各种美术题材，是中央苏区美术宣传的重要内容。为此，《红星》报、《红色中华》报、《青年实话》报与《苏区工人》报等刊登和发表了大量的美术作品，用以宣传土地革命，号召拥护苏联、声援世界革命，讴歌苏维埃革命政权、开展民主选举运动，并动员苏区工农群众踊跃参加革命、反对国民党的军事"围剿"、保卫根据地。

中央苏区时期，宣传反帝拥苏、抗日救国的漫画层出不穷。反帝拥苏运动与共产国际对国际形势的认识有直接的关系。1928年9月，共产国际"六大"召开，会议通过了一项决议，指示各支部组织国际斗争，以反对帝国主义战争和保卫苏联。共产国际认为，从1928年起，世界已进入新的革命高潮时期，或者说资本主义总危机急剧发展，资本主义体系已面临全面崩溃，世界大战随时可能爆发，帝国主义的反苏战争迫在眉睫。中央苏区这一时期的漫画创作，就是在共产国际"保卫苏联"的口号声中进行的。这一时期提出的口号主要是：

> 列宁是无产阶级的导师！
> 拥护帮助中国革命的苏联！
> 反对帝国主义进攻苏联！
> 武装拥护苏联，打倒帝国主义！
> 拥护苏维埃中央政府对日宣战！

这些口号与漫画互相契合。为了开展反帝拥苏活动，中央苏区进行了广泛的群众动员，通过群众性运动来推动反对帝国主义和武装保卫苏联的斗争。譬如《红色中华》报第91期第1版刊登的胡烈的漫画《纪念"八一"武装保护苏联》，就是在这一新的形势下创作的。画面描绘的是帝国主义分子对苏联虎视眈眈，但在苏联红军的武装保卫下，帝国主义分子只能面面相觑、无可奈何。

黄亚光创作的漫画《苏联革命第十六周年》（图2-45），画面描绘的是列宁、斯大林等苏联领导人与苏联红军一起，共同庆祝"莫斯科的十月节"。他们"为和平政策而顽强斗争"，建立起世界上第一个社会主义国家。画面凸显出列宁的高大形象，斯大林等其他两位领导人伴随其中。下面是人头攒动、戴着钢盔的苏联红军，展示了苏联无坚不摧的军事力量。画面上方留白，

图2-45 《苏联革命第十六周年》（黄亚光作）

为下面的构图留出了必要的空间,视野十分开阔。

在20世纪30年代初期,面对苏联的不断强大,帝国主义剑拔弩张,企图将战火转向苏联。漫画《日本帝国主义疯狂地向苏联挑衅》揭露了日本帝国主义在美、英等国的配合下,派出飞机、舰艇疯狂地对苏联进行武装挑衅,苏联发出强烈的谴责和抗议,得到全世界反对侵略、爱好和平的国家和人民的支持。这幅漫画只画了一个日本帝国主义分子,他伸长脖子高喊着"进攻苏联",得到的却是苏联强大的军事反击。

中央苏区时期,保护苏联与保卫苏区的方向是一致的,因为那时的中国共产党是共产国际的一个支部,而共产国际的总部在苏联莫斯科,因此,不少以保卫根据地为目的的美术题材是围绕保护苏联而展开的,从某种意义上说,保护苏联就是保卫红色革命根据地。《红色中华》报第88期第2版刊登的漫画《反对帝国主义进攻苏联》(图2-46),描述了帝国主义试图进攻苏联,但在苏联工农兵的保卫下,帝国主义分子只得抱头鼠窜、狼狈而逃。画面还描绘出工农兵的后盾是强大的苏联红军,所以,任凭帝国主义如何挑衅和进攻,最终的结局都只能是失败。

图2-46 《反对帝国主义进攻苏联》(佚名作)

在中央苏区,以保卫根据地为目的的一项重要任务,就是在反对国民党军事"围剿"的同时,努力扩大红军队伍,壮大红军实力。这是苏区宣传工作的一项重要内容,也是苏区美术宣传工作的一个重要任务。苏区的美术工作者在以保卫根据地为目的的各类题材中,留下了不少关于壮大红军队伍的漫画作品。譬如《红色中华》报第93期第1版刊登的漫画《红军的壮大》(图2-47),在构图中没有设计人物形象,在图的下方只画有一支枪、一把大刀和一顶红军帽,上方画有四面逐渐扩大的红军军旗,形象地表现了红军队伍从1927年的"南昌暴动"开始到1933年的不断壮大。作者采用拟人的表现手法,刻画出红军从无到有、由小变大、由弱变强的一个发展过程。

图2-47 《红军的壮大》(佚名作)

《为扩大一百万铁的红军而斗争》是胡烈为"扩红"运动画的一幅漫画,画面描绘

了赤卫军、少先队踊跃参加红军,到前方去打击敌人。1933年5月20日,少共中央局正式做出《关于创立少共国际师的决定》,号召为了完成"需要更快地扩大100万铁的红军的任务",决定从江西征调4000人,从福建征调2000人,从闽赣省征调2000人,到当年"八一节"为止,组建成"少共国际师"。①

宣传土地革命战争中取得的胜利成果,也是苏区以保卫根据地为目的的美术宣传中的一项重要内容。中国共产党在根据地开展打土豪、分田地、废除封建剥削和债务的土地革命,满足了广大农民群众的土地要求。为此,宣传苏区土地革命的成果,就是为了更好地唤醒民众的觉悟,保卫中共根据地的红色政权。而漫画又是宣传活动中极为有效的武器,它根植于民众的喜好,又能代表民众的心声,所以,采取漫画的形式进行宣传,更容易被人们接受。如漫画《只有革命才得出头天》,画面直接表现出苏区农民获得丰收的喜悦,而白区农民则被"苛捐杂税"的铁链套住脖子而痛苦不堪。此画采用对比的艺术手法,直接勾画出"苏区"和"白区"的新旧两重天。作者在表现农民生活题材方面散发出浓烈的革命创作激情。"手捧大米"的喜悦和"苛捐杂税"的痛苦,对比强烈,颇具说服力。漫画《为着布尔什维克的秋收而斗争》,是胡烈在漫画创作中仅有的一幅四周既不留白也不加文字说明的作品。画面中,农民群众正在田里收割丰收的谷子,谷桶里面堆满了稻谷。画面里既没有红军战士的保护,也没有破坏分子的干扰,农田里的宁静透着忙碌的气氛。此作表现了在中国共产党治理下的红色区域,人民安居乐业,农业生产一派繁忙的景象。此外,还有《三八妇女耕田队》等不同形式的讴歌土地革命战争胜利的漫画。这些漫画以不同的表现形式,反映了土改后苏区人民群众的幸福生活。

在保卫中央根据地的军事斗争中,游击队同样起到了重要的作用。当时,有些游击队员并不十分清楚游击队的工作性质,以为游击队的任务就是配合红军打仗。针对这一单纯的"游击"思想,《红色中华》报第240期第2版刊登了一组漫画《游击队应该做些什么》,明确地勾画出了游击队员的5个重要任务:①"从政治上瓦解敌人"。这是游击队首要的政治任务。游击队员不仅要配合红军打仗,还要做白军士兵的宣传工作,比如喊口号、到白区张贴红军标语等,进而起到分化、瓦解敌人的作用。②"发动白区群众进行革命斗争,创造新的苏区"。游击队员要向白区的人民群众做宣传工作,启发白区人民的革命觉悟,发动群众,组织群众,创建新的革命根据地。游击队员要帮助共产党不断壮大革命力量,与国民党和地主阶级做坚决的斗争。③"牵制敌人、分散敌人"。游击队员除了做宣传工作以外,在军事上还要配合红军作战。画面描绘的是游击小分队在山林里到处袭击敌人,致使敌人处于被动挨打的局面。游击队起到了"牵制敌人、分散敌人"的作用,这样,红军就可以集中优势兵力,更有效地消灭敌人。④"消灭刀团匪"。消灭刀团匪也是游击队的任务之一。此图描绘的是游击队员与刀团匪展开激战,游击队员乘胜追击,刀团匪落荒而逃。⑤"破坏敌人给养和运输"。这是

① 刘海锋:《解密:"少共国际师"从成立到被撤番始末》,见中国共产党新闻网(http://dangshi.people.com.cn/n/2012/1203/c85037-19769226.html)。

游击队军事斗争的一个重要任务。破坏敌人的给养,切断敌人的交通运输,这是削弱敌人战斗力的具体而有效的方法,对敌人起到了一个很好的破坏作用。画面着重描绘的是游击队员破坏敌人的交通运输桥梁的场景。

这5个画面形象地将游击队员的工作任务描绘得非常清楚。任何一个游击队员在看过这组漫画后,都会明白自己的职责所在,这是一种再直接不过的表现形式了。

在以保卫根据地为目的的各类美术题材中,揭露国民党反动统治下的黑暗,也是中央苏区美术宣传的重要内容之一。《中国农民》杂志第九期刊登有一幅宣传画《负重》。此图描绘了辛勤耕作的农民背负着像山一样的重压,包括加重的田租、苛捐杂税、高利贷等。那个时候,在农村一直流传着一句口头禅:"农民头上三把刀,租多、税多、利息高。"可以想象,在国民党反动政府的统治下,当时中国劳苦大众的负重程度有多大。

图 2-48 1933 年中央苏区揭露地主还乡团的漫画宣传单

而揭露地主还乡团的漫画传单(图 2-48),则使人民群众更加清醒地认识到保卫苏区红色政权的重要性,绝不能让地主还乡团重新踏上这片土地。此作形象地描绘出地主在国民党兵痞的护送下,前来收回他失去的土地。地主指着他以前霸占来的田地说:"这一带田地都是我的呀,可恨这几年来被这些穷鬼分去了。好了,现在又可物归原主了。"看来,"国民党所谓'耕者有其田',原来就是地主有其田"。此作对于加深中央苏区人民大众对国民党反动本质的认识,鼓舞苏区军民保卫土地革命的胜利果实起到了极为重要的宣传作用。

《红星报》第 42 期第 4 版刊登了钱壮飞的一组漫画《广昌的今昔》,这是一组保卫根据地的漫画作品。1934 年 4 月 28 日,国民党的军队占领广昌,中央苏区的北大门广昌陷落。此组漫画分为三个部分,描绘了广昌被敌人占领前后苏区人民生活所产生的巨大变化。图 1:"四二八"之前,由于苏区处在红色政权的范围内,苏区农民可以悠闲地在自己的果园里吸着斗烟,享受丰收的喜悦,妇女们有着自己的尊严;"四二八"之后,无辜的农民被逼迫为反动派修筑堡垒,妇女被强奸而惨死于街头。图 2:"四二八"之前,苏区人民的家园,树木成林,房屋整洁;"四二八"之后,美丽的家园被烧为瓦砾,房屋被拆,其砖头用于修筑堡垒。图 3:"四二八"之前,人们有好好的住房,养着畜禽;"四二八"之后,房屋上的门板被国民党反动派拆去架设浮桥,养的鸡和猪全被白军吃尽。组图通过简明扼要的漫画形式,表现了苏区时期和苏区沦陷后人民群众生活所产生的巨大变化。这组漫画描绘的是一个很现实的题材,图画与文字结合在一起,使观者一目了然,充分说明了保卫苏区的重要性和迫切性。它的思想性和现实性要远远

胜过其他的文艺宣传形式,甚至可以起到战争所达不到的效果。

此外,在以保卫根据地为目的的各类题材中,还有一种风格极为特殊的漫画。例如,《红色中华》报第二次全苏大会特刊第1期第2版刊登的漫画《用战争的胜利粉碎敌人五次"围剿"》(图2-49),在苏区乃至在国统区漫画人才聚集地的上海,采取这类画法的漫画亦不多见。它不像其他漫画那样注重造型,也不在乎用笔的秩序,整幅作品几乎都是在勾勒中完成的。画面描绘的是红军战士在战火硝烟中冲破敌人的包围,两军交战的硝烟翻卷成了一座"山峰",红军战士奋勇杀敌,军旗在硝烟中飘扬。而国民党军则是兵败如山倒,旗倒猢狲散。此作的人物形象也是在线条的勾勒中完成,犹如传统山水画中山峰的皴擦及点苔,给予画面以厚重感。

图2-49 《用战争的胜利粉碎敌人五次"围剿"》(载于《红色中华》报第二次全苏大会特刊第1期第2版)

中央苏区时期,漫画作为一种锐利的宣传武器,不仅起到了宣传、鼓动和教育民众的作用,而且,在它一系列的创作活动中,美术工作者也积累了许多宝贵的经验。为巩固土地革命取得的胜利成果和保卫苏区红色政权,在漫画与政治、漫画与群众关系等问题的处理上,在以保卫根据地为目的的各类美术题材的创作中,大量卓有成效的漫画作品起到了意想不到的宣传效果。

4. 红色美术的创作队伍

苏区红色美术是在第二次国内革命战争时期这特定的历史环境中产生和发展的,是广大人民群众和一部分投身于革命的美术工作者共同参与的无产阶级革命美术活动。苏区时期产生了反映苏区革命斗争生活的成千上万的美术作品,以及各种形式的工艺美术设计,具有重要的现实意义和深远的历史意义。

五四运动后,中国出现了很多的美术学校和美术社团;一些归国留学生在上海的"洋画运动"中,成为西画传播的主力军;传统的中国画在这一时期也取得了突出的成就;写实人物画有了突破性的进展。同时,中国美术界也出现了不少革命的美术工作者,其中包括许多热血青年和爱国志士。他们拿起手中的笔,投身于中国共产党领导的反帝反封建斗争,发挥着革命文艺的战斗性作用。此时,身处国统区的美术家都存在一个共同的亟待解决的问题,那就是文艺发展方向的问题。他们在认识上有所感悟,在理论上也有所探索,但是,由于缺乏正确的引导和深入实际的尝试,他们的创作思想仍处于一种模糊的境地。加上当时恶劣的政治气候和社会环境的限制,他们在主观上虽然有

过各种尝试，但都没有找到正确的发展道路。相反，从创作实践上看，在中国共产党领导下的苏区美术，比较成功地做到了艺术为人民大众服务，并开辟了一条艺术与工农兵相结合的道路，形成了红色美术独具战斗性和鼓动性的表现形式。这是中国现代美术史上的一个重大创举，它体现了无产阶级革命美术发展的正确方向，在中国现代美术史上具有里程碑的意义。

中央苏区的红色美术，具有鲜明的政治色彩和强烈的革命斗争特点，作为中央苏区这一特定历史时期形成的美术，首次开创了文艺与人民群众相结合的道路。苏区美术的大众化，首先在于马克思主义大众化的艺术实践，以及美术创作的群体，他们大多是苏区的军民和一部分投身于革命的专业美术工作者。他们创作的作品都是真实地描绘革命斗争生活，反映工农兵的思想情感，揭露帝国主义和国民党反动派的罪恶行径等。这些作品被传播到苏区的各个城市和乡村，受到苏区人民的广泛关注和喜爱。

苏区的美术活动一般都在红军和城乡各地的工农群众中展开，这是苏区美术宣传的重要领域，也是美术普及的主要对象。中国共产党和苏维埃政府对文艺大众化的问题高度重视，使得苏区美术不仅通过宣传口号、壁画、漫画、墙报、画报等方式遍及城乡各地，而且实用性的美术也在苏区的各个领域得到应用。苏区的美术具有鲜明的革命主题和人民群众喜闻乐见的表现形式，真正是为工农兵而创作、为革命战争服务的人民大众艺术。

第二次国内革命战争时期，1930年7月，在国统区的上海成立了"中国左翼美术家联盟"。这是中国进步美术家的一次大联合。中国左翼美术家联盟聚集了全国很多优秀的进步美术家，与共同的敌人作斗争，它与苏区美术的斗争大方向是一致的。两者虽然处在不同的环境和条件下，却做着同样一件事——为人民大众而创作。在思想上，两者息息相通，工作上也有联系。上海美联曾给苏区输送过不少文艺骨干，如李伯钊、沙可夫、倪志侠等。1933年11月，工农美术社筹备会举行第四次会议，并决定在"广州暴动六周年纪念日"举行"工农美术社"成立大会，同时举办"工农美术展览会"，号召国统区的革命美术家前来参加或送来作品参展。这里"国统区的革命美术家"主要是指上海美联的美术家。

美联以美术作为革命斗争的武器，以图像作为情感的表达方式，为国统区的革命青年和人民群众指明了方向。这样一种进步的文化现象，在国统区自然会遭到国民党反动派的文化"围剿"。美联的美术家在白色恐怖下从事着进步的美术事业，经常会遇到被捕、杀头的危险。而苏区的美术活动，虽然也有一段时间曾遭到"左"倾错误路线的干扰和破坏，但在中国共产党的正确路线指引和《古田会议决议》精神的鼓舞下，苏区的美术工作者不断地吸取经验教训，在以工农兵为主体的文艺大军卓有成效的工作下，苏区的美术事业得到蓬勃发展。

随着苏区文化事业的不断发展和革命斗争形势的需要，在"红都"瑞金及闽西根据地创建了一支由专业美术工作者和业余美术爱好者共同组成的美术创作队伍，其中影响比较大的专业美术工作者有黄亚光、赵品三、农尚智、胡烈、钱壮飞、忱乙庚、黄

镇、王奇彦、松林、张冰崖、张廷竹等。1933年3月5日,"工农剧社美术部"在中央苏区成立了,它是由"工农剧社"设立的一个美术工作机构。3月9日,《红色中华》报刊登了《工农剧社四次大会——创造工农大众艺术的开始》的报道,报道称:"大会一致通过:今后接受全总执行局的领导,并举行改选,成立编审委员会及导演、舞台、音乐、歌舞等部。"这次成立的"舞台部",对外称谓是"工农剧社美术部"。美术部的主要任务是为工农剧社排演的戏剧、歌舞等节目进行舞台设计和绘制舞台布景,同时也编辑出版画报。此外,1933年12月,在中央革命根据地的中心瑞金成立了"工农美术社"。该社是中华苏维埃共和国第一个集美术出版、展览和创作于一身的美术机构,直属中央教育人民委员部。建社初期,美术专业人员有十余名,蔡乾任负责人。

中央苏区时期,专业的美术人才虽然不是很多,苏区也仍处于极度的艰难困苦之中,但由于中共非常重视苏区的文化建设,所以,苏区的文化艺术还是获得了全面而迅速的发展。苏区的各种出版物层出不穷,文化教育事业可谓盛况空前。1934年1月26日,毛泽东代表中华苏维埃共和国临时中央政府执行委员会向第二次全国苏维埃代表大会做工作报告。报告中除提出了苏维埃文化教育的总方针以及苏维埃文化建设的中心任务外,还总结了中央苏区文化宣传活动的发展情况:

> 已出版发行大小报纸三十四种,其中《红色中华》已发行四万份,《青年实话》已发行二万八千份,《斗争》已发行二万七千一百份,《红星》已发行一万七千三百份;群众的革命的艺术,亦在开始创造中,工农剧社与蓝衫团的运动是在广泛的发展着;江西、福建、粤赣省三省的二千九百三十一个乡中,已有俱乐部一千六百五十六个。①

如此众多的俱乐部和分门别类的报纸,无疑需要吸纳众多的美术人才加入其中。所以,很多的有志青年和具有美术天赋的青年才俊,譬如赵品三、黄亚光、胡烈、农尚智、黄镇、舒同(1905—1998)、魏传统(1908—1996)等人,纷纷来到"红都"瑞金,从而充实了红色美术的创作队伍。他们来到苏区后,在艺术上相互交融、取长补短,并为中央苏区培养了不少的书画人才。特别是在当时艰苦的环境下,他们通过书写标语和画漫画来宣传党的政策、苏区人民群众的幸福生活及红军英勇奋战的革命精神。他们的漫画作品都具有强烈的战斗性和时代感,并充满幽默与智慧。

赵品三(1904—1973),又名赵振鑫,榆次县(今山西省晋中市榆次区)西郝村人,擅长漫画、书法。1922年考入太谷铭贤中学。1929年参加红军,主持设计了中国工农红军军服。后又组织成立了红军"八一剧社",成为苏区话剧的开拓者,被称为红色根据地的"话剧之父"。同时,也被誉为"红军书法家"。在中央苏区,他创作的漫画《加入红军去!粉碎敌人五次"围剿"》,将上千人的队伍呈现在有限的画面中,形象生动地再现了苏区人民踊跃参加红军的热烈场面。此作人物描绘生动,具有强烈的革命气息,刊登于《红色中华》报第121期第5版。

① 转引自刘云《中央苏区文化艺术史》,百花洲文艺出版社1998年版,第510页。

在苏区美术界，与黄亚光、赵品三齐名的漫画家还有胡烈（生平事迹不详），他的漫画《民族革命战争》构思巧妙，主题明确，描绘了红军的铁拳砸碎国民党的反动统治，义勇军的铁拳砸向日本帝国主义。民族革命战争与义勇军的斗争联合起来，构成两股巨大的力量，粉碎敌人的企图。九一八事变后，处于国破家亡的东北人民，在白山黑水之间燃起了民族自卫的抗日烽火。各地义勇军、游击队等抗日武装，犹如雨后春笋般地涌现出来，奋起打击日本帝国主义。同时，中国共产党领导下的红军，一方面要粉碎国民党的军事"围剿"，另一方面要派遣抗日先遣队北上抗日。这两股力量、两只铁拳正好砸向国民党反动派和日本帝国主义。

图2-50 《为战争的经费而节省》（农尚智作）

农尚智（生平事迹不详）也是苏区影响比较大的漫画家。土地革命战争时期的中央苏区，财政与经济极度困难，苏维埃中央政府发起群众性的节省运动。干部以身作则，吃苦在前，带头节省。共产党依靠和发动群众，从实际出发，把节省运动与反贪污反浪费，与统一财政、发展生产结合起来。在此背景下，农尚智创作的漫画《为战争的经费而节省》（图2-50），再现了苏区人民为红军募捐的情景。广进少出的银元，说明了苏区人民为革命斗争踊跃募捐军费，而红军则非常严格地控制着开支，一切都是为了革命战争而节省经费。此图寓意深刻，鞭辟入里。一个"漏斗"叙述出许多个节省故事，这是得之于生活中自然真实的一面，也说明农尚智对当时苏区开展的节省运动有着深刻的理解和感受。

1934年，为了庆祝中华苏维埃第二次全国代表大会的召开，黄镇创作了巨幅油漆画《粉碎敌人的"围剿"》，并受到毛泽东和与会代表的称赞。黄镇（1909—1989），安徽省枞阳县人。1925年入上海新华艺术学校学画，毕业后在浮山公学（今安徽省浮山中学）任美术教员。1931年12月，参加宁都暴动后加入中国工农红军。长征途中，他创作了大量感人至深、鼓舞士气的速写漫画，成为长征中少有的形象史料和珍贵的艺术作品。抗日战争时期，黄镇参与创建了晋冀鲁豫边区革命根据地。1948年7月，他主持设计了中国人民解放军军旗，并起草了许多条例，为中国人民解放军政治工作的发展做了许多基础性的工作。

苏区的美术宣传之所以有这样的成就，其中最重要的一点就是中国共产党深知文化宣传对于中国革命的重要性。由于当时的条件非常艰苦，物资也很匮乏，在美术宣传方面，无论是笔墨、纸张、颜料等绘画工具，还是文化、技术、人才、教育等方面的需求，在中央苏区都是很难得到满足的。这里没有专业的美术教育机构，也找不到绘画材

料的供应商，加上红军的流动性非常大，所以，苏区的美术家们只能因陋就简、就地取材，以漫画的形式作为自己的战斗武器。他们结合苏区的实际情况，发挥和利用自己擅长的绘画技艺，深入部队和群众之中。他们在对部队的文化建设、作战策略以及人民群众的工作、学习和生活等情况进行深入了解的基础上，用诙谐的文字和幽默的绘画语言来鼓舞红军的士气和提高人民群众的觉悟。苏区时期的绘画题材非常广泛，画家们可以尽情地发挥自己的智慧来宣传革命的成果、讲述革命的道理。在漫画这个领域，当时的美术家们创作了许多无愧于那个时代的美术作品。

在土地革命战争时期，中共内部曾一度出现过两种路线的斗争。这两种路线的斗争是以毛泽东为代表的正确主张和以王明为代表的"左"倾错误的斗争。由于王明"左"倾教条主义路线的干扰破坏，苏区的文艺运动也走过不少弯路，尤其是中华苏维埃共和国临时中央政府处于王明"左"倾教条主义的错误领导下时，中央苏区的美术事业也不可避免地遭到一定的干扰和破坏。有的美术工作者也遭到"左"倾错误路线的残酷迫害，有的甚至被错杀。1931年春，闽西画家张廷竹蒙冤于闽西苏区"肃清社会民主党"之错案，在永定虎岗罹难。刘光明是江西省莲花县的标语画家，1932年被诬告为"AB团"成员，被关押审查了很久，后经多方交涉，所幸免于一死。

反映苏区军民新的战斗生活和苏区的经济建设，也是漫画创作的一个重要内容。鼓励农民努力耕种并积极上缴公粮，推销经济建设公债，开办生产合作社，建立农村学校，实行男女平等，打破包办婚姻……这些都是苏区美术工作者创作漫画的主题。人民群众购买公债，在苏区亦属一种创举。1932年，为了筹集建设资金，中央苏区发行了两期革命战争公债券，共计180万元（第一期60万元，第二期120万元）。1933年7月，中央苏区又发行了300万元经济建设公债券。为此，《青年实话》报第2卷第24号刊登了《积极拥护和赞成购买经济建设公债》的漫画。

1933年7月22日，中华苏维埃共和国中央执行委员会颁发了《关于发行经济建设公债的决议》，决定发行经济建设公债300万元。并指出：

> 革命战争的猛烈发展，要求苏维埃动员一切力量有计划的进行经济建设工作，从经济建设这一方面把广大群众组织起来，普遍发展合作社，调剂粮食与一切生产品的产销，发展对外贸易，这样去打破敌人的经济封锁，抵制奸商的残酷剥削，使群众生活得到进一步的改良，使革命战争得到更加充实的物质上的力量，这是当前的重大战斗任务。

同时颁布《发行经济建设公债条例》，明确规定：

> 中央政府为发展苏区的经济建设事业，改良群众生活，充实战争力量，特发行经济公债，以三分之二作为发展对外贸易，调剂粮食，发展合作社及农业与工业的生产之用，以三分之一作为军事经费。[①]

① 《中央苏区文艺丛书》编委会：《中央苏区美术漫画集》，长江文艺出版社2017年版，第84页。

为了执行中华苏维埃共和国中央执行委员会和中央政府的决定，红军积极拥护和赞成购买经济建设公债，并积极带头购买。中央苏区的美术工作者通过漫画的表现形式创作相关宣传作品，加上地方政府的宣传动员，中央苏区的发行公债任务在很短的时间内便提前超额完成。

另外还有一些漫画作品，如《粮食突击运动》《把粮食集中到苏维埃来》《苏维埃经济建设运动的胜利》等，从不同的角度反映了在中华苏维埃共和国临时中央政府成立后，中央革命根据地出现的蓬勃生机和火热的战斗生活。

为了巩固中央苏区反腐败斗争取得的成果，美术工作者创作了一幅《反对贪污浪费》的漫画，刊登在《红色中华》报第132期第1版上。画面描绘的是一个肥头大耳、身材臃肿的大胖子，手里拿着一份写有"本月实消大洋二千五"字样的报告，其身上贴满了收条。大胖子的身后，却出现了他的叠影，上面写着"贪污"两字。画面的右上角，伸出了一个铁锤敲打他的脑袋，以示警钟长鸣。虽然郑茂德、孔荷宠两个具体事例都是出现在中央苏区反腐败斗争的高潮时期，也是在漫画《反对贪污浪费》发表之后所发生的事情，但在苏区，这纯属个案。可以说，中央苏区的反腐败斗争是一次创造性的实践，它为中国共产党夺取全国政权、安邦治国积累了宝贵的经验。

中央苏区的美术宣传与其创作队伍的建设，是在土地革命战争的实践中成长和发展起来的。革命的实践也锻炼和培养了漫画家的创作队伍。中央苏区红色美术的创作队伍中，除一些擅长漫画的专业画家外，更多的是在"列宁室"和"俱乐部"中逐渐成长起来的一大批美术工作者，而专业文化管理机构的建立和专业美术机构的诞生，也对苏区红色美术事业和红色美术创作队伍的发展起到了重要的组织、推动作用。

四、中央苏区的美术设计

中央苏区美术的表现形式，有标语画、壁画、宣传画、漫画等。作为中央苏区这个特定历史时期产生的美术现象，它不仅具有宣传、鼓动和教育民众的现实主义作用，同时，也具有鲜明的政治性和强烈的革命斗争性。受当时客观条件的限制，中央苏区时期的工艺美术在设计方面可能不是那么精致，但也不乏精美之作。随着革命形势的不断发展，苏区的美术设计在内容上也逐渐地丰富起来，且形式多样，如报头、书籍封面设计，苏维埃标志、证章与建筑设计，服装、展览及舞台设计，邮票及各种票证设计，纸币设计等。

1. 报头、书籍封面设计

美术设计不同于漫画创作。漫画是感性的，虽为简笔，但十分注重意义上的开拓，它与时代环境紧密相连，并且服务于这个时代。而美术设计则是一种理性的创作，它需要一种构想或计划，根据审美观念，通过一定的表现手法使其在视觉和形式上达到一定

的审美标准。报刊刊头设计,不仅要体现其中心内容,在图案、标题、文字和形象等方面,也要做到突出醒目。中央苏区的美术设计以及报刊和书籍封面等平面设计,确实有不少能够传达思想且具审美价值的优秀作品。譬如钱壮飞在中央苏区设计的《红色中华》报报头(图2-51)就非常符合报刊的审美要求。钱壮飞擅长书法,"红色中华"四个字颇具宋代大哲苏东坡之余绪,这与他的漫画《不久的将来》的题识非常接近。"红色中华"四个字笔笔中锋,淳古遒劲且法度森严,耐人寻味。采用竖式,更具传统韵味。下面的期号、出版日期和版数分大小三行,采用横式排版。下面的定价又回归竖式排版。排版形式的变化增强了版面的活力。报头上,"红色中华"四字的右侧是一竖行宋体字"中华苏维埃共和国临时中央政府机关报"。整个报头的版面呈现竖横交叉的视觉效果。木刻书法和铅印宋体的有序结合符合读者的审美需求。此后,在中国共产党和地方的其他报刊中,几乎所有的报纸、期刊头字都是以书法的形式出现,以体现报刊传媒深厚的文化内涵。

图 2-51 《红色中华》报报头

创刊于1931年12月11日的《红星》报,是土地革命战争时期中国工农红军军事委员会机关报,由中央革命军事委员会总政治部(后改称为"中国工农红军总政治部")编辑出版,邓小平曾任该报主编。《红星》报设有"列宁室""军事常识""军事测验""卫生常识""俱乐部""铁锤""法厅"等栏目和文艺副刊。《红星》报的报头(图2-52),其"红星"两字设计为美术字,周边有大小不同的五角星环绕,疏密相间而充满生机。报头左边设计为期号、出版单位、期号说明等。并开大小两扇"门"的设计,给读者以天真、活泼的视觉效果,具有启蒙的意味。

少共苏区中央局机关报《青年实话》报创刊于1931年7月20日,最初名为《战斗》报,当年11月,《战斗》报易名为《青年实话》报,并由半月刊改为周刊,在苏区青年中有着广泛的影响。它的宣传内容和所开设

图 2-52 《红星》报报头

的栏目大体与《红色中华》报相同。不同的是,它的读者群体基本上是青年,因此,具有鲜明的青年报刊特色。《青年实话》报的报头设计,不像《红星》报和《红色中华》报那样比较固定,它更换报头的频率比较高,基本上出版两三期就要更换一次报

头,并配有各种不同类型的符合年轻人欣赏的图画。《青年实话》报第二卷第八号的报头设计,配有一名骑高大战马的红军战士手执军旗冲锋陷阵的图案。

此外,红军独立第三师政治部于1932年1月29日出版的《三师生活》、中华工农红军第三军政治部于1932年2月出版的《挺进》、中国闽北分区委员会于1932年8月18日出版的《红旗》、中共瑞金县委于1932年12月10日出版的《瑞金红旗》、江西省儿童局于1933年1月25出版的《赤色儿童》、江西省苏维埃政府裁判部于1933年6月16日出版的《司法汇刊》等报纸的报头设计也配有图案。

《红星》报第15期的《红星副刊》,"红星副刊"四字做美术化处理,并配有翻卷的浪花和五角星图案。这一风格成为苏区报头设计的一大特点。值得注意的是,当时中国工农红军总政治部出版的《红星画报》和少共中央局出版的《青年实话画报》,非常注重通过美术作品来反映红军的队伍建设与文化生活。《红星画报》第四期封面刊出的是"苏联红军中之图书室"的照片,并附有文字说明:"据不完全统计,苏联红军之中图书馆有二千以上,藏书一千三百万部。"第五期的封面设计(图2-53)配有"苏联红军俱乐部内的大厅"图案,介绍了一群苏联红军在俱乐部内活动时的情景。由此可以看出,《红星画报》此期的封面设计,意在借鉴苏联红军的经验来丰富中国工农红军的文化生活。而《青年实话画报》的封面设计内容则更多地侧重于苏区的经济建设和红军的战斗成果。图2-54中,上图为苏区农民"努力冬耕运动",下图为红军战士活捉敌师长。可以说,《红星画报》和《青年实话画报》的

图2-53 《红星画报》封面设计

图2-54 《青年实话画报》封面设计

封面设计都有其鲜明的苏区特点,并有着比较固定的阅读群体。

封面设计主要是指书籍封面设计。封面是装帧艺术的重要组成部分,它起到阅读的向导作用。在中央苏区军民使用的马列著作、课本、画册及革命歌集等,都要进行封面设计。由于印刷出版设备落后,这些封面设计多为油印、石印件,因此,其艺术性受到很大限制。但是,也有不少佳作呈现,最为典型的是1934年4月由少共中央总队部出版的《少队游戏》封面的设计。此封面以舞台背景为衬底,一对少年男女优美、协调的舞蹈形象跃然在舞台背景之上,封面右侧竖排着四个变体大字"少队游戏",下面是出版单位和出版日期。此封面设计活泼可爱,它运用舞蹈的肢体语言,引导读者进入内容的深处。

中国工农红军总政治部编印出版的《红军优待条例画集》的封面设计也颇具特色。这个封面的右边画有一棵大树,大树下有一位红军战士正在认真地翻阅《红军优待条例画集》;左边是标题"红军优待条例画集"、出版单位和出版日期。这个封面的构思注重意义上的表述,因为"红军优待条例"必须落实到每个红军指战员的心中,红军必须熟悉条例的每一项内容,所以,红军战士在树底下翻阅《红军优待条例画集》的构思就显得非常巧妙。此画集共收入作品130多幅,系统地宣传了"红军优待条例"的内容,并配有文字说明。

工农红军学校政治部编印的《政治问答(各种纪念节日)》第二册封面设计有三个红军战士在学习"问答"的图案。这是一本为普及红军文化教育而编印的政治书籍,将三个红军战士学习"问答"时的情景作为该书的封面图案,既强调了"政治问答"的重要性,又体现出在红军中进行文化教育的必要性。这一封面的设计理念是表里如一的高度概括,此封面也是苏区封面设计中的优秀之作。

此外,中国工农红军总政治部出版的《红军中的政治工作》,其封面设计有由齿轮、镰刀、锤子、五角星、步枪和麦穗等组合的图案,体现出"红军中的政治工作"是在中国共产党的领导下而展开的。而苏区群众性的"扫盲"运动,也是中华苏维埃政府的一项重要工作。《消费合作社识字课本》第一册的封面,设计有一个普通的群众戴着红军的帽子认真学习的图案。该书由中央合作总社文化部编印、中央教育人民委员会审定,与中央教育部编印的《成人读本》一样,是中央苏区"扫盲"运动的主要教材之一。

中央苏区时期的文化教育等宣传工作,是在异常艰苦的条件下因地制宜、利用一切可利用的条件开展起来的。当时中央苏区创办的报刊和书籍,除《红星》报、《红色中华》报、《斗争》报、《青年实话》报外,《苏区工人》《红色射手》《三师生活》《火线》《艰苦斗争》《挺进》《赤色儿童》等也是比较有名的报刊。在中央苏区以外的其他红色区域,《工农日报》《红旗日报》《右江日报》和《湘赣红旗》等报刊多分布在全国的一些重要区域,它们对宣传中国共产党的政治主张和苏区人民群众的生活产生了极为深刻的影响,同时也为苏区的美术创作提供了丰富而重要的载体。

中央苏区编印、出版的书籍多为政治和军事方面的内容,课本教材、内部文献、革

图 2-55 《列宁主义概论》封面

图 2-56 毛泽东《调查工作》封面

命歌集等类型的书籍也不少。这些书籍的封面设计，除《苏维埃法典》《苏维埃公民》《工农专政》《苏维埃常识》《政治常识课本》《成人读本》等只采用汉字、没有图案设计外，其他书籍的封面设计都配有不同类型的花边图案或人物、风景图案。譬如中国工农红军总政治部编印的《红军》，其封面配有锤子、镰刀和五星图案；《中央政府修路计划》的封面配有党旗、森林、山村和道路图案；《共产党员守则》的封面配有光芒四射的军旗和五星图案；中国工农红军总政治部重编、工农红军学校再版的《帝国主义与中国》的封面四周配有花边图案；《中国革命基本问题》的封面设计，在花边的四角配有锤子与镰刀，封面中心设计有闪烁的红星和锤子与镰刀；红军学校出版的《士兵识字课本》，其封面设计有马克思和恩格斯的头像；红军第十二军政治部翻印的《列宁主义概论》（图 2-55），该书的封面设计有中俄两国文字，中文用宋体字，具有中国文化的特性；而俄文则采用徒手书写的线条来活跃版面，使宁静的汉字和动感的俄文融合在一起，具有浓郁的个性色彩和人文精神。

毛泽东《调查工作》的封面设计（图 2-56），为一位红军干部在山道上行走，有外出调查之意。这本书的封面设计，犹如一幅贴近主题的漫画，形象地表达出"调查工作"的路在脚下，且崎岖遥远。《革命歌集》的封面设计为一位红军战士在苏维埃旗帜和红军军旗的映衬下，坐在一旁用单簧管吹奏革命歌曲，振奋红军精神。值得一提的是，中国工农红军总政治部红星社编印、出版的《火线上的一年》封面设计，左边是书名"火线上的一年"，为双钩的黑体字，在黑色底板的衬托下，给读者以粗犷、朴素之感；右边上方勾画出远方前线炮火纷飞的图案，下方是曲折的

1933—1934年标识，犹如一本书，记录着"火线上的一年"。该封面构图简洁而寓意深刻，给人以无限的想象空间，是一幅富有思想性和艺术性的封面设计作品。

此外，《党的建设问题决议案》的封面设计为三位苏区干部在江边，江的对岸绘有一幅美丽的山水图画；教育人民委员部编印的《共产儿童读本》，其封面设计为"两个儿童在上课学习"，并配有花边、红星及锤子、镰刀图案；中华苏维埃共和国中央执行委员会印行的《中华苏维埃军事裁判所暂行组织条例》的封面设计，书名"条例"四周镶有花边图案，铅印宋体字；中央革命军事委员会于1932—1934年印发的《号音通信》，其封面设计为红军司号员吹响革命进军的号角，并配有军旗与线谱图案。由于中央苏区涉及军民战斗、生活、建设等领域的书籍，其封面设计内容广泛、形式多样，数量之多难以统计，因此，本书只能择其重点加以阐述。

2. 苏维埃标志、证章与建筑设计

中央苏区时期，苏区各县、乡基本上实行军事化管理，不仅红军部队、赤卫军、少先队拥有旗帜，而且政府机关乃至学校、医院、合作社等部门，也悬挂有本单位名称的旗帜，起到招牌的作用。同时，这也是为了壮大苏区革命政权的声势。

中国工农红军军旗的样式曾有过几次改变。工农革命军第一军第一师军旗（图2-57）诞生于1927年9月毛泽东领导的秋收起义，这面旗帜的旗面是红色，中心为五角星，五角星内是锤子与镰刀，靠近旗杆的白布条上写有"工农革命军第一军第一师"的字样。这面旗帜的含义是：工农革命军是中国共产党领导下的工农武装。1933年4月，中华苏维埃共和国军事委员会颁布《苏

图2-57 工农革命军第一军第一师军旗

维埃群众团体及红军旗帜印信式样》，更改中国工农红军军旗式样，改镰刀与斧头为锤子与镰刀，并下发了旗帜图式。图示规定：旗帜的内上角为一五角星，中间为交叉的锤子与镰刀，旗杆处有两寸三分的白布，用以书写部队番号或群众团体名称。同时，规定旗面用红色，五角星、锤子与镰刀统一用金黄色。1934年1月，在"红都"瑞金召开的第二次全国苏维埃代表大会上，正式以法律形式对国徽、军旗做了规定。中华苏维埃共和国的国徽，史学界迄今并未发现原件实物，其形制主要是依靠《第二次全国苏维埃代表大会作出的关于国徽、国旗及军旗的决定》的文献记载，以及中华苏维埃共和国临时中央政府大礼堂的历史照片等来确定它的构造形式。《第二次全国苏维埃代表大会作出的关于国徽、国旗及军旗的决定》规定：

>在地球形上插交叉的锤子与镰刀,右为谷穗,左为麦穗,架于地球形之下和两旁,地球之上为五角星。上书"中华苏维埃共和国",再上则书"全世界无产阶级和被压迫的民族联合起来"!
>
>地球形为白色底子,轮廓经纬线为蓝色,地球上的锤子与镰刀为黑色,五角星为黄色。①

这段文字显示,中华苏维埃共和国的国徽完全是参照《第二次全国苏维埃代表大会作出的关于国徽、国旗及军旗的决定》而设计、制作的。中华苏维埃共和国的国旗按照该决定的规定是:"国旗为红色底子,横为五尺,直为三尺六寸,加国徽于旗上,旗柄为白色。"该决定中对军旗的规定是:"军旗为红色底子,横为五尺,直为三尺六寸,旗中央为黄色的交叉镰刀锤子,右上角为金黄色的五角星图案,旗柄为白色。"把镰刀、铁锤交叉单独置于军旗的中央,更加突出了中国共产党对军队的领导。

而在1934年1月发布《第二次全国苏维埃代表大会作出的关于国徽、国旗及军旗的决定》之前,红军军旗的五角星内配有交叉的锤子与镰刀,五角星为金黄色,交叉的锤子与镰刀为黑色,置于军旗的中央或右上角。譬如"工农革命军第一军第一师"军旗,五角星内的锤子与镰刀图案放在军旗的中央;"中国工农红军第五军第十三师司令部"的军旗,右上角为金黄色五角星,黑色的锤子与镰刀交叉图案置于五角星内;"中国工农红军一方面军一军团一师一团三营七连"的军旗,则将五角星和交叉的锤子与镰刀置于军旗的左上角。由此可以看出,在《第二次全国苏维埃代表大会作出的关于国徽、国旗及军旗的决定》发布之前的军旗虽然没有统一的设计制作规定,但强调党对军队的领导成为中国工农红军军旗设计制作的共同标准。

除根据《第二次全国苏维埃代表大会作出的关于国徽、国旗及军旗的决定》的制作规定外,中央苏区有关部门的旗帜设计基本上是采用红色布料,将金黄色的五角星和黑色的交叉的锤子与镰刀置于旗的中央,并在白色旗柄上书写军事番号或单位名称。例如,"闽赣省苏维埃政府"旗帜、"武平县中堡远坑乡苏维埃政府"旗帜、"永定县第一区湖雷乡第二大队五中队二小队"旗帜、"上杭南十二区黄甸乡农民协会"旗帜等,无一例外地将交叉的锤子与镰刀和五角星图案置于旗的中央。另外,中央苏区早期地方农会会员的袖标及胸标、模范营士兵袖标、优待红军家属证等标识的设计制作,均采用红布为材料,并在红布上绘制黑色图文。这种以红色为基调的设计形式,表现了中共红色政权鲜明的政治内涵和共产党人烈火般的革命意志。

中央苏区的美术设计基本上是围绕着革命斗争的需要进行,证章的设计也不例外。证章形式多样,制作材料也有所不同,金、银、铜及布质都有,设计者根据需要选择不同的材质。在众多的奖章设计中,尤以红星奖章最具艺术特色。为了取得良好的设计效果,中央军委专门组织了美术工作者进行红星奖章设计,几易其稿后,设计出具有革命特色的红星奖章图案,最后由中央造币厂生产。红星奖章(图2-58)分金、银、铜质

① 《中央苏区文艺丛书》编委会:《中央苏区美术漫画集》,长江文艺出版社2017年版,第375页。

第二章 苏区的红色美术活动

图 2-58 红星金质奖章、红星银质奖章和红星铜质奖章

奖。红星金质奖章的设计直径是 52 毫米，为十角星图案造型。中间钱币形圆圈中设计有一颗小红星，红星左右两侧有麦穗环抱，"红星"两字设计在红五星上方，红五星下方是"章"字。红星奖章的背面刻有中央革命军事委员会、奖章等级、颁发日期的字样。红星银质奖章的设计直径为 42 毫米，其图案造型与红星金质奖章相同。红星铜质奖章的设计直径是 38 毫米，呈钝角五角星形状，"红星"两字略高于金、银两章的设计，其余与金、银两章的设计相同。

1933 年 7 月 9 日，中华苏维埃中央革命军事委员会发布命令，在"八一"建军节时颁发红星奖章，用以表彰功勋卓著的红军指战员。7月 11 日，苏维埃临时中央政府也做出决议：对于"领导南昌暴动的负责同志，以及红军中有特殊功勋的指挥员和战斗员"授予红星奖章。中华人民共和国成立后，中国革命军事博物馆先后收藏了七枚红星奖章，其中有周恩来、朱德的两枚一等金质红星奖章；有彭绍辉、陈伯钧、邱创成的三枚二等银质红星奖章和杨得志、陈正湘的两枚三等铜质红星奖章。这些奖章，从艰苦卓绝的革命战争年代，一直保存到新中国的成立，见证了中国革命战争取得胜利的光辉历史。

中华苏维埃共和国第二次全国苏维埃代表大会正式代表证（图 2-59）的设计，由会徽、红军军旗图案组成。文字设计为圆形和半圆形，并与圆形会徽相呼应，旨在团结之意。中华工农兵苏维埃第一次全国代表大会代表证，采用红布夹层制作，证上有五角星图形，五角分别设计有长城、步枪、斧头、稻谷和镰刀。中国工农

图 2-59 中华苏维埃共和国第二次全国苏维埃代表大会正式代表证

141

红军第十二军政治部"互济会"会员证,采用红布夹层制作五角星图形,并以双重椭圆形组成文字说明。粤赣省邮务工会会员证,采用铜质制作五角星图案,五角星内设计有两重圆圈,小圆圈内是交叉的锤子与镰刀,大圆圈内是"粤赣省邮务工会会员证"字样。"全世界无产阶级联合起来"纪念章上有五角星图案,五角星内的圆圈由红旗、麦穗、齿轮和步枪构成,给人以厚重感。"闽浙赣边区坚持斗争纪念章"为银质材料,设计有五角星图案,五角星内上方为交叉的锤子与镰刀,下面是"闽浙赣边区坚持斗争纪念章"字样。中国工农红军第四军通行证为红布质,由内外椭圆形及五角星、交叉的锤子与镰刀组成图案,大的椭圆形内写有"中国工农红军第四军通行证"字样,小椭圆形的中心是五角星和锤子与镰刀图案。

中央苏区时期的标志与证章设计多数是由交叉的锤子与镰刀、五角星和圆形组成的图案,表现出在中共领导下的红军及苏维埃各级政府部门团结一致的苏区精神。各类红布质的佩章呈现出红色政权旺盛的生命力。

在中央苏区,除了以上的工艺美术设计外,建筑设计也是一大特色。从设计的层面上讲,建筑设计不同于其他领域的工艺美术设计,技术与艺术的融合必须拥有建筑物的美观、实用和坚固等要素,其中,"美观"就含有艺术的成分。在实践上,这一艺术和审美的建立,有待于完成一个设计和艺术融为一体的建筑物。为纪念在反"围剿"斗争中英勇牺牲的红军指战员,中国共产党和中华苏维埃共和国临时中央政府在瑞金修建了"红军检阅台""红军烈士纪念亭""红军烈士纪念塔""博生堡""公略亭"和"中华苏维埃共和国临时中央政府大礼堂"等建筑物。其中,最具代表性的是"红军烈士纪念塔"和"中华苏维埃共和国临时中央政府大礼堂"。这两座建筑的设计技术难度最大,设计特点最为突出。它们融革命的政治意义、建筑设计艺术与实用功能为一体,其建筑工艺和政治意义达到了完美的统一。

"红军烈士纪念塔"(图2-60)是中华苏维埃共和国临时中央政府为纪念在历次革命战争中光荣牺牲的红军指战员而修建的。它坐落于中华苏维埃政府广场东北端。塔高十三米,犹如一颗待发的炮弹,矗立在五边形的塔座上。塔身正面朝西南,上面刻有"红军烈士纪念塔"七个醒目的大字。塔的基座四周有毛泽东、朱德、周恩来、秦邦宪、张闻天、项英等人的题词。塔座周围设有五个台阶,每个台阶分九级,可以从地面五个不同的方向直达塔座。塔的周围镶嵌有无数鹅卵石,象征着苏维埃红色政权是由无数革命者的鲜血凝结而成的。塔的正前方地面铺织着"踏着先烈血迹前进"八个大字。瞻仰者来到塔前,缅怀革命先烈,无不肃然起敬。该塔由钱壮飞设计,梁柏台任工程总指挥。1933年8月1日

图2-60 红军烈士纪念塔
(钱壮飞设计)

图 2-61 中华苏维埃共和国临时中央政府大礼堂设计图纸（钱壮飞设计，现藏于瑞金中央革命根据地纪念馆）

奠基，1934年2月竣工。红军长征离开瑞金后，"红军烈士纪念塔"被国民党反动派拆毁。中华人民共和国成立后，1955年按原样修复，供世人瞻仰。

中央苏区时期，为适应各种大型集会的需要，在第二次全国苏维埃代表大会召开前夕，中华苏维埃共和国临时中央政府决定新建"中华苏维埃共和国临时中央政府大礼堂"（图2-61），由中央政府总务厅具体负责筹建工作。1933年8月动工，11月竣工。该建筑为土木结构，占地面积1530平方米。整个建筑呈八角形，旁接一斜顶，呈帽檐状，似红军军帽。厅内设有主席台，48根木柱立在厅内的不同位置。为防止国民党军队的飞机轰炸，也为了便于及时疏散人群，大礼堂四周开有17扇门。楼上楼下均设有座位，可容纳2000余人。正门上额为黄亚光书写的牌匾"中华苏维埃共和国临时中央政府"。牌匾的上方设有中华苏维埃共和国国徽，左右两边是军旗图案。为适应当时的战争环境，在礼堂北侧修筑了一个"回"字形防空洞，可容纳1000多人。该建筑由中央政府总务厅负责人袁福清任建筑施工总指挥，钱壮飞负责图纸设计。

为纪念黄公略烈士，中华苏维埃共和国临时中央政府在其牺牲地吉水设立了公略县，并在"红都"瑞金的叶坪广场建造了公略亭。此亭坐落于瑞金叶坪村北面红军广场，1933年8月1日动工，1934年1月竣工。公略亭设计为三个角，寓意黄公略在第三次反"围剿"中牺牲。亭中立有一块三棱锥体石碑，碑文是黄公略传。此亭由中央政府总务厅负责人赵宝成、袁福清等人组织实施，钱壮飞负责设计。

于1933年8月1日动工、1934年1月竣工落成的"博生堡"，是中华苏维埃共和国临时中央政府为纪念在第四次反"围剿"战争中牺牲的宁都起义主要领导人赵博生而建的。"博生堡"设计为方形堡垒，整个堡垒由青砖砌成，呈四方形，其寓意为赵博生在第四次反"围剿"中牺牲。堡内的《纪念赵博生同志》碑刻，在国民党反动派拆毁

前被当地群众秘密抢救回家保存下来，此碑现珍藏在瑞金博物馆内。

"红军烈士纪念亭"，亦称"五角亭"，是中华苏维埃共和国临时中央政府为了悼念在土地革命战争中英勇牺牲的红军指战员而建造的。此亭于1933年8月1日动工，1934年1月竣工落成，由钱壮飞设计，梁柏台任工程指导。"红军烈士纪念亭"为仿古建筑，典雅美观，并设有木板凳、石板桌和石墩，供悼念者休息之用。

除中央苏区"红都"瑞金的六大建筑设计之外，坐落在闽西上杭县才溪乡的"光荣亭"，是福建省苏维埃政府为了表彰"中央苏区模范乡"——才溪乡人民的贡献和光荣业绩而建造的。"光荣亭"的正面是由四根方柱构成的三个高大的拱门，拱门的最顶端是五角星和交叉的锤子与镰刀图案，图案下方是毛泽东题写的"光荣亭"三字。拱门上雕有龙、狮、鹿、马和梅、兰、竹、菊、青松、翠柏等图案。在亭的中央立有"我们是第一模范区"的石碑。亭的两侧有几棵柏树，郁郁葱葱，华盖如云，为"光荣亭"平添了几分庄严与肃穆。

中国共产党在赣南、闽西区域营建革命根据地，并成立中华苏维埃共和国临时中央政府，没有现成的模式可循，可以说，这是史无前例的创举。中国共产党人巧妙地将马列主义的普遍原理同中国革命的具体实践相结合，在中央革命根据地开展政治、军事、经济和文化等一系列建设性活动。其间，钱壮飞与其他设计师在苏区先后设计的"红军烈士纪念塔""红军烈士纪念亭""中华苏维埃共和国临时中央政府大礼堂""红军检阅台""公略亭""博生堡"六大红色建筑，以鲜明独特的艺术风格，创造了中国现代设计史上的红色篇章。这种红色美术设计理念指导了中华人民共和国成立后的一系列建设行为，"人民英雄纪念碑"等十大建筑的兴起，即为鲜明的例证。

3. 服装、展览及舞台设计

在中央苏区的工艺美术设计中，有一种看似与美术无关其实与美术密不可分的设计，那就是我们十分熟知的服装设计。在第二次国内革命战争时期，红军的着装很不统一。时任中革军委总参谋长、瑞金卫戍区司令、红军学校校长兼政委的刘伯承，有感于红军学员着装杂乱，便把设计红军军服的任务交给了工农剧社总社长赵品三。赵品三接受任务后，认真研究，精心设计。开始设计时，赵品三仿照苏联红军军服设计，上衣为紧口套头。服装设计出来后，又考虑到这种服装很不适合南方的气候，后来仿照国民革命军军服式样，将上衣改为前开襟敞袖口，并在衣领上缀上红领章。裤子为西式裤并加绑腿布。军帽设计为"小八角"式的列宁帽，帽中央缀一颗红五角星。整套红军军服（图2-62）的颜色为淡蓝灰色。这套红军军服的设计，既考虑到红军山地行军作战的要求，又符合中国人的审美习惯，

图2-62 红军军服

从而被刘伯承等红军领导所接受，并很快在红军中普及。由于当时苏区经济条件极为困难，部队着装颜色很难统一，就是工农剧社的演出服装都很难做到统一着装。赵品三在《关于中央革命根据地话剧工作的回忆》一文中说："至于演出服装，我们当时也无法讲究。有一些装饰，也只是以单调的色彩的土布制作的。如土红布、蓝士林布……"

为了演出效果，有的苏区文艺团体也有一些具有独特设计的演出服装。譬如工农剧社总社的演出团体——"蓝衫团"，每个演员均备有一身蓝衫，上襟缝有一块三角旗状、外红里白的夹层布。登台时不用多次化装，翻出红的代表革命人物，白的则代表反动人物，表演角色简单明确。高尔基戏剧学校的女学员，设计有舞蹈用的中长浅蓝灰色的连衣裙。[①]

服装设计亦属工艺美术设计之范畴，是实用性和艺术性相结合的一种艺术。红军服装的设计（含演出服装），在计划、构思、立意方面，先需绘图、造型。它既要解决红军生活、行军和作战体系中的诸多问题，又要体现红军着装的特点，赋予一定的审美价值。从审美的角度看，红军服装的设计美感已经超越了时空，即使用现代的观点来阐释当时的服装设计语言，传递给人们的信息仍让人感到新潮而魅力不减。

当文化艺术发展到一定阶段的时候，都需要通过一种形式，让人们了解身边和外界所发生的一些有趣的事情，而最直接和最有效的方法莫过于举办展览会。中国的展览会虽说可以追溯到两千年前的古代集市，但一直到清代末期，中国的"展览会"仍限于一些大小不同的集市和庙会。直到1910年，清廷在南京举办"南洋劝业会"，从此翻开了中国展览会的第一页。中央苏区时期，为了更好地组织群众和进行宣传教育，俱乐部和列宁室经常开展一些具有不同形式和内容的宣传展示活动。随着苏区各类展览活动的不断开展，展览设计也逐渐地被重视起来，从一般的版式设计、文字设计发展到平面图画设计。展览形式也从一般的平面展示发展到立体模型展示，从固定的室内展览发展到流动的"图画讲解"。在展览过程中，展览设计不可避免地起到了一个重要的作用，因为展览设计不同于其他门类的美术设计，它在将某些信息和宣传内容展现在公众面前时，需要在心理和精神上深刻地感染到观众。

1933年4月30日，红军学校模型室内展览正式开展。同时，举行了隆重的开幕典礼。此次展出，征集陈列物品的范围非常广泛，展出内容涉及政治、军事、文化和科学等方面。展览设计人员将各类展品分门别类地进行文字说明或标题提示，有些模型展览还配以图画说明。这次模型室内展主要是以军事题材为主，展览面向群众。而且，公开陈列展览在某种意义上又具有博物馆的特点，就形式而言，可以说是中国军事博物馆的雏形。6月，苏维埃中央人民教育委员部编写的《俱乐部的组织和工作纲要》中规定，对于革命纪念品、教育用品、苏区特殊生产品及其他教育物品——课本、模型、挂图等，要举办临时展或经常展。由此可见，中华苏维埃政府对苏区展览展示活动的高度重视。

随着苏区革命形势的发展和革命根据地的不断扩大，中央苏区的展览活动也越办越

① 刘云：《中央苏区文化艺术史》，百花洲文艺出版社1998年版，第556页。

多。除举办室内展览外，各种固定或流动的展览会也在不断地举办。宣传人员充分发挥展览展示这块宣传阵地的作用，对广大军民进行形势教育和思想教育。1933年9月18日，正是日本帝国主义侵占我国东北三省两周年的纪念日，中央苏区举办了一次规模盛大而且具有深远意义的"九一八"宣传展，中央苏区时期的著名画家黄亚光、赵品三、胡烈、钱壮飞、农尚智、沈乙庚等的美术作品参加了此次展览。这次展览极大地激发了苏区军民反对帝国主义的爱国热情，为此，《红色中华》报发表评论称："这个展览会不仅对反对帝国主义的宣传有绝大的意义，并且对于苏维埃文化上，对于发扬革命的立场上，都具有很大的意义……"

1934年8月1日，中央苏区再次举办了内容更为广泛的形势宣传、教育展览会。这次展览的作品，基本上是苏区几年来发表在《红星》报、《红色中华》报以及苏区其他报刊上的作品，内容包括苏联社会主义建设、中国的革命斗争形势乃至世界的革命斗争形势、帝国主义怎样瓜分中国、法西斯蒂如何凶恶残暴等。此次展览还增加了一些摄影图片、墙报及其他艺术作品，极大地丰富了展览作品的内容，取得了非常好的宣传效果。

其实，中国真正意义上的第一次展览会——"南洋劝业会"，距离苏区展览展示会的时间，也不过才20余年。当时，展览设计还未引起业界的重视。苏区的展览设计没有前法可鉴，只不过是在自身的展览展示中逐渐地摸索出了一些经验。设计人员就地取材，因陋就简，在展览设计方面独树一帜，给人以新颖的感觉。例如，"画报讲解"展示，就是在实践中创造的一种新的展览形式。为了深入到各乡、村开展宣传活动，展览设计人员用厚纸或白布绘制成宣传画或连环画，由讲解员带着到各个村庄进行宣传讲解，起到了固定场所展览会所起不到的宣传展示效果。

1934年秋，在中央苏区各地，广泛深入地开展了一次声势浩大的反对日本帝国主义侵略中国的抗日宣传活动，活动采取不同形式的"画报讲解"展示，从而提高了宣传的覆盖率。通过这次活动，"画报讲解"展示的设计水平也得到了很大的提高。

苏区灵活多变而又充满活力的展览设计，为瑞金下肖区列宁小学创造了一种具有特殊意义的展览模式。设计人员绘制了一张日本帝国主义一步步蚕食中国的地图，悬挂在学校门口。每天都有许多群众前来看地图、听讲解。对这一创举，《红色中华》报做了专题报道并给予高度评价："地图虽然只有一张，但报告可是千变万化的，每天可以采集许多报纸上的以及群众中的材料来充实报告的内容，把一张画的地图，变成了活的宣传工具。"

从苏区的展览设计来看，比较有创意的是移动式的"图画展览"。这一展览设计需要一定的美术和文字功底。当时的苏区画家多半是以漫画创作为主，因为漫画的创作方便、快捷，又能更好地服务于政治，所以，这一画科成为苏区时期的主流绘画。苏区的展览设计，也有不少漫画家参与其中，他们为苏区的展览活动增添了不少艺术色彩。

中央苏区的舞台美术设计，也是苏区美术的一个重要组成部分。中华苏维埃共和国临时中央政府成立后，中国共产党和苏维埃政府，在紧张的革命斗争和开展经济建设的

第二章 苏区的红色美术活动

同时，领导广大苏区军民开展了丰富多彩的文化艺术活动，包括音乐、歌舞、戏剧、诗歌、美术等。舞台美术设计主要是用于舞蹈和戏剧方面的舞台布景。刚开始，由于国民党反动派的军事"围剿"和经济封锁，苏区的物质条件极为有限，舞台美术在歌舞、戏剧上应用得极少，即便有，也是非常简单的，根本谈不上舞台美术设计。《古田会议决议》之后，各层次、各类型的俱乐部和专业剧团相继成立。随着苏区文化艺术事业的不断发展，在戏剧、歌舞方面，舞台美术设计的重要性也渐渐凸显出来。1932年9月2日，在工农剧社召开的第三次全体社员大会上，通过了《工农剧社章程》，并规定了工农剧社常委会下设机构：组织部、编审委员会、导演部、音乐部、舞台部、跳舞部、出版部。其中，舞台部的职能就是"舞台美术设计"。中华苏维埃中央教育人民委员部在1934年4月颁布的《俱乐部纲要》中规定，游艺股负责设计歌谣、音乐、图画及戏剧等。

1934年2月，瞿秋白进入中央革命根据地工作，任中央教育人民委员部部长，兼管艺术局的工作。他以敏锐的艺术眼光和深厚的马克思主义文艺理论素养，将苏区的文化艺术建设逐步纳入规范化的轨道。在任职期间，他非常重视苏区的文化艺术工作，在培训、使用文艺干部方面制定了很多切实可行的措施。高尔基戏剧学校成立后，由于缺乏舞台美术设计的专业人才，他便大胆地启用被俘虏的国民党官兵，在这些人中挑选具有舞台美术设计和舞台工作经验的人当教员，给学员讲授美术知识和舞台装置知识。他还从地方物色舞台美术设计人才，倪志侠就是一位来自上海美联的舞台美术工作者，后被调入高尔基戏剧学校工作。随着苏区文化艺术的不断发展，戏剧演出逐渐成为苏区军民同乐的一种"节庆生活"。中国工农红军总政治部于1932年2月出版的《红军优待条例画集》中的不少漫画作品就反映了当年苏区戏剧演出时的盛况（图2-63）。在苏区的政治生活中，歌舞、戏剧是军民联欢的重要形式，也是发动群众的主要阵地之一。

舞台美术设计是兼有时间和空间元素的艺术概念，是四维时空交错的艺术，它具有很强的技术性和对物质条件的依赖性，所以舞台美术设计的实现在物质条件极度匮乏的苏区是非常困难的。另外，苏区时期的歌舞、戏剧演出，更多的是露天或移动舞台，它的设计不需要过多的技术支持和灯光效果。苏区的舞台美术设计，只能就地取材绘制布景图画，以增强演出的时间感和空间感。在舞台上采用布景图画，非常灵活方便，可以在演出时根据剧目的需要，随时更换布景；并且，可以视剧情需要，帮助演员将表演融入现实生活的气息，增加表演的气氛，拉近演员和观众间的距离。这种舞台布景的设计一

图2-63 漫画中央苏区戏剧演出

直被沿用,并逐渐使其艺术化。中华人民共和国成立以后排演的音乐舞蹈史诗《东方红》,以及后来的革命现代京剧《智取威虎山》《沙家浜》《红灯记》等大型舞台剧目,都采用了大量绘制的舞台美术布景。随着科技水平的提高,现在的舞台美术设计更多的是采用视频与灯光的效果,具有四维时空交错的艺术氛围。其实,视频的动感画面也具有舞台布景的绘画元素,只不过是转换了形式而已。

高尔基戏剧学校是苏区革命根据地创办的一所新型艺术学校,它的前身是"蓝衫剧团学校",倪志侠、赵品三、钱壮飞等在该校为苏区的舞台美术培养了不少设计人才。从此,中国红色舞台美术设计开始得到延伸和发展。舞台美术设计不仅仅是为了渲染演出气氛,更重要的是能够把观众的情绪引入剧情之中,以增强演出效果。中央苏区的舞台美术设计从无到有,不断发展,对后来中国的舞台美术设计走向产生了深远的影响。

4. 邮票及各种票证设计

中央苏区发行的邮票及票证可谓种类繁多。就邮票而言,按年代先后可分为两个阶段:1927年至1931年由人民政权发行、各地区自行印制的邮票,铭记为"赤色邮政""赤色邮票""赤色邮花"等;1931年11月,中华苏维埃共和国临时中央政府成立后,中央和各地区印制的邮票,铭记为"苏维埃邮政"和"中华邮政"两种。在第二次国内革命战争时期,当时红色根据地的生活条件异常艰苦,发行的邮票也不规范,加上由各地区自行设计印制,所以,这一时期的邮票五光十色。例如,井冈山地区的"边陲区邮票",闽西交通总局的"赤色邮花",江西赤色邮政的"赤色邮票",赣西南的"赤色邮票",湘赣边省的"赤色邮票"以及未署地名的"赤色邮票",等等。由于受印刷、纸张等条件限制,这时的邮票基本上都是采用石印,材料大多为土纸。票面设计也不统一,看上去比较粗糙。面值有"半分、壹分、贰分、叁分、捌分"等。边陲区有一枚票值为"伍枚"的双联邮票(图2-64),票幅横24毫米,纵30毫米。这两枚邮票的设计图案为网格状花纹,草纸、石印,呈棕红色。其邮票的性质也只能从"新遂边陲特别区"七字来体现,几乎看不出工农武装的革命元素。其面值不以货币为单位,而以"枚"取代。估计设计者以"枚"为量词,有"个、支、件"之意。这两枚联票在"赤色邮票"中绝无仅有,在中国邮票史上亦属罕见,具有一定的史料价值。

以下列举一些当时的邮票设计。①赣西南的"叁分邮票",中间一块绘有一些纹饰图案,图案中间留白,竖写"赣西区赤色邮政",四角为面值。除中间竖写"赣西区赤色邮政"和周边留白外,其余空白处均用横线布满。草纸、石印,

图2-64 "伍枚"双联邮票

刷深绿色。②江西赤色邮政的壹分邮票，以民间剪纸为元素，设计有许多花瓣。中间一处留白竖写"江西赤色邮政"，四角为面值。草纸、石印，无齿口。刷浅红色。③湘赣边省的邮票，在设计上较为简单，票面中心画有一个五角星，五角星里面是锤子与镰刀。五角星的两边是"壹分"的面值，上面是"湘赣边省"四字，下面是"赤色邮票"四字。分上、中、下三行。草纸、石印，无齿口。属文字框线邮票。设计虽然简单，但蕴含工农武装之意。④另外，还有两枚邮票比较有特点。这两枚邮票没有标识邮政区域，一枚为"壹分邮票"，一枚为"贰分邮票"。这枚"壹分邮票"只有"赤色邮票"四字。字的下面设计一地球，上方是列宁头像，头像两边是面值。四周空白处以排列线形构图，有闪光之意。四周用波浪线条框边，边线加小圆点点缀，似齿口形状。这枚"贰分邮票"设计比较细腻，以麦穗、稻谷组成圆形图案，中间设一扇形，写有"赤色邮政"四字。字的上方是五角星并画有锤子与镰刀，五角星的两边是面值，下方两角分别是"邮""票"二字。空白处积点成线，四周以齿线构成，赋予美感。这两枚邮票均为草纸、石印。"壹分邮票"刷淡紫色，"贰分邮票"刷浅红色。在赤色邮票的设计中，这两枚邮票的设计已经比较成熟了。

在红色根据地，还有一种邮票没有设面值，只有文字说明，如"机""平""快"（图2-65）或"内用快邮""内用机邮""内用平邮"等。这些邮票设有简单图案，譬如帆船、飞机、鲲鹏、火炬等。这些图案的设计都比较抽象，表现一种客观存在的物质，即使涉及所描述的对象时，设计者都在试图摆脱具体物象的影响，进而去追求单纯、空灵、抽象的和谐之美。票面的设色采用石印

图2-65 "机""平""快"邮票

套色，在单色的图案中，套上不同色彩的文字。票面的颜色有绿、蓝、紫、黑、浅红、深红、赭石等。字的颜色有红、绿、黑等。这类邮票的设计独具个性，在我国邮票史上也是较为罕见的。

1931年年初，由闽西交通总局发行的"赤色邮花"（图2-66），票面中心设计为五角星，内有锤子与镰刀。上方是发行单位"闽西交通总局"字样，下方是"赤色邮花"四字。四角为面值"肆（4）""片"。草纸、石印，刷深绿色。五角星的周边设计为闪闪发光的点线，如同"红星照耀中国"。中央苏区成立后，自1932年4月30日起，"赤色邮花"停止流通。

以上为各红色区域设计流通的邮票，没有统一的要求和设计，品类繁多，不甚规范。1931年11月7日，中华苏维埃第一

图2-66 "赤色邮花"

次全国代表大会在江西瑞金召开。毛泽东当选为中华苏维埃共和国临时中央政府主席,中华苏维埃共和国由此诞生。中央苏区的美术工作者,在完善"赤色邮票"的基础上,进行了有益的探索和实践,设计出15枚不同面值的邮票。这些邮票在设计上,增加了许多革命斗争元素。他们以苏维埃运动为主题,设计出《战士图》《团结图》《冲锋图》《旗球图》《麦稻图》等十多种图案的邮票。其中,《麦稻图》邮票的设计,基本沿用了"赤色邮政"票面的设计,所不同的是把"赤色邮政"改成"苏维埃邮政"。这应该是中华苏维埃共和国成立不久,为了尽快地沟通苏区与外界的联系、加强苏区军政机构和人民群众的物资往来和信件交流而采用的一种权宜之计。为了统一和完善邮票的设计和发行,苏维埃中央政府抽调黄亚光专门设计苏维埃邮票和苏维埃国家银行纸币。邮票作为一种视觉传播文化和历史文化的载体,它的精美画面、承载的历史事件及文物属性的呈现,都需要设计者具有审时度势的眼光和智慧。在中央苏区,黄亚光设计的苏维埃邮票《战士图》《冲锋图》《耕种图》《行军图》《旗球图》等,无不体现了中国共产党领导下的苏区人民生产劳动和革命斗争的特点,浓缩了苏区时期的革命历史。

图2-67 《战士图》邮票

图2-68 《冲锋图》邮票

图2-69 《耕种图》邮票

《战士图》邮票(图2-67),票面的主题是一位红军战士手握钢枪、直立站岗的形象。后面是一面红旗,旗的右侧镶有红军军旗,左侧是闪耀的五角星。上方是楷书"苏维埃邮政",两边分别是面值"壹""分"的字样。直线框边,石印,刷红色。《战士图》票面人物造型准确,形态严肃,在红军军旗和红五星的烘托下,展现出红军战士的革命信念和保卫红色苏区的坚定决心。

《冲锋图》邮票(图2-68),整个票面设计为红军战士冲锋陷阵的英雄形象,空白处用密集的几何线条,画出硝烟弥漫的战争场面。上面是"苏维埃邮政"字样。上下两角分别为面值"伍""分"字样。点线框边,石印,刷赭色。《冲锋图》在方寸之间,勾画出众多的红军战士冲锋杀敌的战斗场面,杂而不乱,清晰自然,富于动感。

中央红军在粉碎国民党的第四次军事"围剿"以后,苏区的政治、军事由动荡不安转为相对稳定。"耕者有其田"是土地革命战争时期的最大成果之一。《耕种图》邮票(图2-69)的设计就是为了再现这一成果。票面设计为一位农民在耕作土地,上面是"苏区邮政"字样。为适应新形势发展的需要,红军在实行战略转移之后,将"苏区邮政"改为"中华邮政",上下两角分别是面值"壹""分"的字样。

《旗球图》邮票(图2-70)是中央苏区首批发行的四种邮票之一。邮票分棕色、紫色、青色和橘红色等几种不同的颜色。票面下方附着绘有中国地图的地球,地球上方是中国工农红军

军旗，军旗上方是"苏维埃邮政"字样。两别分别为面值"半""分"字样。《旗球图》邮票的设计具有鲜明的时代特征，寓意中国人民团结在中国共产党的领导下，必将取得全面胜利。

图2-70 《旗球图》邮票

1932年4月，中华苏维埃共和国邮政总局成立，黄亚光设计的《战士图》《冲锋图》《旗球图》等十余种苏区邮票，作为中央苏区邮票的首发正式发行流通。这些邮票的设计，在千变万化的构图中，寻求到一种均衡统一的内在规律，并产生出很好的艺术效果。

苏区的邮票设计，第一要素是确定票面的主题，要确定票面的内容是否符合当前斗争形势的要求，其次才考虑票面的构图。在那样一种艰苦的环境下，在众多繁杂的事物中和极为有限的空间内，设计出具有时代特征和反映历史阶段的邮票，是件不容易的事情。尤其是中国的邮票历史不长，从1887年清政府自主发行第一枚"大龙邮票"，到1927年的土地革命战争时期，只有近50年的时间。苏区的邮票设计时间，即便是离1840年英国发行的第一枚邮票，也还不到百年。可以说20世纪20年代的中国邮票设计还处在一个萌芽阶段，没有多少资料和文献可供参考。红色根据地设计发行的"赤色邮票"和后来中央苏区设计发行的"苏区邮票"，都具有很高的艺术价值和史料价值。它们在一定程度上再现了土地革命战争时期这段历史的轨迹。尤其是中央苏区发行的"苏区邮票"，无论是形式还是内容，都具有浓郁的时代特征和历史承载。黄亚光不仅擅长漫画，而且还工于书法。如果说黄亚光设计的"苏区邮票"奠定了抗日根据地和后来解放区邮票的设计基础，那么他在中央苏区设计的纸币更是充满智慧和传奇色彩。

1931年6月，黄亚光曾经历了一场生死劫难。当时闽西苏区发起了一场"肃社党"运动，大肆捕杀革命同志，闽西著名画家张廷竹与黄亚光等人被误指为"社会民主党"分子。张廷竹不幸被错杀，而黄亚光在枪口下被毛泽民救出。当时，中华苏维埃国家银行刚成立，需要发行苏区纸币，急需纸币设计人员。因为黄亚光以前在中学教过图画，又擅长漫画和书法，所以是最合适的人选。经汀州红军印刷厂的中共党员毛钟鸣推荐，毛泽民派人十万火急地赶到永定虎岗救下了黄亚光，从此改变了他的一生，使之成为"新中国纸币设计之父"。今天我们能见到的苏区纸币，基本上均出自他的手笔。

中央苏区的各种票证设计，门类众多，且形式丰富多彩。尤其是股票、公债券、借谷票等票证，其设计难度并不亚于纸币。譬如1932年由财政人民委员部发行的革命战争公债券（图2-71），"伍角"票面的中心图案是三个红军战士手握钢枪前行的漫画，漫画两边是面值"伍""角"字样。

图2-71 "伍角"革命战争公债券（1932年11月发行）

上端是"中华苏维埃共和国革命战争公债券",下端是年号"公历一九三二年"。年号右边是"财政人民委员"字样,左边是"邓子恢"字样和"邓子恢印"。面值的外圈设计有"和平鸽",四周镶有花纹图案。

图2-72 "伍圆"革命战争公债券(1932年6月发行)

革命战争公债券"壹圆"的票面中心图案是两个工农阶级形象高举铁锤、手握镰刀的画面。黄亚光在设计这个票面的时候,考虑到中国共产党是中国工人阶级的先锋队,它是以工人阶级为基础的,是由工人阶级的先进分子组成的政党,也是以马克思列宁主义的重要思想武装起来的工人阶级政党,所以,他将这枚票面的中心图案设计为两个工农阶级的形象。两边是面值"壹""圆"字样。上端弧形中写有"中华苏维埃共和国革命战争公债券",下端右边是"财政人民委员"、左边是"邓子恢"的姓名字样。"伍圆"公债券(图2-72)的设计,票面中心是一位青年男子两手分别托起"伍""圆"面值的图案。上端弧形写有"中华苏维埃共和国革命战争公债券",下端右边是"财政人民委员"、左边是"邓子恢"字样和"邓子恢印"。左右两角分别是面值"伍""圆"字样。四周以花纹图案镶边。

为解决中央苏区经济建设的资金问题,1933年6月,苏维埃中央政府召开八县区以上苏维埃负责人及贫农团代表大会,史称"查田运动"。大会建议中央政府发行经济建设公债300万元。中央政府批准了这一建议。同年7月,中央政府颁布《发行经济建设公债条例》,宣布经济建设公债的票面为伍角、壹圆、贰圆、叁圆、伍圆共五种。黄亚光在设计这五种面值的公债券时,主要是围绕发展对外贸易、调剂粮食、发展合作社和工农业生产,以及用于革命战争经费等主题,结合之前的革命战争公债券的设计经验,在突出主题的前提下进行设计,并且延续了之前的设计理念。当然,根据票面的不同,有时候也会采取侧重的方法,来表明主题的重要性。譬如1933年6月发行的经济建设公债券"伍圆"票面(图2-73)设计,中心图案是毛主席的半身像,两边分别是大圆圈,圆圈内设计有村庄和农民群众耕种的场景,并突出面值"伍""圆"字样。两边是公债券的说明,右边是:"本公债周年利息伍厘,于每年十月一日付息",左边是:"本公债从一九三六年十月起

图2-73 "伍圆"经济建设公债券(1933年6月发行)

分五年还本"。上端的弧形写有"中华苏维埃共和国经济建设公债券";下端的右边是"主席毛泽东"字样和"毛泽东印"的印鉴,左边是"国民经济人民委员林伯渠、财政人民委员邓子恢"字样及"林伯渠印""邓子恢印"的印鉴。左右两角分别是面值"伍""圆"字样。四周以花纹图案镶边。

中央苏区经济建设公债券的设计,其主要内涵体现在中心图案上,四角的面值设计也有不同类型的图形。面值"叁圆"的经济建设公债券,中心画面是半圆形,设计有合作社、谷仓图案,一位男子手持铁锤站在高处装订"发展合作社和工农业生产"的牌匾,并引来不少人观看。"贰圆"券的中心主题是一位农民,扛着一袋粮食来到"信用合作社",其与"伍角"券的中心主题形式不同而内容一致。"伍角"券的中心主题是排着队、挑着粮食的农民兴高采烈地前往"粮食调剂局"上交公粮,支援苏区的经济建设。这些公债券的图案设计,对人民群众踊跃购买经济建设公债券的热情,起到了一定的引导作用。

图2-74 "壹圆"经济建设公债券
(1933年6月发行)

第二次国内革命战争时期,硬通货币主要是银元、黄金等有价值的贵重金属,它既是苏维埃中央财政的基础,又是苏维埃国家银行的保障基金,所以,中央苏区的外贸资金显得尤为重要。1933年2月,"国家贸易总局"在江西瑞金成立,下属新泉、会昌、江口、泰和4个分局,以获取更多的金银储量。1933年6月发行的"壹圆"经济建设公债券(图2-74),则紧紧围绕这个中心,将主题画面设计为贸易港口。设计时既考虑到河流的畅通,又可表现苏区的兴盛。画面以一条装满货物的船只靠近码头和码头旁边林立的房屋来展现苏区的繁荣。

土地革命战争时期,以龙岩、永定和上杭为中心区域的闽西根据地,在1929年7月已初步形成。为了发展闽西根据地的经济,1930年9月召开的"闽西第二次工农兵代表大会"决定建立"闽西工农银行"。会议推举阮山、邓子恢、赖祖烈等7人为银行委员会委员,并成立"闽西工农银行"筹备处,草拟了《闽西工农银行章程》。1930年11月7日,闽西工农银行在福建龙岩水东街铜钵巷正式成立,阮山任行长。闽西工农银行实行股份制,向群众和各合作社募集股金。1931年,闽西工农银行发行的"壹圆"股票(图2-75)在设计

图2-75 闽西工农银行发行的"壹圆"股票

上具有浓郁的政治色彩。股票的上端设计有马列头像，中间是闪耀的五角星，头像的两边是中共党旗，"闽西工农银行股票"的字样呈弧形位于头像下方，构成了股票的上半部分。股票的下半部分是字号、票值、股票说明、行长之印及发行时间。上方两角设计为"壹""股"的字样，下方两角为阿拉伯数字"1"。整个票面设计为网格花纹图案，在主题图案的留白中，票面显得更为厚重。

图2-76 闽赣省纸业合作社发行的"壹圆"股票

1934年，闽赣省纸业合作社发行了"壹圆"股票（图2-76），票面效果犹如纸币设计。股票的中央为列宁头像，头像周围是由麦穗组成的圆圈，头像上方设计有地球，头像两边是股值。头像下方设计为发行字号、日期和发行单位，发行字号的两侧将"发展生产""盖印"字样设计成两方印章，股票四角是阿拉伯数字"1"。股票的最上方设计有三个半圆弧形，里面分别写有"发展""苏区""生产"字样。票面以密集的网格、花边及留白构成整个股票图案，具有明显的凹凸感。

1934年，福建省苦力运输合作社发行的"壹圆"股票和汀州工人粮食合作社发行的"伍角"股票，其主体设计效果与闽赣省纸业合作社发行的"壹圆"股票基本相同，只是局部网格花边图案稍加变饰而已。呈平面状，无凹凸感。

中央苏区证件的设计基本上以文字组合为主。有的证件根据设计内容的需要，配有少量图案。例如，1933年颁发的"中国共产党党证"，其封面由文字组成，封面的上方是弧形排列的文字："全世界无产阶级联合起来"，中间为竖排的文字："中国共产党党证"，下方是"字号"；封底设计有五角星和交叉的锤子与镰刀图案，并配有"中国共产党十大政纲"内容。1931年，闽西苏区颁发的结婚证，以缠枝纹边框，上端设计有花草簇拥的五角星及锤子与镰刀交叉图案。苏维埃大学证书的封面设计有中国地图，并配有五角星及锤子与镰刀交叉图案。1932年印制的国家政治保卫局颁发的"出境护照"，"出境护照"四字横式排列在"护照"上方，"护照"内容均以竖式排列，单线框边。1932年颁发的"中华苏维埃共和国营业登记证"，登记证内容以竖式排列，上方配有五角星及锤子与镰刀交叉图案。

由上述内容可知，中央苏区时期的票证设计，除邮票、公债券及股票外，其他票证的设计都比较简约，并具有一定的随意性，这是由历史条件所决定的。但是，无论繁简，这些票证设计都对当时苏区的政治、经济、社会、文化发展起到了历史性的作用，并形成了与众不同的红色美术特点。

5. 纸币设计

1927年8月7日，中共中央在汉口召开紧急会议，确定了"土地革命和武装反抗国民党反动派"的总方针，史称"八七会议"。"八七会议"以后，赣西南和闽西相继举行农民暴动。随后，中国工农红军第四军进入闽西、挥师赣南，创建了赣南、闽西两块割据地。为了有效取缔"白币"，解决红色区域资金短缺和农民的借贷问题，建立新的金融秩序，"红色"区域先后在江西吉安东固、福建上杭蛟洋成立了"东古平民银行"和"蛟洋农民银行"以及赣南、闽西合作社等金融机构。1929年8月，东古平民银行设计发行了"拾枚"铜元券。该铜元券的设计和印刷都比较简陋，先用钢板刻好蜡纸，然后用棕刷进行手工印刷。铜元券横150毫米，纵70毫米。票面上端是"东古平民银行"字样，正中设计有简易椭圆形山水图案，并画有一轮冉冉升起的红日。图案两边是面值"拾""枚"字样。铜元券的背面设计有"共同生产""共同消费"的文字。该券是土地革命战争时期最早的红色货币，存世极少，具有一定的史料价值。1930年3月，赣西南苏维埃政府成立后，将"东古平民银行"改称为"东古银行"。而东古银行发行的纸币，根据地的人民群众乐于使用。从残缺的票面（图2-77）来看，这枚纸币较之东古平民银行设计的铜元券要精致得多。该币横122毫米，纵72毫米。票面中心设有一亭子，并配有风景图。亭子的上方为一弧形，写有"苏维埃政府"字样。票面的上端是"东古银行"四个字。亭子的两边是面值"拾""枚"字样。左右两端分别写有"赤色区域"和"一律通用"字样。背面设计为蓝色风景图案。

谈红色区域的纸币工艺设计，不能不谈到闽西画家张廷竹。1930年11月，"闽西工农银行"正式挂牌成立。张廷竹在闽西工农银行设计纸币，闽西工农银行发行的壹角券、贰角券、壹圆券等，均为张廷竹设计。壹圆券与贰圆券的设计比较接近，正面的右边是面值，左边是城门。城门之上设计有一面红旗，星光闪闪。城门的外面是一群正在进城的民众。面值上端写有"闽西工农银行辅币券"字样。背面是密集的线形构图，配以英文图案，十分醒目。张廷竹设计的壹

图2-77 东古银行发行的纸币"拾枚"券残缺的票面（正面、背面）

圆券版式有两种。一种为深绿色石印版"壹圆券",横145毫米,纵80毫米。券面为马克思、列宁头像,头像两边分别写有"暂用""钞票"字样,马、列头像的中间是券值"壹圆"字样。券的背面正中设计为一大五角星,星中有象征红色政权的锤子与镰刀。五角星的上方写有"全世界无产者联合起来"的字样。英文的内容为"工农银行、福建闽西、一元、地方通用"含义。另一种是土红色石印版"壹元券",横150毫米,纵90毫米。此版的设计与深绿色的石印版基本相同,所不同的是券面左边盖有骑缝印。券背图案的左右两边各设计有一个半身侧面人物图,左边人物手持木棍,右边人物手持长枪,意喻捍卫红色区域的货币发行。

1930年11月,"江西工农银行"在吉安城成立。由于国民党对革命根据地连续发动了三次军事"围剿",江西工农银行在反"围剿"中,随军辗转,几次搬迁。随着战争环境的不断升级,1931年7月,江西工农银行自行设计、发行了面值为"拾枚""伍佰文""壹仟文"3种铜元券。由此,赣西南根据地的货币在硝烟中形成。在苏维埃国家银行建立前夕的1932年年初,江西工农银行还设计了面值为"壹圆"的银元券。随后,中华苏维埃共和国国家银行建立,为统一货币发行权,江西工农银行设计的"壹圆"券后未发行。

江西工农银行发行的"拾枚"铜元券(图2-78),票面的设计以山水画为主题。正面的上端是弧形状的"江西工农银行"字样,中间设计为一幅山水画,下端是"赤色区域一律通用"字样。左右两方印章分别为"发行之章""工农银行"。山水画的两边是面值"拾""枚"字样。四角是阿拉伯数字"10"。券面规格为:横126毫米,纵75毫米。刷深蓝色。背面的设计是以一亭子为主题的风景画,亭子两边是面值的阿拉伯数字"10"。上端两角是"拾",下端两角为"10"。刷橘红色。该券的周边设计主要是点与线的组合,花纹的点线设计复杂多变。"江西工农银行"字样是楷书书法,给精微的版面设计增添了不少传统文化的内涵,并具有一定的防伪效果。由于资料不足,我们难以考证该券的设计者,但无疑是红色区域颇具专业水准的画家。

图2-78 江西工农银行发行的"拾枚"铜元券
　　　　(正面、背面)

江西工农银行发行的"伍佰文"铜元券,横111毫米,纵72毫米。券面的中心是面值"伍佰文"字样,两边是由树木、亭阁、房屋和山水组成的风景画。竖式书写的"赤色区域""一律通用"字样位于风景画的两边。四角为面值"伍"。刷淡紫色。背面的设计主题是一幅风景画,画的中间设计了一个装饰图案,将风景画一分为二。四角是面值"50"。刷赭黄色。此券正、背两面的周边设计均采用点、线花纹图案,尽可能地做到复杂多变,又难以模仿。"壹仟文"铜元券的设计与"伍佰文"基本一致,尺寸为横136毫米,纵82毫米。

未发行流通的江西工农银行设计的"壹圆"券(图2-79),其构图方式与"伍佰文"铜元券大致一样。所不同的是,"壹圆"券用马克思、列宁头像取代了"伍佰文"铜元券的风景画,而画面的留白所产生的空间感比"伍佰文"铜元券要强烈得多。

这一时期工艺美术设计的成就主要体现在邮票设计和纸币设计两个领域。中央苏区和各红色区域的工艺美术设计所处的现实环境是极为恶劣的。在如此艰苦的环境和绘图工具严重缺乏的情况下进行纸币的设计,遇到的困难是不言而喻的。就此而言,设计者如果没有传统绘画上的功力,那是难以完成有效的设计的。我们从上述券面上的图画设

图2-79 未发行流通的江西工农银行设计的"壹圆"券

计中可以看出,这些纸币的设计无疑具有传统工笔界画的特点。界画在传统的画科中起源比较早,晋代顾恺之便有"台榭一足器耳,难成易好,不待迁想妙得也。此以巧历不能差其品也"① 之言。此后,从隋代的展子虔到清代的袁江、袁耀,其中有些朝代虽然也有一些界画高手,但并不普及。界画发展到元代,由于统治者的爱好和提倡,当时有不少专业人物画家也兼长此技,元汤垕在其《画论》中说:

> 世俗论画必曰画有十三科,山水打头,界画打底,故人以界画为易事。不知方圆曲直,高下低昂,远近凸凹,工拙纤丽,梓人匠氏有不能尽其妙者。况笔墨规尺,远思于缣楮之上。求合其法度准绳,此为至难。古人画诸科各有其人,界画则唐绝无作者,历五代始得郭忠恕一人。其他如王士元、赵忠义辈,三数人而已;如卫贤、高克明,抑又次焉。近见赵集贤教其子赵雍作界画云:"诸画或可杜撰瞒人,至界画未有不用功合法度者。"此为至言也。②

此论道出了界画与其他画科本质上的区别。界画讲究的是法度准绳,精工细琢。所

① 潘运告:《中国历代画论选》(上册),湖南美术出版社2007年版,第5页。
② 潘运告:《中国历代画论选》(下册),湖南美术出版社2007年版,第8~9页。

谓方圆曲直、高下低昂、远近凸凹、工拙纤丽，全在画者的水平高下。从江西工农银行设计发行的纸币中，不难看出设计者具有一定的界画修为。无论是台榭、凉亭、房屋、风景，还是花纹图形等，都离不开界画的精微特质。尤其是在当时物质条件非常匮乏的情况下，设计出那么多难以模仿的防伪纸币，非高手而不能为之。

1932年2月，中华苏维埃共和国国家银行成立。7月，为规范金融市场，国家银行开始向中央苏区各地发行纸币。纸币图案均由黄亚光负责设计，由中央印刷厂统一承印。黄亚光在中央苏区设计有5种面额的纸币（银币券），分别为"壹圆""伍角""贰角""壹角""伍分"，两方印章分别为"毛泽民""邓子恢"。并设计有4种公债券，面额分别为"拾圆""伍圆""叁圆""贰圆"，印章为"邓子恢"或"林伯渠"。中央苏区时期，毛泽民任苏维埃政府国家银行行长，邓子恢任苏维埃政府财政部部长兼国民经济部部长，林伯渠任苏维埃政府财政人民委员部部长。他们共同肩负着统一财政、调整金融、加强苏区经济建设、保障红军供给的艰巨任务。

黄亚光在设计苏区纸币时，有不少纸币将列宁的头像作为纸币的核心画面。譬如1933年版中央苏区国家银行发行的"壹圆"银币券（图2-80），正面中心是列宁头像，两边是五角星，分别写有面值"壹圆"字样。票面上端写有"中华苏维埃共和国国家银行"，下端是"凭票即付银币壹元"字样。四角为"壹"字。头像四周及框边都以点、线和花纹图案组成。留白处将两组花纹图案隔开，票面显得空灵而又整洁。背面由英文字母"ONE"、五角星和花纹图案组成，五角星上覆盖有"1"字，票面上端写有"国家银行"四字，下端是阿拉伯数字"1933"。

图2-80 "壹圆"银币券（正面、背面）

四角是面值"壹"的字样。正面为淡棕色，背面为淡绿色。

1932年版中央苏区国家银行发行的"壹角"银币券（图2-81），直接将面值"壹角"字样设置于票面的中心位置。四周是花纹图案，上端空白处写有"中华苏维埃共和国国家银行"，左右上下两角的花纹图案里分别写有面值"壹""角"字样。背面中心设置一个花纹图案，上方空白处写有"国家银行"四字，下端是银币券编号。四角设置花纹图案，内写面值"0.1"字样。中心图案周边留白。正面为深棕色，背面为浅

棕色。

1932年与"壹圆"券同时发行的"伍分"银币券，正面中心图案设计为椭圆形，里面是红军军旗，旗下布满了红军战士。两边是面值"伍""分"字样。中心图案上面是编号，上端弧形写有"中华苏维埃共和国国家银行"，下端是"凭票廿张兑换银币壹圆"字样。中心图案周边留白，左右上下两角分别写有面值"伍""分"字样。以花纹图案框边。背面主图设计为一椭圆形，中心是面值数字，左右两边是五角星，星内是锤子镰刀。上下两弧形分别写有"中华苏维埃共和国国家银行""公历一九三二年"。主图内外以点、线构成，四周无框边图案。正面为浅绿色，背面为棕色。

1933年版中央苏区国家银行发行的"伍角"银币券，中心图

图2-81 1932年国家银行发行的"壹角"银币券
（正面、背面）

案是花纹，图案两边是面值"伍角"字样的圆形设计。上端弧形写有"中华苏维埃共和国国家银行"，下端是"凭票两张兑换银币壹圆"字样。左右两角分别写有面值"伍""角"字样。此券设计构图方法与"壹圆"券基本相同。背面中心花纹图案有序地以点线向四周层层弥漫，充满了整个券面。上端是"国家银行"四字，下端是年号"一九三三年"。左右两角分别是面值"伍""角"字样。正面为浅蓝色，背面为棕色。

1934年版中央苏区国家银行发行的"贰角"银币券，正面中心图案是列宁头像，头像两边是带有花边的面值"贰""角"字样。上端弧形写有"中华苏维埃共和国国家银行"，下端是"凭票伍张兑换银币壹圆"字样。左右两角分别写有面值"贰""角"字样。中心图案周边设计留白。背面中心图案设计有锤子镰刀、地球。周边由稻谷、麦穗组成圆形图案，地球的上方是五角星。下方是阿拉伯数字"1934"。中心图案两边是五角星，左右两角分别是面值"贰""角"字样。正面为浅蓝色，背面为棕色。

由于纸质的差异和受印刷条件的限制，另外，气候的变化对纸张的伸缩也会产生很大影响，所以，在印刷过程中，很难保持纸币色彩的统一。因此，国家银行发行的纸币，印刷油彩、色调深浅不一，很难准确地描述纸币的颜色。

从以上不同风格的纸币设计来看，黄亚光不遗余力地在完善和加强中央苏区国家银行的纸币设计。他借助红色区域的设计经验，确立新的纸币设计观念，重新为中央苏区国家银行发行的纸币设计进行定位，使得这套经他锤炼之后的纸币，在设计上能够适应新时期发展的需要，从而更好地在苏区发挥其流通作用。从中央苏区国家银行发行的纸币中，我们可以发现，黄亚光展现了他的设计理念，表达了这套纸币的设计与苏区的政治、经济和人民群众生活的密切联系。"伍分"纸币的设计主题是军旗下的红军战士。红军是中华苏维埃共和国的捍卫者，中央苏区经济的繁荣和稳定，红军起着关键性的作用。黄亚光在设计纸币的时候，充分考虑到这一因素。"壹角"纸币的画面中，以面值为中心，在面值的两边分别设计有四个同一类型的吉祥物，寓意苏区人民丰收的喜悦以及一片祥和的景象。"贰角"纸币的设计，主题图案是列宁头像，表示苏区军民团结在革命导师列宁的周围从胜利走向胜利。"伍角"纸币的设计中心主题是绽放的花朵，四周繁花锦簇，象征着苏区人民的美好生活。"壹圆"纸币的设计主题也是列宁头像，面值数字分布在两边的五角星内。这些都是苏区纸币的特点，是红色政权纸币设计的重要元素。中央苏区纸币的设计风格讲究"精工"和"典雅"，并努力趋近世界先进的纸币设计风格，进而达到一种理想的具有苏区特色的纸币设计效果。黄亚光不负众望地做到了这一点。

黄亚光的纸币设计也许考虑到了必须以当时的政治、经济以及苏区军民的战斗生活为旨要。但在完成纸币设计的绘画过程中，他可能意识到，既然是设计，那同样存在艺术性的问题。要将两者结合，可以借鉴欧洲和其他先进国家的纸币设计经验。而在实践中，这一设想的实现，有赖于通过完成各种不同风格的纸币设计，来融合红色区域纸币的不同特点，从而达到取长补短的效果。在构建中央苏区统一货币的过程中，纸币的设计是黄亚光从漫画走向工艺美术领域的一个转变契机。漫画与工艺设计是两个完全不同的美术领域，但两者可找到一个契合点——为社会和政治服务。这个契合点给予他力量和信心，而要找到这个契合点，唯有通过实践来完成。后来，在中央苏区国家银行发行公债券的设计过程中，他没有延续纸币（铜元券）的设计风格，而是以漫画再现主题的形式，设计出几种不同版本的公债券。

1934年10月，在王明"左"倾错误路线的影响下，第五次反"围剿"失败，中央主力红军被迫撤离中央革命根据地，进行二万五千里长征。此时的国家银行随中央红军主力从瑞金出发进行战略转移，黄亚光也随毛泽民等14名国家银行干部一起随军转移。1935年10月，国家银行随中央红军主力到达陕北。11月下旬，中华苏维埃共和国国家银行更名为"中华苏维埃共和国国家银行西北分行"。为稳定西北的金融秩序，西北分行发行了不能兑换银元的"法币"。"法币"分纸币和布币两种。纸币面值有壹分、伍分、壹角、贰角、伍角，共5种（图2-82）；布币面值有壹角、贰角、壹圆，共3种（图2-83）。这些纸币和布币的设计，都是黄亚光亲自参与或在其指导下完成的。这些纸币和布币的设计，吸收了不少陕北地区民间剪纸、刺绣、布玩等艺术形式的表现手法，将当地民间独特的艺术构思、审美情趣和民俗文化融合进来，形成独特的风格。

图 2-82 国家银行西北分行发行的"壹角"纸币　　图 2-83 国家银行西北分行发行的"贰角"布币

第三章　处于探索和发展中的红色美术

中华苏维埃共和国临时中央政府成立后，从中央到地方的各级苏维埃政权，其文化教育也呈现出新的局面。中央苏区初创时期，美术方面的宣传人员匮乏，文化教育机构也不健全。为充实红军队伍中的美术宣传人员，临时中央政府要求"地方政府选派进步分子参加红军宣传队"，各部队应从士兵中挑选优秀分子为宣传队员，宣传的形式要多样化。为适应新形势的需要，红军连以上单位设有"俱乐部"和"列宁室"，临时中央政府还设立了"教育人民委员部"，该部下设社会教育局、艺术局、编审局等文化艺术机构。各部门分工明确，相对独立。艺术局先后成立了"工农剧社美术部"及"工农美术社"。中央苏区党、政、军、群、团等机关出版的大小刊物多达上百种。专业美术机构的成立和各种出版物的发行，奠定了红色美术的发展基础。

一、充满活力的红色美术

中国工农红军为了在赣南、闽西等割据地站稳脚跟，建立和巩固中央革命根据地，在赣南、闽西一带兴起为革命战争服务的红色美术，从初始阶段的标语、标语画、传单到漫画、壁画、舞台美术及建筑等多种设计，形成了以战斗胜利为目的的主题创作。红色美术批评与红色美术理论的形成，使中央苏区的美术宣传充满活力，并在成长和发展中逐步走向成熟。

1. 战斗胜利是红色美术的最大收获

中央苏区的美术宣传通过简练的绘画语言，以图文结合的方式，宣传红军的性质和宗旨，介绍苏区的革命战争和生产建设情况，揭露帝国主义的侵略本质，激发广大人民群众积极投身于革命战争。这一时期的美术创作主题以战斗胜利为主。从1930年10月至1934年10月，反"围剿"斗争与开展苏区军事建设，始终贯穿在整个中央苏区的革命斗争之中。中央苏区时期的美术宣传，有大量作品是围绕苏区军民反对国民党军事"围剿"而展开的，它配合苏区军民取得了一次次反"围剿"斗争的胜利，坚定了苏区军民反"围剿"斗争的信心。

高空射击主要是针对敌人的空中优势而进行的一种空中射击训练，1933年7月30日，《青年实话》报第2卷"八一"赠刊刊登的漫画《学习高射飞机》，通过漫画图像

来强调学习高射飞机的必要性。此作描绘五个战士围坐一团练习高空射击,漫画家采用极为简约的线条勾画出红军战士认真学习、刻苦训练,打下敌人飞机的情景。9月24日,在《青年实话》报第2卷第30号刊登的漫画《打下敌人飞机送给全苏大会做赠品》,给人以深刻的印象。此图由两幅画面构成:右图是两个红军战士瞄准敌机并将其击落;左图是打下敌机,两个红军战士手舞足蹈,表现出胜利的喜悦。

1932年12月,国民党赣粤闽边区"剿匪"总司令部调集近40万兵力对中央苏区发动第四次"围剿"。1933年1月,蒋介石亲临南昌,兼任"剿匪"军总司令,指挥这次"围剿",并采取"分进合击"的方针,企图将红一方面军主力歼灭于黎川、建宁一带。然而,在这次反"围剿"战役中,红一方面军采取大兵团伏击的战法,在宜黄之黄陂地区,歼敌第52师、第59师,俘敌第52师师长李明和第59师师长陈时骥。在短短的三天时间内,红一方面军取得了一次歼敌两个整师的重大胜利。刊登于《红色中华》报第64期第1版的漫画《活捉敌师长两只》,就是对这次战斗胜利的表达。

1933年9月25日,红一方面军在赣南、闽西打响了反对国民党第五次军事"围剿"的战役。战争打响不久,10月8日,《红星》报第10期刊登了"最后电讯"《给敌人新的大举进攻以当头一棒》,并附有漫画插图。此图描绘的是红军战士手举木棒砸向国民党士兵的脑袋,给"敌人新的大举进攻以当头一棒"。电讯中说:

> 前方七日电:我红军一部于昨六日首先消灭敌第六师两团之一部,今日又在黎川附近的洵口、石硖一带继续消灭敌第五、六、九十六、一师共六个团,俘获枪械辎重无算……

笔者曾在黎川县湖坊乡枧沅村和湖坊乡闽赣省苏维埃政府旧址的墙壁上看见过两幅红军漫画,枧沅村墙壁上的漫画是《国民党压迫士兵》(图3-1),湖坊乡闽赣省苏维埃政府旧址墙壁上的漫画是《共产党解放士兵》(图3-2)。这两幅漫画充分表现出国共两党对待士兵的巨大差异,以"国民党压迫士兵"和"共产党解放士兵"为画面主题,深刻地揭示了国民党士兵在旧军队所受到的阶级压迫及残酷体罚,军官对士兵、上级对下级有随意打骂的权力;而共产党的军队体现的是官兵一致,并以"同志"相称,在人身权利上一律平等。在战场上,共产党的军官冲锋在前,起带头作用。"解放士兵"是共产党军队的一贯传统,也是扩大军队的一项重要举措,所以,共产党的军队后来越打越多。

《红色中华》报第182期第1版刊登的漫画《不消灭敌人不回家耕田》,描绘的是模范营的战士发出消灭敌人的战斗誓言,并勾画出模范营战士的豪迈之气和战之必胜的坚强信心。同样,刊登于《青年实话》报第3卷第22号上的漫画《勇敢杀敌的罗火养同志》和《红星》报第38期刊登的漫画《红军前线英勇作战》,形象地表现出罗火养同志和红军战士前线杀敌的英雄气概。战斗的胜利是苏区美术最大的创作动力。《青年

图 3-1 《国民党压迫士兵》（黎川县湖坊乡
枧沅村壁画）

图 3-2 《共产党解放士兵》（闽赣省苏维埃
政府旧址壁画）

实话》报第 3 卷第 17 号刊登的《让敌人发抖罢》（图 3-3），形象地描绘出帝国主义和国民党反动派面对红军的战略战术，表现出无可奈何的神态。国民党数次对中央根据地的"围剿"，得到的只能是残渣碎屑。此作通过对人物形态的刻画，从侧面表现出红军在反"围剿"战斗中取得胜利。

1934 年春，为了拖住国民党反动派的军事进攻，配合苏区军民的反"围剿"斗争，红九团智取宁洋县城后，奉命配合红七军团 19 师攻克永安城。此役共歼敌 52 师 119 团、师炮营、福建保安 8 团、永安县民团及县警察局保安队等敌军 2000 余人，缴获步枪 1100 多支，轻重机枪 22 挺，迫击炮 4 门，山炮 2 门。永安战役大捷后，《红色中华》报第 178 期第 1 版刊登了《红军攻打永安城》的漫画，形象地表现了红军攻打永安城后的胜利者姿态，画面描绘红军战士威风凛凛地把永安城和归化城踩在脚下，起到振奋人心的作用。

《红星》报第 48 期刊登了一组漫画《武装上前线！最后的胜利一定是我们！》，组画由四幅漫画组成。第一幅图揭露国民党对中共苏区"五次'围剿'第二步计划的开始"，国民党军队向苏区的红军和群众发起猛烈的进攻；第二幅图说明"敌

图 3-3 《让敌人发抖罢》（佚名作）

人愈前进，兵力愈分散，给养运输愈困难"，给红军创造了消灭敌人的机会；第三幅图表现在苏区，红军有人民群众的支持，红军队伍不断壮大，"苏区内的群众都武装起来，加入红军"；第四幅图说明游击战术是苏区克敌制胜的一大法宝，"在敌人后方发展强大的游击队，红军和游击队反而包围了敌人"。这组漫画从国民党五次"围剿"的第二步计划开始，分四个部分将主题逐步引向深入。从分散敌人兵力到扩大红军队伍，从红军正规军到强大的游击队，最后的结果是"红军和游击队反而包围了敌人"。这组漫画的创作，配以文字的解说，在一定程度上具有教科书般的意义。这种循序渐进的表达方式，体现出红色美术的战斗性功能。

为了动员和团结广大人民群众与共青团员一起攻克敌人堡垒，《青年实话》报第3卷第24号刊登了漫画《动员广大群众和团员攻克敌人的堡垒》（图3-4）。此作形象地表现出广大群众在共青团员的带领下，攻克敌人的堡垒。画面以共青团员为形象主题，描绘出共青团员右手执刀插进敌人的头颅，左手高举红军军旗示意团员、群众冲锋，攻克敌人堡垒。画面的左边附有一段文字：

 青年团员在各个战斗中，都应该以身作则，以勇敢的例子去领导群众。不仅是个人勇敢，而且要领导群众一齐向前，去粉碎敌人的五次"围剿"。

这段文字不仅是对作品的解读，而且赋予图像更深层的意义：共青团员不但要冲锋在前，更重要的是要领导群众一齐向前，去争取战斗的最后胜利。

1934年2月18日，《红星》报第29期刊登了钱壮飞的一幅漫画《同志！警觉些，也要看看后面的敌人啊！》，此作描绘的是一位红军战士偷袭国民党军营。钱壮飞在进入中央苏区之前，曾打入国民党内部从事情报工作，具有丰富的隐蔽战线上的对敌斗争经验。此作对深入敌人内部作战的红军战士，具有一定的警示作用。

红色美术对战斗胜利的表达是多方面的，除表现红军在前线战役的战斗胜利外，宣传打击敌人、保卫苏区及游击战术等方面的题材，也是其主要内容。譬如《红星》报第33期刊登的漫画《我们不要很窄狭的只看到手的力量，还要看到脚的力量》，画面描绘的是一位红军战士不给豺狼以喘

图3-4 《动员广大群众和团员攻克敌人的堡垒》（佚名作）

息机会，手脚并用地打击豺狼，寓意对待敌人就应如同对待豺狼一样，绝不手软；《青年实话》报第3卷第21号刊登的漫画《红军保卫苏区》，形象地表现出红军战士用警惕的眼光注视着前方的敌人，防止敌人偷袭苏区；《青年实话》报第2卷第16号刊登的漫画《红

五月，争取粉碎五次"围剿"的完全胜利》，描绘出苏区工农和白区工农团结一心的感人画面。在"红五月"的星光照耀下，苏区工农高举"争取粉碎五次'围剿'的完全胜利"大旗奔赴前线，白区工农高举"'红五月'罢工斗争纪念"和"团结起来打倒国民党"的大旗游行示威。为了革命斗争的胜利，苏区和白区的工农团结一心，携手打倒国民党反动派。

在表现战斗胜利的作品中，《英勇的红军》（图3-5）刊登于《红色中华》报第175期第1版。此作没有文字说明，只有展示红军英姿的图像。层层叠叠的红军战士向着胜利，冲锋在前进的路上。此作以特写的形式突出两位红军战士，回眸、挥手示意后面的战士跟上冲锋的队伍。此作画面布局颇具特色，红军战士手臂上勾画的线条和军旗，表现出红军战士冲锋的场面，主题鲜明，主次分明，起到振奋人心的作用。

图3-5 《英勇的红军》（佚名作）

1934年8月，中央苏区的第五次反"围剿"战争进入危急时刻。8月底，红一方面军在福建省连城县温坊（今文坊）区域，对国民党军进行了一次袭击战，取得了第五次反"围剿"作战以来少有的胜利。在温坊战役中，红军全歼国民党东路军一个旅和一个团，共计4000多人。就此战役，钱壮飞创作了漫画《看你缩回缩不回》，并刊登于《红星》报第63期。作品形象地将李延年部描绘成一只乌龟，其二旅为乌龟头部，被红军的钢刀斩断。"看你缩回缩不回"——温坊战役斩断了敌人李延年部的头。画面没有人物图像，只有乌龟和钢刀。这种拟人的表现形式，将红军在温坊战役中的战斗胜利表现得十分贴切。刊登于《青年实话》报第113期的《前线上炮火连天响》（图3-6），是在第五次反"围剿"形势危急、中央红军主力即将进行战略转移之际创作的一幅漫画作品，描绘的是前线上的红军战士在战火硝烟中集体向敌人投弹的英姿。由于红军没有大炮，只能用手榴弹替代大炮打击敌人。《青年实话》报早在第2卷"八一"赠刊上就刊登过一幅漫画《手榴弹要投的又准又远》。画面描绘

图3-6 《前线上炮火连天响》（佚名作）

的是两个红军战士在练习投弹技术,从画面的抛物线可以看出,红军的投弹技能已臻娴熟。这种打得又准又远的投弹技术,在战场上有时的确能够起到大炮般的作用。这些为了"战斗胜利"的内容,是红色美术的表现主题之一。另外,中央苏区宣传阵线上的"战斗胜利"也是红色美术表现的内容,例如,《红色中华》报第 100 期第 1 版刊登了赵品三的漫画作品《红色中华的出现》,画面描绘的是帝国主义和国民党反动派在《红色中华》报张贴处,被吓得抱头鼠窜。意喻在这没有硝烟的战场上,《红色中华》报展现了它无比强大的威力,并吹响了"战斗胜利"的号角。

2. 独具特色的红色美术批评

中央苏区的美术创作,在中国现代美术史上的崛起或存在,远不像传统绘画或西方的写实主义创作潮流那么高调。因为时代环境、文化宣传以及政治的需要,苏区美术超越了"纯艺术"的特质。大众化的革命美术创作是苏区美术的主流。

美术批评是研究与发展美术理论、总结经验和教训从而指导美术创作的重要手段。每个时代对美术创作都有不同的要求和评判标准。中央苏区的美术批评标准则参照了毛泽东在《古田会议决议》中阐述的红军宣传工作总任务:

> 红军宣传工作的任务,就是扩大政治影响,争取广大群众。由这个宣传任务之实现,才可以达到组织群众,武装群众,建立政权,消灭反动势力,促进革命高潮等红军的总任务。

为了贯彻执行《古田会议决议》的有关精神,瞿秋白在任中央教育人民委员兼管艺术局的工作时,经常对文艺界人士说:"闭门造车是绝不能创造出大众化的艺术来的。"[①] 他主张演出团体、展览部门要组织文艺战士到火线上去巡回表演,到集市上去搞流动展览。只有这样,才能更好地起到鼓舞士气、团结群众的作用。到战火中去、到人民群众中去收集有益的创作素材,实质上就是当时文艺服务的方向,苏区的美术批评也是以此为准则而展开的。

美术批评的基础是美术欣赏,批评是通过欣赏而产生的。美术批评的对象通常是美术作品,但也可以是一个艺术流派、一种艺术风格,或者是一种美术现象、思潮、倾向等。开展美术批评需要有一定的学术争鸣环境和众多媒体的介入,它的宗旨是帮助美术家更好地完善作品。它不是一味地叫好,也不是只有挑剔和排斥,而是客观地对美术作品加以分析和评价。

中央苏区的美术批评主要来自报刊的报道和一些评论文章。这些文章的主要内容是探讨美术作品是否符合革命斗争的需要,其创作意识是否是服务于人民大众,为推动苏区美术创作的进一步繁荣提供理论上的支持。对于美术在文化宣传方面的成功经验,这些文章也给予积极的评价和推广。1932 年 11 月,张闻天在《斗争》上发表的《论我们的宣传鼓动工作》一文指出:

① 刘云:《中央苏区文化艺术史》,百花洲文艺出版社 1998 年版,第 560 页。

> 我们所采取的宣传鼓动的形式，大都是限制于死的文字的。由于中国一般文化程度的落后……这种宣传鼓动的方式，也就不能变为群众的，而常常是限制于少数人的……打破宣传鼓动工作中的这一传统的藩篱，而尽量的去采取与创造新的宣传鼓动的方式……利用图画，利用唱歌，利用戏剧……已经证明更为群众所欢迎……①

张闻天的这段讲话，表面上是为当时的宣传工作提出一点建议，其实是对老一套的文化宣传工作提出批评，告诫文艺宣传工作者，要打破传统的宣传模式，要善于思辨，创造出新的宣传鼓动方式，从而达到宣传的目的。

在指出俱乐部的建立和娱乐等方面存在的问题时，湘赣省职工会委员长刘士杰1933年1月13日在《给中华全国总工会的报告》中谈道：

> 城市支部对于读书班、识字牌、墙报，比县要好，因为工人集中些，但是寒热症的形势，不能经常做下去。工人子弟学校、俱乐部没有建立，工人参加苏维埃文化机关的非常少。省职工会对于文化方面没有大注意，没有制发工人读本及各种小册子、画报、歌曲等，没有建立真正的娱乐，特别没有注意反封建迷信宣传。②

由于俱乐部的不健全，有些地方甚至没有建立俱乐部，导致了在文化宣传工作中，美术没有发挥其应有的作用。上面这段话不仅是针对机构不完善而提出的一种批评，更是对美术渗透到宣传工作中的一种期待。

在展览展示方面，对于取得成功经验的红军学校模型室，《红色中华》报给予了高度的评价："红校模型室是无产阶级的新创作，是苏维埃政权下一个伟大的建设，现在这一建设已经引起了全苏区工农大众的无限景仰与庆祝。"红军学校模型室之所以能够成功地展现在苏区人民面前，在很大程度上得益于它的美术设计。美术设计增强了模型室在陈列方面的视觉效果，为模型室平添了几分美感。

为了向工农大众艺术提供必要的创作宣传平台，1933年5月1日，《红色中华》报文艺副刊《赤焰》创刊。它是中央苏区开辟的唯一的报纸副刊。副刊的主要栏目有诗歌、剧本、散文、小说、歌曲、绘画等。在《赤焰》的发刊词中，着重提到了有关创办文艺副刊的宗旨：

> 为着抓紧艺术这一阶级斗争武器在工农劳苦大众手里，来粉碎一切反革命对我们的进攻，我们是应该来为着创造工农大众艺术发展苏维埃文化而斗争的。因此，我们号召红中的通讯员和读者努力的去把苏区工农群众的苏维埃生活的实际，为苏维埃政权而英勇斗争的光荣历史事迹，以正确的政治观点的立场在文艺的形式中写作出来。这样，那末不仅红中的文艺副刊可有充实内容来经常发刊，而且对于创造中国工农大众艺术也有较大帮助。③

① 中共中央文献研究室编：《文献和研究》（一九八四年汇编本），人民出版社1986年版，第154页。
② 转引自刘云《中央苏区文化艺术史》，百花洲文艺出版社1998年版，第561页。
③ 转引自刘云《中央苏区文化艺术史》，百花洲文艺出版社1998年版，第561~562页。

在发刊词中，编者明确要求广大的文艺工作者必须反映苏区军民的实际生活，反映苏区人民为苏维埃政权而英勇斗争的先进事迹，以坚定正确的政治方向，创作出更多符合人民大众需求的艺术作品。

苏区的美术创作由于受到环境的限制，只能在探索中提高，美术批评也只能在摸索中展开。苏区的美术批评没有专业的评论人员，更没有展开批评讨论的条件，一般只能以通讯报道的形式出现。苏区的美术批评没有大篇的评论文章，更没有就某一专题或某一幅美术作品进行探讨的专业评论，而只能围绕是否符合革命斗争的形势而展开讨论。苏区的美术创作必须紧紧地围绕革命的需要，为革命斗争服务是苏区美术批评的重要标准。

中央苏区第一次举办的"工农美术展览会"，被视为"开辟中国无产阶级美术运动的新纪元"。1933年9月，《红色中华》报在"九·一八反帝展览会"的报道中提道："这次展览会不仅对于反帝国主义宣传有极大的意义，并且对于苏维埃文化，对发扬革命艺术的立场，都有很大的意义。"报道中"革命艺术的立场"，就是中国共产党和苏维埃政府对苏区美术创作提出的要求，即苏区美术必须符合为革命战争服务、为人民大众服务的要求。在1933年10月5日出版的《革命画集》的前言中写道：

 几年以来，千百万的劳动大众，从黑暗的统治、压迫、剥削下面站了起来，燃烧起了土地革命的火焰，举起了中国苏维埃的旗帜，用自己的力量解放了自己，武装了自己，建立了自己的政权，也开始创造着自己的艺术。

 在艺术中间，画是最形象的。如果我们能够利用线条或色彩来表现我们的力，我们的动作，那末，这是我们最好的宣传鼓动的武器之一，因为画是最通俗的，因之，也是最能接近大众的。……我们把所有的画编成这个画集，这正是我们在艺术领域内宝贵的收获之一。在这里面所有的是我们劳苦大众的斗争情绪。所有的是力，是从简单线条中表现出来的力，也是我们斗争的武器，把握这武器，我们一定取得胜利！

 当然，这些画在技巧上说来还是非常幼稚的，即使在表现方法上，许多都守着旧的传统，带着布尔乔亚画家的气息。但是，这是革命初期不可免的。我们在不断努力中，将提炼出大量的工农艺术家，创造出真正的无产阶级艺术——雄伟的力的作品。一切僵硬的古典主义，疯狂的浪漫主义，臃肿的自然主义，破碎的印象主义，衰落的新感觉主义，一切都让他死亡罢。在革命的火焰中，我们创造属于我们自己的艺术罢了！①

在苏区的美术评论中，这是一篇极为珍贵的文章。它首先提到了线条和色彩的问题，"是从简单线条中表现出来的力"，使之成为我们斗争的武器。"线"是一个让人感到熟悉而又神秘的东西，我们的祖先是世界上最早用线条作为艺术表现手段的民族之一，对于它的运用甚至可以追溯到7500年前的新石器时代，在那时就已经出现用线条

① 转引自刘云《中央苏区文化艺术史》，百花洲文艺出版社1998年版，第562~563页。

勾绘出来的彩陶纹饰，这是中国绘画史上的第一篇章。苏区时期的美术基本上都是以漫画形式出现的，而漫画中的人物造型、物体的构成方式，都依赖于线条来完成，所以，该评论直接将线条艺术提炼出来，将其作为美术作品的评判标准之一。文章首先提到，画是最形象、最通俗的艺术，也最容易被人民群众所接受，所以，我们可以把它作为一种斗争武器。把握好这一武器，将有助于我们革命事业的成功。这是对美术服务于革命的一种形象阐述，也是对苏区美术的褒扬。但在文章的后半部分也有批评，那就是有的作品在技巧上还比较幼稚，有的作品在表现方法上还守着旧的传统，有的作品还带有布尔乔亚（资产阶级）的气息。不过，文章又提到，这些现象在革命初期是难以避免的，而这也体现了苏区美术批评的包容性。最后，文章将所谓的"五大主义"（即古典主义、浪漫主义、自然主义、印象主义和新感觉主义）埋进死亡的坟墓。这篇文章没有一味地颂扬，也没有刻薄地挤兑，有的只是要求和期望。

苏区的美术批评，虽然没有展开批评探讨的条件，但它存在着一种稚拙的朴实，就像19世纪法国恩利·罗梭和现代波普艺术作品一样，尽管苏区美术表现的题材和东西方民族艺术的传统不同，但它们都含有一种原始的质朴和充实的生命力。

3. 红色美术的理论基础

中国工农红军建立之初的美术创作，在打磨最原始的标语和标语画时，即使目的在于宣传，也必伴随整齐悦目的审美要求。中央苏区时期的漫画，已经成为苏区美术宣传中比较成熟的一个画种。这一时期的漫画创作是有主观意识的，画面上的文字和图像组合具有更多造型上的匠心。这些漫画具有符合中国人审美的线条表现、独具特色的作品标题、直接指向的表现形式及与现实贴近的特点。中央苏区时期漫画的创作方式源自传统绘画的线描形式。在中国绘画的初始阶段，不论是器物上的装饰图案，还是帛画上的人物都是以线条和墨色来表现的。

1949年，长沙东郊陈家大山战国土墓出土了帛画《夔凤妇人》（图3-7），画面居中画有一细腰女子，长衣广袖，侧身合掌，在她的前上方有一夔一凤，是一幅有升天祝愿和宗教性质的导引画。这是一幅战国时期的图画，距今已有2300余年。郑为在《中国绘画史》中说道此作"线描用笔流畅，人物表情颇为细腻，与600多年后的顾恺之《女史箴图》相较，

图3-7 《夔凤妇人》

也未见得有多少逊色"①。由此可以看出，2000多年前的中国绘画，对线条的表现已是如此细腻。继晋顾恺之、唐吴道子之后，中国人物画的线描艺术有了很大的提高。从南宋时的梁楷大写意到清代任伯年成熟技巧的表现，中国的绘画艺术始终在线条的表现中，渗透着中国人的审美情趣和欣赏习惯，不仅仅是人物画，山水画及花鸟画亦是如此。中央苏区的美术创作，其主要画种是漫画，而漫画的表现形式主要来自线条。线条是漫画表现的唯一手段，线条质量的高低决定画品的价值大小。虽然大多数中央苏区时期的漫画作品的线条表现比较粗糙，但也不乏精微之作。譬如《红星》报第9期第4版刊登的《缴获敌人的钢甲车》、《红星》报第35期第3版刊登的《前方的同志们！我们要以战争的胜利来回答后方姐妹们的热意呵》、《红色中华》报第78期第1版刊登的《帝国主义在红旗面前发抖》、《红色中华》报第113期第1版刊登的《选举运动》及《红色中华》报第200期第4版刊登的《这个破琴怎样弹得出好调子》等漫画作品，不论是构图还是线条都非常具有表现力。《青年实话》报第2卷第30号刊登的《在前线的战士、在后方的我们》（图3－8），上图红军战士服装的粗线条结构富有一定的节奏感，下图的人物构图更多的是采用积点成线的表现方式，使画面形成了以点带面的生动局面。上图的红军战士手持钢枪、军旗，大踏步地行进在前线的路上，身体的各个部位都参与到这战斗前的急行军中，表现出

图3－8 《在前线的战士、在后方的我们》
（佚名作）

红军战士蓬勃酣欢的革命信念。思想融入躯体，躯体表达思想，表现出生命体跳跃的活力。下图的妇女时刻想到的是前线上的红军战士，她们在静静地为前线的战士纳鞋。这一动一静的画面处理表现了苏区军民的和谐之处。把这些漫画作品和中国传统绘画理论联系在一起，不难发现，中央苏区的漫画创作，不仅具有为革命斗争服务的功利性，而且发轫于中国传统绘画的理论中。中央苏区的美术创作并非无水之源、无本之木，它与中国传统绘画理论甚为契合，并呈现出一个特殊时代的作品特点。

红色美术独具特色的漫画作品标题，在中国绘画史上也是独一无二的。中国传统绘画习惯"删繁就简"，而对作品做意会表述的文字标题在此被彻底颠覆。中央苏区创作

① 郑为：《中国绘画史（插图本）》，北京出版社2004年版，第29页。

的漫画作品,采用长标题直接切入作品主题,更好地将标题融入作品中,观之明了而暖心励志。中央苏区的美术创作,其画作的呈现只有爱憎之分,没有高下之别。在表现作品主题上,有的漫画作者尽可能地借助文字语言对画作加以说明。如钱壮飞的漫画《努力扩大红军!优胜的旗子等着你!大家都不要做落后者!》,钱壮飞将这三句话以题识的

图3-9 《光荣的"拿么温"(第一)正等着节省战线的英雄》(佚名作)

形式置于画面的右上角。画面上作为标题的文字与图像达到高度统一,参加竞赛的红军战士不甘落后,大家争先恐后地跑向优胜的旗子。这是一幅典型意义上的以文配图的漫画作品。《红星》报第38期第6版刊登了《光荣的"拿么温"(第一)正等着节省战线的英雄》(图3-9)。中央苏区开展的节省运动是一项十分重要的工作,它关乎近10万红军的生存问题。此作把节省粮食和经济建设提升到了一个新的高度,画面是无数的红军战士涌向"节省粮食""节省经济"的旗帜,争当节省战线上的"拿么温"。

形成中央苏区独具特色的漫画作品标题的原因,主要是美术工作者不想固执一端,仅仅从艺术的角度而撇开文字对作品进行解读。此外,中央苏区的漫画作品更多的是用作报刊等读物的插图,其阅读群体主要是红军和工农大众,这一群体的文化程度较低,长标题的漫画作品往往可以消除观赏图像时所带来的困惑。如《红色中华》报第178期第4版刊登的《纪念"五一"援助美亚工人的英勇斗争》(图3-10),如果仅从画面看,还以为是"美亚绸厂"的工人聚集在厂门口准备进厂上工,或是工人向厂方提出

图3-10 《纪念"五一"援助美亚工人的英勇斗争》(佚名作)

抗议的一次行动,但作品附上标题后,观者无须做更多的想象,便知道这是一幅人民群众声援"美亚绸厂"的画面。讲得透彻是长标题的优点,但往往也成为缺点,那就是过于周全,毫无想象空间。

直接指向的表现形式,是中央苏区美术创作的又一特征。作为苏区美术表现的重要形式,漫画所涉及的政治、军事及经济建设等方面的题材势必形成各种不

同的表现风格。这一时期，由于战争不断，中共在赣南、闽西形成割据势力后，建立了自己的红色政权。这里大部分地区的生产没有遭到破坏，由于相对稳定，吸引了一批美术家来到中央苏区从事美术宣传活动。由于所受的教育背景和所接触的外界事物不同，他们的漫画作品有不少受到西方美术和苏联美术的影响，然而，更多的还是源自本土化的创作理念。但无论是何种风格的表现，直接指向的表现形式，却成了美术家们的一种共识。如《红星》报第52期第1版刊登的漫画《国民党"无力抗日"的鬼脸》，其直接指向性非常明确："无力抗日"的结果只有当亡国奴。此作直接指向国民党的不抵抗政策，宁愿当亡国奴也"无力抗日"的卖国行为昭然若揭。

《红色中华》报第77期第1版刊登了漫画作品《来！把华北也出卖给你！》（图3–11）。察哈尔事变之后，由于国民党的卖国政策，"华北五省实际上已经在日本帝国主义统治之下"。此作中的两个人物占据了画面的主要部分。日本帝国主义一手执"金"，一手执刀，在《何梅协定》下，从中国东北方向的日本海，一脚跨进中国华北地区。国民党的卖国行径在此暴露无遗。红色美术这一

图3–11 《来！把华北也出卖给你！》
（佚名作）

直接指向的表现形式，具有记录事件真实性的创作意义，同时构筑了红色美术创作的基础理论。

与现实贴近的表现形式，是红色美术创作的一个重要理论课题，它不仅符合苏区军民的斗争意识，而且也是让苏区军民倍感亲切的一个重要因素。例如，《红星》报第26期第3版刊登了钱壮飞的漫画作品《爱护你的武器犹如爱护你的眼珠一样》。中央苏区时期，红军最缺乏的莫过于枪支弹药，爱护自己的武器是每个红军战士自觉的革命意识。但是，在红军中也有少数战士无视武器的重要性。为此，钱壮飞创作了这幅漫画，并以现实主义的创作手法和贴近生活的表达形式，强调了爱护武器的重要性。此作分为两个图像，左图是以枪代棒，用枪挑行李；右图是人枪分离，弃枪打瞌睡。这种贴近现实的图画，对红军战士爱护武器起到了很好的宣传和教育作用。

1934年7月25日，《青年实话》报第101期刊登了郑怡周的速写作品《中央苏维埃剧团在前线的晚会》（图3–12）。此作中，人山人海的观众使画面显得热闹

图3–12 《中央苏维埃剧团在前线的晚会》
（郑怡周作）

非凡。根据此作的出版日期，画中的"中央苏维埃剧团"应为"中央工农剧社总社"或"蓝衫剧团"。由于当时的媒体对"剧社"的称呼不甚统一，故对外也有称"中央苏维埃剧团"的。1932年，红军学校政治部成立了中央苏区的第一个专业话剧团——"八一"剧团，并先后在瑞金、兴国、宁都、汀州等地进行演出，产生了很大的影响。其后，"八一"剧团改组扩编为"中央工农剧社总社"，并组建"蓝衫剧团"。至此，中央苏区的戏剧运动波澜壮阔。戏剧艺术的逐渐成熟又推动了中央苏区文化运动的不断深入和发展，"工农美术社"也由此应运而生，作者郑怡周就是"工农美术社"的一位红色画家。此作真实地记录了"剧团"在前线演出时的盛况，十分贴切地反映了晚会有拉近演员与观众距离的作用。画面右边黑压压的人群和舞台前方的观众，表达出"前线演出"的巨大成功。

在苏区的"扩红"运动中，《瑞金是扩红的模范县，乐安县落后了》是1934年《青年实话》报第3卷第17号出版的一幅漫画作品。画面左边描绘的是高大英勇的瑞金青年在"扩红"运动中迈着大步走进红军队伍，一群活跃的瑞金青年排着整齐的队伍参加红军；画面右边画有一矮小的乐安青年，站着不动，在其迈不开步的胯下，画有两个青年互相推诿。如此看来，此时的乐安县落后于瑞金县不是一点点，而是有着天壤之别。但是，《江西省抚州地区党史大事记》中就建立少共国际师说道：

> 1933年5月中旬，红一方面军总部在驻地乐安谷岗举行全军青年工作会议，红军总政治部向中央提出建立"少共国际师"的建议。5月20日，中国共产主义青年团中央局正式作出《关于创立少共国际师的决定》，决定由"江西征调4000人，福建征调2000人，闽赣征调2000人，到'八一'节为止，完成'少共国际师'"。乐安、宜黄、广昌开展扩大少共国际师兵力大竞赛。黎川县各区乡少先队整排、整连、整个大队地报名参加红军，在短短几天中，黎川全县青年加入少共国际师的总人数达到一个团，创造了当时闽赣省扩军新纪录，成为闽赣省各县"扩红"运动中的一面旗帜。1933年7月10日，乐安县金竹、善和、万崇等区欢送500多人加入少共国际师和工人国际师，受到省委表扬。

由此可以看出，1933年乐安县在"扩红"运动中的表现是积极的。漫画《瑞金是扩红的模范县，乐安县落后了》则是发表于1934年中央苏区的第五次"扩红"突击运动时。由于中央红军在第五次反"围剿"斗争中受到重大损失，因此，补充兵源、扩大红军队伍，是中央苏区工作的当务之急。然而，在这一次的"扩红"突击运动中，乐安县与前期相比落后了。这幅漫画是对落后的乐安县的一种勉励。同时，也是展示各地"扩红"运动中的成绩和经验，指出某些地区"扩红"运动中存在的一些问题。这种与现实贴近的表现方式，不仅使苏区的"扩红"组织和群众增强了"扩红"意识，而且推动了"扩红"运动的发展。

中央苏区时期的美术创作，其漫画作品所拥有的符合中国人欣赏习惯的线条表现、独具特色的作品标题、直接指向的创作意识及与现实贴近的表现特点，都融会在其理论——艺术的大众化和艺术的革命性中。笔者认为，中国各种美术理论的提出，都有一

定的哲学思想作为指导。例如，石涛的《画语录》明显是建立在哲学基础上的；虽然笪重光的《画筌》不像《画语录》那样充满着浓郁的哲学色彩，但也渗透出质朴的唯物论和辩证法的思想。20世纪初期，美术界产生的"美术革命"运动，也显示出理想主义哲学的思维形式。而中央苏区时期的红色美术，则是以马克思主义的哲学思想作为指导，在坚持马克思主义的反映论和辩证法的基础上，表现出美术家的积极能动性。中央苏区时期的美术家在进行美术创作的过程中，不仅要考虑作品的革命性和斗争性，还要考虑人民群众的审美习惯。苏区军民的生活方式也会影响美术家的创作心理与旨趣，使其作品呈现出不同的艺术风格。在中央苏区，红色美术主要是从社会的功利性方面来发挥它的作用，以反映客观存在的人和事。

中央苏区时期的美术，是中国美术史上前所未有的一种新的美术形态。这里的所谓"新"，不仅仅是指形式，更是指内容。在火热的革命斗争中，中央苏区时期的美术广泛深刻地描绘了苏区军民在反"围剿"斗争、军事与经济建设、慰劳红军、支援前线等方面所开展的大量活动，揭露了国民党的丧权辱国行为和日本帝国主义对中国的侵略。从苏区美术的形成和发展来看，这种由革命斗争意识和大众化的美术创作所组成的红色美术理论体系，对中国现代美术的发展产生了深远的影响。

4. 成长和发展中的苏区美术

中央苏区美术经过一段时期的打磨，具有审美意识的美术作品已渐渐显现出来。受当时苏区的物质条件所限，苏区的美术只能局限于标语画、宣传画和漫画等画科。但在技法的表现上，这时的苏区美术已经超越了初创时的稚嫩阶段。根据现在所见到的这一时期的绘画作品，无论是墙壁上的标语画、宣传画、速写画还是漫画等，较之初期都要成熟得多。

中央苏区美术的成长和发展，离不开毛泽东、张闻天、瞿秋白等的重视和关怀，这是中央苏区美术得到迅速发展的一个重要因素。时任中华苏维埃共和国临时中央政府主席的毛泽东非常关心党的宣传工作。1933年3月，毛泽东到驻地看望独立十师的指战员。在途经瑞金时，出于对宣传员的关心，他特意去看他们写标语、画宣传画，并同宣传员谈心，鼓励他们一定要做好美术方面的宣传工作。当时，中央苏区的美术人才比较缺乏。为造就和培养美术干部，时任苏维埃中央政府教育人民委员兼艺术局局长的瞿秋白，在美术教员严重缺乏的情况下，从俘虏的国民党军官中选拔适合的艺术人才到学校任教。当时的红军学员不愿意接受这些原为国民党军官的教员的指导，瞿秋白则耐心地向学员解释说：

> 目前你们需要美术的知识、舞台装置的知识，他们有这种知识，你们没有，要虚心地跟他们学习。他们过去是白军的军官，缴枪过来了，替红军做事了，仍然讨厌他们，瞧不起他们，这是不对的。你们不要他们教，你们就没有教员，没有教员的学校就只好散伙，散伙后只好请你们收拾包袱回家，学校关门……你们天天在唱工农剧社的社歌："我们是工农的革命战士，艺术是我的革命武器，为苏维埃而斗

争!"我们大家要想一个问题,艺术这个武器你们究竟拿到手没有?①

瞿秋白这一番通俗透彻的讲解,不仅解除了学员的顾虑,而且调动了学员的积极性,为中央苏区培养出了不少的美术专业人才,同时,也为红色美术的发展做了人才上的储备。

随着各级文化教育机构的逐步建立,中央苏区的文化教育工作也被纳入各级苏维埃政府的施政大纲,并步入正常轨道。所以,这个时期的文化教育呈现出生机勃勃、一派繁荣的景象。《红色中华》报于1934年9月29日发表的《苏区教育的发展》一文,深刻地阐述了这个时期文化教育事业的繁荣局面,文中提道:

> 到今年三月为止,在中央苏区的江西、福建、粤赣、瑞金等地,据不完全统计,我们有……一千九百一十七个俱乐部,参加这些俱乐部文化生活的固定会员,就有九万三千余人,在各种机关团体中,文化生活成了工作人员日常生活的重要部分,每个组织都附属有自己的列宁室,进行群众的文化教育工作。②

从这些数字可以看出,当时苏区的文化活动普及率之高超乎人们的想象。这些俱乐部开办得既活跃又规范,红军和地方的群众在俱乐部可以读书识字,他们相互交流,取长补短。在这种氛围下,苏区的文化教育和宣传工作自然有所获益。

苏区的文化教育废除了旧的教育机制,并建立了一套全新的教育体系。当时苏区"红军学校"印刷出版的课本,有些后来还被延安红军大学所沿用。在这些课本和宣传资料中,有不少的美术插图。美国的埃德加·斯诺在《西行漫记》中提道:

> 红大各分部课程互不相同。第一分部的内容可以作为样品以见一斑。政治课程有:政治知识、中国革命问题、政治经济学、党的建设、共和国的策略问题、列宁主义、民主主义的历史基础、日本的政治社会状况。军事课程有:抗日战争的战略问题、运动战、抗日战争中的游击战术的发展。
>
> 有些课程有专门的教材。有些是从江西苏区出版机构带来的,据说那里的一个主要印刷厂曾经有八百名印刷工人在工作。其他课程用的材料是红军指挥员和党的领导人的讲话,谈的是俄国革命和中国革命的历史经验……③

总之,苏区的文化教育一脉,特别是宣传方面的机制对苏区的影响特别大,红军中连以上的单位都设有俱乐部,连队和团部设有列宁室。《西行漫记·红军战士的生活》一文中写道:

> 每一个连和每一个团都有列宁室,这里是一切社会和"文化"生活的中心。团的列宁室是部队营房中最好的,但这话说明不了什么;我所看到的总是很简陋,临时凑合成的,它们使人注意的是室内的人的活动,而不是室内的设备。它们都悬

① 转引自刘云《中央苏区文化艺术史》,百花洲文艺出版社1998年版,第505页。
② 转引自刘云《中央苏区文化艺术史》,百花洲文艺出版社1998年版,第504页。
③ [美]埃德加·斯诺著:《西行漫记》,董乐山译,东方出版社2005年版,第103~104页。

挂了马克思和列宁像，那是由连团中有才能的人画的。像中国的一些基督像一样，这些马克思和列宁像一般都带有鲜明的东方人的外貌，眼睛细得像条线，前额高大，像孔子的形象，或者全然没有前额。红军士兵给马克思起了马大胡子的绰号。他们对他似乎又敬又爱。①

在中央苏区，所有的俱乐部都配有负责晚会、艺术、体育和墙报等的文化委员。列宁室实行干事负责制，负责演讲、体育、游艺和识字，并负责青年活动等事宜。地方各级政府机关也以军队的构思来规划俱乐部的模式，相继建立了县、区、乡（镇）级的俱乐部，这些俱乐部都设有演讲、文化、游艺三个股。游艺股下设有歌谣、图画、戏剧和音乐小组。苏区俱乐部既是红军和群众的娱乐场所，也是一个极好的宣传阵地。有条件的单位一般都会配备精干的干部来担任俱乐部的主任。譬如中央苏区红军大学政治部属下的俱乐部，其主任为赵品三，他不仅擅长绘画、书法和话剧表演，还善于做组织协调工作。俱乐部在他的领导下，工作很有起色。由于中国共产党和中华苏维埃政府非常重视俱乐部的建设，因此，在苏区不论是城市还是乡村，俱乐部的内部设置基本上实现了规范化。祝也安在《赣东北苏区农村俱乐部概况》一文中说：

> 各个革命根据地的俱乐部，内部布置大都很讲究，政治、文化氛围浓郁，做到政治性与艺术性融为一体。以闽浙赣革命根据地的横峰县霞坊乡俱乐部为例：这个俱乐部设在一所很宽敞的房子里，大门上写着"红色俱乐部"几个大字。门两边写着一副对联，左为"来来来，来团结，来革命！"右为"去去去，去努力，去进攻！"进了大门是个厅堂，正中贴着马克思、恩格斯、列宁的画像，下边有一条横幅标语："用我们的刺刀和枪炮开自己的路！"两边墙上贴着"打倒土豪劣绅、打倒贪污官吏！""除军阀，杀贪官，土劣要灭尽！""中国共产党万岁！""中华苏维埃万岁！""中国工农红军万岁！"等标语，厅堂两边的房间设阅览室、展览室、游艺室和公共的地方。②

《赣东北苏区农村俱乐部概况》一文所提到的一些标语和画像，都是苏区俱乐部规范化的布置，主要是营造俱乐部的一种文化氛围。它们不仅烘托了俱乐部的气氛，也体现了中国共产党创办俱乐部的宗旨。把唤醒民众意识的各种标语和马克思、恩格斯、列宁的画像有序地挂在俱乐部里，并不仅仅是为了俱乐部的装饰效果，也是当时宣传工作的一个重要手段。俱乐部除了举行演讲、演活报剧、办识字班以外，美术组的成员常常聚集在一起写标语、画宣传画和漫画。俱乐部的气氛十分活跃，这也是中国共产党在苏区最有效的宣传阵地。

至于墙报，则是列宁室的重要工作。列宁室的墙报通常设有六个栏目：言论栏、通信栏、文艺栏、插图栏、生活栏、批评栏，发表政治军事、工作方法和革命故事等内容，反映党、团支部生活，对工作中的缺点提出批评等。它把党的生活置身于人民大众

① ［美］埃德加·斯诺著：《西行漫记》，董乐山译，东方出版社2005年版，第288页。
② 转引自刘云《中央苏区文化艺术史》，百花洲文艺出版社1998年版，第508页。

之中，更加贴近了党和人民群众的关系。关于墙报的基本任务，《斗争》第33期发表的《怎样做墙报工作》一文，提出了三条建议：

 （一）党领导群众、教育群众、发扬群众积极性的武器；（二）具体解释党与苏维埃每一个策略与任务；（三）反映群众工作与生活的成绩及弱点。①

 墙报的工作必须紧紧围绕这三条原则来进行。除文字外，对于版面的设计和插图的要求也是一致的。墙报的设计要求装饰美观，整齐划一，这是为了引起读者的兴趣而在美术方面所做的必要工作。在不断取得军事斗争胜利的同时，苏区的经济、文化、教育和生产等各项事业也取得了全面的发展。苏区的美术也不例外，美术创作的审美意识已经逐渐地显现出来。

 为了更好地将美术工作者团结在一起，有组织地开展群众性的美术活动，中央苏区于1933年12月在瑞金正式成立了"工农美术社"。它的成立，对中央苏区的美术创作产生了重要的影响。在"工农美术社"，画家们既可以尽情地发挥自己的智慧和想象力，又能畅所欲言，互相探讨自己的绘画心得。

 在那时，漫画的历史还很短，属于一个开创性的画科。它不囿于一家一派，对于不同的风格和内容都能兼收并蓄。苏区时期的画家们来自全国各地，他们的作品在风格上也有差异。其中，许多作品受到苏联、德国和本土海派绘画的影响。这些漫画朴拙而放松的笔法、巧妙而具美感的构图，给人们留下了深刻的印象。另外，这些作品透露出来的战斗气息、思想意境和产生的宣传效果也是不容忽视的。

 "工农美术社"的成立，为中央苏区的漫画创作聚集了不少的人才。当时的漫画作品，基本上都是应时而生，既歌颂中国共产党的政治主张和红军正义之师的形象，也揭露帝国主义、国民党和地主阶级的反动本质。20世纪30年代，中国尚属于半封建半殖民地社会，帝国主义无时无刻都想瓜分中国。《红色中华》报第62期第1版刊登了漫画《帝国主义瓜分中国》，画面形象地以一只手掌伸向中国来表现主题，五个指头分别代表美、英、法、意、日。这些帝国主义国家对中国早已垂涎三尺，它们的魔爪已经伸向了中国的领土，企图瓜分中国的狼子野心昭然若揭。这是时代赋予画家的创作灵感。中央苏区的漫画创作逐渐地成长和发展起来，所表现的内容也日渐丰富。

 漫画发展到一定的阶段，也不一定完全用写实的手法来表述作品的内容，有时用写意的技法更能达到意想不到的效果。刊登于《红色中华》报第81期第1版的漫画作品《五卅之血》（图3-13），就是采

图3-13 《五卅之血》（佚名作）

① 转引自刘云《中央苏区文化艺术史》，百花洲文艺出版社1998年版，第604～605页。

用一种写意的方法，以 1925 年 5 月 30 日英帝国主义在上海制造的震惊中外的"五卅"惨案为主题来揭露英帝国主义屠杀我国工人阶级的滔天罪行。此图构思非常巧妙，整个画面没有斗争和厮杀的场面，只是描绘了上海南京路"五卅"惨案的现场和英帝国主义的旗帜、手枪、刀具，以及写有"凶手"的一只拖鞋等物证，下面流淌的是"五卅"烈士的鲜血。仅用这些物件，此作就将英帝国主义屠杀我国工人阶级的狰狞面目暴露在大庭广众之下。

图 3-14 《选举运动》（胡烈作）

在苏区的漫画创作中，那种以线描为主、平稳均衡的构图法也悄悄起了一些变化。胡烈的《选举运动》（图 3-14）描绘的是苏维埃政府的选举运动，画面中，选民手持扫把，将一切官僚主义和贪污腐败分子扫地出门。画面采用浓黑的刀刻线条结构，恰如其分地表现出苏维埃政府选举的纯洁性和严肃性。此外，牌匾和窗子的安排，像是为了填满画面，但牌匾旁边的窗户留白赋予画面坚实而又空灵的感觉。

苏区的漫画，有不少是以组画的形式出现的，其主要原因是有些题材的内容比较多，一张画面容纳不下。如《广昌的今昔》《优待红军家属》《一·二八中国人民显示了自己的力量》《动员我们的力量》等，这些组画的题材基本上都融合了一定的政治色彩，内容比较丰富，蕴涵了漫画家的思想、精神以及人们的迫切期望。保存于江西省瑞金市叶坪村革命旧址群墙壁上的一组漫画作品《彻底粉碎敌人五次进攻》（图 3-15），由四张不同内容的图像组成。第一张图"销完公债迅速集中公债"，描绘了苏区人民群众在销完公债的同时，迅速集中公债将

图 3-15 《彻底粉碎敌人五次进攻》（佚名作）

"谷子作为拥护全苏大会的赠品";第二张图"慰劳百战百胜的红军",描述了一支由妇女组成的"慰劳队",挑着编织好的草鞋,打着"慰劳队"的旗子,前去慰劳红军;第三张图"踊跃交纳土地税",表现出苏区人民群众踊跃交纳土地税,以实际行动保证战时粮食的供给;第四张图描绘红军战士在战场上"彻底粉碎敌人的五次进攻"。此作在线条处理上摒弃了漫画固有的流畅感,而是以较短的笔触不断地重新衔接,从而表现出"力"的质朴。这是中央苏区漫画创作中十分成熟的一件作品。

中央苏区的美术活动,不局限于美术方面的创作,构建美术推介平台也是中央苏区美术宣传的一项重要措施。为了将革命的美术创作活动推向全国其他红色区域,"工农美术社"于1933年11月26日在《红星》报上刊登了《征求革命美术作品启事》:

> 工农美术社决定于本年广州暴动六周年纪念日,在赤色首都开成立大会,并举行第一次工农美术展览会。如有革命的美术作品,如国画、雕塑、相片、艺术化的墙报等,请于十二月十日以前寄到瑞金工农美术社筹委会蔡乾收。

由于苏区党政领导、红军指战员和广大群众的大力支持,以及"工农美术社"全体人员的共同努力,"工农美术社"的成立大会和"美术作品展览会"得以顺利举行并获得圆满成功。"工农美术社"成立以后,仅半年时间,就先后编辑出版了《苏联社会主义建设画集》《革命画集》《苏联的青年画集》等。1934年5月25日,《红色中华》报对《苏联的青年画集》的出版给予了高度的评价:"这本画集的编辑,经过几位青年美术家的努力,搜集了不少宝贵的资料,内容非常丰富……"

"工农美术社"编辑出版的《革命画集》为黑色石印,8开本,收录美术作品50幅。在编辑出版《革命画集》的2个月后,"工农美术社"接着又编辑出版了《苏联社会主义建设画集》,此画集为大32开本,黑色石印,今未见画册留存。《革命画集》《苏联社会主义建设画集》《苏联的青年画集》这三本画集的出版发行,为苏区美术的发展提供了前瞻性的指导。

中央苏区时期的美术是伴随着土地革命的进程,在特定的历史环境下逐渐成长起来的。它是中国土地革命战争时期,中国共产党直接领导的苏区群众性革命文艺运动的一部分。中央苏区的美术史虽然不长,但它对中国新民主主义时期革命美术的延续和发展起到了重要的作用。

二、不同风格与形式的红色美术

在中央苏区时期的美术创作中,美术家们在这一历史时期所处的生活环境、思想倾向、生活阅历、个人修养和艺术手法等诸多方面的因素,形成了这一时期漫画作品的多样化风格。苏区时期的红色美术在本土和海派"漫画时代"薪火相传的基础上,同时吸收了苏联及德国绘画的某些风格,丰富了红色美术作品的表现形式,而文字画的表现形式也成为红色美术的另一风景。

1. 苏联美术的直接影响

自从马克思列宁主义诞生以来，苏联"共产国际"对中国共产党的成长有着重要的影响：1921年，协助中国共产党的组建；1923年，帮助中国共产党完成"第一次国共合作"，使中国革命历史上出现了轰轰烈烈的大革命运动，从而加速了中国革命的进程。因此，在较长的一段时间里，共产国际与中国革命紧紧地联系在一起，并对中国革命的发展与革命文艺创作产生过重要的影响。同时，苏联的艺术表现形式也体现在中央苏区不少的漫画作品中。

苏联美术作为整个欧洲美术体系的一部分，对造型技巧的评价标准与西方各国没有本质上的差异。它对中国红色美术的影响，主要是它结合了特定时代的社会需求，渗入了本民族社会风俗和传统文化的因素。这是苏联美术不同于西方美术的一个显著特点，尤其是在强调关注社会、揭露丑恶、塑造劳动人民和英雄人物形象等方面，对中国红色美术的创作产生了极为深刻的影响。如1932年8月1日由中国工农红军总政治部出版的《革命与战争》第1期封面（图3–16），描绘的是一位红军战士的英雄形象。在工农红军的旗帜下，红军战士左手紧握钢枪，右手执一颗手雷，准备投向敌人。此作明显地受到苏联木刻版画的影响，画面粗犷而富有力量。《青年实话》报第2卷第14号封面（图3–17）描绘的是一位革命青年将工农红军军旗插入红星照耀的整个世界。人物构图的头部被镰刀、锤子替代，又与红军军旗融为一体，这种大胆的构图方式完全来自共产国际美术的影响，也有苏联早期版画的痕迹。其主题是解放全人类。

图3–16 《革命与战争》第1期封面

图3–17 《青年实话》报第2卷第14号封面

苏联美术的造型扎实严谨、构图饱满并充满现实主义的表现情感。这些特点在中国红色美术作品中也有一定的继承,并出现了不少具有苏联风格的漫画作品。譬如《红色中华》报第191期第1版刊登的漫画《大踏步迈进着的长汀县》,描绘的是一位青年穿着写有"长汀"的汗衫和短裤,动作如短跑运动员般冲刺,一脚从1月份迈进5月份。这种踏步如飞的使命感,俨然具有苏联美术的表现特质。《英勇作战的红军学会了突击》是刊登在《青年实话》报第102期的一幅漫画作品。此作以一位红军战士的突击行动为主题,深刻地揭示了在第五次反"围剿"斗争中,中央红军军事顾问李德提出并强制红军实行的"短促突击"战术,导致红军第五次反"围剿"的失败。画面中红军战士的英勇有不少苏联红军的影子。

由于中央苏区时期受苏联美术影响的漫画作品较多,在此仅选择一些较有代表性的作品加以叙述。在第三国际的号召下,《红色中华》报刊登了漫画作品《全世界无产阶级联合起来》,此作在对人物群体进行刻画时,舍弃了细节上的表现而导致人物形象有些重复,但构图与情节上的表现,明显地注入了苏联版画的印迹。再如漫画《苏维埃的旗帜插遍全中国》,这是"工农兵大联合歌"的配图。此作描绘的人物形象占据着画面的中心位置,一位红军战士左手有力地紧握红军军旗旗杆于胸前,旗面在红军战士身后飘扬;右手似在指挥大家唱"工农兵大联合歌",又像是在挥手示意大家把苏维埃的旗帜插遍全中国。人物的下方是中国地图和标有f调"工农兵大联合歌"的文字。从红军战士脸部的描绘到衣帽的设计及右肩背的步枪,几乎都是来自苏联的模式。

中央苏区时期,红色政权在社会制度、意识形态等方面努力向苏联靠近。受此影响,中央苏区时期的美术创作也吸收了苏联版画的创作理念。例如,《青年实话》报第2卷第11号封面(图3-18),画面中,一只粗壮有力的手从黑暗的窗户中伸出来,手中飘舞的红布象征被敌人囚禁在牢狱的劳苦大众希望求得解放。从手中飘舞的红布到黑室露出的部分脸庞,这种构图方式使得简约的画面表现出极大的张力,这是吸取苏联绘画风格而产生的艺术效果。《青年实话》报第2卷第20号封面中,一位革命青年高举铁锤、手握红星的造型占据了整个封面。人物的整个身体与红五星被镶嵌在"船舵转盘"中,只有高举铁锤的手及人体的头部露于转盘之外。人体的线条与墨块的表现,使得革命青年的手臂与肌肉表现出巨大的力量。此作无疑具有苏联版画的创作元素。

图3-18 《青年实话》报第2卷第11号封面

1934年3月,由鲁迅编选的苏联版画《引玉集》在上海出版,鲁迅曾托人在广州

代销。其间，不免亦有流入赣南中央苏区的。1934年5月前后，"工农美术社"先后出版了《苏联社会主义建设画集》与《苏联的青年画集》。这些苏联画集，无疑给中央苏区的美术创作提供了重要的参考范本。自1934年5月之后，在中央苏区的漫画创作中，具有苏联风格的美术作品日渐丰富起来。譬如1934年5月20日出版的《动员广大群众和团员攻克敌人的堡垒》、7月17日出版的《帝国主义进攻苏联》、7月30日出版的《英勇作战的红军学会了突击》、9月6日出版的《武装到前线去》、9月23日出版的《团结起来武装斗争》、9月29日出版的《一切为了保卫苏维埃》、10月3日出版的《群众的力量》等漫画作品，分别刊登在《红色中华》报、《青年实话》报和《红星画报》上。这些漫画作品由于注入了苏联版画的某些元素，从而形成了苏联风格一系。

图3-19 (1)《打倒法西斯蒂，罢工胜利万岁》

中央苏区时期的漫画作品，体现苏联风格最为显著的，莫过于1934年3月1日出版的《打倒法西斯蒂，罢工胜利万岁》《援助开滦煤矿工人的罢工》和《苏联红军的野外图书馆》（图3-19）这组漫画。前两幅是表现斗争意识的"罢工浪潮"与"声援活动"。画面中，簇拥着的人群将"罢工"与"声援"斗争推向了高潮。此组漫画采用传统的线条勾勒人群头部图像，背景则采用苏联的建筑模式，但笔墨技巧的运用主要是作者内在素质的表现。

图3-19 (2)《援助开滦煤矿工人的罢工》

这组作品有着明显的苏联风格，面目别开，耐人寻味。后面一幅是表现"宁静的野外阅读"，此作将站岗的士兵与森林中的树木融为一体，采用刀刻般的笔法，粗放有力；近景中的人物则专注于报刊的阅读，笔致精劲。此图长于人物形象与事件情节的

图3-19 (3)《苏联红军的野外图书馆》

表现，笔法细腻，构图缜密。这种画风开中央苏区漫画创作之先河，对后来中国连环画的影响极大。这组漫画刊登在《红星画报》第 4 期上，由中国工农红军总政治部出版。

中央苏区的漫画是注重技法和传统表现方法的，即便是表现苏联生活与风格的漫画作品，也不忘将中国传统文化巧妙地融于其中。1933 年 11 月 18 日，《青年实话》报第 3 卷第 1 号刊登了组画《苏联小学生的生活》（图 3-20）。这组漫画共有 4 幅作品，分别为《加减乘除之练习》《化学课》《午餐》和《茶点》，将苏联小学生的生活浓缩在这 4 幅画中。画家采用 20 世纪 20 年代上海"小资"漫画的线描形式，将部分人物的脸部和手部勾画得极为细腻；其余均作版画刀刻线条处理，极具苏联版画之效果。值得一提的是，第一幅图《加减乘除之练习》中的小学生注视着眼前的算珠，这一似是而非的算盘使画面增添了中国传统文化的色彩。

中央苏区的漫画创作所形成的苏联风格一系，与当时特殊的历史环境和美术家的创作倾向有直接关系。他们继承了苏联版画娴熟的用笔技巧，注意到人物造型和神态的表现。他们的作品线条刚劲流畅，与中国传统绘画中的人物有着不同的风貌。有些作品则将中国传统的线描方式与苏联的绘画特点结合起来，也表现出浓郁的苏联风格。

俄国十月革命的胜利，给中国送来了马克思列宁主义，同时也点燃了中央苏区美术家们心中的希望之火。他们清醒地认识到，苏区的美术宣传必须配合革命来进行阶级的反抗和斗争。他们从普列汉诺夫的《艺术论》、卢那察尔斯基的《文艺与批评》等马克思主义文艺理论著作中寻找创作上的理论依据，以有"民族的苦闷、呐喊、血泪、豪壮"等苏联艺术为参照，再加上美术家个

图 3-20 《苏联小学生的生活》
（佚名作）

人的创作倾向，形成了中央苏区美术创作所具有的苏联风格一系。

2. 德国表现主义的创作风格

中央苏区的漫画创作，除受到苏联美术的直接影响外，有一部分作品也曾受到德国表现主义艺术形式的影响，譬如 20 世纪 30 年代初，德国漫画家乔治·格罗斯的作品曾

引起中国画坛的关注。格罗斯的作品主要是暴露社会丑恶现象，并充分利用通俗报刊等大众媒介，表达自己的艺术讽刺。《萌芽》第4期和《拓荒者》第1期分别刊登了他的几幅作品：《协于神意的从属》《因为他们为自由而斗争了》《内秘的布尔乔亚的镜》与油画《军国会议》。鲁迅也曾介绍过他的作品。但是，对20世纪30年代的中国木刻家影响更深的是以德国版画家凯绥·珂勒惠支为代表的艺术精神和艺术风格。中央苏区后期，由于各种渠道的渗入，凯绥·珂勒惠支等西方的美术思想和创作风格，在中央苏区的美术创作中也产生了一定的影响。因此，中央苏区的漫画创作吸收了不少西方现实主义的创作元素，并形成了具有德国风格的漫画作品。譬如1934年3月4日发表的《动员青年种20棵树》（图3-21），此作是为苏区宣传动员青少年参加植树、种菜生产运动文章所配的插图，刊登于《青年实话》报第3卷第13号上。1932年3月16日，苏维埃中央政府第十次常委会通过了《人民委员会对于植树运动的决议案》。决议案指出：

图3-21 《动员青年种20棵树》（佚名作）

> 为了保障田地生产，不受水旱灾祸之摧残，以减低农村生产，影响群众生活起见，最便利而有力的方法，只有广植树木来保障河坝，防止水灾旱灾之发生。并且这一办法还能保证道路，有益卫生，至于解决日常备用燃料（木材、木炭）之困难，增加果物生产，那更是与农民群众有很大的利益。况中央苏区内空山荒地到处都有，若任其荒废则不甚好，因此决定实行普遍的植树运动，这既有利于土地的建设，又可增加群众之利益。①

漫画《动员青年种20棵树》，就是在这一背景下创作出来的。此作没有运用中国传统线描的表现形式，而是采用德国版画的图稿方式，将两棵参天大树的茂盛表现得淋漓尽致。在树荫下，画家有意拉开了两个植树青年的距离，使两棵大树显得硕大无比。树荫下的留白犹如一把巨大的火炬，点燃了植树造林运动之"火"。荒山与人物的线描留白、树木大面积的墨块使大树显得枝叶分明，具有极强的视觉冲击力。

中央苏区德国风格漫画作品的出现，与鲁迅与张眺有着密不可分的关系。鲁迅是中国新兴木刻运动的倡导者。1931年，德国版画家凯绥·珂勒惠支的作品首次被鲁迅介绍到中国，对中国新兴木刻运动的发展产生了极为重要的影响。鲁迅在评价她的作品时说道："她以深广的慈母之爱，为一切被侮辱和损害者悲哀，抗议，愤怒，斗争；所取的题材大抵是困苦，饥饿，流离，疾病，死亡，然而也有呼声，挣扎，联合和奋起。"

珂勒惠支的作品题材多表现工人与农民的苦难、挣扎和反抗。她的刀法圆劲，版画

① 《中央苏区文艺丛书》编委会：《中央苏区美术漫画集》，长江文艺出版社2017年版，第92页。

人物形象生动真实，极富感染力。她的作品被鲁迅介绍到中国后便广为人知。1930 年 7 月，中国左翼美术家联盟成立。翌年，珂勒惠支的作品开始影响参加新兴木刻运动的青年木刻家和美联的艺术家。

张眺（1901—1934），字鹤眺，原名张星芝，又名叶林，笔名耶林，山东潍县（今潍坊市寒亭区）人。1929 年，考入西湖艺术院研究生部，曾组建"一八艺社"等进步团体。1930 年 7 月，任中国左翼美术家联盟党团书记，代表中共地下党领导美联工作。1931 年与江丰等美联其他美术家一起，开始接触并了解珂勒惠支的版画作品。1932 年年底，受中共中央派遣到中央苏区工作。由于交通受阻等原因，滞留于赣东北苏区，其间将珂勒惠支的美术思想介绍给苏区的美术家们。同时，中国左翼美术家联盟也向中央苏区输送过一些美术家，以充实苏区的美术创作力量，譬如舞台美术设计家倪志侠等。他们都是最早接受珂勒惠支绘画思想的人。所以，中央苏区的漫画创作逐渐受到德国绘画风格的影响。1934 年 10 月 3 日发表的《在国民党灾荒统治下的饥饿大众》，刊登于《红色中华》第 240 期第 4 版。此作表现的是在国民党统治下触目惊心的饥荒场景。此作没有具体的人物描绘，也没有成群的饥民，有的只是一双骨瘦如柴的手臂和人体的一些骨骼，画面透露出浓重的悲哀。作品摒弃了中国传统绘画的表现形式，而以留白的构图方式赋予画面特殊的意味。此作的立意及表现手法深受珂勒惠支的影响，属德国风格一系。

《国际上两个重大事变》刊登于《红星画报》第 4 期，这是中国工农红军总政治部于 1934 年 3 月 1 日发表的一幅漫画作品。此作将奥地利的工人与法西斯蒂血战的场景作为画面主题，画面的右下方是奥地利工人，左下方是法西斯蒂弥漫的硝烟。此作采用中国传统绘画的线条勾勒形式，将画面定格在"血战"的时空中。画面上半部分的建筑以版画的形式再现出它的厚重，可见其深受德国画风的影响。

中央苏区具有德国风格的漫画作品，以表现挣扎、团结与奋起为题材的作品也不少。譬如《红星画报》第 1 期刊登的《为扩大一百万铁的红军而奋斗》，画面中的人物服饰与上面闪烁的光芒，采用密集的斜线表现出刀刻的痕迹；画面的背景则采用传统的线描方式勾画出无以计数的红军战士。这一中西合璧的表现形式，使得作品的德国风格更为凸显。

另外，《红星画报》第 1 期刊登的《红军的扩大》和《红星画报》第 4 期的封面《苏联红军中的图书室》以及《红色中华》报第 67 期第 6 版刊登的《军缩会议的末运》等漫画作品，不论是在构图还是表现主题方面，都具有浓郁的德国风格特征。尤其是 1933 年 5 月 5 日出版的漫画作品《战争与失业》（图 3 - 22），画面点景式的人物排成长蛇一样的队伍，在"施粥处"等待施粥。而画面中成千上万的失业者并没有具体的人物塑造，而是以符号记之，在黑白之间营造人物的整体感觉。此作深受珂勒惠支创作思想的影响，无情地揭示了国民党挑起战争而给人民带来的失业之痛。

中央苏区的绘画在黑白色调的运用及短线排列暗部方面，主要体现在人物画的创作上。画作风格和内容上的转变，主要是美术家们强调一种"抒情自然主义"的表现。

譬如中央苏区闽西列宁书局出版的红色石印版《世界革命导师马克思画像》（图3-23），此作虽受德国木刻版画影响，但基本上淡化了刀刻的痕迹。画面中的线条硬朗而富有弹性，又不失深沉隽秀之美。1934年1月15日，中国工农红军总政治部出版了《李卜克内西画像》（图3-24）。虽然收集在《中央苏区美术漫画集》中，但此作的漫画特征已荡然无存。该画像呈现给人们的是以素描的形式体现版画的特点，这种德国风格的人物画像，在中央苏区的人物画像中占有一定的比

图3-22 《战争与失业》（佚名作）

例。如《卢森堡烈士像》《日本共产主义运动领袖——片山潜同志画像》《鲍格莫洛夫同志画像》等，都是德国风格的艺术再现。《青年实话》报第2卷第6号刊登了人物画《恩格斯画像》，此作中，恩格斯的眼睛充满着传神的色彩，这是中国传统线描的精髓，生动的脸部表情、深邃的目光、领结的线条都体现出画家所具有的中国传统绘画功力。但从整体来看，德国的表现主义风格在此作中得到充分的体现。在中央苏区其他题材的美术创作中，同样可以看到这种风格的作品。譬如《苏区工人》报第2期刊登的《一省与数省的首先胜利已经不是宣传的问题，而成为行动的口号，战争已经开始了》，《红色中华》报第71期第1版刊登的《欧洲时局的表里两面》，《红色中华》报第92期第1版刊登的《帝国主义的备战狂》等，这些画作在表现作品的主题时，或多或少地具有德国表现主义的色彩，形成了中央苏区美术作品的德国风格一系。

图3-23 《世界革命导师马克思画像》
（佚名作）

图3-24 《李卜克内西画像》
（佚名作）

3. 来自传统与海派的主流绘画

中央苏区时期的漫画创作除受到苏联现实主义与德国表现主义的影响之外，还受到中国传统绘画及当时上海小资漫画的影响，并涌现出了一大批具有中国传统意味的漫画作品。这种现象需要回溯历史来加以说明。中国传统绘画的根基及创作理念已深深地烙印在苏区美术工作者的思想深处，而苏联、德国美术的传入及其影响，使得苏区美术作品的风格呈现出不同的格局。但是，无论是苏联现实主义还是德国表现主义，它们在苏区美术创作队伍中的影响还仅仅限于接触过欧洲美术的小圈子里，真正受它们影响的美术创作人员并不多。中央苏区时期的美术创作基础主要还是传统的绘画理念。但是，当时大多数的美术工作者对此未必有深刻的认识，正如宋代苏东坡所言："世之工人，或能曲尽其形，至于其理，非高人逸才不能辨。"这些美术工作者由于受中国传统文化影响至深，所以在创作过程中，能够自觉地借助当时最具表现力的漫画和线条艺术的抽象特质，从符合中国人欣赏习惯的角度来描绘自己的感受。正是这些因素，使得中央苏区绘画在展现众多风格的同时，成为蔚然大观的主流美术。

绘画离不开技巧的表现，但技巧的表现并不等于符合革命的需要。中央苏区时期的漫画家们首先要解决的问题是如何在艰苦的条件下进行美术创作，然后才去考虑技巧的薪火相传问题。技法的繁与简、工与写，都要求符合广大军民的审美习惯。所谓的"技巧"，其实是一种用来表现淳朴品性和真实情感的工具。《红星画报》第4期刊登了漫画《红一团是顽强抗战的模范》。此作描绘的"抗战"，并非特指抗日战争时期的"抗战"，而是指抗击国民党对中央苏区进行第五次"围剿"的战争。作者选择了第五次反"围剿"这样一个具体的时空，真实地描绘了红一团在福建连城的温坊战斗中所取得的重大胜利。此作以红军战士在树林中伏击国民党军为画面主题，构图舍弃了硝烟弥漫战火的场面，只是通过人物和树木的描绘来表现敌人被红军伏击的情景。作者深得传统写意对笔墨的体察，树干采用米点皴法，树枝用劲挺老辣的中锋写出，人物形象在墨与线的勾勒中完成，并以一面"青天白日旗"分出敌我双方态势，具有中国传统绘画的情趣。

1934年1月15日，《红星画报》第1期刊登的图画《苏区的群众在革命战争中》（图3-25），画面以"买公债券""慰劳红军去""报名当红军""借谷给红军"为题材，反映了当时苏区群众慰劳红军、支持苏区经济建设等方面的真实情况。此作人物描绘写实，线条娴熟流畅，有上海"小资"漫画的风格。受其影响，中央苏区的部分漫画创作在人物刻画上，其线条的表现犹如传统工笔勾线细腻而流畅，且画面整洁。如《青年实话》报第3卷第17号刊登的《写一封书信寄前方》（图3-26），画面描绘的是一位红军战士蒙眼拆字，所作线条干净利落，笔法亦工。纵然笔画很简，但画面的右上角安排有一段文字，使画面布局舒坦自然，而成为具有传统意味的上海"小资"漫画一系。

图3-25 《苏区的群众在革命战争中》
（佚名作）

图3-26 《写一封书信寄前方》
（佚名作）

1933年10月，中央苏区开展了大规模的"扩红"运动。为适应这一新的形势要求，中共中央革命军事委员会在瑞金县九堡村成立了红军彭杨步兵学校（又称"红军第一步兵学校"），其主要任务是培训红军中的连、排级干部。1934年3月11日出版的漫画作品《彭杨学校青年的响应、募捐援助白区工人罢工》，也是吸收了上海"小资"漫画的线条特点，并附有大段文字说明。此外，《青年实话》报第3卷第14号刊登的《反对消极怠工的分子》《给那些说"妇女脚小没有作用"的人》和《青年实话》报第3卷第13号刊登的《三犁三耙》《苏区农民》等，都具有明显的上海"小资"漫画特点。《帝国主义正在牺牲苏联中减轻本身矛盾》是《青年实话》报第2卷"八一"增刊上的一幅漫画，此作从苏联的城墙到帝国主义的大炮，均采用十分简约的笔法，将城墙和大炮表现得坚固而笨重。但其中人物的肢体动作和面部表情有不少上海"小资"漫画的影子，整个画面空灵又不失丰满。

从上述这些具有上海"小资"漫画风格的作品来看，它们主要是继承了传统绘画中线描为骨的方法。但这些线描的形式又不同于"春蚕吐丝"的高古描法，圆劲有力犹如铁丝。这些画作力求线条的均衡与严谨，在创作手法和表现形式上改变了上海"小资"漫画的精致谨严，不拘一家、不囿一法而自成体系。1934年9月26日，《红色中华》报第238期第4版刊登的漫画作品《国民党的新生活运动划分封建的男女界限》（图3-27），是一幅典型的上

图3-27 《国民党的新生活运动划分封建的男女界限》（佚名作）

海"小资"漫画风格作品,画面描绘的是国民党军阀坐在中间高调吹捧"新生活运动",两腿挑着被锁链锁住的男女。一头是"新生活运动",另一头是"男女界限",极富讽刺意味。

中央苏区时期,虽然很多漫画没有签署作者的姓名,但留存到今天的漫画作品并不少,这让我们领略到了中央苏区漫画创作的风格特点和达到的水平高度。现保存于江西省瑞金市叶坪乡杨溪村中央教育人民委员部旧址(塘堪边刘氏私宅)内墙壁上的一幅壁画作品《工农暴动起来,试行打土豪分田地》(图3-28),从笔墨的运用上来看,这是一幅纯粹意义上的中国人物画作品。墨色虽不像在宣纸上表现得那么充分,但也绝不是随意涂写。为了表现工农与地主的人物形象,画家运用了传统的笔墨渲染,动员起来的工农群众与猥琐的地主阶级形成鲜明的对比,从而更加突出了此作的阶级性和斗争性。整幅画给人的感觉是笔墨交融,"一洗工气"。表现工农群众的笔致和画面周边的赋墨融合得甚为得体,表现出传统绘画意义上的薪火相传,可谓是无一笔无有出处,无一墨不以赋色。在此内墙上还绘有《红军航船在前进》的壁画,采用传统的线描形式,勾画出船身、桅杆及水面;另外,在此内墙上还绘有《姜太公钓鱼》的壁画,两条大鱼占据了画面的中心位置,画面右上方的人物手执鱼竿正在引鱼上钩,而两鱼被双双勾住,毫无疑问,红军打了胜仗。

图3-28 《工农暴动起来,试行打土豪分田地》(佚名作)

中央苏区时期,无论是漫画还是壁画,具有中国画特色、通过传统笔墨来传达作者思想情感的作品都有很多。江西省兴国县莲乡官田村5号墙壁上的《欢送新兵上前线》就是这一性质的作品。画面上的七个男女或舞或唱,高举红军军旗走在欢送新兵队伍的行列中。此作的构图将人物表现得如此轻盈,这在中央苏区的美术创作中是不多见的。

此外,江西会昌县岗脑墙上的壁画《打击扰乱苏区后方的粤敌,实行北上抗日》,描绘的是一位工农群众手执大铁锤将扰乱苏区后方的粤敌劣绅打翻在地的画面。此作线条精细有力,笔墨淡雅,表现出工农群众的神采奕奕,也描绘了劣绅狼狈倒地的丑态。此画的中心题有"打击扰乱苏区后方的粤敌,实行北上抗日"的文字,表达出中国工农红军和广大民众的抗日决心。中央苏区地处赣南和闽西,与广东省交界,因此经常遭到粤军的骚扰。1932年7月,在广东省南雄水口地区的一次战役中,中央红军击溃粤军陈济棠的十个团,取得重大胜利,给苏区军民以极大的鼓舞。此作就是在这一历史背景下画就的,它以工农群众的形象来展现苏区民众被激发出来的革命力量。此作虽为漫画,却具有中国画的表现形式,墨色敷彩,浓淡有致,可以说是一幅完整的国画作品。虽然时间久远,画面有些残缺,但是并不妨碍人们对作品的欣赏。

中央苏区时期的美术创作，使我们领略了苏区绘画的艺术成就。以上所列不过是其中的几个画家而已，实际上是有一大批的美术工作者参与其中。正因为这样，中央苏区的漫画创作才有可能产生具有苏联、德国和本土不同风格的美术作品。但是，本土风格始终是中央苏区美术的主流。

4. 不同形式的图画文字表达

在中央苏区的美术创作中，有一种更为直接的宣传表达方式，它既不同于标语画的说文图解，也不似漫画、壁画和宣传画等形式的图像表达，而是将不同的文字组合在一起，形成一幅图画，并通过画面来表达作者的思想意图，从而达到更为贴近和直接指向目的的效果。欧洲绘画的东传，影响了苏区人物画的表现手法，本土风格的线条描写获得了细腻秀雅的特色，而图画文字的表达无疑将现实主义的表现手法又推进了一步。当然，这种朴拙的追求来自作者对艺术的敏感。

中央苏区图画文字的表现形式也是多样的，有的将文字构成人物形体，有的将文字组合成物体，但更多的是将文字组合成动物。这样，观赏者不用花时间去揣摩画中的意思就可以一目了然。现保存在江西省崇义县思顺乡民宅墙壁上的图画文字《蒋介石跪地受罚》（图3-29），画面中间画有一帝国主义分子，手举皮鞭怒斥跪于地上的蒋介石，左右两侧跪地人像设计为"蒋介石"字样。

图3-29 《蒋介石跪地受罚》（佚名作）

江西省于都县小溪乡杨屋民宅墙壁上的文字画《国民匪党》，此作将"国民匪党"四字组成一条狗的图案，并将"国"字直接描绘成"狗头"，"民"与"党"变形为四条狗腿，"匪"字构成狗身。这幅文字画在构图上虽然显得有些稚气，但对当时的宣传来说却意义非常，因为这是对国民党宣传"共匪"言论最有力的"回敬"。

在中央苏区的美术队伍中，也不乏有些开创性的画家。图画与文字的组合，是特定历史时期的一种艺术现象。从中央苏区图画文字的发现来看，书画同源在此得到充分体现。如江西省上犹县营前乡民宅墙壁上的图画文字《国民狗党》（图3-30），此作以篆书笔法入画，用笔丰腴淳厚，中锋圆转而深藏不露。并将"狗"字倒转来写，以适狗背之用。"民"与"党"稍加变饰，形成了"狗"的四条腿和上翘的尾巴，略为倾斜的"国"字在此充当了"狗头"的角色。"国民狗党"四字搭配得极为和谐、有趣，"狗"的文字象形得到完美组合。图画文字旁边的题识为楷书，可见作者书法功力非凡，不是一般的美术工作者所能为之。这是中央苏区图画文字中颇具代表性的作品。

图 3-30 《国民狗党》（佚名作）

图 3-31 《蒋介石》（佚名作）

图 3-32 《消灭国民匪党》（佚名作）

中央苏区时期，瑞金、于都、会昌、上犹、崇义、石城等地相继出现过一些不同风格的图画文字。例如，以蒋介石姓名组合的图画文字《蒋介石》（图 3-31），此作对物象的描写不像其他图画文字一样具有一定的针对性，而是在中国传统文人画中汲取养料，将"介石"两字合为一体，赋予动感。其中，"蒋"字为头，"介石"两字为体，给观赏者以极大的想象空间。此作笔法流畅，宛转自如，充分显示出作者的艺术修养和创作天赋，不失为中央苏区图画文字的经典之作。

中央苏区的图画文字不是单纯的文字组合，而是创作者在一定时空内文化心理和个性素质的自然结合。这些创作者艺术天赋较高，他们突破了图像的规矩而开辟了图画文字这一新的表现形式，而且它的受众面十分广泛。原保存于江西省寻乌县澄江镇的图画文字《消灭国民匪党》（图 3-32），是图画文字的另一种创作方式，它不仅仅是文字的组合，而是图像与文字的有机结合。"国民匪党"的"国"字，直接画一狗头作替代，"民匪党"三字作狗身狗腿状，文字未做过分的夸张变形，亦求工整，这里多少尚存有现代美术的影子。此作并不注重情节性的描绘，而强调的是形式表现。此作画一狗头，原本是想让观赏者产生一定的想象空间，但又怕人们不能完全理解作品的含义，故而作者在画的下方加上了注脚"消灭国民匪党"。

图画文字除以"国民党"为题材外，也涉及其他方面的描绘。中国人对汉字的理解和变饰本来就有优越的根基。中央苏区时期运用美术作为宣传手段，其

创作条件和环境确实不尽人意，但利用文字组画却得心应手。譬如现保存在江西省瑞金市叶坪乡杨溪村中央教育人民委员部旧址内墙壁上的文字画《打倒帝国主义》，墙壁上画有不成形的人物，还有大刀、动物、花草及树木等，在这些图像上写有"打倒帝国主义、地主、土豪"等字样。在两把红军大刀面前，帝国主义、国民党和地主阶级犹如画面上的动物吓得四处逃窜。在这里，还保存有另一幅文字画《老鼠愚蠢追赶红军战车》，描绘的是一群老鼠在追赶红军的战车，车头上画有镰刀锤子图案的旗帜。当然，土地革命战争时期红军的武器装备里是没有战车的，所以，作者在战车的前面画有一辆象征性的马车，并在马车上写有一"马"字。此作将国民党军比喻成老鼠，它们怎么追得上红军的快马加鞭呢？！

文字与图像的融合是图画文字与文字画的一个重要表现形式。中央苏区时期创作的图画文字，造型变化丰富，而书法能力是决定图画文字水平高下的一个重要因素。在中央苏区美术队伍中有一些深谙书法的艺术家，他们在用笔上各有特色。他们的图画文字作品，可谓冲和淳厚，无画家习气。这些作品不同于当时漫画线描的清淡，而是以中锋求润泽气韵，变文字为图像。

除此之外，中央苏区的美术创作中还有一种饶有意味的文字组图。这种文字组图不计较构图的繁与疏、多与少，一切随兴所致。譬如《青年实话》报第2卷第30号刊登的文字组图《推翻帝国主义国民党统治》（图3-33），以各种不同的文字构成了一个演讲台，演讲台顶棚的下端拉有一横幅"推翻帝国主义国民党统治"，点出该图的主

图3-33 《推翻帝国主义国民党统治》（佚名作）

题。顶棚下端两侧也是由不同的文字构成，讲台的中间也写有几字，其中"会""护"两字比较明显，顶棚上方的文字似"推"非"推"。这些文字与主题似乎没有多大联系，只是以形构图，其目的在于求得讲台的形似，而不求表现对象的真实内容。"随心所欲"即是这幅文字组图最好的注脚。

三、苏维埃共和国体制下对红色美术创作的保障

中央苏区时期，苏维埃共和国所创办的报刊媒体平台，以及它的政治体制、意识形态等，确保了红色美术的创作和传播。中央苏区时期的"红色"报刊有很多，诸如中共苏区中央局机关报《斗争》、红军机关报《红星》报、中华苏维埃共和国临时中央政府机关报《红色中华》报、少共苏区中央局机关报《青年实话》报等大小报刊上百种。这些报刊媒体为中央苏区的美术作品提供了广为传播的平台。而红色美术所产生的政治

意义及社会功用，则是红色美术创作的保障基础。

1. 邓小平与《红星》报

图3-34 《红星》报

为了传播革命真理，1931年12月11日，中国工农红军总政治部、中国工农红军军事委员会在红都瑞金创办了自己的机关报《红星》（图3-34），并使之成为中国共产党的喉舌。邓小平、陆定一等先后任《红星》报主编。1933年8月至遵义会议前，《红星》报由邓小平任主编。其间，还增加了《红星副刊》，对中央苏区的革命宣传工作起到了极为重要的作用。《红星》报作为党中央和红军的重要宣传刊物，邓小平对《红星》报从形式到内容都做了必要的改革，并将手刻蜡版油印改为铅字印刷，开辟有"列宁室""捷报""红星号召""前线通讯""红军生活""红军家信""军事常识""军事测验""革命战争""最后电讯""上期答案""铁锤""法厅""卫生常识""俱乐部""山歌"等栏目。在他撰写的《编者自述》中写道：

> 本报坚持中央革命军事委员会制定的办报宗旨，切实加强红军里的一切政治工作（党的、战斗群众的、地方工农的），提高红军的政治水平线和文化水平线，实现中国共产党的决议，完成使红军成为铁军的任务。

《编者自述》中的这段话，明确地指出了《红星》报的办报宗旨及所肩负的责任。邓小平主编《红星》报时，可以说是不遗余力地发挥着自己的宣传与编辑才能。在中央苏区，宣传工作须臾不可忽视，而他对编辑报纸却是驾轻就熟。早在赴法国勤工俭学时，邓小平就已经显露出他从事宣传工作的才华。当时，他一边勤工俭学，一边参加旅欧共青团机关刊物《少年》（后改名为《赤光》）杂志的编辑工作，并负责刻蜡版和油印，充分展示了他的编辑能力。这些经历使他在长期的革命斗争中，与宣传工作结下不解之缘。在主编《红星》报之前，他还领导创办了中共瑞金县委机关报《瑞金红旗》，并担任过几个月的中共江西省委宣传部部长。1933年，他因遭受错误路线的打击而陷入人生困厄时，又重操旧业，主编起《红星》报来。他在任《红星》报主编的时候，除一名通讯员跟随外，采访、编辑、约稿，甚至为报纸撰稿等工作，都是亲力亲为，有时还要为稿件书写木刻标题。《红星》报先后发表了他撰写的《猛烈扩大红军》《与忽视政治教育的倾向作无情的斗争》《五次战役中我们的胜利》《把游击战争提高到政治的最高点》《用我们的铁拳消灭蒋介石的主力，争取反攻的全部胜利》等文章。同时，他的这些文章也激发了苏区美术家们的创作热情。根据他发表的文章内容，中央苏区的美术家们创作和发表了不少的漫画作品。例如，《红星》报第19期第1版刊登的《右倾机会主义者的特殊望远镜》，通过一大一小的远视与近视这一特殊的望远镜，对忽视

政治教育而出现的右倾机会主义对革命事业带来的悲观情绪进行了无情的揭露;第38期第1版刊登的《为保卫广昌而战》再现了广昌保卫战的激烈场面;第41期第2版刊登的《努力扩大红军!优胜的旗子等着你!大家都不要做落后者!》,形象而生动地再现了苏区群众踊跃加入红军的革命热情;第48期第6版刊登的《敌人后方发展广大的游击队,新的苏区包围了敌人》,揭示了在敌人后方发展广大的游击队的重要意义;第63期第2版刊登的《东线连获两次伟大胜利》,表现了在第五次反"围剿"的塭坊战役中,红军斩断敌人二旅的首脑而获得了战役的伟大胜利;等等。这些漫画作品对苏区广大军民阅读理解邓小平的文章,起到了极为重要的图示作用。毛毛在《我的父亲邓小平》一书中说:

> 翻开红星报,你就会到处发现父亲的字迹。虽然是铅字排版,但常常会有父亲手写体的标题……红星报许许多多没有署名的消息、新闻、报道乃至许许多多重要的文章、社论,都出自他的笔下。①

这是对邓小平主编《红星》报真实而又客观的一段描述。《红星》报在他的主持下,首次出版了32开的《红星副刊》,从而缩短了报纸的出版周期、加大了报纸的信息量。《红星》报在办好自身栏目和进行新闻报道的同时,曾策划和发起过一些活动,如"捡子弹壳运动"。为配合这一运动的开展,中央苏区的美术家创作了一幅漫画作品《收集子弹壳》(图3-35),刊登在《红星》报第40期第4版上。此外,《红星》报第45期第4版还刊登了王宗槐《我们捡弹壳的成绩》一文,文中写道:

图3-35 《收集子弹壳》 (佚名作)

> 《红星》报提出捡子弹壳的运动后,得到红军战士很热烈的回答与拥护。关于这一工作的重要意义,第二师曾普遍在党团小组中讨论了,立即发动进行,并决定以每个党团小组为单位去收集……每次战争后检阅一次;就是负伤的同志都能很积极的搜检。最近两月中单青年,共捡到了子弹壳一万一千六百八十发,子弹八千三百九十发,获得了很大的成绩,现我们还在继续努力进行着,希望其他各部队的同志,也要注意这件事呵!②

这是《红星》报开展的一次业余活动,不仅为困难时的红军收集了不少的子弹,而且为红军筹建自己的兵工厂提供了大量制造子弹的原材料,其意义不言而喻。在扩大

① 毛毛:《我的父亲邓小平》(上卷),中央文献出版社1993年版,第326页。
② 王卫明、陈信凌:《〈红星报〉的非新闻业务》,载《新闻爱好者》2009年第16期。

红军、为战争捐款、购买公债方面,邓小平经常采用"红星号召"栏目配合党中央、中央军委发出各项决议。在 1933 年 9 月出版的《红星》报上,刊登了一则题为《给红星号召以响亮的回答》的消息:

> 为彻底粉碎敌人的第五次"围剿",我们愿意将存在中央政府的 1932 年的两元钱公谷费全数捐给战争,并希望全体红军一致响应"红星号召"。

在这一消息的影响下,全军上下很快形成了一个节省经费开支、努力支援前线的运动。为使这一运动深入人心,中央苏区的美术家们创作了不少宣传苏区经济建设、节省经费开支和努力支援前线的漫画作品,并以文章插图的形式,分别刊登在《红星》报、《红色中华》报、《青年实话》报等刊物上。例如,《红星》报第 38 期第 6 版刊登的《光荣的"拿么温"(第一)正等着节省战线的英雄》、《红色中华》报第 146 期第 1 版刊登的《红军给养》、《青年实话》报第 3 卷 22 号刊登的《节省三升米支援红军给养》等漫画作品。这些作品有力地配合了这一期"红星号召"栏目的宣传活动,为苏区的经济建设、节省经费开支、支援前线等重大举措,打下了舆论基础。

在土地革命时期,为了打破敌人的经济封锁,筹集战争经费,中共中央、中华苏维埃共和国临时中央政府在中央苏区发动和开展了轰轰烈烈的节约运动,并取得了显著的成效,这对以后新中国建设节约型社会具有重要的借鉴作用。

长征出发时,邓小平受到"左"倾路线排挤,在留党察看的情况下,凭着《红星》报主编的身份去到挑夫连,挑着沉重的油印机开始了他的长征之路。长征途中,由于红军缺少防空知识,造成了不少人员伤亡,于是他在《红星》报上发表了《加紧部队中的防空工作》一文,着重介绍防空知识和对空射击方法,从而大大减少了部队的伤亡。同时,他还通过《红星》报对红军指战员进行防病教育,要求红军指战员"注意卫生、不吃冷水",并建议每个人做一个竹筒装上开水,这样,行军打仗都能用上。这与长征出发前于 1934 年 8 月 20 日在《红星》报第 60 期第 4 版刊登的钱壮飞漫画作品《疾病是革命胜利的障碍物》的内容极为吻合。可以说,不论是在苏区还是在长征路上,邓小平都十分关心红军指战员的卫生与健康问题。长征途中,尽管行军打仗异常紧张,但邓小平克服了种种困难,通过手刻油印,编辑发行了七八期《红星》报,为红军指战员克服行军中的艰难险阻提供了必要的科普知识。

邓小平担任主编期间的《红星》报不仅办得有声有色,而且还发表了不少美术作品和插图,为红色美术创作提供了重要的宣传阵地。1934 年 2 月,周恩来前往瑞金叶坪参加"红军烈士纪念塔揭幕仪式"。揭幕仪式结束后,他送了一盏马灯给邓小平,供他晚上写文章和编辑报纸用。邓小平十分珍惜周恩来的赠物,用红洋漆在马灯油壶的底部写下了"1934 年邓小平用"的字样。这盏马灯经历了战火纷飞的战争年代,如今已成为邓小平主编《红星》报的历史证物。

2. 苏维埃政治体制下的红色美术

中央苏区时期的红色美术,是开展政治宣传、争取社会大众支持和激发红军斗志的

重要形式，对于革命斗争取得最后胜利，发挥了重要的推动作用。在短短的三年时间里，红色美术在中央苏区的宣传活动中起到了其他艺术形式无法替代的作用。而中华苏维埃共和国的政治体制，也为红色美术宣传提供了创作上的保障。

1931年11月7日，中华苏维埃共和国临时中央政府在江西中央苏区瑞金成立，毛泽东当选为中央政府主席。虽然中华苏维埃共和国创建于革命战争年代，只是一个国家的雏形，其中央政府也是临时的，但它在建立和管理国家三年的运行实践中，在军事、经济、卫生建设及文化教育等方面积累了宝贵的经验。苏区的漫画创作几乎涵盖了这一时期的各个领域。由于中央苏区各级领导和宣传部门的高度重视，苏区的红色美术得到迅速的发展。

在叙述红色美术的创作保障时，中华苏维埃共和国的政治体制是无法绕过的一个重要节点。中华苏维埃共和国的建立，是工农大众登上政治舞台、掌握自己命运的最初尝试，而中国共产党在苏维埃国家管理中居于绝对领导地位。中央苏区时期，由于处在严酷的反"围剿"环境中，苏维埃共和国的战时体制特点非常明显。中华苏维埃共和国虽然有相对固定的疆土，有了中央与地方的各级政府和组织部门，有了建制下的广大群众，但是它始终处在"白色"政权的包围之中，战争不断伴随左右，反"围剿"的战争时有发生。为此，动员民众、扩大红军、支援前线乃是中华苏维埃共和国最紧要的工作。此外，在启发工农阶级觉悟、进行土地革命、镇压地主阶级、开展阶级斗争等重大举措，以及苏区军民反"围剿"斗争与军事、经济、卫生建设、文化教育、苏区"扩红"运动；号召优待红军战士及其家属、慰劳红军、支援前线；揭露国民党丧权辱国行为与日本帝国主义侵略行径，号召拥护苏联、声援世界革命；反对国民党的白色恐怖与法西斯暴行，鞭挞讽刺国民党反动统治和宣传抗日斗争等方面，红色美术都赋予了真实而有效的现实主义表现。

1932年1月9日，中共中央做出《关于争取革命在一省与数省首先胜利的决议》。这一决议是王明"左"倾教条主义路线照抄照搬苏联教条主义的产物。他们推行"城市中心论"，夸大城市工人运动的作用，并要求红军攻占城市，以实现在一省或数省首先胜利，进而实现全国的胜利。这使得中国共产党在白区的组织几乎丧失殆尽，直接导致了第五次反"围剿"的失败，而不得不开始战略性的大转移（长征）。《苏区工人》报第2期发表了《一省与数省的首先胜利已经不是宣传的问题，而成为行动的口号，战争已经开始了》的漫画作品，此作以1925年5月30日的"五卅"惨案为背景，深刻地揭露了日本帝国主义和北洋军阀对上海工人、学生和市民进行血腥屠杀的罪恶行径。它告诉人们"城市中心论"是不合时宜的，此时想要实现在一省或数省首先胜利进而形成全国的胜利，必将付出血的惨痛代价。事实证明，推行"城市中心论"已直接导致了第五次反"围剿"的失败。画面描绘的是帝国主义和北洋军阀的枪炮对准手无寸铁的工人、学生和市民，街头横尸遍野，惨不忍睹。大革命失败后，在城市公开进行革命活动的条件已经不存在了，而在此时举行工人武装起义占领城市，是不符合中国国情的，其结果只能是重蹈"五卅"惨案的覆辙，这是此作的深刻含义。

图3-36 《两种不同的死》（钱壮飞作）

由于苏维埃政治体制等特点，中央苏区的红色美术宣传中，在政治意义、社会功利的作用下，漫画受到普遍重视。中央苏区的美术工作者和美术家们在恶劣的战争环境中，为了提高红军指战员的士气和人民群众的斗志，给予他们精神上的鼓舞，创作了不少以苏区军民反"围剿"战斗与军事建设为题材的漫画作品。如《青年实话》报第3卷第17号刊登的《打击敌人》、《红星》报第33期刊登的《我们不要很窄狭的只看到手的力量，还要看到脚的力量》、《青年实话》报第3卷第18号刊登的《前进的红军队伍》、《红色中华》报第35期出版的《保护枪弹犹如自己的性命》等漫画作品，从不同的角度表现出红军指战员在反"围剿"战斗及军事建设中的对敌斗争精神和特殊环境下的成长路径。特别值得一提的是钱壮飞为一篇战斗消息《两种不同的死》创作的漫画配图（图3-36），画面描绘了两种不同的死：一种是向敌人投降被敌人杀死；另一种是在战场上英勇杀敌，与敌人同归于尽。前一种死是可耻的，后一种死是光荣伟大的。在艰苦卓绝的武装斗争中，钱壮飞的这幅漫画配图，对参战的红军指战员来说，它的教化及鼓动作用形成了一种信仰和理想的精神力量。而这种所坚定信仰所带来的精神力量，在后来的抗日战争和解放战争中愈发强大。

在苏维埃共和国政治体制下，中央苏区的经济建设和文化建设也是围绕军事斗争和土地革命而开展的。为了粉碎国民党的经济封锁，中央苏区努力开展各项经济建设。1933年2月26日，中华苏维埃共和国临时中央政府决定，在中央、省、县三级设立国民经济部，并先后在中央苏区召开了两次经济建设大会。毛泽东在南部十七县大会上做题为《粉碎敌人五次"围剿"与苏维埃经济建设任务》的报告，较为详细地论述了战争环境中开展经济建设的重要意义。为此，中央苏区在发展农业经济的同时，注重发展工业生产，鼓励发展合作社及个体经济。为了保障战争的需要和维护新生的红色政权，中央苏区的美术工作者掀起了轰轰烈烈的美术创作热潮。其中反映工农业生产的漫画作品有《织布的常识》《反对消极怠工的分子》《修好陂圳水库》《武装保护秋收》《收割图》等，它们从不同的角度展现了当时比较原始的手工作坊和农业生产的景象。受中国传统绘画的影响，线描的表现方式在这里得到充分运用，中国画的写意方式也得到展现。譬如《青年实话》报第102期刊登的《收割图》（图3-37），除人物及禾桶外，其他的物象均采用写意的方式。近景的稻谷、篾围草草用笔，不求形似；远处的房子不假模拟，在线的变化中形成，颇具中国画的特色。

消费合作社也是中央苏区经济建设中的重要组成部分。当时，中央苏区面临国民党

残酷的军事"围剿"和严密的经济封锁,加上苏区内部不法奸商的扰乱和破坏,严重影响到苏区群众的日常生活和革命战争的物质供应。1929年9月,苏维埃政府在闽西才溪区成立"消费合作社委员会",10月,苏维埃政府创建了第一个消费合作社——才溪区消费合作社。1933年12月5日,中央苏区消费合作总社在江西瑞金正式成立。翌年3月又成立了中国工农红军消费合作社,下设1140个分社,极大地方便了苏区军民生活用品的供给。从此,消费合作社肩负起发展、调节苏区经济,打击不法奸商的重要任务,从而保证了苏区军需民用的物资供应,稳定了苏区的经济形势。

图3-37 《收割图》(佚名作)

1934年元旦,《红色中华》报登载了《一个模范的消费合作社,大家来学习它的光荣模范》一文。中央苏区的美术工作者创作了一幅题为《生意兴旺的消费合作社》的漫画作品(图3-38),此作后来刊登在《红色中华》报第309期第2版上,作为经验向陕甘宁边区推广。此作构图虽然铺满画面,但左右两角的留白给画面让出了一定的空间。左边人物的重叠勾线恰到好处,不仅拉开了购物者的距离,而且表现出"区消费合作社"的生意兴旺,具有重要的现实意义。

即使是在烽火连天、战火纷飞的艰苦岁月,苏维埃政府也很重视苏区的文化教育建设和其他方面的建设。中央苏区的美术工作者经常深入到文化教育、"扩红"运动、慰劳红军及支援前线等活动中去,并创作了大量的漫画作品来配合这些活动的开展。例如,文化教育方面的题材有:《青年实话》报第3卷第11号刊登的戏剧插图《女舞蹈家》,《青年实话》报第3卷第14号刊登的《苏区夜校》《列宁小学入校活动》,《红色中华》报第239期第4版刊登的《在文化战线上的伟大胜利》等;"扩红"运动的题材有:《青年实话》报第2卷第23号刊登的《参加扩大少共国际师》,《青年实话》报第3卷第21号刊登的《少先队补充红军》,《红星》报第23期刊登的《开展扩大红军竞赛》等;慰劳红军、支援前线的

图3-38 《生意兴旺的消费合作社》(佚名作)

题材有：《青年实话》报第 3 卷第 21 号刊登的《布草鞋送给红军哥哥——妇女慰劳队》，《红色中华》报第 183 期第 4 版刊登的《上前线慰劳红军战士去》，《青年实话》报第 92 期刊登的《借谷给红军》等。此外，还有大量表现其他活动的漫画作品。从这些作品中可以看到，苏维埃共和国的政治体制创造的美术宣传这块阵地，以及苏维埃中央政府对苏区美术宣传所给予的高度重视，为苏区的红色美术提供了广阔的创作空间。虽然中央苏区的战火不断，但相对于根据地形成之前算是安定的，这也是红色美术得以发展的一个重要契机。

3. 红色美术的创作与宣传平台

从 1931 年 1 月中共苏区中央局成立到 1934 年 10 月第五次反"围剿"失败后，中央主力红军为摆脱国民党军队的围追堵截，被迫实行战略性转移，退出中央根据地进行长征，中央苏区历时三年十个月。在粉碎国民党军第三次"围剿"后，中央根据地扩展到 30 多个县境，使赣南、闽西两部分连成一片，并在 24 个县建立了县苏维埃政府。1931 年 11 月，中华苏维埃第一次全国代表大会在江西瑞金召开，成立了中华苏维埃共和国临时中央政府，毛泽东任主席，项英、张国焘任副主席。在中国共产党和苏维埃政府的领导下，中央苏区进行了治国安邦的伟大预演，卓有成效地组织苏区群众在进行革命斗争、参加土地革命、开展经济建设、发展文化教育事业和保障民主权利等各方面进行了大胆的尝试，并取得了长足的发展。

在中央苏区开展的各项事业中，红色美术的宣传工作占有极其重要的地位，这一点在中央苏区漫画的创作上得到了充分的证明。苏维埃政府为红色美术构建的创作和宣传平台，使苏区的红色美术发挥出它所具有的战斗性作用。当时苏区的条件十分艰苦，美术创作人才奇缺，苏区的美术创作队伍更多的是来自红军中的美术爱好者和美术工作者。而"列宁室"和"俱乐部"的建立，为红军中的美术爱好者和美术工作者提供了美术创作和交流的平台。在这种氛围下，苏区的美术创作水平得到很大的提高。尤其是"工农剧社美术部"与"工农美术社"等美术机构的创立，为中央苏区聚集了不少的专业美术人才，成为推动苏区美术发展的主要力量。"工农剧社美术部"的主要任务是为戏剧、歌舞演出进行舞台设计、绘制舞台布景，同时也创作美术作品和编辑出版画报。1934 年 3 月 8 日由"工农剧社美术部"出版的《三八画报》（图 3

图 3-39 《三八画报》（佚名作）

—39），就是"工农剧社美术部"创作的。此作由 12 幅画组成，其中有"优待红军家属""收集粮食""参加农业生产""婚姻自由""参军参战""建立托儿所""接收部分女党员"等画作。如果把这 12 幅画作分页处理，定是一本很好的连环画。

"工农美术社"是中华苏维埃共和国第一个美术出版、展览和创作研究机构，直属于中央教育人民委员部。为了将红色美术创作活动推向全苏区，"工农美术社"于 1933 年 12 月成立之日同时举行"第一次工农美术展览会"。1933 年 10 月 12 日，《红色中华》报发表消息：

> 工农美术社筹备会，在党中央局和中央教育部的正确领导下，积极进行工作，初次作品《苏联社会主义建设画集》近日可出版（由反帝拥苏同盟出版）。在 10 月 12 日第四次筹备会上，决定在广州暴动六周年纪念日举行成立大会，并开第一次工农美术展览会，开辟中国无产阶级美术运动的新纪元，这次展览，并将号召白区的革命美术家来参加。①

不仅如此，在 1934 年 5 月之前，"工农美术社"先后编辑出版了《苏联社会主义建设画集》《革命画集》和《苏联的青年画集》等，对中央苏区红色美术苏联风格的形成起到了极为重要的铺垫作用。这些画集的出版奠定了中央苏区美术创作风格多元化的基础。这一时期的美术摆脱唯美的羁绊，开始走向具有战斗力的路径。

中央苏区构建的这些美术活动平台和美术创作机构，为红色美术的创作提供了必要的保证。中共中央和苏维埃中央政府为了更加全面地开垦文化艺术宣传这块阵地，开始充分利用媒体的传播作用。

中央苏区时期，先后创办了不少的报纸杂志，据不完全统计，有 130 余种。其中，《红星》报、《红色中华》报、《青年实话》报和《斗争》杂志是中央苏区的四大报刊。而《红星》报、《红色中华》报、《斗争》杂志被称为中央苏区的"两报一刊"，具有广泛的社会影响力。同时，中共苏区中央局出版的机关报《战斗》、中华全国总工会苏区执行局出版的《苏区工人》、中共闽北分区委员会出版的《红旗》、少共中央儿童局出版的《时刻准备着》、中国工农红军总政治部出版的《革命与战争》、中国工农红军政治部出版的《战士》、中华苏维埃共和国闽赣军区政治部出版的《红色射手》、中国工农红军第三军团政治部出版的《挺进》、江西省儿童局出版的《赤色儿童》、中共瑞金县委出版的《瑞金红旗》以及《红星副刊》《青年实话画报》《三八特刊》等，在当时也是颇具影响力的报刊。这些报刊作为中央苏区的宣传媒体，对促进红色美术的传播发挥了至关重要的作用。这些报刊几乎每期都会发表美术作品或插图，为红色美术提供了重要的宣传阵地。1934 年 3 月 8 日出版的《三八特刊》，其刊头有一幅形象生动的漫画作品，一名妇女高举火炬燃烧国民党的党旗，并发出战斗的呐喊。此作具有浓郁的苏联风格，高举火炬的手臂与服饰之间采用留白的处理方式显得格外醒目。从刊头的设计，可以看出作者的构图技巧与对主题的表现能力。这一时期的报刊给了红色美术良好

① 转引自刘云《中央苏区文化艺术史》，百花洲文艺出版社 1998 年版，第 512 页。

的创作平台，对活跃红色美术的创作产生了重要的影响。

除报刊外，画报也是苏区红色美术的一块极为重要的宣传阵地。早在1930年，中共赣西特委在《宣传工作报告》中就明确指出：

> 政治简报，记载政治消息，分析政治现象。画报建立应迅速找画报人才，出版画报使宣传更加深入。①

1931年6月7日，闽西苏维埃政府曾致信于各级苏维埃政府及文委，指出"画报在宣传教育上是很重要的，同时也比较适合群众阅读"。1933年8月13日，中共中央在《关于召集第二次全国苏维埃代表大会的通知》中，要求对代表大会的宣传工作应"刊行各种通俗作品、画报"。中央苏区出版的画报、画册影响比较大的有中国工农红军总政治部出版的《红星画报》、中国工农红军学校政治部出版的《革命与战争画报》、工农剧社美术部出版的《三八画刊》、中华全国总工会苏区执行局出版的《五一国际劳动节画报》、中央苏区互济总会筹备委员会出版的《互济画报》、苏区中央儿童局出版的《加紧准备大检阅画报》、中央土地人民委员部出版的《春耕运动画报》、第二次全苏大会准备委员会的宣传刊物《选举运动画报》、闽西画报社的刊物《画报》、永定县苏维埃政府文化建设委员会的《永定画报》等。这些画报基本上都设有美术专版，为中央苏区的红色美术创作提供了广阔的传播平台和可靠的保障体制。

中央苏区时期，正是众多的报刊使红色美术得以广为传播，美术宣传得到了高度重视。在"工农美术社"聚集了不少出色画家，他们纵情于漫画与壁画的创作。由于美术宣传工作的这一特殊性，中共苏区中央局与苏维埃中央政府要求中央苏区的美术工作者和美术家，要不失时宜地采取一切行之有效的方法，进行各种形式的美术宣传。除报刊发表的漫画作品及课本插图外，还要充分利用墙壁这块宣传阵地。不论是在中央苏区的大街小巷，还是在居民住宅的墙壁上，只要是可利用的墙壁，都要写上标语或画上漫画。这些遍及中央苏区各地的红色宣传壁画，一般采用中国传统绘画的勾线方式，用毛笔墨汁绘在墙壁上，成为永久性的宣传品。江西省瑞金市叶坪村革命旧址群上的壁画，是红色美术在绘画艺术上发展的必然结果，成为当时中央苏区一道亮丽的艺术风景线。而众多的革命旧址群上的壁画，当时都被复制成漫画作品刊登在《红色中华》报上。譬如《两个政权的对立》《扩大红军》和《大家热烈慰劳红军》等壁画作品被重画后，分别刊登在《红色中华》报第121期第4版上。其中《扩大红军》以"三个模范女性"为标题，刊登在《红色中华》报第278期第2版上；《大家热烈慰劳红军》（图3-40），以"一雇工牵马十匹当红军"为标题，刊登在《红色中华》报第303期第1版上。

中央苏区的红色壁画内容丰富，特色鲜明，具有明确的指向性、强烈的战斗性和鼓动性。这些独具特色的壁画对唤醒民众的革命意识，起到了不可替代的宣传作用。

① 《中央苏区文艺丛书》编委会：《中央苏区美术漫画集》，长江文艺出版社2017年版，第211页。

图3-40 《大家热烈慰劳红军》（佚名作）

4. 红色美术的创作方向与左翼文艺运动的相互支持

翻检中国美术史，可以说没有任何一个时代的美术创作能够像苏区红色美术那样地贴近生活和服务大众。创造新的工农大众的苏维埃文化艺术，不仅是革命斗争的需要，也是提高广大工农群众精神素质的需要。苏区美术的大众化，首先体现在美术作品的创作者，他们绝大多数是来自红军和工农群众中的美术爱好者，以及一部分投身于革命的专业美术工作者。这些专业美术工作者经过苏区革命熔炉的锤炼之后，其思想感情已经完全融入人民大众，他们的作品真实地描绘革命斗争生活，反映工农兵的事迹、愿望和要求，深受广大军民的喜爱。同时，苏区生活取之不尽、用之不竭的素材，也为苏区红色美术的创作提供了题材上的保障。

中央苏区的美术创作是具有时代特征的艺术行为，这一点从具有鲜明的革命性和工农兵喜闻乐见、生动活泼的表现形式中即可看出。譬如连环故事画《红军战士刘禄的故事》（图3-41），此作通过描述红军战士在战时注意收集子弹壳交给兵工厂造子弹的故事，以小见大地树立起刘禄这一典型形象，并在红军中被广为流传。当时中央苏区的铜料非常少，主要依靠回收子弹壳来生产子弹。因为在瑞金岗面山乡的竹园村设立有中央兵工厂，在中央苏区的其他地方也设有一些小型兵工厂，所以开展"捡子弹壳运动"的意义非常重要。此作刊登在《青年实话》报第97期上。同样，《青年实话》报第98期刊登的《红军战士刘禄的故事》（连环故事画续一），成功地描述了刘禄请人代为写信的经过，而信件的主要内容是要他的老婆多节省粮食，送到红军部队去。画作目的明确，意义深刻。这是苏区红色美术创作的主题方向，反映的是那个时代红军战士所具有的革命性，表现的却是广大军民喜闻乐见的生活常态。

图3-41 《红军战士刘禄的故事》（佚名作）

由于中国共产党和苏维埃政府对文艺大众化的高度重视，中央苏区的美术活动在红军和城乡各地的工农群众中广泛地展开，具有普及性和大众性。不仅标语画、宣传画、漫画、壁画和画报等遍及苏区城乡各地，而且设计类的美术也在苏区军民斗争生活的各个领域得到充分运用，红色美术真正成了"为工农兵而创作，为工农兵所利用"的大众化艺术。

为了宣传革命真理，充分发动群众巩固土地革命的胜利成果，在壮大革命力量、粉碎国民党的军事"围剿"和经济封锁的同时，中国共产党和苏维埃政府极为重视美术方面的宣传工作，不仅在方针政策上予以规划、思想上予以指导、组织上予以保证、物质上给予帮助，而且还采取多种不同形式和方法来培养训练美术骨干。这些都是苏维埃政治体制下，对红色美术创作的保障措施。

中央苏区的红色美术是在特殊的历史背景下形成和发展起来的，有其独特的艺术风格，是苏区整个文化艺术事业的一个重要组成部分。中央苏区的美术创作在艺术大众化的基础上取得了很大的成绩，其美术创作门类几乎涵盖整个美术范畴。在今天美术式样丰富多彩、创作手段五花八门的作品面前，红色美术看似不那么起眼、不那么吸引眼球、不那么赏心悦目，但在那个特殊时期，它却是那样地直指人心、那样地振奋精神、那样地让人们感觉到希望！工农红军带着它所给予的力量走向战场，取得一次次的胜利。可以说，中央苏区的美术是在血与火的战斗中成长起来的一种带有革命性的艺术样式。它以绘画的形式，真实地描述了苏区军民所走过的战斗历程，体现了鲜明的革命性、强烈的战斗性和广泛的大众性。它博采众长，吸收、融会了各种外来文化中的优秀特质，在继承中国传统绘画的基础上，又融合了客家民间地域文化。中央苏区的美术宣传，始终服从党在一定时期内所规定的革命任务，并成为宣传党的方针政策、动员群众以实现党的中心任务的有力武器。在浓郁的革命氛围中，它始终朝着文艺为工农兵服务的正确方向前进。

中央苏区卓有成效的美术宣传及红色美术的蓬勃发展，也唤醒了国统区美术工作者的艺术大众化的创作意识。虽然国统区的进步文化艺术曾多次遭到国民党的文化"围剿"，但是国统区的进步美术家们在鲁迅文艺理念的旗帜下，以辉煌的战果在敌人的文化"围剿"中杀出了一条通向战斗胜利的道路。在土地革命战争时期，中国的革命文

艺运动分为两支具有战斗力的部队,一支是苏区的以工农兵为主体的革命文艺部队,另一支是以鲁迅为旗帜的、由左翼作家联盟组成的革命文艺部队。这两支部队的文艺工作者在思想上息息相通,在工作上也曾有过互动。中国左翼美术家联盟成立后,中央苏区的"工农美术社"也一直对其有所关注。"工农美术社"的成立大会与第一次"工农美术展览会",也曾号召和邀请国统区的进步美术家前来参加,这给国统区的美术工作者以极大的鼓舞。中国左翼美术家联盟在极其险恶的环境下,在敌人的文化"围剿"中,培养了大批的革命美术家和美术工作者,不少美术家在国统区就加入了中国共产党。抗战爆发后,这些美术家相继来到革命圣地延安,成为鲁迅艺术文学院的骨干力量。毛泽东在《新民主主义论》中有一段论述:

> 一九二七年至一九三七年的新的革命时期……这一时期,是一方面反革命的"围剿",又一方面革命深入的时期。这时有两种反革命的"围剿":军事"围剿"和文化"围剿",也有两种革命深入:农村革命深入和文化革命深入。这两种"围剿",在帝国主义策动之下,曾经动员了全中国和全世界的反革命力量,其时间延长至十年之久,其残酷是举世未有的,杀戮了几十万共产党员和青年学生,摧残了几百万工人农民。从当事者看来,似乎以为共产主义和共产党是一定可以"剿尽杀绝"的了。但结果却相反,两种"围剿"都惨败了。作为军事"围剿"的结果的东西,是红军的北上抗日;作为文化"围剿"的结果的东西,是一九三五年"一二九"青年革命运动的爆发。而作为这两种"围剿"之共同的结果的东西,则是全国人民的觉悟。这三者都是积极的结果。其中最奇怪的,是共产党在国民党统治区域内的一切文化机关中处于毫无抵抗力的地位,为什么文化"围剿"也一败涂地了?这还不可以深长思之么?而共产主义者的鲁迅,却正在这一"围剿"中成了中国文化革命的伟人。①

毛泽东的这段论述,恰好说明了中国共产党在国民党统治区对文化战线上的组织和领导工作是卓有成效的,国民党反动派所进行的文化"围剿",换来的却是全国人民的觉醒。中国共产党领导的左翼文化运动对国民党文化统治的冲击、影响辐射全国,乃至海外。从1930年7月开始,国民党当局加快了镇压进步文化活动的步伐,"南国社"与"艺术剧社"等一批左翼文化社团先后被查封,凡左联公开出版的刊物基本上都被取缔。潘汉年在1930年8月15日出版的《文化斗争》第1期即有这方面的描述:

> 代表反帝国主义及国民党的一切左翼刊物,差不多都遭封闭,社会科学讲座,新思潮,文艺讲座,萌芽,拓荒者,大众,巴尔底山……已经明令禁止,此外暗中扣留不准发卖的更不知多少……②

由此可以看出,在国统区,国民党对进步文化的"围剿"是不遗余力的。其间,

① 《毛泽东选集》(第二卷),人民出版社1991年版,第702页。
② 乔丽华:《美联与左翼美术运动》,上海人民出版社2016年版,第36~37页。

关于先进的文化艺术活动的报道很难见到，国统区的进步文化艺术由此进入了最为黑暗的时期。然而，1930年9月1日《红旗日报》刊登了《中国最先锋的美术集团左翼美术家联盟成立》一文，无疑给处于黑暗中的进步美术带来了新的曙光。左翼美术家联盟成立后，各地纷纷成立了代表先进文化艺术的美术团体，犹如星火燎原之势遍及全国。

　　从1927年至1937年，作为国统区文化战线反"围剿"的先锋——鲁迅，承担着一定的风险，也付出了很多宝贵的时间来从事进步的美术活动。他所倡导的新兴木刻运动，揭开了中国革命美术运动新的篇章，并与苏区红色美术一起，在不同的地域发挥着革命美术的战斗作用。它们相互影响，相互支持，为推动中国革命的胜利做出了极其重要的贡献。

第四章　长征路上闪烁的红色美术星光

 1934 年秋，中央革命根据地的第五次反"围剿"因"左"倾教条主义错误领导而失败，中央红军被迫离开革命根据地，进行战略转移，开始了举世闻名的二万五千里长征。除瞿秋白率领部分"工农剧社总社"的人员，分别组成"火星""红旗""战号"三个剧团，分赴各红色区域，坚持革命斗争和继续开展戏剧活动外，"工农剧社美术部"和"工农美术社"的大部分成员也随红军主力转移，行进在万水千山的长征路上。他们在长征途中，面临着敌人的围追堵截，历尽千辛万苦，始终不忘自己的使命，创作了大量内容丰富、风格迥异的美术作品。这些美术作品犹如闪烁的星光，在革命危急的时刻，不仅起到了号角的作用，而且对今天研究长征中的红色美术创作具有重要的史料价值。

一、人手相传与鼓舞士气、唤醒民众的"红色"图画

 "长征是宣言书，长征是宣传队，长征是播种机。"在艰难困苦的长征途中，中央红军在一年的时间里向 11 个省、6 个少数民族地区进行革命宣传。长征途中，红军散发了无数革命布告、宣言、传单、捷报，书写了无数宣传标语，也创作了无数宣传画、壁画和漫画作品。但是，长征中美术宣传的主要任务是为战略转移服务。长征伊始，红军总政治部机关报《红星》随即发表了一篇题为《一件不应当忘记的工作——写标语画壁报》的文章，文章提到，"写标语、画壁报是红军素有的特长"，"要求各级政治机关引起必要的注意"，"不要忽视这一工作对于争取群众，瓦解白军的重要性"。因此，在长征途中，红军每到一处，都要张贴大量宣传品和彩色标语、画壁报等，这些都是红军宣传队员的日常工作。这些美术宣传品，对鼓舞红军士气、动员民众奋起抗争、号召敌军倒戈起义都起到了重要的宣传作用。

 长征途中，红军中的美术工作者从实际出发，就地取材，凡是能用于写字、绘画、木刻的材料均不放过，有些甚至将宣传画刻于石壁上。红二方面军还专门建立了画壁队，红四方面军则成立了"钻花队"。这些专业美术队伍的形成无疑促进了红军的美术宣传工作。作为长征队伍中的一员，黄镇在长征途中画了数百幅速写漫画作品，从不同角度讴歌了红军指战员在艰难困苦的长征途中英勇无畏的革命乐观主义精神，为长征中的红军谱写了一曲曲壮丽的颂歌，周恩来曾将其誉为"红色画家"。

1. 黄镇的漫画——雪山草地上的作品

在艰苦卓绝的二万五千里长征中，黄镇始终没有放下画笔，他创作的漫画作品，如《过湘江》《遵义大捷》《安顺场》《泸定桥》《下雪山的喜悦》《草地行军》等，都是关于长征的真实记录。在长征途中，四路红军进行各种战役600余次，其中，师以上的大规模战役就有120多次。在敌众我寡、敌强我弱的恶劣环境下，红军凭着坚定的革命信念和无坚不摧的革命精神，历经千难万险，谱写了人类战争史上的奇迹。其中，最惨烈的战役为湘江战役。由于"左"倾冒险主义的错误指挥，红军遭遇了有史以来最为惨重的损失——中央红军由长征出发时的8.6万余人锐减至3万余人。《过湘江》（图4-1）就是根据湘江战役描绘的一幅漫画作品。

图4-1 《过湘江》（黄镇作）

画面既没有再现硝烟弥漫的战场，也没有两军对垒的描绘。作者采用波涛翻滚的湘江来寓意战斗的激烈。红军战士排着整齐的队伍，踏着坚定的步伐，摆脱了国民党军队的第五次"围剿"，胜利地渡过了湘江。此图将红军的革命理想和乐观主义精神融为一体。在湘江战役遭受如此重创的情况下，还能井然有序地进行战略转移，这在世界战争史上，恐怕也只有红军才能做到。美国女记者尼姆·威尔斯在《续西行漫记》中提道：

> 中国苏维埃在他们的各个极盛时期，在中央地区苏区有900万人，在川陕边境苏区有100万人，另外还有陕甘宁苏区的大约200万人。我们估计红军极盛时期，第一方面军有18万人，第二方面军（在湘鄂苏区）有3万人，第二十五军（在鄂豫皖苏区）有1万人，第四方面军（在川陕苏区）有8万人，第二十六军和第二十七军（刘志丹的陕北部队）有1万人，因此分散各地的红军实力总数共有31万人，其中只有10万人在最后一次"围剿"和长征之后活了下来。损失了这么多的人看来是一大失败。但经历了这样的打击后，还能保持军队的士气，真是难以相信的事。然而，不可想象的事确实存在——士气还那么高昂，事实上，不仅没被拼命的冒险所摧毁，反而更旺盛了。[①]

此图正如尼姆·威尔斯所说："长征是个熔炉，它把各种元素都熔在一起了。经历过长征的老战士有理由把自己看成是优质钢铸成的革命精华，而不是身披铁甲的武夫。"[②] 湘江战役使得红军从土地革命的战士和保卫者变成新革命有觉悟的先锋战士。这是《过湘江》的思想内涵，也是作者的内心写照。

① ［美］尼姆·威尔斯著：《续西行漫记》，陶宜、徐复译，解放军文艺出版社2002年版，第47～48页。
② ［美］尼姆·威尔斯著：《续西行漫记》，陶宜、徐复译，解放军文艺出版社2002年版，第48页。

遵义战役是红军长征途中打的第一个胜仗,有力地打击了国民党军队的嚣张气焰,极大地鼓舞了红军的斗志。漫画《遵义大捷》描绘的是红军占领遵义后,被俘虏的国民党军在开饭前,听取红军首长向他们训话的场景。画作右侧附有题识"饭前。遵义的伟大胜利,俘获敌官兵数千,吃饭前的情形"。大厅内台上,一位红军首长正挥手向他们训话,两位全副武装的警卫战士站立于两旁。台下是人头攒动的被俘虏的军官和士兵,他们一个个手拿饭盒、碗筷,表现出一副被驯服和饥肠辘辘的表情。作者采用速写的表现形式,把"取消一切苛捐杂税"作为《遵义大捷》的主题,具有很大的鼓动性。所以,红军在遵义休整期间得到了工人、农民以及知识阶层广泛的帮助和拥护。

1935年5月,中国工农红军在四川省越西县(今属四川省石棉县)安顺场强渡大渡河的战斗,也是继遵义战役之后的又一场著名战役。强渡大渡河是决定红军命运的一次生死之战。安顺场曾是太平天国著名的军事将领翼王石达开部全军覆灭的地方,也是被国民党军视为不可逾越的天险。漫画《安顺场》(图4-2)描绘的是红军十七勇士飞舟强渡大渡河的壮举。画面绘有大渡河与松林河交汇处的营盘山,红军十七勇士乘坐小船在咆哮奔泻、险滩密布、水流湍急的河面上强行渡河,并一举歼灭了岸上的川军守军,为红军顺利渡河打开了一个缺口。在川军的防卫渡口绘有炮弹爆炸后的浓烟,战斗之激烈可想而知。漫画《安顺场》是红军强渡大渡河的真实记录。在安顺场,红军十七勇士碾碎了国民党军企图凭借大渡河天险,使中央红军成为"石达开第二"的美梦。英勇的红军并没有如敌人所愿重蹈翼王石达开的覆辙,而是战胜了惊涛骇浪,冲破了敌人的枪林弹雨,最终控制了对岸的渡口。时任红一团团长的杨得志在回忆十七勇士渡河后登上对岸的情景时说:

> 渡船越来越靠近对岸了。渐渐地,只有五六米了,勇士们不顾敌人疯狂的射击,一齐站了起来,准备跳上岸去。
>
> 突然,小村子里冲出一股敌人,涌向渡口。不用说,敌人梦想把我们消灭在岸边。
>
> ……
>
> 又是一阵射击。在我猛烈火力掩护下,渡船靠岸了。十七勇士飞一样跳上岸去,一排手榴弹,一阵冲锋枪,把冲下来的敌人打垮了。勇士们占领了渡口的工事。
>
> 敌人并没有就此罢休。他们又一次向我发起反扑,企图趁我立足未稳,把我赶下河去。我们的炮弹、子弹,又一齐飞向对岸的敌人。烟幕中,敌人纷纷倒下。十七位勇士趁此机会,齐声怒吼,猛扑敌群。十七把大刀在敌群中闪着寒光,忽起忽落,

图4-2 《安顺场》(黄镇作)

左劈右砍。号称"双枪将"的川军被杀得溃不成军,拼命往北边山后逃跑。我们胜利地控制了渡口。①

《安顺场》描绘的就是这一历史场景。大渡河波涛汹涌、水流湍急,渡口硝烟弥漫,红军十七勇士由营盘山河岸乘坐小船向大渡河北岸飞奔而来。漫画真实地再现了红军十七勇士强渡大渡河的感人画面,为这一题材的美术研究和创作留下了宝贵的资料。

图4-3 《泸定桥》(黄镇作)

长征这一时期的历史虽短,但由于战争的原因,红军更多的时间是在疲于奔命。但是在短暂的休整时期,黄镇也从未放下手中的画笔,一直在速写长征途中的重大事件。漫画《泸定桥》(图4-3)描绘的是红军突击队的战士,在泸定桥的铁索上,面对敌人密集的枪炮,有的战士攀着桥栏、踏着铁索,有的战士匍匐前进,他们艰难地向对岸冲去。有的战士被敌人的子弹击中,掉入河中。跟着他们前进的红军战士,每人扛着一块木板,边铺桥,边冲锋。铁索桥上浓烟滚滚,桥下河流汹涌。一幅《泸定桥》,将红军战士的英勇气概表现得淋漓尽致。此图未加任何修饰,以写实的手法将这一辉煌的历史画卷展现在观者面前。从作品的笔墨表现来看,此作应为红军休整时的追忆之作。同时,也可以看出黄镇对传统绘画是下过功夫的。在简约的构图中,寥寥数笔就描绘了大渡河的宽阔与河面的波涛翻滚,铁索桥的奇险和桥上红军战士的英勇无畏也在写意中完成。

图4-4 《下雪山的喜悦》(黄镇作)

黄镇在长征途中的漫画,因为注重"真情""实景"的表现,就不能简单地理解为速写、纪实与叙事了。速写只是一种表现形式,而"情""景"则是创作的内在要求,即便是人物造型也同样是为这一"情""景"服务。所以在长征时代,黄镇有许多漫画作品都是刻画人物的内心世界,如漫画《下雪山的喜悦》(图4-4)。夹金山是中央红军长征中跨越的第一座大雪山,海拔4000多米,终年积雪,空气稀薄,没有道路,没有人烟,气候变幻无常,时阴时晴,时雨时雪,忽而冰雹骤降,忽而狂风大作,有"神山"之称。有首歌谣说:"夹金山,夹金

① 中共中央党史研究室第一研究部编:《红军长征史》,中共党史出版社2006年版,第118～119页。

山，鸟儿飞不过，人不攀。要想越过夹金山，除非神仙到人间。"① 来自南方、衣着单薄的红军指战员，要越过这人迹罕至、禽兽无踪的雪山之巅，困难是难以想象的。

《下雪山的喜悦》并没有着墨于红军爬雪山的艰难困苦和与大自然搏斗的革命精神，而是着力描绘红军"征服夹金山，创造行军奇迹"后的喜悦，以此来表现红军指战员坚忍不拔的顽强意志。此图与《过湘江》可谓一脉相承，意蕴深刻。所以，黄镇的漫画尽管不少是速写，但其思想内涵却成为一个时代难以超越的艺术高度。

漫画《背着干粮过草地》（图4-5）描绘的是两个红军战士背着干粮，其中一个挂着拐杖，步履轻盈地在草地上行进。横跨草地可以说是中外军事史上的一大奇迹，草地行军几乎超越了人体所能承受的生存极限。在这样的艰难困苦面前，红军指战员始终保持着高昂的革命激情，将困难和艰险甩在身后，前仆后继，一往无前。"他们依靠的是团结互助的高尚情操，依靠的是坚忍不拔的钢铁意志，依靠的是乐观进取的革命精神，依靠的是对理想信念的执着追求。他们以自己的鲜血和生命，在亘古荒原上奏响了团结奋斗、人定

图4-5 《背着干粮过草地》（黄镇作）

胜天的壮丽凯歌，谱写了不怕困难、视死如归的慷慨悲歌，写下了'革命理想高于天'的不朽篇章。"② 黄镇在创作漫画《背着干粮过草地》时，既没有表现草地恶劣的自然环境，也没有刻画红军战士茹草饮雪、饥寒交迫的艰难跋涉。整个画面只有两个红军战士，他们扛着米袋，踏着千年沼泽的草甸，行进在茫茫草地上。而轻盈的步伐，使画面陡增了红军战士实现其理想和使命的希望与信心。它表现的是红军战士革命的理想和信念。有了《下雪山的喜悦》，必然就有《背着干粮过草地》的自信。这是黄镇在长征途中创作漫画的主要特质，他的漫画更多的是突出红军指战员革命的乐观主义精神。如《草叶代烟》《草地宿营》和《老林之夜》等，这些画的意趣颇能概括黄镇漫画的大致面目，从他遗留下来的《西行漫画》中的作品来看，自有其思想深邃的一面，这一思想的形成为他日后成为中国著名外交家奠定了极为重要的基础。

2. 长征中的红色美术印记

红军长征中的美术是中国共产党领导下的红军，在特定的时间段以及特殊的环境下形成的。由于这一特殊性，赋予了其特殊的魅力和强烈的艺术特征。长征中的美术创作灵魂是由红军指战员坚定的革命理想和信念熔铸的，其创作主体主要是受过美术专业培训、具有一定文化修养的红军中的画家，譬如红军总政治部宣传部的黄镇，红四方面军的廖承志、朱光，以及红三军团的葛明谛等人。他们在长征途中创作了不少惊天地、动

① 中共中央党史研究室第一研究部编：《红军长征史》，中共党史出版社2006年版，第124页。
② 中共中央党史研究室第一研究部编：《红军长征史》，中共党史出版社2006年版，第199页。

鬼神的美术作品。然而,由于长征途中战斗过于频繁,在极其艰苦的环境中,很多记录红军中可歌可泣的英雄人物和事迹的作品,都未能完整地保存下来,大部分美术作品在长征途中均被丢失,留下来的只是极少部分。据《中央红军在遵义》一书记载:

> 仅遵义地区保存下来的宣传漫画就有14幅,其中苟坝黄村有一幅《打倒王家烈》的漫画,画的右侧为一座单孔石桥,上插一面镰刀铁锤的红旗,正中是一块巨石,上书"打大胜仗,消灭国民党顽敌,为创造新苏区"的字样。巨石左右各有一名持枪挥刀的红军,倒在地上的王家烈在惊呼:"不得了,红军来了!"左侧方框内写着"打倒王家烈"。①

长征中的宣传画不仅形象生动、通俗易懂,更重要的是坚定了红军指战员革命必胜的信心,并在战场上激励士气、焕发斗志。例如,贵州省黄平县旧州村全巷上的壁画《工农红军联合起来,打倒贵州军阀王家烈》描绘的是一位红军战士在迎风飘扬的红军军旗下,手持带有刺刀的步枪,刺向军阀王家烈的胸膛。

红军重返遵义后,在一块门板上画了一幅漫画《吓死双枪兵,打死遭殃军!》,此作表现的是一位力大无比的红军战士左右手分别提着一个黔军和中央军士兵。在画面主题人物的左边写有"吓死双枪兵",右边则是"打死遭殃军"的字样。在红军长征路过的黔北和川南地区也有不少讴歌红军在"运动战"中消灭敌人的宣传壁画,如呈现红军战士高擎"运动战"旗帜雄踞山头,山下为溃逃的敌军等,都是用来歌颂英勇的红军战士,这给遭受挫折的红军以极大的鼓舞。

长征途中,红四方面军的廖承志不仅画了不少马克思、恩格斯、列宁的头像及肖像画、宣传画等,而且还为朱德、刘伯承、傅钟等人画过肖像。据傅钟回忆:

> 廖承志(当时叫何柳华)同志来了,掏出铅笔和纸问:"哪个要画像?"刘伯承同志要他画,还要他把岸边的渡船也画上。许多同志围上去看他运笔,称赞他画得好。②

廖承志(1908—1983),曾用名何柳华,广东惠阳人。擅长人物速写与国画。1925年加入国民党,"四·一二"反革命政变发生后脱离国民党。1928年加入中国共产党,参加了红四方面军的长征。1934年12月,因看不惯张国焘的某些做法,提出过一些不同的意见,被张国焘加以"国民党侦探"的罪名而被开除党籍,送到政治保卫局看押起来。从此,廖承志在长征途中失去了人身自由。尽管如此,他仍然以熟练的绘画技巧为红军指战员作画。组织上也时常交给他一些绘画任务,要求他当作宣传品按时完成。凭着忠贞不渝的革命信念,他有时画速写,并在蜡纸上刻好,油印成宣传品发到各个部队,以此活跃红军的文化生活,鼓舞红军的士气。为此,长征途中,廖承志走到哪儿画

① 吴继金:《红军长征怎样运用宣传画团结群众克敌制胜》,见人民网(http://m.people.cn/n4/2016/1220/c140-8122000.html)。

② 吴继金:《红军长征怎样运用宣传画团结群众克敌制胜》,见人民网(http://m.people.cn/n4/2016/1220/c140-8122000.html)。

到哪儿，看到有意义的场景就把它们记录下来。

长征途中的朱光与廖承志有着同样的经历，他们同时随红四方面军长征，因反对张国焘带领红四军西进不北上的错误做法，遭到张国焘的打击报复，被定为"罗章龙右派分子"而遭到关押。

朱光（1909—1969），原名黄华光，广西博白人。擅长书法、篆刻、绘画。1927年参加广州起义，1932年参加中国工农红军，任红四方面军政治部秘书长。他在长征途中的情况与廖承志基本一样，在失去自由的情况下，为红四方面军绘制宣传品，并从事一些油印、石印以及书写标语和绘制军事地图等工作，因此幸免于难。

葛明谛也是长征途中比较擅长绘画的画家之一，他是红三军团的宣传员。到达陕北后，在彭德怀司令部从事美术宣传工作，在长征途中画了不少宣传画。其实在长征途中，大凡主力部队都设有红军宣传员，长征时期，他们也画了不少红军中许多难以忘怀的人和事，但他们的作品大都不署名。

对于朱光和葛明谛在美术上的才能，尼姆·威尔斯在《续西行漫记》中写道：

> ……朱光（他的真姓名是黄华光）。他曾在上海艺术大学读书。他只有26岁，加入过创造社，和郭沫若、成仿吾在一起；也是上海南国剧社的发起人之一。南国剧社被封后，朱光和李初黎（他于1931年入狱）、郑伯奇一同组织称为艺术剧社的戏剧革命新运动，这剧社在上海工厂区演过许多次戏。1931年末，他参加创立戏剧界美术界左翼作家联盟，但不得不潜逃离沪。他于1932年入徐向前领导下的鄂豫皖苏维埃，长征中是第四方面红军宣传部的主任。我在延安遇见他时，他是苏维埃政府中央局民众宣传部主任。
>
> 朱光好像几乎能画各种绘画的。我所见最好的作品，是林伯渠的一张铜刻像，这是他送给这另一位"元老"的生日礼物。
>
> 前线非常需要拟做传单的专门人才，他们在前线做成许多宣传品。彭德怀司令部的艺术工作人员葛明谛，画了彭德怀、周恩来、朱德等人的几幅确是卓绝的画像，这些画像在全部红军中分发。每一主要军队都特设艺术和传单宣传工作人员。这些艺术家，作品上从不具名……①

在长征途中，尽管战事不断，红军常常处于风餐露宿的艰苦环境之中，物质条件又十分匮乏，但红军政工部门却丝毫没有放松美术宣传方面的工作。在中央苏区的几年时间里，红军的美术宣传对人民群众和红军指战员所产生的鼓动、激励效果，是其他宣传形式无法比拟的。红军各部队中都保留有各自的宣传员，这一建制基本上是苏区时期打下的基础。所以在长征途中，红军仍是一以贯之地重视美术方面的宣传工作。红二方面军第六军团的红军宣传员陈靖在回忆长征中的红军美术宣传工作时说：

> 在紧张的长征中，每天一到宿营地，不管天有多晚，别人都进入梦乡了，宣传

① ［美］尼姆·威尔斯著：《续西行漫记》，陶宜、徐复译，解放军文艺出版社2002年版，第86页。

队的同志还在挥笔给鼓动标语作画，以备第二天在路上张贴，那怕画两个喜笑颜开的红军头像，甚至画几朵正在怒放的山花，也不能让鼓动标语上只是几个字。①

长征时期，红军路过的地方大多是一些偏僻的山区，当地群众和红军中的指战员百分之九十以上都不太识字，文字宣传起不到什么效果。所以，文字宣传要尽可能地配有图画。这样，即便是不识字的人也能看懂画的是什么。莫文骅在《红军很重视美术工作》一文中回忆说：

> 我记得红七军有两个专门画画的同志，红军总政治部有好几个……部队一到宿营地就要画画，写标语，这个部队到此地画了写了，那个部队到此地也画也写，部队来往多，画和标语就很多了。先头部队打了胜仗，缴了敌人多少枪，捉到敌人什么师长，把这些内容及时画出来；后到的部队一边走，一边看，一路走，一路谈，对鼓舞士气作用很大。有些农民因为受了画的影响而参加了红军。②

长征中的美术宣传内容非常丰富。在红军路过的地方，大凡能够写字、画画的位置基本上都有红军的宣传标语或壁画。这些宣传画的构图较为简单而且非常醒目。它们是红军进军中的战斗号角，是民众奋起抗争的呼唤，是唤醒敌军倒戈的宣传武器。围绕革命斗争这个中心进行美术创作，是长征途中美术宣传一个比较突出的特点。号召群众起来斗争，宣传扩大红军队伍，也是长征途中美术宣传方面的重要工作。红军在长征途中创作了大量反映劳苦大众被压迫、被剥削和号召民众起来斗争的宣传画。例如，贵州省镇远县城省立镇远师范学校门口的墙壁上，画有一幅很大的宣传画，画面描绘的是一名劳动妇女背着一个沉重的背篓，背篓上写着"苛捐杂税"四个大字，压得这名妇女直不起腰。此画形象生动地再现了国统区的人民群众受尽压迫和剥削的困苦生活，并使他们明白了一个浅显而又深刻的道理——只有团结起来，加入革命行列，推翻国民党的反动统治，劳苦大众才能够彻底翻身得解放。

1935年春，中央红军四渡赤水途经川南时，红军宣传员在四川古蔺县观文镇就地取材，在一块绸缎上绘制了一幅"扩红"宣传画。这块缎面上的左右两边分别写有"勇敢的工农""当红军去"的字样。缎面的中心绘有两个红军战士站在台上高举旗帜，号召广大工农群众前来参加红军。台下是头缠白巾、背着斗笠的工农群众踊跃报名前来参加红军。这幅缎画形象生动地描绘了广大工农要求参加红军的真实而感人的场面，充分体现出红军是劳苦大众的军队，是为人民谋幸福的队伍。这就是红军越被"剿"人数却越多的深层原因。据史料记载，红军在古蔺县短短的十来天，先后"扩红"近千人，这不能不说是军事史上扩军的一个奇迹。

在举世闻名、具有伟大历史意义的中国工农红军二万五千里长征中，红色美术发挥了使中国革命转危为安的重要宣传作用，且还借用绘画图像记录下了长征的光辉史迹。红军在长征途中，尽管环境异常艰苦——既要摆脱国民党的围追堵截，又要和恶劣的自

① 陈靖：《长征文艺生活琐忆》，载《党史研究资料》1984年第8期。
② 莫文骅：《红军很重视美术工作》，载《美术》1958年第1期。

然环境作斗争，还要同错误路线的分裂活动作斗争，但红军中的美术工作者总是想方设法，利用一切可能配合长征斗争的需要，写标语、画壁画，进行宣传鼓动，提高红军士气。

3. 鼓动性极强的标语画和壁画

红军长征途中的美术宣传和中央苏区时期的美术宣传形式基本相同，所不同的是创作环境的改变。在中央苏区的几年时间里，红军相对处于比较安定的状态。然而，面对国民党的第五次"围剿"，中央红军在进行战略转移的长征途中，则历尽千难万险，且战事频繁。红军宣传员从事美术宣传的时间非常紧张，进行美术创作的材料更是无比稀缺。尽管面临这样的艰难困苦，红军宣传员也时刻没有忘记自己手中的笔和肩负的责任。在长征中，他们因地制宜，创造条件，利用一切可以使用的材料和工具，创作了大量反映红军指战员"革命理想高于天"的美术作品，并吹响了红军进军的号角。

长征途中的美术宣传，其形式的多样性和题材的生动性是由当时革命斗争的实际需要所决定的，它始终沿着美术大众化方向前进，目的是被广大的红军指战员和人民群众所接受。由于标语画和壁画具有浅显易懂和颇具鼓动性的特征，因而在长征途中被作为宣传的首选形式。

标语画成为红军长征时比较常见的一种表现形式，是因为它字中有画、画中有字，而且字画一体，既通俗易懂又生动活泼。譬如红三军团在贵州省印江县刀坝乡木板上的标语画将"蒋介石走狗"五个字组成一只狗的模样，表现出蒋介石走狗对主子一副摇头摆尾的奴才形象。在贵州省松桃县石梁乡张家祠堂墙壁上，红三军团还绘制了一幅《打倒国民党》的标语画，画中文字由双钩线条组成，但"打"字的第一笔以刀、枪的形象代替；"党"字上面三点画有一名国民党军官举手投降的图案。这两幅标语画极富讽刺意味，形象生动地告诉国民党反动派不要做蒋介石的走狗欺压劳苦大众，红军一定能够打倒国民党反动派，最终取得革命的胜利。

由于标语画将文字和绘画结合在一起，而且简单易行，又容易被人们所接受，所以在长征途中，红军宣传员经常采用这种表现形式，起到了意想不到的宣传效果。红六军团的宣传员刘光明非常擅长写标语画，他写的"活捉蒋介石"，这五个字看上去就像是两幅生动活泼的简笔画。"活捉"二字由手拿武器的红军战士和伸出手掌捉拿蒋介石的工农群众组成，"蒋介石"三个字被画成被缚住的"蒋光头"。这幅标语画形象生动地刻画出蒋介石逃脱不了红军和工农群众的手掌。又如刘光明的《对日宣战》标语画，"对"字被画成红军战士骑马杀敌的图像，"日"字被画成一个肥头大耳的日本财阀，"宣"字被画成一个抗日志士在慷慨激昂地发表抗日演说，"战"字被画成一个红军战士对日作战的英姿。另外，"战"字的一撇就像是一把利剑刺向日本帝国主义。这幅标语画表现出中国人民和英勇的红军"对日宣战"的决心和信心，把中国人民的抗日决心和爱国主义热情表现得淋漓尽致。

长征途中的美术宣传，其中的一种形式就是给标语配画。红军长征路过云南省威信

县时,在渔洞村贴了一幅标语配画,画面是红军战士手持旗帜,下面写有标语:"只有在苏维埃旗帜下才能得到解放与自由平等。"这幅标语配画除了宣传在列宁的旗帜下俄国革命所取得的胜利之外,还进一步地强调了只有团结在社会主义大家庭的旗帜下,人民才能够获得自由与平等。

当时,红四方面军在长征途中也留下了不少宣传革命道理的标语宣传画,其中最具代表性的是《帝国主义和蒋介石走狗》。因为当时正值日本帝国主义侵略中国,国民党反动派与日本侵略者沆瀣一气,所以此画绘有"工人打倒帝国主义""工农红军向前进"等内容。

在长征途中,由于能够用于美术宣传方面的材料非常稀缺,尤其是纸张等材料异常难得。为此,红军宣传员从实际出发,因地制宜,在沿途的墙壁或石壁上作画,既方便又醒目。红军各部都很重视壁画的宣传工作,其中,红二方面军还建立了壁画队专门从事壁画方面的宣传工作。现在,在红军长征经过的地方还留有不少红军长征时的宣传壁画。其中,在云南某些村落留下的壁画竟然有七八幅之多。这些壁画的内容大多是以人民群众的利益为主题,因此,红军所到之处无不受到当地群众的热忱欢迎和无私帮助。

长征途中,红军在路过川滇黔的许多地区也画有不少标语画和壁画,其中红一方面军红三军团在路过云南省禄劝县九龙镇时,画了两幅壁画。一幅画绘有三个工农群众,他们手执游击队队旗和梭镖,押着一个头戴瓜皮帽、身穿长袍马褂的地主。画的旁边写有"工农暴动起来,实行打土豪分田地"的字样。另一幅画描绘的是红军战士右手执斧,左手指着跪在地上头戴瓜皮帽的地主。画旁写有"红军消灭地主阶级,反对富农剥削"的字样(图4-6)。这两幅壁画主题鲜明,形象生动地表现出广大劳苦大众要获得自身的解放,唯有消灭地主资产阶级和一切剥削者,而只有中国共产党领导下的红军才能够实现这一理想,这无疑也为日后"扩红"埋下了很好的伏笔。这两幅壁画的风格比较接近,且具有明显的中国传统绘画的意味,勾线而不失笔法,人物脸部表情神形并重,造型与线条的表达体现了作者在绘画上的专业功力,虽未注明作者姓名,但很可能是出自黄镇之手。上述两幅壁画作品无疑是继承了传统线描为骨的方法,其笔法既不同于唐代尉迟乙僧的"屈铁盘丝",也不似宋代李公麟的"扫去粉饰,淡墨清毫",倒是与元初颜辉的"收揽奇怪一笔摸"有些相近。其壁画线条波磔流畅,笔致精到而粗放有力,只是因为作者当时身处长征之时,创作壁画的材料和工具十分简陋,无法实现对线条的精微表现,只能见其原作之大致。

1935年年初,红军长征至云南边境时,在当地农户墙壁上留下了一幅《农民暴动起来,打土

图4-6 《红军消灭地主阶级,反对富农剥削》(佚名作)

豪分土地》（图4-7）的宣传画，画面描绘的是暴动起来的农民挥舞着铁锤、镰刀砸向土豪，并有工人向土豪开枪，工农武装暴动的情节强烈地从画面中跳跃出来，构成了工农群众觉醒后特有的革命面目。画作中的运笔走线、墨色在服装上的运用与黄镇长征时的漫画作品颇为相似，且不管具体作者是谁，这无疑是长征途中红色美术家们留下的笔墨印记。

图4-7 《农民暴动起来，打土豪分土地》（佚名作）

长征时期，日本帝国主义侵略我国东北，东北三省已全面沦陷。在面临民族危亡之际，全国人民要求抗战的呼声越来越高。肩负"北上抗日"与民族重任的中国工农红军，在长征途中自然将抗日救国的思想作为美术宣传的一个重要内容，因为这是民心所向，是军人的职责所在。因此，红军长征路过贵州省黎平县时，在县政府的两面墙上画了两幅大型壁画。一幅画的是脚穿木屐、身着和服的日本鬼子背着溥仪这个"儿皇帝"，前面是身着中山装的蒋介石，领着日本人向山海关走去；另一幅是画了一个大的地球，地球上有中国地图，旁边是一个国民党军官用刺刀将地球上的中国地图一分为二，画面旁边写有"出卖祖国"四个大字。这两幅壁画有力地揭露了国民党蒋介石的"攘外必先安内"的卖国政策，国民党反动派企图借日本帝国主义的势力来"剿灭"中国工农红军，其狼子野心昭然若揭。

1935年年初，红军在云南边境的农户墙壁上留下一幅《中国人不打中国人，大家打日本去》（图4-8）的宣传画，画面描绘的是红军战士在向白军士兵做抗日宣传，画面题识说："中国人不打中国人，大家打日本去！"画面中硝烟未尽，国民党白军士兵放下青天白日旗，与红军战士握手言和，共同抗日！此作的创作风格属中央苏区传统绘画一系，主题鲜明，气势开阔，用笔中矩，人物神态自然恳挚，又有以意涉笔之妙，亦为难得。

图4-8 《中国人不打中国人，大家打日本去》（佚名作）

1931年九一八事变后，全国性的抗日救亡运动兴起，中国的政治形势开始发生变化，民族斗争和阶级斗争进入了一个新的阶段。为此，中共中央开始逐步调整政策，迅速发表宣言和决议，号召全国民众以民族革命战争将日本帝国主义驱逐出中国，争取民族的解放与独立。1932年4月15日，中华苏维埃共和国临时中央政府主席毛泽东发表《对日战争宣言》，正式对日宣战。可以说，拯救民族危亡和北上抗日，是中国共产党人的夙愿，也是中国工农红军身负的历史重任。红军能够战胜千难万险，取得长征的最后胜利，《对日战争宣言》对此产生了强大的动力。长征中的美术创作主题除了对敌斗争、揭露

国民党对红军"围剿"的不义之举和歌颂一路所见所闻的感人事迹外,唤醒民众的抗战意识也是长征时美术宣传的一个重要内容。因为壁画在长征途中能产生意想不到的宣传效果,所以红军宣传部门非常重视壁画宣传工作。红军宣传员中有不少人擅长此技,但因那个时候的画作极少具名,众多美术宣传作品无法考证作者,不过这并不妨碍我们对这一时期的美术创作进行深入研究。

4. 长征中的绘刻形式和标语

长征途中,由于宣传工作的需要,有的宣传画需要把它雕刻出来,以便长时间地保存。在长征中用于绘刻的材料有不少,比较硬的纸片、木板、树干和石壁等都能成为绘刻的原始材料。绘刻虽然比绘画耗时,难度也较大,但绘刻出来的画作保存时间较长,国民党要想毁掉这些刻画也有一定的难度。为此,长征途中红四方面军非常重视刻字刻画的工作。红四方面军总部和各军都设有刻字刻画的专业队伍,主要是利用当地的旧石牌、石板凳、石柱等石材。有时在野外的大崖或巨石上刻制标语或宣传画,当地群众称之为"钻花队"。红四方面军的廖承志是长征队伍中最负盛名的画家,长征途中,他的主要任务是为刊物刻画。与他一起长征的严长寿在后来的回忆中说道:

> 连环画文字说明由油印股先刻好,再送廖承志同志刻连环画。……工作上更是一丝不苟,精益求精。每天送去的连环画的文字说明,他不完成刻图任务,哪怕再晚也不休息。每天行军几十里,夜里别人都进入了梦乡,他仍然在油灯下工作到深夜。他常对我们说,刻图任务很紧迫,宁愿不吃饭不睡觉也要尽快刻出来,部队当前急需精神食粮。①

图 4-9 马克思像(廖承志绘刻)

正如廖承志所说"部队当前急需精神食粮",在环境极端恶劣、文化生活又十分贫乏的长征途中,紧扣现实题材、形象生动活泼的刻画无疑能够鼓舞和激励红军指战员的革命斗志。为了坚定红军的革命信念,在长征途中,廖承志绘刻了不少马克思(图 4-9)、列宁头像。当时,绘刻马克思、列宁头像主要是出于革命斗争的需要,而并不是作为艺术品来看待的。廖承志在长征途中,每遇开大会或需要印发或展出马、列领袖像时,都由他亲自绘刻。傅钟在《飒爽英姿 永垂军史》一文中说:

> 在此期间,使我感动最深的是,承志同志始终保

持了对党忠贞不渝的情操,时时处处以革命大局为重。由于他会写会画,有时部队开大会需要挂马克思、恩格斯、列宁的像,他就出来画好;需要大标语,他就出来

① 李笙路:《长征与艺术》北京图书馆出版社 1998 年版,第 202 页。

写好，任务完成又被关起来。

除绘刻马克思等领袖像外，红四方面军在长征途中用石碑刻了不少宣传标语，其中有两块具有传统意义上的碑刻意味，一块石碑上刻有"消灭刘湘，与中央红军共同北上抗日！"（图4-10）；另一块石刻碑文刻的是"活捉刘湘"。这两幅石刻标语都具有传统碑刻的味道。前者刚柔相济，意蕴其中；后者圆中见方，质朴丰厚。红九军团在入川的时候，刻有一幅标语，内容是"反对拉夫抽丁，反对上火线，莫替刘湘、王陵基、范绍增保家。莫替他们送死！杨森是吃人血的蚂蟥"。这幅石刻标语，由大小不同的四块石碑组成，竖刻行间长短不一，字体笔画并不规整，亦无楷则，实有"乱石铺街"之意。由此可见，红军在长征途中，由于宣传工作十分重要，所以红军在进行美术宣传时，总是利用一切可以利用的材料来强化这一方面的宣传。同时，有的红军美术工作者受过中国传统书法艺术的熏陶，因此在长征途中，他们能够运用极为有限的工具和材料，创作出不少别具一格的标语刻石作品。长征中的石刻标语丰富和拓展了红色美术的宣传内容。

图4-10 红四方面军石刻标语

长征途中，美术宣传的主要目的是为战略转移服务，沿途书写、绘刻标语及领袖图像，绘制漫画和壁画已成为红军美术工作者的日常工作。尽管这一时期的美术作品谈不上赏心悦目，绘刻技巧也不是那么精微，但它为红军战士提供了精神食粮，在引导民众奋起抗争、敌军倒戈起义中起到了至关重要的宣传作用。

在红军长征及红军的发展壮大中，红色美术发挥了号角与唤醒民众的作用。这些美术作品以标语画、漫画、壁画和石刻标语、刻画等为主要表现形式，从事这些美术创作的作者，除少数具有专业美术基础外，更多的是没有专业教育背景的红军战士。他们在长征途中创作的这些美术作品，给予了红军跨越千难万险的信心和勇气；同时，也唤醒了广大工农群众的阶级觉悟和革命斗志。长征途中的美术与中央苏区时期的美术一样，是中国现代美术史上为无产阶级革命斗争进行的美术创作，同时也为延安时期红色美术的深入和发展奠定了基础。

长征途中，为了避开国民党军的围追堵截，红军由东南、中南地区最终移师大西北，并经过部分少数民族地区。由于民族文化的异同，红军有时也会采用少数民族使用

图4-11 汉文、阿拉伯文标语:"胡宗南是帝国主义的走狗"

的文字来刻写标语。例如,由于当时当地的部分回族使用阿拉伯文诵读或书写,四川省马尔康县卓克基镇西索村的石坡上刻写了由汉文和阿拉伯文组成的标语:"胡宗南是帝国主义的走狗"(图4-11)。而长征时期,能用阿拉伯文书写标语的一定是通晓阿拉伯文字的人。当时在红军队伍中,有一位回族阿訇肖福贞①,红军长征途中散落在雪山草地中的阿拉伯文标语,主要出自肖福贞之手。

1935年4月,红军相继进入中坝镇,并非常注意尊重穆斯林群众的风俗习惯。红四方面军总政治部在中坝镇马家沱王爷庙召集中坝地区宗教界、商界人士开会,宣传共产党的政治主张。当时,中坝镇清真寺的主教阿訇肖福贞听后深受感动,对共产党的政策大加赞赏,并接触了不少红军高级将领。因此,他常常在清真寺做礼拜时,结合自己的见闻,宣讲红军在中坝保护清真寺和尊重穆斯林群众的风俗习惯,并号召大家为红军在中坝提供便利。通过阿訇肖福贞,红军将士接触了一些往来于松茂地区的穆斯林商人,从而对川西北民族地区的风土人情有了更深入的了解。阿訇肖福贞在北川参加红军后,与时任中共川陕省委宣传部部长刘瑞龙结识,被安排在政治部重点开展回民工作。刘瑞龙在回忆这段历史时写道:

> 对于进入少数民族地区的工作,方面军和省委在进入岷江地区之前,就进行了政策和组织等方面的准备,准备工作是从调查研究入手的。当时,一些出入少数民族地区的商人,他们通晓少数民族的语言,熟悉地理环境和民情风俗,为我们提供了丰富的资料,使我们学到了很多知识。在此基础上,我们依照党对中国革命的少数民族问题的论述,结合以往在鄂豫皖、川陕革命根据地开展地方工作的经验,我和省委书记周纯全,省委委员傅钟、罗世文,省委秘书长吴永康等同志一起研究起草了《西北特区关于少数民族工作须知》,并于5月5日在《干部必读》西北特刊第二期上发表,供方面军部队和党政干部了解川西北少数民族情况,学习掌握党的少数民族政策,以便在进入少数民族地区后正确执行民族政策和有效进行宣传工作。

从这段回忆中,可以清晰地看到中国共产党领导下的红四方面军,对待少数民族地区的民族文化和民情风俗所给予的高度重视。回忆中提到的少数民族地区的商人大部分都是回族穆斯林商人,这与阿訇肖福贞在两者之间扮演中介和桥梁的角色有着密不可分

① 肖福贞(1884—1936),四川成都人。幼年就读于成都的清真寺,1923年受聘于中坝镇清真寺主持教务,1935年参加中国工农红军。

的关系。不仅如此,《回民斗争纲领》和《红军告回番民众书》等红军文告也是由阿訇肖福贞与刘瑞龙共同研究起草的。

1935年5月,红军占领茂县后,在近一个月的休整时间里,肖福贞配合总政治部制定了《红军告回番民众书》,而茂县清真寺亦成为传播红军主张的重要场所。受肖福贞影响,茂县许多回族青年加入红军队伍,甚至帮助红军筹粮筹物。在松茂地区,肖福贞还帮助翻译了不少红军标语,如"回番团结起来打倒国民党、帝国主义""红军是解放回番民族的救星""提高回番青年的文化教育"等,并配有阿拉伯文。

1935年7月,阿訇肖福贞随红四方面军进入金川流域(此地为藏、回、汉族杂居地),主持民族部回民工作,并反复宣传红军尊重回番民族习俗及宗教信仰自由的有关政策,对众多回民青年积极参加红军具有一定的号召力。阿訇肖福贞主持编写的带有阿拉伯文的红军文告和标语译文,对红军民族政策的贯彻执行起到了非常重要的作用,也是红军吸纳各民族精英共同奋斗的一个重要举措。

二、长征途中的部分美术作品追忆

由于长征途中的美术创作是在极端恶劣的环境下进行的,因此,用速写的形式来记录当时的战斗场景和红军的生活片段,不失为长征途中美术创作的最佳选择。黄镇之所以在长征途中能够完成四五百件的漫画创作,速写无疑起了关键性的作用。此外,中华人民共和国成立后,廖承志通过回忆长征时期的心境、时空关系及描绘对象所进行的追忆型创作,也是不可多得的红色美术作品。

1. 从《西行漫画》到《长征画集》

中国共产党领导下的红军,一直以来都非常重视革命美术的宣传工作。红军中的美术工作者在长征途中,创作了大量不同风格、不同形式的美术宣传品,有力地宣传了红军长征途中可歌可泣的革命斗争和感天动地的雄伟精神,对红军取得长征的胜利产生了极大的精神鼓舞作用,并吹响了红军长征进军的号角。

然而,当年红军长征时创作的大量宣传画和壁画如今大多已丢失。而得以流传下来的具有代表性的红色美术作品,主要是由黄镇创作的一批速写漫画。这些流传下来的漫画作品具有厚重的红色美术史料价值,在中国现代美术史上产生了重要的影响。

黄镇在长征中创作的四五百幅美术作品,由于战争及自然的恶劣环境,大多已遗失,最后只保存下来25张。这些作品后来被浓缩为一幅《二万五千里长征图》,以全景的写意图式,于1938年刊登在《解放日报》上。这些画的照相稿同年由陕北辗转到上

图4-12 1938年10月15日上海风雨书屋出版的《西行漫画》封面

图4-13 《西行漫画·题记》（阿英文）

海，最后落到了上海从事救亡文艺活动的进步作家阿英①手中。阿英考虑到这些画都是红军长征时的真实记录，具有重要的现实意义和历史价值，于是便和几位同志商量，要不惜一切代价将其出版。此时，阿英正在参与编辑出版美国记者埃德加·斯诺的《西行漫记》，于是仿用《西行漫记》的书名，将这些漫画取名为《西行漫画》（图4-12），并于1938年10月在上海风雨书屋出版。当时出版发行了2000册，很快便销售一空。可以说，红军长征中的许多故事和经历在国统区第一次为外界所知的就是埃德加·斯诺的《西行漫记》和黄镇的《西行漫画》。由于画稿照片是萧华托人辗转带到上海去的，所以阿英当时误认为这些漫画的作者是萧华，并在《西行漫画》上署名作者萧华。出于对这些漫画作品和作者的敬意，阿英在《西行漫画·题记》（图4-13）中写道：

当我从一位参加了二万五千里长征同志的手里，接到这一束生活漫画，而逐一看过的时候，我内心的喜悦和激动，真是任何样的语言文字，都不足以形容。

虽只是二十五幅的漫画，却充分的表白了中华民族性的伟大、坚实，以及作为民族自己的艺术在斗争与苦难之中在开始生长。

我以为，在中国漫画界之有这一束作品出现，是如俄国诗坛之生长了普希金。俄国是有了普希金才有自己民族的文学，而中国，是有了这神话似的二万五千里长征的生活纪录画片，才有了自己的漫画。

在中国的漫画中，请问有谁表现过这样朴质的内容？又有谁发现了这样韧性的战斗？刻苦，耐劳，为民族的解放，愉快地忍受着一切，这是怎样地一种惊天地动鬼神的意志！非常现实的在绘画中把这种意志表现出来，如苏联文学之有《铁流》《溃灭》……是从这一束漫画始。

其次，中国既有漫画，虽不乏优秀之作，但真能表现民族的优越性、生长性，

① 阿英（1900—1977），安徽芜湖人。原名钱杏邨，又名钱德赋。进步作家、文学理论家，1927年由芜湖逃亡到武汉，后辗转到上海，并长期从事革命文艺活动。与蒋光慈等人发起组织"太阳社"。1941年前往苏北参加新四军，从事革命文艺的宣传、统战领导工作。

不掺杂任何病态的渣滓,内容形式,甚至于每一笔触,都百分之百表现其为"中国的",如这一束漫画,在过往是还不曾见过。

因此,这……一束漫画,它将不仅要伴着那二万五千里长征历史的伟大的行程永恒存在,它的印行,也将使中国的漫画界,受到一个巨大的新的刺激,走向新的开展。它要成为漫画界划时代的纪念碑、分水岭。

……

我谨以无限的敬意,呈献给这一束漫画的作者——萧华同志![1]

阿英在《西行漫画》中挑选了7幅作品,先于《西行漫画》在《大美画报》上发表,并附有阿英《西行漫画》的题记和《大美画报》的跋文(图4-14)。跋文中写道:

> 斯诺所著《西行漫记》获得了广大读者群后,萧华先生所作之《西行漫画》,得在本书出版前在本报先行发表,是我们认为一件很光荣的事情。这里所选七幅,可以说是全部作品中最精彩的代表作。中国漫画界近年来都倾向于运用西洋的笔法(丰子恺先生是例外),现在萧华先生证明用中国画法所作成的漫画,不但在技术上超过了洋画,并且保有了中国国画中独有的风韵。

图4-14 《大美画报》第二卷第一期的漫画跋文

此跋不仅肯定了画作的艺术成就,同时也把作者署名为萧华。因为漫画没有署名作者,所以阿英当时也不知道漫画的作者是谁,只听说这些漫画的照相稿是由萧华托人转到上海的,而萧华本人也参加了长征,所以画集出版时便署名作者为萧华。

1958年,人民美术出版社计划借用阿英珍藏的底本重印《西行漫画》,并请人民解放军总政治部副主任萧华为画集写序。萧华否认自己是《西行漫画》的作者,但又不知道作者是谁,而他只是托人把画稿照片带到上海去,因此该版画集没有署名作者。

1962年4月,为纪念毛泽东《在延安文艺座谈会上的讲话》发表20周年,人民美术出版社决定再版《西行漫画》。出版社的编辑人员拿着原本去拜访在红军中从事过宣传工作的黄镇,黄镇翻开《西行漫画》,感慨地说道:"这就是我在长征途中的画……"这样,几经周折,终于找到了《西行漫画》的作者。1962年,人民美术出版社再版《西行漫画》时,首次署名黄镇,书名也由黄镇改定为《长征画集》(图4-15)。这些漫画成为红军长征时的历史见证,也是对中国现代美术宕开一笔的纪实性作品,且对西

[1] 阿英:《阿英文集》,生活·读书·新知三联书店1981年版,第373~374页。

方美术的话语权产生了颠覆性的影响。

黄镇后来在回忆长征时期的美术创作时说："我当时画画，是生活的纪实，是情感的表达，从来未曾想过辑集出版。"黄镇创作的那些革命现实主义与革命浪漫主义相契合的漫画作品——《长征画集》先后被4次再版。1987年，画集又被印成英、法、日等外文出版发行（图4-16），受到国内外读者的一致好评。

毛泽东在《论反对日本帝国主义的策略》一文中说道：

> 我们说，长征是历史纪录上的第一次，长征是宣言书，长征是宣传队，长征是播种机。自从盘古开天地，三皇五帝到于今，历史上曾经有过我们这样的长征吗？十二个月光阴中间，天上每日几十架飞机侦察轰炸，地下几十万大军围追堵截，路上遇着了说不尽的艰难险阻，我们却开动了每人的两只脚，长驱二万余里，纵横十一个省。请问历史上曾有过我们这样的长征吗？没有，从来没有的。①

图4-15 1962年版《长征画集》封面

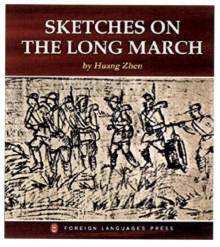

图4-16 英文版《长征速写》封面

中国工农红军长征，不仅是中国军事史上而且也是世界军事史上的一大奇迹，在战争史上具有里程碑的意义，甚至可以说这是一项空前绝后的壮举。长征中的美术宣传亦是如此，它的意义不在于单纯的美术形式，也遑论其艺术流派或绘画技巧等诸多方面，其意义主要在于红军中的美术工作者在极端艰苦的条件下，把他们所要描绘的对象化成人人都能看懂的各种图像，真实而具体地服务于革命的需要。这些作品有着深刻的思想内涵，如黄镇《长征画集》中的《夜行军中的老英雄》（图4-17），形象而生动地勾勒出林伯渠在夜行军中神采奕奕的老英雄形象。像这样的漫画作品，即便只接触过一次，也会使你终生难忘!

2. 长征见闻的经典之作

长征，是中国工农红军描绘的一幅中国革命的壮丽画卷，是一部人类英雄壮举的不朽诗篇，也是人类军事史上的奇迹。为此，国内外许多有识之士不惜笔墨地讲述和描绘这段历史。例如，英国籍瑞典传教士查尔斯·费尔克拉夫的《神灵之手》、美国记者埃

① 《毛泽东选集》（第一卷），人民出版社1991年版，第149～150页。

德加·斯诺的《红星照耀中国》、《纽约时报》原副总编辑索尔兹伯里的《长征——前所未闻的故事》和陈云以"廉臣"笔名撰写的《随军西行见闻录》等,均生动地介绍了中国工农红军长征的这段历史。

而"红色"美术家黄镇则用画笔记录了不少长征时的所见所闻,其中《夜行军中的老英雄》《永远忘不掉的事实》《老林之夜》《雪山高,铁的红军铁的意志更高》和《草叶代烟》等漫画作品,是长征途中珍贵的见闻实录,也是长征途中作者的亲历写照。《夜行军中的老英雄》(图4-17),描绘的是被人们誉为"延安五老"之一的林伯渠①在长征途中的夜行。图画形象地描绘林伯渠左手提着一盏马灯,右手拄着一根当拐杖用的木棍,精神抖擞、昂首阔步地行进在长征的夜途中。可以说,这是黄镇长征途中在继承传统方面具有代表性的作品,在笔墨的运用上都有很高的修养。《夜行军中的老英雄》的主题思想超脱墨绳而游心于物象之外。林伯渠一身红军军装,脚穿草鞋,手中的马灯在漆黑一团的夜晚中闪烁,军帽与黑色背景浑然一体。粗犷的线条和大面积的墨块,以留白的形式,表现出林伯渠心怀天下的革命品质和通往胜利的光明之路。此作笔法简练,风格雄奇,用速写的方式表现中国画的内涵,这种画风在黄镇的作品中亦是不多见的艺术珍品。

图4-17 《夜行军中的老英雄》
(黄镇作)

1935年早春,黄镇随中央红军进入贵州境内,在一个村子里小憩,对一干人②之家生活的窘困而感触万端,随后创作了一幅漫画《永远忘不掉的事实》(图4-18)。1962年,人民美术出版社结集出版黄镇作品时,将此画定名为《川滇边干人之家》。该画的创作原型及背景,在画面的文字中都有介绍,文中写道:

> 三月的天气,要是晴天,云南地方已经相当热了,但是接连几天毛毛雨,还有几分寒气哩。
>
> 这一天还是小雨不断地下着,在一个村子里小休息。我们跑进一家屋里,不由得我们吓了一跳。原来一家四口,一个中年妇女,衣服破得下身都不能遮盖了,还有一个十五六岁的女孩子,赤身露体靠在她老父亲的背后,难道她们不感

① 林伯渠(1886—1960),原名林祖涵,湖南临澧县人。1905年加入同盟会,曾参加南昌起义和长征。长征到达陕北后,先后任中央政府财政部部长和陕甘宁边区政府主席。在中共七届一中全会和八届一中全会上当选为中央政治局委员。

② 干人:在贵州方言里指穷苦人。

图 4-18 《永远忘不掉的事实》（黄镇作）

觉害羞吗？什么害羞，她们一天连一顿饭还难哩！老汉今年六十五岁，身上穿着一件破烂的单衣，坐在地下一块狗皮上，旁边烧着一堆火，唉声叹气，向我们说了许多苦处，他的深凹的老眼里流泪了。我们许多同事都很好地安慰了他一顿，并送给他们一些绸子和布。他开始不肯要，经过我们再三解释，他才很高兴地收下。①

此作图文并茂，通过文字来补充画面内容，这些文字既不像传统国画的诗文题识，也不似画论对作品的解读，而是以讲述故事的方式直面人生。通过描绘一家四口的人物形象，诉说出他们穷困潦倒的处境与惨状，对国民党军阀的统治给予极大的讽刺。同时，此作也表现出中国工农红军对穷苦百姓的博爱精神与伟大之处，这也是红色美术最为直接的表现形式。

图 4-19 《老林之夜》（黄镇作）

1935年6月，黄镇随中央红军强渡大渡河后，在泡桐岗穿越原始森林时，创作了一幅漫画《老林之夜》（图4-19），此作在1962年由人民美术出版社结集出版时，定名为《泡桐岗之夜》。泡桐岗原本没有路，原始森林里几乎不见天日，18里的路程，红军竟走了两天。山上没有一块干地，红军行军通过此地，夜晚休息时连坐的地方都没有，此时的红军战士不论职务高低，都只能站着或倚靠树干睡觉。可以说，这是红军长征途中极为艰苦的一段行军，其艰辛程度甚至不亚于雪山草地的行军。然而，就是在这样的环境下，黄镇在画面的处理上，并未表现出这一艰苦卓绝且令人难以置信的场景。画面呈现的却是在原

① 黄镇：《长征画集》，人民美术出版社1977年版，第5页。

始的树林中，一群群红军战士围坐在树下歇息，畅谈革命理想，从而表现出红军战士所具有的革命乐观主义精神。漫画《雪山高，铁的红军铁的意志更高》是黄镇随中央红军翻越大雪山（夹金山）时的一幅速写作品。1962年人民美术出版社结集出版时，将其定名为《翻越夹金山》（图4-20）。夹金山在黄镇的笔下高入云端，层峦叠嶂，陡峭险峻。夹金山海拔4000多米，空气稀薄且积雪终年不化，气候变幻无常，有"神山"之称。

《翻越夹金山》笔墨严谨紧密，不似《下雪山的喜悦》那样松动，山冈密布的陡峭之势，在速写的过程中显得景少而气壮，并有一种磅礴浑厚之气。山下一队英勇的红军正迎着风雪、冒着严寒，攀登在崎岖不平的山道上。山上断断续续的红军战士队伍使人立刻感受到了翻越夹金山的艰险。这是《长征画集》中具有国画特点的典型作品。

1935年，黄镇随中央红军进入藏族聚居区时画了一幅很形象的漫画《草叶代烟》（图4-21），画面上方有一段题识，题识中写道："到了藏民区域，吸烟的同志着了忙了，哪里还有香烟，连水烟也没有！发现了一种草，听说可以当烟吸，吸烟的都遍处寻了，自己折自己制造，吃起来也还有点味道——别有味道。"

在黄镇的漫画里，不可忽视的就是他在速写中对人物形态的把握，脸部线条的细腻和嘴上叼着的烟斗表现出红军品吸草叶代烟的滋味。这虽然只是红军长征中的一种景象，但人们通过这一景象不难看出，红军在任何艰难困苦的环境下，都始终保持革命的乐观主义态度。红军军帽与服饰的墨色运用无疑增加了画面的厚重感，并形成了黄镇漫画的创作特点。

在漫画艺术领域，黄镇算得上是一个有杰出成就的漫画家，他的绘画对时代产生了巨大的影响。他的作品为人们所喜闻乐见，代表着人民大众的审美情趣以及在革命斗争中形成的艺术性格。

图4-20 《翻越夹金山》（黄镇作）

图4-21 《草叶代烟》（黄镇作）

正是在这些方面所汲取的营养,使得他的艺术素养超越了同一时代漫画家们所追求的清雅,而表现出不同寻常的淳厚浓郁的朴实情感。譬如黄镇在长征途中经过藏族聚居区时,将一路见到的四川一带藏族群众用的锅、贵州一带苗族群众和汉族群众用的锅画成了一幅漫画《三种锅》(图4-22)。画面通过描绘各种不同形制的铁锅,托物寄情,反映了藏族、苗族和汉族群众不同的生活风情。这一充满感情色彩的画笔倾诉了红军对少数民族生活的热切关注。其中贵州一带苗族群众的锅,黄镇采用提手技法,用铁线勾描,用笔劲道而富有弹性。三种不同的锅以墨敷之,留白显体,形成了黄镇作品的个性色彩。

除此之外,《牦牛》《磨青稞》《烤饼》等漫画作品也是黄镇长征途中的见闻之作。他画的牦牛身体强健、牛角犀利、体毛浓密且形态逼真。《磨青稞》与《烤饼》黑白对比强烈,线条流畅而明快,表现出红军战士草

图4-22 《三种锅》(黄镇作)

地行军准备食物的喜悦心情。黄镇在长征途中充满创作激情,长征路上的所见所闻都是他描绘的对象,但他的大多数作品均已散佚,我们现在无从考究其内容。不过,他的传世之作《长征画集》给人们留下了宝贵的精神财富。

3. 一幅难产的《母子别离图》

长征途中,每个人都有难忘的记忆,那些悲惨壮烈的景象无时无刻不在他们的脑海中呈现且让人难以释怀,廖承志也不例外。在他亲历的长征途中,那些感人至深的人和事让他记忆犹新。其中一幕"母子别离"的悲惨情景曾使他甚为感慨,情绪颇为激动,本想以此为题材,画一幅速写画,却始终难以下笔。许多年过去了,这幅母子别离图一直没有画成,因为那一幕悲惨的景象实在使他不堪回首,每当他拿起画笔时,总是抖动不已。这是一幕什么样的惨状,会令一个革命者和画家拿不动笔?! 20世纪80年代,参加过红二方面军长征的红军作家陈靖在重走长征路的时候,曾撰文回忆说:

> 有一位女军医,她是四方面军指派随同我们一道走的。过了噶曲河的第三天,她分娩了。当时大家纷纷向这位母亲献出各种礼物,尿布啦,食品啦,等等。我们还从卫生部弄来一副担架,抬这位母亲和她的小宝宝。但是在第二天夜里,这位母亲啊……她最后考虑的不是孩子的未来,而是周围一个个战友的艰难处境,于是便作出了残酷的决定,偷偷地把心爱的小宝宝投进水塘里……
>
> 这件事,我和我们战友最不愿向人们谈起。1956年夏天,在北戴河的一个夜晚,不知为什么谈起来了。当时,北影导演张水华同志,满眶热泪地说:我也听说过此事。水华同志还说:廖承志同志早在延安时就动手为此作一幅画,但画了20年,总

是画不成。一触到"掷孩子"那一笔,他的手就颤抖起来,眼泪也把视线挡住了。①

陈靖的这段回忆,就是廖承志久萦于怀的《母子别离图》的原始素材。红军长征到达陕北后,廖承志主要从事新闻宣传和出版发行工作。不过,他对绘画的兴趣爱好始终没有减退。1937年,恰逢徐特立六十寿辰,廖承志在延安特意为徐特立画了一幅水彩画像。美国女记者尼姆·威尔斯在延安采访廖承志时,还向他要了一幅《红小鬼》的水墨速写画。尼姆·威尔斯在《续西行漫记》中说:

> 我见过何柳华所作的几张有趣作品——虽然他自己并不看重绘画。苏维埃"元老"中年龄最高的徐特立的生日,他给画了一个非常漂亮的水彩画像,徐老非常喜欢它。我向他要了一张水墨速写画——是一个红军"小鬼"。②

长征胜利后,廖承志在延安画过不少速写画、水彩画和油画,可是长征中的《母子别离图》却终未成稿,因为每当他回忆起母子离别的悲惨际遇时,总是感到痛苦,故而迟迟无法下笔。然而,这幅数十年里本可一挥而就但"难产"的《母子别离图》却在20世纪60年代末"应运而生"。

"文革"初期,廖承志受到强烈冲击。从1967年到1972年,他被"监管"长达5年之久。1969年,廖承志听说女儿廖茗很快要离开北京,到青海去接受"再教育"。就在此时,廖承志突然想到应送给女儿一些纪念品,他突发创作灵感,提笔画了两幅长征速写画送给他的女儿廖茗。其中一幅是《长征时的大致景象》(图4-23),画面描绘的是一名荷枪实弹、疲惫之极的红军战士正在艰难地迈步行进,而在他的身边已倒下一位瘦骨嶙峋的战友。廖承志画这幅画的主要意图,是告诉廖茗等革命后人,今天的胜利是成千上万的革命先烈流血牺牲换来的,千万要珍惜这来之不易的美好生活。廖承志试图通过《长征时的大致景象》来启迪后人,这一方面在很大程度上与他对革命的信念及强烈的社会责任感有关;

图4-23 《长征时的大致景象》
(廖承志作)

另一方面是他对中国共产党充满信心,这种力量一直支撑着廖承志的精神世界。

这幅画在线描上颇有特色。以淡墨行笔,描绘人物裤子上的补丁叠合自然。线条淡雅劲健,洗练而不轻出。描绘行军中的红军战士拖着疲惫不堪的身体,放在额头上的手臂,似擦汗又似眺望,给人们以众多想象。画面不作任何题识,留下足够的空间,而安排一位倒下的战友,展示了长征之大致景象。

另一幅就是人们期待已久的《母子别离图》(图4-24),画面描绘的是一对红军夫妻背靠背席地而坐,面对正在行进的红军,等待着骨肉离别的那一刻;丈夫双手紧握长

① 转引自卢振国《廖承志与一幅"难产"的长征图画》,载《党史博览》2007年第8期。
② [美]尼姆·威尔斯著:《续西行漫记》,陶宜、徐复译,解放军文艺出版社2002版,第87~88页。

图4-24 《母子别离图》
（廖承志作）

枪。妻子的面容难以言状，她敞开胸怀，紧紧地抱着自己的孩子，正在给他喂最后一口奶水；而那个就近蹲在地上，等待着抱走孩子的老人，满脸欢喜；旁边是一位戴着眼镜、脱下军帽、双腿并立的红军干部，此时此刻表现出来的是对"母子离别"的同情，但更多的是安慰！图中的内容是廖承志在长征途中的深切感受，与老红军陈靖的回忆和叙述是两个完全不同的版本，内容都是"母子离别"，但结果不尽相同。此事发生在长征途中的不同时间和地点。但从这幅作品所表现的主题结果来看，廖承志抹去了那悲惨的一幕，将生离死别的情景改为送给他人抚养，这样在情感上也比较容易被人接受。这幅《母子别离图》之所以"难产"，恐怕是因为他心里非常纠结。廖承志之所以这么改，可以说，天道与人道都隐藏在这有机和谐的天地间。人们做任何事都要以符合天地规律为最高准则，作为描述自然物象与抒发胸中意气的绘画艺术亦要遵循这一准则。廖承志深谙此道，因此他在创作此图时，尽可能地做到了己不伤身损神，更重要的是避免对政治、社会造成不利影响。《母子别离图》行之于笔端的物象契合了自然规律，起到了"启人之高志，发人之浩气"的作用。此作除母亲服装采用重墨外，其他人物均采用淡墨勾线，线条娴熟自然、素淡流畅。而老汉得子的喜悦则缓解了画面的悲伤感。

为了使廖茗能够深刻理解《母子别离图》的含义，廖承志还附了一封信给她，说明此画是长征途中他在丹巴亲眼看见的。信中说：

> 一位红军女战士，生下孩子不久，就在千丈崖头，她找到了当地孤寡无亲的老汉，把孩子送给了他。老汉是欢喜得直笑，孩子的妈妈在给孩子喂完最后一口奶，然后就前进了。旁边一个戴眼镜的红军干部，脱下军帽，给他们母子分离致以同情表示。……后来呢？那父亲、那母亲、那戴眼镜的同志，长征到了延安，再也没有看到，肯定都牺牲了。那孩子，如今在哪儿呢？如果还活着，应是三十二三岁了。但我可以肯定，如果他还活着，必定连父母叫什么名字都不知道！
> ……
> 笃笃（廖承志女儿乳名），不知你读了信有何感想？生活得太舒适……千万不要忘记革命是千辛万苦、流血牺牲才得到胜利的。你爸爸要说诉苦忆甜，自问五谷不分，惭汗无地。但吃苦也是在长征时尝过的。你们是在一帆风顺、温暖暖软绵绵的温室里长大的，千万要警惕，不要忘了本了。①

① 转引自卢振国《廖承志与一幅"难产"的长征图画》，载《党史博览》2007年第8期。

这是一个革命者对女儿,也是对后人所给予的殷切期望。这两幅由长征途中所见所闻构成的图画都是红军长征生活的真实写照。虽然事隔 30 多年,但同样是对伟大长征的追忆和补充,是生动的历史记录,是真实的长征史料,也是追忆长征时的红色美术作品,弥足珍贵。

4. 画家笔下的民族情结

贵州省东南部的老山界是红军长征后踏入的第一个少数民族地区,中国共产党首次在这里制定了民族政策,中国工农红军政治部颁布了"民主政治口号",明确提出民族平等,在经济上、政治上苗人与汉人有同样的权利;实行民族自治,苗人的一切事情由苗人自己解决;苗人下山与汉族工农共同平分土地财产。共产党是主张民族平等、民族自治等政策条例的。红军长征进入少数民族地区后,不仅进行广泛的民族政策宣传,而且还帮助当地居民搞好生产,在少数民族地区建立了良好的军民关系。红军到达苗族生活地区后,创作了不少有关苗族人民生活和劳动的漫画作品。其中,黄镇的《贵州苗家女》描绘的是苗族一个贫苦的劳动家庭妇女,高高翘起的发辫,飘动的长裙与光着的双脚,肩上的锄头还挂着个背篓,这是一个典型的勤劳而朴素的苗家女形象。当然,这幅漫画的含义,不是单纯地表现一个苗家女勤劳的一面,更多的是反映当时社会环境下苗族妇女生活的艰辛和苗族地区妇女真实、淳朴的生活状态。不同民族地区的历史、文化和风俗,使人的行为气质、风土人情、生活习俗等也各不相同。

1935 年 5 月,红军进入四川凉山彝族地区后,虽然受到不明真相的彝族群众和沽鸡部族的武装阻拦,但因为红军严格执行共产党的民族政策,绝不向彝族同胞开枪,所以,沽鸡部族首领小叶丹非常感动,并于 5 月 22 日,按照彝族习俗与刘伯承"杀鸡歃血,结为盟友",并派出向导为红军带路。红军送给沽鸡部族一些枪支和一面"中国夷民红军沽鸡支队"的旗帜(图 4 - 25),帮助他们组织成立了一支彝民红军队伍。这支队伍前后坚持了 5 年多,虽然最终以失败告终,但这面"中国夷民红军沽鸡支队"的旗帜由支队长小叶丹的遗孀保存了下来,现存于中国军事博物馆内。漫画《彝族向导》(图 4 - 26)就是黄镇在这一历

图 4 - 25 "中国夷民红军沽鸡支队"的旗帜

史背景下创作的。"这是一个小头目叫二花罗,他很高兴地帮我们引路,我们送了他一支枪,他真高兴极了",这段文字是《彝族向导》画面的题识。图中的彝族向导身披肩袍,手握红军赠送的步枪,显得十分高兴。此作用笔劲力畅达,墨感蕴藉含蓄,表现出这位彝族向导的喜悦之情。

1935年6月，红军进入四川凉山彝族地区后，黄镇还创作了一幅《红军彝族游击队》（图4-27）的漫画。此时，中央红军在彝族地区越巂县建立了革命委员会和一支100多人的县游击大队。时任中央工作团主任王观澜①出任县游击大队政委。红军离开越巂县后，游击大队由于寡不敌众，无法在越巂县站稳脚跟，在王观澜率领下追上红军主力。漫画《红军彝族游击队》以此为题材，描绘了红军彝族游击队成立时的情景。山林中一面飘扬的红军旗帜竖立在地上，旗帜的两边是一群穿戴彝族服饰的游击队员。一位红军战士忙前忙后，似在主持仪式。画家笔下的树木和山峰勾画得极为简约，加上人物和旗帜所占的画面，不难看出这是一个山坳里的场景。勾线人物与身披肩袍的浓墨装束，加上处于动态中的红军战士，不仅增加了画面的平衡感，而且表现出山坳的开阔地带，聚集了不少彝族游击队员。漫画形象生动地表现出红军在长征途中，由于执行党的民族政策而成功地组建了一支彝族游击队。

1935年初秋，中央红军过藏族聚居区时，黄镇创作了一幅《在藏族的村寨里》的漫画。此作以速写的形式，描绘了具有典型特色的藏族村寨。简易的篱笆内是上下两层的藏族民众的房子。上层是由青稞、牦牛毡等材料做成的帐房，供人居住；下层是用草

图4-26 《彝族向导》（黄镇作）

图4-27 《红军彝族游击队》（黄镇作）

泥块或土坯垒砌成的矮房，一般用来饲养牲畜。在上层房顶上插有一面彩旗，这是黄镇笔下的一户普通藏民的居住地。画面没有人物及牲畜图像，只有房屋、篱笆等物像。这是画家见到风情迥异的藏族村寨时触发的创作灵感，而靠在房屋上下层的两个楼梯及楼顶上飘扬的彩旗，让隐去的藏族群众在画面之中重新浮现。

长征途中，中国工农红军要穿越许多少数民族居住地。能否制定正确的党的民族政策并认真贯彻落实，是红军能否顺利通过这些少数民族地区的关键所在。为此，红军在

① 王观澜（1906—1982），原名金水，浙江省临海市城关镇人。1927年赴莫斯科东方大学学习，1930年回国。曾任中共汀涟县委书记、中央苏区《红色中华》报总编辑、中华苏维埃共和国临时中央政府土地部副部长等职。长征途中任中央工作团主任等职。

经过这些少数民族地区时，大力宣传民族平等和民族团结等党的方针政策，大力提倡民族自治，并帮助少数民族建立自己的政权和武装。对于落实这些重要举措，美术宣传发挥了极为重要的作用。1935年9月，中央红军路过甘肃省陇南市宕昌县的哈达铺时，在此驻扎了一周。其间，黄镇创作了一幅《到达岷县哈达铺》的漫画，并在画外配有文字说明："出了腊子口向大草滩前进，打前站的同志向回汉人民进行宣传。"画面描绘的是红军宣传员在哈达铺村子，向回族群众宣传中国共产党的民族政策和主张。黄镇随中央红军长征进入少数民族地区时，用画笔记录了不少少数民族地区的人和事，对客观自然的观察和对现实生活的捕捉极大地丰富了他的美术创作题材。美术创作不是单纯的对客观事物的反映，还是一种思想与情感的融合。此作不论是构图还是笔墨的处理，都表现出一种精神上的实质。速写线条的轮廓和大笔触的挥洒给人以传统意义上的表述。这是黄镇长征途中美术创作的主要特点，更是他对党的民族政策的深入理解，与少数民族结下的一种情缘。

长征途中，黄镇始终没有放下画笔，他以饱满的热情沿途创作了大量感人至深、鼓舞士气的写生漫画。在这些漫画作品中，不论是人物、风情、习俗，还是战士生活、军事行动等题材，在黄镇的笔下，都渗透着中国写意画与速写技巧结合的艺术实践。他把笔墨和速写线条糅合在一起，具有鲜明的个性色彩。这些漫画是长征宣传画中的代表作品，在长征途中发挥了宣传、鼓动和振奋精神的重要作用。

三、革命的乐观主义和现实的艰难困苦所熔铸的红色美术

1934年10月，中央红军由江西瑞金进行战略转移，数万红军历时两年，行程二万五千里，最终于1936年10月在陕甘宁胜利会师，宣告了国民党军队围追堵截聚歼红军的阴谋破产，证明了任何艰难困苦都无法阻挡红军北上抗日的步伐。在面对恶劣的自然环境和生活环境的时候，中国工农红军表现出的革命乐观主义精神成为最终取得胜利的精神法宝。而长征中的红色美术，则是在革命的乐观主义和艰难困苦的环境下所熔铸的。

1. 艰苦环境与战时流动中的美术创作

长征是中国工农红军创造的世界军事史上的奇迹，其征途之险恶与艰难世所罕见，亘古未有。毛泽东在《论反对日本帝国主义的策略》一文中说道："十二个月光阴中间，天上每日几十架飞机侦察轰炸，地下几十万大军围追堵截，路上遇着了说不尽的艰难险阻。"[①]

毛泽东的这段话高度概括了长征途中所遇到的千难万险。疲于奔命、风餐露宿是长

① 《毛泽东选集》（第一卷），人民出版社1991年版，第150页。

征中的生活常态。然而,长征途中的文化宣传采取的是灵活多样、相机而行的有效方式,克服了长征途中因环境艰苦和昼夜行军的流动所带来的不便。每逢行军作短暂休息时,红军宣传员则利用一切可以利用的条件书写"红色标语"或进行漫画创作,且"写标语、画壁报是红军素有的特长"。关于红军在长征途中如何书写标语进行革命宣传,被俘的瑞典传教士 R·A. 勃沙特在其所著的《神灵之手》中有这样一段描述,他说:

> 到一个小山村后,我们被带到宣传队前,当时,他们正在一切可写的地方用红、蓝、白色颜料书写标语。有的内容是"打土豪,分田地!""苏维埃是中国的希望!""不交租,不还债!"有的则摘自马克思著作"宗教是麻醉人民的鸦片!"许多是反蒋的,如"打倒蒋介石!"还有部分内容是反日的……①

这段描述很能说明当时红军宣传员千方百计地利用休息时间书写"红色标语"的一些基本情况。而书写标语也是红色美术宣传的必要手段之一,它可以在艰苦的环境下与流动的转战中,以最快的速度将拟好的标语写在醒目的墙壁上或张贴在大街小巷,以此来提高人民群众的觉悟和红军的士气。长征中的标语口号,经过大革命时期、中央苏区时期的实践与锤炼之后,显得更为成熟。长征途中的"红色标语"宣传,其表现形式主要是中央红军的书写和红四方面军的刻写两大体系。不论战事多么频繁、激烈,所处环境多么艰苦,积极书写、刻写红色宣传标语已经成为红军宣传员的自觉行为。中央红军长征时的宣传标语,其内容包括针对少数民族、红军战士、敌军官兵的宣传。宣传党的民族政策、提高红军士气、策反敌军官兵是长征途中美术宣传工作的主要任务。当红军进入国民党的军事地区后,由于激烈的战争环境和不断地转移流动,书写红色标语、布告等无疑是最理想的选择。为此,红军宣传员利用墨汁、锅灰水、石灰水和颜料等书写材料,在民房的墙壁、柱子、木板、石壁乃至墙头,写上红军宣传标语、布告和命令等。这些"红色标语"的载体有些至今还保存得非常完整和清晰。红军进入敌占区时,为了瓦解敌人的斗志,写了许多标语、童谣及文告。红军某部政治部在长征途中针对工农群众编写的一首《童谣》(图4-28),除内容极具鼓动性外,在阅读《童谣》时,得出一个强烈的印象:文字的书写,笔触与结构具有良好的控制,隶书结构准确、适度,运笔过程

图4-28 《童谣》(红军某部政治部编写)

没有任何草率之处。我们已无法考证书写者是谁,但可以肯定的是,他在红军队伍中,

① 张卫波:《星火征程中的一种特殊战力——长征中红军文化宣传工作的内容、特点及影响》,载《北京日报》2016年9月26日第14版。

并且深谙中国传统书法，具有这方面的修养。《童谣》看似不经意的书写，却融会了技法和对空间的把握，是红军长征时留下的一件令人难忘的隶书作品。

另外，长征途中，中国工农红军总司令朱德以中国工农红军总司令部的名义颁布了《中国工农红军总司令部命令》（图4-29），其内容主要是针对投诚的国民党官兵。此命令采用手书线条，具有石刻文字的质朴、厚重和碑刻韵味，且行笔不受任何拘束。密实的整体效果，少数伸展较长的笔画，起到了结构上的调整作用。《郑文公碑》的笔法在该命令中化作淡淡的影子停留在这一书写的某些笔画之中。中锋行笔多方折，随意而生动。这是一件红军长征途中不可多得的书法作品。

图4-29 《中国工农红军总司令部命令》

红四方面军在长征时期的宣传标语，除书写形式外，更多的是突出石刻的表现。红四方面军由黄安县（今红安）七里坪进行战略转移至四川、陕西交界的大巴山区时，由于受自然环境和区域文化的影响，刻下了大量石刻文告和标语。其中，红四方面军第卅一军刻写的《中国共产党十大政纲》（图4-30）即是著名的石刻之一。此石刻书写工整，极具楷则，每一个字都有独立、严谨的结构，清劲而雅致。红四方面军的宣传标语继承了川陕苏区时期的石刻传统，每到一处都留下了不少石刻文告和标语。红四方面军长征到四川雅安上里镇时，仅以"认真""德成""紫光""崇安"等为代号的政治部就刻下了70多幅石刻标语和文告。譬如"紫光政治部"刻制的"中国快要亡国了，不愿当亡国奴的，同红军联合实行抗日反蒋"的石刻标语是一幅极用心力的石刻作品。从这幅石刻作品中，我们似乎可以窥见当时红军石刻标语的艺术风采。刀刻线条和石刻深度的把握传递出传统碑刻的印痕，自然质朴、豪放雄劲。长征途中的红军石刻标语不受形式的限制，且种类繁多。这些石刻大多出自民间工匠之手，稚拙而朴厚，深受广大军民喜爱。

与中央苏区时期的美术表现形式不同，长征途中的美术创作大抵都是在条件十分艰苦和不停地流动中，即时记录可歌可泣的人和事。美术家们没有更多时间来考虑画面的构图和笔墨技巧的运用，他们只能运用速写的方式，不假思索地捕捉所要表现的对象。黄镇在长征途中创作了一

图4-30 《中国共产党十大政纲》（石刻文告）

图4-31 《磨青稞》（黄镇作）

批漫画作品，他似乎深谙"无中生有，视而不见"的辩证哲学，善于用审美的眼光来描绘所要表现的对象。他在表现题材上，融合了革命乐观主义，采用极富中国传统绘画意蕴的形象符号。譬如1935年初秋，他随中央红军在藏族聚居区准备过草地时创作的漫画《磨青稞》（图4-31），画面弃除了藏族群众房间内所有的陈设，只在磨盘下面铺垫了一块藏毯。红军战士坐在藏毯上耐心地磨着青稞。作者在构图上作出了取舍，不仅突出了人物形象，而且增强了画面的空灵感。画面右上角的题识采用叙述的口吻，合理地填补了这一留白，使画面图像更为丰满。黄镇在题识中写道："草地前，自己磨青稞麦，磨子虽小，一天一夜可以出三十余斤。"

青稞是藏族群众的主要粮食，在青藏高原上有几千年的种植历史。因其内外颖壳分离，且籽粒裸露，故又名为裸大麦、元麦或米大麦。红军战士磨出的青稞粉为红军进入草地行军提供了必要的粮食补充。为此，黄镇通过画面中劳动场景营造了喜悦的氛围。

图4-32 《草地夜宿》（黄镇作）

长征途中的美术创作，在中央红军一系，有据可查的主要是以"红色画家"黄镇的漫画作品为代表。考察长征中的绘画，特别是速写漫画，黄镇的作品无疑具有代表性的地位。《草地夜宿》（图4-32）是他随中央红军过草地时创作的一幅漫画作品，画面以远山为垠，将辽阔、苍凉的水草地的内涵予以展现。在水草地上，红军战士扎起了无数个简易帐篷，艰难跋涉辛劳了一天的红军战士就躺在湿漉漉的草地上休息。为了烘托过草地的气氛，画面特意安排挑水的、拾柴草的、烧水做饭的以及在帐篷里谈事的人，以此给这片"死亡"的沼泽泥潭赋予生命的意义。数不清的红军战士陈尸草地的悲壮场景并未在此图重现。"无中生有，视而不见"的创作哲理在此作中得以充分展现。

由于在长征途中，红军战士经常处于极为险恶的自然环境与残酷的战争环境中，由艰苦与流动所熔铸的美术作品是这个时期红色美术家的内修课程。这也是时代际遇锻造的一种美术现象。

2. 少数民族地区文化对红色美术创作的影响

1934年10月,中央红军进行战略转移,途经湘、桂、黔、滇、川、康、甘、青、宁、陕等省,并相继进入土家、苗、布依、瑶、壮、侗、彝、回、羌、藏等少数民族聚居地。由于这些少数民族地区存在着不同的民族习俗、文化背景和宗教信仰等,加上这些区域的人民长期受到封建军阀、地主阶级和不同民族反动上层的压迫,因此,打破长期以来统治阶级造成的民族隔阂成为中国工农红军面临的头等大事。为了赢得少数民族地区人民群众的广泛支持,中国工农红军把党的民族工作放在了第一位,并发布了一系列有关民族工作的政策、条例和指示,制定了一系列民族文化政策。这些少数民族在长期的历史发展过程中,创造了特色鲜明、形态各异、内容丰富的民族文化。红军长征途经西南、西北少数民族地区时,曾广泛接触过少数民族的民俗文化。为了正确对待少数民族中的民俗文化,密切红军与少数民族的关系,中国共产党和中国工农红军发布了许多尊重少数民族宗教信仰和习俗的重要文告,并在这些文告中反复强调"绝对遵从少数民族群众的宗教、风俗、习惯",特别是在宣传形式上注入了一些具有代表性的少数民族文化元素。红军在松茂地区留下的"回番"字样的标语和文告也反映出当时民族融合的一种宣传方式。

由于少数民族崇尚宗教,各教教义又相互不同,习俗也有所差异,所以,尊重少数民族的宗教信仰和习俗必然成为红军思想政治工作的重中之重。长征时期,研究少数民族的宗教信仰和文化习俗,是红军宣传工作的一大课题。受这些民族和地区文化的影响,长征中的美术创作除表现红军的英雄壮举、激发红军的革命斗志等题材之外,作品的民族性、地区性特点鲜明、形式多样而又彼此相连。就其共性而言,都具有东方色彩并渗透着中华民族特有的情感和风貌;就其个性而言,由于各自所处的地域和自然环境的不同,其历史积习、宗教信仰、风俗人情和衣着打扮等都有很大差异,这种差异必然会影响美术创作的审美心理结构。1935年秋,黄镇随中央红军在藏族聚居区准备过草地时创作了漫画《烤饼》(图4-33)。这幅画有一个很奇怪的现象,就是它似乎跳出了藏族文化这一范畴,将烤"青稞麦粉饼"人描绘成戴着彝族帽子的红军战士。这是一个饶有趣味的情况。我们从这幅作品的题识中可以看出当时红军正在藏族聚居区整装待发准备过草地,黄镇在题识中写道:"青稞麦粉做的饼子,在藏民区域算是我们最上等的食品了。"

这段题识明确告诉人们,这是在藏族聚居区烤青稞麦粉饼子,画面中的烤锅也是四川一带藏

图4-33 《烤饼》(黄镇作)

族群众的锅。但烤饼者既不是藏族群众,也不是汉人。画面描绘的是一个倚着门框的彝族战士,正认真地看着锅里热气腾腾的青稞麦粉饼子,露出了一脸喜悦。漫画《烤饼》是黄镇在随红军在藏族聚居区休整时创作的,至于是不是现实中真实的速写记录则无从考证。但可以肯定的是,红军长征进入少数民族区域后,受到其文化风俗的影响,黄镇在此期间创作了不少有关少数民族劳苦大众生活和觉醒的速写作品。例如,仅《长征画集》就刊登了《贵州苗家女》《彝族向导》《红军彝族游击队》《在藏族的村寨里》《三种锅》《牦牛》《烤饼》等。特别是在某些速写作品里,表现出彝族群众在革命斗争中的作用,这是前一时期不曾有过的,只有在刘伯承按照彝族习俗,与沽鸡部族首领小叶丹歃血盟誓、结拜为兄弟后才出现。而《烤饼》正是这一种现象的延续,此作在人物的取舍上采取的是"移人于物"的表现方式,无论是从画面的主题表现,还是"应物象形"的描绘来看,都具有其典型意义。

由于速写在长征时期的美术创作中是最为显著的一个画种,而黄镇又是这一时期美术家们留下作品最多的一个,因此,对黄镇在长征途中的美术创作进行探索和研究是十分必要的,尤其是研究红军长征途经少数民族区域时,这些民族的文化和习俗对他美术创作产生的影响,以及其为红色美术的创新和发展所提供的广阔前景。

中央红军长征进入贵州后,黄镇目睹了当时贵州背盐工苦不堪言的境况。民国时期,贵州为川盐重要集散地,并设有"八大盐号",月进出川盐约300万斤。由于川黔边境交通不便,进出的川盐主要靠人工搬运。成百上千的运、背盐者每天往来于川黔边境,马车搬运者走大路,背盐者走小道,络绎不绝。黄镇触景生情,以速写的形式创作了《贵州、四川的干人儿(背盐的)》,1962年由人民美术出版社结集出版时,定名为《背盐人》(图4-34)。作品形象地描绘了两位身材瘦小的背盐人正在途中歇脚时的情景。此作构图简约,受到土家族民俗文化影响。在土家山寨,吸土烟的习俗流传至今,画面中背盐的背篓和背盐者吸的旱烟斗都颇具土家族的民俗特色。此作完全采用速写的线描形式,将背盐人的生活艰辛及压在肩上的沉重负担勾画得入木三分。从某种意义来说,黄镇在长征途中创作的作品具有浓郁的民族和地域特征,以及相应的民族地区色彩。以《背盐人》为例,由于自然环境和社会条件的差异,不同民族的历史积习、文化习俗乃至衣着打扮、外貌特征等都有其特殊之处。这些不同的生活情态必然会影响作者的审美心理结构,形成审美心理的民族性和地域性。当红军

图4-34 《背盐人》(黄镇作)

长征进入少数民族地区后，黄镇的美术创作或多或少地受到少数民族文化和习俗的影响。他遇到所要记录下来的画面总是带有不同形式的民族语境，他在主动把握特定的生活时，也有挑选、转换表现不同生活的余地。当然，这不是见异思迁的任意捕捉，而是为了画面主题的需要，寻找最合理的表现形式。

黄镇在长征途中创作富有地方色彩和民族气息的绘画，无疑要有创新的勇气，包括借鉴西方绘画。在立足中国传统笔墨的同时，把世界性寓于中国的民族性和地方性之中，这是《长征画集》的最大特点。鲁迅曾在致版画家陈烟桥的信中说过"有地方色彩的倒容易成为世界的"，此语甚为深刻。《长征画集》后来以多种文字出版发行，并受到国内外读者的广泛关注，即可见一斑。作为这一时期的美术创作，黄镇的速写作品至少启示我们，不论是本土的、民族的、地域的还是世界的，带给人们的是永恒的思想和艺术的高度。

3. 对新中国成立后社会主义革命美术的影响

黄镇在长征途中创作的美术作品已成为中国现代美术史上历史题材的史诗。在《西行漫画》的影响下，一代代美术工作者为弘扬长征精神，并以此为主题的创作热潮从未停歇。他们借助美术作品独特的视觉效果，实现历史与现实的对话，并在经典中创作出新的革命美术。

长征途中的红色美术已经让长征精神转化为对现实的启示。新中国成立后，美术界通过长征这一波澜壮阔的革命历史画卷，创作了反映不同时期、不同地区和不同民族特点的具有时代精神的美术作品。譬如潘鹤的雕塑《艰苦岁月》、沈悌如的连环画《向北方》、李焕民的版画《初踏黄金路》、冯真的年画《我们的老英雄回来了》等，都是新中国成立初期创作的红色美术经典。

潘鹤，1925年11月生，别名潘思伟，广东南海人。早年在广州学习国画，1937年就读于香港大屿山东涌华英中学，后转入香港德明中学。1939年回广东南海定居，开始学习雕塑。此后经常往返于香港、澳门从事人物雕像。1949年新中国成立后，入华南人民文艺学院学习。1956年潘鹤创作的铸铜雕塑作品《艰苦岁月》（图4-35），表现出革命军人在战争年代的乐观主义精神和向往革命胜利的美好未来。作品通过现实主义的表现方法，以写实的手法塑造人物形象。在现实生活的基础上，进行了理

图4-35 《艰苦岁月》（潘鹤作）

想化的加工。在艰苦的岁月里，老战士快乐地吹起了笛子，小战士托腮依偎在老战士的身旁静心倾听，若有所思，像是进入了一种对美好生活的憧憬和对美好未来的向往中。潘鹤的《艰苦岁月》在主题表现上与黄镇《西行漫画》中的作品有许多相似之处，例如《老林之夜》《下雪山的喜悦》《背干粮过草地》等，这些漫画作品表现的都是长征途中红军所遇到的极为险恶的自然环境，但优秀的艺术家十分懂得如何处理作品所要表达的思想内涵和理想诉求。因此，即便是在险恶的自然环境下，黄镇还是赋予了作品在现实条件下的乐观主义表现，潘鹤亦是如此。新中国成立后的社会主义革命美术中，以长征为题材的创作既受长征时期红色美术的影响，也有对长征这一英雄壮举的敬畏之心；既有无产阶级革命的功用性，又与当时政治方面的因素有关。但在众多因素之外，还有一点就是：创作形式的改变与《西行漫画》的影响密切相关。

图 4-36 连环画《向北方》（沈悌如绘）

新中国成立后，人们在主题性美术创作之外，越来越多地用观赏性的美术作品来表现作品的主题，这是人们对美术创作表现力的自觉意识不断进步的必然结果。譬如新中国成立初期，沈悌如①、杨根相根据王愿坚的小说《赶队》而改编创作的连环画《向北方》（图 4-36）。此作描绘的是长征途中女卫生员小何为了照顾一个伤员而掉了队，而在追赶队伍的途中，又救了另一名伤员。一路上，他们三人充满信心，克服重重困难，向着北方前行，终于赶上了队伍。很可能沈悌如想把这本连环画作为表现红色美术的一个范例，因为"表现"的自觉意识是明显的，长达 93 页的连环画《向北方》讲述和表现的是在茫茫无际的草地行军中，他们三人向着北方前行。除了人们所熟知的精神力量及革命理想外，还有另一层重要意义，就是要告诉人们：红军在长征途中不管遇到什么艰险，都不会落下任何一个受伤的战士。此作以深刻、微妙的内心活动为支点，表现出一种坚韧而崇高的革命友情。

要准确地确定红色美术对新中国成立后社会主义革命美术的影响及美术家的心境转换是比较困难的，因为创作环境和创作条件发生了变化，当人们对艺术达到自觉意识后，便存在时空的转换和主题的挖掘。在许多艺术家那里，几乎都是在这种状态下完成了社会主义制度下具有时代精神含蕴的美术作品。譬如李焕民的套色木刻版画《初踏黄金路》、冯真的年画《我们的老英雄回来了》等。

李焕民（1930—2016），祖籍浙江余姚，原名何国儒。1947 年入北平国立艺专学

① 沈悌如（1925—1985），浙江桐乡人，擅长连环画。新中国成立后，在上海人民美术出版社专事连环画创作。

习，1948年因参加进步学生运动被北平国立艺专开除，在赴解放区时改名李焕民，后在华北大学"文工团"工作。新中国成立后，他进入中央美术学院"美干班"学习深造，1953年开始前往西藏地区深入生活，创作了大量反映藏族群众劳动和生活的版画作品，其中《初踏黄金路》（图4-37）是李焕民于1963年创作的套色木刻版画，表现了通过民主改革，西藏废除了农奴制和藏族人民翻身得解放的幸福景象。画面通过三个藏族妇女牵着满载青稞的牦牛踏歌而行的情景，奔放而纵横有致的刀法，使作品迸发出旺盛的生命力，在富有节奏感和韵律美的构图中，反映了西藏的历史巨变，并以金色色调来

图4-37 《初踏黄金路》（李焕民作）

象征丰收和美好的未来，体现出现实主义的浪漫色彩。翻身农奴开始脚踏新中国成立后的康庄大道，且对未来的美好生活充满了自信。这是《初踏黄金路》主题思想的内涵，它生动地揭示了新中国藏族人民的生活状态和精神面貌，红色美术元素显而易见。

在美术社会功用转变的另一方面，是作品自身内容的表现，这需要从历史的回溯来说明。中国共产党自成立之日起，在新民主主义革命美术活动中，掀开了中国红色美术的序章。直接指向的主题表现与现实主义的创作方法，对新中国成立后的美术创作产生了深刻的影响。毛泽东《在延安文艺座谈会上的讲话》发表后，无论是对新民主主义革命阶段的美术创作，还是对新中国成立后社会主义革命美术的发展，它都犹如指引航向的灯塔，为艺术家们的创作掌灯。因此，新中国成立后的社会主义革命美术始终沿着一条与人民同心、与时代同行、高扬民族精神的道路在发展。同样，1950年冯真创作的年画《我们的老英雄回来了》，发挥了喜庆题材的特点，抒发了工人阶级崇高的革命理想，生动地描绘了新中国的新生活、新气象及新事物。

冯真于1931年出生在上海，广东南海人，15岁赴晋察冀解放区，先后在华北联合大学政治学院和文艺学院美术系学习，1950年参加了中央美术学院的成立，并在该院美术干训班进修。1951年执教于中央美术学院，从事年画和连环画的教学工作。1956年入苏联列宾美术学院油画系学习油画。1950年，她创作的年画《我们的老英雄回来了》（图4-38），这是新中国年画上的工人形象，描绘的是劳动英雄和普通工友们的一种亲密关系。此作构图饱满，塑造形象细腻生动，色彩鲜艳。她吸取了中国传统工笔画的表现方法，在人物描写上取得极为简练有力的效果，不论是构图还是设色方面，都有其独特的意趣。虽然这是她早期的作品，但主题表现能力极强，成为新中国成立后，着重表现劳动人民新的、愉快的工作生活和树立"劳动英雄"的新年画典范。与此同时，

图4-38 《我们的老英雄回来了》（冯真作）

李琦的《拖拉机》、林岗的《群英会上的赵桂兰》等年画作品相继问世，对旧年画的改造产生了极为重要的影响。

新中国成立，社会形势日趋稳定，这使得当时身处动乱中的一些画家得以归依。更为重要的是，在中国共产党引领下的红色美术家们，正肩负起对社会主义革命时期的美术进行全面改造的重要任务，从而使得中国美术在红色美术的基础上得以进一步发展。这一时期的美术创作之所以有突出的成就，是和新民主主义革命时期红色美术重视表现劳动人民在斗争生活中的题材密不可分的。红色美术不论是现实主义的创作方法，还是社会功利性的宣传需求，对新中国成立后的社会主义革命美术都产生了极为重要和深远的影响。

4. 红色美术——为长征胜利铺就精神底色

中国工农红军在近两年的长征途中，以百折不挠的革命精神和英勇气概所向披靡，各路红军经历了难以想象的艰难困苦，冲破了国民党数十万军队一次又一次的围追堵截。1935年1月召开的遵义会议和后来战胜张国焘的分裂主义，无疑是确保红军长征胜利的最大保障。长征的胜利，使中国共产党和工农红军度过了第五次反"围剿"失败以来最危险和最艰难的时期。中国革命由此转危为安，并一步步走向最后的胜利。

除此之外，红军在翻越陡峭险峻甚至终年积雪的高山，跨过激流汹涌、难以渡过的江河，穿越神秘莫测的沼泽、草地时，不仅要与风雪严寒、饥饿疾病作斗争，还要突破敌人不断的围追堵截。红军在长征中遭受挫折时，如何使他们保持旺盛的革命斗志？在革命低潮时，如何使他们坚定必胜的信念？红军中的宣传员及美术工作者总是千方百计、想方设法，在条件极为简陋的情况下，利用一切可能，写标语、创作宣传画，给红军指战员提供精神食粮，以坚定红军指战员革命必胜的信心。

长征途中，作为美术宣传的重要形式——漫画，有很多是结合标语的实际内容而进行创作的。例如，贵州遵义枫香坝有一幅主题为运动战的漫画，画面以红军战士俯视山下溃败的敌军为衬托背景，山头插有"运动战"的旗帜，旗帜下面写有"把红军运动战的特长，最高度发扬起来"。此作绘于木板之上，山体皴法却有雄强老辣之气，而人物表现则气定神闲，透露出运动战术的实用与高超。运动战在红军战争史上占有非常重要的地位，红军的三大主力在长征中的纵横征战，可以说都是一次次大规模的运动战所创造的战绩，毛泽东的得意之笔"四渡赤水"即是运动战的经典之作。所以，这幅漫画具有一定的现实意义，它进一步强调了"在运动中消灭敌人"的战术观点和产生的

重要作用，对提高红军指战员的士气具有积极的意义。

中央红军长征通过彝民区后，蒋介石企图凭借大渡河天险，使红军成为"石达开第二"，然而，中国共产党领导下的红军却以无比坚强的毅力，克服重重困难，经过160公里的急行军，赶到了泸定桥，并袭占了西桥头。经过紧张激烈的夺桥战斗，在击破敌人的阻拦后，红军占领了泸定城，使蒋介石的大渡河会战计划彻底破灭。为描绘红军飞夺泸定桥的胜利，给红军指战员以精神上的鼓舞，中央红军中的美术工作者创作了一幅木刻版画《中国工农红军飞夺泸定桥纪实》（图4-39），形象生动地再现了红四团占领泸定桥后，中央红军主力陆续由泸定桥渡过大渡河的场景。此时的毛泽东、周恩来、朱德和另外两名红军领导人，还有两位"红小鬼"，他们坚定地站在泸定桥上，好像在向世人宣告：共产党人脚下的铁索桥必然摧毁蒋介石的大渡河会战计划。这种坚定的共产主义信念和革命理想高于天的精神力量，在艰苦卓绝的长征年代，给红军指战员以巨大的精神鼓舞。

图4-39 《中国工农红军飞夺泸定桥纪实》（佚名作）

这幅木刻版画的人物造型颇具浪漫色彩。版画以阳刻线条为主，黑白分明，刀法流畅自然，人物表情谈笑自如，充满着胜利的喜悦和自信。这幅木刻版画虽然没有具名，但其构图和刀法都体现出专业木刻家的功力，是红军长征途中难得一见的木刻作品。

长征是中国共产党历史上非常特殊的一段时期，很多因素都会使红军在长征途中对革命前途产生悲观情绪。抛开对敌斗争和克服艰难险阻不说，首先，"左"倾冒险主义的错误领导导致红军遭受惨重损失，特别是湘江一战，红军损折过半。其次，张国焘的分裂主义使红军处于被分裂的边缘。红一、四方面军会师后，张国焘自恃人众枪多，个人野心逐渐膨胀，明目张胆地成立"第二中央"，分裂党和红军。及时地纠正"左"倾冒险主义的错误领导及粉碎张国焘分裂党和红军的阴谋，争取实现党的统一领导和红军的团结，是红军长征取得胜利的关键所在。遵义会议及时地撤换了以博古、李德为代表的"左"倾冒险主义的错误领导，确立了以毛泽东为代表的正确领导，从而挽救了党，挽救了红军。路线上的错误虽然得到纠正，但自湘江战役之后，红军兵员速减，扩大红军队伍已是迫在眉睫，因为扩大红军是关乎红军生死存亡的重要工作。为保证部队的战斗力，需要扭转红军战士产生的悲观情绪，提高红军士气，扩大红军队伍。为此，美术宣传起到了极为重要的作用。黄可在《中国新民主主义革命美术活动史话》一书中说道：

　　　　红军胜利进驻遵义城，立即画了许多宣传中共和红军的主张、政策、方针的宣传画连同标语，贴满各个街头。……

　　　　在工农红军的帮助下，遵义城很快地成立了"赤色工会"并开展活动。1月8日，红军总政治部在遵义第三中学操场上召开了全市数万人的群众大会。会前，由赤色工会配合红军布置大会会场：搭好了一座讲台，会场周围插了许多红旗，贴了许多宣传画和标语。大会开始后，首先由毛泽东讲话，向大家阐述了共产党和红军的各项政策，说明中共愿意联合全国各界人民、各方军队一致抗日。接着朱德讲话，介绍了红军的三大纪律、八项注意，说明了红军是为人民的解放、为人民谋利益的革命军队。会场上，也散发了不少配有画的传单。红军进驻遵义后，还专门创作了许多动员工农群众加入红军的宣传画，在全城张贴。大约半个月之后，就有遵义的工农群众三千多人报名加入红军，充实了红军队伍。①

　　可以说，中国共产党领导下的红军在长征中开展的美术宣传活动，为长征的胜利提供了精神保障和动力支持，为扩大红军队伍做出了贡献。

　　相对于早期中央苏区涉及面广的美术宣传，长征中的美术宣传则偏向于描绘红军在战斗中的胜利。即便是在战斗中遭受了挫折，红军中的美术工作者也是以革命的乐观主义精神表现红军的英勇和顽强。在历时两年的红军长征美术宣传中，可以说在不同地域、不同环境中都在不遗余力地宣传红军所取得的胜利。譬如红军强渡乌江时创作的诗配画《远看一根索》，画面描绘的是追堵红军的国民党军与红军隔河相望，追堵失败的国民党军表现出颓废与无奈，而红军则坐在河床上洗脚。沿河两岸的红军和国民党军形成巨大的反差，给广大的红军指战员提振了士气。题画诗写道：

　　　　远看一根索，老子硬要过，要过要过这就过，李觉（国民党"追剿"军第四纵队司令）送行蛮不错。你来对岸站岗哨，我在这边洗个脚。

　　可以说，这幅漫画的精神全在此诗中流露无遗。长征中的任何一件表现红军精神状态的作品，若无作者的情感贯穿其中，便无鼓舞红军士气的效应。同样，红军中的美术工作者与红军指战员朝夕相处、并肩战斗，思想与精神上的共鸣决定了长征途中的美术宣传将精神引向对革命的坚定信念之中，从而获得精神上的愉悦。

　　长征途中，美术宣传过程中使用的标语和壁画，除了发挥"鼓动"与"号角"的作用之外，更多的是带给红军以精神上的力量和北上抗日的动力。九一八事变后，由于国民党蒋介石采取"攘外必先安内"的不抵抗政策，在民族危难之时，竭尽全力"围剿"红军，致使东北三省沦陷在日本帝国主义的铁蹄之下，这不能不说是一种变相的卖国行径。红军在长征途中攻克贵州黎平城后，创作了一幅壁画，画面描绘的是蒋介石手捧东北三省地形图，卑躬屈膝地献给手握指挥刀且盛气凌人的日本侵略者。此作以漫画的表现形式，揭露了国民党蒋介石丧权辱国的罪行，不仅坚定了红军北上抗日的决心，

① 黄可：《中国新民主主义革命美术活动史话》，上海书画出版社2006年版，第75页。

而且对广大人民群众倾向于中国共产党的抗日主张起到了很好的宣传和鼓动作用,并赢得了人民群众的信赖与支持。

可见,长征途中的美术宣传对提高红军的思想觉悟和坚定红军的革命信念有着不同寻常的意义。每当中国革命处于低潮、红军失去精神支柱的时候,红色美术始终走在宣传的前列,为长征胜利铺就精神底色。

四、休养生息的延安时期美术

1935年10月,中央红军历时一年,艰苦跋涉,经历了无数次艰难险阻,终于到达陕北革命根据地宝安县吴起镇,与刘志丹领导的陕北红军会师。此时基本上摆脱了国民党军队的围追堵截,完成从江西瑞金到陕北的战略转移。1936年10月,红一方面军、红二方面军和红四方面军三大主力在甘肃会宁胜利会师,宣告长征的胜利结束。长征结束后,毛泽东心潮腾涌,赋诗七律《长征》:

> 红军不怕远征难,
> 万水千山只等闲。
> 五岭逶迤腾细浪,
> 乌蒙磅礴走泥丸。
> 金沙水拍云崖暖,
> 大渡桥横铁索寒。
> 更喜岷山千里雪,
> 三军过后尽开颜。

红军三大主力会师后,1937年1月,中共中央机关由保安县城迁往延安。从此,延安成为中国人民革命斗争的指导中心和有志青年向往的革命圣地。工农红军进入延安是中国共产党发展史上一件非常重要的事情。中国共产党在这里运筹帷幄,做出了一系列关乎中国革命前途和命运的重大决策,为夺取全国胜利奠定了雄厚的政治基础和军事基础。延安时期的文化建设在中国文化发展史上留下了新的历史篇章。同样,作为休养生息的延安时代美术,其艺术理念和艺术表现在此得到进一步完善,并影响着后来中国美术的发展方向。延安时期的美术创作和它所呈现出的现实主义作品,在续写与创新的动态过程中,继承了苏区和长征时期美术的基本特点并有所发展。

1. 长征胜利后延安营造的美术氛围

长征中的美术宣传和它所产生的效应是历史上从来没有过的。由于红军是一支工农武装,长征所经过的地方基本上又是国民党统治的边远西南、西北地区,而这些地区的人民群众文化水平又普遍偏低,所以,长征中的美术宣传之所以选择从标语配画入手,主要是针对当时红军和人民群众的文化水平来考量的。

长征途中，红军既要面对国民党军队的围追堵截，又要克服自然险阻。它不像相对稳定的苏区时期，红军指战员和人民群众可以进入苏区的扫盲班参加识字课，而在这一时期，他们没有时间聚在一起参与或践行这一文化活动。而且，长征途中红军减员比较严重，需要不断地"扩红"来补充红军队伍。因此，长征中的美术宣传自然也就成为红军宣传工作中的重点之一。为了产生良好的宣传效果，红军中的美术工作者在长期的美术宣传实践中，将标语与漫画合二为一。这样即便是不识字的人也能从漫画中悟出一些道理，这在很大程度上解决了不识字人群对宣传内容的认知问题。红军在长征途中，运用政治、军事和宣传手段，取得了一次又一次胜利，最后以长征胜利宣告结束。同时，美术等其他艺术领域也在长征过程中也得到了丰富和发展。列宁曾经说过，"艺术是属于人民的"。中国共产党的从政理念向来是把人民放在第一位，艺术也是如此。美术的大众化在长征时期的美术宣传中就已经凸显出来了。

长征中的绘画作品并不注重艺术技巧上的表现手法，但有一点应该引起人们的重视，就是在大量美术宣传作品中贯彻了大众化的宣传理念。虽然这些美术作品保有政治上的意识形态，但已然是被大众所接受的一种表现形式。而叙述延安时期的美术宣传以及它所产生的现实意义，除了所蕴含的各种不同形态和主题思想外，还需探索一下休养生息时期的延安美术处在一个什么样的现实环境和思想环境，特别是在面临民族危亡之际，延安的革命美术又会对中国美术的走向产生什么样的影响。

延安时期的文艺受苏联文艺的影响尤为深刻。20世纪初期，俄国爆发二月革命，推翻了沙皇政权，结束了俄国的封建统治，并很快陷入了资产阶级临时政府和无产阶级政权对立的局面。1917年11月7日（俄历10月25日），俄国爆发十月革命，无产阶级推翻了资产阶级临时政府，建立了苏维埃政权，成为世界上第一个无产阶级专政的社会主义国家，开辟了无产阶级世界革命新纪元。在它的影响下，出现了无产阶级世界革命的高潮，正如毛泽东在《论人民民主专政》中所说：

> 十月革命一声炮响，给我们送来了马克思列宁主义。十月革命帮助了全世界的也帮助了中国的先进分子，用无产阶级的宇宙观作为观察国家命运的工具，重新考虑自己的问题。走俄国人的路——这就是结论。①

十月革命的胜利显示了马克思列宁主义的伟大力量。从十月革命的光辉实践中，中国人民找到了马克思列宁主义这个最锐利的思想武器来指导中国革命以及各项事业的发展。在文化艺术领域，苏联文艺亦在延安文艺和"左翼文艺"之间发挥着桥梁与中介的重要作用。鲜明的政治性、广泛的群众性、独特的民间性艺术，使延安与上海的美术水乳交融、相互渗透。抗战爆发后，中国左翼美术家联盟的许多漫画家和木刻版画家来到延安，为延安时期的美术活动注入了新的血液。他们在热情讴歌抗战主题的同时，对延安社会生活的各个领域给予了极大的创作热情。

1936年10月，中国工农红军三大主力在甘肃会宁会师，长征结束。红军长征的胜

① 《毛泽东选集》（第四卷），人民出版社1991年版，第1471页。

利，巩固和发展了陕甘革命根据地，从此延安成为中国共产党的政治和文化中心。虽然只有短短的13年时间，但是，这段时间正面临日本帝国主义侵略中国，国家处于民族危亡之际。而战争的火焰并未直接燃烧到陕甘宁边区的延安，这里的生产和生活秩序也没有遭到破坏，反而由于相对稳定，吸引了不少的文艺团体、艺术家和青年学生投奔延安。譬如，1937年秋，从上海来的"上海救亡演剧第五队"的全体队员以及先后来到延安的历史学家范文澜，哲学家艾思奇，文学家茅盾、丁玲、周扬、徐懋庸、田汉、何其芳、柯仲平、张庚、萧军、艾青、高长虹，还有留法博士陈学昭、何穆夫妇，留美博士、科普作家高士其等人。美术家蔡若虹、力群、江丰、叶洛、王式廓、马达、胡考、张谔、华君武、米谷、胡蛮、王曼硕、黄铸夫、胡一川、陈铁耕、陈叔亮、沃渣、刘岘等人也相继来到延安，在这里放飞自己的理想。

　　当时的延安是红军长征胜利后驻扎的地方，并在此建立了新的革命根据地。中国共产党在延安的13年，实行了土地改革，进行了新型社会管理体系的尝试。中共的新闻和教育事业在休养生息的延安时期得到蓬勃发展。1936年1月，《红色中华》报在陕北瓦窑堡复刊，1937年1月改名为《新中华报》。同年，《红星》报改名为《八路军军政杂志》。随后，《共产党人》《中国青年》《今日新闻》《中国妇女》《中国工人》《中国文化》等报刊相继在延安和陕甘宁边区诞生。1941年，《新中华报》和《今日新闻》合并，于1941年5月16日在延安创办了中共中央大型机关报《解放日报》。这些报刊为延安时期宣传中国共产党的路线、方针、政策，传播马克思列宁主义、毛泽东思想，指导、反映陕甘宁边区文化建设和经济建设以及敌后各个抗日民主根据地的抗战与建设等方面发挥了巨大的作用；同时，也为延安时期的美术创作提供了极为重要的传播平台。不仅如此，延安时期，中国共产党富有远见卓识地创办了抗日军政大学、陕北公学、延安女子学院、鲁迅艺术学院等一批高校，为中国革命培养造就了一大批能堪重任的民族精英。陕北公学和鲁迅艺术学院开设的美术系，不仅活跃了延安时期的美术创作氛围，而且为新中国培养和储备了一大批优秀的美术家和美术工作者。

　　1942年5月28日，毛泽东发表《在延安文艺座谈会上的讲话》，深刻阐述了"文艺为什么人服务"的问题和艺术家深入生活、创作的原则问题，为延安广大的文艺工作者指明了创作上的方向，对解放区文艺的繁荣发挥了重要的作用。在起草《在延安文艺座谈会上的讲话》前，毛泽东三番五次地广泛征求文艺家的意见，并与许多文艺家通信、交谈，听取人们对文艺方针的不同意见，为当时文艺界营造出一种民主、和谐的艺术氛围。在延安有不少美术家参加了文艺座谈会，在讲话精神的鼓舞下，他们纷纷深入边区农村，进入抗日敌后战场体验生活，创作了大量无愧于延安时代的美术作品。这些不同形式的美术作品大多发表在延安的各大报刊上。此外，延安时期的美术展览也非常活跃，有些作品还被选送到陪都重庆展出。可以说，长征胜利后延安营造的美术氛围使红色美术进入了一个崭新的天地。

2.《红星照耀中国》与"红色中国"美术

1936年6月,美国记者埃德加·斯诺从北平出发,经西安冒险进入陕甘宁边区进行采访,并在这片红色土地上生活了4个月之久,获得了有关中共和红军的第一手资料。1936年10月,斯诺回到北平,在国内外英文版的报刊上发表了他的采访纪实及系列通讯报道,在国内外产生了很大的轰动效应。在此基础上汇编出版的《红星照耀中国》一书,中国国内出版译名为《西行漫记》。《西行漫记》因是第一次向世界介绍中国共产党和她领导下的红军而风行各国。埃德加·斯诺在《西行漫记》作者序中说:

> 这一本书出版之后,居然风行各国,与其说是由于这一本著作的风格和形式,倒不如说是由于这一本书的内容罢。从字面上讲起来,这一本书是我写的,这是真的。可是从最实际主义的意义来讲,这些故事却是中国革命青年们所创造,所写下的。这些革命青年们使本书所描写的故事活着。所以这一本书如果是一种正确的记录和解释,那就因为这是他们的书。①

正如斯诺所言,此书之所以能风行各国,主要是因为它的内容。这些内容引领着国统区和西方各国的读者第一次走进中共和她领导下的红军,以及红军在长征中鲜为人知的史实,让人们看到了另外一个难以想象的"红色中国",以此引起世界各国人民和国统区广大人民群众的广泛关注。

在中国历史上,大凡遇到独裁政治、民族危机之时,都会有很多爱国之士和优秀的知识分子用不同的方式来参与拯救国家于危亡之际的活动。中国共产党与红军坚持北上抗日所做的种种努力,体现了当时中国所有政治力量中最具有代表性的一种民族精神。

红军长征到达陕北后,斯诺是到达陕甘宁边区进行采访的第一位外国记者,这位富有好奇心、尊重眼见为实、客观公正的美国客人,带着当时无法理解的关于革命与战争的无数问题,对西北革命根据地和工农红军进行了深入的全方位的采访,对红军中的高级将领和普通战士的走访和对当地百姓的寻访,无不表现出斯诺对中国人民给予的极大同情和尊重。通过采访和实地了解,以及对根据地的军民生活、地方政治、民情风俗、习惯等做了深入广泛的调查之后,斯诺成为向世界介绍"红色中国"的第一人。无独有偶,1938年,参加编辑出版《西行漫记》的阿英(钱杏邨),意外得到黄镇在长征途中创作的一批速写漫画照片,在编辑出版这些作品时,阿英和几位出版界的同人仿用《西行漫记》的书名,将其在上海出版,并取名为《西行漫画》。

《红星照耀中国》一书,虽然其报道只局限于中国的"西北角"——一片人口稀少且十分荒凉的红军根据地和红军的成长经历,但书中充满了一个来自异国他乡的新闻记者在思想感情上所产生的极大变化。他对身处革命与战争激浪中的"红色中国"有了深刻的认识,这种认识催生了他的《红星照耀中国》,并成为国统区众多进步学者、艺术家和青年学生通往"红色中国"的有力中介。

① [美] 埃德加·斯诺著:《西行漫记》,董乐山译,东方出版社2010年版,作者序第1页。

《红星照耀中国》与"红色中国"美术都是以现实主义的表现方法来再现长征这一历史事件的,文字与图像的表达使两者处于水乳交融的状态。斯诺在《红星照耀中国》中描写了中国共产党人和中国工农红军在长征途中坚忍不拔、英勇卓绝的斗争精神。他在描写红军过草地时有这样一段话:

 在大草地一连走了十天还不见人烟。在这个沼泽地带几乎大雨连绵不断,只有沿着一条为红军当向导的本地山民才认得出的像迷宫一样的曲折足迹,才能穿过它的中心。沿途又损失了许多牲口和人员。许多人在一望无际的一些水草中失足陷入沼泽之中而没了顶,同志们无从援手。沿途没有柴火,他们只好生吃青稞和野菜。没有树木遮阴,轻装的红军也没有带帐篷。到了夜里他们就蜷缩在捆扎在一起的灌木枝下面,挡不了什么雨。但是他们还是胜利地经过了这个考验,至少比追逐他们的白军强,白军迷路折回,只有少数的人生还。①

 从这段话中可以看出,斯诺对中国工农红军的认识达到了一个前所未有的高度。他发现了隐藏在亿万劳动人民身上的一股不可征服的巨大力量。在斯诺的笔下,长征中的"冒险、探索、发现、勇气"等"像一把烈焰,贯穿一切","他们不论在人力面前,或者大自然面前,上帝面前,死亡面前都绝不承认失败"。这是何等的可歌可泣、不可磨灭的精神!1938年,阿英在出版《西行漫画》的题记中说:"在中国漫画中,请问有谁表现过这样伟大的内容,又有谁表现了这样韧性的战斗?刻苦、耐劳,为着民族的解放,愉快地忍受着一切,这是怎样的一种惊天地、动鬼神的意志。"

 阿英的这段评价对黄镇在长征途中的速写漫画给予了高度的赞扬,因为这些"伟大的内容"在黄镇的画笔下得到淋漓尽致的表现。

 在陕甘宁边区,美术仍然是中国共产党必要的宣传手段之一。他们不仅仅只是把美术限于鼓舞士气、教化群众为主要目的,实际上这一时期的美术活动,是希望通过绘画这一艺术途径,提升人们的精神境界,促使人们向"抗日救亡"靠近,并逐渐显示出其独特的社会作用与政治意义。有什么样的社会现象就会有什么样的艺术形式,在休养生息的延安时代,美术家们一直在努力从各个层面吸取营养来完善美术创作的社会功能。红军长征胜利到达陕北后,由于客观环境和条件的变化,美术宣传任务、性质和意义的焦点也由国共两党的对立转变为日本帝国主义的侵略。正如斯诺在《红星照耀中国》作者序中所说:

 对日本帝国主义,已经没有妥协余地。当前的历史途径,不是战斗,就只有灭亡,而除了完全投降出卖外,再也没有一条中间的路,这一个真理,现在已成为事实。中国资产阶级的最前进分子已经懂得,在他们的需要与中国革命的需要之间,已经没有基本的冲突,因此,他们现在抱定决心,要领导这民族救亡图存的斗争。现在已再没有所谓"红军""白军"互争胜负的斗争了。现在全世界已

① [美]埃德加·斯诺著:《西行漫记》,董乐山译,东方出版社2010年版,第199页。

没有人再称中国共产党员为"赤匪"了。第八路军和国民党士兵现在肩并肩地在作同样广大的战斗。现在已只有一个军队，就是为争取民族独立而斗争的革命中国的军队。①

1937年7月7日，中国的抗日战争全面爆发，抗日民族统一战线在全国开始形成。国共两党不计前嫌，携手抗日。随着国共两党交往的不断扩大，全国各地的美术家和美术工作者络绎不绝地来到延安。他们以艺术为武器，用画笔作刀枪，宣传中国共产党的抗日民族统一战线主张，反映敌后根据地的抗日事迹及揭露日军的暴行和投降派的真面目。

历史将永远铭记中国人民浴血奋战的抗日战争。那些曾经用画笔作刀枪、冲向抗日救亡战场的美术家们及他们创作的铸就中华民族之魂的美术作品，早已成为红色美术的印记。从某种意义上说，这些美术作品已然成为日本侵略战争的证词之一。

《红星照耀中国》所描述的"红色中国"精神内涵与红色美术本出同源、相得益彰，其弘扬的长征精神极大地影响了当时的各界人士，而长征精神在任何时空都不会过时，它是留给中华民族的宝贵财富。

3. 与政相通的延安红色美术

在中国传统文化中，艺术的社会作用和政治意义由来已久。以实用为前提的中国古代艺术，其艺术行为都是出于生活的需要，且目的非常明确。所以，古代艺术的最大特征是它的实用性。艺术变得成熟，对美的追求及富于意境的想法是后来才发展出来的。然而，从历代艺术的发展来看，它都不是孤立的，更不是为了艺术而艺术，而是紧紧拥抱时代并围绕时代来发展的。艺术家通过某一具体艺术表达个体意识，实际上也是某个时代的共同追求。不论是记述事务、劝善戒恶或跻身仕途，都脱离不了与社会和政治的密切关系。可以说，在中国，有什么样的社会就会有什么样的艺术，艺术是为社会和政治服务的。而在古代众多的艺术形式中，文字的书写（书法）和绘画艺术的社会作用和政治意义尤为突出，并薪火相传，几千年来生生不息，承传有序。

中国工农红军长征胜利到达陕北后，中国共产党人开始在这片"红色特区"进行新型社会管理体系的尝试。从井冈山时期的红色政权、中央苏区时期的政府框架到延安时期"三三制"的政权结构，红色美术在这些不同的历史时期有着不同的特征。如果说井冈山是其生根期、中央苏区是其发芽期，那么延安则是其全面发展期。而延安的情况又较为特殊。抗战时期，延安是中国共产党的政治文化中心，那个时候，人们接受共产主义思想并从中汲取营养，进而转化到对文化艺术领域的思考。艺术创作虽然已演化为一种自觉的理性，且影响范围也比较广泛，但这种影响只是从"面"上得到展开，尚未转化到艺术创作的深度。或者说，即便触摸到一定的深度，也还未对人们形成强大的冲击力和影响力。毛泽东于1942年5月发表《在延安文艺座谈会上的讲话》之后，

① ［美］埃德加·斯诺著：《西行漫记》，董乐山译，东方出版社2010年版，作者序第1页。

艺术家们开始调整自己的创作思路，并从众多的"面"中选择自己的创作方向。他们以崭新的精神面貌深入革命、生产、生活第一线，这种创作方式是符合事物发展规律的，但最终的目的都是为政治和社会服务。美术的发展与存在始终没有离开过社会和政治。即便是美术家强化了对美术作品的欣赏、收藏或者装饰的功能，但从丰富人们的精神生活及营造社会和谐的层面讲，其社会作用和政治意义也是仍然存在的。延安时期，美术的社会作用和政治意义主要有两种表现形式：

其一，漫画的战斗性。延安时期的漫画创作是伴随着抗日战争的爆发而发展起来的，而漫画自中国共产党诞生之日起就以其直接的指向和浪漫的表现手法备受青睐。无论是在大革命时期、中央苏区时期还是在长征时期，漫画始终伴随着中国共产党和工农红军的宣传步伐，发挥着在美术宣传中特有的鼓动和教化作用，具有很强的思想性和战斗性。可以说，这些时期的美术宣传，目的非常明确，就是用漫画的表现形式，帮助人民觉醒，提高红军士气，充分显示出它的社会作用和政治意义。此后，延安时期的漫画日趋成熟，在技法与审美方面也提出了不同的要求，可以说是责无旁贷地承担起了反映社会、政治和历史的作用。

其二，针砭时弊的功能。"延安特区"的漫画创作与前期稍有不同，此时的漫画除了具有鼓动和教化的作用外，还具有针砭时弊的功能。譬如1942年2月15日，边区"美协"举办了"华君武 蔡若虹 张谔三人漫画展"，揭露和批评了当时延安社会生活中残存的某些缺点，对革命队伍中的不良生活习惯和错误思想进行了必要的讽刺。其中，华君武的漫画《摩登装饰》，描绘的是有些党员干部不认真学习马列主义，只不过是把马列著作当成一种"装饰品"，做表面文章；而漫画《军民关系》，则是批评有的同志随便拿老百姓的东西，破坏军民关系。不论是讽刺还是批评，都反映出漫画家对政治的关心以及漫画充当政治宣传工具的作用。《在延安文艺座谈会上的讲话》发表之后，美术的表现形式无论如何变化，它的社会作用和政治意义始终没有改变。

便于传播的漫画、木刻版画在这方面的作用非常明显，通过报刊发行、课本插图、举办画展等形式，一方面，漫画家的作品可以在延安的报刊上发表或作为边区学校的课本插图，达到传播的目的；另一方面，漫画家完成的作品经过挑选，可用来参加各种不同形式的漫画展，使更多人从中受益。如果说漫画的这种功能需要借助外力加以传播的话，木刻版画则不然。

"延安特区"的木刻版画与鲁迅提倡的新兴木刻运动有着密切的关系，它是新兴木刻运动的延续和发展。早期作品主要是通过对西方和苏联现代版画的造型基础及技法的承袭，对西方和苏联的版画进行直接模仿。由于社会、政治等因素的影响，尤其是毛泽东《在延安文艺座谈会上的讲话》发表之后，在"延安特区"，木刻版画的创作不论是在内容上还是在形式上的表现都发生了巨大的变化。农村生活、抗战救亡等题材成为"延安特区"木刻版画的表现主题。在学习和继承西方、苏联木刻技法的同时，具有中国传统特色的线描及民间剪纸艺术也被融入到木刻版画的创作中，形成了"延安特区"独具特色的木刻表现形式，为延安画派的形成奠定了坚实的基础。如古元的《乡政府办

公室》、力群的《丰衣足食》、石鲁的《说理》等木刻版画作品，都是通过传统的艺术表现形式来体现民族特色的精神含蕴。这些优秀的木刻版画作品，除媒体的传播途径外，课本插图、封面设计、展览展示等也是其重要的传播手段。为了作品发行的需要，木刻版画可以反复拓印，散发到各解放区的民众手中。在这个意义上，可以说没有任何一个画种能像木刻版画一样，直接做到有意识地把自己的创作情感、信息传递给更多的观赏者，其实，这也是"延安特区"盛行木刻版画的原因之一。

从上述内容可以看出，木刻版画的社会作用和政治意义是非常突出的，其中，传播的数量和速度是它的优势，所反映的社会现实和政治意义也较为直接。正是这个缘故，使得木刻版画成为"延安特区"艺术形式中生命力最顽强的艺术类型之一，直至现在仍经久不衰。

4. 延安时期美术的理性自觉

延安时期的木刻版画受到西方和苏联的影响，这与当时鲁迅提倡的新兴木刻运动有莫大的关系。木刻西学是鲁迅提倡的，而鲁迅这么做，可能是因为当时学院派的画家们沉醉于"为艺术而艺术"的论调，追求西方现代派艺术的倾向日趋严重。所以，在鲁迅看来，急需复兴中国的传统木刻版画艺术。若是能"一同杀出一条生存的血路的东西"，"是正合于现代中国的一种艺术"。所以，他认定木刻艺术具有强大的生命力，且"当革命时，版画用之最广"①。他在《〈全国木刻联合展览会专辑〉序》中也说："木刻不但淆乱了雅俗之辨而已，实在还有更光明，更伟大的事业在它的前面。"

鲁迅推崇木刻版画的这些言论，在美术界引发了不小的震动，直接导致了美术界思维意识的改变和美术家创作思想的转变。在他的美术思想影响下，为了争夺上海美术这块阵地，中国共产党团结创造社的进步人士，在时代美术社的基础上，于1930年夏成立了"中国左翼美术家联盟"。虽然鲁迅不是美联的发起人，也没有参加美联的成立大会，但最终却是鲁迅倡导的新兴木刻运动把有志于革命艺术的青年团结在他的旗下。从1931年举办木刻讲习班开始，短短的几年间，他为美联、美术团体及各大专院校培养了一支庞大的木刻版画队伍。而出身于美联或其他美术团体的江丰、马达、力群、胡一川、沃渣、陈铁根、刘岘等人，都是新兴木刻运动中的代表人物。这些版画界的精英，都曾受到鲁迅"版画西学"观念的影响，当然还有苏联版画的影响。抗战爆发后，他们先后去了延安。

在延安时期的美术活动中，最具活力的莫过于木刻版画了。随着鲁迅艺术学院的成立，全国各地有不少进步的美术家和青年学生纷纷来到延安，进入延安鲁迅艺术学院美术系，担负起教学工作或完成其学业。古元、罗工柳、彦涵、焦心河等人即是鲁艺美术系学员中的优秀代表。

延安时期的美术活动对木刻版画的热衷，正如鲁迅在《新俄画选》中所说："当革

① 鲁迅：《新俄画选》小引，上海光华书局出版社1930年版，后收入《集外集》。

命时，版画之用最广，虽极匆忙，顷刻能办。"此特点正好符合当时"延安特区"社会与政治的要求。况且，这些来到延安的美术青年基本上都接受过新兴木刻运动的洗礼，并深受西方和苏联木刻版画的影响。同时也说明，"延安特区"的木刻版画正是对新兴木刻运动的承袭和发展，给延安时期的美术注入了新的血液。

20世纪40年代，"抗战救亡"成为最重要的艺术表现主题，而版画是战争年代能够有效且迅速宣传革命的画种，延安时期的美术表现多是通过版画创作来实现的。美术家在木刻版画的创作过程中，逐渐倾向于关注现实生活、关注民族和国家的命运，并开始践行美术格调由"雅"向"俗"的方向转变。这种转变无疑促使美术家将目光投向现实生活，并选择民众喜闻乐见的题材和表现形式。由于延安时期的木刻版画主要服务于解放区的广大农民，所以美术作品必须符合他们朴素的审美观，符合他们的欣赏习惯，走进"俗"的创作思路。这一时期的美术作品处处体现着它的革命性。木刻版画也为其他画种的创作提供了观念上的转变。

鲁艺的艺术家是令人瞩目的一个群体，他们大多来自上海等大城市，多才多艺，且思想活跃，又有爱国情怀，但与延安的政治环境不大融合。因此，1942年5月，在延安召开的为期21天的文艺座谈会上，毛泽东系统回答了文艺运动中许多有争议的问题。座谈会期间，毛泽东发表讲话并做总结，指出革命文艺的根本方向是为人民，首先是为工农兵服务的；强调革命文艺工作者必须从根本上解决立场、态度问题。会后，不少艺术家深入基层与广大农民群众打成一片，创作了一批深受农民群众欢迎的艺术作品。可以说，《在延安文艺座谈会上的讲话》发表以后，延安时期的文艺发展获得了某种创作上的标准，而且这种标准具有极强的延续性。在毛泽东文艺观念的指导下，延安时期的文艺政治功能像"武器"一样被发掘出来，木刻版画的社会意义在这里被彻底实现。此外，鲁艺还肩负着培养抗战文艺干部和文艺工作者的重任。鲁艺美术系的部分人员组成"鲁艺木刻工作团"，离开陕北，东渡黄河，向敌人后方进发。他们把工作和战斗结合在一起，以刻刀为武器，在敌后抗日根据地以民间年画的表现形式，创作出了一批木刻新年画，如《保家卫国》《军民合作》《春耕图》《纺织图》《参军》等。这些木刻版画以全新的面貌，给木刻中国化开辟了新的道路。

延安时期的美术创作，经过不断地学习、改造与实践，逐渐形成了理性的思维模式。受《在延安文艺座谈会上的讲话》精神的影响，这一时期的美术创作，由"雅"向"俗"的方向转变，并显露出艺术为工农兵服务的独特性，扩大和践行美术的社会作用与政治意义，并凸显出它的理性自觉。

第五章 延安——国统区美术家追求艺术自由的晴朗天空

20世纪40年代初期,在中国形成了两个艺术中心。一是以延安为"特区"的陕甘宁边区和中共领导下的敌后抗日根据地,二是以重庆为中心的大后方国统区。比较这两个艺术中心,不难发现,两者在美术表现的意识形态上有着巨大的差异。延安美术鲜明的政治意义、社会功用性与重庆"为艺术而艺术"的个人创作观形成强烈的对比。延安时期的美术创作将政治与人民放在首位,倡导的是艺术大众化的思想,并营造出火热的创作氛围,成为国统区进步美术家向往的"艺术自由"之地。

一、从新兴木刻运动到延安"特区"美术的形成

中国木刻版画的深刻巨变发生在20世纪30年代初,以鲁迅倡导的新兴木刻运动为肇始,并开始由复制形态的版画向创作形态的版画转变。从新兴木刻运动到延安"特区"美术的形成,从汲取西方版画、苏联版画的创作观念和技法向木刻中国化的道路转变,延安提供了一个让美术家们自由发挥的创造空间。

1. 鲁迅与新兴木刻运动

新兴木刻运动是鲁迅提倡和发展起来的一场新的美术革命。从此,中国版画一改传统的工艺复制,开始了具有自己艺术个性的生命历程——由复制形态的版画向创作形态的版画转变。在新兴木刻运动中,鲁迅对中国美术的关切、对新兴版画寄予的厚望、对木刻版画青年的支持以及他的美术思想,使他成为中国现代美术史上无法绕开的一个关键性人物。

鲁迅是伟大的文学家和思想家,同时也是一位艺术家。他自幼喜爱绘画,在美术方面有很好的修养。他的《从百草园到三味书屋》有这样一段记载:

> 读的书多起来,画的画也多起来;书没有读成,画的成绩却不少了,最成片段的是《荡寇志》和《西游记》的绣像,都有一大本。后来,因为要钱用,卖给一个有钱的同窗了。他的父亲是开锡箔店的,听说现在自己已经做了店主……

鲁迅少年时画的画就能卖钱,可见其画画水平是不低的。鲁迅后来对汉唐石刻画像做过长期的收集和研究工作,他的书法水平更是得益于他长期临摹碑帖,实际上,他也是一位杰出的书法家。他翻译过不少外国美术理论,对美术理论的引进、推广以及中国

新兴木刻运动的开启,做出过划时代的贡献。为了开拓新的画种,鲁迅在20世纪20—30年代初期,编辑出版了很多种外国木刻版画选集,将东欧和西方的木刻版画引入中国,用以扶植中国新兴的木刻版画创作。不仅如此,鲁迅还多次将自己收藏的外国木刻版画拿出来举办展览会,供木刻版画爱好者借鉴和学习。鲁迅人生中最光辉的一段时间,也就是他生命的最后十年,是在上海度过的。在这段时间里,他最终成为伟大的共产主义战士、人人传诵的民族之魂。

早在1912年,鲁迅就被聘为教育部社会教育司第一科科长,主要负责美术馆、博物馆和图书馆的工作,曾到北京夏期演讲会演讲《美术略论》。1913年,鲁迅在教育部工作时,写了《拟播布美术意见书》一文,他认为,"美术者,有三要素。一曰天物,二曰思理,三曰美化"。又说:"作者出于思。倘其无思,即无美术。然所见天物,非必圆满。华或槁谢,林或荒杂,再现之际,当加改造,俾其得宜,是曰美化。"文中强调:"美术必有利于世,傥其不尔,即不足存。"在美术的社会功用上,鲁迅在此文阐述了自己的观点,即可以表现文化,可以辅翼道德,可以救援经济。但此文更重要的是阐述了美术的时代性以及民族的思维与精神,文中写道:

> 凡有美术,皆足以征表一时及一族之思维,故亦即国魂之现象。若精神递变,美术辄从之以转移。

鲁迅这篇《拟播布美术意见书》的杰出贡献是他准确地回答了美术的社会功用以及美术的思维形式问题,并总结出现实主义美术创作的基本规律。同时,他利用欧洲美学思想的成果,结合中国美术的实际情况,拟定了发展我国美术事业的一个方案——新兴木刻运动。这个方案对推动美术事业的发展和培养美术人才起到了极为重要的作用,并为我们今天研究这一时期的美术提供了丰富的素材和史料。

1929年,鲁迅先后编辑出版了《近代木刻选集》和《艺苑朝华》,从此与木刻版画结缘。此后,他又编辑出版了《木刻士敏土之图》《凯绥·珂勒惠支版画选集》等画册,第一次将德国画家梅斐尔德、珂勒惠支的木刻版画介绍到中国,为中国的版画工作者提供了学习和借鉴的范本。鲁迅不仅大力提倡新兴木刻运动,而且非常重视研究苏俄木刻版画的历史和发展体系,并通过国际友人和国内书店,多方收集苏俄的版画书刊、画册和名家版画原作。此后,他将收集到的苏俄版画画册和原作编印出版了《新俄画选》《引玉集》等画册。《引玉集》是一部比《新俄画选》更系统、更全面地介绍苏俄十月革命的版画画册。为了向正在战斗中成长的中国木刻青年推荐富有战斗性的作品,鲁迅很早就开始收集苏联版画。1931年,由于要校印苏联作家亚历山大·绥拉菲靡维奇的中篇小说《铁流》,鲁迅曾委托在苏联的曹靖华收集一些毕斯卡莱夫的《铁流》木刻插图原作。曹靖华利用一些苏联的人脉关系,走访了毕斯卡莱夫和另外一些苏联木刻版画家。之后,曹靖华给鲁迅写信说:"这木刻版画的定价颇不小,然而无须付,苏联木刻家多说印画莫妙于中国纸,只要寄些给他就好。"

于是,鲁迅买了很多宣纸寄给曹靖华,托他赠送给毕斯卡莱夫和苏联的其他木刻家,结果得到了意外的收获。因为苏联版画家非常喜欢用中国的宣纸拓画,所以三年之

中，鲁迅陆续收到了11位苏联版画家的100多幅版画原作。1934年1月，鲁迅选了其中60幅，编成《引玉集》，由上海三闲书屋印刷出版。鲁迅在后记中告知书名由来："因为都是用白纸换来的，所以取'抛砖引玉'之意，谓之《引玉集》。"

鲁迅不愧为中国新兴木刻运动的倡导者和先行者，他生前自费编印木刻画册十余种，发行近万册。他在收集外国版画书刊、画集和名作原拓的基础上，编印了《近代木刻选集》《新俄画选》《士敏土之图》《凯绥·珂勒惠支版画选集》《一个人的受难》和《引玉集》等版画集。从某种意义上说，鲁迅对版画的主张是既要介绍西方及苏俄的新作，也要复古中国的古刻，他称二者为中国新木刻的羽翼。引用鲁迅的话说："采用外国的良规，加以发挥，使我们的作品更加丰满是一条路；择取中国的遗产，融合新机，使将来的作品别开生面也是一条路。"

关于吸收外来艺术营养的问题，鲁迅在《坟·看镜有感》里面写道：

> 汉唐虽然也有边患，但魄力究竟雄大，人民具有不至于为异族奴隶的自信心，或者竟毫未想到，凡取用外来事物的时候，就如彼被俘来一样，自由驱使，绝不介怀。一到衰敝陵夷之际，神经可就衰弱过敏了，每逢外国东西，便觉得仿佛彼来俘我一样，推拒，惶恐，退缩，逃避，抖成一团，又必想一篇道理来掩饰，而国粹遂成为孱王和孱奴的宝贝。
>
> ……
>
> ……但是要进步或不退步，总须时时自出新裁，至少也必取材异域，倘若各种顾忌，各种小心，各种唠叨，这么做即违了祖宗，那么做又像了夷狄，终生惴惴如在薄冰上，发抖尚且来不及，怎么会做出好东西来。①

鲁迅主张对于吸收外来的东西，应该像对待俘虏一样，自由驱使。胆小害怕、顾忌太多，那是难成气候的。因此，他主张以汉唐的伟大气魄来对待外来事物。这也是鲁迅在借鉴外国艺术方面的思想论述。不仅如此，对于文化艺术遗产，鲁迅主张"拿来主义"——凡是有用的东西，在经过挑选之后，都可以拿来为己所用。为此，鲁迅以"一所大宅"为例，为"拿来主义"做了一个很好的解释，他说：

> 得了一所大宅子……首先是不管三七二十一，"拿来"！但是，如果反对这宅子的旧主人，怕给他的东西染污了，徘徊不敢进门，是孱头；勃然大怒，放一把火烧光，算是保存自己的清白，则是昏蛋。不过因为原是羡慕这宅子的旧主人的，而这回接受一切，欣欣然的蹩进卧室，大吸剩下的鸦片，那当然更是废物。"拿来主义"者是全不这样的。
>
> 他占有，挑选。看见鱼翅，并不就抛在路上以显其"平民化"，只要有养料，也和朋友们像萝卜白菜一样的吃掉，只不用它来宴大宾；看见鸦片，也不当众摔在茅厕里，以见其彻底革命，只送到药房里去，以供治病之用，却不弄"出售存膏，

① 鲁迅：《坟》，译林出版社2013年版，第119页。

售完即止"的玄虚。只有烟枪和烟灯，虽然形式和印度，波斯，阿剌伯的烟具都不同，确可以算是一种国粹，倘使背着周游世界，一定会有人看，但我想，除了送一点进博物馆之外，其余的是大可以毁掉的了。还有一群姨太太，也大可以请她们各自走散为是，要不然，"拿来主义"怕未免有些危机。

 总之，我们要拿来。我们要或使用，或存放，或毁灭……没有拿来的，文艺不能自成为新文艺。①

鲁迅将拒绝接受者视为孱头（怯懦者），将毁灭者看作"昏蛋"，而谓为其所俘者是"废物"。这就是鲁迅对待文化艺术遗产的态度，可以说是非常明智和理性的。鲁迅后来输入外国版画作品，都是在这种思想的驱使下，选择适合当时中国状况的木刻版画作品。

在鲁迅看来，珂勒惠支的作品几乎都是关注民众的，尤其是底层社会的平民生活。中国艺术家当然应该从中获得共鸣，因为它们所刻画的场景正是中国人民现实生活最好的写照。同时，观照贫穷落后的旧中国，再比对油画、中国画和雕塑等其他美术表现形式，对于活跃在对敌斗争第一线的画家们来说，版画自然是一种最好的选择。版画用一支铁笔（刻刀）和几块木板就能发挥其号角的作用，一版多印而行远及众。

鲁迅提倡和扶植的新兴木刻运动，可以说是功勋卓著、永彪史册的。正如郭沫若在《〈北方木刻〉序》中说道：

 濒死的木刻也就靠了他（指鲁迅）才苏活了转来，而且很快的便茁壮无比了。新的木刻技术是由他首先由国外介绍过来的，但更重要的是他在意识上的照明。他使木刻由匠技成为艺术，而且成为反帝反封建的最犀利的人民武器。

中国的木刻版画有着悠久的历史，而明、清两代更是木刻版画的高峰时期，在众多文人、书商和刻工的努力下，版画作品纷呈。各种不同风格、不同流派的版画作品涌现出来，如金陵版画、徽州版画、吴兴版画、建安版画、武林版画等，仅《西厢记》的插图就出现数个版本。但这些版画基本上是通俗读物和戏曲小说的插图，大都是画家与刻工通力合作完成的。明末清初，中国版画已进入鼎盛时期。郑振铎在《中国版画史序例》中说：

 故于陈（老莲）、萧（尺木）纵笔挥写，深浅浓淡，刚欲壁立千寻，柔如新毫，触纸之处，胥能达诣传神，大似墨本，不类刻木。

由此可见，画与刻的相得益彰了。明崇祯十一年（1638），陈洪绶所绘的刻本《楚辞九歌》与萧云从所绘的刻本《离骚图》，都是以著名爱国诗人屈原的诗歌为题材的版画，堪称插图版画的精品，在中国版画史上占有重要地位。清代中叶以后，中国版画日渐衰退。随着近代印刷术的发展以及帝国主义的入侵，西方印刷技术不断传入中国，传统的雕版印刷术以及由它派生出来的版画从此遭到冷落。直到20世纪20年代末，鲁迅

① 鲁迅：《鲁迅杂文书信选》（续编），江西人民出版社1972年版，第217～218页。

把木刻版画又从国外介绍进来并加以提倡和推广，才使中国沉默了 200 余年的木刻版画得以复苏，这是一个了不起的贡献。

新兴木刻版画的兴起不仅复苏了这一传统画科，还在一定程度上助推了中国革命向前发展。鲁迅于 1929 年开始介绍欧洲版画到中国，1930 年 7 月，中国左翼美术家联盟成立，标志着进步美术家的第一次大联合，中共党员张眺参加大会并执行领导工作。美联的成立是进步美术家和美术青年的一次革命觉醒。左翼美术家联盟是以艺术大众化作为中心任务而展开工作的，完全符合马克思文艺大众化的思想。这对当时的美术创作来说，无疑是开辟了一个崭新的领地。历代画家虽然也有表现劳动题材的作品，但和美联画家从根本上关注劳动者的命运，号召人民群众团结起来，反对帝国主义和封建压迫，寻找彻底解放并建立新的社会制度的新观念是完全不同的。将美术事业与劳苦大众的解放事业紧密地结合在一起，这在中国美术史上掀开了开天辟地的一页。因此，鲁迅说："近五年来骤然兴起的木刻，虽然不能说和古文化无关，但绝不是葬中枯骨，换了新装，它乃是作者和社会大众的内心的一致的要求，所以仅有若干青年们的一副铁笔和几块木板，便能发展得如此蓬蓬勃勃。它所表现的是艺术学徒的热诚，因此也常常是现代社会的魂魄。"

20 世纪 30 年代初期，鲁迅提倡新兴木刻运动的时候，正是日本帝国主义发动九一八事变，占领中国东北三省，民族危机进一步加剧的时候。当时，全社会关注的热点是抗日救亡运动。在救亡图存、反抗侵略的民族精神感召下，新兴木刻运动折射出"社会的魂魄"，以崭新的姿态投入到新的战斗中去。中国现代美术中的现实主义作品离不开新兴木刻运动的开启。美联的木刻家们以刀代枪，发挥着特殊的战斗作用，并投入到火热的革命斗争中。这虽然是艺术创作，但这种创作是带有倾向性的，具有革命美术的社会功用性。

鲁迅自 1931 年 8 月为"一八艺社"等木刻社团举办木刻讲习会开始，就不遗余力地倡导中国的新兴木刻运动，亦有复兴中国传统版画之意，将清中叶以后日渐衰弱的木刻版画融合西方版画创作新机，生发出一种中国式的版画形式。当然，鲁迅之所以从欧洲引入创作版画，主要是因为他着眼于一种艺术精神，想把现实主义的创作态度与当时中国社会的现象联系在一起。他之所以推崇德国画家凯绥·珂勒惠支的版画，也是因为他倾向于"为社会而艺术"。被鲁迅首次发表的珂勒惠支的《牺牲》，当时在中国的识别度非常高，因为这幅版画被选入小学美术课本，所以不少普通大众都知道了珂勒惠支这个名字。然而，很少有人知道这幅作品的创作背景。《牺牲》创作于 1922—1923 年之间。1914 年，在第一次世界大战中，珂勒惠支年仅 18 岁的二儿子阵亡。这件作品既寄托了她对爱子的思念，也表达对战争无声的抗议。鲁迅曾引用一位评论家的话来介绍珂勒惠支的作品："他早年的主题是反抗，而晚年的是母爱。"珂勒惠支一辈子都在不停地画底层工人、受尽凌辱的农民，以及在饥饿线上挣扎的儿童，这些画面充满了苦难、挣扎与期望。

在鲁迅看来，珂勒惠支关注民众尤其是底层社会平民的生活，中国的美术家应当能

从中产生共鸣,因为她的创作思想和刻画的对象正是中国现实生活的写照,必将给中国的美术家在表现作品的主题时,带来更广泛的思考。在鲁迅的提倡和指导下,新兴版画取得了丰硕的成果,一大批进步青年、革命美术工作者紧紧地围绕在鲁迅的旗下,将中国现代木刻版画的创作推向了一个新的高度。新兴木刻运动不仅仅是单纯的艺术活动,它起到的是先锋队的作用。但是,在新兴版画的发展过程中,不可避免地出现过模式化的倾向。为了表现民族精神,当时的版画创作曾一度出现了一些金刚怒目、苦大仇深、血腥复仇之类的作品,而且在表现形式上也显得有些刻板。鲁迅对这样的表现方式也是有预见性的,他曾对这种仿佛只有工人、农民才能作为绘画题材,只有革命战斗才是爱国的观念提出过批评。他要求艺术家对于夸大性的描绘要高度警惕,慎重使用。在这个问题上,鲁迅力主艺术家要创造出属于那个时代的崭新艺术,而且不必拘泥于某种表现形式。他认为,只要能创作出好的作品,走哪一条路都可以。1935年,他在写给木刻家李桦的信中写道:"倘参酌汉代的石刻画像,明清的书籍插图,并且留心民间所赏玩的所谓'年画',和欧洲的新法融合起来,许能够创出一种更好的版画。"①

新兴木刻运动是开放的,而不是封闭的。从事版画创作的作者,大多是出自上海美专、杭州艺专和广州美专的学生。当时没有系统的版画理论来指导学生的版画创作。他们的指导老师不是专业美术家,也不是美术理论家,而是集作家和艺术家于一身的鲁迅。他以通信的方式对从事版画创作的学生进行具体的指导,在创作方法、表现形式和制作技巧等方面,都一一发表了自己的见解。被鲁迅誉为最有战斗力的青年版画家之一的何白涛与陈烟桥、陈铁耕等人在上海新华艺专成立"野穗木刻社"。在新兴木刻运动的影响下,他们积极从事木刻版画创作,常将木刻作品寄给鲁迅,并向他请教。何白涛曾将《雪景》《小艇》《失业者》《上市》《望》《牧羊女》《午息》《私斗》《马夫》《收获》《相逢》《暴风雨》等作品寄给鲁迅点评。鲁迅在回信中,恳切而且精辟地点评了每一幅作品,并给予了颇多的肯定。

后来,鲁迅将何白涛的《街头》《小艇》《黑烟》《工作》共四幅木刻作品收入《木刻纪程》中。经鲁迅推荐,何白涛的《街头》《小艇》《私斗》《牧羊女》和《午息》共五幅木刻作品被送到法国及苏联等国家展出。在鲁迅的热情帮助与指导下,何白涛在木刻版画上所做出的努力可谓是"唯日孜孜,无敢逸豫"。他的木刻作品内容丰富,自始至终做到尽善尽美,并且很好地践行了鲁迅的创作艺术观。

何白涛(1913—1939),广东汕尾人,擅长木刻版画。1932年秋,何白涛考入广州市立专科美术学校西画系,后转入上海新华艺术专科学校西画系。曾与陈烟桥、陈铁耕等人一起组织"野穗木刻社"。由于国民党反动派的文化"围剿",在鲁迅的资助下,于1935年辗转回到家乡,到南海西樵中学任教。1937年抗日战争全面爆发,何白涛在民族危亡之际常常通宵达旦作画、刻版。最终积劳成疾,患上肺病,而病体日衰。1936年10月19日鲁迅病逝时,何白涛正卧于病榻上,闻其噩耗悲痛欲绝。他在日记中表达

① 周楠本编注:《鲁迅文学书简》,天津人民出版社2006年版,第274页。

了悲痛之情："中国文坛死了一个怪杰。"何白涛于1939年病逝家中，终年26岁。

鲁迅在扶植青年木刻学徒时，特别强调表现形式要切合内容的需要，努力做到内容与形式的统一。对于那些徒有其表而内容空乏的作品，他是持反对态度的。他尤其反对布尔乔亚式的资产阶级情调的作品。他把反对资产阶级的形式主义艺术上升为美术领域里的革命斗争。尽管如此，鲁迅在强调革命美术的同时，并未忽视它的艺术性，主张要在艺术上再现作品的内容。他一方面批评影响中国美术创作的欧洲怪画"一怪，即便于胡为"，另一方面又指出："别一派，则以为凡革命艺术，都应该大刀阔斧，乱砍乱劈，凶眼睛，大拳头，不然，即是贵族。我这回之印《引玉集》，大半是在供此派诸公之参考的，其中多少认真，精密，那有仗着'天才'，一挥而就的作品，倘有影响，则幸也。"事实上，鲁迅编印《引玉集》，在创作上确实给进步的木刻青年提供了一个很好的学习范本。在他的引导下，出现了不少反映那个时代的优秀作品。他的"在挣扎中觉醒""榛莽中的新芽""希望的茂林嘉卉"三个篇章是对新一轮美术思潮的概括和总结。

鲁迅身处20世纪上半叶，当时近代与现代、中国文化与外来文化相互碰撞，激荡的浪花将徘徊中的中国美术推向了历史的边沿。鲁迅广阔的艺术视野、独到的艺术眼光和审美上的精神取向，使他毫不犹豫地选择了木刻版画这一美术形式来服务于当时的社会与政治。鲁迅之所以提倡新兴木刻运动，是希望借助外来的版画艺术之力，更好地帮助濒临衰竭的中国传统版画得以复苏，从而发挥其社会作用。虽然在他之前，人们没有对版画的这一功用做过系统的研究，但他坚信，木刻版画一定能够为当下的社会与政治服务。其价值取向在鲁迅看来，不仅可以帮助版画找回隐藏在历史当中的传统，而且可以利用版画的审美趣味以及操作上的便利，来体现它的政治意义与社会作用。他在《当陶元庆的绘画展览时》中说："世界的时代思潮早已六面袭来，而自己还拘禁在三千年陈旧的桎梏里，于是觉醒，挣扎，反叛，要出而参与世界的事业——我要范围说得小一点：文艺之业。"①

鲁迅提倡新兴木刻运动虽然主要是从社会与政治的角度考虑，但让中国传统已经衰微的木刻版画回归，也是一个重要原因。至于它的审美价值，在这里就微不足道了。鲁迅在《近代木刻选集》的小引中写道：

> 中国古人所发明，而现在用以做爆竹和看风水的火药和指南针，传到欧洲，他们就应用在枪炮和航海上，给本师吃了许多亏。还有一件小公案，因为没有害，倒几乎忘却了。那便是木刻。
>
> 虽然还没有十分的确证，但欧洲的木刻，已经很有几个人都说是从中国学去的，其时是十四世纪初，即一三二〇年顷。那先驱者，大约是印着极粗的木版图画的纸牌；这类纸牌，我们至今在乡下还可看见。然而这博徒的道具，却走进欧洲大陆，成了他们文明的利器的印刷术的祖师了。
>
> 木版画恐怕也是这样传去的；十五世纪初，德国也有木版的圣母像，原画尚存

① 鲁迅：《而已集》，北京联合出版公司2014年版，第119页。

比利时的勃吕舍勒博物馆中，但至今还未发现过更早的印本。十六世纪初，是木刻的大家调垒尔（A. Dürer）和荷勒巴因（H. Holbein）出现了，而调垒尔尤有名，后世几乎将他当作木版画的始祖。到十七八世纪，都沿着他们的波流。

木版画之用，单幅而外，是作书籍的插图。然则巧致的铜版图术一兴，这就突然中衰，也正是必然之势。惟英国输入铜版术较晚，还在保存旧法，且视此为义务和光荣。一七七一年，以初用木口雕刻，即所谓"白线雕版法"而出现的，是毕维克（Th. Bewick）。这新法进入欧洲大陆，又成了木刻复兴的动机。

但精巧的雕镂，后又渐偏于别种版式的模仿，如拟水彩画，蚀铜版，网铜版等，或则将照相移在木面上，再加绣雕，技术固然极精熟了，但已成为复制底木版。至十九世纪中叶，遂大转变，而创作底木刻兴。

所谓创作底木刻者，不模仿，不复刻，作者捏刀向木，直刻下去。——记得宋人，大约是苏东坡罢，有请人画梅诗，有句云："我有一匹好东绢，请君放笔为直干！"这放刀直干，便是创作底版画首先所必须，和绘画的不同，就在以刀代笔，以木代纸或布。中国的刻图，虽是所谓"绣梓"，也早已望尘莫及，那精神，惟以铁笔刻石章者，仿佛近之。

因为是创作底，所以风韵技巧，因人不同，已和复制木刻离开，成了纯正的艺术。现今的画家，几乎是大半要试作的了。

在这里所介绍的，便都是现今作家的作品；但只这几枚，还不足以见种种的作风，倘为事情所许，我们逐渐来输运罢。木刻的回国，想来决不至于象别两样的给本师吃苦的。

鲁迅的这篇小引深刻地诠释了木刻版画的历史变迁，对当时的青年木刻者起到了很好的启示和引导作用。木刻版画需要回国，但这要靠广大的青年木刻家"逐渐来输运"。不言而喻，鲁迅提倡新兴木刻运动的另一个原因，就是为了复兴中国的传统木刻版画艺术。传统的木刻虽然在中国有着悠久的历史，但基本上是属于民间工艺或与画家合作，画与刻有明确分工。至于创作木刻版画，实无基础。当时的上海美专、杭州艺专、广州美专一些专业性的美术学校，并未开设木刻版画这一专业课程，木刻版画几乎成了当时美术教育的一个空白。为了给中国的木刻青年提供这方面的艺术养料，鲁迅与郑振铎合作，重印了传统木刻代表作《北平笺谱》《十竹斋笺谱》等。并通过旅居海外的徐诗荃、季志仁、曹靖华等友人，购置或交换了很多外国的木刻版画作品，举办展览或编辑出版。然而，中国现代木刻版画并不是传统木刻的延续，而是由复制版画到创作版画的转变，画与刻皆由画家独立完成，这种版画形式的模式便是"新兴版画"。在鲁迅的倡导下，上海先后成立了"上海一八艺社""野风画会""春地美术研究所""MK木刻研究会""野穗木刻社""未名社""木铃木刻研究社""铁马版画会"等木刻团体。一场轰轰烈烈的新兴木刻运动热潮燃遍了整个上海。

为培养和造就一支年轻的木刻队伍，鲁迅亲自租借场地，于1930—1933年间，举办了3次外国木刻展览会，让一大批聚集在上海的青年木刻工作者大开眼界，受益匪

浅。1931年8月，他在上海举办了为期6天的"木刻讲习会"，并邀请日本画家内山嘉吉为青年木刻学徒讲授木刻技法。鲁迅亲自主持并自任翻译，给予青年木刻学徒以技术上的支持。

鲁迅提倡的新兴木刻运动，在短短的几年时间里，培育了大量的版画艺术家，在中国人民浴血抗战的14年间，以版画艺术为武器，为抗战宣传做出了卓越的贡献。他所倾力倡导的中国新兴版画不仅续写了中国传统"复制版画"的新篇，而且填补了中国美术史上"创作版画"的空白，在中国现代美术史上具有划时代的贡献。

2. 延安美术的摇篮——鲁迅艺术学院

红军长征胜利到达陕北后，1936年5月，中国共产党向国民党政府发出停战议和一致抗日通电。8月25日，中共中央公开发表《中国共产党致中国国民党书》，再次呼吁停止内战，建立抗日民族统一战线。1936年12月12日，"西安事变"爆发，中国共产党迅速确定了和平解决的方针。应张学良、杨虎城的邀请，中共中央派周恩来、叶剑英等人赴西安谈判，迫使蒋介石接受停止内战、联共抗日等六项条款。1937年1月，中共中央入驻延安，而日本帝国主义正在不断地蚕食我国领土，东北和华北地区相继沦陷。7月7日，日本侵略军向北平西南的卢沟桥发动进攻，制造了震惊中外的七七事变。7月8日，中共中央发布通电号召全国人民团结起来，抵抗日本的侵略。9月22日，国民党中央通讯社发表了《中共中央为公布国共合作宣言》，至此，抗日民族统一战线正式形成。此时，国统区的许多进步青年和文化人士通过各种渠道来到延安。由于投奔延安的文艺青年比较多，又恰逢国共第二次合作开始形成，中国共产党领导下的红军改编成国民革命军第八路军和新编新四军开赴抗日前线。这时的延安基本上已远离战争，进入了休养生息的延安时期。1937年秋，"上海救亡演剧第五队"来到延安，这是来自大都市上海的第一个文艺团体。毛泽东等中央领导亲自会见并宴请了第五队的全体成员，毛泽东代表党中央对他们的到来表示欢迎。后经毛泽东、周恩来等人提议，在延安办一所艺术学院，用来培养更多的革命文艺战士，为抗日及以后的中国革命做人才上的储备。经毛泽东提议，将新办的艺术学院冠名为"鲁迅艺术学院"。一则因为鲁迅是文化名人，在社会上具有崇高的声望；二则因为鲁迅是无党派人士，不大过问政治，容易获得国民政府的接受和支持。

1938年2月，毛泽东、周恩来、林伯渠、徐特立、成仿吾、艾思奇、周扬等联名发出鲁迅艺术学院《创立缘起》一文，文中提出，鲁迅艺术学院的创办是为了培养中共中央需要的、能够不断地为革命宣传提供需求的文学工作者，要让艺术成为革命运动的强力武器，使艺术工作者成为战争中不可缺少的中坚力量，使鲁迅艺术学院成为中共中央在抗日战争中文艺政策的核心地带。[①] 文中还写道，艺术是宣传、发动与组织群众的最有力的武器，培养抗战的艺术工作干部已是不容稍缓的工作，因此，决定创立鲁迅

① 参见周明珠《浅析延安时期鲁迅艺术学院中的美术教育》，载《大众文艺》2015年11期，第210页。

艺术学院,要沿着鲁迅开辟的道路前进。①

与此同时,中共中央委托沙可夫、李伯钊、左明等人负责筹建鲁迅艺术学院。筹建过程中,上海一带的大批文艺工作者陆续来到延安,为学院的创办创造了有利的条件。1938年4月10日,鲁迅艺术学院在延安成立,4月28日,毛泽东在鲁迅艺术学院发表演讲时说:"鲁迅艺术学院要造就具有远大的理想、丰富的斗争经验和良好的艺术技巧的一派文艺工作者,这三个条件缺少任何一个便不能成为伟大的艺术家。"

毛泽东的演讲无疑将鲁迅艺术学院的使命推向了一个新的高度。为此,鲁迅艺术学院制定的教育方针是:"团结与培养文学艺术的专门人才,致力于新民主主义的文学艺术事业。"1940年5月鲁迅艺术学院更名为"鲁迅艺术文学院",简称鲁艺。毛泽东还亲自为鲁艺题写了校训:"紧张、严肃、刻苦、虚心。"并题词:"抗日的现实主义,革命的浪漫主义。"鲁艺当时汇集了来自全国各地的一些文学家、艺术家和有志于文艺事业的革命青年(包含一些归国华侨)。1936—1940年间,相继到达延安的美联成员和参与新兴木刻运动的美术家有胡蛮、叶洛、胡一川、沃渣、江丰、马达、陈铁耕、黄山定、张望、温涛、力群等人。他们以鲁艺美术系为平台,将新兴木刻版画推广到延安,并培养出古元、彦涵、王琦、罗工柳等一批著名的木刻版画家。这一时期来到延安的漫画家有张谔、蔡若虹、华君武、米谷等人。鲁艺的美术教育在一定程度上继承和发扬了左翼美术运动的精神,并采取理论与实践相结合的美术教育方式,形成了重视深入生活、深入前线的创作理念。这一教育思想及教学特点,对新中国的美术教育产生了持续的影响。

在民族矛盾尖锐复杂的情况下,延安既是抗战时期的大后方,也是中国共产党领导下的政治和文化中心。鲁艺的成立,为来自全国各地的艺术人才和进步青年提供了一个很好的学习与实践的场所。而鲁艺在教学与实践中也得到迅速的发展,具有明显的时代特征。鲁艺的艺术氛围加上政治上的鼓动,使每个来到延安的艺术家和青年学生充满高昂的革命热情,而这种革命热情所创造的艺术成就也是空前的。

人才的培养是鲁艺的核心工作,也是其教育方针。为此,1938年冬,鲁迅艺术学院美术系组建了"鲁艺木刻工作团",奔赴敌后抗日民主根据地,贴近工农兵的生活和斗争,把教学实践与革命斗争结合起来。在向工农兵学习的同时,他们还虚心向民间艺术学习,而民间艺术与版画的成功嫁接,开辟了新年画的创作领域和木刻中国化的道路。

1940年春,鲁艺美术系组建了鲁艺美术工场(美术研究室),从此,鲁艺进入了美术理论指导实践创作的新领域。

鲁艺初创时期是以短训班的方式培养抗日宣传急需的艺术人才,后期开始转向尝试建立科学系统的正规化教学体系。虽然这一过程在整风运动中被批判为"关门提高"而受到冲击,但它所进行的许多有益的探索,为新中国文学艺术教育理念的形成和发展

① 参见王纪刚编著《延安大学校》,世界图书出版公司2016年版,第62页。

奠定了重要的基础。政治素质与艺术素质并重，基础训练与创造能力培养，成为鲁艺办学的基本方针。1941年，在延安成功地举办了"鲁艺美术工场首届美术展"。这一届的美术展作品内容比较丰富，展出的作品有漫画、木刻版画、剪纸和新年画等。

1940年7月，鲁艺制订了新的教学计划，经修订后予以实施。1941年6月，鲁艺在招生简章中公布："以马列主义的理论与立场，培养适合抗战建国需要之艺术文学人才，为建立中华民族新民主主义的艺术文学而奋斗。"[①] 以此为宗旨，学院的定位从"抗战的短期需要"转型为"抗战建国需要"。此时的教育方针、课程设置、学时安排、教学原则，以及教学的考核与管理已初步形成了系统化、正规化的办学格局。而在鲁艺学院化的同时，有的教师和学生也充分张扬自己的个性，甚至锋芒毕露。此时的鲁艺美术系还举办过塞尚、毕加索的画展，追求一种西方印象派和现代派的美术情调。此外，马蒂斯和凡·高的画风也不断地渗透到鲁艺。不仅美术系如此，音乐系、戏剧系更是充满西方的色彩。1941年1月举办的具有鲜明学院风格的音乐会就体现出西方音乐的特点。

由此可以看出，鲁艺的学院化思潮有悖于鲁艺创办时所确定的政治性与革命化的办学宗旨，导致了学术至上、创作至上的思想抬头。甚至一些作家在文章中流露出不满与苦闷，这种思想在鲁艺引起了极大的争议。为了扭转这一局面，中共高层的整风运动开始向文艺界蔓延。1942年4月22日，《解放日报》刊出鲁艺整风运动的消息。在1942年5月的延安文艺座谈会上，毛泽东把鲁艺说成是"小鲁艺"，把走群众路线说成是"大鲁艺"，他认为"小鲁艺"是不够的，必须到"大鲁艺"去学习，只有这样，文艺创作才有源泉，才会受到广大群众的欢迎。在这场整风运动面前，周扬猛然觉醒。1942年9月，周扬在《解放日报》上发表了一篇题为《艺术教育的改造问题——鲁艺学风总结报告之理论部分：对鲁艺教育的一个检讨与自我批评》的文章，代表了鲁艺人的集体反省。接下来，鲁艺的每个人在这场整风运动中都进行了全面深刻的反思。这场整风运动实质就是一场知识分子改造运动。为了革命事业着想，必须割掉他们心灵深处的资产阶级和小资产阶级思想，将所有可能成为革命力量离心力的东西予以扫除。实践证明，经过延安整风运动后的鲁艺，其精神风貌与工作作风与此前迥然不同。

诚然，在一个高度政治化和军事化的生活环境中，鲁艺的每个人都在经受着种种考验，在呕心沥血地使自己完成脱胎换骨的使命，并由一名文化人士转变为政治上合格的革命战士，这是角色转换首先必须完成的一个任务。鲁艺的变革是共产党人运用马克思主义基本原理解决中国革命实际问题的重大成果，在中国共产党文艺建设史上具有重要的现实意义和深远的历史意义。

1941年，中共中央决定将陕北公学、中国女子大学、泽东青年干部学校合并成立延安大学，吴玉章任延安大学校长。1943—1944年，延安鲁迅艺术文学院、自然科学院、民族学院、新文字干部学校和行政学院相继并入延安大学。鲁迅艺术文学院在不到

① 《延安文艺丛书》编委会编：《延安文艺丛书》第16卷《文艺史料卷》，湖南文艺出版社1987年版，第647页。

8年的时间里，不仅造就了大批适应抗战需要的文艺干部，而且直接或间接地协助和建立了一些艺术院校和文艺团体，为解放区培养了大批新时代的人才。

1945年11月，中共中央决定将延安大学迁离延安，去东北新解放区办学，延安鲁艺师生奔赴东北执行新的任务。至此，延安鲁艺完成了其历史使命，宣告解体。创办延安鲁艺是中国共产党在民族危亡的历史关键时刻做出的重大决策。它直接服务于抗战这个主题，并始终坚持为抗战培养艺术干部，创作优秀的革命文艺作品。鲁艺师生用艺术这个武器去唤醒、激发民众的抗日热情，为抗战胜利提供了精神上的支持。抗战胜利后，鲁艺师生带着在延安形成的观念和在学习中取得的成就与经验，投身于创建东北鲁艺的建设。中华人民共和国成立后，鲁艺师生随军进入全国各大主要城市，为新中国的文艺事业做出了不可磨灭的贡献。

3. 左翼美术家联盟与延安美术思潮

20世纪30年代初期，以上海为中心的左翼文艺运动，将"五四"以来反帝反封建的新文化运动推向了一个新的高度。与此同时，中国共产党开始有组织、有纲领地领导文化思想战线上的斗争。土地革命时期，中国共产党领导下的文化工作从苏维埃进入国民党统治区的大上海，在白色恐怖下开拓出革命美术的一个个阵地。1928—1929年，现代文学史上围绕着无产阶级革命文学的倡导，在上海爆发了一场论战。由于当时革命文学的倡导者大多处于由小资产阶级向无产阶级转化的过程，他们对马克思主义理论学说存在片面性的理解和绝对化的思想。同时，由于受到当时国内外"左"倾社会思潮影响，反对鲁迅、茅盾等人在革命文学上的主张的声音开始出现，甚至有人否定"五四"新文学的成就，并把批判的矛头指向鲁迅和茅盾等进步作家，从而引发了一场进步文学阵营内长达一年多的"革命文学"论争。这场论争引起了国共两党的注意。1929年9月，国民党召开"全国宣传会议"，并提出以三民主义文艺政策来梳理统一文坛。为了与国民党争取上海这块宣传阵地，中共中央文委做出决定停止论争，并由中宣部和江苏省委宣传部贯彻中央这一精神。与此同时，中宣部和江苏省委宣传部的领导亲自找鲁迅商谈，并找"创造社""太阳社"的骨干谈话，提出停止论争，团结一批进步作家，建立作家联合组织，更好地服务于革命，这就是后来的左翼作家联盟（简称"左联"）。左联成立后，鲁迅被推举为盟主，但在左联的组织内部，鲁迅没有担任具体的实际性领导工作，参与执行领导和组织工作的是周扬、徐懋庸等进步青年。与此同时，鲁迅在上海倡导和发起了新兴木刻运动。从诞生的那天起，新兴木刻运动便和中华民族的解放事业紧密相连，成为中国革命文艺的一个重要组成部分。1930年7月，中国左翼美术家联盟在上海成立，中共党组织派出党员张眺（耶林）参加成立大会，并执行党组织的领导工作。中共中央文委委托夏衍出席。中国左翼美术家联盟主要是以时代美术社为依托，并联合朝花社、一八艺社、上海漫画会等美术团体，拉开了中国左翼美术家联盟的序幕。夏衍在《懒寻旧梦录》中，曾谈到美联成立前后的一些情况：

大革命失败后，上海一带已经有了几个进步的美术团体，其中之一就是由鲁迅

领导的、成立于1928年的"朝花社";其次是1929年成立于杭州的"一八艺社"（因为1929年是民国十八年，故名"一八艺社"），这是以国立西湖美专为中心的进步学生的组织，参加者有胡一川、刘梦茵、李可染等；第三个是"时代美术社"，这也可以说是和上海艺术剧社同时成立的姊妹团体，参加者有沈西苓、许幸之、王一榴、汤晓丹等；还有一个是"上海漫画会"，这个会成立于1930年春，参加者有叶浅予、张光宇、张正宇、鲁少飞、胡旭光等。这几个美术团体，在30年初开始有了相互联系，到30年"左联"成立后，由于许幸之、沈西苓等的奔走，对上述几个团体进行了一系列的思想上、组织上的帮助之后，于1930年7月中旬，终于组成了中国左翼美术家联盟。①

夏衍的这段回忆基本上厘清了美联成立前后的一些情况，他对时代美术社的作用也是持肯定的态度并特别加以强调的。美联成立后，由于沈西苓将更多的精力放在中国左翼戏剧家联盟，美联的工作实际上由许幸之、于海负责。1932年3月，于海由张眺等人介绍加入中国共产党，并继任美联党团书记。张眺奉命调往中央苏区赣东北工作，任闽浙赣省苏维埃政府教育部长，后在反"围剿"战斗中不幸牺牲。

中国左翼美术家联盟成立之后，相继成立了几个盟员小组，如上海美术专科学校盟员小组，成员有张谔、蔡若虹、吴天（洪叶）、钱文澜、施春瘦等人；新华艺术专科学校盟员小组，成员有陈烟桥、陈铁耕、马达、王艺之等人；中华艺术大学盟员小组，成员有许幸之、沈西苓、卢炳炎、郑宝益、萧建初、王汝玉、梁白波等人；上海一八艺社研究所盟员小组，成员有胡一川、姚馥、吴似鸿、艾青、李岫石、力扬、黄山定、顾洪干等人；上海艺术大学和白鹅绘画研究所的刘露、江丰、倪焕之则以个人名义参加美联活动。此外，参加美联活动的还有几位女性盟员，她们是苏虹、易洁（叶华）和中国籍的朝鲜女子萍子。后因中华艺术大学被国民党当局查封，许幸之随即去了苏州，执教于苏州女子职业学校美术专科，并在苏州成立美联苏州小组，成员有胡琴荪、胡笛笙、胡逸民等。不仅如此，在日本东京学习美术的留学生也成立了美联东京分盟，成员有顾鸿干、黄新波、陈学书、官亦民等。

1935年8月，美联东京分盟在东京召开"中华留日美术座谈会"，并以此名义，在日本东京举办中国美术作品展览。在展出的百余幅作品中，木刻部分是中国新兴木刻版画的原作。此次展览取得了很大的成功，它首次将中国新兴木刻版画介绍给日本观众，从而打开了中日木刻版画交流的大门。

美联成立不久，革命美术理论的建设也是美联的重要工作之一。1930年年底，在夏衍主编的《艺术月刊》和《沙仑月刊》上，发表了两篇许幸之的论文《新兴美术运动的任务》和《中国美术运动的展望》。这两篇论文实际上是美联在成立后，所提出的左翼美术运动在理论上的构建和行动纲领。在《新兴美术运动的任务》一文中，许幸之明确地提出了无产阶级新兴美术运动的具体方案：

① 夏衍：《懒寻旧梦录》，生活·读书·新知三联书店1985年版，第174~175页。

1. 我们必须立在一定的阶级立场，彻底的和支配阶级及支配阶级所御用的美术政策斗争。

2. 我们必须把握辩证唯物论，以克服支配阶级的美术理论，并批评他们的美术作品。

3. 我们必须强大我们的新兴美术运动，并须充分地磨炼我们的作品，以驾凌于支配阶级的美术作品。

4. 我们必须确立美术与社会生活的关系，及其自身存在的价值，并须完成支配阶级所未完成的美术的启蒙运动。

而《中国美术运动的展望》涉及新兴美术运动的性质和任务，实际上成为左翼美术运动的总宣言。全文分为五个部分：

1. 初期美术运动与社会变革
2. 美术运动与美术品的检查
3. 布尔乔亚美术运动的末日
4. 新兴美术运动的萌芽
5. 新兴美术运动的出路

此文最后论述了左翼美术运动的历史任务。在美联成立前后的左翼美术团体中，虽然各自的纲领或宣言在具体表述上有所不同，但有一点是一致的，那就是这些美术团体都不仅仅把新兴美术运动看成美术上的一种流派斗争，而是看作为人民大众、为无产阶级斗争服务的一种手段。

许幸之（1904—1991），江苏扬州人，擅长油画、粉画。1916年随吕凤子学画，1919年入上海美术专科学校学习。1923年，许幸之在上海美术专科学校和东方艺术研究所期间，创作了《母与子》《落霞》《天光》等现实主义油画作品。成仿吾对《天光》等作品给予了高度的赞扬："幸之君的《天光》是最浪漫的作品，然而那一束微弱的天光刚把一只无处投奔的小鸟，只是停留在空际，下界还是沉沦在黑暗里……幸之君的《母与子》《落霞》及其他都好。"1924年，许幸之赴日本东京美术学校油画系学习。在日期间，他与郭沫若、成仿吾、郁达夫等人交往甚密，并得到郭沫若的资助完成学业。1927年，他应郭沫若电召回国，在北伐军总政治部参加变革社会的斗争。1929年，任中华艺术大学西洋画科主任。1930年2月，他与沈西苓、王一榴、刘露、汤晓丹等创办左翼美术团体——时代美术社，为左联发起人之一，并被推选为美联主席。抗战时期，他在苏北解放区参加筹建鲁迅艺术学院华中分院的工作，并在该院美术系和戏剧系任教。

1932年6月6日，《文艺新闻》周刊"美术版"发表了一篇署名"违忌"的《普罗美术作家与作品》的专论文章，提出普罗（无产阶级）美术应具备以下四个方面的内容：

1. 反对帝国主义、统治阶级、资本家地主的斗争生活

2. 革命政权下的集团生活片段
3. 劳动者的痛苦生活与被压榨、剥削的情况的写实
4. 资本主义垄断的罪恶与金钱恐慌的暴露等

显然，普罗美术运动关注的是美术宣传的战斗功能，追求的是美术的社会功用价值，它把美术同革命的政治斗争密切地联系在一起。因为这些热衷于革命的青年美术家有一个由布尔乔亚转换到普罗式的美术创作过程，他们希望能够尽快地在火热的革命斗争中、在广大的人民群众中脱胎换骨，成为人民群众中的一员，在革命的熔炉里面重新熔铸自己的绘画思想和对作品的表现能力。作为普罗美术运动，必须融入于革命阶级进行阶级反抗的斗争。美术家在高昂的革命热情驱使下，由小资产阶级美术倾向转变到无产阶级革命美术的阵营里，为人民大众服务，为无产阶级的革命斗争服务。

参与美联活动的美术家，除版画家外，还有不少的漫画家，并具有一定的时代性成就。张谔、蔡若虹是当时美联漫画家的代表。1934年9月，《漫画生活》月刊在上海创刊，张谔、蔡若虹等人经常在该刊上发表富有革命斗争精神和具有丰富思想内涵的漫画作品。与美联过从甚密的漫画家鲁少飞主编创刊的《时代漫画》月刊，更多的是发表有关抗日救国的漫画作品。

随着时局的变化和发展，美联的工作重心也由无产阶级的宣传主题，转移到抗日救亡的宣传上来。不过，紧密结合社会革命与现实斗争，关注国家与民族命运，寻求艺术的大众化之路是美联始终如一的宗旨。抗战之前的左翼美术群体大多是各美术学校的学生和青年画家，他们崇尚马克思主义的文艺理论，运用马克思主义的阶级斗争学说来作为评判美术的创作标准。这一标准的确立，无疑在左翼美术群体和其他美术流派间划出了一道界限，也给左翼美术思潮的传播奠定了思想上的基础。

尽管以上海为中心的左翼美术思潮波及北京、广州等地，但未能扩展到全国的其他区域。这一时期的美术，除当时已经盛行的木刻版画外，其他画科仍有广泛的传播基础，有的甚至比木刻版画更为活跃。究其原因是几千年传统绘画的影响和西方绘画的渗入，对于许多画家来说，他们认为这是美术的"正统"，又具有很大的实用价值和经济价值。但这种价值观随着日本帝国主义对中国的不断入侵，也在悄悄地发生变化。卢鸿基在抗战爆发后，对战前美术发展趋势进行回顾时说：

> 虽然美术界这时发觉到有另一形态的出现，另一种理论的产生——宣传的、斗争的。但是没有给他们以丝毫的影响，也许是这支新军的青年，都不在他们的眼中吧（只是他们忘了一句话：后生可畏）。所以，新的理论的移植和新军的出现已有差不多十年，仍是不能散播到整个美术界来。一直到了民族的觉醒，开始了对日的抗战这一日，一般的情形，才承认艺术宣传及斗争是真理。也使先觉的鲁迅等成为一般所说的预言家。①

① 卢鸿基：《抗战三年来的中国美术运动》，载《中苏文化》抗战三周年纪念特刊。

引用这段话是想说明,左翼美术思潮的影响在战前虽不是全面的,但在抗战过程中,这种表现思想的特质和左翼美术运动的观点,在整个美术界都得到了进一步的认同和深化,并被普遍接受。

美联的特殊性是以美术作为革命斗争的武器,以图像作为自己的表达方式。因为无产阶级与社会革命的主体是工人和劳苦大众,美联在明确了自身的阶级属性之后,要求美术家必须走美术大众化之路,并使自己的创作深入到群众之中,以鼓动劳动者的斗争情绪,并使之成为教育、宣传、组织大众的有力武器。在宣传内容上,更加注重的是工农革命斗争中所产生的革命内容。它不是什么古典主义、浪漫主义或是写实主义,而是对压迫阶级的一种阶级意识的揭露。所以,它不仅是革命斗争的武器,而且是阶级斗争的一种武器。它的历史意义在于为无数的革命青年和广大人民群众指明了未来的方向。受美联影响,上海的漫画界也放下了布尔乔亚的趣味与浪漫情调,将抱有不同志向的漫画家统一在抗日救亡的旗帜下,让他们加入反侵略的战斗行列,走上宣传抗日的革命道路。从此,漫画从上海出发,走上了抗日的战场,为唤醒和推动全国人民的抗战意识做出了巨大的贡献。

美联在1934年举办的"革命的中国之新艺术"展览中,发出了如下宣言:

> 中国的艺术已经从为形式而斗争过渡到为意识而斗争。像所有其他的文化团体一样,中国的青年艺术家将他们的艺术绘画、木刻等等改造成为阶级斗争的一种武器。他们组织起来,建设无产阶级的文化。①

从宣言中可以看出,美联与鲁迅的文艺思想以及后来延安"特区"对文艺创作的要求几乎达到了高度契合。毛泽东《在延安文艺座谈会上的话》(简称为"《讲话》")则更加明确了艺术的阶级性:

> 我们的问题基本上是一个为群众的问题和一个如何为群众的问题。不解决这两个问题,或这两个问题解决得不适当,就会使得我们的文艺工作者和自己的环境、任务不协调,就使得我们的文艺工作者到外部从内部碰到一连串的问题。②

此后,毛泽东的《讲话》和他的文艺思想成为延安和解放区文艺创作的指导思想,并形成了延安时期现实主义的美术创作。在为政治与社会服务的关系上,美术理论家胡蛮从马克思主义文艺思想的角度,来研究美术的发展与变革。他以文艺史观的视角,紧跟时代潮流,并与革命要求相一致,以毛泽东文艺理论思想做指导,梳理了延安时期的美术状况。他在《目前美术上的创作问题》中辨析道:

> 美术创作,它不能不反映着社会生活并且有意无意表现着某一阶级某种程度上的政治意义。
>
> 无论用什么表现方式和表现方法,只有具体地形象地去表现现实生活中所具有

① 吕澎:《20世纪中国艺术史》,北京大学出版社2009年版,第270页。
② 《毛泽东选集》第三卷,人民出版社1991年版,第853页。

的革命的政治的意义，这才是彻底的现实主义。①

可以说，在《讲话》发表之后，延安及解放区的文艺创作再也没有超越社会和政治而独立存在了，它必须服从于革命的需要。

胡蛮（1904—1986），原名王毓鸿，又名王钧初，笔名胡蛮、祜曼等。河南扶沟县人，擅长油画。1925 年考入北平艺术专科学校西画系，同年，与梁以俅、徐火、尚宗振等人成立"糊涂画会"。1931 年 8 月，他参与组织了"世界艺术学会"，从事进步文艺活动。1932 年春加入左翼美术家联盟和左翼文化总同盟，分别担任常委和执委。其间，他用马克思主义的美学思想和方法论，写出了《辩证法的美学十讲》（长城书局 1932 年出版）。1933 年冬，由鲁迅、宋庆龄介绍，他为"马来反战调查团"征集革命美术作品到法国巴黎展览。1934 年 4 月，巴黎举办了"中国革命美术展览会"。随后，胡蛮撰写了《中国美术的演变》（文心书业社 1934 年出版）。1935 年 6 月，由鲁迅介绍到苏联学习和工作。在莫斯科，由萧三介绍到国际文学编辑部，加入国际革命美术家同盟并任执行委员，从事中苏美术联系活动。1939 年 5 月，胡蛮来到延安，任鲁迅艺术学院美术系美术理论研究室主任、教研组长。其间撰写《中国美术史》，这是中国美术史上第一部用历史唯物主义分析法撰写的学术专著。

抗战时期，延安是中国知识分子投奔的热土。自 1943 年蒋介石发表《中国之命运》以后，国共两党便开始激烈争夺中国民众的信任，而国民党在这场争夺战中，依赖的是武力。对中共而言，争取民心在某种意义上是中国革命取得胜利的关键因素。但争取民心靠武力解决不了问题，它需要强有力的亲民宣传策略。面对陕甘宁边区 90% 以上的文盲，美术的图像表达便具有其战略价值。因此，在美术创作题材的表现上，陶冶性情的功能已逐渐被边缘化，而向民众宣传抗日救国的革命思想，表现延安及解放区民众生活的画面则成为延安时期美术创作的方向。在民族情绪的感染下，延安成为众望所归的"红色首都"，而延安的美术也被彻底政治化了。

如上所述，美联卓有成效的工作，不仅为中国红色美术的成长树立了标准和典型，而且造就了一批杰出的木刻版画家。如果没有鲁迅的重视，没有美联的参与，没有延安制定的美术方向，中国的木刻版画艺术不知道还要摸索多少年。

4. 异军突起的木刻版画

中国工农红军长征到达延安之前，书写标语、漫画和壁画是红军美术宣传的主要形式，而漫画又是红军美术宣传中最普遍和最活跃的一个画种。它紧密地配合革命斗争的需要，起到了投枪和匕首的作用。抗战爆发后，中国漫画界承担起抗日宣传的责任，成为整个抗日战线不可缺少的一个重要组成部分。延安时期的漫画在这段时间得到迅猛的发展。

除此之外，延安时期的木刻版画在抗日民族解放战争中，曾起到团结人民、打击敌

① 郎绍君、水天中：《20 世纪中国美术文选》上卷，上海书画出版社 1999 年版，第 531 页。

人以及凝聚民族精神的重要作用。新兴木刻运动的美术精神在延安的木刻版画中得到了辩证的继承。处在新兴木刻运动时的版画艺术，理性的创作审美意识在鲁迅的引导下已经形成。受当时政治气候、艺术环境的影响，美联的中心工作亦是服从于革命斗争的需要。而当时在上海等地的画家们，有的生活习惯比较松散，政治觉悟也是高低不一。但在美术创作上，他们的作品大多与中国革命的命运和广大人民群众息息相关，创作了许多反映劳苦大众底层生活、揭露当局的黑暗统治和唤醒民众斗争意识的版画作品。然而，主张清静无为、寄情于小资情调的布尔乔亚式的美术作品也有不少。

20世纪30—40年代，中华民族处于生死存亡的危急时刻。处于非常时代的中国工农红军在中国共产党领导下，肩负着民族解放的重任，历尽千辛万苦，落脚陕北延安，建立了延安红色政权。在延安，中国共产党仍然十分重视美术对社会的作用和它的政治意义。当民族存亡处于紧急关头时，一切都必须为这一崇高的政治目的服务，当然，美术也不例外。延安时期，在美术方案的设计上，中国共产党的领导人并没有提出反对中国画和油画等画科的声明，但提出艺术必须为政治服务、为革命战争服务、为人民大众服务的方针。而中国画等画科的表现形式远不及木刻版画合适，因为木刻版画的创作针对性强，可以反复拓印、便于张贴宣传，且容易为工农兵所接受。再者，从全国各地奔赴延安的众多画家和美术工作者，除漫画家外，基本上都受过新兴木刻运动的洗礼。他们在这里发挥自己的特长，为民族的解放而斗争。这一股力量无疑成为延安木刻版画的中流砥柱。为此，木刻版画以其理性的自觉在延安异军突起。

在延安，木刻版画作为一种新的艺术形式、新的创作和传播方法，以及新的艺术和社会生活的关系，不仅带来了审美观念上的颠覆，而且也表现出新的历史现实和政治意识。由于版画是战争年代最为有效而又能够迅速传播革命的画种，因此，延安时期的美术活动多是通过版画创作来实现的。延安时期的美术创作队伍大多来自美联及其他进步美术团体的成员，他们中不少人所学的专业是油画，但为了更有效地表现"现代社会的魂魄"，他们凭借西画打下的基础，自学木刻版画，以适应延安革命美术发展的需要，为延安时期木刻版画的发展提供了有价值的作品。

1936年冬温涛来到延安，1937年9月胡一川到达延安，随后江丰等一批曾活跃于上海美联的木刻家也陆续来到延安。马达、叶洛、沃渣、陈铁耕、张望、力群等人都先后在鲁迅艺术学院美术系任教，他们不仅带来了新兴木刻运动的革命思潮，而且传授了新兴木刻的创作理念和木刻技巧，使鲁迅的美学思想及版画功能得到迅速传播。

延安时期的木刻版画，经过新兴木刻运动的演进和鲁迅艺术学院的锻造，为延安画派的形成打下了坚实的基础。其中最为重要的是毛泽东的《讲话》明确了文艺与人民和革命的关系，提出了文艺为工农兵服务的创作方向。在新的历史条件下，这为马克思主义文艺理论注入了新的思想内涵，并彻底完成了从"美术革命"到"革命美术"的转变过程。延安后期的木刻版画进入了一个划时代的丰富、变革、创新的蓬勃发展期，为抗战时期木刻艺术的发展树立了标杆。从此，延安及解放区的美术逐渐被革命化，一切主题的表述都要让位于革命的需要。

由于抗战时期的延安和各解放区的社会环境相对稳定，在中国共产党领导下，人民群众自由民主的生活氛围、淳朴的农民以及浓郁的黄土文化、充满民间艺术气息的地域环境，给木刻版画家提供了自由而广阔的创作空间。在《讲话》精神的鼓舞下，大批的木刻工作者深入农村体验生活，在陕北剪纸、窗花等民间艺术中汲取黄土文化的养料，创作出具有中国传统线条结构及陕北民间剪纸韵味的独具东方特色的木刻版画作品。延安时期，木刻版画发展的最初动力是因为具备大众化的潜质。但是，由西方舶来的现代木刻艺术在以延安为中心的边区传播过程中，在广袤的农村也曾遭遇到"水土不服"的现象。西方现代木刻强调的是黑白效果，通过黑白色彩的对比与空间的转换，赋予画面丰富而灵动的审美效果。但绝大多数中国人喜欢套色木刻的艳丽色彩，这与他们的审美趣味和生活习惯密切相关。表现节日的喜庆，展现圆满祥和的画面，传统与现代的审美相结合，这是木刻本土化在延安和解放区的一次重大实践。延安时期，木刻在民间文化中接受给养，不仅突破了中西文化的隔膜，而且通过发展表现方式、技术革新等，将传统与现代融合的木刻版画艺术传递到普通群众的生活当中。

相比新兴木刻运动中的木刻作品，延安时期的木刻版画，无论在规模上还是在艺术创新上，都取得了更大的成就，为西方现代艺术的中国本土化开辟了一条新的途径。历史也印证了这一途径的有效和成功。

二、发展中的延安美术

延安，中国共产党人在此经营了 13 年的抗战事业，并进行了一系列的对敌斗争和改造运动。在文化艺术方面，美术创作有了长足的发展，漫画和木刻版画已然成为延安美术的创作主流。在这片红色土地上孕育出了不少杰出的漫画家、木刻艺术家，为新中国的美术事业奠定了极为重要的理论基础和实践经验。

1. 延安时期的漫画活动

七七事变后，随着国民党文化专制政策的日益膨胀，国统区有不少的漫画家陆续来到延安。其中，蔡若虹、张谔、米谷（朱吾石）、华君武、陈叔亮、胡考、张仃等人先后来到延安，并在鲁艺担任美术教员（张谔被分配在《解放日报》美术部工作）。与此同时，1938 年在武汉先后成立了中华全国美术界抗敌协会和全国漫画作家协会战时工作委员会。从事漫画创作的艺术家们深刻地反思了前期漫画创作的不良倾向，并重申要发扬美联的优良传统，在漫画创作中要紧扣抗日主题，并深入敌后抗日根据地，开展统一战线的"救亡漫画"活动。这一举动无疑给延安漫画界以极大的鼓舞。1939 年，延安美术协会、漫画研究会相继成立。来到延安的漫画家在鲁迅艺术学院的自由环境下，以极大的创作热情，投入革命美术的创作中，在《解放日报》《新中华报》和《前线画报》上发表了一系列漫画作品，并以墙报、展览会等形式举办了各种主题的漫画作品

展。1942年2月15日，延安美术协会在军人俱乐部举办讽刺漫画展，共展出蔡若虹、张谔、华君武三位漫画家的作品70余幅。由于这次展出的漫画作品的主题涉及延安生活中存在的主观主义、教条主义、"党八股"、官僚作风和干部生活等方面的不良现象，表现出其特有的辛辣讽刺功能，所以产生了很大的轰动效应，原本计划于2月17日结束的展览，被持续到2月21日。三位漫画家中，蔡若虹与张谔都是来自上海左翼美术家联盟的漫画家。

这次三人漫画展主要是对延安时期社会中残存的某些缺点提出了严正批评，对革命队伍中出现的不良生活习惯和错误思想进行讽刺，不仅在延安地区产生了巨大的反响，而且引起了全国漫画界的高度关注，毛泽东等中央领导人也前往观展。《解放日报》进行了报道并刊发评论，对画展给予了高度的评价，并发表了一组文章，如黄钢的《讽刺画展给了我们些什么？》、江丰的《关于讽刺画展》、力群的《我们需要讽刺画》等。这些文章从不同的角度，充分赞扬和肯定了讽刺画展的现实社会意义。他们认为，在延安的新社会中残留着某些不健全、不合理的现象。作为严肃的革命艺术家，对于不协调的事物，要充分暴露它们的丑态，揭露一切不正之风。否则，它们将影响革命事业的进步和发展。然而，对于这次讽刺画展，也有不同的声音：尽管"暴露黑暗"是文艺存在的客观必然性，但这种风格偏激的文艺作品在延安是不该存在的；任何形式的讽刺、批评都应无条件地服从抗日统一战线的主题。1942年5月，毛泽东在《讲话》中明确指出：

> 我们的文学艺术都是为人民大众的，首先是为工农兵的，为工农兵而创作，为工农兵所利用的。
> ……
> 讽刺是永远需要的。但是有几种讽刺：有对付敌人的，有对付同盟者的，有对付自己队伍的，态度各有不同。我们并不一般地反对讽刺，但是必须废除讽刺的乱用。
> ……
> 对于革命的文艺家，暴露的对象，只能是侵略者、剥削者、压迫者及其在人民中所遗留的恶劣影响，而不能是人民大众。①

在漫画展的"作者自白"中说道：

> 我们已经看到了新社会的美丽与光明，但也看到了部分的丑陋和黑暗。这些丑陋和黑暗是从旧的社会中，旧的思想意识中带过来的渣滓，它附着在新的社会上而且在腐蚀着新的社会。我们——漫画工作者——的任务，就必须是：指出它们，埋葬它们。
>
> 主观主义、教条主义、宗派主义的威风虽然能造成动人听闻的大事件，可是它的鬼魂却依附在那些琐微的社会生活上。一切不健康的言语行动，不正常的生活习惯，不合理的工作制度，都是它们的藏身之所，都存在着它们繁殖的细胞，而最可

① 《毛泽东选集》第三卷，人民出版社1991年版，第863、872页。

怕的是这些细胞常常在人们的习惯中而被忽视。我们讽刺画展的意义就在于揭露它们的原形,要大家警惕,使它们不至于在新的社会,新的生活,新的革命事业中存在和滋长。

……

……我们很高兴,只有在这样的社会中,能让我们指出它的缺点——也就是我们大家的缺点——而不致得到压迫和迫害。我们为什么不应该对这社会有更高的热爱哩?我们就将以这次的画展来表达我们的热爱。

对于如何克服旧的思想意识等问题,当时延安文艺界还存在一些思想上的分歧,其实也就是文艺的方向问题。1941年5月,毛泽东在延安高级干部会议上做题为《改造我们的学习》的报告,标志着延安整风运动的开始。而这一次的三人漫画展正好配合了这一次的整风运动,延安文艺界的整风运动也由此拉开了序幕。

蔡若虹是由香港转赴延安的,在鲁迅艺术学院美术系任教。1942年2月在延安参加华君武、蔡若虹、张谔三人漫画展。其中,蔡若虹的《两种衣服的吵架》和《醉了的自由》等漫画作品参加了此次展出。1933年,蔡若虹在上海开始了他的漫画创作生涯,直至1938年,始终在上海用漫画进行革命斗争。在这段时间里,他的具有代表性的一些漫画作品,如《剩余价值的价值》《全民抗战的巨浪》受西方表现主义的影响比较大。由于他这段时期的漫画创作过于追求和模仿乔治·格罗斯而脱离中国大众的期待视角,所以有些作品很难被中国大众接受和欣赏。为此,他也曾受到鲁迅的间接批评。蔡若虹在晚年曾坦言道:"我的改变一直到1942年延安文艺座谈会以后才真正开始。"

自从参加延安文艺座谈会以后,蔡若虹在漫画创作上表现的主题一律转变成阶级斗争的形式,并且抛弃了格罗斯式的表现主义手法。他吸收传统线描的方法来描绘人和物体,线条单纯明晰,构图简洁。1946年,他在任《晋察冀日报》美术编辑时,在山西平定县荫营村上堡参加土改工作。这个时候,蔡若虹才真正认识到中国农民的真实生活。他收集了很多贫苦农民的生活材料,并深入他们中间去体验生活。回到报社后,利用这些收集来的材料和自己的切身体会,创作了一组漫画《苦从何来》。这组漫画的最大特点就是在人物造型上虽然没有做夸张变形的处理,但在刻画人物内心感受和饱受苦难的形象时,进一步将立意提高到更为重要的层面。这些生活在中国北方山区的农民身上,既有旧时代深重的精神创伤和思想烙印,又有新时代到来前的祈求翻身解放的信念和希望。组画只有爱憎之分,没有高下之别。因此,《苦从何来》的立意,其主题的选择必然是表现贫雇农的苦和地主阶级的恶。画家采用民间传统的绣像形式和传统中国画的线描方法,以线为骨,笔意甚浓。画中人物形态顾盼传神,线描流畅自然。在《苦从何来·人驴》(图5-1)中,画家把拉磨老人和不拉磨老人的神态刻画得真实动人。此作把长期从事繁重单调劳动对人体的伤害展现出来,揭示了农民的苦难与地主的残酷。这是画家深入生活所得,不仅表现出中国漫画艺术独特的审美价值,而且为新中国连环画的创作打下了坚实的基础。

张谔(1910—1995),江苏宿迁人,擅长漫画。1928年,入杭州艺专雕塑系学习,

后转入上海美专西画系学习。1932年参加左翼美术家联盟,被选举为执行委员。其间曾任《漫画与生活》《中华月报》美术编辑、《漫画战地》主编、《民族生路》出版人。1938年,先后在武汉和重庆《新华日报》工作,并发表大量抗日漫画作品。1940年来到延安,任《解放日报》美术部主任。1942年,参加延安美术协会举办的华君武、蔡若虹、张谔三人漫画展。张谔的《我是世界第六号》揭露了某些党员干部的官僚主义思想,他们把自己放在马克思、恩格斯、列宁、斯大林、毛泽东之后,以"第六号"自居。漫画对那种不可一世、狂妄自大的官僚作风予以极大的讽刺。他的漫画《我正在后退》(图5-2)描绘的是抗战时期,八路军将日军打得团团转。而蒋介石一手拿着"军令统一"的文件,一手拿着枪追赶在八路军的后面,企图以破坏"军令统一"为借口,反对八路军抗日。此作深刻揭露了蒋介石积极反共,消极抗日,倒行逆施的反革命行径。在反映延安大生产运动、边区民主政治和边区民众的社会生活诸方面,张谔也创作了很多符合人民大众欣赏的漫画作品,如1940年3月16日在《新华日报》上发表的漫画《秋收》。此作描绘出中国共产党在抗日根据地建立起劳动人民当家做主的民主政权,实行减租减息、拥政爱民的政策,表现出社会经济繁荣、民众安居乐业的大好局面。

图5-1 《苦从何来·人驴》(蔡若虹作)

图5-2 《我正在后退》(张谔作)

1942年延安三人漫画展中还有另一位漫画家华君武。与蔡若虹、张谔所不同的是,华君武不是美联成员,也没有专业美术学校的教育背景,而是天生喜欢绘画。他在自传《漫画一生》中写道:"我自幼喜欢绘画,但一画静物,就很狼狈,总也画不像,我喜欢用比较随意的、写意的手法画画。这符合我的性格,最终我选择了漫画。"

1933年,华君武到上海大同大学附属中学上高中,此后便经常向报刊投稿,并开始发表漫画作品。1936年夏,他到上海商业储蓄银行和中国旅行社工作,当初级试用助理职员。1938年来到延安,从此开始了他的职业漫画生涯。来到延安后,初入陕北公学学习,后任鲁迅艺术学院研究员和教员。1942年2月15日参加延安美术协会举办的华君武、蔡若虹、张谔三人漫画展。这次漫画展是在延安文艺座谈会之前举办的,因

此，在漫画创作中不免存在着一些浪漫的自由主义思想。华君武的漫画《摩登装饰》描绘了有的党员干部不认真学习马列主义，只不过是把马列著作当成一种装饰品，做表面文章而已；而《军民关系》则批评有的同志随便拿老百姓的东西、破坏军民关系的错误行为。

对于这次讽刺画展，华君武后来在总结时说道：

> 延安"讽刺画展"有没有缺点，甚至是错误，我不能代表蔡若虹、张谔两位同志来讲，但是从我自己当时的思想、政治水平来看，肯定会有缺点的。第一，在当时，抗日是全国的头等大事，延安是抗日的中心（当时自己的认识水平还很低），来讽刺延安内部的一些问题，此时此地是否恰当。第二，我当时自己的思想还有比较浓厚的自由主义、个人主义、极端平均主义思想，漫画是表现作者的思想立场的，有错误的思想就会程度不等地表现出来，但是这些作品散失了，现在也无法一一来评判了。……由于我们技术上的限制，修养和认识的不足，以及和一般的社会生活间的距离，因而在这次画展的作品中，我们的取材，或不免有并非属于普遍的现象；我们的视野，不免有局限于狭小的范围；我们的能力，不免有不能击中要害的遗憾。

华君武自参加延安文艺座谈会以后，在思想意识方面有了很大的转变。此后，他把日本帝国主义和一切剥削阶级作为自己漫画暴露和讽刺的主要对象，将漫画这一武器的锋芒直接指向民族和阶级的敌人。例如，他于1945年5月创作的讽刺漫画《榜样》（图5-3），即以波茨坦会议敦促日本投降为背景，描绘了日本军国主义首恶战犯东条英机在法西斯首魁之一墨索里尼被倒吊的尸体前面瑟瑟发抖，深感自己的死期已经来临。此作昭示了法西斯的灭亡，并宣告抗日战争即将取得全面胜利。1943年，世界反法西斯战争形势发生了根本性的转变。从世界范围来看，斯大林格勒会战与同时期发生的瓜达尔卡纳尔岛战役和阿拉曼战役一起，构成了1942年年底反法西斯战争大转折的标志性战役。随着战争的结束，盟军开始由防御转向进攻，法西斯节节败退，日本帝国主义的末日即将到来。

图5-3 《榜样》（华君武作）

图5-4 《丰收》（华君武作）

1944年11月3日刊登于《解放日报》的讽刺漫画《丰收》（图5-4）绘有一人物化的蝗虫坐在米袋上，旁边坐的是孔祥熙和蒋介石，而被饿得骨瘦如柴的农民，还得跪

着把自己少得可怜的一点收成交给他们。此作深刻地揭露了以蒋介石为首的国民党反动派盘剥劳动人民的罪恶。

与华君武同为浙江老乡的米谷也是延安漫画界的中坚力量之一。他们俩既不同门，也不同宗。华君武学的是白俄漫画家萨巴乔的画法，讲究线条流畅，造型准确且夸张得体；而米谷学的是英国政治讽刺漫画家大卫·罗的画法，讲究黑白传神，色彩明快。米谷是科班出身，有接受美术专业教育的背景。但他们两人来到延安后，在漫画创作上，都开始摆脱模仿并逐渐形成了自己的艺术风格。

米谷（1918—1986），原名朱禄庆，学名朱吾石，笔名李诚、石兰、令狐原等，浙江海宁人，擅长漫画。1934年，考入杭州国立艺术专科学校，1935年转入上海美术专科学校西画系学习。1937年抗战爆发后赴延安，以漫画作为斗争的武器，投入抗日救亡的革命洪流中。1939年，在延安鲁迅艺术学院美术系、美术工场学习和创作。与华君武一起创办延安鲁迅艺术学院漫画研究班，为延安漫画的进步和发展做了大量的工作。1941年3月4日刊登于《新华日报》第二版的漫画《为将士洗脏衣裳》（图5-5）描绘的是八路军女战士为前线战士洗衣服的场景。图像以勾线为主，粗犷的笔触和富有节奏的人物肢体动作生动地表现了八路军前方战士与后方民众亲密无间的革命友情。此作扬弃了大卫·罗的一些辛辣意味和合理虚构情

图5-5 《为将士洗脏衣裳》（米谷作）

节的手法，注入了中国传统线条结构中的某些元素，更加贴近中国人的审美情趣。1942年，米谷到苏北新四军一师文工团任美术组长，不久因伤寒病，组织批准他回家乡休养。1943年到上海，续写他的漫画人生。1946年，米谷创作的漫画《新招牌，旧顾问》（图5-6）以辛辣的笔意描绘了"蒋记政府"在抗战结束后，聘请日本侵华战犯为内战顾问。作品尖锐地揭露了国民党当局在抗战胜利后，仍不忘与日本侵略者暗中勾结，进行反共计划和发动内战阴谋。此作在人物构图上继承了大卫·罗的创作手法，人物形象主次颠倒，极具讽刺意味。

延安时期，同属浙江一系的漫画家除华君武、米谷外，还有陈叔亮、胡考等。

陈叔亮（1901—1991），名寿颐，浙江黄岩人，擅长油画、版画、漫画和书法。1930年入读上海美术专科学校西画系，师从倪贻德学习西洋画法。抗战爆发，他以多才多艺的创作才能，积极投身于各种抗日宣传活动。七七事变后，陈叔亮带了三名进步青年学生，于1938年秋来到延安，

图5-6 《新招牌，旧顾问》（米谷作）

在延安鲁迅艺术学院美术系任教员。其间，他创作了大量的木刻版画和漫画作品，如《新麦》《民选大会》《十分钟的"民意"制造所》等。其木刻作品中，人物服饰多用阴纹刻线来表现服饰上的纹理。阳刻单线刀法喜作竖线处理，如木刻作品《介绍候选人》就是采用这种刀痕的组织排列，在黑白之间营造出更加清晰、明亮的画面视觉。这是陈叔亮版画的重要技法和特征。古元的木刻版画中，许多刀法都可以看出这一演进的轨迹。陈叔亮的漫画很少采用明快的线条勾勒，基本上是采用速写的表现形式。如漫画《十分钟的"民意"制造所》通过对线面的表述，使对象的表现结构更为明朗，表现手法也更为丰富。对于延安时期的漫画创作，他在自己的回忆录中说道："在鲁艺先后八年多，我始终带着自己的速写本子，出入于广大群众之中，面对着周围的生活图景，画下了大量的速写画稿，称之为《西行漫画》。"

1942年延安文艺座谈会后，陈叔亮利用几年时间深入边区农村、深入群众生活，在广阔的黄土地上，创作了大量反映边区民众生活的漫画作品。

胡考（1912—1994），浙江余姚人，擅长漫画、中国画。1931年毕业于上海新华艺术专科学校。此后几年的时间里，主要在上海从事漫画创作。20世纪30年代初期，鲁迅在上海发起新兴木刻运动，胡考在新兴版画的推介、普及和提高方面做了大量的工作，不仅在木刻版画上论述颇多，而且对漫画也有不少的论点。这在当时对一个年轻的漫画家来说，确是少有的。作为文艺界旗手式的人物，鲁迅对他所绘连环漫画《西厢记》的评论或多或少地影响了他在漫画创作上的风格与走向，并对他的漫画创作观产生了深刻的影响。1935年3月29日，鲁迅在写给曹聚仁的信中说：

> 胡考先生的画，除这回的《西厢》外，我还见过两种，即《尤三姐》及《芒种》之所载。神情生动，线条也很精炼，但因用器械，所以往往也显着不自由，就是线有时不听意的指使。《西厢》画的很好，可以发表，因为这和《尤三姐》，是正合于他的笔法的题材。不过我想他如用这画法于攻打偶像，使之漫画化，就更有意义而且路也更开阔。不知先生以为何如？①

从这封信中可以看出，鲁迅对胡考的漫画想必是关注已久的了。他对胡考的漫画评论非常客观，既有肯定，也有否定。肯定的是，"神情生动，线条也很精炼"；否定的是，"但因用器械，所以往往也显着不自由，就是线有时不听意的指使"。这些评论无疑对胡考后来的美术创作产生了重要的影响。抗战爆发后，胡考参加了"救亡漫画宣传队"。1937年，他随宣传队来到武汉，任全国漫画作家协会战时工作委员会委员，后任《新华日报》美术编辑。1938年，他来到延安，任教于鲁迅艺术学院美术系。抗战时期，胡考一改上海时期"鸳鸯蝴蝶派"的漫画创作风格，十分重视抗战题材的漫画创作，特别强调漫画宣传的革命性，他在《漫画与宣传》中说：

> 全面抗战开展之后，一般的知识分子都深知漫画是极好的宣传工具，无论对民

① 姜维朴编：《鲁迅论连环画》，人民美术出版社1956年版，第36页。

众，对士兵，对外，对敌……我们应当更努力的干下去。我们欲求民族解放，摆脱一切帝国主义的侵略，欲打败当前武装侵略我们的敌人，我们必须使得每一个国民都有坚强的抗敌信心，都了解亡国的惨痛，（漫画宣传工作）在这种场合便有其绝对的重要性。

胡考在武汉任《新华日报》美术编辑时，几乎每天都要发表一幅漫画，这些作品以抗战为题材，在揭露日本帝国主义的侵略、鞭挞汉奸卖国求荣等方面，起到了很好的宣传效果。例如，他的漫画《游击战不仅牵制敌人而且袭击敌人》描绘的是八路军的游击战术把日军打得丈二和尚摸不着头脑，大快人心，鼓舞了广大军民的士气，挫败了日军的锐气，并在夸张中产生趣味。漫画《今年的"三八"——抗日中的妇女》形象生动地再现了抗战时期广大妇女积极参与前线伤员的救护工作，人物形象真实，用笔流畅，白描的表现手法非常明显。

日寇的入侵给中国人民带来了深重的灾难，同时也唤醒了中国人民奋起反抗的民族意识，母亲送儿子、妻子送丈夫踊跃报名参军；广大妇女不仅为八路军、新四军做衣纳鞋、救护伤员，慰劳军属也成了她们的主要任务之一。胡考的组画《抗战歌谣》（图5-7）反映的就是这一主题。其内容都是抗战时期后方民众支援前线战士的真实故事。这是以八首诗组成的八幅图案，可谓诗中有画，画中有诗。组画采用朴素简练的笔法，描绘出鲜活的人物形象。胡考的漫画，其线条承袭了中国传统的白描法，在细线条的勾勒中，他的笔端不时流露出北宋画家李公麟的影子，又因漫画意趣简化了自然对象的烦琐羁绊。他的漫画线条除表现一波三折的流畅外，还注入了一些几何线条的直线描法和墨块的运用。这使他成为延安时期漫画家中，擅于运用白描技法的代表人物。

图5-7 《抗战歌谣》（胡考作）

延安时期，受中国传统绘画影响较深的漫画家，张仃算是比较突出的一个。他的漫画不同于他的山水画，而更多地带有界画及工艺美术的色彩，所以他的漫画用笔亲润，敷彩淡雅，意趣有余。叶浅予评价张仃在20世纪30年代的漫画时说：

> 张仃这个名字在30年代漫画界初露头角时，漫画刊物的编者们好像发掘到一座金矿，舍得用较大篇幅发表他的作品。……张仃在抗日战争前夕，和上海的漫画刊物取得联系，发表了大量针对反动政策的讽刺画，显示了这位漫画青年的政治敏感和造型才能，很快成为漫画界中坚力量。

张仃（1917—2010），号它山，辽宁黑山人。1932年入北平美术专科学校国画系学习。1934年，参与组织"三C战地宣传队"，以漫画为武器进行抗日宣传，同年在北平组织筹建左翼美术家联盟。1936年春，张仃来到南京，为《中国日报》《扶轮日报》《新民报》创作漫画。这一时期，他作品主要是揭露日寇侵略和社会的一些丑恶现象，如《看你横行到几时》《乞食》《春耕》等。七七事变后，张仃在《救亡漫画》上发表了《战争病患者的末日》《收复失土》等漫画作品。1938年赴延安，任教于鲁迅艺术学院，并任陕甘宁边区美术家协会主席。抗战时期，张仃创作的《兽行》无情地揭露了日本帝国主义侵略好战的丑恶面目。《东北军脚上的镣铐》诙谐幽默地揭露了国民党的不抵抗政策导致东北军被动抗日的局面。而《好鸟枝头亦朋友》则通过画面引人深思：老鹰和小鸟在一棵松树上能成为朋友吗？小鸟只能被老鹰吃掉。所谓的"共存共荣"完全暴露出日本帝国主义妄想蚕食中国的狼子野心。漫画《收复土地》（图5-8）是七七事变后，张仃发表在《救亡漫画》上的一件作品。画面描绘的是一名抗日军人一手握枪，一手高举大刀，两腿横跨长城内外，仰天长啸："收复土地！"背景是山海关外的战火硝烟及长城外的肥沃土地。抗日军人衣服的两只袖口在画家的笔下变成了两个威力无比的炮口，表达出画家面临亡国之痛的忧国情怀和"打回老家去"的心声。张仃这一时期的漫画采用工笔细描的勾线方式，通过细腻的笔触和墨感，再现人物性格特征。在细微中又不失线条的流畅与快意，行线一笔而就，力健有余。他的代表作品有漫画《打回老家去》《兽行》《欲壑难填》《城头变幻大王旗》等。

图5-8 《收复土地》（张仃作）

延安时期，在诸多鲁艺弟子中，钟灵不仅擅长漫画和木刻版画，而且工于美术设计。钟灵（1921—2007），字毓秀，别名金雨。山东济南人，擅长漫画和版画。1938年赴延安，入鲁迅艺术学院美术系学习。毕业后在陕甘宁边区做文化教育工作，并开始从事漫画和版画的创作。漫画作品有《坚持团结，反对分裂》《发展边区经济，粉碎敌人

经济进攻》《顽固分子挡不住前进的历史车轮》《把妥协投降派逐出抗战阵营去》等。

延安时期的漫画家，除上述外，还有经过长征到达延安的廖承志、黄亚光、黄镇、朱光等人，但他们在延安都有很重要的具体工作，只有在闲暇时，方能从事自己喜爱的漫画创作。牛乃文、方文、克芒、张展、黎明、建庵、力夫、丽青、杨延宾等人也是鲁艺一系。他们创作了大量有关边区生活和抗战的漫画。如此众多的美术家和美术工作者汇聚在抗战时期的延安，可见，延安时期形成的漫画宣传力量为提高民众的抗日热情，激发民众的抗战斗志，起到了极为重要的作用。

2. 延安整风运动中的漫画改造

延安时期，在重视揭露党内不良现象为主要内容的讽刺漫画上，至少有华君武、蔡若虹、张谔等人投笔挂阵，在中国共产党重视和尊重文艺工作者创作自由的政治气候下，漫画家们在这晴朗的天空里，给延安的漫画注入了理想化的自由创作。受此影响，部分漫画家逐渐将以抗日救亡为主题的漫画创作转向了以揭露党内不良作风的讽刺漫画创作上来。一时间，讽刺漫画如同疾风暴雨般地向延安各级领导干部袭来，造成了一定的紧张局面。

1942年2月，由华君武、蔡若虹、张谔三人合办的讽刺画展，展出的作品主要涉及延安生活中存在的主观主义、教条主义、官僚作风等方面的不良现象，如《摩登装饰》《科长会客室》《两种衣服的吵架》《爱神坐飞机》《一个科长就嫁了》《大会延迟三小时》等讽刺漫画，从不同角度对只把马列主义作为装饰品的干部、官僚主义作风、干部之间争权夺利、不良恋爱观及无组织无纪律等不良现象进行批评和讽刺。观看画展后，观众之间出现了三种不同的声音：其一，一般民众对漫画家揭示延安社会的种种不良之风表示赞同，有的甚至认为展出的作品远远不够反映社会时弊的全部内容，并列举了一些他们的所见所闻，希望画家能够客观地画出来展览，起到教育和警示的作用；其二，被讽刺漫画刺中要害的部分干部反应十分强烈，认为这些漫画作品过于夸大，不注意政治影响；其三，艺术家们则认为，这次漫画展是画家实践艺术大众化的一次大胆尝试，是对延安整风运动的积极响应。不管哪种声音，漫画特有的辛辣、讽刺功能使这次画展产生了极大的轰动效应。中共领导层和延安的各类媒体对这次画展最初持普遍赞同的态度。然而，随着王实味①在《解放日报》发表杂文《野百合花》，进一步强化了讽刺漫画在延安的"社会作用"和"政治意义"后，一时间，延安的讽刺漫画几乎到了泛滥的程度。于是，人们开始展开了丰富的想象与猜测，看谁能对号入座。为此，拉开了延安鲁艺整风运动的序幕。在此期间，毛泽东邀请鲁艺的部分文艺作家到杨家岭听取并交换关于延安文艺工作的意见。1942年5月2日，延安文艺座谈会在整风运动的开展和文艺界的争论中召开。漫画家华君武、蔡若虹等人参加了会议。会议明确了革命文艺作家暴露的对象只能是侵略者、剥削者、压迫者，不能是人民大众，并指出文艺批评要

① 王实味（1906—1947），原名诗微，河南潢川人。现代作家、翻译家。

图5-9 《肃清贪污游戏》（华君武作）

图5-10 《一样的主子，一样的声音》（张谔作）

图5-11 《新中国的基石》（蔡若虹作）

注意对敌人和对人民内部的不同，必须禁止讽刺的乱用等。7月底，鲁艺美术系举行规模空前的大型讨论会，漫画家们进行了深刻的自我批判，对无原则的讽刺做了深刻反省。经过鲁艺整风运动和《讲话》精神的指引，画家们的创作重新把矛头指向日本侵略者和国民党反动派。1947年，华君武创作的漫画《肃清贪污游戏》（图5-9）以犀利的笔法描绘出美帝国主义走狗蒋、宋、孔、陈集团的贪腐现象，揭露出国民党政权的反动本质和必然灭亡的命运。当时在国民党的高层贪污腐败成风，然而人人都在遵守"游戏规则"，他们围成一团，相互揭发，甚至连乌龟和小猫都身陷其中。抗战胜利后仅4年时间，国民党政权即土崩瓦解。究其缘由，可以说是腐败加速了国民党政权的灭亡。画中坐在小凳上的"判官"魏特迈也是一脸无奈。1943年，张谔创作了漫画《一样的主子，一样的声音》（图5-10），画面描绘的是日军身后的一群乌鸦，嘴里唱着反共论调。日军右手托起的"汪寓"形同一只鸟笼，里面的乌鸦在"东亚共荣圈"的谎言下，唱着与乌鸦一样的声调。在乌鸦群里的一棵树上，挂着一面青天白日旗。当时，随着共产国际宣布解散，国民党认为这是一个机会，鼓噪"解散中国共产党"。此作揭露的是国民党亲日派与汪精卫集团沆瀣一气，在日本主子的"诱降"和"东亚共荣圈"的谎言下，提倡对日实行"和平"及反共政策，实际上就是主张对日投降。此作寓意深刻，发人深省。

1945年4月24日，毛泽东在中国共产党第七次全国代表大会上所做的政治报告《论联合政府》发表后，8月，蔡若虹根据这一报告主题创作了漫画《新中国的基石》（图5-11）。此作主题鲜明、内容深刻，以《论联合政府》作为主题，描绘的是为了保卫人民抗战的胜利果实，人民合力粉碎美帝国主义及国民党的阴谋，把中国建设成为一

个独立、自由、民主、统一和富强的新国家。在《论联合政府》的政治报告下，美蒋的阴谋被碾压得粉碎。而人民大众合力竖起的工业框架，寓示着新中国的大厦屹立于世界东方。在阳光照耀下，一个"独立、自由、民主、统一而富强的新中国"必将诞生。

上述叙及的几位漫画家在艺术上所取得的成就，不能简单地认为是由个人境遇造成的。事实上，这是延安艺术氛围营造的结果，或者说，是时代对艺术家们提出的新要求。1942年5月，延安召开了为期21天的文艺座谈会，明确了革命文艺的创作方向，从根本上解决了文艺创作的立场、态度问题。因此，对他们艺术成就的评价，应该放到整个社会政治背景中去考量，站在这个角度，可以认为上述几位漫画家的创作意识代表的不只是个人行为上的转变，更是延安整个文艺界一次思想上的革命。

3. 以《在延安文艺座谈会上的讲话》精神构建画统

毛泽东《在延安文艺座谈会上的讲话》发表后，延安时期的画家们实现了政治和艺术上的转变。从此，延安的美术创作风格发生了根本性的转变。来到延安的艺术家在《讲话》精神的指引下，爆发出了极大的创作热情。他们在《解放日报》《新中华报》和《前线画报》等报刊上，发表了一系列的美术作品，并举办了各种形式的漫画作品展。蔡若虹、华君武、张谔、米谷（朱吾石）、陈叔亮、胡考、张仃、施展、郭钧、亦光、许群等人成为延安时期漫画界的中坚力量。此外，木刻版画同样占有重要地位，王式廓、王曼硕等一些曾经留学国外的青年美术家满怀爱国热情，奔赴延安，与胡一川、马达、江丰、陈铁耕、刘岘、焦心河、古元、彦涵、罗工柳、石鲁等人一起，构建了延安的木刻版画体系。

延安的美术活动，分《讲话》前和《讲话》后两个不同的阶段。鲁迅艺术学院成立后，这里成为艺术家们自由创作的天空，他们的创作宗旨主要是为战争和劳苦大众服务，而漫画、木刻版画是这一时期的主要画种。但是，这一时期的美术家大多来自当时南方的文化中心——上海及全国各地。他们未曾亲历过战火的考验，也未曾深入体察过劳苦大众的生活，所以，不少画家在生活上比较散漫，在艺术上比较自由，并非常注重自己的心性养成。他们对作品的表达更多的是追求个性的张扬，不是偏激，就是不激不励的平和气息。因此，在某种意义上，延安早期的绘画创作就是使画家们的"好恶之情"得到一个适当的"喜怒之应"。而画家们对待绘画的态度，以及在绘画中的表现无不如此。而《讲话》后，延安漫画和木刻版画在表现形式上则显得比较理性和真实。《讲话》发表后，在延安和各解放区确立了中共的文艺方针和政策，并开始进入了"毛泽东时代"的文艺创作领域。在中共文艺政策方针的指导下，此时的美术创作呈现出四大特点：其一，强调政治的中心地位；其二，体现了毛泽东《讲话》的精神；其三，实现了"俗"的审美取向；其四，开创了木刻中国化的道路。究其原因，在于赢得人心、夺取抗战全面胜利，是中共美术宣传的重要目的。不仅在延安和解放区践行红色美术的宣传理念，而且在国统区的重庆，政治部第三厅领导下的美术宣传亦受《讲话》精神鼓舞。红色美术产生的巨大作用，直接影响到了国统区的重庆，甚至是日伪占领区进步美术家的创作。

其实，抗战之前，在左翼美术思潮的冲击下，当时的上海美术界就出现了两个阵营。一方面是学院的写实主义，即传统绘画与西方绘画所融合的现代主义，具有学院派的性质；另一方面是左翼美术运动的积极参与者，他们以漫画、木刻版画作为自己的战斗武器，投入一场波澜壮阔的新兴美术运动中，具有"革命美术"的色彩。谈到中西美术融合的写实主义，在戊戌变法之后，曾引发了一场美术变革的思潮。

戊戌变法失败后，康有为在历史舞台上的角色已不复重要，他的中国绘画"变法论"在当时并没有引起多少人的关注，而同时出现的"革命论"却产生了很大的影响。提出"美术革命"口号的是陈独秀和吕澂，他们的"革命论"同时也提到对中国画的"改造"和"改良"问题。1917年，吕澂①给《新青年》杂志主编陈独秀写了一封信，旗帜鲜明地提出"美术革命"。他在信中说："我国美术之弊，盖莫甚于今日，诚不可不亟加革命也。"他主张"阐明欧美美术之变迁，与夫现在各新派之真相，使恒人知美术界大势之所趋向"，并强调唐以来绘画之源流理法，以此达到借鉴西法的"美术革命"之目的。

陈独秀随后便写了《美术革命——答吕澂》一文，他说：

> 若想把中国画改良，首先要革王画的命。因为改良中国画，断不能采用洋画写实的精神。这是什么理由呢？譬如文学家必用写实主义，才能够采古人的技术，发挥自己的天才，做自己的文章，不是抄古人的文章。画家也必用写实主义，才能够发挥自己的天才，画自己的画，不落古人的窠臼。中国画在南北宋及元初时代，那描摹刻画人物、禽兽、楼台、花木的工夫还有点和写实主义相近。自从学士派鄙薄院画，专重写意，不尚肖物；这种风气，一倡于元末的倪、黄，再倡于明代的文、沈，到了清朝的三王更是变本加厉。人家说王石谷的画是中国画的集大成，我说王石谷的画是倪、黄、文、沈一派中国恶画的总结束。……像这样的画学正宗，像这样社会上盲目崇拜的偶像，若不打倒，实是输入写实主义，改良中国画的最大障碍。

这是陈独秀当年接到吕澂的信后，给他的复信。因其当时为《新青年》杂志主编，故将此信刊于该杂志中。由于陈独秀时下本身就是"五四"新文化运动的身先士卒者，又是北京大学教授，和李大钊共同创办《每周评论》，提倡新文化，在当时是一个非常重要的人物，而且这封《美术革命——答吕澂》的复信又公开发表在《新青年》上，所以他的这番话，对占据清朝300年来"正宗"地位的"王画"，确实起到了一定的震撼作用，"三王"②的画坛地位开始被动摇。陈独秀的"美术革命"论在当时的美术界产生了巨大的影响，从此，"美术革命"的气势不断高涨。

康有为的"变法论"因为只是在他自己的《万木草堂藏画目》中写到，并未公开发表，所以只有为数不多的人知道他的这一观点，其影响力并不大。而其"变法论"

① 吕澂（1896—1989），早年留学日本专攻美术。1917年，任上海美术专科学校教务长。1918年后专志投身于佛学研究。

② 指王时敏、王鉴、王翚。加上王原祁也称"四王"。

却在他的学生徐悲鸿身上得到了最大程度的发挥。1920 年 6 月，北京大学画法研究会的《绘学杂志》第一期上刊登了徐悲鸿的一篇文章《中国画改良论》。他极力倡导中国画需要改良，并为之奋斗终生。所谓"改良论"，其实是康有为"变法论"的延伸，不过徐悲鸿本人是画家，在论述中国画改良方面其措施更为具体周密一些。他主张用"守之""继之""改之""增之""融之"五法来改良中国画，并使之更加完美。在《中国画改良论法》一文中，徐悲鸿说：

> 画之目的，曰"惟妙惟肖"。妙属于美，肖属于艺。故作物必须凭实写，乃能惟肖。待心手相应之时，或无须凭实写，而下笔未尝违背真实景象，易以浑和生动逸雅之神致。而构成造化偶然一现之新景象，乃至惟妙。然肖或不妙，未有妙而不肖也。妙之不肖者，乃至肖者也。故妙之肖为尤难。故学画者，宜摒弃抄袭古人之恶习（非谓尽弃其法），一一按现世已发明之术。则以规模其景物，形有不尽，色有不尽，态有不尽，趣有不尽，均深究之。

"惟妙惟肖"与"摒弃抄袭古人之恶习"是徐悲鸿一生坚持的重要主张。在论风景人物画等改良时，徐悲鸿都是强调对景写实，他说，"云贵缥缈，而中国画反加以勾勒……应改作烘染"，并主张"均当一以真者作法"。

就在改良派的呼声愈演愈烈的时候，普罗美术思潮也悄然兴起，并演化为美术界具有影响的左翼美术运动。美术界最早引用马克思主义阶级斗争观点，来阐述美术运动和阶级意识关系，倡导无产阶级革命美术的人是许幸之。他受马克思主义文艺理论和革命文艺思想的影响，又与郭沫若、夏衍等进步文艺界人士交往甚密，从而投身于左翼美术运动，成为革命美术运动的倡导者和实践者。左翼美术运动的主体思想，是运用马克思主义的文艺理论来分析、研究中国美术的现状，指导美术运动的发展，使普罗意识在部分美术家中确立起来。普罗美术思潮同样是外来美术思潮的移植。不同的是，其思想外缘不是来自西方，而是受苏俄文艺观和日本左翼文艺理论的影响。在高昂的革命热情驱使下，左翼美术运动的参与者许幸之、沈叶沉等进步文艺界人士，组织各美校、艺术团体和进步画家，创立了左翼美术家联盟，翻开了国统区美术界大联盟的历史性一页。

在以延安为中心的陕甘宁边区及各敌后抗日根据地，不论漫画还是木刻版画，《讲话》中明确的"政治标准第一"，所形成的意识形态批评模式，使延安的文艺批评处于独尊地位。对于美术界、美术家们的自我改造，整风后的美术意识形态批评，自然将毛泽东的文艺思想转换成了一种人民大众能够接受的、反映工农兵战斗和生活的绘画样式。关注现实生活，关注国家命运，实现了美术格调从雅到俗的方向转变，并处处体现着革命的要求。同时，这也促使画家们将目光投向日常生活，选择民众喜闻乐见的创作题材。例如，古元的《新年》、计桂森的《请抗属喝年酒》、夏风的《加紧生产努力学习》、罗工柳的《运输队员》、彦涵的《工人之家》等木刻版画作品，都是在《讲话》发表后创作的反映延安民众社会生活和边区识字运动的美术作品，呈现出延安社会经济繁荣、民众安居乐业以及边区军民努力学习的大好局面。此时，美术家们开始运用直观形象的创作方法，参与构建边区军民精神层面上的共同体。这些美术观念上的重大变

化，使《讲话》后延安时期的美术创作在真正意义上实现了画家们深入实际生活，系统地进行革命主题画与宣传画创作的重大转变，在服务政治和服从革命需要的创作观念下，构建了"政治第一"的延安画统。

4. "延安画派"的产生及成因

"延安画派"是一定历史环境下的产物，同时也是美术家艺术思想和艺术风格高度成熟的产物。在中国绘画史上，画派风格的凸显总是伴随着一定时期内，美术家们创作风格所呈现出的共性而形成的一个画家群体。共同的思想情感及创作主张促成了这一地域画派的产生，"延安画派"亦是如此。

"延安画派"的产生是中国现代美术史上灿烂的艺术成就。它以西方及苏联的木刻技法为基础，融入边区的民间剪纸、年画等艺术形式，以《讲话》精神为创作旨要，深入边区生活，在木刻版画上，注入了中国传统绘画和民间剪纸、年画等诸多元素，形成了独具特色、蕴含民族文化的新一代中国木刻版画。"延安画派"的代表人物有江丰、胡一川、古元、彦涵、力群、焦心河、石鲁、王式廓、夏风等。共同的生活环境、共同的信仰和延安意志确定的创作方向，为这一画派的产生奠定了基础。

延安时期的木刻版画在最初几年也是相承美联的创作风格而有所发展的。时任美联执委的江丰来到延安后，也是在秉承"艺术服务于人民，服务于政治"的社会价值中，画风逐渐地转换到现实主义创作中来。在延安，他创作了许多现实主义作品，使其成为中国现代木刻史上绕不开的一个名字。

江丰（1910—1982），原名周熙，笔名江烽、介福等。上海人，擅长木刻版画和美术教育。1931年，参加上海美联活动，并参与筹建上海一八艺社研究所。1938年赴延安，负责编辑《前线画报》。他的木刻版画既继承了新兴木刻运动的创作理念，又蕴含着强烈的时代气息。不论是军民团结还是对敌斗争等方面的题材，对现实主义表现的探索标志着他新的木刻风格的形成。他的早期木刻作品《九一八日军侵占沈阳》采用明快的单线轮廓和简练的刀法，用阳刻单线和块面将城墙与人物的形态凸显出来。尤其是人物脸部，不做刀笔，颇有写意的趣味。

图 5-12 《清算斗争》（江丰作）

他在延安时期创作的木刻版画《清算斗争》（图5-12）用写实的手法表现土地革命的现实生活，并融合了许多苏联版画家的创作元素。苏联版画创作的时效性非常适合中国社会变革的需要，因而成为中国革命美术发展上的重要载体，被中国版画家迅速接纳、衍生和发展。《清算斗

争》中的众多人物形象、画面中的形体动作和情绪表达,在他的刻刀下被充分调动起来。人物面部表情各有特征,高度练达,具有中国人物画的审美意趣。在汲取民间传统艺术,推动木刻民族化、大众化的进程中,江丰是先行的探索者和实践者。

延安时期木刻版画有一个较为显著的特点,就是创作风格基本上都是受西方和苏联木刻版画的影响,只是在取材上各有偏重,并加以改造。为此,胡一川认为:

> 生活是艺术的不竭源泉,整合生活的能力是创作的前提,艺术是生活、社会的反映,历史应该呈现出事物的典型。要在大众的一切需要上去创造让大众喜欢的艺术。建立民族艺术新形式,必须发扬中外的精华,扬弃中外的糟粕。

这段话表明了胡一川的艺术态度。胡一川(1910—2000),原名胡以撰,福建永定人,擅长油画、木刻版画。1929 年,考入杭州国立艺专,翌年参加一八艺社和美联,并参与野风画会和 MK 木刻研究会的活动。1937 年赴延安,曾任鲁迅艺术学院美术系教员,并率鲁艺木刻工作团深入敌后抗日根据地开展宣传工作。自担任鲁艺木刻工作团团长后,他在敌后抗日根据地试制水印套色新年画,为木刻中国化的形成做出了重要贡献。他创作的套色木刻版画《牛犋变工》(图 5-13)刀法凌厉、风格粗犷、厚重古朴,且色彩浓郁,具有鲜明的个性色彩及内心情感的宣泄。他那出于天性的刀刻表现,来自对民间和时代的感悟。画面富有力度的刀刻手法、夸张的人物表情,给人以强烈的震撼。他的《饥民》《失业工人》等木刻作品,用其特有的艺术语言和表现形式,反映了社会底层人民的疾苦,成为唤醒人们思想觉悟的有力武器。

1940 年夏,一位南国孕育出来的艺术家——古元由鲁艺来到延安川口区的碾庄体验生活。在这里,古元与乡亲们结下了真挚的情谊。他懂得了乡亲们对图画的观赏趣味,加上自己的艺术才华和善于发现、提炼、表现美的能力,在这段时间里,他创作了一批具有浓郁乡土气息的木刻版画。

图 5-13 《牛犋变工》(胡一川作)

古元(1919—1996),字帝源,广东珠海人,擅长水彩、木刻版画。1932 年考入广东省立第一中学(广雅中学),1938 年奔赴延安,入陕北公学。后入鲁迅艺术学院美术系学习。其间创作了《开荒》《播种》《秋收》等木刻作品,开始显露出他的美术天才。在鲁艺的学习不仅奠定了他的美术修养,而且让他把握住了自己的艺术方向。他说:"经过一年多的学习,我接受了马列主义和毛泽东思想,初步树立了革命的世界观和艺术观,立志为人类解放事业奋

斗，用艺术为人民群众服务。"①

图5-14 《减租会》（古元作）

在碾庄时，古元亲临过许多会议的场面，当他看到报上登载绥德分区的农民与地主斗争，要求退回多交的地租后，结合碾庄的会议情景，创作了木刻版画《减租会》（图5-14）。古元在回忆中说："我并没有到绥德分区去实地收集材料……我回想起碾庄许多开会的场面，许许多多人的活动情况，这些人物的思想和感情，以及周围环境事物的形象，以此作为依据把它刻画出来，做成《减租会》这一木刻。"

古元虽然没有去过绥德地区搜集创作素材，但碾庄许多会议场面和人物的活动情况足以使古元创作出《减租会》这样典型的艺术作品。画面中，农民把地主团团围住，有的直指其面，有的在逐条说理，有的拿出账本，有的在交头议论，有的在吸烟沉思，抱着婴儿的妇女也来参加会议。被围在中间的地主一手抚怀，一手指天，像是替自己辩解。虽然画面人物众多，但人物表情神态各异，形象鲜明、动作生动，布局张弛有度，且具有强烈的戏剧感，既符合主题揭示的需要，又没有扭曲事态的真实。画面将农民与地主面对面的减租斗争推向高潮。

另外，《区政府办公室》是古元在碾庄体验生活时的艺术记忆。从画面上，依稀可以看出碾庄乡办公室的影子，这里已不再是衙门中的官场，也无官老爷作风，这里的工作人员都把为民办事、为民做主视为己任。此作在艺术创作上已脱尽欧化的痕迹。古元深谙黑白规律，善于运用边区民间年画、剪纸的艺术形式来创作朴素明快、笃实简洁的木刻版画。

与古元不同的是，彦涵的木刻作品多取材于战争题材。1938年冬，他参加了鲁艺木刻工作团。在太行山敌后根据地战斗生活达4年之久，亲身经历了战争的严酷考验。他曾在华北《新华日报》和晋东南鲁艺分校工作并担任教员。他时常深入到战火纷飞的前线写生作画，其间刻有《彭德怀将军》《不可征服的人们》，以及木刻年画《保卫家乡》《春耕大吉》等。他的木刻肖像《彭德怀将军》（图5-15）是根据彭德怀在百团大战后期，亲临前线，手举望远镜观察日军动向时的照片刻画而成的。此作吸取苏联木刻技法，以三角刀排线刻成，刻线细密精致，既展示出彭德怀在抗日前线脸上具有的沧桑感，又表现出彭德怀对大战指挥若定的冷静态度。这一历史瞬间在彦涵的刻刀下变成了人们永恒的记忆。

① 孙新元、尚德周：《延安岁月：延安时期革命美术活动回忆录》，陕西人民美术出版社1985年版，第126页。

1943年1月，彦涵奉调延安鲁艺。经过多次的战斗洗礼，彦涵的生活积累显得异常丰富，在相对安定的生活环境中，他创作了一批反映战时的木刻作品，如《当敌人搜山的时候》《不让敌人抢走粮食》，以及木刻连环画《狼牙山五壮士》等，这些作品构成了彦涵木刻创作上的一个高峰。《当敌人搜山的时候》（图5-16）描绘的是一位八路军战士和连队失去了联系，于是和民兵团结起来，发起了一场反"扫荡"的激烈战斗，十分形象地刻画出抗日根据地血肉般的军民关系。此作采用黑色背景和勾线人物造型，更加突出了抗日军民团结一致、英勇杀敌的动人场景。力群在评价这幅画的时候说："使人感到像一团压抑的火要从黑暗的地平线冒出来，这恰好成为中国人民当时的处境和他们必然要挺起胸膛走在大地上的象征……"

图5-15 《彭德怀将军》（彦涵作）

彦涵从延安到太行山敌后根据地的近4年时间，已在木刻版画界崭露头角，并与古元等人一起成为"延安画派"的代表人物。彦涵和古元在木刻版画方面有许多相同之处，都以西方和苏联的木刻版画为宗，并在版画的艺术世界中进行持续的探索，创作出不少属于那个时代的艺术杰作。不同的是，古元在农村体验生活，彦涵在战火中取材，同样以刻刀为武器，在简率与繁缛的呼应中，刻画着各自的胸中逸气。

另外，值得提及的还有新兴木刻的奠基者之一，创作风格颇具传统色彩，并注重艺术的社会功用价值和美术教化作用的先行者——力群。

力群（1912—2012），原名郝力群，山西灵石人，擅长木刻版画、中国画。

图5-16 《当敌人搜山的时候》（彦涵作）

1931年考入国立杭州艺专，1933年入木铃木刻研究会，美联成员。力群的艺术观是在中国传统、民间文化的熏陶及西方文化撞击下形成和演化的。他的艺术始终是以一切服从于革命的需要，对现实主义的追求，以及"为人生而艺术"为价值取向。这一观念

的形成使他的木刻作品具有特殊的审美价值。例如，他的木刻作品《采叶》和《收获》在刀法的运用上，采用中国画线条中积点成线的技法，刻线犹如钢丝，使画面显得更为凝重。他的木刻不受西方刀法的影响，也不囿于苏联的刀法模式，而是在中国画的积点成线中，形成了自己独特的刀法语言。在作品的立意方面，他的作品足以打开读者的想象闸门，如《采叶》所展现的是中国劳苦大众生活于苦难中的现实图景。通过此图，观赏者可以对劳苦大众的生活展开无限的想象，从而走进他们的苦难。在艺术思想上，对力群影响最大的有两个人，一个是鲁迅，另一个是毛泽东。力群于1940年来到延安，任鲁迅艺术学院美术系教员，并参加了延安文艺座谈会。《讲话》成为他艺术道路上的转折点，并成为他数十年所奉

图5-17 《延安鲁艺校景》
（力群作）

行的艺术准则。力群这个时候的美术创作不仅要解决美术的方向和立场问题，更重要的是要解决如何使描绘的图像和欣赏者的审美情趣达到意识上的统一的问题。要做到这一点，取材是一方面，另一方面，形式上的转换也必须从民族化、大众化的方向摄取，努力使自己的作品具有中国化的元素。因此，这一时期的木刻创作，他都力图摆脱欧洲版画的影响，并深入现实的生活，在传统艺术和民间艺术活动中提取养料。譬如《延安鲁艺校景》（图5-17），他在创作中注重明暗关系的变化，以阳刻刀法为主，阴阳并用，以中国传统书法线条为理论依据，将建筑背景云彩的线条处理为"一波三折"，极具中国笔墨之韵味。他还将中国书法的徒手线条艺术用于自己的刀法实践，形成了独具民族特色的刀刻语言。他在追求作品形式美的同时，着力于形成艺术上的抒情风格。他于1944年创作的套色木刻《丰衣足食》以民间的剪纸艺术为依托，将新年画的表现手法注入木刻版画之中，色不淹墨，墨不夺色，独具装饰趣味。他以艺术家的眼光，从现实生活中提取最受感动的题材，用最恰当的艺术手法把它表现出来，所以，他的木刻作品愈来愈生动，本土特色逐渐显现。

"延安画派"的形成，离不开中国新兴木刻运动所创立的美学思想。把木刻作为投枪和匕首的鲁迅，积极倡导美术对现实的"介入"作用。不仅如此，追求形象的实质，使作品厚重而富有强烈的生命力，亦是延安时期木刻家们的另一追求。焦心河、石鲁、王式廓、夏风等毫无疑问是潮流的追随者。他们在木刻创作上的过人之处，即在于不宥一家一法，并在很短的时间内，甩开了欧洲技法的羁绊，而将中国水墨画的表现形式融入自己的木刻版画中，表现出中国风情的内在意蕴。

三、大生产运动酿造出的时代经典

大生产运动是抗日战争时期,中共在其控制区域内发动的一场军队屯田和鼓励生产的群众运动,也是大规模的生产自救运动。这场运动基本上达到了"自己动手、丰衣足食"的目的。随着大生产运动的开展,延安的美术家们不断开辟新的创作思路。他们在大生产运动中创作的劳动模范、群英会、改造二流子等题材的美术作品,是这场运动酿造出的时代经典。

1. 大生产运动美术创作题材的取向

当美术社会功用发生转变的时候,美术作品自身内容的表达成为转变的关键。这需要从对红色美术的回溯来说明。"五四"期间,红色美术对社会痼疾的针砭,起到了唤醒民众的作用。这个时期曾引人注目地出现了许多街头美术作品,反帝、反封建成为美术创作的主要内容。美术工作者以漫画为武器,"调和新旧,针砭末俗",使其成为利国利民的工具。大革命时期,表现工人革命运动的漫画作品发挥了积极的宣传、教化、鼓动和战斗作用。农讲所的"革命画"课程为农民革命运动培养了大批的美术工作者,并创作了大量的"革命画",适应了"图画宣传乃特别重要"的实际需要。中央苏区时期,为适应斗争形势发展的需要,红色美术开始反映中央苏区军民火热的战斗生活、大无畏的英雄气概和革命的乐观主义精神。在中共意识形态的影响下,美术工作者开始有组织、有步骤地从事各种美术创作活动,其门类几乎涵盖整个美术范畴。中央苏区的红色美术旗帜鲜明地倡导了大众化的宣传形式,既吸收、融会了苏联和西方外来文化中的优秀特质,又融合了中国传统文化、客家民间地域文化的精神内涵,是中共领导下的一种崭新的美术现象,在中国美术史上,开创了前所未有的文艺为工农兵服务、与工农兵相结合的道路。长征时期,美术又转向提高士气的精神层面。由于长征时期特定的历史环境,红色美术表现出的精神内涵成为在艰难困苦时期支撑着红军的精神力量,速写成为这一时期的美术特点。抗战时期的延安时代,红色美术有了进一步的发展,《讲话》更是为红色美术创作指明了方向。两种题材的美术表现构成了延安时期美术创作的深刻内涵:一种是以边区工农群众生产和生活为主题,另一种则是以抗日为中心的重大题材。

延安时期的大生产运动有着特殊的历史背景,美术创作题材的取向与其有着密切的联系。此时,延安各单位正积极发展工业、手工业、畜牧业与商业。鲁艺的师生基本上都参与了这场运动。他们深入生产劳动第一线,积累了丰富的创作题材。他们创作的反映延安大生产运动的美术作品彰显了现实主义的艺术风格,如杨生辈的木刻版画《磨好镰刀快收割》、钟灵的漫画《发展边区经济,粉碎敌人经济进攻》、焦心河的木刻版画《努力耕耘》、夏风的木刻版画《翻砂中的模范工人》等。延安生产运动中涌现出了众

图 5-18 《向吴满有看齐》（古元作）

多劳动模范，且已成为时代风潮，给边区军民以极大的鼓舞，有力地支援了中共领导下的抗日斗争。1943 年，古元创作了木刻版画《向吴满有看齐》（图 5-18），这是在大生产运动中较早出现的美术作品，发表于 1943 年 2 月 10 日《解放日报》的第四版上。此作汲取了边区民间年画与窗花的艺术元素，将劳动英雄吴满有的形象加以扩大，并将其以"富农"的身份出现在画面上。此作运用传统的单线轮廓和简练的刀法，将焦点完全集中在人物造型上。吴满有头戴绒帽，身穿羊皮棉袄，而两边描绘的是象征五谷丰登、六畜兴旺的庄稼和家禽，表现出劳动英雄在大生产运动中，践行"自己动手，丰衣足食"的理想诉求，耐人寻味。画面中的吴满有身体强健，面容苍毅，凸显出边区农民的质朴与淳厚。他的"富农"装扮，表现出土地革命后富裕起来的农民形象。这种创作意识在罗工柳的《卫生模范，寿比南山》与戚单的《娃娃上学去》中都可以得到印证。而这些作品的精神内核不失为红色美术新的创作方向。

大生产运动期间，随着《兄妹开荒》的成功演出，秧歌的价值被发掘出来。人们在欢快的锣鼓声中，扭起了新的秧歌舞，健壮的舞步表现出从未有过的自信和欢乐。延安"新秧歌运动"由此拉开了序幕。以"新秧歌运动"和春节秧歌演出的高潮为标志，延安的红色艺术意蕴更加浓郁。为此，美术家们也创作了不少表现延安"新秧歌运动"的美术作品。如古元的《陕北秧歌舞》、金刃的《秧歌舞剧正开场》、黄荣灿的《育才学校的秧歌舞》等木刻版画作品都注入了陕北秧歌的气息。木刻版画《秧歌舞剧正开场》（图 5-19）是 1943 年 7 月 5 日《解放日报》第四版刊登的金刃作品。此作具有鲜明的民族特色和时代特征，它以鼓舞人心和人们喜闻乐见的新秧歌为创作内容，在特定的历史时期，表现出延安"新秧歌运动"特有的一种精神状态。此外，黄荣灿的《育才学校的秧歌舞》将民间秧歌中的手执花伞和棒槌道具改为手举镰刀、斧头的工农形象。这是"新秧歌运动"对民间秧歌的改革举措，并使其更加贴近现实生活。美术家们也纷纷加入"新秧歌运动"的行列，为"新秧歌运动"的改革和发展创作了大量美术作品。这也是大生产运动中美术创作题材的又一取向。

图 5-19 《秧歌舞剧正开场》（金刃作）

除此之外，陕甘宁边区的"识字运动"也是大生产运动期间兴起的一项扫盲

运动。陕甘宁边区原本是一个经济、文化十分落后的西北内陆地区。随着工农红军到达陕北和陕甘宁边区的建立，为了打破国民党顽固派的军事、经济封锁和扼杀中共力量的企图，1940年2月10日，中共中央、中央军委发出《关于开展生产运动的指示》，要求各部队"一面战斗，一面生产，一面学习"，标志着大生产运动的开始。随后，边区的识字运动也逐渐开展起来，并成为延安美术家们重要的创造题材，如戚单的《娃娃上学去》、夏风的《加紧生产努力学习》、彦涵的《小先生》、古元的《农家的夜晚》、陈叔亮的《定边妇女半日学校》、舒玉的《教爷爷识字》、陆田的《农村妇女也加紧学习》以及延安窗饰木刻《识一千字》等木刻版画作品。这些作品都先后刊登在延安的《解放日报》上，全面系统地介绍了陕甘宁边区开展识字运动的真实情况。此外，还有古元的《冬学》（图5-20）。此画创作于1941年，以陕甘宁边区的"冬学"运动为背景，刻画了一批不识字的农民利用冬闲

图5-20 《冬学》（古元作）

的时光，在洒满阳光的院子里，像小学生似的埋头学习。他们有的在翻阅《识字课本》，有的在地面上练习写字，他们都想从文盲的桎梏中解脱出来。当时陕北农村流行的"识一千字"运动，可以说是陕北农民高度自觉的表现。

与古元的《冬学》相比，王流秋①的木刻版画《三边的冬学》（图5-21）比较具体地以延安时期的定边、安边和靖边的冬学为创作题材，反映了当时"三边"冬学的情况。画面刻画的是村民们围坐在炕头，在八路军战士的指导下认真学习的情景。画面还有拿着课本前来请教的村民，孩子们也在认真地学习写字。给炕头加煤的妇女和泡茶的村民活跃了画

图5-21 《三边的冬学》（王流秋作）

面的气氛。此作将欧洲木刻版画元素融入中国传统的线描中，黑白对比强烈，且阳刻与阴刻刀法并用，产生出非常和谐的视觉效果。此外，大生产运动中改造二流子的运动，亦是

① 王流秋（1919—2011），祖籍广东潮安，生于泰国。1938年回国参加抗战，1945年毕业于延安鲁艺美术系。

红色美术创作的重要题材之一。关于这一新的美术创作题材,将在后文作专题论述。

2. 大生产运动中的《群英会》

大生产运动期间,延安的整体美术风格仍是以现实主义为导向,并遵从文艺大众化的创作理念,表现延安及陕甘宁边区以政治威权动员社会、改造人性的精神活动,还原出在意识形态语境下的社会状态和个体生命意义。在这场运动中,美术家们所创作的作品在不同程度上折射出这一历史时期的一个侧面。

图 5-22 《群英会》(石鲁作)

石鲁的木刻版画《群英会》(图 5-22)是表现中共最高领导人毛泽东和延安大生产运动中涌现出来的劳动模范吴满有交谈时的情景,为观者提供了一幅温和而富有亲切意味的图像,起到了对劳动英雄的宣传作用。

石鲁(1919—1982),原名冯亚珩,因仰慕清代大画家石涛和现代文学家鲁迅而易名石鲁。四川仁寿人,擅长中国画、木刻版画。1934 年,入成都东方美术专科学校图画系,系统学习中国传统绘画。抗战爆发后,1940 年赴延安入陕北公学,开始从事木刻版画创作。他后来说道:"搞木刻在鲁艺有大批的人,我经常去那里玩,影响之下也开始搞木刻。"

石鲁的这段话,说明了他的木刻启蒙是在鲁艺的影响下开始的。延安大生产运动期间,1946 年,他创作了套色木刻版画《群英会》。

1943 年,在大生产运动中,中共最高领导层向边区提出了更高的要求,号召边区军民争取在 1943 年达到"丰衣足食"的标准。为此,边区各单位都制订出"丰衣足食"的生产计划。3 月 4 日,在八路军大礼堂召开了延安各机关、部队、学校 1500 多位代表参加的生产动员大会,并奖励了在工农业生产劳动中涌现出来的 66 名劳动模范,鼓励开展劳动竞赛。

1943 年春,在陕甘宁边区工农业生产成绩展览会上,毛泽东写了"自己动手,丰衣足食"的题词。从此,由大生产运动派生出来的学习劳动英雄运动开始进入高潮。8 月,边区召开了盛况空前的军民大生产庆功大会,参加者有中共高层领导、八路军将领、劳动模范等。11 月 26 日,毛泽东在参观第三届生产展览会的同时,邀请了部分劳动英雄座谈。1945 年 1 月 13 日,在延安举行了陕甘宁边区"群英会"。1946 年石鲁创作的《群英会》就是在这一历史背景下产生的。此作所描绘的会议情景充满了活跃的气氛,有些劳动模范在相互交流经验,有些在聆听吴满有与毛泽东交谈。作者将吴满有

刻画成起身站立的形象，并掰着手指头向毛泽东汇报大生产运动中的致富情况，整个动作过渡自然，表现出边区农民淳朴笃实的思想情感。

吴满有（1893—1959），陕西横山人，陕甘宁边区劳动英雄，大生产运动的劳动模范。1942年4月30日，延安《解放日报》刊登了莫艾的人物通讯《模范农村劳动英雄吴满有》。此后，吴满有被称为全边区的"劳动英雄"。1943年1月11日，《解放日报》发表社论——《开展吴满有运动》，号召大力开荒生产，"向吴满有看齐"，并提出了"吴满有方向"。由于吴满有雇用了两个长工，且农忙时还雇有短工，在当时属于富裕农民，所以，这篇社论曾受到质疑，认为"吴满有方向"是"富农方向"。但是，这种质疑并未消减"向吴满有看齐"的运动热潮，因为中共高层肯定了这一方向，吴满有被视为值得提倡的"先富起来"的农民代表。所以，农业战线上的"吴满有方向"和工业战线上的"赵占魁运动"一起成为"延安精神"的象征。

石鲁创作的《群英会》，把吴满有作为主要英雄人物进行讴歌，是大生产运动时代的产物。石鲁对中共发展生产、鼓励致富的政策怀有真诚的赞同，也对现实生活进行了淳朴而由衷的赞美。在大生产运动期间，吴满有成为延安劳动英雄中最红火的人物。他所获得的革命荣宠无人能及，毛泽东等中共高层的文章多次提到他的名字。吴满有被艾青写成叙事长诗《吴满有》，被古元刻成画面，他的名字和事迹在延安几乎家喻户晓。

《群英会》以劳动英雄吴满有为创作原型，真实地反映了当时的历史事件，具有较强的时代性。此作刻画的是毛泽东邀请延安的劳动模范，在一间明亮、宽敞的房屋内进行座谈。左墙壁上挂着几个相框，阳光从右边的窗户照射进来，金色的阳光洒满了整个会场。愉快轻松的交谈凸显出《群英会》的主题思想。烟和茶壶的摆放看似不经意，但非常显眼。当它与劳动模范的精神状态、穿着联系在一起的时候，无疑给观者提供了一个信息，这是一部分"向吴满有看齐"并先富裕起来的劳动英雄。此作的构图由近及远，气氛和谐统一，刀法自然流畅，无不反映出作者对生活的深入观察，以及对写实主义创作的运用自如，使《群英会》成为大生产运动中的时代美术经典。

3. 改造二流子运动中的美术创作

抗战时期，在延安及陕甘宁边区开展的大生产运动中，美术创作生动地反映了延安地区的生产和生活。美术视野下学习劳动英雄和改造二流子运动的图像表达主要体现在讴歌劳动英雄、改造人与重塑人的思想主题。而树立典型的劳动模范是发展边区经济的重要宣传措施，吴满有的典型形象的最大功能是起到示范和带头的作用。沃渣的《五谷丰登，六畜兴旺》、古元的《向吴满有看齐》、力群的《丰衣足食图》（图5-23）等木刻版画作品都表现了大生产运动给陕甘宁边区民众带来的幸福生活。《丰衣足食图》是在毛泽东题词"自己动手，丰衣足食"之后创作的，是具有年画风格的套色木刻版画作品，是政治意义和民间艺术形式的完美结合。此作以艳丽的色彩，塑造了劳动模范一家淳朴的特质和"新富农"的形象。劳动模范的对立面是游手好闲的二流子形象。"二流子"这个词最早出现在1939年的延安诸报刊中。1937年，延安及陕甘宁边区革命政

图 5-23 《丰衣足食图》（力群作）

权建立后，农村恶势力在红色政权的打击下，地痞流氓急剧减少，而好吃懒做、游手好闲的"寄生虫"却在不断出现。为了将这些新的"寄生虫"和旧的地痞流氓区别开来，故将这些旧时的有寄生意识的残余分子称为"二流子"。

中共发动大生产运动，1943 年《解放日报》的新年献词中明确提出"发展生产"的口号，并指出 1943 年是"遭遇到空前困难的一年"。为此，边区政府制订了"发展生产，加强教育"的计划。教育和改造人的问题成为这一时期的宣传主题。改造二流子的工作在延安和华池两地进行得比较早。1939 年边区提倡发展生产后，两地的干部群众就开始对乡村的二流子甚为关注。要发展生产，首先必须解决二流子的问题，因为这些人不务正业、不事生产，而且怪话连篇，影响别人的生产积极性。他们从来不通过劳动来积累财富，而且总是站在劳动致富的对立面，坑蒙拐骗，无所不为。他们对大生产运动的开展产生了极坏的影响。可以说，二流子的危害已经不是个人问题，而是影响到了延安及陕甘宁边区整个社会的安定。因此，一场声势浩大的改造二流子运动在边区有序地开展起来。延安的美术家们不仅肩负起讴歌劳动模范的重任，而且还积极参与以改造二流子为主题的美术创作。王式廓的木刻版画《改造二流子》就是在这一历史背景下创作的。

王式廓（1911—1973），字子容，山东掖县（今山东莱州市）人，擅长油画和木刻版画。1930 年入济南爱美高中艺师科学习西画。1932 年起，先后在北平、杭州、上海学习油画和水彩画。1936 年考入日本东京美术学校深造，其间，经常参加中共海外支部领导的"文化座谈会"，开始接触马克思主义理论。抗战爆发后，回国参加抗日救亡活动。1938 年 8 月到延安，在鲁迅艺术学院美术系任教，并开始木刻版画创作。由于王式廓所学的画种是油画，所以他的木刻作品比较少，但质量很高。王式廓的第一幅木刻作品《开荒》刻画的是在延安大生产运动中带病开荒的艺术家。画面中那位单腿跪地、镐头高举的开荒者眼睛微闭，似呈病状，而他那革命精神的状态却充溢着整个画面。在这幅处女作中可以看出，王式廓的木刻不曾受过西方或苏联的影响。他的素描功力非常深厚，整幅作品几乎都是捏刀向木，直刻板面而一气呵成。尽管右上角远处的开荒者在人物布局上显得有点凌乱，但作为处女作来说，这幅充满刀木情趣的木刻作品已然是相当出色了。

王式廓的《改造二流子》（图5-24）堪称是他深入生活的艺术杰作。1943年冬，毛泽东在边区英模会上所作《组织起来》的报告中说："所有二流子都要受到改造，参加生产，变成好人。"不久，王式廓便到农村深入生活，考察改造二流子的各种方法。在农村考察期间，他还参加了对二流子的帮助会，从而获得了塑造人物形象的生活依据。

图5-24 《改造二流子》（王式廓作）

此作采用乡村伦理社会中的长老权威模式，刻画了两位长老正动之以情、晓之以理地做二流子的思想工作，似乎在对他说："看看你的老婆和孩子多么可怜。"而背向观者的是个烈性子的农民，肩上背着绳子，正警告二流子："不改就把你捆起来。"在画面的右下角，有一孩子身穿红色衣服，戴着围嘴，正好和二流子的孩子形成鲜明的对比。在大家的帮助教育下，二流子终于感到羞愧，决心痛改前非做一个好人。通过对二流子低头悔过的形象刻画，可以看出他此时的内心活动。通过这种灵魂深处的革命，从而达到改造人、重塑人的目的。这幅木刻作品创作于1944年，1947年改为套色版，具有强烈的地域特色。江丰称赞它是"最出色的，具有中国画风的优秀作品"。王式廓留下的版画虽然不多，但就《开荒》和《改造二流子》这两幅木刻作品来看，已极具木刻版画之天赋，这在当时延安木刻版画艺术群体中亦是少有的。

在改造二流子运动中，古元为在《解放日报》刊登的《申长林改造二流子》一文创作了一幅木刻版画插图（图5-25）。此作取材于真实的故事，刻画出申长林从曾经沉迷在赌城里的二流子而今成了教育他人的劳动模范申长林，他正耐心地做同村二流子金三的改造工作。画作同样采取了长老权威模式，而这个长老又是一个从二流子改变过来的新的劳动英雄，对二流子的改造具有极强的说服力。低头悔过的二流子金三显然已被申长林改造过来。此作构图简洁，在两人

图5-25 《申长林改造二流子》插图（古元作）

之间营造出十分和谐的谈心气氛。从画面中可以看出，申长林对金三产生了教育作用，树立了正面典型的成功个例，为改造二流子提供了一个很好的教育、改造模式。

在大生产运动期间，延安改造二流子的经验主要是利用长老社会的乡村文化，请地方有威望的长者来劝说二流子改邪归正。用劳动来改造人，用群众运动来开展对二流子的改造，并取得了实质性的成效。大生产运动对二流子卓有成效的改造工作，为中华人民共和国成立前后的二流子改造提供了不少宝贵的经验。同时，随着妇女地位的逐渐提高，通过"劝夫"来改造二流子亦成为一种新的模式。1943 年，王流秋创作了《秧歌剧》，展开了对二流子的改造宣传。同样是二流子的老婆，但此作与王式廓《改造二流子》中的妻子形象完全不同。在王流秋画笔下，二流子的老婆不再只是忍气吞声的女性。在大庭广众之下，她直接数落丈夫好吃懒做的行为。理亏的丈夫在大庭广众之下，只能坐在地上悔过自己的不良行为。此作表现的不仅仅是女性的心声，而且证明了妇女有话语权和选择权，为改造二流子平添了几分来自家庭的力量。这几幅作品采用的都是单线刀法，以轮廓线条构成图案，色彩艳丽，黑白分明，给人以清晰明快的视觉效果。它们摆脱了木刻版画中的西方影响，具有浓郁的本土风格。

四、延安红色美术与国统区"灰色美术"的巨大差异

抗战年代，在西北有比较安定局面的是陕甘宁边区和革命中心延安，这里虽然曾数次遭到敌军飞机的骚扰和侵犯，但都未经历过什么大的战争。因此，这个地方比起全国其他遭遇战争和骚动的地方来说，还算是安定的。此外，这里是中共领导下的解放区，是一个新的世界。生活和战斗在这里的美术家们都是为了寻求抗日救国的真理而聚集到一起的。这里和国统区有着本质上的区别。对于这种区别，毛泽东曾经说道：

> 同志们很多是从上海亭子间来的；从亭子间到革命根据地，不但是经历了两种地区，而且是经历了两个历史时代。一个是大地主大资产阶级统治的半封建半殖民地的社会，一个是无产阶级领导的革命的新民主主义的社会。到了革命根据地，就是到了中国历史几千年来空前未有的人民大众当权的时代……①

因此，延安时期的红色美术创作主要是以歌颂和反映解放区人民生活及宣传抗日为题材，具有明确的创作意识和方向。而国统区的美术创作，由于意识形态、精神蕴涵、创作观念上的巨大差异，又缺乏先进的文艺创作方针和政策，因此，大多是"杂乱无章"，且带"灰色"之意。

1. 美术家精神蕴涵的巨大不同

抗战时期，从全国各地来到延安的文艺工作者基本上都是怀揣"抗日救亡"的理想而聚集到延安的。而鲁迅艺术学院的成立，为延安的文艺工作者提供了施展才能的场所。延安时期的美术家大多来自新兴木刻运动的参与者及左翼美术家联盟的成员。新兴

① 《毛泽东选集》第三卷，人民出版社 1991 年版，第 876 页。

木刻运动的革命性,在延安的木刻版画创作中得到发扬光大。正如鲁迅在《热风·随感录四十三》中写道:"我们所要求的美术家,是能引路的先觉,不是'公民团'的首领。我们所要求的美术品,是表记中国民族知能最高点的标本,不是水平线以下的思想的平均分数。"

鲁迅的这段话不仅为延安的红色美术创作定下了基调,而且还为它设计了艺术上的标准。尤其是毛泽东《在延安文艺座谈会上的讲话》发表之后,延安红色美术的现实性、革命性以及大众化的创作方向为美术家们以美术创作凝聚精神力量创造了必要的条件。

回溯1927—1937年国民党在国统区实行的十年文化统治,对进步文化从"法律"上剥夺了其出版自由权。在此期间,国民党当局先后出台了《出版法》(1930年)、《新闻检查法》(1933年)、《图书杂志审查办法》(1934年)等。仅1929—1935年,被查禁的社会科学、文艺书刊就不下千余种。鲁迅1924年以后的作品大多被查禁,不予出版。除此之外,国民党的文化"围剿",更野蛮的手段是直接的恐怖行为与人身迫害。1931年2月,左联成员、著名青年作家柔石、殷夫、胡也频、李伟森、冯铿等人在上海被害;1933年5月,作家丁玲、潘梓年遭绑架;开明人士杨杏佛、史量才也先后遭暗杀。当时美联成员江丰在回忆中说道:

> 美联这个革命组织存在的四年中,据我所知,仅沪、杭两地被捕坐牢的左翼美术家(其中绝大多数是木刻作者)就达二十人之多。他们在敌人面前没有一个屈膝投降,出狱后也没有一个离开革命道路。这些人现在还幸存,并仍工作着的,就本人记忆所及的战友,尚有艾青、于玉海、胡一川、力群、曹白、陈卓坤、许幸之、叶洛、黄山定等人。①

但是,国民党的文化"围剿"并未压住左翼文化运动的开展。恰恰相反,左翼文化运动在理论与实践上被证明其革命方向是正确的。在左翼文化运动中,美联队伍却愈"剿"愈大,成为中国革命进程中一支重要的美术宣传力量,深刻地影响着延安美术的健康发展。工农红军长征胜利到达陕北后,中共在延安建立了属于自己的红色政权,并在其控制区域内,十分重视文艺的发展方向问题。鲁迅艺术学院的成立,标志着延安文艺革命化的建设。工作和生活在这里的艺术家们经常可以听到毛泽东及其他中央领导人的演讲,而这些演讲都具有振奋精神的作用。《讲话》发表后,艺术家们所蕴含的精神力量开始迸发出来。延安时期的美术家们纷纷深入农村、深入生活及抗战第一线,创作了不少属于那个时代的艺术杰作,如古元的《羊群》《选民登记》等。另外,《铡草》(图5-26)也是他这一时期创作的主要作品,并参加了1942年在重庆举办的"第一届双十全国木刻展"。徐悲鸿特别赞扬了这幅作品,认为铡草者的背部刻得非常好,动作也很生动,并在报纸上撰文称赞古元的版画:"发现中国艺术界中一卓绝之天才,乃中国共产党中之大艺术家古元。"这幅作品以细腻的刀法刻画出普通农村生活的景象,两

① 江丰:《鲁迅是中国左翼美术运动的旗手》,载《美术》1980年第4期,第4页。

图 5-26 《铡草》（古元作）

位农民铡草的动作使人联想到《拾穗者》在田里的拾穗动作，这是古元从米勒的《拾穗者》中吸取的养料。画中远处一孩子亲昵地搂着毛驴的头，采用远近的人物构图方式，很好地解决了人物的疏密关系，使观者与画中的情景产生共鸣。

在延安众多的美术家中，夏风是具有创新精神的版画家之一。他的作品具有鲜明的民族特色和崭新的艺术风格，开创了版画创作的一代新风。他的木刻作品《从敌后运回来的战利品》（图5-27）可以说是一曲凯旋的抒情赞歌。画面刻画的是在两棵枯树的远处，驮着战利品的马儿与它们的主人成一字排开，悠然地缓缓而行。这与战场上的剧烈战斗形成了鲜明的对比。夏风在画面的正前方安排两棵枯树，说明了残酷的战争对美好生活的摧残和毁灭。在创作技法上，黑与白的布局具有一种和谐之美，犹如小鸟在轻唱、大地在复苏的早春景色。

中共领导下的延安美术家们，可以说人人都有一股使不完的劲。他们创作的美术作品充满了和谐与战斗的气息。在敌后战场，其宣传和鼓动作用比得上千军万马。例如，基尼的《破坏敌人的交通》、马蹄的《前进！同志们！》、沙清泉的《游击》、旷夫的《民兵埋地雷》等木刻版画作品，形象地再现了八路军和民兵队伍在敌后抗日根据地打击敌人、消灭敌人的英姿，给前线的八路军指战员以极大的精神鼓舞。

延安的美术家真正凝聚精神力量，进行美术创作，是在《讲话》发表之后，并经过大生产运动、鲁艺整风运动的洗礼。延安时期的"两大运动"和一个《讲话》，使得美术家们的思想和精神达到了高度的统一，犹如一支战斗部队，肩负起了美术宣传的重要使命。

而重庆的美术活动是大后方美术在一个特定时期内的文化存在。抗战爆发后，战火

图 5-27 《从敌后运回来的战利品》（夏风作）

捣毁了许多美术家梦幻中的象牙之塔，大批美术家们加入了大迁徙的行列。他们在全国各地艰难辗转，最终蛰居西南大后方。这些美术家在这里的交流与创作虽然促进了西南美术的发展，但他们缺乏统一的思想意识和精神上的鼓舞，在很大程度上，形成了各自为战的自由主义状态。再加上画种的局限，在宣传抗战主题的时候，他们的作品很难发挥匕首和刀枪的作用。

作为民族绘画，中国的传统绘画要直接反映这场民族战争，反映这场战争下人民所遭受的苦难，自有它的难度。它不像木刻版画和漫画那样受众面广，可以批量印刷和速成。但是，不少国画家仍在拓展思路，尽量使自己的作品贴近生活、贴近时代。他们借古喻今，以史为镜，创作了一批反映战时、揭露敌人、痛斥时弊的作品，直接或间接地表现出作者的爱国情怀。例如，徐悲鸿的《奔马》《醒狮》《风雨鸡鸣》等不同程度地表现出中国人民的觉醒和不屈的精神；吕凤子的《忆江南》《劳人与牛》《流亡图》等表现出中国军民有能力、有信心捍卫祖国的大好河山以及劳动人民在战时所遭遇的苦难，同时，也揭露了时政的腐败。再如，张善子创作的《苏武牧羊》《文天祥正气歌》《精忠报国》等都是借古喻今的经典之作。他在《文天祥正气歌》的题识中写道："要效文山先生，发扬民族精神。"不过，虽然他们的作品渗透出画家骨子里的民族气节，但他们的精神支柱和服务意识却无法与延安的美术家们相提并论。这是因为国共两党政权下的意识形态和艺术精神有着本质上的差别。另外，上层建筑对美术宣传是否给予足够的重视等一系列问题，也使得美术家的精神蕴涵大有不同。

2. 美术阵营的巨大差异

延安时期的美术队伍，除全国各地奔赴延安的美术家、青年学生，以及从苏区转战到达延安的部分画家外，还有陕甘宁边区的民间剪纸艺人，他们形成了以鲁艺为核心的延安美术阵营。在鲁艺的美术家中，很多都是来自上海左翼美术家联盟的成员和参与新兴木刻运动的画家，如蔡若虹、马达、陈铁耕、叶洛、江丰、沃渣、胡蛮、胡一川、刘岘、力群等人。这些名家来到延安，在鲁迅艺术学院美术系担当教员，培养了大批美术家和美术工作者，如古元、彦涵、罗工柳、华山、王琦、焦心河等。他们为抗日救亡运动的宣传做出了重要的贡献，并成为延安美术的中坚力量。由于当时延安物质条件的限制，也因为革命事业的需要，木刻版画和漫画成为延安时期美术的主要表现形式。

1938年冬，中共号召延安干部到敌人后方去开辟根据地。为响应这一号召，鲁迅艺术学院决定成立由胡一川、彦涵、罗工柳、华山等组成"鲁艺木刻工作团"，由胡一川担任团长，深入华北敌后去开展工作。三年时间里，他们不仅创作了大量的木刻作品，出版了木刻副刊《敌后方木刻》，而且还创作了一批深受广大人民群众喜爱的新年画作品。罗工柳虽然后来一直从事的是油画创作，但在抗战年代，他为推动解放区的木刻创作和开辟木刻中国化的道路做出了突出的贡献。

罗工柳（1916—2004），广东开平人，擅长油画和木刻版画。1936年入杭州艺术专科学校学习西洋画，其间自学木刻版画。1938年年初到武汉政治部三厅从事美术工作，

并参加筹组全国木刻协会,当选理事。同年夏赴延安,入鲁迅艺术学院美术系学习,年底参加鲁艺木刻工作团,赴太行山敌后根据地,任《新华日报(华北版)》美术编辑,并从事版画创作。于1938年5月2日—5日在汉口总商会举行的"抗战木刻展览会"上,罗工柳的木刻作品《我不死,叫鬼子莫活》展出,其纵横交错的刀法线条表现出人物形象

图5-28 《马本斋将军的母亲》(罗工柳作)

的坚毅与果敢,也凸显出罗工柳的版画天赋。在鲁艺木刻工作团期间,他和夫人杨筠刻有不少作品,但流传下来的为数不多。其中,有剪纸风格的木刻《劳动模范》和赵树理小说《李有才板话》的木刻插图等。《马本斋将军的母亲》(图5-28)是他1942年回延安参加延安文艺座谈会之后,赴关中农村深入生活时,根据真实的历史事件创作的一幅木刻作品。画面刻画的是回民支队队长马本斋的母亲面对日本侵略军的威胁,大义凛然,无所畏惧,充满了民族正气。画面人物表情刻画生动,尤其是马本斋母亲的形象以黑色服饰出现,更加突出了英雄母亲在民族大义面前的高大形象。这幅版画作品不仅在民族的风格上富有特色,而且以塑造典型人物、完整描绘历史事件为其艺术构思的基本特点,使之成为革命历史画作。鲁艺木刻工作团的胡一川、彦涵在前面的章节已有介绍,在此不再赘述。鲁艺木刻工作团的华山不仅擅长木刻版画,而且善于文学创作。

华山(1920—1985),原名杨华林,曾用笔名洛枫、若曦等,广西龙州县人。擅长文学创作、木刻版画。1935年参加上海学生救亡运动。1936年因参加共产党领导的"民先"组织而被校方开除。1937年年底赴延安,入吴堡西北青年训练班,后转入延安鲁迅艺术学院木刻研究班。1938年冬,随鲁艺木刻工作团到太行山敌后抗日民主根据地开展美术宣传活动。在此期间,他创作了一套反映现实斗争题材的木刻版画《王家庄》。1944年,他将狼牙山五壮士的故事写成文学脚本,彦涵据此创作了《狼牙山五壮士》木刻连环画,后被美国《生活》杂志印制成英文袖珍本给予传播。他是延安木刻界难得的文人才子,他的积学使他的画作不输行家,故能出入于苏联版画工致细密一路而不为所囿。其木刻代表作有《列宁头像》《爸爸我也要去打日本》《仇》等。

就在鲁艺木刻工作团到太行山敌后抗日民主根据地开展宣传工作不久,1938年年底至1939年秋,鲁迅艺术学院的大部分师生员工,有的深入边区农村参加土地改革运动,有的到敌后去开辟根据地或创办鲁迅艺术学院分校。1939年夏,中共为加强华北敌后文化工作及文艺干部的培养,促进抗日民族统一战线,发展壮大抗日根据地的教育事业,中共中央决定委派时任鲁迅艺术学院副院长的沙可夫率领学院部分干部和教员,奔赴晋察冀抗日根据地,并联合陕北公学等校创办华北联合大学,从此拉开了中国共产

党创办综合性大学的序幕。

华北联合大学成立后，又相继成立了晋东南鲁艺分校、太行山鲁艺分校。而这些分校的教职员工基本上都来自延安鲁迅艺术学院。这样，延安鲁迅艺术学院的师生所剩不多，学院基本属于停休状态。1939年11月，中共中央决定恢复鲁迅艺术学院的运作，任命吴玉章为院长，周扬为副院长。周扬实际上主持学院的全面工作。

鲁艺木刻工作团及鲁迅艺术学院各分校的成立，使得延安的美术家阵营迅速扩大到晋东南及太行山敌后抗日根据地。留在延安及陕甘宁边区的美术家，一方面，深入边区参加土地改革运动和军民大生产运动；另一方面，在鲁艺美术工场，从事抗战时期的美术研究、创作与实践工作。但不论是鲁艺木刻工作团、鲁艺各分校，还是延安及陕甘宁边区的美术家们，他们都是在中共强有力的领导下，步调一致，为了一个共同的革命目标，不畏艰险，砥砺前行，创作了许许多多无愧于那个时代的美术作品。

而抗战时期许多迁移到大西南的美术家们却没有明确的理想追求，更多的是为了躲避战争，或随大学迁徙，或举家迁移，聚集在大西南的重庆和成都。

徐悲鸿、傅抱石、张大千、吴作人、李可染、张善子、唐一禾、张书旂等美术家走出师承与流派的阵营汇集重庆，用画笔发出抗战的吼声。为支援抗战，他们在此举行义卖活动。"天灾战祸，民不聊生，是谁的罪过，我是一个中国人，不能沉默，我要以我的画笔，发出我的吼声。"这是抗战期间徐悲鸿在重庆发出的呐喊。他在渝创作的《巴人汲水》（图5-29）用中国画的表现手法，高度概括了巴人传统汲水的宏大场面。在舀水、避让、登高前行中，画家将重庆民众生活的一个侧影真实地记录下来，反映了抗战时期重庆民众生活的艰辛，具有强烈的时代气息。

1942年，徐悲鸿曾在当时的中央图书馆举办过一次个人画展，引起了重庆文艺界和各国使节的极大关注。其中，国画《愚公移山》《巴人汲水》《泰戈尔像》、油画《喜马拉雅山》《爱菲尔士峰》《大吉岭》等作品，在抗战时期的重庆，不仅使观者耳目一新，而且令人精神振奋。但是，这些美术家的义举只能说是他们的良知未泯，且只能通过隐喻的表达方式来启迪人们的思想，在重庆及大后方的美术家无

图5-29 《巴人汲水》
（徐悲鸿作）

法形成合力，来呈现自己的艺术思想，所有作品完全取决于艺术家的本能。艰难的生存环境、变幻莫测的战局形势、复杂的心理变化，以及多区域、多流变的美术家群体形成了国统区美术队伍的松散结构。解放区的美术阵营与国统区的美术阵营无疑有着巨大的差异。

3. 路径不同的心路历程

延安时期，木刻版画的创作之所以得到空前发展，与新兴木刻运动的革命性和艺术性的融合是分不开的。在这样一个剧烈动荡的变革时代，革命美术思潮影响着一大批美术家和美术工作者投奔到延安。他们以版画作为战斗武器，直面服务对象，受到延安及陕甘宁边区广大民众的青睐。

延安时期的美术家中，若论中国新兴木刻运动的先驱者，沃渣乃是当之无愧的一位。他不仅擅长木刻版画，而且身体力行地为开拓新兴木刻运动而努力。在美联的领导下，他与马达、郑野夫等人组织了野风画会，后又与马达组织过"暑期绘画研究会"。1935年，沃渣与江丰、郑野秋、温涛等人组织了铁马版画研究社，为新兴木刻运动做出卓越的贡献。

沃渣（1905—1974），原名程庆福，浙江衢县人，擅长木刻版画。1926年考入上海新华艺术专科学校西画系，1928年加入中国共产主义青年团，后因叛徒出卖，在杭州被监押4年之久。1932年再入上海美术专科学校学习，并积极参与鲁迅提倡的中国新兴木刻运动。1933年春，他和陈烟桥等人发起组织野穗木刻会和涛空画会。1935年于上海美术专科学校毕业后，沃渣开始求教于鲁迅，从此与鲁迅交往，得益匪浅。1937年10月奔赴延安，鲁迅艺术学院成立后，任美术系主任。沃渣早期的木刻版画，虽然在技法上还不是很成熟，但他的木刻作品在揭露黑暗社会的同时，表现出对劳苦大众悲惨生活的深切同情。他的不少作品反映了被剥削、被压迫人民以及革命知识分子的觉醒。在美联期间，他创作的木刻版画《不愿做奴隶的妇女》不论在技法上还是在人物形象刻画上，都有了显著的提高。延安时期，沃渣在木刻版画创作上曾有过两次重大转变。1937年10月至1939年7月，在这近两年的时间里，由于新的生活环境和对中国革命的性质、对象、任务的理解不同，所以在取材方面，大多是一些号召全民抗战的作品，如《救护》《抗战总动员》等。这与他之前发表在《中国呼声》上的作品相比，并未发生质的变化。这一时期他的作品，在技法表现上主要是受珂勒惠支的影响。《救护》采用简单而又风格化的线条勾勒人物的轮廓，形象地刻画出救护者的急迫心理和焦虑情绪。《英勇的牺牲》则是他学习珂勒惠支的作品，带有明显的珂勒惠支构图形式和刀刻语言。实际上，沃渣在这之前的取法远远不局限于珂勒惠支一家。他在上海的时候，曾在鲁迅门下求学，因此所见极广。他对法服尔斯基、克拉甫钦珂的技法与作品都下过很大的工夫。1939—1945年，沃渣在晋察冀边区创作的《八路军铁骑兵》《通过封锁线》等木刻作品，在继承西方和苏联木刻技法的基础上，融入了许多陕北的民间剪纸等艺术元素，打破了创作上的绳墨之规。他利用黑白的疏密变化，将画面的意境刻画得

更为深远。他在这段时期创作的版画,表现光的明暗效果十分出色。

与沃渣同为浙江衢州老乡的叶洛也是新兴木刻运动的重要参与者。这位留学日本不久的血性青年在抗战全面爆发后,毅然回国参加抗日救亡活动。他于1941年10月经重庆来到延安,寻求他的抗日救国理想。

叶洛(1912—1985),原名叶乃芬,笔名岱洛,浙江衢州人,擅长油画和木刻版画。1930年入国立杭州艺术专科学校学习,1935年考入上海新华艺术专科学校。1937年春,留学日本东京大学艺术科绘画系。七七事变后回国,在重庆参加抗日救亡活动。1941年,经重庆八路军办事处介绍,来到延安,任鲁艺美术系研究员,从事美术创作和研究工作。叶洛在上海参加新兴木刻运动期间,发表在《木铃木刻集》上的《街市战》和《斗争》两幅木刻版画作品,曾被鲁迅和宋庆龄收集送往在巴黎举办的"中国革命艺术展览会"上展出。其中,《斗争》还在法国《人道报》上刊用。《斗争》(图5-30)创作于1933年,以城市工厂区的生活和斗争为题材,黑色的阴影占据着画面三分之二的位置。烟筒下燃烧的火焰,给人

图5-30 《斗争》 (叶洛作)

以希望和力量,很好地践行了"放刀直干"的革命艺术情怀。作品风格粗犷,黑白分明,刀刀见力,且主题鲜明,是"革命美术"思潮影响下的典型代表作品。延安时期,叶洛创作了一批工艺美术作品和广告宣传画。他为鲁艺戏剧部演出的苏联名剧《带枪的人》创作巨幅海报。当时的延安条件比较艰苦,在绘画时没有颜料,可谓"巧妇难为无米之炊"。张望在他的回忆录《延安岁月》中,就叶洛创作《带枪的人》的海报过程说道:"在绘制中没有颜料,便自己动手到山里找合适的矿物质和植物原料、红土以及炭黑锅灰等,叶洛先生就是用这些土颜料画出海报,为大家拍手称赞而传为佳话。"

从豫东大地走出来的木刻版画家刘岘,在参加新兴木刻运动前,就读于北平艺专西画系,后受新兴木刻运动的影响,在鲁迅的指导下成长为一位优秀的青年木刻家。在《中国版画年鉴1984》中的《关于刘岘同志木刻之我见》一文中说:"在三十年代,鲁迅先生的两只手,一只手是培育了若干青年文艺作家,我本人(肖军)就是其中之一;另一只手是培育了若干青年木刻家——刘岘同志就是其中之一。"[①]

刘岘(1915—1990),原名王之兑,号慎思,河南兰考县人,擅长油画、木刻版画。1932年考入北平艺专西画系,受新兴木刻运动的影响,开始木刻创作。翌年转入上海美术专科学校学习。20世纪30年代的中国是一个多灾多难、社会动荡不安且处于民族

① 肖军:《关于刘岘同志木刻之我见》,见《中国版画年鉴1984》,辽宁美术出版社1985年版,第204页。

危亡之际的国家。但是，在这样一个不堪的年代，艺术发展的脚步从未停息。美术界因受西方文明的影响，在创作上显得生机勃勃。各种画会的社团组织都在这一时期应运而生。刘岘转学上海美术专科学校后，发起组织了木刻爱好者社团——无名木刻社。此社几经易名，最后改为"未名木刻社"。该社自成立以来，一直专注于木刻的研究和创作实践，并致力于进步美术活动，取得了很大的成绩。未名木刻社在4年的实践活动中，先后出版过《00木刻集》《木刻集》《未名木刻选》和《未名木刻选集》等。

图 5-31 《贫困》（刘岘作）

刘岘的艺术风格可以分为两个时期。第一个时期是在上海参与新兴木刻运动，其作品主题大多是表现受压迫、受剥削的劳苦大众，如《贫困》《苍天》等木刻作品都是表达对旧中国劳动人民生活状况的控诉和对受侮辱、受压迫民众的深切同情。《贫困》（图5-31）刻画的是一名妇女俯首弯腰，双手交叉，无奈地坐在一个空篮子的旁边，阳光透过窗户照在家徒四壁的一面墙上。篮子里没有任何东西，桌子上也并未摆放任何陈设，有的只是贫妇脸上痛苦的表情。黑色居多的画面给人以沉闷和压抑的感觉。画面中的女人代表了旧中国千千万万的贫困母亲形象。这幅木刻作品虽然在技法上不是很成熟，但是作品的感召力已呼之欲出，发人深省。他这一时期的作品，除《贫困》《苍天》外，还有《侵略者来了》《怒吼吧中国》和《孔乙己》插图系列等。第二个时期是来到延安之后，在鲁迅艺术学院任教期间，他以饱满的革命热情，描绘了边区的生产建设和生活情况。在轰轰烈烈的革命年代，刘岘的木刻主题也随之深入延安新的生活之中，他在延安时的亲眼所见、心有所系都能激发他的创作灵感。他对自然界的物象和社会生活的观察细致入微。这时他的木刻技法较之以前臻于成熟，由粗犷转向秀美。他这一时期的作品有《保卫河防》《反扫荡》《延安火把舞》《卖烤白薯的人》等。除此之外，他还创作了大量木刻花卉和肖像作品，给木刻版画注入了新的生机。毛泽东曾于1939年11月为刘岘版画作品亲笔题词："我不懂木刻的道理，但我喜欢看木刻。刘岘同志来边区时间不久，已有了许多作品，希望继续努力，为创造中华民族的新艺术而奋斗。"这是毛泽东唯一一次为木刻版画家题词（图5-32），这不但是对刘岘本人寄予的厚望，也是对边区所有艺术家的希望。

边区的美术家们大多是美联成员及新兴木刻运动的参与者，他们都是怀揣革命理想来到延安的。在经过延安文艺整风运动、军民大生产运动以及边区土地改革运动的洗礼之后，他们的思想有了一个较大的转变。尤其是毛泽东《讲话》发表后，不仅给边区的艺术家们指明了文艺创作的方向，而且统一了艺术家们的思想。

反观抗战时期国统区的美术家们，他们所从事的美术活动更多的是以个人兴趣为指

向。他们的美术活动主要是举办画展,以此来彰显自己的艺术风格。1940年,在莫斯科举行的"中国艺术展览会"上,除延安选送的木刻版画、漫画作品外,国统区徐悲鸿、陈之佛、张书旂、黄宾虹、傅抱石、李可染、潘天寿、潘韵、吕凤子、程本新等的国画山水、人物、花鸟,吴作人、吕斯百、秦宣夫、孙宗慰等的油画和陈晓南的素描作品也在其中。展览引起了苏联人民的极大兴趣,在《艺术》杂志上给予专题介绍,并出版专辑画册,介绍中国的绘画艺术和抗战作品。显然,这里所说的抗战作品,基本上是延安送展的漫画和木刻版画。

图 5-32 毛泽东题词手迹

1942年,周恩来把延安的木刻版画介绍到重庆去展览。这些作品反映出解放区军民团结抗日、生产劳动和经济建设等多方面的内容,重庆美术界为之耳目一新。"文艺要为工农兵服务,要为广大人民群众服务"这一重要思想开始在重庆文艺界传播。徐悲鸿热情撰文,介绍并赞扬解放区的木刻成就。当时,中苏文化协会是重庆文艺界的活动中心,这里经常举办各种画展,个人画展也不少。其中,傅抱石、张光宇、黄独峰、廖冰兄、沈逸千、赵望云、庞薰琹、陈树人、孙宗慰、李瑞年、张安治等的作品在传统艺术的基础上,从不同的角度歌颂祖国的大好河山,反映抗战时期人民所遭受的苦难。

1945年3月,在重庆"八人漫画联展"中,张文元以漫画问世,而以国画精专。他作的国画以山水为主,多写祖国大好河山,并具中国文人画之脉络。

张文元(1910—1992),别名文魁,号太仓一粟。江苏太仓人,擅长漫画、中国画。1931年前后在太仓通俗教育馆、淮阴民众教育馆工作时,开始发表漫画作品。1935年到上海,经叶浅予推介,在上海《时代漫画》等刊物发表漫画作品。此时,他的漫画连环册《阿Q正传》在上海出版。1937年,张文元与沈逸千、俞创硕在上海新新公司举办"三人抗敌画展"。1938年,张文元来到武汉,在冯玉祥主办的《抗战画刊》任编辑。1939年到重庆,服务于郭沫若主持的政治部第三厅,从事抗日宣传活动。1941年皖南事变后,赴昆明加入美国新闻处。其间创作了大量的供美国空军空投到沦陷区的抗日漫画宣传品,对激发日占区人民的抗敌情绪以及分化瓦解日军的士气起到了一定的宣传和鼓动作用。在昆明期间,张文元创作的《恭贺新禧》新门神画(图5-33)以中国传统的浅描形式勾勒出硕大的门神,将日本侵略军打翻在地,再踏上一只脚,使日军永无翻身之地。门神以美国空军为元素,再现了盟军与中国人民反法西斯斗争的坚强决

图 5-33 《恭贺新禧》
（张文元作）

心。1943年，在重庆以中苏文化协会的名义，张文元举办了第一次个人国画作品展。1945年3月，与叶浅予、张光宇、余所亚、沈同衡等在重庆举办"八人漫画联展"，颇有影响。12月又在昆明举办个人漫画展，揭露国民党反动派制造的西南联大"一二·一"惨案，谴责国民党的暴行，对学生爱国民主运动起到了重要的推动作用。

延安与国统区的美术家们所走的路径不同，自然其心路历程也不一样。延安的美术家们经过几次运动的思想转变，最终成为一支旗帜鲜明的红色美术队伍。而抗战时期，由于意识形态等诸多方面的原因，国统区的美术家们的创作意识和创作热情完全没有被调动起来，因此，这一时期国统区的美术活动全然是美术家的个人兴趣和爱好所致。在国统区的重庆，即便有些抗日进步美术活动，也是在中共掌控的政治部三厅组织下开展起来的。所以说，由于艺术家成长的路径不同，其作品表现出的心路历程及精神涵韵亦不尽相同。

4. 政治环境下的不同影响

延安时期的美术队伍是以鲁迅艺术学院美术系为核心的美术家和热爱美术的青年学生组成的美术创作群体。他们以画笔和刻刀作为斗争武器，开展美术创作活动。在革命斗争中，形成了具有大众化、民族化艺术特点的红色美术。

红军长征胜利到达陕北后，1936年冬，第一个来到延安的木刻家是温涛（1907—1950）。温涛是广东梅县人，擅长木刻版画。1928年入中华艺术大学绘画科西画系学习，是中国新兴版画运动早期的参与者，后加入中国左翼美术家联盟。1936年年初，与江丰、沃渣、力群等，发起成立铁马版画会。3月8日，在上海出版了他的木刻连环画《她的觉醒》。冬天来到延安，从事戏剧和美术方面的工作。1937年，胡一川、沃渣先后来到延安，随后，江丰等一批美联成员及活跃于新兴木刻运动的木刻家也陆续来到延安。他们大都先后在鲁迅艺术学院美术系任教，不仅为延安带来了新兴木刻运动的革命传统，而且培养了一大批木刻创作人才，鲁迅的美术思想及创作理念在此得到充分体现。此外，漫画家蔡若虹、华君武、张谔、米谷等相继来到延安。一些曾经留学国外的青年美术家如王式廓、王曼硕等，为寻求抗日救国的真理奔赴延安。这些美术家和他们培养出来的一大批优秀学生逐渐构成了延安时期的美术创作队伍。

由于中共领导人对文艺工作的高度重视，1938年4月10日，鲁迅艺术学院正式

成立，成为革命文艺的摇篮。延安的政治环境和艺术氛围给美术家们提供了一个相对安定的广阔空间。1942年，毛泽东发表《在延安文艺座谈会上的讲话》之后，其精神成为延安美术家们的坚定信仰。此后，在延安听到最多的一句话就是"到人民中去，向人民学习"。但这些口号包含着更深层的含义，代表着一种朴素的情感和理想。如果说，中央苏区时期的美术宣传功能是社会功用与服务政治，长征时期的美术宣传功能是鼓舞红军士气。那么，延安时期的美术则是意识形态下的"为无产阶级政治服务，为工农兵服务"。6月，延安文艺界开始了历时两年之久的全面整风。这场运动对于思想文化界而言，可以说是决定着整个延安时期的思想文化运行模式。1943年3月，中共中央文委和中央组织部联合召开文艺工作会议。会议的主题是全面开展文艺下乡运动。该运动是由中共中央发起的，并带有一定强制性的知识分子改造运动。大部分的美术家和其他文艺工作者主动请缨，积极参与到"文化下乡"运动中。张仃在《画家下乡》一文中说：

> 过去，革命画家在创作上，一直表现着"为大众"的方向，现在是更进一步，要描画"属于大众"的，为大众所理解，所欣赏，所喜爱。这样，画家就一定得打开生活的圈子，到大众中间去，同时变成大众中的一员，全身心浸透大众的思想、感情、情绪，要重新以大众的思想去思想，以大众的感觉去感觉，以大众的眼睛去观察。①

张仃的这段话对当时的文化下乡运动见解颇深。他把文化下乡的目的和宗旨基本上浓缩在这段话里面。由于毛泽东和党中央的号召，美术家们的意识形态发生了深刻的变化，并由小资产阶级转变为无产阶级革命文艺战士。1943年4月，在文化下乡运动中，古元到三边体验生活。在生活中，他深感边区农民婚姻矛盾重重，从结婚、离婚到婚姻调解，都牵扯到复杂的社会关系。为此，他创作了《结婚登记》《离婚诉讼》《婚姻调解》三幅木刻版画。这三幅木刻作品，堪称"婚姻三部曲"。从他的"婚姻三部曲"中可以看出，古元是延安版画界中能够与时俱进的代表人物。中国古代乃至近代的妇女，在"三从四德"封建思想的桎梏下，没有话语权。解放区的妇女能够对自己不满意的婚姻，提出离婚诉讼的请求。从此，男人的一纸休书在《离婚诉讼》中被彻底颠覆。这是多么深刻的历史变化！当然，对于妇女的翻身解放来说，这仅仅是一个曙光初露的序曲，而古元用他的刀笔刻画了这个序曲。

同样，张望②深入延安蟠龙区马家沟村体验生活。他深受陕甘宁边区特等劳动英雄申长林事迹的影响，创作了《送公粮》《延安选民小组》等贴近时代脉搏的木刻版画作品。他在晚年的时候曾回忆说：

① 张仃：《画家下乡》，载《解放日报》1943年3月25日版。
② 张望（1916—1993），原名张发赞，笔名张望、张抨、克之等，广东揭西大埔县人。擅长版画和油画。1934年毕业于上海美术专科学校西系，左翼美术家联盟成员。1941年在重庆日报社工作，同年秋赴延安，任教于鲁艺美术系。1942年参加延安文艺座谈会。

> 鲁艺师生下乡、下厂、到部队去和工农兵打成一片之后，不论在思想觉悟上、劳动生产上以及战斗常识和艺术创作上，都得到了非凡的收获；这是人民文艺事业普遍的良好开端，深入群众生活也成为人们的"家常便饭"和习以为常的事了。①

"家常便饭""习以为常"，道出了延安时期的美术家们深入工农群众、深入部队、为工农兵而创作的革命美术观，在新的意识形态下，取得了"非凡的收获"。

可以说，美术创作总是在不断地解决问题中得以完善。延安的一系列运动以及毛泽东的《讲话》精神，给每一位艺术家提供了体验生活的创作源泉，并指明了创作上的方向。延安时期，中共所营造的政治氛围，为美术家们和美术工作者提供了思想改造的土壤，并使他们成为具有崇高理想的革命战士。他们走向农村，深入生活，与人民群众打成一片。延安新年画的创作实践证明，吸收边区民间剪纸与中国传统线描的艺术成果，是木刻版画对外来技法的一次革命性融合，对延安画派的形成起到了极为重要的作用。

抗战时期，在国统区曾出现集权与专制、合作与民主两种不同的政治趋向，同时，也出现了"灰色"和"半红色"两种不同特质的美术形态。生活在国统区的美术家，在中国画、油画、水彩画等画种上，表现比较活跃。深入古代传统中去学习与游学写生，成为国统区美术家们的自觉行为。这一阶段，吴作人②去了西藏，徐悲鸿上了青城山，司徒乔赴新疆，关山月"行万里路"写生，还有叶浅予的印度之行和庞薰琹的深入苗寨，他们深入边远地区，多方面接触社会、熟悉生活、磨炼意志。

作为大后方的重镇，成都较为安定的环境使得许多饱受战火煎熬的美术家能够专注于自己的艺术创作。他们以成都为活动中心，游历西部各省，取材于民族风情，形成战时美术现代化、民族化的一大特点。吴作人旅边之后创作的《祭青海》《戈壁神水》，徐悲鸿到青城山写生时创作的《国殇》《山鬼》，以及张大千③的《藏族少女》《藏犬黑虎》等，无不体现出西部雄浑的自然景观和民族风情。此外，关山月、司徒乔等艺术家也创作了不少关于西部少数民族地区题材的作品。

1938年10月，张大千在重庆举办抗日募捐展，共展出山水、花鸟等国画作品80余幅，所得款项全部赠予救济难民机构。抗战期间，张大千多次来到重庆，主要是通过画展积极助援抗战。1944年5月21日，"张大千临摹敦煌壁画展览"在重庆上清寺中央图书馆举行，参观者络绎不绝，可谓万人空巷。

吴作人的《重庆大轰炸》是为揭露日本侵略者对重庆狂轰滥炸的罪恶而创作的油画作品。这幅作品创作于1940年。画面长江浊流激荡，上空弥漫着混浊的烟雾，苍蝇般的轰炸机盘旋在重庆的天空，炸弹即将尾随而下。整幅作品色彩凝重，观众无不震

① 孙新元、尚德周编：《延安岁月：延安时期革命美术活动回忆录》，陕西人民美术出版社1985年版，第332页。
② 吴作人（1908—1997），江苏苏州人，祖籍安徽泾县，擅长油画、中国画。曾留学欧洲，先后入巴黎高等美术学校和比利时布鲁塞尔皇家美术学院学习。
③ 张大千（1899—1983），四川内江人，祖籍广东番禺，擅长中国画、工书法。

撼!《不可毁灭的生命》是吴作人于1941年继《重庆大轰炸》之后创作的又一幅抗日题材的油画作品。画面以焦土红为主色调,厚重的笔触表现了重庆民众在敌机轰炸后重建家园的坚强不屈精神。

李可染①在重庆创作了不少抗日宣传画,如《杀人比赛》和《纪念"九一八"打回老家去》等漫画。《杀人比赛》取材于一个真实的故事,1937年12月13日,日本《朝日新闻》上一则通讯说:

> 日军占领南京后,有日军少尉两名,一名向雄,一名野田,相约以谁先杀死一百个中国老百姓为优胜。两人各持刀口已缺之血刃相见于紫金山下,向雄说:"我已杀了一百个,足下如何?"野田说:"我杀了一百零六个。"两人相顾大笑,且更相约以杀死一百五十人为比赛。

图5-34 《纪念"九一八"打回老家去》(李可染作)

李可染根据这一消息创作了漫画《杀人比赛》。画面上方是被屠杀的中国百姓,下面是向雄、野田两个刽子手,在互相吹捧自己的杀人数量,引起了中国军民的极大愤慨,必欲除之而后快。《纪念"九一八"打回老家去》(图5-34)描绘的是一个表情愤怒的中国人紧握钢枪,怒目前方,又开双腿的站姿表现出伟岸的英雄之气。而在他身后,是一群紧握枪支的老百姓,表达出民众的抗日决心和牺牲精神,具有极强的视觉冲击力和艺术感染力。

在大后方的重庆,宣传抗日救亡的国画题材更多来自中国历史上的爱国故事和英雄人物,如《精忠报国》《孙武牧羊》《文天祥正气歌》等。美术家们通过描绘这些可歌可泣的历史人物,激发国人的抗日决心。抗战时期,唐一禾②来到重庆江津的武昌艺术专科学校执教,这一时期,他创作了一批有关抗战的油画作品,如《胜利与和平》《女游击队员》《七七的号角》《穷人》等。《七七的号角》描绘的是学生文艺宣传队走上街头进行抗日救亡宣传的情景,对唤醒国人的抗战意识起到了号角的作用。正当唐一禾为抗战而呐喊,美术创作处于高峰的时候,1944年,与其兄乘船从江津赶往重庆途中,因江轮倾覆罹难,时年39岁。

为寄托中国人民期盼早日战胜法西斯、实现世界和平的愿望,张书旂③创作了国画《百鸽图》,并将西画的设色方法融入中国画的花鸟画中,产生了柔和恬静而又浓丽典

① 李可染(1907—1989),江苏徐州人,擅长中国画。曾师从齐白石。
② 唐一禾(1905—1944),湖北武昌人,1930年赴法国留学,入巴黎美术学院,擅长油画。
③ 张书旂(1900—1957),号南京晓庄、七炉居,浙江浦江人,擅长中国画,师从高剑父和吕凤子。与徐悲鸿、柳子谷并称"金陵三杰"。

雅的绘画风格。经过一段时间的构思，1940年11月5日，张书旂开始创作《百鸽图》，向世界传递出中国人民向往和平的信息，得到全世界爱好和平的国家和人民的同情与支持，具有深刻的主题思想和广泛的现实意义。

在抗战时期的国统区，国民政府对带有政治倾向的进步美术活动往往持抑制的态度。传统中国画、油画及水彩画成为国统区美术创作的主流。即便是带有一定进步意义的美术作品，由于政治环境的影响，也只能做些隐喻的表达。由于当时处于国共两党合作时期，中共控制下的国民政府军事委员会政治部第三厅在厅长郭沫若的主持下，开展了一系列的进步美术活动，成为国统区重庆"灰色美术"中的一个红色亮点，我们称其为"半红色"美术。李可染的漫画《纪念"九一八"打回老家去》便是其中一例。

第六章 抗日战争时期新四军的美术活动

抗战爆发后，江南各地的红军游击队，在第二次国共合作形成之时，奉中共中央命令集结南昌，合编为国民革命军新编第四军（简称为"新四军"）。1938年1月，新四军军部在南昌成立，分长江以南和长江以北两路进入华中敌后战区，总部设在皖南歙县。由于华中敌后抗日根据地的沿线临近大上海，当时的上海几乎成为全国的文化中心。上海沦陷后，许多爱国知名人士和进步学生纷纷来到新四军敌后抗日根据地，如邹韬奋、范长江、阿英、贺绿汀等先后来到皖南。上海和南方各地的进步美术工作者也纷至沓来，集中在新四军军部战地服务团美术组和抗敌画报社等部门，开展抗日美术宣传活动。

一、战地服务团美术组与苏中新四军的美术创作队伍

新四军抗日根据地的美术宣传活动，除军部外，主要分布在军部所辖的各师区域。在军部及一师（苏中地区），由于上海等地沦陷区的爱国画家陆续来到新四军控制地区参加新四军，从而充实了新四军中的美术力量，并创作了大量反映敌后抗日根据地群众生活和鼓舞士气的美术作品。战地服务团美术组的建立、《抗敌画报》的出版发行、《新四军军歌》的木刻组画、鲁艺华中分院的成立及《铁佛寺》的创作等，都是新四军美术活动的重要体现。苏中新四军一师的美术创作队伍基本上来自战地服务团美术组，他们使一师的美术宣传工作适应了时代发展的需求。

1. 战地服务团美术组与《抗敌画报》

新四军建立之初，就非常重视美术宣传工作。军政治部战地服务团设有美术组，梁建勋任组长，沈柔坚、涂克任副组长，组员有芦芒、孙从耳、费星、费立必、张祖尧、翁逸之、尖峰等。他们后来都成为新四军各师的美术骨干，在抗日前线开展美术宣传活动。美术组的画家们在新四军成立时，就在大幅白布上绘制抗日宣传画，并悬挂于南昌的街头。美术组随军部迁往皖南后，创作了许多反映新四军和人民群众对敌斗争的美术作品，譬如芦芒的速写画《新四军战士》、木刻版画《向敌人腹背进军》等。沈柔坚为华中抗日根据地的盐阜银行设计了抗币，费星设计了邮票等，更好地体现了美术工作的社会作用与政治意义。

图6-1 《新四军战士》（芦芒作）

芦芒①于1941年创作的速写画《新四军战士》（图6-1）充分展现了他的美术才能和绘画功力。画面以新四军独立的个人形象再现了新四军战士纳鞋时的情景，表现了新四军不仅能够扛枪打仗，而且还能穿针引线、缝缝补补，给观者以坚韧、朴实之美。此作行笔流畅而不圆滑，在虚与实的线条结构中，饱含着人物内心的认真与细致。

1942年，沈柔坚②创作了木刻版画《向敌人腹背进军》（图6-2），画面刻画的是在恶劣的气候环境下，新四军出其不意地向敌人腹背进发，于暴风雨中急行军。此作阴、阳刀法并用，刚柔并济，且将人物与暴风雨融为一体，而雄鹰从来不为暴风折翼。可以说，此作既有诗一般的艺术灵感，又有画家的形象思维，不失为抗战时期具有诗情画意的木刻版画作品。

版画家沈柔坚为华中抗日根据地盐阜银行设计了壹角抗币（图6-3），以木板刻制，并于1942年发行。此币的设计分为正、背两面，正面为细密网格花纹组成图案，四角有"壹角"字样，正中是面值"壹角"。面值的上方是"盐阜银行"字样，下方是"中华民国三十一年印"字样。左右两边是"完粮纳税"和"一律通用"字样。无论是正面的细密花纹，还是背面由马匹组成的图案，均可见其构思缜密、刻工精细。

图6-2 《向敌人腹背进军》（沈柔坚作）

沈柔坚的木刻版画大多是表现南方抗日根据地的农村题材，风格细腻秀劲、质朴清新，充满乡土气息。譬如他于1942年创作的木刻版画《田野》，刻画的是新四军和当地农民共同在田间劳动，利用休息间隙与放牧人亲切交谈的场景。图像中马的悠闲与中景人物的安排，让田园的风光跃然纸上，使人们感受到这里必定远离了战场的硝烟。在构图上，采用中国画的平远之法，表现出生动自然、平淡冲和的艺术境界。

① 芦芒（1920—1979），原名李衍华，字福荣，笔名芦芒，上海市人。美术家、诗人。1939年参加新四军，先后任华中军区政治部《江淮日报》编辑、总编辑。

② 沈柔坚（1919—1998），福建诏安人，擅长版画、中国画。1938年参加新四军。

除此之外，新四军军部出版的《抗敌画报》在华中敌后抗日根据地广为发行。1938年春，吕蒙①任新四军政治部文艺科科长兼画报主编，李清泉任画报编辑。《抗敌画报》定为月刊，稿件基本上由新四军政治部战地服务团美术组提供。画报初创时为油印，后改为石印。《抗敌画报》创刊号即以鲜明的政治立场，宣传中国共产党的抗日主张和团结一切抗日力量、组成抗日民族统一战线的方针，宣传中国共产党领导下的武装力量英勇抗敌的英雄事迹，宣传人民群众对敌斗争的故事等。画报为四开单张，采用安徽宣纸印刷，效果甚佳。

1939年9月，由于工作的需要，吕蒙加入新四军军部巡视团，到江北工作。《抗敌画报》主编一职由刚从桂林来到皖

图6-3 盐阜银行发行的壹角抗币（正面、背面）（沈柔坚设计）

南的赖少其接任。此后，《抗敌画报》由原来的四开单张改版为十六开本的成册画报，并以套色木刻版画做封面、封底，画报面貌焕然一新。

赖少其（1915—2000），广东普宁人，笔名少麟，斋号木石斋，擅长中国画和木刻版画，工书法。创"以白压黑"技法，遂成新徽派版画主要创始人。1932年考入广州市立美术专科学校西画系，师从李桦。1937年在广东、广西举办巡回抗日木刻漫画展。1938年被选为中华全国木刻界抗敌协会理事。1939年9月，他从桂林来到皖南接替吕蒙，任《抗敌画报》主编。1941年1月，在皖南事变中被捕，被关押在上饶集中营。1942年，他与邵宇在江西上饶集中营脱险，回到苏中新四军一师，负责《苏中报》文艺副刊《现实》的编辑工作。这是一份集文学与美术于一身、图文并茂、生动活泼的报纸。《现实》每期都要更换新的刊头，给读者以新颖的感觉。

在皖南事变中，赖少其、邵宇等美术家被俘，《抗敌画报》停刊。新四军重组后，《抗敌画报》在新四军江北政治部复刊。

2.《新四军军歌》及其木刻组画

皖南事变前，新四军的美术宣传工作主要由战地服务团美术组负责，在新四军建立之初，他们基本上是随军创作墙头画或布画进行抗日宣传。这种美术样式带有中央苏区色彩。军部设立印刷厂后，随着各地美术人才的不断加入，华中敌后抗日根据地的美术

① 吕蒙（1915—1996），原名徐京祥，笔名徐华，浙江永康人，擅长木刻版画。

活动才逐渐活跃起来。在新四军中，不少美术家和美术工作者创作了许多反映新四军和抗日根据地的民众对敌斗争的木刻版画作品，并陆续在《抗敌报》《抗敌杂志》和《抗敌画报》上发表。1939年春，新四军为了动员广大官兵贯彻执行中共中央关于抗日民族统一战线政策以及新四军战略方针的指示精神，歌颂新四军及其前身长达十年艰苦奋斗的光辉历程，由陈毅等新四军高级将领集体填词，新四军教导总队文化队队长何士德谱曲的《新四军军歌》诞生了，并成为新四军部队作战间隙和休整开会时必唱的宣誓战歌。军歌雄壮有力的曲调充满了艺术感染力和号召力，把威武之师所向披靡的气势表现得淋漓尽致。歌词如下：

光荣北伐武昌城下，
血染着我们的姓名；
孤军奋斗罗霄山上，
继承了先烈的殊勋。
千百次抗争，风雪饥寒；
千万里转战，穷山野营。
获得丰富的斗争经验，
锻炼艰苦的牺牲精神，
为了社会幸福，
为了民族生存，
一贯坚持我们的斗争！
八省健儿汇成一道抗日的铁流，
八省健儿汇成一道抗日的铁流。
东进，东进！我们是铁的新四军！
东进，东进！我们是铁的新四军！
东进，东进！我们是铁的新四军！

扬子江头淮河之滨，
任我们纵横地驰骋；
深入敌后百战百胜，
汹涌着杀敌的呼声。
要英勇冲锋，歼灭敌寇；
要大声呐喊，唤起人民。
发扬革命的优良传统，
创造现代的革命新军，
为了社会幸福，
为了民族生存，
巩固团结坚决的斗争！

抗战建国高举独立自由的旗帜，
抗战建国高举独立自由的旗帜。
前进，前进！我们是铁的新四军！
前进，前进！我们是铁的新四军！
前进，前进！我们是铁的新四军！

这首《新四军军歌》在时任新四军军部秘书长李一氓的倡导下，由沈柔坚等创作了一套以《新四军军歌》为内容的木刻版画，共18幅。这组木刻版画描绘了新四军的成长过程和奋勇杀敌的恢宏场面。军歌与组画的完美结合极大地振奋了新四军指战员的战斗精神，给全军上下以莫大的鼓舞。组画除了在报刊上发表外，还拓印了一百套，以线装的版式装订成册，分送给国内外的有关机构，对展示新四军英勇抗战的面貌起到了很好的宣传作用，赢得了社会的普遍关注和赞誉。可惜的是，"这本珍贵的版画史料，连参与创作的沈柔坚同志也没有保存下来，目前就很难觅得"[①]。

皖南事变中，国民党妄图消灭新四军的目的没有得逞。1941年1月20日，在延安发布了毛泽东为中共中央革命军事委员会起草的重建新四军军部的命令。随后，新四军军部在苏北盐城成立，由陈毅任代理军长，刘少奇任政治委员。重建的新四军在大江南北广大群众的支持和拥护下迅速发展和壮大起来，并由原来的4个支队发展到7个正规师。在新四军的文化建设领域，由于在江南和上海的许多爱国文化人士认清了国民党的反动本质，纷纷从上海等地来到苏北参加新四军，从而壮大了新四军的文化队伍。

3. 苏中新四军的美术家

在新四军的美术创作队伍中，隶属于苏中新四军一师的美术家有赖少其、邵宇、涂克、江有生、费星、高斯、杨涵、铁婴等人。他们的作品经常发表在一师的出版刊物《滨海报》（后改为《苏中报》）、《苏中画报》和《生活杂志》上，并以木刻版画、漫画、连环画、速写画等形式，反映苏中人民生活及战时的情况。

1942年，赖少其从上饶集中营越狱逃出，来到苏中地区，任《滨海报》副刊《现实》编辑。这是一份发表文学和美术作品的报纸。擅长文学和美术创作的赖少其经常在该报发表短篇小说、散文、报告文学及美术插图。《现实》的版面图文并茂、生动活泼，而且每期都要更换刊头装饰画，不断赋予报纸新的美感，受到新四军一师广大指战员的赞赏。8月，赖少其调往新四军一师，任宣传部文艺科科长。其间，他作词的《功劳运动歌》由沈亚威谱曲，在新四军中传唱，不仅唱出了革命者的激情和士气，而且将"立功运动"推向了高潮。

为了在新四军中培养更多的木刻版画人才，1943年10月，赖少其给新四军所属的各部队木刻工作者写信，倡议组织苏中木刻同志会，举办木刻培训班，并亲自编写了一本教材——《第一幅木刻》，这对促进苏中木刻创作的发展具有重要的指导作用。

① 杨涵：《战火中的版画创作》，见《文化战士天地》，《大江南北》杂志社，2011年。

图6-4 《奶奶，新四军来了》
（邵宇作）

与此同时，邵宇①与赖少其一起越狱后，也参与了《苏中报》的出版与编辑工作。在他的努力下，该报的版面设计和插图尤为丰富和活泼。

邵宇在苏中创作的木刻版画《奶奶，新四军来了》（图6-4）以粗犷的刀刻线条，表现出祖孙俩对新四军长久的期盼。此作人物形象刻画生动，画面上，孙子的左手拉着奶奶的袖子，右臂的指向与双目的远望都在告诉奶奶，新四军来了。奶奶右手搭在孙子的肩上，抬起的左手遮住额头注视着前方，给人以久盼重逢的快感。在苏中时，邵宇曾任苏中滨海报社总编辑、苏中新华社社长、新四军歌舞团团长等职。

而此时的涂克②正受命主编《苏中画报》，并在画报上发表了不少抗日题材的木刻作品。1945年4月，赖少其、邵宇、涂克、江有生、费星、杨涵、丁汉史等在《给苏中木刻同志会的一封公开信》中说道："目前是逼近反攻的时候，各方面工作都要加强，我们的艺术工作者，也要加紧团结发挥应有力量，要使苏中木刻同志会名副其实，而且不断发展起来。"③

图6-5 《卫士向曾梦想在红场阅兵的
希特勒报告》（江有生作）

由此可以看出，新四军一师的美术活动热情可谓空前高涨，尤其是木刻版画和漫画活动开展得轰轰烈烈，对宣传抗战、教育群众、打击敌人起到了很好的宣传和鼓动作用。在新四军一师擅长漫画的有吴耘、江有生等人。

1945年，在世界反法西斯战争取得节节胜利的时候，江有生④创作了漫画《卫士向曾梦想在红场阅兵的希特勒报告》（图6-5）。作者以辛辣的笔法描绘了希特勒妄想占领苏联莫斯科后，在红场举行阅兵仪式的美梦被进来报告的卫兵打断，苏联红军已经攻入德国柏林的消息惊醒了睡梦中的希特勒，第三帝国由此覆灭。此作在新四军众多的漫画作品中备受好评。

① 邵宇（1919—1992），曾用名邵进德，辽宁丹东人，擅长水彩画、速写，工书法。1934年入北平美专学习西画。1938年，在《文艺阵地》上发表素描作品《会议》，并在《力报》《申报》上发表《无妻之夫》《无母之儿》等木刻版画作品，以此来控诉日本帝国主义侵略的罪恶。1939年参加新四军，1942年脱险，重返新四军。

② 涂克（1916—2012），笔名绿笛，广西融安人，擅长油画。

③ 杨涵：《苏中木刻同志会和木刻刀工厂》，见《新四军美术工作回忆录》，上海人民美术出版社1982年版，第64页。

④ 江有生（1921—2015），出生于日本横滨，广东中山人，擅长漫画。1942年参加新四军，1944年毕业于抗日军政大学第九分校，曾任《苏中画报》编辑。

1944年4月，苏中抗日根据地交通部研究通过了改进邮票制度等事宜，并委托费星设计。后因当时邮票印刷条件限制等客观因素，费星设计出的八种邮票图案未能发行。1945年3月，苏中区交通工作会议重新做出发行有面值邮票的决议，在费星设计的八种邮票中，保留了五种"机"字邮票图案（持枪战士图），面值由四角改作二角五分。"快"字邮票图案分为上下两个部分，上半部分为三个战士阅读报纸，下半部分为新四军攻克敌人据点，面值改为四角。面值为十分的邮票有两种：一种带有"印"字，图案是新四军战士

图6-6 华中抗日根据地的三枚木刻版画邮票

和民兵在丛林向敌人射击；另一种带有"便"字，图案为农民与儿童在一头耕牛旁边谈话的情景。"平"字邮票的图案是怀抱着枪的战士与两名儿童团员，面值为二十分。另外，华中抗日根据地的三枚木刻版画邮票（图6-6），在新四军的邮票设计中，也显得十分珍贵。这三枚邮票的图案分别是：一枚是彩云下扬帆的船舶在从容地航行；另一枚以阳光为背景，刻有"平邮"和"机"字；再一枚邮票的图案是一只信鸽衔着一封信在飞翔。当时，在华中抗日根据地还发行了多种木刻版画邮票，但都未能很好地保存下来。

木刻家杨涵①从小就与"铁"和"木"结下了不解之缘。他的父亲是铁匠，外公是木匠。外公祖上的木工非常出名，当时，温州的重点建筑的木雕基本出自他们之手。这潜移默化地影响了杨涵以后的木刻道路。在新四军一师举办木刻培训班时，他亲自打造了十多副木刻刀，分发给木刻学员。不久之后，在他的组织下，新四军一师还成立了木刻刀工厂，为一师培养了一批木刻人才。杨涵的木刻版画作品大多数都很小，如1945年创作的《沙沟

图6-7 《沙沟战斗之一（登陆战）》（杨涵作）

战斗之一（登陆战）》（图6-7），横4厘米，纵6.5厘米；《沙沟战斗之二（滩头阵地争夺战）》，横6厘米，纵5厘米，几乎只有火柴盒大小。尽管画幅很小，但每件作品都极为生动地再现了沙沟战役的激烈场面，在极小的画面中，将新四军恢宏的登陆场面及炮火划过天空的壮观景象表现得淋漓尽致，给华中军民以极大的鼓舞。

在新四军一师美术队伍中，高斯②可谓是一位才华横溢的美术家。在苏中新四军一

① 杨涵（1920—2014），浙江温州人，擅长木刻版画。1940年入浙江省战时木刻研究社木刻函授班，学习木刻版画。1943年参加新四军。曾任《苏中报》木刻创作员，《苏中画报》编辑、副主编等职。

② 高斯（1923—2014），笔名洛夫、方闻等，江苏省无锡人。早年就读于无锡师范和苏州美术专科学校。1941年参加新四军，曾任《江潮日报》《江海导报》记者兼国际版编辑。

师,他被分配在一旅政治部阵地服务团,从事漫画和木刻版画创作,并和赖少其等人组织发起了苏中木刻同志会。在阵地服务团,他与江有生、铁婴、王麦秆、孟光等创作了大量报纸插图、报头画、战场速写,以及大幅的宣传画和连环画。他创作的连环画《汪先生游东洋》揭露了汉奸卖国贼的丑恶嘴脸。连环画被散发到敌占区,使敌占区的人民认清了汪精卫卖国求荣的反动本性。此后,他又创作了三四十幅独立主题画,在《苏中画报》等报刊发表。应苏中江淮银行之邀,他用木刻三色套印抗币本票,此票在苏中发行。他还与吴天石、吴强、程叶文等人共同编绘了对敌宣传画《人在曹营心在汉》,借三国"关羽归汉"的典故来策反伪军投诚。由此可以看出,苏中新四军一师的美术家们以极大的创作热情,创作了大量对敌斗争的作品,在抗战时期起到了对敌宣传和瓦解敌人的战斗作用。

二、苏北新四军的美术呈现

苏北是新四军三师的活动区域。三师的美术家们在这里创作了大量以抗战为题材的美术作品。反映的内容主要是:敌后抗日根据地的对敌斗争,巩固抗日根据地;动员和组织抗日根据地的人民发展生产、支援抗战等。美术家们以《淮海画报》为主要媒体,开展新四军战士和农民美术通讯员的活动。有些通讯员经过画家们的辅导和培养,后来成为有一定创作水平的美术工作者。

1. 活跃在苏北新四军中的美术家

抗战时期,在苏北新四军三师的美术活动是伴随着鲁艺华中分院的建立而成长起来的。当时,较有名的美术家有沈柔坚、芦芒、丁达明、洪藏、钱小惠、程默、唐和等。

图6-8 《坚持原地斗争》
（沈柔坚作）

三师不仅拥有这批出色的美术家,而且还出版了《先锋杂志》《苏北画报》《新知识》《盐阜报》《盐阜大众》《盐阜画报》等报纸杂志。这些美术家和鲁艺华中分院美术系师生的作品经常刊登在这些报纸杂志上,对新四军坚持敌后抗日根据地的对敌斗争,以及苏北人民发展生产、支援抗战都起到了重要的宣传作用。

沈柔坚的美术创作,除在新四军军部创作的木刻作品《田野》等之外,《坚持原地斗争》（图6-8）以其粗犷、朴实和简洁的阴刻刀法,刻画了抗日根据地的游击队员在相互探讨"坚持原地斗争"等重要问题。他用主体人物的构图形式,表现出敌后抗日根据地的人民武装对新四军英勇抗敌斗争的配合与支持。

此时的芦芒更多的是为苏北众多的杂志创作插图。此

外，芦芒的雕塑技艺在苏北也得到淋漓尽致的发挥。在新四军三师的美术活动中，雕塑是一种不可或缺的艺术形式。1943 年秋，新四军军部决定建设国民革命军陆军新编第四军盐阜区抗日阵亡将士纪念塔，画家芦芒接受了纪念塔的设计和雕塑任务，从设计到施工的整个过程，芦芒都全身心地投入。由他设计并雕塑的一尊新四军烈士英雄像，经铸铁工人铸成铁像后，安装在纪念塔的顶部。一尊全副武装、高举枪支的新四军英烈塑像似乎在告诉人们，新四军有决心和信心打败日本侵略者。当时，张爱萍①用相机拍摄了纪念塔落成时的照片（图 6-9），具有十分重要的史料价值。

图 6-9 纪念塔落成时的雕塑（芦芒作，张爱萍摄）

木刻版画家丁达明的《生产》的创作背景是日寇对我新四军敌后抗日根据地的军事"扫荡"和经济封锁，人民群众积极开展生产自救，以实际行动支援新四军的抗战。他以自然朴实的刀法，取其自然之态，刻画出苏北人民开展生产自救，支援新四军抗战的情景。此作以浓郁的黑色为基调，用阴刻刀法的留白表现出人民群众参加生产劳动的热烈场面。

除木刻版画外，素描在新四军三师中也是比较常见的一个画种。除芦芒擅长素描外，唐和的素描也常见诸报刊。他的《新四军女兵》（图 6-10）描绘出新四军女兵和群众打成一片，亲如家人的军民情感。在农舍前剥玉米的场地上，新四军女兵和老大爷、老太太正在促膝交谈，孩子们在倾听他们谈话，展现出华中抗日根据地军民的团结和人民生活的美好画面。作者采用中国画的素描形式，将传统笔墨赋于笔端，用中国传统绘画的形式来进行艺术表达。

图 6-10 《新四军女兵》（唐和作）

1945 年 8 月 15 日，日本政府正式宣布战败投降。但是，死守两淮地区的日军不从。1945 年 9 月，新四军军部执行中共

① 张爱萍（1910—2003），时任新四军第三师副师长兼第八旅旅长。

中央主席毛泽东和朱德总司令的命令，部署三师为主攻，发动对两淮日寇的最后一次歼灭战。三师的画家芦芒、洪藏、钱小惠、沉默等都参加了主攻突击队。在总攻炮火打响后，画家们随突击队登上攻城的云梯，在淮安城墙上张贴事先画好的巨幅宣传画，有力地鼓舞了新四军后续部队的连续攻城。进城后，参加突击队的画家们在街头墙上绘制了一幅毛泽东头像的大型壁画，取名为《中国人民领袖毛泽东》。这幅大型壁画，当时被照相机摄录了下来，成为新四军三师具有政治意义的美术经典。

为了加强苏北新四军第三师的美术宣传力量，以陈毅题写的《先锋杂志》为中心的诸多报刊，如《淮海画报》《盐护画报》《谢阳画报》等，都先后开展了新四军战士和农民通讯员的活动。在此活动中，有些通讯员经过画报编辑人员的不断培养和辅导，后来成为有一定创作水平的美术工作者，并充实到新四军团一级的美术创作队伍中。

皖南事变后，鲁迅艺术文学院在苏北盐城成立了华中分院，由时任新四军政委的刘少奇兼任院长。从此，鲁艺华中分院成为新四军培养文艺骨干的重要场所。

2. 鲁艺华中分院美术系

1940年10月，刘少奇率中原局抵达盐城；11月7日到达海安，与苏北新四军指挥部陈毅、粟裕等人会晤，就如何巩固苏北抗日根据地等问题展开讨论，并提出了创办文艺学校诸事宜。随后，刘少奇在盐城委托丘东平等人成立华中鲁艺筹委会。一个月后，文艺学校便以筹委会的名义开始招生。12月25日，盐城《江淮日报》刊登了一则鲁迅艺术文学院华中分院的招生启事。1941年2月8日，鲁艺华中分院正式成立，分院设有文学、戏剧、音乐和美术四个系。美术系由莫朴任系主任兼教务科长，吴耘任教务科干事。教员有许幸之、刘汝醴、戴英浪、庄五洲、铁婴、洪藏等。许幸之是左翼美术家联盟的倡导者和组织者之一，曾创办"时代美术社"。他不仅是美术家，而且还是文艺理论家。在对鲁艺华中分院的回忆中，他说：

> 当时丘东平同志提出大家在艺术理论上需要进一步深入，要我给各系的教员补补课。就记忆所及，其中一个课题是讲的"艺术的起源及原始艺术"，在周末的晚会上开讲，讲了三四个晚上才结束。我在美术系除了讲"艺术概论"之外，还教过素描。[①]

由此可见，许幸之在鲁艺华中分院就艺术理论对各系的教员做过普及性的提高，为鲁艺华中分院的理论建设做出过重要的贡献。

鲁艺华中分院建院后，美术系的师生展开了一场向民间艺术学习的活动，将民间牛印、挂浪、门画等艺术形式融入木刻版画中，给木刻版画注入了新的内涵，并为新四军培养和输送了一批美术人才。

莫朴（1915—1996），别名璞、丁甫等，江苏南京人，擅长油画、木刻版画和美术教育，1933年毕业于上海美术专科学校；同时，参与组织中国美术界最早、最具影响

① 许幸之：《新四军培养艺术人才的园地》，见《新四军的艺术摇篮》，江苏文艺出版社1992年版。

力的"上海国难宣传团";抗战全面爆发后,1939 年在苏北参加新四军;在鲁艺华中分院任美术系主任期间,经常组织师生深入苏中、苏北,调查研究民间年画的特点和长处,如牛印、挂浪、门画的表现形式,师生们从中受到不少启发,创作出了一批借鉴民间年画形式的木刻版画作品。为了将教师与学员的作品区别开来,他分别编成《木刻集》和《木刻习作集》。这两册作品大多在军部报刊上发表。

在鲁艺华中分院美术系,除木刻版画外,漫画因其独特的艺术魅力和战斗功能,美术系的师生几乎都尝试过用漫画来作为自己的战斗武器。而美术系最擅长漫画创作的是教务科干事吴耘①。1944 年,吴耘创作的《难兄难弟》(图 6 - 11)是抗战时期具有一定影响的漫画作品。《难兄难弟》描绘的是第二次世界大战期间,德国的希特勒和日本的东条英机,两人力不从心地用手托起从空中压下的一块巨石,并且相互指责"用力不够",预示着这两个世界甲级战犯的末日即将来到,他们必将被正义的磐石压得粉碎。《难兄难弟》构图简练,运笔有力,寓意深刻,是抗战漫画中不可多得的一幅经典之作。

此外,戴英浪②是鲁艺华中分院美术系的一位爱国画家,后调社会部做地下工作,并在上海参加木刻协会和美术作家协会。

图 6 - 11 《难兄难弟》 (吴耘作)

与戴英浪身份相似的庄五洲也是一位华侨。他的父亲是台湾人,在南洋谋生,并娶了一位日本媳妇。庄五洲从小酷爱画画,后来专攻西画。抗战爆发后,他毅然回国投身抗战事业,来到苏北参加新四军,任鲁艺华中分院美术系教员。皖南事变后,新四军急需一个新的、统一的臂章标识,庄五洲接受了设计新臂章的任务。他虽然参加新四军不久,但对新四军的臂章设计有自己独到的见解。他在原臂章设计的基础上,把"新四军"三个汉字换成"N 四 A"。许幸之将样稿交给陈毅审阅并征求意见时,陈毅比较满意,认为把中文换成英文,具有一定的隐秘性,但建议将中文数字"四"换成阿拉伯数字"4",这样与英文比较统一。许幸之回来后告诉了庄五洲,他按照陈毅的意见做

① 吴耘(1922—1977),上海市人,擅长漫画、木刻版画。1939 年入上海美术专科学校学习,16 岁开始创作歌颂十九路军在上海抗击日本侵略军的漫画,1940 年参加新四军。

② 戴英浪(1906—1985),广东惠阳人,马来西亚归侨。1931 年考入上海中华艺术专科学校西画科,擅长油画、木刻版画。1938 年加入马来西亚共产党,任马来西亚华侨各界抗敌后援会负责人。1938 年,参加英国皇家画家学会展,其素描作品获银质奖章。1939 年回国参加抗战,1940 年参加新四军。

图 6-12 庄五洲设计的新四军臂章

了修改。第二种新四军臂章（图 6-12）成为皖南事变后新四军佩戴的新的臂章样式，并以木刻印制新的臂章。该臂章从 1941 年一直使用到 1946 年 9 月新四军改编为中国人民解放军序列为止。

由新四军三师出版、陈毅题写刊名的《先锋杂志》，其封面的木刻版画出自鲁艺华中分院美术系教员铁婴之手。在鲁艺华中分院美术系教员中，刘汝醴[①]不仅是一位有留学背景的美术家、美术史论家，而且还是中国左翼美术家联盟成员。1927 年，他入上海艺术大学学习绘画；1931 年，转入中央大学艺术系，师从徐悲鸿；1932 年返沪从事进步美术活动，并加入中国左翼美术家联盟，后赴日本留学，专修绘画和艺术史，1936 年回国；抗战爆发后参加新四军，任鲁艺华中分院美术系教员，为新四军的美术人才建设做出了重要的贡献。

3. 一支特殊的美术宣传队——新安旅行团

1935 年 10 月 10 日，江苏淮安的新安小学为了践行陶行知"生活即教育""社会即学校"的教育理念，以及到"民族解放斗争的大课堂"进行教学的主张，在新安小学成立了新安旅行团（简称为"新旅"），在校长汪达之[②]的组织和带领下，14 个孩子以旅行的生活方式，一路进行抗日文艺宣传。这种社会实践活动对唤起民众共赴国难、培育文艺人才都起到了非常重要的作用。

该团在周恩来的亲切关怀和宋庆龄、郭沫若、田汉、陶行知等人的支持和帮助下，足迹遍及上海、南京、北平、兰州、西安、武汉、桂林等大中城市，以及内蒙古、西北和西南等少数民族农牧地区，行程 45000 余里，沿途吸收了 20 多名新团员。

1941 年 1 月 16 日，皖南事变发生后，该团无法继续在国统区开展活动。根据周恩来的指示，全团 40 余人分期分批秘密从桂林出发，经香港、上海等地转移到新组建的新四军苏北抗日根据地。1942 年 1 月 8 日，新安旅行团的全体队员安全抵达盐阜地区，得到新四军三师领导的亲切关怀。在此期间，新旅的部分成员经常受到刘少奇、陈毅等新四军最高领导的接见。新旅在接受陈毅军长交办的"组织苏北十万儿童参加抗日"的任务后，美术队的王德威、陈其、彭彬、肖锋等人集中精力创作儿童美术作品，刊登在《苏中儿童》《儿童生活》杂志上。1943 年，新旅又创办了《儿童画报》，后改名为《华中少年画报》，由王德威任杂志主编。在这些刊物上发表了大量儿童抗日美术作品。1943 年，陈毅为鼓励新旅，亲笔题词：

① 刘汝醴（1910—1988），又名百馀，江苏吴江人。
② 汪达之（1902—1980），安徽黟县碧山村人，教育家。

抗战事业应该让儿童参加，新四军愿意做儿童们的良友。

新旅美术队的成员在创作儿童抗战美术作品、努力发展新队员的同时，还时常参加新四军的作战活动，创作表现新四军前线抗日的美术作品。王德威①于1944年创作的炭笔画《突破敌人封锁线》（图6-13）描绘出新四军战士机智地突破敌人的封锁线，他们正匍匐钻过敌人的铁丝网，跳出敌人的包围圈。此作格调清新，

图6-13 《突破敌人封锁线》（王德威作）

笔墨洗练，准确地表达出新四军突破敌人封锁线时的情景，具有中国传统水墨画的意趣。

新旅美术队的陈其，原名曹怀杰，1927年出生于江苏盐城南阳镇；1941年参加新四军，任勤务员；1942年进入新安旅行团，成为一名小文艺战士。而他在新旅的美术之路上，王德威便是他的启蒙老师。在此，他画了不少有关儿童抗战的美术宣传画，从此与美术结缘。

新旅美术队的另一位成员，与王德威、陈其一样，都是1927年生人，他就是江苏吕四人彭彬。进入新旅后，他就在美术队从事美术宣传工作。新旅美术队里年龄最小的是肖锋。他生于1932年，江苏省江都县人，1943年进入新旅，时年11岁。这些少年美术队员，在中华人民共和国成立后，都成为具有影响力的油画家，并在美术领域担任重要的领导工作。

在盐城地区时，中共中央十分关怀新旅的小朋友们，1943年年初，曾有意想把他们调往延安。只因路途遥远，为安全计而未能前行。抗战胜利后，新旅给在延安的中共中央主席毛泽东写信，汇报在抗战期间所做的工作。1946年5月20日，毛泽东在给新旅的回信（图6-14）中说：

图6-14 毛泽东给新安旅行团的回信（1946年）

来信收到，极为感谢！祝你们努力工作，继续前进，争取民主中国的胜利。

毛泽东的回信给新旅极大的鼓舞。中华人民共和国成立后，1952年5月，新旅与

① 王德威（1927—1984），河北高阳人。1938年任新安旅行团美术队队长，1943年任《儿童画报》主编。

中国人民解放军第三野战军文工团合并组成华东人民艺术剧院,后改组为华东实验歌剧院,继而又改名为"上海歌剧院"。至此,新旅完成了它的历史使命。

三、淮南、淮北及其他区域新四军的美术活动

皖南事变后,淮南、淮北分别是新四军二师、四师的敌后抗日根据地。二师出版的《抗敌生活》与四师出版的《拂晓报》等成为这两个地区抗日宣传的重要载体。中国人民抗日军政大学第八分校(简称为"抗大八分校")与淮南艺术专科学校(简称为"淮南艺专")的建立,以及木刻连环画《铁佛寺》的创作均发生在新四军二师。而油印套色画便是新四军四师美术创作上的一道靓丽风景线。

1. 抗大八分校与淮南艺专的美术活动

1941年5月,以新四军江北指挥部军政干部学校一部为基础,中国人民抗日军政大学第八分校成立,并组建了一支文化队,下设美术组,隶属于新四军二师。张云逸、罗炳辉、冯文华、高志荣等二师主要领导曾担任过抗大八分校的校领导。为了广泛开展敌后抗日文化宣传工作,新四军二师将津浦路东地区成立的苏皖边区行政学院艺术班改为淮南艺术专科学校,与行政学院脱钩,由区党委宣传部部长祈式潜兼任校长。当时两校设有文化队,抗大八分校由吕蒙主持,淮南艺专由程亚君(后调七师工作)负责,并在较短的时间内,培养出像亚明这样优秀的美术家。而二师的黎鲁、耿青等人既是两校美术组的辅导员,又是二师的美术宣传员。他们除了美术创作外,还经常举办抗战木刻流动展等活动。在新四军二师还办有各种不同形式的美术培训班,为新四军培养了一批以木刻版画为主的美术人才。

程亚君(1921—1995),原名振昌,亦名亚军,号新安轴子、徽州佬,斋号存真楼。安徽歙县人,擅长中国画、木刻版画。程亚君在淮南艺专期间发现并提携亚明,他调任大众剧团任美术队长时,把亚明调去任艺术指导。亚明原名叶家炳,为表示对程亚君的感激之情,特取一"亚"字,将叶家炳改名为叶亚明。程亚君的国画造诣颇深,且传统功力雄厚。谢稚柳[①]曾评价他的作品:

> 笔劲苍润,彩墨交融,面貌一新,其浑厚之致,尤饶石溪风调,款识简洁,书法有致,书画相得,新安派之后,堪称继起。

谢稚柳在这段话中给予程亚君的国画作品极高的评价。所谓"新安派",不是单纯意义上的地方画派,它是在一定区域,由于共同的文化心理和个性素质而自然扭结、相互影响的画家体系。因此,这段话对理解程亚君画风的渊源是颇有参考价值的。

① 谢稚柳(1910—1997),原名稚,字稚柳,江苏常州人,书画家、书画鉴定家。

亚明①在程亚君的提携和指导下，木刻版画有了长足的进步。张泽易②在一首打油诗中写道：

世人识亚明，几人晓亚君。知否老亚师，启蒙是阿程。

这首打油诗虽然只有区区 20 个字，却诙谐风趣地道出了抗日美术史上程亚君和亚明的一段佳话。

在新四军二师美术队伍中，除吕蒙、程亚君负责两校美术组的工作外，黎鲁、耿青等亦是新四军二师的美术骨干。在抗日烽火的艰苦年代，他们时刻不忘自己的使命，以刻刀为战斗武器，与新四军并肩战斗，投入到杀敌于无声的木刻版画创作之中。

黎鲁③在新四军二师及淮南艺专是一位颇具影响力的木刻版画家，他以写实主义的表现手法，创作了不少表现新四军在对敌斗争中的英勇画面。1944 年，他创作的木刻版画《刺杀》（图 6-15、图 6-16），以写实主义的表现手法刻画了新四军战士在抗日战场上与敌搏杀的英雄气概。他采用长卷的构图方式，拉宽了实战中的画面，不仅给新

图 6-15 《刺杀》（黎鲁作）

图 6-16 《刺杀》局部（黎鲁作）

四军战士以莫大的精神鼓舞，而且还是很好的对敌搏杀的现实教材。阴阳相济的刀法凸显出画面中的人物形象和山地作战的恢宏场面，这在红色美术的表现形式中也是鲜有的。1948 年 11 月，他创作的版画《告别乡亲南下》是一幅典型的"军民鱼水"图。由近推远的图式感，增强了"军民一家亲"张力。而画面最前方依偎在奶奶怀里的孩子，更是充满了离别的不舍，形象生动而自然。画面中有解放军战士正在和乡亲们亲切交谈；有母亲示意孩子挥手，向解放军告别；也有站在树底下目送解放军战士的众乡亲和前来送行的小妮子……众多的人物构成了一幅"军民一家亲"的和谐画面。阴阳兼济的刀法，将解放军战士和乡亲们加以区别，使观赏者一目了然。这种写实主义的创作

① 亚明（1924—2002），原姓名叶家炳，号敬植，后改名亚明，安徽合肥人。1939 年参加新四军，1941 年毕业于淮南艺术专科学校，擅长木刻版画和中国画。曾任新四军第七师文工团美术股副股长。后成为"新金陵画派"的中坚推动者和组织者。

② 张泽易（1919—2012），河南省商城县人。诗人、剧作家。

③ 黎鲁（1921— ），广东番禺人，擅长木刻版画、美术史论。1941 年在上海新华艺专进修西画，1942 年参加新四军，在二师从事木刻版画创作。

手法表现出"延安画派"的绘画风格。这幅版画在新四军二师及两校的美术创作中，不失为一幅经典之作。

与黎鲁相比，耿青①在新四军二师的时间比较短。他与吕蒙一起主编《抗敌生活》文艺杂志，并随吕蒙在抗大八分校美术组工作过一段时间。后来入新四军作战部队，并创作了几幅大的木刻宣传版画。部队出发时，他和服务团的战友们总是走在队伍的前面，装贴宣传画，鼓舞士气。他在新四军作战部队一直从事政治工作。

2. 《铁佛寺》的创作及影响

1942年春，莫朴奉命调往延安工作，途经淮南时，因道路不通，只好暂时留在"总文抗"工作。在此期间，莫朴与吕蒙、程亚君提出了创作木刻连环画《铁佛寺》的构想，得到吕蒙、程亚君的一致赞同。在《铁佛寺》文学脚本确定之后，他们三人便进入了紧张的工作状态，并以每天三四幅的速度进行创作。由于敌人三番五次地"扫荡"，他们总是聚少离多，根本没有什么时间来讨论《铁佛寺》的创作问题。吕蒙在回忆《铁佛寺》的创作过程中说：

不久就遇敌寇扫荡，各人分散打游击，只得将所刻作品（木版）包装好埋在地下，以防一旦毁于兵火。敌人扫荡被粉碎，大家重聚之后，又将木版从地下起出，木版虽免于难，但其中许多幅木刻版却为湿气所蚀，翘了起来，无法印刷，于是这一部分作品又不得不按下心头的怒火重新创作了。②

图6-17 木刻连环画《铁佛寺》中的六幅作品
（吕蒙、莫朴、程亚君作）

当敌人的"扫荡"被粉碎后，莫朴去了延安，而程亚君被调往新四军七师工作。最后，《铁佛寺》的创作只能由吕蒙一人独自完成。《铁佛寺》（图6-17）由110幅单画组成，其内容反映了当时敌后斗争的复杂性，刻画了军民团结与土匪恶霸、地痞流氓斗争的过程。它所刻画的是在淮南敌后抗日根据地，来安县古城与陈仓之间的铁佛

① 耿青（1921—1983），原名杨朝汉，湖北仙桃市人。1937年年底参加新四军。
② 吕蒙：《〈铁佛寺〉连环木刻集体创作的经过》，载《江淮文艺》1946年创刊号。

寺发生的一个民兵队长被杀的真实故事。它反映了当时敌后斗争的一个片段：抗战时期，华中地区的一批流氓地痞、恶霸土匪与汉奸特务相互勾结，伺机进行叛国活动。当时新四军在华中地区开展抗日斗争，并从日寇手中收复了许多城乡。这些民族败类又伪装成进步分子，混入抗日革命阵营，私下却暗通日伪，从中进行破坏活动。因此，华中敌后抗日根据地的军民在抗击日寇侵略的同时，还要和暗藏在抗日阵营中的汉奸坏蛋做斗争。整个故事情节曲折离奇。最后，新四军通过发动群众，终于使杀害民兵队长的匪首落网，有力地打击了暗藏的敌坏分子。此作采用黑白对比的表现手法，吸收了某些民间年画、剪纸等艺术元素；画面明快简洁，主题鲜明。在艰苦的抗战年代，虽然由三个人共同完成，但其刀法和创作格调达到了高度的统一。简练、质朴、稳健是作品的主要风格。当木刻连环画《铁佛寺》装订成册，传送到广大军民手中的时候，不仅产生了广泛的社会影响，还促进了新四军部队连环画创作的发展。后来，浙东新四军中的美术工作者也创作了一套木刻连环画——《血战大鱼岛》，在新四军中产生了广泛的影响。

3.《拂晓报》的影响

1940 年春，刘岘从延安重返新四军，在新四军四师（淮北地区）成立拂晓木刻研究会，创办了《拂晓木刻》半月刊，并在战地举办了庆祝"五一"劳动节的抗战木刻展，在新四军四师起到了很好的宣传和鼓动作用。同年年底，他再次被调回延安，任教于鲁迅艺术文学院。因此，《拂晓木刻》发行时间较短，影响不大。

然而，四师出版的彩色油印报纸《拂晓报》因其刻写钢板蜡纸和油印技术堪比铅字印刷，彩色油印插图近似油画，因此，《拂晓报》闻名于新四军全军上下，有些报纸还流传到国外，并受到好评。在四师，庄五洲、张力奔等画家的彩色油印插图经常刊登在《拂晓报》上，产生了意想不到的艺术效果；被誉为"铁笔战士"的毛哲民用蜡纸创作了六色印刷的列宁肖像，其效果可与油画媲美。1941 年，毛哲民创作的一幅套色油印画《反清乡斗争胜利》（图 6-18）采用红、黄、蓝、绿、紫、青和橘红七种套色印成，几乎达到了胶印的色彩效果。此作表现出华中抗日根据地新四军与人民群众团结一致，英勇抗敌，取得了第一期反"清乡"（"扫荡"）斗争的胜利。作品以具体的斗争场面图片为背景，并以重叠的图片形式讲述对敌斗争的故事，给新四军和广大民众以极大的鼓舞。

1942 年，毛哲民创作的油印年画《三冬图》采用四套色的工艺，大量印刷发行，深受群众喜爱。此作的主题是发动民兵向群

图 6-18 《反清乡斗争胜利》（毛哲民作）

众宣传冬防、冬耕、冬学，使群众提高"三冬"意识，做好"三冬"。作品采用中国传统绘画的笔墨语言，"随类赋彩"，成为当时新四军中一件难得的写实性作品。

受《拂晓报》的影响，新四军一师七团的赵坚①为使七团的《战斗报》和《战斗画刊》达到像《拂晓报》那样一流的刻写油印水平，花了不少精力钻研这一技术。车桥战役胜利后，他创作的炭笔水彩画《车桥之战》（图6-19）以灰黑色为基调，以适量的橘红、朱红、藤黄做渲染，表现出新四军用强大炮火攻城的激烈场面，烘托出当时战斗的气氛；并用蜡纸刻写及多次套色油印复制，刊登在《战斗画报》上，犹如一幅胶印作品。

图6-19 《车桥之战》（赵坚作）

此外，受《拂晓报》的影响，新四军二分区石明②在做美术编辑的时候，其油印艺术也达到了相当高的水平。杨涵在《战火中的版画创作》一文中说："四师地区的《拂晓报》，其油印艺术之高超，名闻全军。只有苏中四分区的毛哲民、二分区的石明与一师七团的赵坚的油印艺术，可以与之媲美。"③

杨涵的这段话无疑是对《拂晓报》油印艺术的充分肯定。"铁笔战士"毛哲民刻写钢板蜡纸和油印的技术令人吃惊，尤其是色彩油印插图几乎达到了胶印的水平，闻名于新四军全军。

4. 其他区域新四军的美术状况

活跃于河南南部、湖北东部、安徽西部、江西西北部、湖南东北部地区的新四军五师的美术活动的参与者主要有焦心河、武石等画家。在新四军五师，出版刊物有《七七日报》《挺进报》《农民报》等。1945年，新四军五师创刊的《七七画报》则由焦心河、武石负责编辑，主要发表对敌斗争的木刻版画和漫画作品。

焦心河④在新四军五师，除做随军记者外，还兼任《七七画报》主编。在此，创作了不少木刻版画作品。

武石⑤在新四军五师创作的木刻版画作品主要是反映解放区军民的革命斗争生活。例如，连环画《汪老头转变了》描绘的是农民汪老头如何参加农会活动的故事；木刻

① 赵坚（1924— ），江苏江都人，擅长中国画、版画。
② 石明（1926— ），女，姓戴，名石明。江苏扬州人。
③ 杨涵：战火中的版画创作，见《文化战士天地》，《大江南北》杂志社，2011年。
④ 焦心河（1917—1948），原名思贺，又名星河，字德庆，擅长木刻版画。1938年赴延安，入鲁迅艺术学院美术系学习。1940年7月，在鲁艺美术工场工作。1942年，作品参加全国木刻展览会。1944年冬，奉调河南军区部队。1945年，在新四军五师做随军记者。1946年，在中原野战军突围时掉队。1948年，在湖北随县牺牲。
⑤ 武石（1915—1998），原名冯子树，湖南湘潭人。1934年毕业于上海美专，1943年参加新四军，1945年与焦心河一起主编《七七画报》。

版画《出击》（图6-20）以写实的表现手法，刻画了新四军五师的战士英勇抗敌的场面。此作的芦苇、人物、船只均采用阴刻刀法，将夜袭的情景表现得酣畅淋漓。微微泛起的波纹则采用阳刻刀法，衬托出夜色的光亮与新四军的勇姿，既体现了作者的刀法技艺，又呈现出作者的艺术修养。

图6-20 《出击》（武石作）

在江苏南部和安徽东南部的新四军六师，原为新四军的江南抗日义勇军。虽然六师的工作始终处于艰难的局面，既没有多少画家到六师开展工作，也未出版什么刊物，但是六师在开展抗击日本侵略军的战斗中，每到一地，都要绘制墙头抗日宣传画，书写大幅抗日标语，保留了苏区时期美术宣传的传统，而使其成为抗战时期美术宣传活动的另一道风景线。例如，江南抗日义勇军在上海西郊民居墙上书写的大幅抗日标语——"巩固国内团结，保证国内和平"反映了当时中国共产党和国民党第二次合作，形成抗日民族统一战线新的形势。

而在皖中地区的新四军七师，其美术活动却开展得有声有色。在七师，不仅出版了《大江报》《大众画报》《武装画报》等报纸杂志，而且程亚君、吴耘、费立必、亚明等画家也先后来到新四军七师，充实和加强了七师的画家队伍。1944年，吴耘在《大江报》任编辑期间，创作了木刻版画《修堤》，并在《大江报》上发表。《修堤》（图6-21）刻画的是华中抗日根据地的人民兴修水利，发展生产，以实际行动支援新四军抗战。这一劳动场面在吴耘的刻刀下活灵活现，有身临其境之感。

图6-21 《修堤》（吴耘作）

在抗日民族解放战争中，新四军中的美术工作者毅然拿起画笔和刻刀，勇敢地站在斗争的最前列，有些画家为此甚至献出了年轻而宝贵的生命。他们是：

张祖尧，1941年1月，在皖南事变中英勇牺牲。

张云石，在苏中抗日前线，被日军冷枪击中头部而牺牲。

费立必，在攻打裕溪口日本侵略军据点时，壮烈牺牲。

项荒途，1943年，在苏北反"扫荡"战斗转移时，被日军发现而被俘。但他英勇不屈，最后壮烈牺牲于日寇刺刀下。

焦心河，1946年6月，中原野战军突围时掉队，1948年，在湖北随县不幸牺牲。

他们的牺牲无疑是中国现代美术史上的一大损失。

第七章　延安、重庆、日伪占领区三方政治势力影响下的美术活动

七七事变后，日本大举侵略中国而直逼南京。1937年11月17日，国民政府撤离南京，并于20日在武汉发布《国民政府移驻重庆宣言》，宣布迁都重庆。从此，重庆成为战时陪都，正式担负起中国战时首都的责任。这样就形成了以重庆为中心的国统区，主要区域为西南和西北；以延安为中心的抗日民主根据地，主要包括晋察冀、晋冀鲁豫、陕甘宁、苏浙皖等地的各解放区；以南京为中心的日伪占领区，地域包括东北地区、华北大部、长江中下游及东南沿海等地。在不同的政治背景下所产生的美术现象有着本质上的区别。

一、抗日战争时期的中国美术现象

1937年卢沟桥事变后，抗日反侵略已上升为中国社会的主要矛盾，有的漫画家和版画家陆续离开作为新兴美术运动中心的上海，转移到全国各地，形成了以共产党割据的解放区、国民党统治的国统区和日本侵略军占领的敌占区为主的三方美术宣传态势，并在全国掀起了一场轰轰烈烈的抗日救亡运动。因此，当救亡工作涉及美术宣传的时候，漫画和版画成为第一先锋，担负着吹响号角的重大使命。

1. 上海的漫画时代与直面抗日的漫画家

20世纪30年代的上海漫画，无论是在技法风格、体裁内容上还是在精神层面上，都在中国的现代变革中充当着重要的角色。20世纪30年代中后期，中国遭到外来入侵，上海的许多漫画家开始将漫画作为传播民族意志的有力武器。

从19世纪末开始，上海的一些早期报刊运用夸张、诙谐的绘画形式报道与评论社会时事现象，这就是新闻漫画的初始阶段。1903年12月，蔡元培等人主编的《俄事警闻》在上海创刊，谢缵泰创作的《瓜分中国图》在其创刊号上刊登，这是迄今为止我们所能看到的最早的报刊漫画，也是中国新闻史上有案可稽的第一张新闻漫画。

"漫画"二字在中国首次问世，是在1925年丰子恺的画集出版时，以《子恺漫画》的书名出现的。此后，在中国绘画领域上又增加了一个新的画科——漫画。在20世纪20年代，丰子恺、黄文农等人被称为中国漫画创始人。他们带动和培养了一批青年漫

画学子，这些有志青年相互砥砺，刻苦学习，创作热情极高。1927年秋，在丁悚、张光宇等人的倡议下，在上海成立了中国第一个漫画团体——漫画会。会员有丁悚、张光宇、张正宇、黄文农、叶浅予、王敦庆、鲁少飞、季小波、张眉荪、蔡输丹、胡旭光等。漫画会成立后，王敦庆提出漫画会"漫龙"会徽的创意，由张正宇设计。"漫龙"（图7-1）图纹的设计融合了中国古代瓦当和肖行印的艺术特色，其寓意为中国这条"神龙"在觉醒，漫画这条"龙"正在奔腾飞舞，并显示出气宇轩昂的中华精神和一个与时代同呼吸共命运的战斗群体。

图7-1 漫画会会徽"漫龙"
（张正宇设计）

丁悚（1891—1969），字慕琴，浙江嘉善人，擅长西画、国画，以政治漫画闻名。他曾师从周湘，后任上海美术学校教员，教授写生，继而受聘于上海英美烟草公司广告部；1912年，在《申报》发表漫画，揭露当权者只顾自己享受、不顾人民死活的丑恶行径；北伐后为《新闻报》作一漫画，因比较露骨地讽刺当局，与编辑严独鹤一起被南京有关方面传讯，幸多方疏通得以脱身；后到同济大学教授图画课。代表作有《六月里的上海人民》《双十节》《虫伤鼠咬》等。

张光宇（1900—1965），江苏无锡人，擅长水彩画、漫画。1921年，任南洋兄弟烟草公司广告部绘画员。1925年，在英美烟草公司广告部任职，后与其三弟张正宇创办东方美术印刷公司、时代图书公司。编辑出版《上海漫画》《时代漫画》《独立漫画》等杂志。他是20世纪中国杰出的现代主义艺术大师，中国现代绘画的开拓者之一。著有《张光宇文集》和《张光宇集》（四卷本画集）等。

在漫画史上，张正宇与其兄张光宇一样，也是一位有杰出成就的漫画家。张正宇（1904—1976），1921年随长兄张光宇从无锡来到上海。1928年，与叶浅予等创办《上海漫画》，他不仅为画刊提供作品、设计封面，而且从事印刷、出版和发行等工作。抗日战争爆发后，他曾短期出版《抗日画报》和《新生画报》，并创作了大量以抗日为题材的漫画作品，出版有《张正宇书画选集》《张正宇书画金石作品选》等。

人物画家叶浅予是抗日战争时期国统区最为活跃的漫画家之一。叶浅予（1907—1995），浙江桐庐人，擅长漫画和国画，1928年任《上海漫画》社编辑，开始漫画创作。1936年出版《旅行速写》《浅予速写集》，并联合全国漫画家，举办了第一次全国漫画展。1937年组织成立中华全国漫画界救亡会，为该会负责人之一。

20世纪30年代初，加入中国左翼作家联盟的王敦庆对漫画情有独钟，曾在"左联"创刊的《巴尔底山》等刊物上发表《左联作家联盟成立》《左翼联盟的作家都要参加工农革命》等漫画作品和评论。王敦庆（1899—1990），字梦兰，笔名王一榴、王履箴等。浙江嘉兴人，擅长漫画、素描。1930年与许幸之等发起成立"时代美术社"，

1935 年前后，在《时代漫画》《独立漫画》等刊物上发表《谈连续漫画》《第一回世界大战的漫画战》《日本漫画介绍》等文章。1936 年与叶浅予等发起组织中国第一个漫画研究会。晚年抱病撰写《中国漫画史话》。

在现代漫画史上，鲁少飞是一位重量级人物。他所主编的漫画杂志都是当时最具影响力的刊物，而且影响了整整一个时代。鲁少飞（1903—1995），上海人，擅长漫画。在国共第一次合作时期曾参加北伐军，从事宣传工作。1934 年，任《时代漫画》主编。1937 年，任《总动员画报》主编及《救亡漫画》发行人。

在第一批漫画会成员中，季小波（1900—2000，江苏常熟人）、张眉荪（1894—1973，浙江海宁人）、蔡输丹、胡旭光等都是当时活跃于上海漫画界的热血青年，他们都是思想进步、倾向革命、勤于创作的漫画家。由于思想上的共鸣，他们聚集在一起，成立了中国漫画史上的第一个民间组织——漫画会。

漫画会成立不久，又有陆志庠、曹涵美（张美宇）、万籁鸣、陈秋草、沈逸千、黄士英、郑光汉、胡同光、徐进、方雪鸪、陈浩雄、鲁了了、冯士英等人入会。他们的加盟不仅壮大了漫画会的队伍，而且标志着中国漫画家第一次有组织地联合起来，更为有效地推动了漫画事业的发展。

陆志庠（1910—1992），上海川沙人，擅长漫画。1927 年毕业于苏州美术专科学校，20 世纪 30 年代初开始在报刊上发表漫画作品，抗日战争爆发后，积极投身抗日。1938 年，在南京参加救亡漫画宣传队，并加入全国漫画作家协会战时工作委员会。后赴重庆从事漫画创作。

曹涵美是张光宇、张正宇的同胞兄弟，是张光宇的二弟张美宇。曹涵美（1902—1975），原名张美宇，别名曹艺。江苏无锡人，擅长漫画、连环画。他从 1919 年起，开始向上海、无锡等报馆投稿，并改名为曹涵美，有时也署名曹艺。曾发表讽刺漫画《兵变画谣》20 幅，揭露军阀混战等罪行。抗日战争爆发后，流寓香港、昆明、苏州、广州和南京等地。

在漫画会的会员中，有一位是国产动画里程碑式的人物万籁鸣（1900—1997），号籁翁，艺名马痴，擅长漫画。1919 年进入上海商务印书馆工作。1925 年，日本资本家无故枪杀纱厂工人顾正红，万籁鸣为此创作了《国耻挂图》和人体画《物质的压迫》等。意犹未尽，他又创作了一幅揭露南京路惨案真相的《美国军警开枪射击游行示威的中国学生、工人》巨幅漫画，并把此画贴在南京路马路边，呼吁国人团结起来奋起反抗。1934 年，他创作了《流亡》（图 7-2），这是一幅反映九一八事变后，东北人民流离失所、流亡在外的

图 7-2 《流亡》（万籁鸣作）

惨状的漫画作品。此作以大片红色为衬托背景，表现出一曲"残阳如血"的悲歌。后来，他一直从事动漫电影的导演工作，成为一代动画大师。

陈秋草（1906—1988），名劲草，字梨霜。浙江宁波人，擅长国画、漫画。1925年，肄业于上海美术专科学校，创办"白鹅绘画研究所"。1934年，开办白鹅绘画补习学校，并主编《白鹅年鉴》《美术杂志》。

1940年曾两度赴延安访问的漫画会成员沈逸千，在鲁迅艺术学院举办"战地写生队写生画展"时，艾思奇观展后，视其为中国美术发展的方向。沈逸千（1908—1944），上海嘉定人，擅长中国画和素描。早年师从旅沪日本画家细川立三学习素描，后入上海美术专科学校国画系学习。1937年3月，在南京举办"援绥艺展"，引起极大轰动。田汉在观看展览后，欣然赋诗："烽烟处处忍凝眸，此是存亡危急秋。一队毛驴千石麦，粮官昨日过包头。"并撰文《一个有远志的艺术家》，文中说道："沈先生一开始就是把艺术服务于国难的。"沈逸千举办的这次展览，主要是声援傅作义将军和他的将士们。九一八事变后，悬挂在上海街头的抗日宣传画就出自他的手笔。

黄士英（生卒年不详），苏州人，擅长漫画。曾是上海中国漫画研究会发起人之一，任《中国时事漫画》主编，并参与编辑《漫画生活》。他与蔡若虹、张大千等过从甚密。

郑光汉（1909—1971），乳名荣复，福建永春人。擅长漫画、中国画，工书法。与鲁少飞等一同主编《上海漫画》周刊。"一·二八"事件后，南渡新加坡，主编《南洋商报》画刊，传播中华文化艺术。

当时活跃于上海漫画界的一批青年漫画家还有胡同光、徐进、方雪鸪、陈浩雄、鲁了了、冯士英等，他们都是这一时期漫画界的时代先锋。

1928年，由漫画会编辑出版的《上海漫画》周刊问世。此刊编辑是叶浅予和张正宇等，除漫画外，还刊登了新闻图片、名媛照片、风景图片、古今名画等。《上海漫画》为石印版，每期共8页，其中4页是彩色印刷，这在当时已经是很先进和精美的杂志了。每期发行量为3000份，共发行110期。1930年6月与《时代画报》合刊。

《时代画报》并非只是漫画刊物，它是抗战前出版的包含时事、美术等内容的综合性画报。张光宇、叶浅予、叶灵凤和梁得所先后任《时代画报》主编。它之所以受世人瞩目，很大程度上与开设漫画函授教学讲座有很大关系。编辑部在其讲座的宗旨中写道：

> 现今强敌如刀锋，在强敌之前，每人宜有一种准备，为社会及国家效劳。效劳之法，能不用枪炮利器者，则一枝秃笔胜过一切，所以我们要供一支笔，表达自己思想，使大家看了快乐强健起来……①

由此不难看出，漫画家的理想、精神以及漫画家肩负的神圣职责都体现在这字里行间。显然，漫画会同仁的共同努力以及诸如此类的函授教学在中国尚属首次。

① ［日］森哲郎：《中国抗日漫画史》，于钦德、鲍文雄译，山东画报出版社1999年版，第8页。

20世纪20年代,在漫画的发源地上海组建漫画会并发行《上海漫画》,可以说是一件了不起的举措,这是中国漫画史上极为重要的开创时期。漫画会的创立是时代的产物,在北伐战争、五卅运动、军阀混战和帝国主义的外来入侵等背景下,不少漫画家和爱国青年团结在一起,用漫画作为斗争武器,吹响时代号角。

《上海漫画》在当时也刊登一些通俗漫画,叶浅予曾特为周刊创作漫画《王先生》,在《上海漫画》上连载6期,深受上海市民喜爱。《上海漫画》发表的另一类作品是反映社会生活的漫画,如张光宇的《牛马》、张正宇的《衣食住》、陆志庠的《随时随地》、鲁少飞的《求差使》、叶浅予的《社会的装饰》等,这类漫画在一定程度上凸显了社会存在的某些问题。这一时期,有些漫画往往还停留在问题的表面而不够深入,这说明中国漫画正处在一个过渡的发展时期。但漫画家们朝气蓬勃的创造热情,却在这一时期的中国美术中发挥了漫画的先锋队作用。正因为他们的不懈努力,《时代漫画》《漫画生活》才得以接连创刊。

《时代漫画》虽属上海时代图书公司,但他的主编仍是由漫画会的成员鲁少飞担任,所以人们都把它看成是《上海漫画》的延伸。《时代漫画》创刊于1934年1月,1937年6月终刊,共出版39期。它是一本有着"中国唯一首创讽刺和幽默画刊"之誉的漫画杂志。《时代漫画》在三年多的时间里,聚集了一大批当时颇负盛名的漫画家,如鲁少飞、华君武、丰子恺、张光宇、张正宇、张乐平、叶浅予、丁聪、黄苗子、曹涵美等。可以说,《时代漫画》是一代漫画大师的集散地。在这批画家中,有的已在前文做过介绍,在此不加赘述。另外,张乐平、丁聪、黄苗子等人也是这一时期漫画界的精英。

张乐平(1910—1992),浙江海盐人,擅长漫画。1929年,开始向上海各报社投稿。20世纪30年代初,经常在《时代漫画》等刊物上发表漫画作品,逐渐成为上海漫画界较有影响的漫画家。1935年春夏之交,他笔下的"三毛"漫画形象在上海诞生。三毛奇特的造型立即引起了广大读者的注意。三毛这一典型形象,表现了旧中国流浪儿童的苦难与无奈,揭露了不合理的社会制度。1937年抗战爆发,他参加救亡漫画宣传队,任副领队。

丁聪(1916—2009),笔名小丁,上海金山人,擅长漫画、插图。丁悚之子,自幼受父亲影响,在上海清心中学读书时,便开始发表漫画作品。抗战爆发后,为《救亡漫画》杂志作画,编辑《良友》《大地》《今日中国》等画报。

黄苗子(1913—2012),本名黄祖耀,广东中山人,擅长漫画、美术评论,工书法。1936年,参与发起筹备第一届全国漫画展览会。此后,成为上海漫画界的又一实力人物,并投入到抗战漫画的创作浪潮中。

九一八事变后,1932年1月28日,日本军队发动了淞沪战争,淞沪驻军第十九路军在蔡廷锴、蒋光鼐的率领下奋起抗战。当时,上海许多新闻漫画报道了十九路军英勇抗敌的新闻,如张白鹭的《旗开得胜》、爱魂的《他的战鼓振奋起消沉的民气》等。《时代漫画》正是在这两起事件之后创刊的,因此,宣传抗日成为该杂志的一个核心内容。华君武的《邻国相望,鸡犬之声相闻》、鲁少飞的《鱼我所欲也》、黄文农的《呕

吐狼藉》、窦宗洛的《民众自治的一个场面》等，都是反映抗战题材的漫画作品。该杂志除发表抗日爱国题材的漫画作品外，同时也发表一些反映民间疾苦的漫画，譬如陆志庠的《我们惟一期望于此的收成》、张仃的《野有饿殍》、叶浅予的《供过于求与求过于供》、廖冰兄的《营业竞争》等。此外，《时代漫画》在揭露时弊等方面，也具有很强的战斗性，它的漫画作品不仅批判反动当局的专制主义，而且也批判投降卖国的行径，如王敦庆的《无冕之王塞拉西来华访问》《活动的中国》、鲁少飞的《晏子乎?》等漫画作品。由于这些漫画触动了当局的痛处，所以《时代漫画》在 1936 年 3 月至 5 月被勒令停刊 3 个月，理由是"危害民国""污蔑政府"等罪名。《时代漫画》在发表积极、进步的抗战漫画的同时，一些反映城市和农村下层平民痛苦生活和批判反动当局专制主义、投降主义的漫画作品也时有所见。不过，《时代漫画》有时也会刊登一些低俗的甚至是色情的漫画作品，这主要是为了迎合当时的病态文化和刊物的生存而采取的一些商业手段。

《漫画生活》的创刊人是金有成、俞象贤等人，吴朗西、黄士英、黄鼎、张谔、中山隐等为编辑。《漫画生活》以针砭时弊、宣扬正义为己任，刊登锐意改革社会陈腐、推动历史前进等方面的漫画作品，极具可读性。《漫画生活》视角广阔，关注时局。它不仅发表漫画作品，而且发表新兴版画、漫画评论以及散文、报告文学等作品，并融艺术性、思想性、文学性、学术性为一体，在 20 世纪 30 年代，是一本不可多得的高品位杂志。《漫画生活》创刊以后得到鲁迅的高度重视。《漫画生活》出刊 13 期，鲁迅不仅全部收藏，而且还在 1935 年 3 月另购 2 期寄给日本人增田涉，并在信中说："《漫画生活》则是大受压迫的杂志。上海除了色情漫画之外，还有这种东西，作为样本呈阅。"

《漫画生活》的编辑黄士英、黄鼎、张谔都是活跃进步的漫画家，张谔还是中共地下党员，因此，《漫画生活》有着自己的崇高目标，其创刊号的发刊词《开场白》写道：

> 世界是一个大舞台……我们翻开今天的节目来看看：战乱、失业、灾荒、饥饿的大悲剧占据这动乱时代的大舞台。生长在这个时代的大众实在是太悲惨了。然而在舞台的另一角却有少数在这火山口上跳舞享乐的人们。这样展开在我们眼前的世界是充满着何等的矛盾。不过我们相信这不调和的现象是应该消灭的，迟早是会消灭的。

消灭战乱、失业、灾荒、饥饿成为该刊的宗旨，因此，该刊发表了不少揭露当局黑暗统治和帝国主义侵略阴谋的漫画作品。例如，《漫画生活》第一期的封面刊登了黄士英的漫画《生活的呼唤》（图 7-3），深刻地揭示了下层劳动人民的

图 7-3 《生活的呼唤》（黄士英作）

苦难生活，辛辣地讽刺了当时社会的黑暗。蔡若虹的漫画《死要面子》对蒋介石提倡的所谓"新生活运动"，以及国民党当局消极抗日，镇压参加"一·二九"抗日游行的爱国学生，给予了无情的讽刺和揭露。还有张谔的《和平幌子》、黄士英的《五·三济南惨案》、黄鼎的《帝国主义在中国》《拿起枪杆来吧，弱小民族》、特伟的《资本主义次殖民地》《掌上的5月主人》、万籁鸣的《墨索里尼之准备》等，都是揭露帝国主义侵略阴谋的漫画作品。黄嘉音（1913—1961，笔名黄诗林，翻译家）的《铁鸟下蛋——"一·二八"惨痛回忆》《四面楚歌的希特勒》等从不同的角度揭露了社会的黑暗和帝国主义的罪恶，以警醒人们，唤起斗争意识，同时，也预示着帝国主义的侵略必然是自掘坟墓，定以失败告终。

《漫画生活》在当时的影响非同一般，鲁迅经常为《漫画生活》撰写文章。鲁迅的杂文《说面子》刊登在《漫画生活》第二期，此文含蓄地影射当权者以"要面子"为借口，掩盖其"不要脸"的所作所为。刊登于《漫画生活》第九期的《弄堂生意古今谈》是鲁迅以"康郁"为笔名撰写的另一篇杂文，文中巧妙地指出当局管理下的市民生活日趋下降。这两篇杂文都引起了当局的不满。当鲁迅再写《阿金》一文给《漫画生活》刊发时，被当局书刊审查官"抽去"，并下令"不准登载"。有关此事，鲁迅在《且介亭杂文·附记》中说：

> 《阿金》是写给《漫画生活》的，然而不但不准登载，听说还送到南京中央宣传会里去了。……后来索回原稿，先看见第一页上有两颗紫色印，一大一小，文曰"抽去"，大约小的是上海印，大的是首都印，然则必须"抽去"，已无疑义了。[1]

《漫画生活》由于触及了当局的一些痛处，被国民党宣传部门查禁，于1935年9月20停刊，总共发行13期。

上海的漫画时代不仅体现在它拥有众多漫画报刊，而且体现在其聚集了一大批中国漫画界的精英。1936年夏，上海的漫画家鲁少飞、叶浅予、张光宇、张正宇、黄苗子、王敦庆筹划举办了第一届全国漫画展览会，并经过充分酝酿，设立了全国漫画展筹备委员会，除上述六位发起人之外，丰子恺、赵望云、华君武、蔡若虹、张乐平、廖冰兄、特伟、万籁鸣、胡考、窦宗洛、郑光汉、汪子美、郑光汉、高龙生、郭建光、古巴、王君异、张英超、黄尧、孙之俊、敬业候等均为筹备委员会委员。征稿启事刊登在《时代漫画》和《上海漫画》上，在征稿启事中，介绍了本次漫画展的宗旨：

> 本会欢迎全国漫画家参加出品，性质完全公开，绝无大师包办。
>
> 惟为防止粗滥作品之发表，及全国漫画家之面子人格计，不能不成立作品审查委员会，作品须经委员会通过，方得展览，审查委员会由筹备委员推举之。
>
> 应征作品：思想、技巧不拘一格。
>
> 展览地区：先在上海、南京，后在全国巡回展出。

[1] 鲁迅：《且介亭杂文》，译林出版社2018年版，第186～187页。

第七章 延安、重庆、日伪占领区三方政治势力影响下的美术活动

第一届全国漫画展览会,是在全面抗战爆发的前夕,由上海漫画界组织的与当时政治气候密切相关的、具有重大意义的一次漫画活动。此次漫画展,在千余幅应征作品里挑选出了600余件漫画作品,其中新闻漫画占有很大比例,主要是报道国难、揭露日本帝国主义侵略我国东北和华北的罪行、声讨日军侵略、呼吁抗日救国等内容。如穆一龙的《蜿蜒南下》、高龙生的《国破山河在?》、张文元的《大观园》、特伟的《预测》、淘谋基的《孟姜女过关》、窦宗洛的《王道乐土》等,都是揭露日本帝国主义侵略的漫画作品;廖冰兄的《标准奴才》、陆振声的《礼让》等,揭露和鞭挞了卖国者的投降行径;还有不少反映民生和表现劳苦大众苦难的漫画作品。因此,漫画展受到广大观众的热情称赞,参观者络绎不绝,人如潮涌,使原本为期5天的展出不得不延长至3周。此次展览设在上海最繁华的南京路大新公司四楼大厅,它是中国漫画史上的第一次漫画展。在上海的展览结束后,《漫画界》编辑发表了《第一届全国漫画展览会专辑》,王敦庆写有《全国漫画展览会的诞生》一文,详尽地介绍了全国漫画展览会的筹备、评选过程;鲁少飞行文《漫画展览会的意义》对"第一届全国漫画展览会"给予了充分的肯定;曹涵美在《本届"全国漫画展览会"之我见》一文中,论述了这届全国漫画展览会所取得的成绩,并具体评论了一些展览作品,同时也指出了展览会存在的一些不足之处。

特伟和廖冰兄也是抗战时期具有影响力的漫画家。特伟不仅是动画电影"中国学派"的创始人之一,而且还是中国美术电影的奠基者。

特伟(1915—2010),原名盛松。广东中山人,1915年出生于上海,擅长漫画。1932年在一家广告公司做见习生,其后以画广告画为职业,并开始向《时代漫画》《漫画生活》投稿。1936年任第一届全国漫画展览会的筹备委员。抗战爆发后,参加救亡漫画宣传队,任《救亡漫画》编委。1938年,在黄苗子的帮助下赴广州,协助鲁少飞编辑《国家总动员画报》,发表了许多揭露帝国主义侵略中国的讽刺漫画。1947年到香港,与黄新波等组织"人间画会",并在《群众周刊》上连载长篇漫画《大独裁者》。

廖冰兄(1915—2006),原名廖东生,广西象州人,1915年生于广州,擅长漫画。1932年开始发表漫画作品,1935年毕业于广州师范学校。1938年在武汉参加抗日漫画宣传队,1939年任《漫画与木刻》月刊编辑。1949年10月1日,以"人间画会"名义发起制作毛泽东巨像(高30米),与张光宇、张正宇、阳太阳、温少曼、王琦、关山月等数十人共同绘制。

第一届全国漫画展览会在上海结束后,便巡回到南京展出。1937年1月先到苏州展出,6月去了杭州。不幸的是,后来在广西进行流动展览时,因遭遇日军飞机的轰炸,大部分作品化为灰烬。但是,值得庆幸的是,《第一届全国漫画展览会专辑》基本上完整地记录了这些作品。这次全国首届漫画展的成功举办无疑为全国漫画作家协会的成立奠定了很好的基础。

第一届全国漫画展的成功,标志着中国漫画从过渡阶段向成熟阶段迈进,显示出我国漫画界的空前团结。尤为重要的是,在全国抗战爆发前夕,这些新闻漫画起到了鼓舞

群众斗志、宣传抗日爱国、打击日寇和汉奸气焰的作用。这次展览会团结了全体漫画家，共同推进了漫画艺术的发展，在使漫画发挥社会作用与政治意义的同时，促进了漫画事业在全国的迅猛发展。为此，建立一个全国性的漫画组织已为大势所趋。第一届全国漫画展结束后，漫画界不少人士呼吁，把参加全国漫画展的作品拿出来拍卖，把拍卖所得作为筹建全国漫画家协会的基金。这一建议得到漫画家的广泛响应和支持。筹备活动就在这种氛围下，紧锣密鼓地开展起来。1937年春，中华全国漫画作家协会（简称为"漫协"）在上海成立。其后，香港、广州、西安、温州等地先后成立分会。全国和地方性漫画家组织的建立改变了漫画家群龙无首、单打独斗的局面。全国的漫画家团结一心，共同为抗日救亡出力。漫画作为一种革命的宣传武器，在漫协的组织和领导下，这一时期的漫画作品笔锋直指侵略者和卖国贼，使其和木刻版画一样成为抗战美术的先锋。

2. 救亡漫画宣传队

1937年7月7日，卢沟桥事变爆发后，中华民族揭开了空前悲壮的一页，在国家和民族处于生死存亡的紧要关头，上海的漫画家们以民族救亡为己任，率先挺身而出，奔走于"十字街头"，掀起抗日救国的热潮。在漫协的组织和领导下，上海成立了"漫画界救亡协会"。会址设于霞飞路（今淮海中路）240号上海时代图书公司。协会成员有鲁少飞、叶浅予、王敦庆、丁聪、张乐平、张光宇、张正宇、汪子美、华君武、蔡若虹、特伟、张仃、张文元、陶谋基、万籁鸣、董天野、黄尧、黄嘉音、江牧、窦宗洛、廖冰兄、陆志庠、胡考、黄苗子、江栋良、朱金楼、沈振黄、陶今也、陈烟桥、沈逸千、张严、张英超等。协会负责人为鲁少飞。协会成立后，制定了《战时工作大纲》，对协会的任务做出了以下规定：

　　一、为当地报纸刊物作稿。
　　二、制作巨幅宣传画，悬挂于重要地点。
　　三、举办抗敌漫画展览会。
　　四、举办抗敌漫画游行会。
　　……

《战时工作大纲》号召漫画家用一切可以利用的形式进行抗日救亡宣传。漫画家们以自己的实际行动，到全国各地开展宣传活动，号召工人、农民团结起来，同仇敌忾、抗战到底，并以各种不同的方式践行《战时工作大纲》提出的要求。为此，众多漫画家走出画室，投入到抗日救亡的运动中。当时上海有不少的漫画组织，出版的漫画期刊有很多种，但在上海漫画界救亡协会的旗帜下，各漫画组织和漫画期刊破除门户之见，团结一致，为抗日救国大计出力。上海漫画界救亡协会还组织起"救亡漫画宣传队"，由叶浅予担任救亡漫画宣传队领队，张乐平为副领队，队员有胡考、特伟、梁白波、席与群、陶今也等。他们肩负起民族的期望，奔赴抗战第一线，有针对性地进行抗日救亡宣传活动。其中包括："一、分途宣传，使各地民众明了抗战救亡的意义。二、鼓舞前

线将士的斗志。三、呼吁各地的漫画家组织起来,使大家认识自己肩负的使命。"[1]

救亡漫画宣传队成员梁白波、席与群、陶今也等的漫画作品,不仅在思想内容上具有一定的战斗力,而且也达到了那个时代漫画创作的艺术高度。说到梁白波,不少人自然会想到她的《蜜蜂小姐》系列,她的这一系列作品与张乐平创作的三毛形象一起成为漫画中的经典之作。

梁白波,广东中山人氏,是救亡漫画宣传队中唯一的女性,也是20世纪30年代初中国第一个油画艺术团体"决澜社"的成员之一。她才智过人,为殷夫的诗集《孩儿塔》创作了9幅插图。她为《立报》创作的连环画《蜜蜂小姐》被誉为是抒情散文诗式的作品,成为漫画史上一个时代的经典。

上海漫画界救亡协会成立以后,组织和团结了一大批漫画家,创作和发表了大量以抗日救亡为内容的漫画作品。在全民抗战的浪潮中,漫画界的热烈响应绝非是偶然的。早在1937年全面抗战爆发之前,上海的漫画家已经开始以漫画为武器,在许多漫画刊物上发表过不少揭露日本军国主义阴谋吞并中国的漫画。譬如《时代漫画》第14期的封面,特伟创作的漫画《魔爪》就是揭露各帝国主义列强企图瓜分中国阴谋的作品。日本帝国主义侵略中国的欲望尤为强烈,他们的魔爪已伸向中国的疆土。画面将日本帝国主义分子描绘成青面獠牙的兽类。当时的《时代漫画》刊登了不少这类作品。

救亡漫画宣传队组成后,先后到南京、镇江、武汉、长沙、上饶、台儿庄、桂林、重庆及东南战区的广大区域开展抗日救亡宣传活动。所到之处,画家们都是夜以继日地进行漫画创作,举办各种形式的漫画展览,并通过国际组织,把救亡漫画送到国外,宣传中国人民的抗战之举。

救亡漫画宣传队到达南京后,早已来到南京的张仃、陆志庠等入队。此时救亡漫画宣传队的队员超过20人。抵达南京的当天,队员们彻夜不眠,在十几块大布上画上漫画,所作内容都是他们沿途亲眼看见的惨无人道的日军暴行。他们用大布绘制漫画,在街头进行流动展览。展览的《献词》上写道:

> 抗战救亡是一种至高无上的工作,也是每一个公民的天职。为了争取国家民族的独立和永存,为了保持东方古国数千年以来的正义和庄严,我们义无反顾地忍受着一切艰难辛苦而工作,以唤起全国人民,激发一切救亡力量。我们是漫画作者,所表现的就是色彩与线条,请诸位来看我们的画,就是我们工作的具体表现。

朴实的文辞,发自漫画家们以抗日救亡为己任的炽热的爱国之情,感动着前来参观的每一位观众。据不完全统计,参观展览的观众每天达2万余人。一位漫画家回忆当时的情景时说:"虽然头顶上有日寇飞机的嗡嗡声,他们仍然全神贯注地看画。记得其中一幅,画的是脸上淌着血的婴儿,斜倚在刚被日寇飞机炸死的母亲胸脯上,小嘴里还含着母亲的奶头。"这一情节的描绘,是画家们一路走来,亲眼看见的现实惨状。此次的

[1] 黄茅:《漫画艺术讲话》,商务印书馆1943年版,第28页。

抗日漫画流动展可谓是无声的呐喊,给观众以强烈的震撼,极大地鼓舞了民众的抗战热情。与此同时,救亡漫画宣传队的队员积极向报刊提供抗战主题的漫画作品,并配合抗敌演剧队在南京街头进行宣传。1937年11月,南京国民政府撤退,于是救亡漫画宣传队也随之来到武汉。

国共两党达成一致抗日的共识,促成了民族统一战线的形成,鼓舞了全国人民抗战的信心和决心。此时的救亡漫画宣传队隶属于国民政府军事委员会政治部第三厅,在周恩来、郭沫若的领导下开展工作。救亡漫画宣传队根据这一时期的抗日宣传工作,筹划举办了具有一定规模的"救亡漫画"展览会,展出作品上百幅。武汉展览结束后,作品即送往四川、贵州、广西和广东等地巡回展出。

以武汉为中心,救亡漫画宣传队深入各地开展宣传活动。1937年11月,江西省抗敌后援会为激励民众抗战之热情,邀请救亡漫画宣传队来南昌举办"抗敌漫画展"。救亡漫画宣传队派陶今也携带作品前往。"抗敌漫画展"在南昌百花洲省立图书馆举办。展览的作品都与抗战有关,这些作品在取材、立意及思想内容等方面,对激发南昌市民的抗战热情具有深远的影响。如《为民族流血》《残杀我老弱》《把敌人赶出去》《全民抵抗》等漫画作品,无不凝聚了作者的思想情感和爱国情怀。

救亡漫画宣传队根据全国各地区宣传工作的需要,在人数有限的情况下,还安排队员深入到有关地区帮助开展漫画宣传活动。1937年12月10日,特伟从武汉到广州,帮助鲁少飞编辑《总动员画报》。12月16日,张仃、陶今也带着"抗敌漫画巡回展览"作品到西安展出,并与当地漫画家陈执中一起,筹备召开了"全国漫画作家协会西安分会第三次会议",提出了抗战时期漫画创作的主题和要求。1937年年底,"中华全国漫画作家协会"由上海迁往武汉。为配合战时需要,凸显抗战宣传工作的重要性,1938年2月,该协会成立了"中华全国漫画作家协会战时工作委员会",5月更名为"中华全国漫画作家抗敌协会"。抗敌协会成员有鲁少飞、叶浅予、张乐平、宣文杰、梁白波、胡考、陆志庠、江敉、张光宇、张仃、张文元、廖冰兄、高龙生、陶谋基、叶冈、黄苗子等。6月9日,"抗敌协会"派张乐平、陆志庠、廖冰兄、叶冈等组成小分队,深入到浙、皖、赣一带开展漫画宣传活动。他们从城镇到农村,所到之处均向民众做现场讲解,并举办小型流动漫画展览,在民众中引起强烈的共鸣。尤其是在江西上饶期间的工作更是卓有成效,漫画小分队在那里展开了深入的抗战漫画宣传,其中包括在城镇举行的连环布画巡回展、沿途展和游行展,并深入到乡村举办小型的流动展览。为了更好地吸引观众,他们还别出心裁,在展览现场举行歌咏和小型话剧演出,深受广大民众喜爱。

1938年4月10日,救亡漫画宣传队在武昌、汉阳、汉口三镇街头举行大幅漫画展览,庆祝台儿庄大捷;5月22日,救亡漫画宣传队创作的漫画《抗战建国》在汉口江汉路举行街头展览,其中一部分作品被做成明信片,作为对外宣传品,赠予世界学联代表团。6月,武汉保卫战开始,救亡漫画宣传队为了配合战争形势的变化,举办了多次

街头漫画展,并在黄鹤楼上绘制了《抗战到底》的巨幅壁画。

上海沦陷后,各种进步文艺书刊被禁止出版发行,救亡漫画宣传队在武汉重新筹划漫画出版刊物。此时,《上海漫画》杂志社也迁来武汉,经双方协商达成一致,由叶浅予、宣文杰负责刊物的筹备工作。1938年1月1日,由救亡漫画宣传队编辑,全国漫画作家协会出版发行的《抗战漫画》在武汉问世。此刊自1938年1月至10月在武汉出版了12期。救亡漫画宣传队在《抗战漫画》之前,在武汉曾编辑出版过《战斗漫画》十日刊。对于救亡漫画宣传队在武汉期间的工作,宣文杰在总结报告中说:

> 一、绘制了大量的大幅宣传画,在汉口市区即武昌、硚口等地展出,这是全队经常性的中心工作。宣传画的内容是:揭露日本侵略者的暴行;描绘日本人民反战、反侵略的活动;宣传八路军的伟大胜利,为配合宣传"台儿庄"大捷,还赶过一个夜工;动员人民献金、献财,支援抗战。二、绘制对日宣传的印刷品,漫画宣传队抽出一大部分人力来配合这一工作,也确实收到了一定的效果。三、编辑出版《抗战漫画》。

就这一时期的工作,黄茅曾回忆说:

> 大量的墙头漫画绘制于武汉及外围,布幅漫画陆续向四乡流动,并且和歌咏、戏剧、演讲、电影队合作。漫画宣传队在中央公园展出,为汉口首次盛大的露天展览会,跟着又举行抗战建国纲领的橱窗漫画展于江汉路至中山路,开中国窗橱漫画展的先河。这期间他们还派员到安徽的休宁、万安、屯溪、祁门、渔亭、岩寺,浙江的淳安、遂安、开化、华埠、常山、衢县、兰溪,江西的玉山、上饶,以及台儿庄、徐州、大冶煤矿厂、湘潭、衡山、衡阳、长沙等地,用不同的方式使漫画和民众打成一片,并旁及推动当地漫运的任务。

抗战时期,上海漫画界救亡协会、救亡漫画宣传队与延安鲁艺木刻工作团、战地写生队等美术宣传队伍,在中国共产党倡导的抗日民族统一战线的旗帜下,纷纷深入群众,奔赴炮火纷飞的战场及到各大城市、乡村,进行以抗日为主题的美术宣传,鼓舞了全国军民的斗志。1938年10月,武汉失守,救亡漫画宣传队分别撤退到桂林、香港、重庆等地,延续抗战漫画的火种。胡考、张仃等人奔赴延安,在延安创作了一大批具有战斗力、感染力的漫画作品。

3.《救亡漫画》与漫画战

七七事变后,1937年9月20日,上海漫画界救亡协会刊物《救亡漫画》创刊,由王敦庆负责编辑工作,发行人为鲁少飞。编委会成员由王敦庆、鲁少飞、蔡若虹、华君武、丁聪、王彦存、万籁鸣、江敉、朱金楼、江栋良、马梦尘、张严、汪子美、沈振黄、陈浩雄、宣项权、黄尧、黄嘉音、董天野、鲁夫、童漪珊21位漫画家组成。后来,"上海市各界抗敌后援会"也支持《救亡漫画》,成为《救亡漫画》的主办单位之一。

编委会增补叶浅予、张乐平、胡考、张仃、廖冰兄、沈逸千、特伟、陆志庠、陶今也、丁深、纪业侯、麦绿之、张光宇、张正宇、张文元、张英超、陈烟桥、陈孝祚、陈涓隐、高龙生、林禽、黄复生、黄苗子23位漫画家为编委会成员。至此,《救亡漫画》编委会由原先的21人发展到44人。上海当时有实力的漫画家几乎都囊括其中,确保了刊物的稿件来源。在创刊号上,还印制了全国各地漫画家的通讯录,以方便战时相互联系。这份四开篇幅的刊物,每期刊登四五十副新闻漫画作品,并配有少量文字。在当时众多的漫画刊物中,《救亡漫画》可谓独树一帜,始终如一地坚守着自己的政治立场,以饱满的革命热情,用画笔与日本帝国主义展开了一场精彩绝伦的漫画战。

《救亡漫画》创刊后,激发了全国漫画家奋起抗战的决心。王敦庆在《救亡漫画》创刊号写的《漫画战》代发刊词中写道:

……就以战争时期的漫画而论,在第一次世界大战中,英、法、美、比等国的漫画家,对于德国克虏伯的大炮和齐柏林的飞艇等杀人的工具,仅以层出不穷的、警惕的、刺激的、斗争的漫画来对抗呢?得到最后的胜利。在苏联建国之初,他们的漫画家,对于国内外一切反革命的敌人,也是用漫画来扫荡;是现代史上给我们关于漫画战的教训和成功。

自卢沟桥的抗战一起,中国的漫画作家,就组织"漫画界救亡协会",以期统一战线,准备与日寇作一回殊死的漫画战。可是不幸得很,在全面的持久的抗战的序曲刚一启幕,一向剥削我们作家的"漫画贩子"便把几个主要的漫画刊物一律宣告死刑,所以我们的漫画战一开始便遭遇着类似汉奸的捣乱。于是"漫画界救亡协会"不得不从事游击的漫画战——指定作家义务地为各个抗战刊物绘制漫画,并派遣漫画宣传队到各地去工作。

然而今天《救亡漫画》的诞生,却是我们主力的漫画战的发动,因为上海是中国漫画艺术的策源地,而这小小的五日刊又是留守上海的漫画斗士的营垒,还不说全国几百个漫画同志今后的增援,以争取抗日救亡最后胜利。①

该代发刊词,可以说是全国漫画家共同抗战的檄文。叶浅予在《救亡漫画》创刊号封面上作的讽刺漫画《日本近卫首相剖腹之期不远矣!》(图7-4)描绘了日本近卫首相深感入侵中国之后进退维谷、剖腹自杀的情景,从而预示着日本军国主义的入侵逃不出灭亡的命运。张乐平因在《救亡漫画》上发表过不少抗战漫画,而成为一名抗战漫画的勇将。他的《不愿做奴隶的同胞都起来了!》(图7-5)以黑色为图像背景,人物以线条勾勒轮廓及细节,并给予留白,从而增强画面的视觉冲击力。此作线条遒劲圆润,将写实的人物造型作适当的夸张,凸显出抗日军民同仇敌忾、誓与日寇决一死战的英雄气概,旗帜鲜明地表达了中国人民强烈的抗战意识。

① 沈建中:《抗战漫画》,上海社会科学院出版社2005年版,第5~6页。

第七章 延安、重庆、日伪占领区三方政治势力影响下的美术活动

图 7-4 《日本近卫首相剖腹之期不远矣!》（叶浅予作）

图 7-5 《不愿做奴隶的同胞都起来了!》（张乐平作）

张仃的《战争病患者的末日》，画的是数把尖刀插入日本侵略者的胸膛，把日军的侵略战争讽刺为自杀行为。他的《收复失土》是发表在《救亡漫画》上的另一件漫画作品，画中的抗日军人一手握枪，一手高举大刀，两腿横跨长城内外，这是画家渴望打回老家去的心声。此外，《救亡漫画》还发表了不少报道抗日新闻的漫画，如创刊号上发表的一组题为《抗敌热情在陕北延安》的漫画，生动形象地报道了中国共产党领导下的陕甘宁边区的军民积极投入到抗战的洪流中。

早在1928年，中国的抗日新闻漫画已经风起云涌，5月12日出版的第4期《上海漫画》中至少刊登有3幅关于日本侵华野心的新闻漫画。到了20世纪30年代，中国新闻漫画随着抗日的步伐，进入了一个新的高潮。《救亡漫画》就是在这个非常时期，伴随着重大的历史事件应运而生，并为抗战事业摇旗呐喊。《救亡漫画》刊登的《日本强盗任意蹂躏战区里的我同胞》，是丁聪以"报道漫画"的形式，揭露日军在中国惨无人道的罪行。这是中国民众声讨强盗、抒发愤怒的真实写照。还有蔡若虹的故事漫画，描绘的是在中华民族危亡的紧要关头，国共两党停止纷争、团结抗日的故事。可以说，《救亡漫画》的发行和"漫画战"的开展，极大地振奋了民众的抗战精神，鼓舞了全国人民的抗战信念。而一部漫画的表现力和说服力，远比洋洋万言的大块文章要简洁明了得多。不仅如此，《救亡漫画》还将漫画家的不同观点集中于抗战到底，并深信抗战必胜这一共同点上。漫画家们在为实现这一目标的奋斗中，改变了以前的不良习性，并端正自己的生活态度，自觉地改进了自己的工作作风。在抗战期间，《救亡漫画》犹如当时一支精锐的漫画宣传队，发挥着它的宣传鼓动作用。南京沦陷后，救亡漫画宣传队撤退到武汉，将《救亡漫画》改名为《抗战漫画》继续出版发行。

图7-6 《抗战漫画》第一期封面
（叶浅予设计）

《抗战漫画》第1期封面（图7-6）由救亡漫画宣传队领队叶浅予设计，以剪纸的表现手法，塑造了一位头戴钢盔、肩负钢枪、严阵以待的威武战士，寓意漫画家与抗日战士一样，随时准备上前线杀敌，以坚定的意志表现出抗战到底的决心。

《救亡漫画》改刊后，张乐平在《抗战漫画》上发表了数十幅漫画作品，并连续为《抗战漫画》设计了4期封面。其中，《唯有军民合作，才能消灭敌人》的封面漫画，主题是号召抗日军民团结一致，以有生力量消灭敌人。他所创作的脍炙人口的"三毛"艺术形象，也有故事紧扣抗日的主题。他在《抗战漫画》中刊登的《三毛的大刀》（图7-7），描绘了三毛报名参军的全过程。三毛报名参军，因年龄小、个子矮而被拒绝。于是三毛飞起大刀，连砍两棵大树，喊道："我不信东洋鬼子的颈子比树干还硬。"表现出三毛要求参军杀敌的强烈愿望，画面十分感人。

在《抗战漫画》第8期，叶浅予撰写了《写在特刊前面》一文，向全国美术界宣告：

> 培养我们新的美术生命，漫画界更愿站在最前，负起袭击敌人的任务。

图7-7 《三毛的大刀》（张乐平作）

由此可见，在"漫画战"中，漫画家们以崇高的历史使命感，甘愿担当全国美术界的抗日尖兵。他们以笔代枪冲锋陷阵，站在抗日的前列，号召和唤醒全国的漫画家们联合起来，一同抗日。因此，《抗战漫画》成为抗战时期美术宣传的重要载体，并与日本帝国主义展开了一场"殊死的漫画战"。在那个悲壮的年代，漫画犹如一股清泉，注入民众的心扉，已然成为民众的精神支柱！

在《抗战漫画》上经常发表作品的漫画家，除叶浅予、张乐平、张仃、丁聪等外，还有张

谔、华君武、鲁少飞、胡考、特伟、陆志庠、陶谋基、高龙生、宣文杰、陶今也、汪子美、黄茅、张文元、宣相权、丰子恺、王朝闻、刘元、黄苗子、秦兆阳、邹雅、周令钊、钟灵、江栋良、陈执中、王伟强等。这些人大多来自上海。在全民抗战中，他们的新闻漫画对唤醒民众的抗战意识起到了推波助澜的作用。

抗战时期，为了民族的利益，国共两党摒弃前嫌，再度合作，共同抗日。1938年1月11日，中共中央机关报《新华日报》在汉口问世。《新华日报》对宣传抗日的新闻漫画非常重视，最初每天都在报眼位置刊登一幅新闻漫画。漫画家张谔、胡考和向明先后为该报创作了不少漫画作品，内容基本上是中国人民抗击日本帝国主义。向明创作的新闻漫画《粉碎敌人的"扫荡"》发表在1941年9月14日《新华日报》第3版上。1941年7月下旬，日本侵略军策划了对华北晋察冀地区抗日游击根据地的全面"扫荡"，而中共领导下的八路军早已做好了迎接日寇秋季"扫荡"的准备。向明的这幅新闻漫画，描绘了英勇的八路军战士欲将锋利的刺刀刺进侵略者的心脏，并以新闻漫画的形式，歌颂了誓死保卫华北根据地的共产党八路军。同时，中国人民艰苦卓绝的抗战精神也引起了国外漫画家的关注。其中，美国人爱力斯创作的新闻漫画《中国在抗战进行中》经向明仿刻后，发表在1941年8月23日的《新华日报》第2版上。从画面中可以看出，爱力斯描绘的游击队员手持简陋的武器，正在华北大地上冲锋陷阵。苏联奥尔洛夫的《日本法西斯军阀，榨尽了日本劳苦大众最后的一滴血汗》、美国格罗勃的《一脚踢出去》、英国大卫罗的《不可征服的中国》（图7-8）等漫画作品，也分别刊登在《新华日报》和《新中华》上，极大地鼓舞了中国军民的抗战意志。

图7-8 《不可征服的中国》（[英]大卫罗作）

抗战时期，从事漫画宣传工作的都是一些血气方刚的年轻人。虽然全国漫画界救亡协会、救亡漫画宣传队以及它们的所属刊物《救亡漫画》《抗战漫画》均出自国统区的上海和武汉，但在这样一批年轻的漫画家中，有不少人受过左翼文艺思潮的影响，他们之中有的是左翼美术家联盟的成员，如蔡若虹、张谔等。而蔡若虹、张谔、华君武、王朝闻、胡考等自武汉失守后，先后去了延安，成为鲁迅艺术学院的教员，张仃随后也去了延安。中国共产党主政下的延安和解放区，非常重视通过漫画的方式来宣传抗日救国的革命思想。从《时代漫画》创刊至《救亡漫画》《抗战漫画》的出版发行，从全国漫画作家协会的成立到救亡漫画宣传队的组建，几乎都渗透着中国共产党的领导和关怀。救亡漫画宣传队来到武汉后，又在郭沫若主持的国民军事委员会政治部第三厅的领导下，从事抗日漫画宣传活动。这批年轻的漫画家基本上都是倾向进步和具有革命热情的

爱国青年。而张谔、王朝闻等早已是中共党员，他们在漫画界做了不少有益的工作，团结了一大批倾向革命的进步画家。然而，国民政府撤离武汉到达重庆后，国民党"反共甚于抗日"的本质逐渐暴露出来，并对政治部第三厅加强了限制。由此可见，共产党在宣传方面的势力在不断扩大，引起了国民党顽固派的敌视。因此，漫画家们的视线在宣传抗日的同时，部分地转向了揭露国民党的黑暗统治，以讽刺漫画痛斥当局的官僚腐败、破坏国共合作等时弊。这是国民党限制抗日漫画活动的必然结果。虽然漫画家们将讽刺的矛头指向侵略者、剥削者和压迫者，但最终的目的还是"抗日救亡"。

4. 抗战时期美术救亡的历史意义

20世纪三四十年代是中华民族近现代史上灾难深重的年代。同时，中国又是世界反法西斯战争的主要战场之一。在这场攸关中华民族生死存亡的大搏斗中，中国大多数的美术家同样经历了情感的冲击和观念的嬗变。他们在饱受内忧外患煎熬的同时，也释放出了巨大的爱国能量，为中国现代美术史写下了特殊而华丽的篇章，为中华民族留下了宝贵的精神财富。

九一八事变后，中国人民的抗日情绪日益高涨，许多青年美术家纷纷走出象牙塔，投入到火热的抗日救亡运动中，在鲁迅提倡新兴木刻运动的影响下，逐渐将美术工作的重心由复兴民族木刻版画艺术转到民族救亡的宣传上来。一些以抗日救亡为主的美术团体在抗战爆发后相继成立。例如，1937年成立的"中华全国漫画作家协会"就聚集了不少年轻的木刻家和漫画家，他们成为抗日救亡运动中最活跃的美术宣传员。在日趋高涨的抗日救亡大潮中，不少知名美术家逐步倾向于抗战主题的创作。1937年4月，"第二次全国美术展览会"在南京举行。此次展览的作品，除了表现优雅、恬静和超逸的题材外，更多的还是表现民族生存搏斗等题材。如顾了然的《守望》、刘开渠的《士兵》、唐一禾的《武汉警备者》、王悦之的《弃民图》、王时峨的《守土战士》等，将充满抗战气息的作品带入了艺术的殿堂。

在这些美术家中，才华横溢的顾了然与王悦之英年早逝。顾了然，江苏宜兴人，擅长油画，师从徐悲鸿，曾任中央大学艺术系助教，抗战爆发后，随徐悲鸿西迁重庆，不久在渝病逝，年纪不足30。顾了然病重期间，吕斯百为他举办了一次画展，算是替他募集治病的费用。

王悦之（1894—1937），原名刘锦堂，号月芝。台湾人，擅长油画，早年赴日本留学，1920年回国从事文学与绘画创作，后出任国立北京美术学校校长、北平大学艺术学院教授。他的作品关注平民百姓生活，以真实的视角描绘处于社会下层的人物，如《弃民图》《亡命日记图》等。他在融合中西绘画方面所取得的成就，使他在中国现代美术史上居于开拓者的地位。1937年，他在北平病逝，终年43岁。

抗战时期，救亡运动是全民族的责任，中国美术家担负着宣传、教育、唤醒大众的使命。面对中华民族遭受的苦难，美术界自然打破了"学院"与社会的界限，众多美术家自觉地将艺术的视野从纯粹的艺术创作转向火热的斗争生活，出现了自"五四"

第七章　延安、重庆、日伪占领区三方政治势力影响下的美术活动

以来最为壮阔、最为广泛的深入民众、奔向抗日前线的美术救亡运动，打破了抗战前期美术流派纷呈的艺术现象，使新的写实主义（抗战的现实主义）在弥漫的硝烟中成为一个时代的美术观和创作观。大众化的美术无疑是抗战时期现实主义美术的核心命题。不过，在抗战的艰苦条件下，美术界对新写实主义理论体系的研究和探讨还不够深入，实践中的美术创作尚未达到新写实主义的理想高度。但是，从这一刻起，大多数美术家已经迈步在新写实主义的理想之途。毛泽东《在延安文艺座谈会上的讲话》总结了"五四"以来新文艺运动发展的规律，并结合中国革命的现实，系统阐述了文艺大众化的发展方向。《讲话》发表后，迅速引起了解放区和国统区进步美术家的共鸣。

"五四"新文化运动是中国近代史上一次思想文化的启蒙运动，作为社会文化形态的一部分，美术自然也被纳入这一时代的潮流中。在高举"文学革命"旗帜的同时，"美术革命"的大旗也随即升起。新时代的美术家们紧紧围绕着"美术革命"的话题展开了一场长期的争论，其落脚点主要是有关中国画的"现代改良"问题。他们各抒己见，维护着各自的流派学说。抗战爆发后，"五四"以来新美术运动的思潮，被抗战美术引导到现实主义的创作轨道，基本上结束了流派纷争的局面。艺术家们将民族利益作为最高的共同盟约，不分流派，不分阶层，团结一致，形成了自"五四"以来美术界最为团结的局面。为此，周恩来就艺术界的空前团结给予了高度的评价，他说：

> 全国的文艺作家们，在民族利益面前，空前地团结起来。这种伟大的团结，不仅仅是在现在，即使在中国历史上，在全世界历史上也是少有的！这是值得全世界骄傲的！诸位先知先觉，是民族的先驱者！有了先驱者不分思想不分信仰的空前团结，象征我们伟大的中华民族一定可以凝固地团结起来，打倒日本帝国主义。[①]

抗战初期，上海既是新美术运动的中心，也是抗战的前沿。为适应战时的需要，"中华全国漫画界救亡协会"创刊《救亡漫画》。叶浅予、张乐平、胡考、特伟等8人参加了抗日漫画宣传队，他们冒着敌机的轰炸，深入到抗战第一线。不管走到哪里，他们都是抗日宣传的先锋。从上海到南京，由南京到武汉，最后辗转到重庆，他们一路创作了不少脍炙人口的抗战作品，并在各地的街头展出，表现出美术家极大的爱国热忱，使中国民众增强了抗日的信心和决心。

1938年年底，武汉、广州相继沦陷，沿海各大城市逐渐被日军占领。此时，上海、南京、武汉、广州等地的进步美术家，一部分奔赴陕北抗日民主根据地的延安，一部分奔向华南抗日的大后方桂林，但更多的是出走香港或逆江而上聚集陪都重庆。这一大流动、大迁徙使这一时期的美术格局发生了极为深刻的变化。由于地域和政治环境的不同，他们的政治观念和对艺术的理想追求也不尽相同。他们美术作品的情感表达和参加的各项美术活动各有侧重，以致形成了美术界的大板块、多中心的格局。但在争取民族独立和解放的共同目标上，解放区和国统区的美术家却是一致的，并互有往来和交流。

[①] 周恩来：《文协成立会上的讲话》，见《国统区抗战文艺运动大事记》，四川省社会科学院出版社1985年版，第61～62页。

特别是解放区带有浓郁的陕北风情和独具民族特色的木刻作品，一次次出现在大后方的展览会上，重庆的许多报刊为此做过专题介绍。这些强烈的视觉表达与扑面而来的时代气息，正是重庆许多美术家苦苦寻觅并力图捕捉的大众化的艺术形式。这充分表现出抗战期间美术家们将民族利益置于师承、流派和画种之上，从而折射出美术家们所具有的民族精神。他们将自己的艺术生命维系在国家民族命运之上，闪耀着抗战美术的光芒。

20世纪上半叶，中国人民面临的紧迫问题是民族的解放与独立。抗战美术在这一背景下发端，它一开始就与抗日救亡运动紧密地联系在一起，新兴美术运动的发展，在民族面临生死存亡的关键时刻得以"规约"，成为"五四"以来新美术运动发展的历史归结。无论是名流画家，还是初出艺校的青年，在抗战美术活动中，都不仅拓展了艺术视野，丰富了自己的思想内涵，而且创作出了一大批具有鲜明时代特色和民族之魂的美术作品。为大众而艺术，为民族而艺术，已经成为艺术家们在民族解放斗争中的一种信念。有了这种信念，抗战美术才会凝聚成一种力量，成为抗战运动中的一支劲旅。在民族危亡的时刻，他们走向街头，以刀笔为戎，投入到救亡图存的抗战中。《怒吼吧！中国》是版画家发出的时代呐喊；《这就是杀害东亚和平的刽子手》将日本侵略者的丑恶嘴脸暴露在人民大众面前；《愚公移山》勾勒出中国人民在民族危难之时，坚定信念，齐心协力，夺取抗战胜利的信心和决心；《七七的号角》唤起了美术家和人民大众抗日救亡的觉醒；《"一·二八"淞沪抗战阵亡将士纪念碑》高耸在中华大地。这些作品分别出自李桦、沈逸千、徐悲鸿、唐一禾、刘开渠之手，早已成为一个时代的烙印，铭刻在中国人民的心中。

抗战美术产生于战争环境之中。战争拒绝"柔美""风雅"和"小桥流水"的曼妙风景，也不推崇个人主义的浪漫抒情和"静态"感。它崇尚"力"的表现，崇尚对"壮美与崇高"的追求，表现的题材必须是战斗的、生活的。绘画语言应该是一种简洁的、朴素的和大众化的"动态"表现。

战争既给人们带来痛苦，造成不幸，也激发了美术家们对生命存在价值的思考和对生命的无限热爱。缘于此，美术家们在抗战年代创作出了许多具有强烈的悲愤意识、抗争激情和浓郁色彩，讴歌民族独立和解放的时代作品。如沃渣的《红星照耀中国》、彦涵的《当敌人搜山的时候》、常书鸿的《敌人的暴行》、秦宣夫的《拷打》、唐一禾的《女团员》、吴作人的《不可毁灭的生命》、张善子的《怒吼吧，中国》以及徐悲鸿的《会师东京》等作品，无不表现出美术家们的爱国之情和斗争意识。

常书鸿（1904—1994），满洲人，生于浙江杭县（今杭州市），满姓伊尔根觉罗，擅长油画。1925年任浙江省立工业专科学校美术教员。1927年6月赴法国留学，11月考入法国里昂美术专科学校预科学习，一年后提前升入专科学习油画。1936年回国，任国立北平艺术专科学校教授。抗战爆发后，随国立北平艺术专科学校迁往云南，任代理校长之职。1942年后一直致力于敦煌艺术的研究和保护工作，为保护和研究莫高窟做出了卓越的贡献。

秦宣夫（1906—1998），原名善鋆，广西桂林人，擅长油画。1925年考入清华大学

外语系，1930 年考入法国高等美术学校学习油画。随后在巴黎大学艺术考古研究所学习西方美术史。1934 年 9 月回国后，任国立北平艺术专科学校教员，教授素描及西方美术史。1941 年在成都与吴作人、唐一禾、吕霞光、吕斯伯、黄显之、李瑞年、王临乙共同举办八人绘画联展。《赶集》《归家》和《云南乡女》等作品参加展出。1945 年 12 月，在重庆举办第一次个人画展，徐悲鸿、林风眠、傅抱石、吕斯伯、宗白华、汪日章等在重庆《大公报》撰文评鉴秦宣夫的作品，画展受到广泛好评。其间，秦宣夫任中央大学艺术系教授。

当然，抗战时期的美术作品是多方面的，并非都是直接表现抗战生活，也不能说这一时期的作品都是崇尚"力"的表现和追求雄强而壮美的风格。例如，黄新波的部分木刻版画作品在表现生命的力量和人间的友爱时，试图以抒情的手法来表现作品的内涵。他在自己的版画集《心曲》的小引中写道："……所以，凭着心底真诚，仍还没有被时间的侵蚀尽了的生命力量，希望从中追求人间的共同理想，以艺术来消除人间的隔膜，融和着崇高的友爱精神，充沛着永恒的美的生命。"可以说，黄新波的《心曲》小引如同他的作品一样，是真挚而深情的。但是，这与当时社会化的美学理念不相契合，崇尚个体的生命力量，追求人们共同的理想和友爱，不是这个时代崇尚的艺术追求。关于这一点，黄新波的老乡李桦认为他的《心曲》组画（图 7-9）虽然寄予了极大的深情，但并未表现出血与火的战斗意识。他说："在血战时代里，憧憬着这样个人的美的世界，似乎还是不很实际吧。我们要达到这样伟大而幸福的人间理想，必得用血肉书写我们的历史，可惜的很，这血肉奋斗的意识在作者的心里并没有传达出来，所传出来的只是一丝幽怨的个人的幻想罢了。以作者的静如止水的画面，吾人是感觉不到有群众的斗争，如火如荼的熔岩奔滚的战斗的。"①

战争需要形成群体，抗战美术需要形成一个统一的群体意识。个人的憧憬、柔美中的风雅和个人主义的伤感抒情，在抗战时期的美术中并不符合战斗力的需要。黄茅在《抒情于绘画》一文中说："今日为抗战决定的感情绝不是附庸风雅，而是积极的斗争的革命精神。"

不论在什么年代，美术的发展都离不开交流，抗战中的美术也不例外。抗战时期的中外美术交流，以太平

图 7-9 《心曲》组画之一
（黄新波作）

洋战争爆发为界，大致可以分为前后两个阶段。前一阶段的对外交流，是中国的美术家为了让世界人民了解中国的抗日战争，以赢得世界人民的广泛同情与支持。在展览的同时，募集抗战捐款，这种崇高的爱国主义情怀驱使他们走出国门进行广泛的美术交流。1938 年 10 月，徐悲鸿携带大批作品到香港，开始了他为期三年多的东南亚筹赈画展，

① 李桦：《抗日战争时期国统区的木刻运动》，参见茹茶之《抗战绘画的要素是什么》，载《抗战画刊》1938 年第 2 卷，第 3 期。

所得画款全部用于中国的抗战急需；1939年，张善子携带180幅作品赴法国和美国，在近两年的时间里举办了一百多场展览会和演讲活动。1945年1月3日，在苏联举办的"中国艺术展览会"是中国在国外举办的规模最大的一次展览会。展出内容分为日用、装饰、宗教、抗战四大类，展品陈列有铜器、玉器、陶器、织绣、书画、雕漆、牙刻、景泰蓝、首饰、印刷品等，共计1400余件。书画作品主要以抗战题材为主，有中国特色的木刻版画、中国画和油画，也有一些中国古代绘画作品在此次展览会上亮相。在抗战的艰苦年代，规模如此盛大的中国艺术展览在苏联引起了强烈的反响与震撼。

随着太平洋战争的爆发，中国成为世界反法西斯同盟国成员之一，这无疑为中外美术文化的交流提供了必要的契机。中国同苏联、美国和英国等国的美术交流进入了一个新的时期。1942年1月至1943年8月，在重庆共举办中苏美术交流展8次。1942年11月，在美国纽约举办"中国抗战美术作品展览"，黄君璧、吕斯百、吴作人、常书鸿、张安治、王琦等创作的百余幅作品参加了这次展出，受到美国各界好评。此外，抗战时的中国木刻作品也通过各种渠道被带到美国展出。美国的《时代》《生活》等著名杂志均刊登过中国木刻家的作品。1945年，延安木刻家古元、王式廓、陈叔亮、力群等40多位木刻家的作品，汇集在美国纽约出版《中国木刻集》，出版作品82幅。他们的作品在大洋彼岸吸引了众多美国人的眼球。

由于历史和地域等原因，我国现代美术史上形成了京津、沪宁、岭南等几大流派的美术中心，抗战爆发后，由于战火所及，以上三大"中心"相继沦陷。美术的流派和区域地位也日趋式微。随着整个国家的政治、经济和文化重心的西移，抗战时期的美术力量重新整合于大后方。当时几所著名的美术院校也迁至西南地区，随着美术院校的西移，众多的美术家和教授也随之而来。他们先后移居重庆、成都、桂林、昆明等西南诸城市。徐悲鸿、张大千、林风眠、丰子恺、陈之佛、吕凤子、滕固、潘天寿、傅抱石、李可染、叶浅予、刘开渠等美术家及美术教育家都先后在这些城市工作或生活。中国美术力量的西部大挪移，改变了中国美术分布的格局。但是，从历史发展的时序性来看，美术教育家凭借这里文化和教育的中心地位，构建了大后方乃至当时整个中国最为密集的美术教育网络，为战时的需要培养了大批的美术人才；同时，也为战后的美术发展，做了储备人才的准备。

综观中国美术发展史，抗战美术在艰苦卓绝的14年抗击日本侵略的历史进程中，充当了"团结人民、教育人民、打击敌人、消灭敌人"的有力武器。美术家们在举国抗战、挽救中华民族危亡的紧要关头，表现出了积极高涨的爱国主义热情和敢于斗争的大无畏精神。抗战美术的最大特点是它的"民族精神、战斗精神、团结精神和艺术精神"。抗战美术以大众化的美术形式和深蕴其中的精神内涵，发动群众、组织群众和宣传群众，并得到社会各阶层的普遍认同。抗战美术是中国现代美术史上不可磨灭的一段记忆，是抗日战争宏伟史诗中的又一瑰宝。它不仅为中国现代美术史增添了一段可歌可泣的历史华章；而且对强化广大民众崇高的民族和国家意识，都具有十分重要的现实意义和深远的历史意义。

二、延安及敌后抗日根据地的美术呈现

有关抗战时期延安的美术活动，前文已有较为详细的介绍，在此不再赘述。这里主要阐述的是陕甘宁边区以及晋察冀、晋冀鲁豫、晋绥和华中五个主要敌后抗日根据地的美术活动情况。七七事变后，全面抗战开始。中国共产党领导的八路军在陕甘宁边区整训之后，东渡黄河向华北敌后挺进。同时，延安及鲁艺的美术家们也纷纷奔赴敌后抗日根据地，进行美术宣传活动，形成了以延安为中心的各敌后抗日根据地的美术阵营。

1. 延安时期各敌后抗日根据地的美术活动

抗战时期，延安成为中华民族解放运动和民主革命运动的总后方。中共中央和边区政府在抗日战争中，十分重视根据地的文化建设。陕甘宁边区的美术活动主要是以延安鲁艺为中心，形成了以古元、彦涵、夏风等为代表的延安画派，使中国版画创作的本土风格日臻完善。在陕甘宁边区的版画创作中，其题材主要是歌颂革命领袖和中国共产党的英明领导，歌颂八路军、新四军英勇杀敌的感人事迹，歌颂解放区人民的生产建设、拥军支前、民主生活和土地革命斗争等。它与国统区的揭露性题材形成了鲜明的对比。共同的生活环境，相同的革命理想，以及美术家的立场、情感等，使得"左联"时期就已提出而一直未能很好解决的文艺大众化问题，在陕甘宁边区和谐的政治氛围和《讲话》精神的指引下，得到了根本性的解决。

当时的延安和陕甘宁边区，由于日本帝国主义及国民党顽固派的层层封锁，绘画材料非常稀缺，在一定程度上制约了其他画种的发展。唯有漫画和木刻版画可就地取材，而且木刻可以代替锌版进行制版印刷，为抗战中的美术宣传起到了无可替代的作用。为此，不少油画家后来也转到版画的创作上来。譬如王式廓、陈叔亮等，他们放下手中的画笔，拿起刻刀从事木刻版画的创作。以古元等为代表的延安画派，在此期间也在尽量地使自己的作品实现本土化。在"第三届全国抗敌木刻展览会"上，延安选送的作品在重庆引起了极大的震动，并得到徐悲鸿等艺术家的高度赞扬。

晋察冀敌后抗日根据地的生活条件和创作环境，比起延安和陕甘宁边区要艰苦得多。晋察冀敌后抗日根据地位于同蒲铁路以东，渤海以西，正太、石德铁路以北，张家口、多伦和锦州以南的广大地区。活跃在晋察冀敌后抗日根据地的美术工作者大都来自延安和天津。这些人当中，有早期从事木刻活动的金肇野[①]、杨袁、沃渣等人。1939年年底，吴劳、陈九、丁里、徐灵、田零、焰羽等人随华北联合大学来到晋察冀敌后抗日根据地，加强了这里的美术力量。在华北联合大学迁至晋察冀抗日根据地的同时，阜平县成立了"中华全国美术家抗敌协会晋察冀分会"，并举办了晋察冀边区第一届美术展

[①] 金肇野（1912—1995），原名爱新觉罗·毓桐，1938年在延安参加"抗战文艺工作团"。

览会。在1940年至1941年间的边区艺术节上,也举办过抗敌美术展览会,并到冀中等地巡回展出。而此时正处于抗日战争的相持阶段,八路军和根据地的群众为粉碎敌人的残酷"扫荡",迅速地开展起各种反"扫荡"斗争。在这场反"扫荡"斗争中,晋察冀敌后抗日根据地的美术家和美术工作者创作了不少富有战斗性的木刻版画作品。如沃渣的木刻版画《八路军铁骑兵》以气势磅礴的画面,刻画出英勇的八路军骑兵驰骋疆场、奋勇杀敌的英雄气概。他的另一件木刻作品《夺回我们的牛羊》(图7-10)刻画出八路军面对日寇"扫荡"时,保卫和抢夺回根据地人民群众的牛、羊等财产。为此,八路军绝地反击,经过一场激烈的战斗,终于从敌人手中把牛、羊夺了回来。此作注重气氛渲染,以复杂的阴刻刀法表现出繁杂、庞大的战斗场面。在沃渣众多的木刻作品中,此作给人

图7-10 《夺回我们的牛羊》(沃渣作)

们留下了极为深刻的印象。

与沃渣同为浙江老乡的吴劳①1938年来到延安,入鲁迅艺术学院学习。1939年到晋察冀边区华北联合大学文艺学院任美术教员。他的木刻版画《民兵》也结合了来自中国传统绘画中的线描元素,远山含有中国传统山水画的披麻皴法,刀法稳健,虚实相得。对人物线条的刻画足见其刀法功力,冲刀肯定而不滞涩,当属延安画派一系。

图7-11 《日兵之家》(徐灵作)

徐灵②的木刻版画《日兵之家》(图7-11)刻画的是一个日兵的妻子和儿子病倒在床,无人照料。老母急得只能跪地祈祷,是祈求上帝保佑儿子平安回来,还是祈求家中病人早日康复?着实让人产生联想,也令人伤痛。此图帮助"在华日人反战同盟"开展政治宣传攻势,起到了很好的宣传效果。有的日本士兵曾把这样的明信片寄回日本家中,表现出一定的思乡厌战情绪。此作对分化瓦解敌人,促进日军反战产生了积极的影响。

① 吴劳(1916—2009),别名尚清,浙江义乌人。擅长木刻版画,早年入杭州艺术专科学校雕塑系学习。
② 徐灵(1918—1992),天津人,擅长木刻版画。

田零①的木刻连环画《边区妇女》吸收了中国传统木刻艺术的特点，采用阳刻线条造型，具有浓郁的民族风格，刻画出在抗战中舍生忘死、刚毅不屈的边区妇女形象。

随着反"扫荡"的节节胜利，晋察冀敌后抗日根据地的战斗紧张状况得到缓解，根据地的画家开始有较多的时间从事美术创作，创作题材也有所拓展。在晋察冀敌后抗日根据地的木刻版画家中，除沃渣、金肇野、杨袁、徐灵、陈九、吴劳、田零、丁里、焰羽等人外，还有屠炜克、王邦彦、刘宏声、辛莽、钟蛟蟠、阎素、刘蒙天、唐炎、刘旷等人。他们在晋察冀根据地抗日群英大会期间，创造了不少英模人物肖像画。晋察冀敌后抗日根据地在进行抗敌美术活动的同时，出版了多种报刊、画报和画集等，譬如《抗敌报》（后改为《晋察冀日报》）、《抗敌画报》、《边区文化》杂志以及《七月画报》《冲锋画报》《前线画报》《青年画报》《儿童画报》《晋察冀画报》《冀热辽画报》等报刊。出版画集有《战地木刻集》《晋察冀美术》等。在这些报纸中，影响较大的当属《晋察冀画报》。它是一份综合性的画报，其内容主要是反映晋察冀八路军和人民群众抗敌生活，包括摄影作品和美术作品。该画报主编沙飞的摄影作品《白求恩过着和八路军战士一样艰苦的生活》即为其中一典型作品。

晋察冀敌后抗日根据地的画家们在探索美术大众化的同时，在如何运用民族、民间的美术形式进行新美术创作等方面，也付出了很大的努力。他们一方面学习民间木版年画的木刻水印方法，另一方面利用民间木版年画的形式，将装饰性和时代性相融合，创作出许多喜气洋洋的新年画，如徐灵的《抗日光荣》《立功喜报》等。在这些版画作者中，还有一位较为特殊的作者——李劫夫②，他原本是一位作曲家和音乐教育家，由于喜爱漫画和木刻版画，所以在延安时期，他也创作了一些有关抗战题材的漫画作品。在晋察冀抗日根据地，他借用民间木版年画形式，创作了具有新趣的木刻年画《保卫家乡，保卫边区》和《努力春耕》等作品。为满足根据地人民群众的需要，画家们还自己设计制造了木刻年画印刷机，将创作的新年画以非常低廉的价格印刷出售，深受群众欢迎。期间，他们还创作印刷了不少贺年卡和明信片，每逢新年和樱花时节，就设法送到敌占区的据点和炮楼里，以分化和瓦解日军。

陈九也是当时比较活跃并有一定造诣的青年木刻家。可惜的是，1943年，他死于日寇的枪下，年仅27岁。在晋察冀敌后抗日根据地，有多名画家与陈九一样，在战斗中壮烈牺牲。他们是钟蛟蟠（曾在广东南雄参与领导"农运"工作，后随中国工农红军长征。擅长西洋画，时任晋察冀军区政治部宣传部副部长，在回延安汇报工作途中，遇到敌机轰炸而牺牲）、唐炎（又名唐世茂，毕业于国立北平艺术专科学校，时任晋察冀《抗敌画报》编辑，在反"扫荡"战斗中牺牲）、焰羽（在与日寇的一次战斗中不幸牺牲）等。

晋冀鲁豫敌后抗日根据地是华北地区的神经中枢，这个地区是八路军一二九师对日

① 田零（1916—1997），原名刘瑞峰，河南长葛人。擅长油画、中国画和木刻版画。1939年入延安鲁迅艺术学院美术系学习，毕业后在晋察冀边区从事美术工作。

② 李劫夫（1913—1976），原名云龙，吉林农安人。擅长作曲及音乐教育。

作战区域，八路军总部就设在华北敌后抗日根据地。晋冀鲁豫敌后抗日根据地的美术活动较之其他敌后抗日根据地，似乎显得更为活跃一些。1938年冬，党中央号召延安干部到敌人后方去开辟根据地，鲁艺派出由胡一川、华山、彦涵、罗工柳组成的鲁艺木刻工作团，在北方局宣传部部长李大章的带领下，与延安干部一起东渡黄河，通过同蒲铁路，翻过寒冷的绵山来到晋东南——北方局和八路军总司令部驻地，开展晋冀鲁豫抗日宣传的美术活动。鲁艺木刻工作团到达根据地不久，为加强晋冀鲁豫敌后抗日根据地的美术力量，延安方面又调陈铁耕①、杨筠②等到鲁艺木刻工作团配合开展美术活动。在晋冀鲁豫敌后抗日根据地的美术家们，除鲁艺木刻工作团成员外，还有邹雅、黄山定、赵在青、刘韵波、张宇平等。1939年冬，抗战已进入战略相持阶段，根据战略相持阶段的特殊情况和战斗任务，美术家们深入开展抗战美术的创作和宣传工作。他们深入群众，向民间艺术取经，在较短的时间内创作并印刷了一批木刻版画。这批木刻版画具有民间木版年画的特点，如《开荒》《织布》《抗日人民大团结》《送子弹》《一面抗战，一面生产》等。画面图像清晰、色彩鲜艳，深受广大群众喜爱。

1942年1月，晋冀鲁豫敌后抗日根据地党委和一二九师联合召开了一次"文化人士座谈会"，会上，邓小平做了专题讲话，他说：

> 文化工作应该服从抗战的每一个具体的政治任务。……把新旧老少文化人进一步动员起来，为争取中华民族抗日斗争的胜利，更好地深入斗争生活，进行创作，为群众服务……③

根据这一讲话精神，晋冀鲁豫敌后抗日根据地的美术家们和美术工作者纷纷深入到八路军一二九师各个作战部队，与前线指战员打成一片，朝夕相处。有的画家还多次与亲临前线指挥的八路军副总司令彭德怀生活在一起。他

图7-12 《八路军来了》（彦涵作）

们创作出一批富有战斗性和生活气息的美术作品，如彦涵的木刻版画《彭总在抗日前线》《八路军来了》等。他的这些作品所透露出的时代气息和蕴含的思想意识都达到了一定的高度，所表现的题材感情深邃、真实而又独特。他的木刻版画《八路军来了》（图7-12）刻画的是八路军战士在收复失地后，

① 陈铁耕（1908—1969），又名陈克白、陈耀唐，广东兴宁人。擅长木刻版画。1927年，考入国立杭州艺术专科学校。1930年到上海从事革命文艺宣传工作，与江丰、陈卓坤等人发起组织"一八艺社研究所木刻部"。1931年加入左翼美术家联盟，同年参加鲁迅举办的木刻讲习会。九一八事变爆发后，曾与江丰等人在上海从事抗日宣传活动。1938年，陈铁耕来到延安，任教于鲁迅艺术学院美术系。

② 杨筠（1919— ），别名简平，擅长木刻版画和漫画。1936年入杭州艺术专科学校学习，1938年初赴延安，后入鲁迅艺术学院美术系学习。

③ 黄可：《中国新民主主义革命美术活动史话》，上海书画出版社2006年版，第146页。

人民群众在城门口围着一位八路军战士，似久别重逢的亲人，嘘寒问暖。画面中安排了一位扎着两根羊角小辫的小女孩调皮地拉住八路军战士的手，以此来表达小女孩犹如遇见久别的亲人，心中充满着喜悦。此图阴阳刀法并用，线条粗犷流畅。八路军的到来，使人民终于看到了希望，喊出了深藏心里的一句话"八路军来了"。这种质朴的语言都表现在作品中每个人的脸庞上。

此外，木刻连环画也是晋冀鲁豫敌后抗日根据地木刻家们创作的一个重要内容，如邹雅创作的《一支枪》、赵在青创作的《崔贵武的家》、刘韵波创作的《回家》等。这几套木刻连环画，每套都由二三十幅画组成。在此期间，邹雅还创作了一套木刻组画《日本觉醒联盟在太行解放区》，刻画的是被八路军俘虏的日军士兵在我敌工人员的耐心教育下，清醒地认识到日本军国主义的所谓"圣战"实际上就是一种侵略行为。他们组织起"日本觉醒联盟"，开展对日军的反正宣传。这套木刻组画通过大量印刷，散发到各个敌占区，对瓦解敌人起到了非常重要的宣传作用。

晋冀鲁豫敌后抗日根据地的美术活动，除木刻版画创作外，报刊也极为丰富，创办有《新美术》《战场画报》《前线》《新大众》《文动》《华北文艺》《抗战生活》《青年与儿童》等，同时出版有《八路军华北抗战》画集、《一二九师战争史画》等图书。这些书刊的出版发行，为晋冀鲁豫敌后抗日根据地的美术活动提供了极好的宣传平台。然而，战争是残酷的，版画家赵在青、刘韵波分别于1942年5月和1943年秋冬之交，在太行地区与日军的战斗中壮烈牺牲。

晋绥敌后抗日根据地的画家较之前两个敌后抗日根据地来说相对较少。1941年春，在晋绥敌后抗日根据地成立了西北木刻工厂，成员有李少言、黄薇、陈岳峰、赵力克、刘正挺等。李少言主持木刻工厂的工作，在他的带领下，他们发挥各自所长，创作了不少套色年画、木刻连环画、对敌宣传品和套色木刻领袖像等，并出版了《晋西北大众画报》。李少言当时的主要工作是在八路军一二〇师给贺龙和关向应当秘书。战时的工作非常繁忙，这时的李少言只能见缝插针，挤出时间来进行木刻版画创作。他的木刻作品自然也得到了贺龙和关向应的鼓励与支持。1940年1月至1941年2月，在一年的时间里，他创作了木刻组画《八路军一二〇师在华北》，这套木刻组画有100余幅，真实地记录了一二〇师在晋绥地区英勇杀敌，建立和巩固敌后抗日根据地的过程。此作虽然在技法上仍有不足之处，但其内容丰富、真实感人，不失为一部军史性质的佳作，具有一定的史料价值。

李少言（1918—2002），山东临沂人，擅长木刻版画。七七事变前，在北平读书期间，参加"中华民族解放先锋队"。1938年，进陕北公学学习，并开始木刻创作。1939年，到华北联合大学文工团任美术组长，同年12月，调往八路军一二〇师任贺龙、关向应秘书。1941年，任晋西美术工厂厂长。1942年，李少言在繁忙的工作之余，创作了《挣扎》和《重建》独幅版画。《挣扎》和《重建》的创作风格完全不同。《挣扎》在人物刻画上吸收了西方的素描元素，画面却采用中国传统绘画的构图方式，不设任何背景而注重强调挣扎时的重心移动，表现出中国妇女宁死不屈的坚强品质和日本侵略军

图 7-13 《重建》（李少言作）

的兽性行为。与《挣扎》相比，《重建》（图 7-13）整个画面显得深沉而凝重。它再现的是八路军帮助老百姓重建家园的画面。画家通过两个八路军战士的面部表情和背负巨石、迈着沉重步履的农民背影，揭露了日本侵略军对中国民众肆意轰炸、烧杀抢掠的罪行。作品以黑色为背景，使画面更为凝重。八路军战士在悲愤中为老百姓重建家园，充分体现了抗日军民百折不挠的革命意志和抗战必胜的革命信念。此作无论是造型还是刀法都堪称完美，在处理明暗关系上，更是耐人寻味。作者以丰富的刀法，刻画出各种不同性质的物体，对人物的刻画也具有不同的表现。此作在整个解放区的木刻作品中，也不失为一幅杰作。李少言在一二〇师已然成为晋绥木刻的代表人物，他虽非科班出身，但这些作品却说明他具有很高的造型能力和出色的现实主义表现才华。

八路军一一五师进入山东后，师政治部出版有《战士画报》，鲁中军区出版有《前卫画报》，胶东军区出版有《前线画报》，清河军区出版有《全锋画报》等。其中胶东军区的《前线画报》出版不久后改刊名为《胶东画报》。山东抗日根据地的专业美术人才较少，画家只有宋大可、师群、龙实等人。这些画报主要是配合组织八路军战士开展"战士画"活动和发表战士的作品。例如，《战士画报》第 8 期刊登的六团警卫连战士崔福田的漫画《夜间战斗》和第 9 期刊登的八路军副排长于建邺的漫画《春耕把绳子拉断了》画的都是战士亲身经历的战斗和生产劳动的场景，在人物造型方面虽欠准确，但人物的动态表现甚为生动，真实地展现了八路军战士既能投入战斗、打击日寇，又能参加生产劳动，自己动手、丰衣足食。

八路军一一五师政治部及各军区都有一两名擅长美术者负责编辑刊登连队战士的美术作品，因此，在八路军一一五师，虽然专业美术工作者不多，但连队战士的美术活动却风生水起，开展得有声有色。他们的作品虽然在构图、笔法及精微处存在这样或那样的缺陷，但往往是真实、可信的，表现的内容也是十分感人的。

华南敌后抗日根据地主要是由曾生、王作尧领导的广东东江人民抗日游击纵队和冯白驹领导的广东琼崖抗日自卫独立大队等抗日武装组成。他们在华南地区开展抗日游击战争，建立了淡水、坪山、大鹏湾等地区的敌后抗日根据地。这些抗日武装基本上是中国工农红军主力长征时，留下的一部分红军部队，在广东打游击战的基础上巩固和发展

起来的。抗战爆发后，来自港澳和东南亚的爱国华侨加盟到这些抗日组织，其中包括工人、知识分子、青年学生，也有美术方面的专业人才。他们的加入无疑为这些抗日组织增添了一定的文化内涵。在抗日斗争中，他们运用美术这一形式进行宣传和鼓动，为扩大抗日队伍，提高抗日士气，发挥了积极重要的作用。

自1931年九一八事变后，中国共产党领导下的东北抗日联军坚持了长达14年的艰苦卓绝的对敌斗争。抗日联军的足迹踏遍了长白山系的大小兴安岭、东北三省的平原地带、松花江和牡丹江两岸。在伪满政府时期，他们给予日本侵略者以沉重打击。在东北抗日联军之中，也有一些擅长绘画的人才从事抗日绘画方面的宣传工作。在1935年12月14日出版的《人民革命画报》第67期，其封面（图7-14）画有众多的人物，画面的主题是抗日联军正在召开"将抗日战争进行到底"的誓师大会。会场中央是抗日联军的指战员在大会上发言。整个场面恢宏、热烈而又隆重，具有珍贵的红色美术史料价值。

2. 延安美术作品的精神内涵

抗战时期，延安的美术宣传以快捷、方便的漫画和版画为主要表现形式。1931年，日本侵略军发动九一八事变后，虽然国民党政府在采取"不抵抗政策"的同时，对人民群众的各种抗日活动采取压制的态度，但是，以抗日救亡为主题的漫画和版画还是大量地涌现了出来。年轻的美术家们自觉或不自觉地几乎全部投入到了这场决定中华民族生死存亡的斗争中。中国工农红军长征

图7-14 1935年12月14日出版的《人民革命画报》第67期封面

胜利到达陕北后，全国各地的许多美术家为了适应新形势下斗争的需要，义无反顾地奔赴延安，寻求抗日救国的真理。他们用画笔和刻刀作为自己的战斗武器，有的和八路军、游击队融为一体，并肩作战；有的深入广大农村，向民众学习，向民间取经。他们的作品无论在前线或者后方，都犹如进军的号角给抗日军民以极大的鼓舞。延安时期的漫画和木刻版画，其精神内涵所形成的影响不仅可以写进抗战史书，而且也是中国现代美术史上最耀眼的一页。

延安时期的美术家们，有不少是新兴木刻运动的参与者和左翼美术家联盟的成员。作为鲁迅麾下并成为中国新兴木刻运动开拓者之一的马达于1938年来到延安，任教于鲁迅艺术学院美术系，培养出一大批木刻版画人才，后来成为中国著名木刻版画大家的古元也是其中之一。

马达（1903—1978），别名陆诗赢，河北安次县人。擅长油画和木刻版画。1931—1936年在上海参与中国新兴木刻运动，并从事版画创作。1936年秋，上海新华艺术专

科学校学生陈可默和陆地等人发起组织"刀力木刻研究会",研究会主要成员有陈九、安林、刘建庵、金闻昭、许冠华、孙风、杨可扬等,马达担任技术指导。1938年到达延安后,马达在鲁迅艺术学院从事木刻版画的教学和创作。在此期间,马达创作了一批宣传抗日的木刻版画作品,如《送郎杀敌》《高举起"坚持抗战、反对妥协"的大旗》和《侵略者的末日》等。他的木刻作品黑白对比强烈,以丰满密集的墨感和刀刻的白纹来表现作品的思想内核,并且巧用留白手法,对刻画的形体做萧疏简淡的处理,获得强烈的视觉冲击效果。他对古元、张望、夏风、陈九、沃渣等人的木刻版画产生过重要影响。

陈铁耕也是新兴木刻运动的重要参与者之一。自参加鲁迅举办的木刻讲习会以后,陈铁耕经常给鲁迅写信或寄木刻作品,希望能得到鲁迅的帮助。鲁迅每每接到他的来信和版画,都热情地给予回复,以此建立了一种难忘的友情。鲁迅曾将陈铁耕的《母与子》《殉难者》等17幅木刻作品推荐到法国,参加"革命的中国之新艺术"巴黎展。

图7-15 《动员广大妇女》
(陈铁耕作)

陈铁耕参加鲁艺木刻工作团后,创作的木刻版画《动员广大妇女》(图7-15)刊登于1939年1月9日《新华日报》(华北版)。他在创作这幅木刻版画的时候,正逢延安妇女解放运动的蓬勃发展。延安的妇女用自己的行动,写下了女性意识的转变历程。几千年以来被奴役、被禁锢的妇女开始走出家门,投身社会变革,为中国革命做出了重要贡献。《动员广大妇女》就是在这一背景下创作的。由于中国共产党全民抗战的主张深入人心,抗日根据地形成了全民皆兵的局面。青年男子参加八路军上前线打鬼子,青年妇女除了种庄稼,还积极加入民兵队伍配合八路军作战。此图刻画的是被武装起来的广大妇女兴致勃发地行进在妇女解放运动的征途上。人物中的服饰与地面的处理均采用几何线条的表现形式。在陈铁耕的刻刀下,本来不大的空间折射出众多的光线,从而达到立意与技巧的完美统一。《积蓄力量准备反攻》也是陈铁耕这一时期创作的木刻作品,在这幅作品中,我们能感受到进行战略反攻的八路军战士在战场上的雄姿。此图在技法运用上,较之《动员广大妇女》显得更为粗犷和随意;在立意上,比较完美地践行了鲁迅的美术思想,他成为鲁艺木刻工作团披荆斩棘的拓荒者。

延安时期,年轻的美术家在木刻版画艺术发展上的成就,从变革的角度和人生经历来看,罗工柳与华山、彦涵颇为相似。他们都是1938年来到延安,成为鲁迅艺术学院的学员,又一起随鲁艺木刻工作团深入到太行山敌后抗日根据地,进行抗战美术的创作和宣传工作。彦涵在此期间创作的木刻连环画《狼牙山五壮士》记录了那个烽火与硝烟弥漫的年代。他将自己的刀和笔融入世界反法西斯战争的洪流中,用自己的作品记录

那个时代的抗日英雄，也记录了自己这一时期的艺术轨迹。彦涵没有想到的是，1945年，这套木刻连环画经周恩来之手交给了美国朋友，并由美国《生活》杂志以袖珍版出版，该出版物又被美军观察团带到了延安。在彦涵的刻刀下，中国军人敢于牺牲的精神，曾给远东战场上的美国士兵以精神上的鼓舞，并成为世界反法西斯东方战场上的历史见证。

另一位青年才俊焦心河的木刻成就主要是缘于"蒙古文化考察团"。他在考察期间创作的一批优秀木刻作品，可以说是中国共产党最早在少数民族地区开展美术活动的成功范例。1940年12月，西北工作委员会、陕北公学文艺工作队和鲁艺联合组成蒙古文化考察团，焦心河随团赴绥德和绥德以北考察。这对焦心河来说，是他艺术道路上最有意义的一次实践活动。在此期间，他深入内蒙古牧区采风，并收集了大量的创作素材，创作出《蒙古生活组画》《蒙古的夜》《蒙古人与喇嘛》《守卫》《蒙古女人和羊》等一批优秀的木刻作品。《蒙古女人和羊》描绘的是一个少女坐在草地上，柔情地用手搂住一只羊，另一个少女远远地站在羊群中，两臂高高地举起一只小羊羔，天际是成群的飞鸟，广漠的空间呈现出诗一般的画意。《蒙古女人和羊》犹如一首牧歌，淳朴而又真实。另外，焦心河的《蒙古人与喇嘛》也颇具神秘色彩，并荣获1941年延安纪念五四青年节美术类甲等奖。1942年，焦心河的木刻作品《蒙古青年》在重庆举办的"全国木刻展览会"上，引起了国内外人士的关注。徐悲鸿对延安木刻和共产党艺术家倍加推崇，他在撰写的评论《全国木刻展》中，对焦心河的《蒙古青年》在章法的处理上给予了充分的肯定。他在评论中说："焦心河之《蒙古青年》章法甚好。"后来古元、焦心河等人自拓木刻作品，标写中英文字，由美国驻延安观察小组带去美国，让美国人民了解中国，了解边区人民的对敌斗争和延安的木刻艺术。

在延安的木刻版画青年才俊中，石鲁可以说是一位怪才。他没有鲁艺的经历，在木刻这一画科未曾接受过专业训练，但他的木刻技法在延安时代也未必输于行家里手。他创作的木刻版画《胡匪劫后》，画面刻画的是胡宗南所部进入延安后，把延安洗劫得一片狼藉，一孔孔窑洞不见炊烟，一位妇女正在废墟中寻找食物。此图作圆口刀法，斑驳随意，引用自如，堪称石鲁这一时期的代表作品。在延安，枣园星灯、山巅塔影、延河之水都是石鲁的主要创作题材。石鲁是位极具天赋和灵气的艺术家，黄土高原和陕北风情赋予了石鲁无穷的创作源泉，从他的木刻作品中，可以看出他对美和美的价值的全新理解。它们所展现的创新精神极具生命力。他后来在自评诗中写道：

人骂我野我更野，搜尽平凡创奇迹。
人责我怪我何怪？不屑为奴偏自裁。
人谓我乱不为乱，无法之法法更严。
人笑我黑不太黑，黑到惊心动魂魄。
野怪乱黑何足论，你有嘴舌我有心。

图 7-16 《打倒封建》（石鲁作）

图 7-17 《活跃于冰天雪地中的我游击队》（王琦作）

生活为我出新意，我为生活传精神。①

石鲁的木刻《打倒封建》（图 7-16），完全取用于中国画的笔墨线条，浓墨淡写，刀刻痕迹被掩饰，且带有笔触的意味，人物刻画可谓栩栩如生。图中争先恐后、充满激情的人们踏上台阶涌向城门，向封建势力宣战。他的这幅作品与彦涵的《向封建堡垒进军》一样，堪称时代经典。

此外，还有一位对社会生活和劳动人民倾注了深厚感情，对中国现代版画事业做出过卓越贡献的艺术家王琦，无论在延安还是在重庆，他都始终以充沛的激情和社会责任感，践行着他的革命理想和对艺术价值的追求。

王琦（1918—2016），别名文林、季植，重庆人。擅长版画和美术理论。1937 年毕业于上海美专。1938 年 3 月，在武汉政治部第三厅和文化工作委员会工作。1938 年 8 月赴延安，入鲁迅艺术学院美术系学习。1939 年初，从鲁艺毕业后回家乡重庆，与卢鸿基、冯法祀、丁正献、黄铸夫等创办《战斗美术》，加入中华全国木刻界抗敌协会。其间，先后当选为重庆"中国木刻研究会"及上海"中华全国木刻协会"的常务理事。他在 1939 年 2 月创作的木刻作品《活跃于冰天雪地中的我游击队》（图 7-17）发表在重庆《新华日报》（剪报）上。作品在处理雪地时予以大量留白，衬托出三名游击队员在冰天雪地中行军的情景；采用剪影的方式将人与夜色融为一体，以刀代笔刻写出中国传统绘画中的大草写意。这种技法在当时的木刻界极为罕见。

延安时期，由于工作的需要，人员流动比较快，不少美术家在延安工作一段时间后，即被调往抗日敌后根据地或八路军中工作。他们在延安创作的木刻作品鲜为人知，但他们在延安所形成的革命美术思想为他们日后的创作确立了审美取向和精神内涵。

延安时期的美术，虽然木刻版画和漫画作为革命美术的重要表现形式而独领风骚，但也有油画和中国画相衬托。这对延安时期的美术活动无疑是一个重要的补充。鲁艺美

① 《石鲁：人骂我野，我更野！》，见搜狐网（http://m.sohu.com/a/222999321_257033）。

术系还开设西洋画专业，而王曼硕是唯一的西洋画教授。

王曼硕（1905—1985），原名王文溥，字万石，山东肥城人。擅长油画、书法和篆刻。1923年入北平美术专科学校图案系学习，1928年赴日本，就读于东京美术学校油画系，毕业后在该校研究室学习深造两年。1935年回国，任京华美术学院、北平艺术专科学校西画系教授。抗战爆发前后，他创作的《故都之晨》《破石膏》等油画作品描绘了当时北平萧索颓败的景象；同时，也对民生凋敝的旧中国进行了无情的鞭笞。1938年赴延安任鲁迅艺术学院美术系教员，他是该院唯一教授西洋画的老师。在延安期间，他除了教学工作外，亦操刀制印，曾为博古、李鼎铭、江丰、宋侃夫等人制印，并编绘了《简明艺用人体解剖图》，该书于中华人民共和国成立后成为美术院校基本理论教科书。在延安，他创作了大量革命题材的现实主义油画，成为中国现代美术史上具有经典意义的红色美术作品。

自1938年4月10日鲁迅艺术学院成立以来，在延安聚集了不少来自全国各地的青年美术工作者，他们带着崇高的革命理想来到延安，其中陈九、杨筠、吴劳、计桂森、李梓盛、黄山定等都是从鲁艺走出来的新一代版画家。

陈九（1916—1943）是延安时期一位重要的版画家，也是中国新兴木刻运动的主要参与者和开拓者之一。1936年在上海新华艺术专科学校参加"刀力木刻研究会"，1938年参与发起中华全国木刻界抗敌协会，当选为常务理事。1939年初赴延安，入鲁迅艺术学院美术系学习。其间创作有木刻版画《光荣的战绩》《运输队》《二虎回家》等。《光荣的战绩》取材于"台儿庄战役"，画面力图以肉搏的近写来刻画抗日将士的英勇精神。此作的刀法技巧更倾向于苏联的刀刻表现，随感觉之所需而取，发其一端而变化之。此作在气氛的营造方面显得有些单薄，从而影响了它的艺术效果，但从这一时期版画的发展历史来看，还是比较恰当地表现出了中国军人战死沙场的英雄气概。

延安时期比较著名的女版画家除温涛外，还有鲁迅艺术学院第二届学员杨筠。1939年，组织上决定派陈铁耕、杨筠等到晋冀鲁豫根据地，加强以胡一川为团长的鲁艺木刻工作团的力量。杨筠在此期间创作了《织布图》等木刻作品。

在鲁迅艺术学院学员中，吴劳是一位与众不同的人。他于1938年到延安，入鲁迅艺术学院后，以雕塑家的身份，从事木刻版画创作。他既是一位雕塑家，又是一位木刻版画家。1943年由华北联合大学调回延安后，他创作了《爆炸英雄李勇》《咱们来到南泥湾》《送军鞋》等木刻版画作品。《咱们来到南泥湾》是以八路军三五九旅为代表的抗日军民在南泥湾大生产运动中开垦荒地为背景，刻画出中共领导下的人民军队在困境中奋起、在艰难中发展的一种强大的精神力量。作者以现实主义的表现手法，极大地激发了抗日军民的生产热情，抒写了在大生产运动中培育和形成的以艰苦奋斗、自力更生为核心的南泥湾精神。这与同时代的歌曲《南泥湾》一脉相承。

遗憾的是，鲁艺学员中有不少才华横溢的青年才俊在抗战中英年早逝，这不能不说是中国现代美术史上的一大遗憾。陈九、刘韵波、赵在青等在抗日的战火中，为了民族的解放事业，献出了自己年轻而宝贵的生命。

图 7-18 《出发之前》（刘韵波作）

河南籍的刘韵波出生于 1912 年，擅长木刻版画，曾就读于北平艺术专科学校绘画科，1940 年在太行山敌后抗日根据地参加鲁艺木刻工作团，刻有《出发之前》（图 7-18）等木刻版画作品。《出发之前》创作于 1943 年，画面刻画的是在熊熊篝火旁，民兵游击队队员听八路军战士讲解山地游击战的战术问题。这幅画的表现手法去除了西方版画及苏联版画的所有技法，在人物与人物之间，采用轮廓线的方法将人物依次分开，这在延安时期的木刻版画中，也是不多见的刀法。在这幅木刻版画中，他所表现的人物很可能有具体的对象，因为他善于收集抗日英雄的第一手材料，所以他的牺牲也许与此有关。1943 年 10 月，在搜集抗日英雄材料途中，他与敌人相遇，不幸牺牲，年仅 31 岁。

赵在青（1920—1942），山西榆社人，擅长版画。1939 年赴延安，入鲁迅艺术学院美术系学习。1941 年在太行山敌后抗日根据地参加鲁艺木刻工作团，曾在《新华日报》（华北版）从事插图工作，其间创作了套色木刻连环画《崔贵武的家》。1942 年 5 月 26 日，在随八路军教导队转移途中不幸牺牲，年仅 22 岁。

在鲁艺的众多学员中，黄山定不仅有上海新华美术专科学校的学历，而且是新兴木刻运动的参与者，并参加了上海"一八艺社"和鲁迅主办的"木刻讲习会"。黄山定（1910—1996），原名黄聊化，广东兴宁人，擅长木刻版画、中国画。1932 年加入上海"春地美术研究会"，同时加入中国左翼美术家联盟。1938 年赴延安，入鲁迅艺术学院学习。其间，他创作了不少表现前线战斗、后方生产的木刻版画作品。

延安时期的美术创作，尤其是木刻版画，突出地彰显了现实主义的艺术风格。其题材基本上是源自生活，都是日常生活的真实写照。在唤起民众热情、激发民众斗志方面，延安时期的美术作品表达出巨大的精神内涵，成为发人深省、催人奋进的红色美术作品。这在中国乃至世界美术史上都是独一无二的。

3. 木刻中国化之路

延安时期，初始阶段的木刻版画主要受西方和苏联的影响，而这种影响主要是来源于新兴木刻运动对西方木刻版画（包括苏联）的依赖和借鉴。众多新兴木刻运动的参与者聚集到延安，在鲁迅艺术学院传授心得和培育学子时，主要还是应用西方木刻版画的理论体系。因此，延安初期的木刻版画基本上承袭的是欧化的风格，譬如张望的《打回隔别十年的老家去》、古元的《游击队》、陈九的《开荒》、胡考的《武装民众保卫武汉》、陆田的《保卫我们的田地》、沃渣的《英勇的牺牲者》、罗工柳的《我不死，叫鬼子莫活》、刘岘的《蒙汉同胞更亲密的团结起来！坚持抗战到底！》（图 7-19）、彦涵的

第七章 延安、重庆、日伪占领区三方政治势力影响下的美术活动

《建立抗日根据地》（图7-20）等。这些作品不论是构图、刀法还是印痕都受到西方木刻版画的影响，捏刀直冲且密集的几何线条成为这一时期木刻版画的代表符号，凸显出欧化的艺术风格。

延安时期的木刻版画发生革命性的变革，是在鲁艺木刻工作团深入敌后抗日根据地之后，是鲁艺的部分美术家在边区土地改革运动中，取民间艺术之风采、集民族艺术之精华而共同努力的结果。这一时期，鲁艺木刻工作团原本带有欧化风格的木刻版画已渐消退，而具有民族特色的版画作品大量涌现出来。譬如鲁艺木刻工作团创作的《实行空舍清野，困死敌人》、胡一川的《牛犋变工队》、彦涵的《保卫家乡》、罗工柳的《卫生模范》等木刻版画作品，开始彰显出本土化的民族气息。

浏览陕甘宁边区的木刻作品，不难发现，几乎每位具有代表性的画家都有两种不同风格的艺术表现手法。一种是闪耀着艺术家智慧和灵感的具有民族特质的木刻作品，如古元的《离婚诉》（图7-21）、彦涵的《豆选》、力群的《鲁艺》、马达的《送郎杀敌》、夏风的《加入合作社》、石鲁的《打倒封建》等。这是一个在民族形式层面上的意义追求，也是风格、境界的自我完善。另一种则是以民间年画、剪纸为依托，贴近民众生活，满足民众审美习惯的木刻版画创新，如古元的《向吴满有看齐》、江丰的《上学好》、沃查的《五谷丰登》、力群的《丰衣足食图》、郭钧的《宣传新接生法》、张晓非的《识一千字》和王流秋的《宣传卫生》等。在这些木刻作品中，表现出了许许多多解放区新的人物和新的事件，用现实主义的表现手法，将人物形象和性格刻画得既典型

图7-19 《蒙汉同胞更亲密的团结起来！坚持抗战到底！》（刘岘作）

图7-20 《建立抗日根据地》（彦涵作）

图7-21 《离婚诉》（古元作）

365

又丰满，具有浓郁的陕甘宁边区民众生活的意蕴，深受广大民众喜爱。当我们审视这些作品的时候，除了钦佩美术家的民族意识和创作才能之外，还能看出延安意志下的意识形态，对美术家的思想、艺术水平的提高有着很大的帮助。抗战时期，延安相对来说没有什么战事，生活环境比较安定，画家们可以安心地从事艺术创作与研究。因为延安在抗战时期是中共中央所在地，所以在延安的美术家们有机会直接聆听党中央的声音。毛泽东等中央领导也常去鲁艺演讲。1942年5月2日，在中共中央宣传部于延安杨家岭召开的"延安文艺座谈会"上，毛泽东发表了《在延安文艺座谈会上的讲话》，澄清了许多文艺工作者模糊不清的认识，解决了诸多根本性的问题，譬如"文艺为什么人"的问题，文艺工作者的立场、感情问题，文艺的源与流、普及与提高的问题等，为广大的文艺工作者指明了创作上的方向。

在《讲话》精神的鼓舞下，美术家们纷纷深入农村、部队，与农民、战士交朋友，并与他们生活在一起，熟悉他们的生活，了解他们对美术作品的欣赏习惯和审美取向，表现他们火热的生活和战斗场面，使作品充满浓郁的边区生活气息和战斗气氛。在表现形式上，木刻家们将民间年画和剪纸融入版画创作。同时，性理、情思在版画艺术上的发展，势必反映到构图和刀法的演变上。延安时期的版画愈向作者个性、情思的方面靠拢，就愈接近中国传统绘画线描的主观意识，如古元的《离婚诉》、彦涵的《审问》、力群的《清算》等。他们在创作木刻作品时，把对事物形体的刻画与中国传统绘画中的自由抒发巧妙地结合在一起。

在1942年延安文艺座谈会之前，古元的木刻作品创作风格大多受欧化木刻的影响，人物造型扎实严谨，画面构图饱满。《讲话》发表后，他的木刻作品发生了根本性的转变，其作品常常采用单线轮廓的刀法，在探求民族风格的基础上，深化了作品的内涵。如《离婚诉》《减租会》《区政府办公室》等，采用中国画的线描元素，以刀代笔，在流畅的刀法驱使下，单线的轮廓不失笔墨的含蓄。这些作品的形成与他的审美情趣和深入生活有着密切的关系。对于艺术的探索和创新，古元有一段耐人寻味的话，他说：

艺术上应该各行其道，我不要求别人走我的道路，别人也无权要求我和他走一样的道路。

我每创作完一幅作品都拓印多张，分送给乡亲。他们很喜欢这些作品，但是对于有些表现手法提出了批评。例如说《离婚诉》，"为啥脸孔一片黑一片白，长了那么多黑道道？"他们表示不能理解。因为我开始学习木刻时，参考了欧洲的木刻作品，乡亲们对于这些"黑白脸"看不惯，于是我又用单线的轮廓和简单的刀法重新刻了一幅，乡亲们也就乐于接受了。

这段话深刻地体现了古元对于"为什么作画"和"怎样作画"的真情实感，对其日后的艺术道路也产生了深远的影响。《离婚诉》可以说是一件标志着他艺术上的成熟和对民族风格探求的木刻作品，具有深刻的思想内涵，作品的立意非同一般。在几千年来的封建婚姻制和三从四德的道德观念束缚下，妇女未曾有过离婚的权利，但解放区的妇女有民主政府的支持，在解放区离婚已不再是男人的专利了。画面刻画了一位中年妇

女当着婆婆和丈夫的面，向政府工作人员诉说离婚的理由并申诉离婚。这一新生事物自然也招致了乡亲们的好奇，因此画面安排了一些站在门外的围观者。

张望的木刻版画创作以《讲话》为分水岭。他的《1941年的延安》《四年前的今日》和《出粮在先，送粮在前》等木刻作品，多少还保留有西方和苏联的木刻技法。1942年5月，张望出席了延安文艺座谈会，《讲话》发表后，他同广大延安文艺工作者一起，接受了一次深刻的马克思主义文艺思想教育。此后，他创作的《延安居民酝酿候选人》《八路军帮助蒙民秋收》（图7-22）等木刻作品在思想性和艺术性方面都有了很大的提高，并且融入了许多本土的绘画元素。如《八路军帮助蒙民秋收》，这幅黑白分明、民族特色浓郁的木刻版画，以广阔的草原和几个分散的蒙古包为背景，刻画出草原上的秋风阵阵和牧民牵着骆驼队为过冬而奔忙的景象。在画面的主要位置，刻画出几名八路军战士正在为蒙古群众打场、装车。一个头扎裹巾的蒙古小姑娘牵着两头拽着装粮大车的牛，这是一辆古老的双轮木车。八路军战士在劳动中，仍保持严谨的军容。此作刻

图7-22 《八路军帮助蒙民秋收》（张望作）

画出军民鱼水之情的感人场面，人物形态顾盼自然，大量的留白与人物实景形成鲜明的黑白对比，整个画面如同一首旋律明快、节奏有致的交响曲。

夏风（1914—1991），原名夏石蒲，河南原阳县人，擅长木刻版画。1930年入河南艺术学校学习，毕业后于1933年入杭州国立艺术专科学校西画系学习油画，1936年又到国立北平艺术专科学校深造，并开始从事版画创作。1938年赴延安，入鲁迅艺术学院木刻研究班，任鲁艺美术研究室研究员。其间，他创作了大量优秀的木刻作品，如《自卫军》《打谷场上》《小八路》《识字牌》等。在夏风的所有木刻作品中，最能代表他创作倾向的是《游击队》和《农民读报》。把主体人物处理在周边的景物之中，用来烘托主题，是他的特长。[1] 江丰对夏风的作品情有独钟，他在评价夏风的作品时说："……夏风的作品，说明他是时代之子；它既吸收了中国民间简洁、明快的风格，又采纳西画中科学的写实手法，是一个新的发展，必将在中国美术史上写下光辉的一页。"

木刻家计桂森（1921— ），山西人，擅长木刻版画。1939年赴延安，1940年入鲁艺美术系学习，开始从事版画创作。木刻版画作品有《家庭生产会议》《学腰鼓》《老百姓帮我们排戏》等。计桂森的木刻版画在人物刻画上，刀法劲爽，刀痕流畅。例如，《老百姓帮我们排戏》与夏风的木刻《慰劳军队》的风格极为相近。这种风格的形成，

[1] 胡蛮：《中国美术史》，新文艺出版社1948年版，第187页。

无疑得力于采用边区民间艺术的元素和中国传统绘画的线描表现。

延安时期,美术家们开辟了木刻中国化道路,为中国木刻版画的长足发展起到了承前启后的重要作用。

三、国统区美术战线的两重性

抗战时期,国统区美术战线的表现具有两重性,一方面是国民党文化政策影响下的美术现象;另一方面是中共领导的抗日民族统一战线,维护和巩固了美术界的抗敌斗争,且积极促成了国统区与解放区的美术交流,为宣传动员全国军民同仇敌忾,开展了各种不同形式的抵御外侮的美术斗争。

1. 抗日救亡运动的美术宣传

抗日救亡运动贯穿于整个抗日战争的始终,并因时局和战局的变化呈现出明显的阶段性特点。七七事变前的抗日救亡运动更多的是属于民众自发或与共产党的引导有关,如1931年九一八事变后,为了唤醒民众的抗战意识,中国共产党有组织地领导了全国各地工人、学生举行罢工、罢课运动,向国民党当局请愿和示威游行,反对不抵抗政策。1935年12月9日,北平大中学生数千人举行了抗日救亡示威游行,他们在保全中国领土完整、反对华北自治、反对日本帝国主义侵略的旗帜下,掀起了全国抗日救亡运动。从12月9日至12月12日,北平学生举行了5次有理有节的示威游行,并高呼"援助绥远抗战""各党派联合起来"等口号。12月16日,北平学生和各界群众1万余人又举行了声势浩大的示威游行,迫使"冀察政务委员会"延缓成立。"一二·九"运动后,中国共产党明确指出:"学生运动必须和工农兵抗日斗争结合起来,才能达到胜利。"为此,共青团中央根据这一指示精神,于1935年12月20日发表了《为抗日救国告全国各校学生和各界青年同胞宣言》,号召青年学生到工农兵中去。1936年1月,"平津学生南下扩大宣传团"正式组成,宣传团成员多为"一二·九"运动的骨干,总人数500余人。他们深入民众之中宣传抗日救国的真理,振奋民族精神。杭州、广州、上海、武汉和南京等地先后举行了声势浩大的示威游行,声援平津学生的爱国行动。"一二·九"运动得到了全国各地学生的响应和全国人民的支持,形成了全国人民抗日民主运动的高潮,推动了抗日民族统一战线的建立。在中国共产党的领导和号召下,由北平爱国学生首创并迅速席卷全国的"一二·九"运动,极大地唤醒了中国人民,标志着中国人民抗日民主运动新高潮的到来。

"国家兴亡,匹夫有责"是中华民族悠久的古训,也是爱国精神的高度概括。在民族危亡之际,大凡不愿做亡国奴的美术家们都深刻地认识到美术的流派之争解决不了中国面临的实际问题,现实也没有给予美术界独立的生存条件。为艺术而艺术,还是为抗战而艺术,这是每一个美术家所面临的选择。

第七章 延安、重庆、日伪占领区三方政治势力影响下的美术活动

抗战美术担负起宣传、教育和发动人民大众积极参加抗战的任务。为此，美术家们纷纷走出自己的画室，走出都市，深入到抗日前线和敌后抗日根据地，进行战地或敌后写生，用画笔记录战时中国前方将士英勇杀敌和敌后的民生状况。这一时期的美术，不讲究绘画上的技巧和风雅的审美情趣，美术家们更关注的是抗日将士和民众的抗日热情，以及他们的生活状况，并将对优雅的欣赏转向对淳朴的追求，将柔美的情调转向力量的表现，并在贴近大众生活、促进思想交流和审美意识等方面，进行了现实主义的美术创作。

1938年10月，国民政府迁移到重庆。为了统一战线的需要，中共在重庆设立了办事处。从此，这座山城成为抗日民族统一战线的大后方。不少知名艺术家从全国各地聚集在这里，参加抗日救亡文化活动。除戏剧救亡演出队等其他文艺团体外，在美术领域，漫画和版画站在了抗日宣传的前沿。1940年前后，从上海、武汉来到重庆的漫画家有丰子恺、叶浅予、张乐平、特伟、张谔、胡考、张光宇、廖冰兄、张振宇、丁聪、陆志庠、张文元、沈同衡、汪子美、黄苗子、高龙生、韩尚义、徐所亚等。其中，张谔、胡考于1940年经重庆八路军办事处介绍去了延安。这些漫画家绝大多数都来自抗日漫画宣传队。

在抗战时的重庆，能够与漫画比肩的版画美术队伍同样发挥出它的巨大能量。1938年6月12日，中华全国木刻界抗敌协会（简称为"木抗协"）在武汉召开成立大会，会议通过了宣言、会章，选举马达、李桦、力群、陈九、卢鸿基、黄新波、罗工柳、刘建庵等21人为理事，并选出马达、力群、卢鸿基、陈九、刘建庵为常务理事。1938年7月7日是抗日战争一周年纪念日，政治部三厅投入了大量的人力和物力筹备宣传周活动。美术科组织部分美术家绘制了近百幅小型宣传画和大量的标语牌，进行抗日宣传活动。8月，武汉形势吃紧，"木抗协"也决定由武汉迁往重庆，并于10月3日在《解放日报》上刊登了中华全国木刻界抗敌协会的启事："本会自即日起迁渝，以后信件由重庆打铜街川康银行酆中铁转。"

这样，中华全国木刻抗敌协会从成立到迁出，在不到4个月的时间里，便结束了在武汉的活动。抗战时期，重庆的生活和工作环境比起武汉来更为艰苦，而且，文化活动也不像在武汉时那么自由。在重庆，除参加"木抗协"工作的酆中铁外，还有黄铸夫、王大化、文云龙、刘鸣寂、张望、王琦、卢鸿基等也参与过"木抗协"的具体工作。此时，"木抗协"在桂林、昆明、湖南、成都等地建起了办事处，有计划地举办木刻展览和讲习班，木刻队伍不断扩大。至1939年3月，"木抗协"会员已增加到205名。他们的木刻版画作品常常随着演剧队在重庆附近的一些区域举办小型流动展览。4月，中华全国木刻抗敌协会在重庆市中心社交会堂隆重举行了"第三届全国抗战木刻展览会"。这是一次引起海内外瞩目的抗日救亡宣传活动，作者和参展的作品来自全国各地。在这次展览活动中，延安选送了一批具有代表性的抗日题材和反映边区生活的木刻版画作品，这些作品以淳朴的艺术语言、娴熟的刀法技巧给观众留下了深刻的印象。徐悲鸿在《新民报》发表文章，高度赞扬"第三届全国抗战木刻展览会"和年轻的木刻作者。

文中写道：

> 我在中华民国 31 年 10 月 15 日下午 3 时，发现中国艺术界一卓绝天才，乃中国共产党之大艺术家古元。我自认为不是一思想有了狭隘问题之国家主义者，我惟对还没有 20 年历史的中国新版画界已诞生一巨星，不禁深自庆贺，古元乃是他日国际比赛中之一位选手，而他必将为中国取得光荣的……

这次展览共展出作品 571 幅，共有 102 位木刻版画作者参与，展览在重庆市民中引起了强烈反响，市民纷纷前来参观。短短 3 天的展出，观众竟达 15000 余人，其规模之大、影响之深可谓前所未有。《新华日报》等报刊纷纷发特刊介绍这次展览的盛况。这次展览活动的举办不仅起到了抗日宣传的重要作用，而且显示出木刻版画队伍的强大阵容。展览结束后，选出的部分作品由中苏文化协会交苏联对外文化协会，参加莫斯科的"中国抗战艺术展览会"。这些作品在列宁格勒和莫斯科展出长达两年之久。

此外，反映苏联革命斗争生活的小说《母亲》《铁流》的版画插图，以及中国新兴木刻运动中涌现出来的许多版画家，如李桦、黄新波、陈烟桥等的版画作品均参加了此次展览会。李桦、黄新波、陈烟桥同属广东籍画家，同为新兴木刻运动的参与者，而黄新波、陈烟桥在上海均为中国左翼美术家联盟成员，他们在广州和上海期间，以刻刀为武器，揭露侵略者的惨无人道和国民党反动派假抗日真反共的面目。

李桦（1907—1994），广东番禺人，擅长版画、美术史论和美术教育。1927 年毕业于广州市立美术学校，后留学日本。九一八事变后回国，1934 年在广州参与组织"现代版画会"，成为新兴木刻运动的先驱者之一。抗战时期在湘、赣一带从事抗战美术宣传活动，1947 年任国立北平艺术专科学校教授。曾创作《向炮口要饭吃》《团结就是力量》等木刻版画作品，声援学生爱国民主运动。

黄新波（1916—1980），原名黄裕祥，笔名一工，广东台山人，擅长木刻版画。1933 年赴上海，加入中国左翼美术家联盟，与刘岘组织"未名木刻社"。1936 年，发起成立上海木刻工作者协会，并参与组织第二届全国木刻流动展览。1938 年，参加在武汉成立的中华全国木刻界抗敌协会，当选为理事。1939 年前往桂林，从事抗日宣传工作。1943 年流寓昆明，出版木刻集《心曲》。1946 年去香港，任《华商报》记者，发起组织"人间画会"。

陈烟桥（1911—1970），曾用名陈炳奎，笔名李雾城、米启郎，深圳龙华人，擅长木刻版画。1928 年入广州市立美术专科学校西画科学习，1931 年入上海新华艺术专科学校西洋画系学习，随后开始版画创作，从事进步美术活动，并加入中国左翼美术家联盟。1932 年与陈铁耕、何白涛等组织"野穗社"。1939 年赴重庆工作，任《新华日报》美术科主任。

1939 年前后，李桦、黄新波、陈烟桥分别来到桂林，以不同的方式，从事抗日美术活动，并成为国统区桂林抗日美术宣传的骨干力量。

2. 桂林的美术阵营

1938 年 10 月，武汉、广州沦陷后，大批美术家相继来到桂林。至 1944 年 9 月，先

后来到桂林的美术家有160余名，其中比较著名的美术家有徐悲鸿、张大千、沈逸千、丁聪、丁正献、力夫、万籁鸣、万籁天、丰子恺、尹瘦石、叶浅予、关山月、赖少其、许幸之、刘仑、刘建庵、朱培钧、汪子美、李桦、李可染、阳太阳、何香凝、张安治、张正宇、张光宇、陆志庠、陈烟桥、郁风、徐杰明、易琼、洪荒、赵少昂、赵延年、赵望云、黄茅、黄苗子、黄新波、野夫、温涛、廖冰兄、沈同衡、陆华柏、蔡迪支、黎雄才等人。如此庞大的美术家队伍，构成了战时桂林抗日美术宣传的中心地位。以广西文化为代表的桂林随即成为抗战时期中国文化的重镇。其中，阳太阳与易琼都是广西桂林人。抗战爆发后，1937年，阳太阳从日本回国，回到故乡桂林参加抗日救亡活动。

阳太阳（1909—2009），又名阳雪坞，晚号芦笛山翁，广西桂林人，擅长中西绘画，工书法和诗文，是"漓江画派"的开拓者之一。1931年毕业于上海新华艺术专科学校，1935年入日本大学艺术研究科学习。1936年，阳太阳的油画作品《恋》入选国际性的日本二科美展，与马蒂斯、罗丹、勃拉克、毕加索、戈雅等世界绘画大师的作品同场展出。1937年回国后，积极参与民主爱国运动，创作了大量反映抗战题材的作品。

易琼是广西桂林本土画家，1938年毕业于国立杭州艺术专科学校，1940年回到桂林，在广西省立艺术馆美术部工作。抗战期间，她在桂林创作了不少木刻作品，其中有《饥饿的行列》《中国农妇》《一天的劳动》《诉》等，并发表理论文章《关于木刻版画》《罗丹的思想》等。易琼是接受过新思想文化教育的女性美术家，她的木刻作品更多的是关注农村贫苦大众的现实生活，具有革命的现实主义色彩。对女性题材的关注是易琼木刻作品的一大特色。受珂勒惠支的影响，她关注社会底层妇女的命运，与当时宏大的抗日主题相比，也许显得有些微不足道，但对生活在底层社会人们的关注体现了人性的关怀，这是值得肯定和称赞的。

随着抗战的不断深入和战时文化宣传的需要，1939年7月，全国木刻界抗敌协会也由重庆迁往桂林。因此，桂林一时间成为国统区的木刻版画运动中心，广东籍的版画家黄新波、赖少其、温涛、陈仲纲等参与了"木抗协"的主要领导工作。他们在艰苦的环境下，开展了各种形式的版画宣传活动，多次举办木刻讲座、报告会，并创办了《救亡木刻》《漫木旬刊》《学习与工作，漫画与木刻》《木艺》等刊物。这一时期，来到桂林的木刻家李桦、陈烟桥、刘建庵、蔡迪之等，也是木刻版画活动的主要负责人。广西本土的龙廷坝和易琼是当时本地负有盛名的木刻家，他们除了创作木刻作品外，也参与了木刻活动的领导和组织工作。这些木刻家在桂林期间不仅做了大量的抗日宣传工作，而且还创作了不少抗日题材的木刻版画作品。例如，李桦1937年赴桂林和南宁组织版画展时，就创作了木刻版画作品《军民合作》《没有童年的孩子》《父子间》《抗战故事》《告密》等。1939年，在桂林举办了"李桦战地素描展览"。1941年，李桦参与撰写《十年来中国木刻运动的总检讨》，并发表论文《试论木刻的民族形式》等。

陈烟桥离开重庆后来到桂林，在德智中学任教，其间，创作了不少抗日题材的漫画和版画作品。

1938年夏，温涛离开延安，辗转于长沙、桂林、香港和闽粤边区，从事抗日宣传

和戏剧改革活动。

1940年3月18日，桂林美术界第三次联谊会召开，联谊会的主题内容是"战时绘画的技巧和内容""关于目前绘画的创作中心"，就有关艺术创作的技巧、形式、思想意识、形态等方面做了深入的分析和探讨，并将诗歌、戏剧、文学与绘画间的某些契合之处列入讨论的范畴。此次联谊会开得异常活跃，大家各抒己见、畅所欲言，但最终目的仍是围绕抗战这一主题。

抗战期间，在桂林滞留时间较长、表现也最为活跃的美术家当属赖少其。他被鲁迅誉为"最有战斗力的青年木刻家"。在桂林期间的版画创作，无疑也为他打上了时代的烙印。赖少其在《现代版画》第6期《我们的话》中说：

> 这是因为木刻是大众的良伴，它可以帮助中国的文化，亦可以使群众的意识不致堕落。所以我们不但要明白怎样去鉴赏和创作，同时还要明白木刻的本身——社会的需要。

在《木刻界》创刊号上，赖少其发表的《木刻随笔——木刻与大众》一文中指出："木刻之所以得到大众的欢迎，不是木刻本身的功绩，而是木刻所给的内在意识，而这种意识恰适合于木刻的特质而得到更大的效果而已……"

图7-23 《民族的呼声》（赖少其作）

抗战时期，赖少其在桂林创作了不少抗日题材作品，如木刻版画《民族的呼声》（图7-23）《东北同胞的怒吼》《誓死不做亡国奴》（与刘建庵合作）等。《民族的呼声》是以中华民族抵御外来侵略的万里长城为构图背景，北平高校的师生和市民举行抗日示威游行，身穿白色长衫的知识分子和穿着短裤的劳动阶层构成了作品的人物群体。他们高呼口号，散发传单，唤醒更多的爱国民众加入到抗日队伍中来。作品中的人物群情激动，充满动感和力量。此作刀法硬朗有力，黑白对比强烈，在节奏鲜明的线条刻画中，形成了作者在版画创作中的个性风格。他的《认识了民族的敌人》《请看殖民地的壁画》《怒吼着的中国》和《枷锁》等抗日版画及木刻连环画《腰有匕首》也是在这段时间完成的。此时，他还兼任期刊《木刻界》和《救亡日报》专版、《救亡木刻》、《救亡漫木》的编辑，为抗日宣传做了大量有益的工作。

抗战时期，广西省立艺术馆美术部和广西艺术师资训练班长期合作，承担街头宣传画的创作和《漫画周刊》的出版发行工作，并在桂林以通俗大众化的美术形式开展抗日救亡宣传，在民众中产生了广泛的影响。木刻家们不仅创作了大量的抗日宣传版画，

还创作了"抗战门神"和"抗战年片"这些新型的抗日宣传画。赖少其的《抗战门神》(图7-24)是当时具有重要影响的抗战木刻作品。此作在国共合作的旗帜下,以民间年画的艺术形式,表现出中国军队是国家和人民的守护神,预示着中国人民必将取得抗战的最后胜利。1939年春节,《抗战门神》被大量印刷,在桂林城及近郊张贴起来,极受群众欢迎。通过这项有益的宣传活动,李桦提倡美术工作者进一步开展这一工作,他说:"今年我们应该把这种'抗战门神'推广到全中国去,使全中国于新年那天换上一幅抗战的新气象。"①

与此同时,李桦还向留在桂林的木刻家提议,创作"抗战年片",他说:

图7-24 《抗战门神》(赖少其作)

> 我们有寄发贺年片的习惯,便可以利用贺年片作为抗战宣传。在这个小小的片子上面,如果用宣传领袖意志、抗战信念、民族意识代替了"恭贺年禧"四个最普通的字,则在潜移默化中,可以给国民精神一个莫大的影响。②

1940年年初,桂南前线阵地慰问团的成员曾经携带着美术家们制作的"抗战年片"在前线部队中分发,起到了激励斗志、鼓舞人心的宣传作用。

抗战时期,桂林共举办过各种美术展览230多次,频繁时一个月内甚至有十几个画展同时或先后举行。如第五军政治部国防艺术社主办的美术展览会,在1938年12月28日到1939年1月8日的10天时间里,就举办了4种展览,包括木刻展、绘画展、摄影展、街头漫画展。1943年元旦,同时举办的画展竟然多达六七场。这些画展的举办,在当时对人民群众的宣传、教化和鼓动发挥了极为重要的作用。

战时的桂林,美术刊物与美术展览同样风行。1939年春,中华全国木刻界抗敌协会桂林办事处与国民政府军事委员会政治部漫画宣传队、国民政府军事委员会桂林行营政治部《工作与学习》杂志社合编了《工作与学习·漫画与木刻》半月刊。赖少其任主编,刘季平任编辑,出版6期后停刊。1939年7月,中华全国木刻界抗敌协会迁至桂林后,与中华全国漫画作家协会合编了《漫木旬刊》,为《救亡日报》副刊,黄新波、赖少其、刘建庵、特伟任主编,出版15期后停刊。1940年11月,中华全国木刻界抗敌协会会刊《木艺》在桂林创刊,主编为黄新波、刘建庵。此刊第2期出版后,被国民党广西省党部查封。此外,广西艺术师资训练班编辑出版了《音乐与美术》月刊,编辑

① 李桦:《抗战年片与抗战门神——一个关于木刻应用问题的建议》,载《救亡日报》1939年12月12日。
② 李桦:《抗战年片与抗战门神——一个关于木刻应用问题的建议》,载《救亡日报》1939年12月12日。

人员有张安治、徐杰明、沈同衡、陆华柏等。还有沈同衡主编的《儿童漫画》，张安治、刘建庵参与编辑的《艺术新闻》等刊物，它们在桂林抗日救亡运动的各个阶段发挥了不同的战斗作用，为抗战救亡运动做出了积极而重要的贡献。

抗战之前，中国的国画家多以传统的绘画为追求目标，正如丰子恺所说的："现今多数的中国画，所犯的弊病，主要是'泥古'。"

就题材而言，傅斯达也说过：

> 国画则大部分停留于唐宋以来的形式和内容，绝少改易和发展。……因此民间自然流行的还是油画的裸妇，风景静物。国画的山水、花鸟、道释人物，形式与内容，还是不折不扣的旧东西。①

抗战爆发后，国画家们深受木刻家与漫画家的影响，纷纷走出画室，贴近劳苦大众，在抗日救亡运动中努力践行自己的创作理想。徐悲鸿流连阳朔，关山月情钟漓江，张安治防空洞里写人物，阳太阳入抗日艺术团"国防艺术社"，等等。他们将自己的艺术实践与时代紧密结合，创作了不少具有民族特色的现实主义国画作品。如徐悲鸿的《漓江春雨》《青崖渡》《鸡鸣不已》《奔马》、关山月的《漓江百里图》、尹瘦石的《屈原》、何香凝的《枫叶》《墨梅》等，这些作品思想内涵丰富，蕴含着画家的爱国情怀，其艺术特征由唯美转向崇高，生发了由"为艺术而艺术"到"为人民而艺术"的思想性转变。这一中国美术发展的旨归，对中国画的现代走向具有重要的借鉴作用。

上述列举的这些有成就的画家，可以说都是抗战时期在国画领域堪称引领时代潮流的卓越画家。他们代表着这一时代的某些特征，是战时中国绘画体系的典型代表。

何香凝（1878—1972），名原谏，又名瑞谏，广东南海人，擅长国画。她是中国民主革命和妇女运动的先驱，早年追随孙中山，是同盟会的第一批女会员。作为中国革命的元老级人物，她一直没有放下画笔。她的画作注重立意，常以松、梅、狮、虎为题材，抒情明志。她的绘画作品充满着斗争气息。她擅作花鸟，偶作山水，笔致圆浑细腻，色彩古艳雅逸，意态生动。代表作有《狮》《虎》《梅》等。

关山月（1912—2000），原名关泽霈，广东阳江人，擅长中国画，是岭南画派创始人高剑父的入室弟子，成为岭南画派第二代代表人物，并有出蓝之誉。1933年，关山月毕业于广州市立师范学校，1935年入"春睡画院"习画，成为高剑父入室弟子。1940—1942年，关山月赴曲江、桂林、贵阳、成都、重庆等地，一面写生，一面从事抗日美术的宣传和创作，并举办画展。其间，他创作了《漓江百里图》，将漓江两岸百里风光展现在他的笔下，意喻祖国的大好河山，岂容日本强盗践踏？！同时，也为广西漓江画派拓宽了创作上的思路。关山月擅作山水、梅花，偶作花鸟。他在艺术上坚持岭南画派的革新主张，追求画面的时代感，将笔墨融入现实生活，从而奠定了他在岭南画派举足轻重的地位。他的山水画立意高远、雄浑厚重、气势恢宏，他画的梅花枝干如铁、花繁似火、清丽秀逸。

① 傅斯达：《大时代中美术工作者应有之认识》，载《音乐与美术》1941年第2卷第7、8期合刊。

中华全国木刻界抗敌协会自在武汉成立以来，经重庆辗转到桂林，然而正当他们满腔热情地为抗日救亡谱写新章的时候，国民党顽固派发动了第二次反共高潮，桂林进步文艺界也未能幸免。许多革命青年被投入到集中营，中华全国木刻界抗敌协会的许多成员被列入黑名单。为了让这批文人志士免遭毒手，中共组织部门及时为进步文化工作者做好撤退上的布置。1940年7月，赖少其转入皖南新四军，黄新波先到逸仙中学教书，后转至香港。其他进步文艺工作者在中共精心安排下，均得以安全转移。同时，中华全国木刻界抗敌协会决定迁回重庆。1941年3月，"木抗协"在迁渝途中，被国民党社会部以"非法组织"的罪名，给予注销并宣布解散。这样，中华全国木刻界抗敌协会以两年零九个月的短暂生命，结束了它的风雨历程。但是，"木抗协"的组织者们，在这短暂的时间里，殚精竭虑，通过一系列活动，为宣传抗战做了大量而有益的工作，成为抗战时期桂林美术战线不可磨灭的印记。

3. 全国各地的美术活动

中华全国木刻界抗敌协会被取消后，一些地区的分会仍在继续开展工作，由于这些分会没有了上级协会的组织与领导，处于一种无组织的松散状态。针对这一情况，一些在重庆的版画家为了恢复中华全国木刻界抗敌协会，付出了种种努力。如果继续使用"中华全国木刻界抗敌协会"的名称，恐怕难以通过当局的批准。于是，当时在重庆的王琦、刘铁华、丁正献等经过多番考虑，决定用研究会的名义向当局申请。经过一段时间的筹备，貌似学术团体的"中国木刻研究会"于1942年1月3日在重庆正式成立。中国木刻研究会的本质是中华全国木刻界抗敌协会的延续。中国木刻研究会成立后，继承了中华全国木刻界抗敌协会的各项工作。研究会选举王琦、丁正献、刘铁华、罗颂清、邵恒秋等为常务理事，李桦、卢鸿基、汪刃峰、刘平芝、野夫、宋秉恒、刘建庵、刘仑、徐甫堡、刘文清等为理事。这些理事分布于湖南、福建、浙江、广东、广西、江西、贵州、云南等地，他们在当地负责筹办成立分会。如此，中国木刻研究会把沉寂一时的版画活动搞得热火朝天，木刻运动又一次出现了新的气象。

抗战时期的木刻版画活动，在国统区的文化中心重庆集成主干线的同时，也在各地形成了许多支流。尽管这些支流都不同程度地受到过各种限制和阻碍，但在民族解放的旗帜下，抗日宣传活动此起彼伏，不可遏制。

七七事变后，在上海从事版画活动的张明曹、野夫、王良俭、林夫、金逢孙、杨可扬等先后回到浙江各地，组织成立画会，创办刊物，举办木刻、漫画流动展览，并在各地组织"抗日救国后援会"，宣传、动员群众积极参加抗日。林夫（1911—1942）与金逢孙、郑野夫、万湜思、项荒途、陈尔康等人在丽水组织成立了"七·七版画研究会"，出版过《五月纪念木刻集》。1937年冬，温州的张明遭、夏子颐、陈沙兵、葛克俭等组织了"黑白木刻研究会"，参加者数十人。1939年春，郑野夫（1909—1973）从乐清到永康与金逢孙（1914—2005）等磋商，将浙江的木刻运动进一步扩展到大后方。为了取得合法地位，减少路途上不必要的麻烦，他们于是与金华的万湜思、朱苴民、俞

乃大等联系，提出改组"浙江省战时美术工作者协会"。改组后，选举孙福熙、万湜思、张明曹、俞乃大、朱苴民、郑野夫、金逢孙等为第二届理事。新理事会决定出版《战画》月刊的同时出版"革新号"，以增加木刻内容。在协会的领导和组织下，成立"浙江战时木刻研究社"，社长为孙福熙，副社长为金逢孙、万湜思，并举办"木刻函授班"，参加者百余人，均为来自浙江、福建、江西、广东、湖南、云南各省的木刻爱好者。此外，出版《木刻半月刊》，作为教材使用，同时编印《木刻丛集》为木刻范本。"木刻函授班"风生水起，浙江的数十所中学在其影响下，也开设了版画课。此后，还成立了木刻队，以出墙报、搞展览的形式进行抗日宣传。

抗战时期，浙江各地举办了很多规模不一的木刻展览，也出版过不少木刻作品集，其中影响比较大的有万湜思（1916—1943）的个人木刻集《中国战斗》。此集中的作品刀法严谨细致，创作态度极为认真。这在当时浙江木刻界也是少见的。而郑野夫的《怎样研究木刻》一书对新兴木刻运动概况和木刻技法做了较为详细的论述，在当时，这可谓是一本不可或缺的木刻指导书籍，给年轻的木刻爱好者提供了理论上的支持和帮助。

"浙江省木刻用品供给合作社"（简称为"木合社"）的成立，对浙江省及周边省市的木刻爱好者来说，具有非常重要的意义。因为要开展木刻运动，首先必须解决木刻工具问题。为此，郑野夫、金逢孙、杨涵、夏子颐、葛克俭、潘仁等做了许多工作。他们在极其困难的条件下，集资请来工匠打制木刻工具。同时，"木合社"还设有美术书报供应部。为解决木刻工作者之需，"木合社"还办理邮购业务，惠及周边省市的木刻工作爱好者。这些举措对木刻运动的发展起到了一定的推动作用。

抗战时期，湖南是抗战的主要战场之一，武汉、南昌失守后，战火燃烧至长沙。可以说，在第二次世界大战中，长沙是举世罕见的受灾最严重的城市之一。持续6年的4次长沙会战，使整个城市几乎成为一片火海。中国军队浴血奋战，军民团结一心，挫败了日本侵略军的锐气，使其称霸东亚的战略幻想受挫。1937年，长沙会战爆发前，李桦、李海流、陆地、罗洛等先后来到长沙，筹建中华全国木刻界抗敌协会湖南分会。湖南分会成立不久，日军进攻长沙，长沙会战爆发。李桦等去了湘东茶陵，在黎澍、骆何民、刘岳厚等合办的《开明日报》上，编辑出版了《诗与木刻》不定期刊物。随后又出版了《抗战木刻》周刊，发行小型会报《木运广播》，这些刊物虽然存在时间不长，仅数月之久，但对湖南的抗日宣传起到了关键性的作用。

1940年6月，分散在湖南各地的版画家们聚集长沙，使"木抗协"湖南分会的工作得以恢复。其间，湖南分会为培养木刻版画新人，特别举办了木刻函授班。在纪念"七·七抗战"三周年的时候，1940年7月7日，规模空前的"七·七抗战三周年木刻流动展览会"在长沙举行，展出作品300余幅，其中包括解放区与国统区的版画作品。此次展览会，观众极其踊跃。长沙展览会结束后，又移至衡阳等地展出。湖南分会根据这一次的展览盛况，编辑出版了《抗战木刻选集》。同时，在李桦任主编的《阵中日报》编辑出版了《木刻导报》副刊。这一时期，李桦为湖南分会举办的木刻函授班编辑了《绘画十讲》自学讲义，并在《木刻导报》上连载登出。函授学员百余人，遍布

西南各省。李桦此时在湖南称得上是一位最活跃的版画家。在长沙会战期间,他还出版了个人木刻集《烽烟集》,并编撰出版了《美术新论》,对宣传抗日、推动版画运动的发展,做出了重要贡献。

广东是新兴木刻运动的兴盛地,从这块土地上走出去的版画家,有不少人成为中国版画界的精英,譬如李桦、黄新波、陈铁耕、陈烟桥、古元、罗工柳、赖少其、刘仑、蔡迪支、黄山定、张荒烟等。"现代创作版画研究会"正是在这里奏响了木刻版画的时代强音。其中,李桦、黄新波、陈铁耕、陈烟桥、黄山定、刘仑(1913—2013)等在20世纪30年代初就参与了新兴木刻运动。抗战爆发后,古元、罗工柳、赖少其等先后离开广东奔赴延安或加入新四军。其他版画家如罗清桢(1905—1942)、张慧、谢海若等从外地先后回到广东,开展版画活动。但由于人员分散,而且流动频繁,所以这一时期广东的版画活动并没有多大起色。

1938年10月,广州沦陷,广东省会迁至曲江,曲江成为战时广东的文化中心。黄新波、刘仑、蔡迪支、梁永泰、林慕汉、陆无涯等先后聚集于此。1939年4月,《战地画报》创刊,这是一本以刊登版画为主的杂志,内容均以抗战故事为题材,如刘仑的《同志,还有一个在这里》以精细而富有变化的刀法刻画出救护队员救护伤员时的情景;梁永泰的《游击队夜袭张八岭》刻画的是游击队夜袭张八岭东站,炸毁敌军军车,消灭敌人的战斗场面。

1940年夏,中华全国木刻界抗敌协会广东分会成立,刘仑、梁永泰、蔡迪支主持分会工作。此时,在曲江还举办了大型抗战漫画展和广东第二届抗战漫画展。在参展作品中,除漫画外,也有部分木刻版画作品参展。其他省市的漫画家也寄来了参展作品,影响甚广。"木抗协"广东分会除与其他艺术团体联合举办抗战画展外,还单独举办了"中国木刻十年纪念展"和"街头木刻展"。此外,由于一些版画作者在中学执教,这些学校便成为开展版画宣传活动的阵地。譬如当时的汕头地区,有些中学将版画直接引入课堂。有些学校还成立了木刻小组,通过多种形式组织抗日宣传活动。1942年10月,中国木刻研究会发起"全国双十木刻展",广东分会率先响应。1942年11月,罗清桢在故乡广东兴宁不幸病逝,张慧随即前往筹办追悼会,并举办了"清桢遗作展"。随后,汕头、潮州先后沦陷,许多政府机关、学校迁往梅县。梅县中学的吴宗翰、邹耀明、张文源等成立"抗战漫画木刻宣传队",出版《抗战画刊》,广泛开展抗日宣传活动。1944年5月,日本侵略军向粤北大举进攻,韶关、坪石相继沦陷。梁永泰离开广东前往重庆,张慧也因从事木刻运动而遭到当局忌恨,不得已改行去了银行工作。兴盛一时的广东版画遂陷停顿状态。

抗战时期,江西籍的版画家实属凤毛麟角。江西的版画活动是由段干青(1902—1956)带动起来的。战前,段干青率先在南昌组织木刻研究会。在南昌,他举办过木刻训练班,搞过几次木刻展。抗战爆发后,他由南昌返回故乡,后流转陕南,在一所中学任教,从此不再引人关注。1937年冬,李桦随军到达南昌,曾在这里向全国各地木刻工作者征集作品,举办抗战木刻展。罗清桢、张荒烟曾在南昌编辑《阵地真容》半月

刊，开展木刻救亡活动。《战地真容》出版了 30 余期。1940 年 7 月 7 日，中华全国木刻界抗敌协会江西分会在上饶成立，并举办"七·七抗战三周年木刻展"。陆田与武石到达吉安后，武石与项飞编辑出版《新中国》木刻刊物，但出了一期便被当局查禁。陆田与项飞为阵地文化社编辑《半月版画》，并出版《陆田木刻集》，后因政治重压，不久都离开了江西。张荒烟（1920—1989）是抗战时期在江西工作时间比较长的版画家。1941 年，他从福建到江西。1942 年，在赣州主持了"五·四画展"和"荒烟个人画展"。1941 年，陆续聚集于赣州的美术工作者有朱鸣冈、黄永玉、余白墅、赵延年、陈庭诗、梁永泰和吴宗翰等。1942 年 1 月 15 日，赣州遭到日军飞机轰炸，广大人民陷于悲愤和痛苦之中。次日，朱鸣冈等在赣州公园举办了以"血债要用血来还"为主题的画展，观众同仇敌忾，含泪留言。当时赣州集中了一批文艺工作者，后来日寇进犯赣南，他们只好转移到其他地方。

福建也是战时漫画和版画活跃地区之一。福建木刻运动最早是由胡一川播下种子。抗战前夕，胡一川在《厦门日报》担任美术编辑，并在厦门出版木刻画刊。1940 年 7 月，中华全国木刻界抗敌协会福建分会成立，会务工作由宋秉恒、张荒烟、萨一佛等人主持。当时在福建影响比较大的木刻刊物有《战时木刻画报》《刀尖》《大众画刊》和《新兴艺术》等。福建分会成立之际，组织筹办了"七·七抗战三周年木刻流动展览会"，分别在几个地区流动展出。后来在重庆成立的中国木刻研究会，在福建也成立了分会，在许霏（1915—1995）等主持下，还成立了两个支会。1942 年 3 月 15 日，在福建永安，由宋秉恒、萨一佛等主持举办了"国内木刻家作品展览会"。此次展览会主题明确、规模宏大，内容以反映中国人民抗敌斗争为主，并涉及社会生活的各个方面。在展出主题作品的同时，还有传统木刻版画、木刻版画用具、木刻版画制作过程图说等。参展观众达 2 万余人，产生了轰动的社会效应。

1942 年 4 月 2 日，由许霏、史其敏（1917—　）等组织的白燕艺术学社在泉州举办了"全国木刻作家作品展览会"，展出木刻版画 320 幅。抗战时期，在版画团体中坚持时间较长、影响较大的当属白燕艺术学社。这个在中共地下党支持下的进步组织，在泉州开展抗战版画活动达 5 年之久。除举办展览会外，白燕艺术学社还在《福建日报》上出版了《木刻运动》副刊。其间，中国木刻研究会曾委托白燕艺术学社筹办中华全国木刻函授班。中华全国木刻函授班于 1944 年 3 月正式开学，在全国划分十几个指导区，学员达到 300 余人。在函授班"学员结业作品展览会"后，出版了木刻特刊及《新军》木刻集。这一卓有成效的培训工作，对促进木刻运动的发展起到了很好的推动作用。

4. 重庆的美术活动及美术刊物

抗战爆发后，京津地区、中南地区、上海及浙江等地的美术学校、美术机构和美术家纷纷内迁。作为陪都的重庆和蜀文化中心的成都，在大后方以独特的人文内涵和自然风景，吸引了许多美术家前往。他们在这里交流与合作，自然也促进了四川美术的发

第七章 延安、重庆、日伪占领区三方政治势力影响下的美术活动

展。抗战时期是20世纪中国美术史上的一个特殊时期,这一时期的中国美术不仅在观念形态上发生了重大变化,确立了现实主义美术创作的主导地位,而且在地域分布上,也形成了解放区、国统区和日占区三大区域。由于社会环境和意识形态的不同,三大区域的政治倾向对美术家的思想产生了直接的影响。其间,木刻版画和漫画成为抗日宣传的先锋,风行于陪都。为了继续承担起中华全国木刻界抗敌协会的工作,1942年1月3日,"中国木刻研究会"在重庆成立。成立大会在重庆中苏文化协会二楼会议室举行,参会者有王琦、丁正献、刘铁华、汪刃锋、王树艺、黄克靖、邵恒秋、罗颂清、宗其香、李玄剑、梅健鹰、刘平之、宋肖虎、五必端、邓野等。他们大多是当时驻留在重庆的木刻家,也有一部分是中央大学艺术系、国立艺专和育才学校爱好木刻的青年学生。大会选出王琦、丁正献、刘铁华、罗颂清、邵恒秋为常务理事,卢鸿基、汪刃峰、刘平之等为理事。各地分会理事成员有湖南的李桦、福建的宋秉恒、浙江的郑野夫、广西的刘建庵、广东的刘仑、江西的徐甫堡、贵州的杨漠英、云南的刘文清等。

在重庆,丁正献、卢鸿基与王琦一样,都曾任职于郭沫若主持的政治部第三厅,共同组织成立中国木刻研究会,并始终站在文艺斗争的前列,与其他木刻家一道,积极参加中共领导的各项民主集会活动。中国木刻研究会成立后的1942年到1945年间,不仅在重庆举办了上百次木刻展,而且联名发表了许多正义的声明和抗议书。王琦在《风起云涌的木刻运动——重庆"中国木刻研究会"的始末》一文中说:

> 在1944年日寇大举进犯,桂林、独山相继沦陷,重庆形势也告紧急的时刻,以郭老领衔的文化界对时局问题的宣言上,我和卢鸿基、丁正献、汪刃锋等和文化界三百余人一同签了名。为了请徐悲鸿在宣言上签名,郭老曾亲自两次去磐溪国立中大的宿舍访徐。在成都的美术家有刘开渠、吴作人等也在宣言上签了名。这份义正词严声势浩大的签名,使得国民党反动派感到震惊惶恐。由于美术界名流徐悲鸿、吴作人、吕霞光等人的签名,作为中华全国美术的后台张道藩感到十分恼火。有一天,张道藩到法国大使馆宿舍去找吕霞光,恰好徐悲鸿也在吕家,张道藩和吕、徐两人寒暄后便告辞而去,但张还未走出宿舍大门,又回转过来,拉着徐悲鸿的手臂说:"悲鸿!你是大艺术家,尽管多画些画好了,至于有关政治方面的事,最好是不参与为好。你在他们的宣言上签了名,对你的身份是很不合适的。"徐悲鸿当即回答说:"我是人在曹营心在汉啊!"张无言以对,悻悻而去。[①]

丁正献(1914—2000),别名丁正、丁迈,浙江嵊州人,擅长木刻版画、水粉画。1937年毕业于上海美术专科学校西画系。1938年在武汉政治部三厅投身于抗日救亡的美术宣传工作。1941年与王琦、卢鸿基等人筹备成立"中国木刻研究会",并当选为常务理事。其间,他创作木刻版画《较场口惨案》(图7-25),刻画出日本法西斯对重庆地区三番五次地进行狂轰滥炸,导致较场口惨案的发生。此作在构图上简化了较场口的

① 王琦:《在风起云涌的木刻运动——重庆"中国木刻研究会"的始末》,载《文艺理论与批评》1998年第3期。

图 7-25 《较场口惨案》（丁正献作）

惨状，画面只安排妻子坐在丈夫的尸体旁伤心地哭泣，儿子站在旁边感到很无助，画面的上方是救助人员抬着担架忙碌的景象。此作将较场口惨案作意象化处理，使得画面秩序井然。

卢鸿基的艺术成就与王琦、丁正献则有所不同，虽然卢鸿基也擅长版画，但他所学专业却是粉画。从国立杭州美术专科学校毕业后，便师从刘开渠学雕塑，最后雕塑成就了他的艺术人生。卢鸿基（1910—1985），又名卢隐，字圣时，海南琼海人。早年入国立杭州美术专科学校西画系，并参加"一八艺社"，随后拜刘开渠为师，深入到雕塑艺术领域。1938 年入政治部第三厅从事抗日救亡宣传工作。其间创作有木刻版画《抢收》《沦陷区的凶神》等，这些作品是对日本侵略者"王道乐土"及"大东亚共荣圈"最好的讽刺。《抢收》阴阳刀法并用，黑白对比强烈，画面上方采用阳刻刀法，刻出战火后的硝烟，并以此为衬托背景。硝烟尚未褪尽，下方黑森森的一片，日军恣意在农田里抢收老百姓的庄稼。此部分采用阴刻刀法，将这一见不得阳光的罪恶赋予其刀下，无情地揭露了日本帝国主义所谓"王道乐土"的一派谎言。

王琦的木刻作品，不论是画面上的安排还是刀法上的处理，都非常符合他所需要表现的主题。譬如 1942 年他创作的木刻作品《马车站》（图 7-26），就是从停靠在他家门口的一辆马车而引发出的创作灵感。他在《世纪刻痕》（艺术对话录）中说：

尽管生活的重担压得我喘不过气来，但我挚爱的木刻创作一刻也未曾停止过。

图 7-26 《马车站》（王琦作）

这个时期，我先后完成了《马车站》《听讲演》《待发》《农村之秋》《拉纤夫》等木刻作品。《马车站》成绩较好，黑白处理和刀法运用都比较成熟老练，这幅木刻素材，是直接从我的住所大门前马路上停留的一辆马车所得来的，背后的房屋是我想象后加上去的，看上去好像是北方的环境。我在刻《马车站》这幅木刻

时，常常把原版放在衣橱顶上，再三揣摩，看看已刻好的部分有什么不妥之处，考虑下一步如何动刀。

这段"艺术对话录"，是他对自己艺术的回顾，其核心是告诫从事美术创作的人，要善于捕捉创作题材和发挥想象力，而题材又是源自生活的各个方面。可以说，他在这方面是比较出类拔萃的一位。

在重庆，与木刻版画家并肩战斗的还有漫画家这支队伍。这些漫画家绝大多数都是来自救亡漫画宣传队的成员，其中有叶浅予、张乐平、胡考、廖冰兄、特伟、陆志庠、梁白波、席与群、张仃、章西厓、宣文杰、黄茅、陶今也等。1938 年 1 月，《救亡漫画》在武汉更名为《抗战漫画》后，《抗战漫画》在武汉出版了 12 期。武汉失守后，1940 年 5 月 15 日，《抗战漫画》由半月刊改为月刊，在重庆复刊出版，出版了第 13～15 期。救亡漫画宣传队从武汉来到重庆，隶属于政治部第三厅。到达重庆后，因遇上"三厅"改组，没有经费支出，活动无法开展，不久便自行解散，《抗战漫画》也随之停刊。救亡漫画宣传队历时三年，创作了一千多幅漫画作品，举办了上百次画展，为抗日战争赢得最后的胜利做出了卓有成效的贡献。

救亡漫画宣传队解散后，漫画家们仍战斗在为民族争生存、求独立的漫画创作第一线。他们在各自不同的岗位上，创作了大量反映战时人民大众的生活境况以及挣扎在饥饿线上知识分子的悲惨生活的作品。1943 年，在重庆举办的"漫画联展"中，叶浅予的《战时的重庆》、廖冰兄的《教授之餐》都是这一时期漫画中的代表作品。在这次"漫画联展"上，丁聪的漫画《花街》（图 7 - 27）这是人间的地狱。他眼看着她们在这里受苦受难而爱莫能助，只有无限怅惘地离开这个令人心酸落泪的地方。《花街》彰显的是一名正直的描绘的是成都下等妓女的麇集之所，艺术家的道德良知和应有的社会责任感。另外，余所亚的《龟兔竞走》、沈同衡的《湘桂路上》都具有一定的现实意义，在展览会中也获得了较高的评价。

图 7 - 27 《花街》（丁聪作）

余所亚的漫画几乎都是抗战题材，国难当头，民心急需凝聚，这是余所亚漫画创作的理想。余所亚（1912—1991），广东台山人，生于香港。他自幼残疾，下身瘫痪而擅长漫画。早年师从程子仪，1935 年参加蔡廷锴组织的中华民族革命同盟。20 世纪 40 年代，与黄新波在桂林合办夜萤画展，并与叶浅予、张光宇、沈同衡等人在重庆举办"八人漫画联展"，并参与《救亡日报》的编辑工作。他的作品集《投枪》（图 7 - 28）于 1939 年 8 月 13 由香港半弓书屋出版，在封二选登了鲁迅的散文《这样的战士》。文中说："但他举起了投枪，他们都同声立了誓来讲说，他们的心都在胸膛的中央，和别的偏心的人类两样。他们都在胸前放着护心镜，就为自己也深信在胸膛中央的

事作证。但他举起了投枪。"在中华民族最黑暗的年代,编者有意选用此文,说明余所亚的《投枪》具有战斗性。关山月称其为坚强的"无腿漫画家"。

图7-28 《投枪》（之一）
（余所亚作）

沈同衡出生在一个教师家庭,受父亲和教育家陶行知的影响,他17岁时就在家乡创办了农民夜校,并在县立萧泾小学担任教员和校长,从事平民教育。沈同衡（1914—2002）,江苏宝山县（现上海市宝山区）人,擅长油画和漫画。1934年入上海新华艺术专科学校油画系学习,1937年年底到达武汉,在政治部第三厅从事抗日宣传工作。1941年,沈同衡到广西艺术师范学校担任美术教师兼教务主任。1944年,日军进攻桂林,沈同衡被迫离开桂林回到重庆。1945年3月,沈同衡和叶浅予、张光宇、丁聪、特伟、廖冰兄、余所亚、张文元在重庆中苏文化协会举办"八人漫画联展",此次联展在陪都引起了极大的轰动。其间,沈同衡创作的漫画《加冕图》以抨击汪伪傀儡为题材,揭露了汪伪集团卖国求荣的丑恶嘴脸。此作在莫斯科的"中国抗战画展"中获奖。

抗战期间,重庆的画展非常多,但并不是所有的画展都是积极向上、宣传抗日的。随着战争时间的延长和人口的剧增,陪都重庆的物质生活面临着巨大的压力,驻留在此的许多画家不得不以艺糊口。因此,重庆的许多美术展览都带有一定的商业色彩。从1940年开始,重庆美术展览的次数逐年增多且过于频繁。1944年2月20日,王琦在《中国美术学院美术作品展览观感》一文中说:"以重庆而论,去年一年一共举行了113次之多,平均三天一次。"

抗战时期,重庆的美术展览有着两种不同的性质。其一,为公益性展览,主要是为抗日前线募捐和赈灾筹集资金。这一种展览的主体基本上是画界名家和文人墨客,如徐悲鸿、林风眠、张大千、陈之佛、傅抱人、吕凤子、丰子恺、吴作人、张善子、张书旂等,他们的作品不愁销路,更不轻易举办展览。他们都是在抗战爆发后聚集重庆,并在中西绘画上堪称卓越的画家。有的是在中国画方面,传统根基打得很深的画家,如张大千、陈之佛、傅抱石、吕凤子、张书旂、张善子等。丰子恺是漫画界的鼻祖,自然亦属大家之列。其二,是自给性的展览。这种展览的主体就是一般的画家或刚从美术院校毕业的学生,这是一个很大的群体,他们举办展览一般得依靠名家的推荐介绍。固定的展览地点、固定的推介人群和固定的操作方式成为陪都美术展览的另一独特现象。政要名人的推介无疑会给展览作品提供一些额外的政治、艺术和经济方面的附加值。在这种行为下,艺术品蜕化为商品,使精神层面的东西开始了"物化"的转变。不过,有些政

要名人的推介也可能是出于人性的关怀。抗战时期的陪都,大家生活都很艰难,能帮他们销售一些画作,也算是行善之举吧。

作为民族绘画,如果要运用中国传统绘画来直接反映这场卫国战争,反映这场战争下人民所遭受的苦难,自有它的难度和局限。因为它不像木刻版画和漫画那样受益面较广,可以批量印刷和速成。但不少国画家也在努力开拓思路,尽量使自己的作品贴近生活、贴近时代。他们借古喻今,以史为镜,创作了一批反映战时、揭露敌人、痛斥时弊的优秀作品,直接或间接地表现出作者的爱国情怀。譬如徐悲鸿创作的《奔马》《醒狮》《风雨鸡鸣》等不同程度地表现出中国人民的觉醒和不屈的精神;吕凤子创作的《忆江南》《劳人与牛》《流亡图》等表现出中国军民有能力、有信心捍卫祖国的大好河山,以及描绘了劳动人民在战时所遭遇的苦难,同时,也揭露了时政的腐败;张善子创作的《苏武牧羊》《文天祥正气歌》《精忠报国》等表现了中国人民坚韧不屈的品质。张善子在《文天祥正气歌》的题识中写道:"要效文山先生,发扬民族精神。"他的这几件国画作品都是借古喻今的经典之作,其作品无不渗透出画家骨子里的民族气节。

在20世纪20年代,蜚声画坛的吕凤子曾师从李瑞清,并授艺于徐悲鸿,成为中国现代美术史上第一代美术教育家。吕凤子(1886—1959),原名浚,字凤痴,号凤子,江苏丹阳人,擅长中国画。1909年毕业于南京两江优级师范学堂图工科。1911年创办丹阳正则女子学校。七七事变后,日军侵占丹阳,吕凤子率部分教师内迁四川,创办私立正则艺术专科学校。1940年任国立艺术专科学校校长。1942年在教育部注册,创办正则专科学校。他于1942年创作的人物画《四阿罗汉图》(图7-29)曾在1943年重庆第三届全国美展上荣获唯一的一等奖。此图写形貌色极为生动,且造型古拙、线条流畅,颇得顾恺之"传神阿堵"之妙。画中题识为:

皆来闻见,弥出悲怀,天乎、天乎。狮子吼何在?有声出鸡足山,不期竟大笑也。

《四阿罗汉图》中的四罗汉,一个悲天,一个悯人,后两个在互相讥讽、嘲笑对方。作者借阿罗汉讽喻时局,耐人寻味,具有深刻的思想内涵。1949年春,张大千、陈立夫等人劝吕凤子带家人去台湾,他坚决不去,他要留下来参加新中国的建设。

抗战时期,将国画运用于宣传抗日,而且收到很好效果的是四川内江人氏张善子。张善子(1882—1940),名泽,字善子。1917年,与其弟张大千一道东渡日本求学。回国后,在上海美术

图7-29 《四阿罗汉图》(吕凤子作)

专科学校任教。抗战爆发后,沿海各大城市的美术家们纷纷内迁重庆,张善子就是其中之一。他宣传抗日救亡的国画作品多取材于中国历史上的爱国故事和英雄人物,如《苏武牧羊》《精忠报国》《文天祥正气歌图》等。第二次国共合作形成后,他创作的《双马齐驱图》对国共合作抗日给予了热情的称颂。国画《怒吼吧,中国》是他宣传抗日的又一力作。画面描绘的是28只斑斓猛虎,奔腾跳跃扑向一丝落日。画的左下角题道:"雄大王风,一放怒吼;威撼河山,气吞小丑!"这落日中的小丑,喻示着日本帝国主义将被犹如猛虎的中国人民所吞没。此画充分表达出中国人民打败日本帝国主义的气概和决心,成为美术界在国画形式上宣传民族精神、鼓舞抗战士气的典范。

另外值得提及的是人物画家尹瘦石。抗战时期在国统区,他与张善子一样在中国画领域,创作表现抗日题材的国画作品,多为关于中国历史上的爱国英雄,如《屈原》《郑成功立海师规取留都图》《史可法督师扬州图》《伯夷叔齐》等。尹瘦石(1919—1998),江苏宜兴人,工书法,擅长中国画,以画人物、奔马见长。他的作品始终踏着时代的节拍,深得郭沫若、徐悲鸿、何香凝等文化名流的赞赏。他的人物画注重以形写神,并将人物的性格、气质、特征流于笔端。所画奔马神态各异,深得徐悲鸿笔墨之法。

抗战时期,除举办各种不同形式的画展和开展美术研究等活动外,创办美术刊物也是重庆美术活动的重要组成部分。虽然当时的物质条件有限,然而,重庆的美术刊物却多达十几种,其中有期刊、特刊和专刊,譬如《抗敌画展特刊》《漫画与木刻》《抗建通俗画刊》《战斗美术》《中华全国美术会会刊》《耕耘》《现实版画》《胜利木刻月刊》《文史杂志·美术专号》《美术家》等。

1938年5月,画家万从木在重庆征集抗日美术作品举办抗敌画展,其中许多是颂扬民族英雄及揭露日寇暴行的美术作品。他还在参展作品中选出部分作品,编辑成《抗敌画展特刊》。万从木在《抗敌画展特刊》序中写道:

> 自抗战序幕展开以来,已达到周年有余,倭寇势穷力蹙,欲罢不能,我则愈挫愈愤,愈战愈强。然为持久抗战计,必须运用宣传力量,唤起民众,一致参加抗战工作,争取最后胜利。宣传工作,分文字宣传、艺术宣传。此次本会约集各专家名流,参加各项宣传,并由宣传组举办抗敌绘画展览,描写民族英雄事实及敌人残酷行为。……我们艺术界人士,应统一言论思想行动,确立必胜信念,奉行三民主义,共同努力,完成抗战建国任务,达到民族自由平等的目的。[①]

此刊选入的美术作品有中国画、油画、水彩画、漫画、图案和摄影。这些美术作品基本上都是抗日题材,充满了浓郁的抗战气息,以宣传中国人民在抗日战争中所取得的战绩,以及揭露日本侵略者的罪行为《抗敌画展特刊》为宗旨。如万从木的《努力前进歼灭倭寇》《保卫国土》、余文治的《全民动员誓雪国耻》《决斗》、余文甫的《中国是为和平而战》《侵略者的自取》《地下的吼声》、李纯英的《杀向前去》、罗华轩的

① 许志浩:《抗战期间重庆的美术刊物》,载《编辑学刊》1988年第2期。

《寇机滥炸同胞流离》、张士龄的《踏破富士山》、姚星云的《奸抢烧杀之日军》、苏文叔的《颠沛流离是谁之咎》《歼灭倭寇复兴民族》及摄影图片《我国机械化部队》《战云密布中的我国勇士》《我军在山地前进》《惨遭炸毙之同胞》《嗷嗷待哺之难民》《寇机万恶惨炸平民》等。此刊印刷 1000 册，供山城人民阅览。

1939 年 4 月创刊的《漫画与木刻》是中央大学木刻研究会成立后不久，编辑出版的一份专门刊载会员创作的漫画和木刻版画的期刊。中央大学木刻研究会由中央大学艺术系一批进步学生组成，主要成员有文金扬、刘寿增、艾中信、俞云阶等。此刊仅出一期。

1940 年 1 月创刊的《抗建通俗画刊》是战时重庆出版期数最多的一种美术杂志，该杂志为 16 开土纸本，共出 11 期。1942 年 1 月出版第 2 卷第 1 期后停刊。此刊在第 1 期的《发刊词》中写道：

> 本刊以抗战建国为思想中心，以通俗化为表现形式。因为驱除日寇、建设新中国是我们的国策，也是每个中华民族份子的神圣责任。文艺本为民族的心声、社会的反映，自然非配合这种非常的要求不可；又因为刊以民众为对象，所以不能不注意文艺的通俗化，以求效用的普及。而且希望用最高尚的文艺技巧，从事通俗文艺的创作，使通俗文艺，真能成为一般民众精美的精神食粮。①

从《发刊词》的这段文字可以看出，该杂志以马克思主义文艺大众化的理论作为指导思想，使《抗建通俗画刊》受益于广大的人民大众。该杂志的主要栏目有美术作品、美术理论和艺坛消息等。美术作品又分为时事漫画、连环画和木刻版画。林风眠、房公秩、李可染、高龙生、张文元、王琦、丁正献、邱希文、卢鸿基、王大化、廖冰兄、特伟、赵望云、汪刃锋、张安治、邵恒秋、郑伯清、王建铎、李润生、张海平、宋云步等人的作品常刊登于《抗建通俗画刊》。美术理论有殷承泽的《通俗图画与抗战建国》、海戈的《谈抗战绘刻》、李朴园的《写给现阶段的艺术家们》、邵恒秋的《从美术底社会意义谈美术家底任务》、刘开渠的《像漫画家佛安一样的伟大》、刘铁华的《读木刻》、汪刃锋的《大众化艺术的动向》、茹橐之的《抗战漫画的艺术理论与技巧》、张安治的《关于绘画的民族形式》等。这些论文多方面地论述了美术作品的时代性和艺术家的责任与担当，同时，也研究了艺术表现的诸多问题，这对当时的重庆美术界具有一定的指导意义。

"艺坛消息"是《抗建通俗画刊》每期必不可少的一个栏目，该栏目主要是报道全国各地美术界的动态和著名艺术家的流动情况，提供美术家参与美术活动的有关信息，为研究抗战时期全国的美术活动提供了十分珍贵的史料。

1939 年 4 月 20 日出版的《战斗美术》虽然只出版了一期，但它在打破美术界沉闷空气的同时，较为成功地动员了美术界人士以自己的画笔投入到抗敌的斗争中去。《战斗美术》由卢鸿基、王琦主编，编委会成员有骆风、王嘉仁、丁正献、黄铸夫、张望、

① 许志浩：《抗战期间重庆的美术刊物》，载《编辑学刊》1988 年第 2 期。

李可染等。郭沫若为《战斗美术》题写刊名。由于卢鸿基任职于政治部第三厅，王琦又是从延安来到重庆的进步画家，因此，《战斗美术》的内容带有一定的政治倾向和先进的文化思潮，所以出刊一期后，便被国民党社会部封杀，被迫停刊。但这一期的《战斗美术》催人奋进，严肃厚实，极富战斗力。

1940年4月1日创刊的《耕耘》杂志是美术和文学的综合期刊，由重庆耕耘社出版，主编郁风，发行人黄苗子，同年8月出版第2期后停刊。该刊的美术和文学作者主要有夏衍、徐迟、叶灵凤、戴望舒、张光年、李桦、周令剑、廖冰兄、王新波、沃渣、黄茅、陆志庠、刘建庵、郁风、特伟、郑可、刘仑等。

在第1期的《耕耘》杂志上，刊登了延安著名版画家古元的《青纱帐里》和焦心河的《秋收》两幅版画，令人叹为观止，并为国统区读者所瞩目。该刊除刊登美术、文学作品外，还发表了不少高质量的美术论文，对战时美术的发展产生了一定的影响。

《中华全国美术会会刊》创刊于1940年7月，由中华全国美术会编辑出版。中华全国美术会是当时全国美术界的核心组织，属于国统区的官方组织机构。《中华全国美术会会刊》为双月刊，以介绍会员美术作品为主，并刊登有一定数量的美术评论和美术研究等方面的文章，对抗战时期的美术研究和发展起到了一定的作用。1941年9月，《中华全国美术会会刊》出版第8期后停刊。

1940年12月，《现实版画》创刊，由重庆国立中央大学现实版画社编辑出版，国立中央大学发行。编辑委员有梅健鹰、李慧中、罗颂清、蒋定闽等。

现实版画社是重庆国立中央大学艺术科学生发起创办的一个美术团体，他们受新兴木刻运动的影响，酷爱版画艺术，把它作为课外的一项研究，注重作品的现实意义，并创作了大量抗战木刻版画作品，为宣传抗战发挥了良好的社会效果。国立中央大学艺术系主任吕斯百在《现实版画》创刊号撰写的《卷头语》中写道：

> 在这伟大时代，把艺术配合于抗战，谁都该知道该实行，但只求应用而忘了艺术的本质，没有技巧的培养，而创作艺术品的表现，就等于用泥沙造堡垒，结果会不攻自塌。这是任何艺术都不能逃避的因果，木刻艺术自亦不能例外。……中大艺术科一部分同学有鉴于此，把木刻当作课外的研究，目的不尽是研究练习抗战宣传题材，尤着重于表现实在，技巧与艺术的本质之讲求。

吕斯百的这段话，在梅健鹰的《迎接胜利年》、罗颂清的《农村风景》、李慧中的《铸铁厂》、蒋定闽的《香港的回忆》、梁白云的《临时伤兵医院》、宗其香的《雪中行军》、夏纬图的《征途》、岑学恭的《青海哈尔寺喇嘛塔》等作品中得到充分体现。这些作品在表现现实的同时，具有较高的艺术表现手法，颇受重庆和全国各地读者的青睐。其中刊登于《现实版画》中的部分作品被全国各地的一些木刻期刊转载，介绍给广大的读者。1941年4月，《现实版画》出版第5期后停刊。

《胜利木刻月刊》是战时英国驻华使馆为呼吁世界和平、声援中国反抗日本侵略所创办的一份木刻期刊，创刊于1942年6月1日，由重庆英国驻华使馆新闻处编辑兼发行，梅健鹰任主编。它的宗旨是："同盟国家联合起来，决心铲除轴心，俾使全世界人

民得以永享自由。"在它的《卷头语》中也说道：

> 我们应该觉得最后的胜利定属于我，到达胜利的这条路或许很长，而且很艰险，但是英国战时领袖丘吉尔却说过"早晨终会来到，曙光终会辉煌地照耀着勇敢的善良的人们，并且光荣地照耀英雄们的坟墓"，但愿全地球人民联合起来反抗侵略，向美满的时代前进。

《卷头语》的这段话可以说是《胜利木刻月刊》赋予的时代号角。《胜利木刻月刊》是战时重庆罕见的一份刊物，主要刊登的是中国木刻家反映中英抗击日本帝国主义和法西斯侵略行径的木刻版画作品，如第2期刊登了梅健鹰的《盟机轰炸日本》、谭旻的《中国空军美国志愿团》、夏纬图的《重庆跳伞塔》、尤玉英的《八铳高射机关枪》、白云的《澳洲牧场》、力夫的《喷火式战斗机击落德机》、俊昶的《保福式轰炸机》、谭勇的《英勇射手》、杨若英的《怀故乡》等。这些木刻作品大多出自现实版画社年轻的木刻爱好者之手，他们在重庆为战时的抗日宣传做出了较大贡献。

《胜利木刻月刊》从创刊到停刊，历时3个月，共出版3期月刊。虽说它的创办者是英国驻华使馆新闻处，但作者基本上是来自于现实版画社的青年木刻爱好者和蛰居在重庆的中国画家。

1944年2月，重庆文史杂志社出版的《文史杂志》第三卷第3、4期的《美术专号》出版后，受到学术界和美术界的一致好评。《文史杂志》由顾颉刚担任主编，《文史杂志·美术专号》发表美术论文10篇。这些论文对于战时重庆的美术发展来说，犹如一股甘泉沁人心扉。许多读者视这些文章为当时中国绘画理论之珍宝。如郭宝钧的《由铜器研究所见到之古代艺术》、傅抱石的《中国山水画论》、吕斯百的《艺术教育》、钱公来的《西安东岳庙壁画记》、伍蠡甫的《再论中国绘画的意境》、王逊的《云南北方天王石刻记》、岑家梧的《唐周昉仕女画论》、王宜昌的《阿房宫》等，这些文章对当时重庆的美术发展无疑具有指导性的意义。

1945年9月创刊的《美术家》是以提倡新美术运动为旨要的一份大型美术杂志。在第一期的《发刊词》中有这样一段话：

> 新美术在30年来的发展途中，虽已经过几个不同的阶段，但是直到现在为止，它在内容和形式上都还停留在一种消极的标准上。我们认为新美术是反映现实的，破坏封建主义和市侩主义的作风，表现今天人民所渴望的，他们自己的东西。要适合我们中国自己所需要的而不是抄袭的东西。故美术的标准是避去旧的意识，表现新的（现实的）意识形态。同时我们必须用理论宣传。……我们办《美术家》的意义，不仅仅鼓吹吸收中国固有美术的精髓及采取西洋绘画的科学知识，创造出中国新美术而已，必须团结全国美术家为新中国新绘画运动而奋斗！

从《发刊词》的这段话中不难看出，《美术家》创刊的宗旨与徐悲鸿的"国画改良论"一脉相承。这些话成为"国画改良论"的又一补充。此刊发表的论文基本上是围绕着提倡新美术革命的主题，但也有一些研究中国古代绘画艺术的论文，如翦伯赞的

《两汉的艺术》、傅抱石的《明代画坛概观》、陈之佛的《画院外的山水画》、刘铁华的《雕刻与木刻之关系及其史略》和长虹的《论中国绘画》等。

抗战胜利，此刊第 1 期出版后，由于聚集在重庆的文化界人士陆续返回原地，这本颇受欢迎的《美术家》创刊号也就自然地成为其终刊号。

在战前，整个西南地区的出版业比较落后，美术出版物甚少。抗战爆发后，陪都重庆成为新闻出版中心，美术出版物自然有所增多，并成为战时美术出版业最兴盛之地。从 1938 年年底到 1945 年 9 月，在重庆出版发行的美术期刊达 10 余种之多。综观抗战时期重庆的美术刊物，政见不同和社会不安定等因素使得战时重庆的美术刊物出版发行成为通病，除《抗建通俗画刊》出版发行 11 期外，其余的美术刊物均在发行几期之后便宣告停刊，有的美术刊物甚至在发行一二期后就停刊，确实令人感到有些遗憾。除期刊外，当时重庆的一些重要报纸，如《新华日报》《民主报》《国民公报》《新民晚报》《新蜀报》等，都设有美术副刊。另外，抗战期间，在重庆、成都、昆明、桂林等地也出版了大量的抗战宣传画册、美术理论及美术史论等。大量的美术出版物和美术论著为今天研究抗战美术史及现代美术史提供了宝贵的资料。

5. 西南、西北的美术状况

战前的四川版画尚处于萌芽阶段，然而，历史给予的影响总是在动态中持续发展的。抗战爆发后，四川版画的创作渐渐地显示出异于其他地区的风格，由于抗战宣传的需要，写实主义的提倡得到四川版画界的广泛响应，版画创作的内容更加贴近人民大众和战时的生活。另外，对西部题材的深入挖掘也是四川版画异军突起的一个重要原因。不同的地域文化和风土人情，为四川版画注入了民族特色的创作素材。1939 年 1 月，王朝闻、张漾兮、王大化、张凡夫等组织成立了"中华全国木刻界抗敌协会成都分会"。成都分会共举办了 3 次抗敌木刻展，展出木刻作品计 280 余件，观众达 5700 余人。当时，活跃于成都的美术家有乐以钧、庞熏琹、苗勃然、张漾兮、王大化、王朝闻、谢趣生、秦威、梁正宇、洪毅然、冯桢、车辐、郭均、江宁、刘素怀、郭乾德、叶正昌等。

此时，漫画在成都地区也显得比较活跃。在成都，四川漫画社的一批青年漫画家活跃于各大报刊，他们应邀为《新民报》《星芒》《时事新报》《战时后方》等报刊创作抗战宣传漫画，并为《新民报》和《新新新闻》每周组版"抗日漫画专刊"，其中谢趣生的《恢复失地的时候》和《不抵抗与抵抗》等漫画作品具有一定的代表性。同时，谢趣生、张漾兮、苗勃然、车辐等先后于 1940 年和 1945 年创办了《战时画刊》和《自由画刊》，为漫画和木刻版画提供了必要的宣传阵地。除此之外，四川漫画社还精心筹划了各种美术展览和义卖活动支援抗战。在自垫资金的窘迫情况下，四川漫画社于 1938 年 1 月在成都举办了"救亡漫画展"，共展出作品 160 余幅，其中包括漫画、木刻、水彩、水粉、素描等多种形式的美术作品。展出作品均标价义卖，所得收入全部捐助抗日前线和入川难童。成都各大报纸纷纷报道，轰动锦城。展览闭幕后，四川漫画社

携部分展品前往重庆、郫县、双流、温江等地进行巡展,开阔了四川人民的抗战视野。

刘开渠战时在成都居住时,为成都奉献了8座大型城市雕像,譬如《川军抗日阵亡将士纪念碑》《孙中山坐像》等,填补了四川现代雕塑史的空白,因此,成为西部雕塑的先行者。

抗战时期,美术家聚集成都,不仅使成都的美术创作空前繁荣,而且成都的美术社团也如雨后春笋般争相成立,在"时代画会"和"蓉社"的基础上,先后成立了"成都美协""四川漫画社""抗敌成都木刻分会""现代美术会""丙戌金石书画研究会""蜀艺社"等社团组织。1941年,"蓉社""成都美协"和"蜀艺社"合并,成立"四川美协"。这些美术社团的成立为成都的美术交流和创作提供了更为广阔的平台,同时,将成都的美术活动推向了一个新的高潮。

抗战时期的成都平均每星期都有一次画展,层次比较高的画展主要在祠堂街的四川美协展览馆举行。内容除抗战题材外,历代传统的书画作品也在这里得到了很好的展示,其中,不乏唐、五代、宋、元、明、清时期的书画作品,有"张大千藏古书画展览""刘克谦藏甲骨拓片展览"和"欧洲明画片集成展览"等,还有展览将米勒、塞尚、马蒂斯等西方艺术大师的作品介绍给成都的观众。此外,抗战时期的名家书画展更是层出不穷,令人目不暇接。在战乱年代,成都仍然能够举办这样大规模的展览,足见当时成都的美术活动异常活跃,同时也开阔了成都美术家们的艺术视野。

抗战时期的大后方成都与陪都重庆一样,也有不少美术工作者为了生存的需要,经常举办画展。他们的作品游离于时代和现实,一味地承袭传统于古典风格之中。为此,曾引发不少美术界和批评界的声音,他们在批评一些中国画家漠视现实、固守传统的同时,也对"五四"以来"数典忘祖"的美术思潮提出了不同程度的批评。美术家、戏剧家李朴园曾直言不讳地提出:"中国自五四运动以来中了崇拜外人抹杀自己的毒害,在抗战的现阶段,不仅需要清除这种毒害,而且还十分需要富于民族性的教育。"①

这是对中国美术发展方向的一次呼吁,也是战时美术民族化、大众化的一种趋势。不少美术家基于强烈的民族情感和出于维护民族艺术尊严的心态,在向传统与自然的回归中,有了新的感悟和新的超越。他们和那些"直面现实""中西融合"的美术家一道,在神圣的抗战背景下,以自己的行动和成就表明,中华民族的美术始终在向前发展。这些美术家的审美心态和艺术观念得到了不同程度的改变,在这种心态和观念的影响下,中国新美术运动的内涵、美术家的视野以及创作风格也在发生着变化,而这种变化对战后中国美术的创作及其艺术价值都将产生深刻的影响。

抗战时期的陕西在全国具有重要的战略地位,山西沦陷后,陕西就成为抗日战争的前沿阵地,也是华北、中原战时的后方基地。在国统区的西安,抗日救亡的美术活动与西南国统区的其他城市一样,也是以木刻、漫画为主要宣传形式。由于西安特殊的地理位置,驻留西安的画家流动性比较大,他们采取举办画展和巡回展览的方式,用画笔唤

① 李朴园:《现阶段中国艺术教育批判》,载《战斗美术》1939年第1期,第156页。

醒民众，在思想内容和艺术表现形式上，对中华民族的全民抗战意识给予了创造性的形象表达。当时，美国记者爱泼斯坦说道："史上没有任何艺术比中国新兴木刻，更接近人民的斗争意志和方向，它的伟大之处在于它一开始就是作为一种武器而存在的。"

抗战时期，陕西的木刻和漫画不仅紧扣时代主题，而且十分注重艺术的表现力。1938年1月12日，中华全国漫画作家协会西北分会在西安举办了首届抗敌木刻、漫画展览会，参展作品有张仃等带来的由"漫协"收藏的百余幅漫画和"漫协"西北分会60余位画家新创作的200余幅作品。这些漫画作品既有歌颂和揭露，又有讽刺与鞭挞。反映全国人民踊跃支援前线、慰劳将士的漫画作品也不少，譬如张乐平的《抗战人人有责》《快起来参加战斗》、胡考的《有钱出钱，有力出力》、张仃的《收复失地，拯救东北同胞》、叶浅予的《松江车站被炸》、陈执中的《东北回忆录》、张文元的《走狗献供》、陶今也的《游击队说：你真的占领了吗?》、殷干青的《引狼入室》等。此外，蔡若虹、鲁少飞、华君武、特伟、陆志庠、汪子美、丁聪、梁白波、张锷、赵望云等人的作品也参加了展出。展览结束后，张仃等携展览作品赴渭南、华阴和礼泉等地继续流动展览。陶今也的《游击队说：你真的占领了吗?》（图7-30）描绘的是活跃在树林中的游击队员正与日本兵巧妙周旋。画面中的日军还真的以为占领了这片地区而得意扬扬。由于作者一直生活在国统区，未曾接触过中共领导下的革命队伍，对游击队这一武装力量知之甚少，故而在作品中将游击队员一律描绘成国军装束。但此作不论是在构图还是意趣方面，都不失诙谐与幽默，而且充满了浪漫的讽刺色彩。

图7-30 《游击队说：你真的占领了吗?》（陶今也作）

1938年秋，"漫协"西北分会与战时漫画、木刻研究班联合举办第二届抗敌漫画、木刻展览会，此次展览在西安民众教育馆举行，不仅有80多位美术家的作品参展，还有许多青年美术工作者的作品共200余件参加展出。例如，力群的《敌机走后》、叶浅予的《换上我们的新装》、赖少其的《日本军阀的残暴》、殷干青的《保卫祖国》、陈执中的连环画《流亡三部曲》、刘铁华的《伟大的思想家列宁》、朱丹的《鲁迅像》、周克难的连环画《王天保参军》等作品亮相展厅。

抗战初期，西安的漫画创作异常活跃，"漫协"西北分会在西安连续举办三期训练班，学员200余人，有的甚至连续参加。在训练班担任教员的有张仃、陶今也、陈执中、殷干青等。当时奔赴延安的胡考、陈依范在路过西安时，也曾到此授课。另外，

1943 年，丰子恺的漫画到西安巡回展出给陕西人民带来了不同的视觉享受。

战时的西安，美术刊物亦不少，"漫协"西北分会出版的《抗敌画报》（不定期）、《青年画报》、《漫画教程》等都是当时在西安较有影响力的刊物。1943 年，由李凤棠主编的《十日画刊》、赵燕有主编的《生力》、武伯伦主编的《经世》相继问世，给西安的美术家创造了一个很好的宣传平台。有关漫画的理论著述有石生译述的《论漫画》《时事漫画概论》、黄士英的《中国漫画发展史》《漫画和民族解放斗争》、汪子美的《中国漫画之演进及展望》、方之中的《民族自卫与漫画》、石生的《西洋漫画史略》《漫画家的素质》等。这些对漫画的学术研究和创作都具有指导性的意义。

四、日伪统治区的美术斗争和美术家

表现主义始终是日伪占领区美术创作的主流，但这种表现主义生存在日伪专制铁蹄和怀柔政策下，必然呈现出纷繁复杂的特性。一方面，生活在这里的美术家淡泊寄情、丹青明志，维系民族美术的血脉是他们的共同追求。另一方面，美术作品在此已不可能成为直抒胸臆的"呐喊"，只能间接地借助其他的景物描绘表现出对民族的忧患意识。所以说，日伪占领区的美术创作风格和表现形式就是在这两方面因素的相互撞击、相互作用中形成的。对于美术家而言，不同的人格则表现出不同的气节，这是在特殊地域和环境下产生出的必然结果。

1. "膏药旗"下同化与反同化的美术斗争

在伪满洲国建立的近 14 年时间里，日本帝国主义一方面大量掠夺我国东北的物质资源，另一方面给东北人民套上殖民地的思想和文化枷锁。他们进行殖民思想和文化统治的重要手段之一就是在伪满洲国开展不同形式的文化宣传活动。在众多的宣传活动中，美术占有重要的地位。"满洲国美术展览会"的规模在当时的中国也称得上是比较大的。可以说，自伪满洲国建立以来，日本帝国主义对东北地区的文化侵略一直没有停止过。他们试图通过文艺的形式，加强其奴化的统治，达到其颂扬"王道政治"的目的。为此，日本殖民者常常通过控制美术展览活动、垄断美术教育等手段来"炫耀国威"。遗憾的是，在"王道政治"的大肆渲染下，也有一些伪满洲国的美术家投桃报李，积极响应而丧尽人格。

从第一届"满洲国美术展览会"开始，展览就分有东洋画部、西洋画部、雕刻及美术工艺部、书法部 4 个展部。在以后举办的几届"满洲国美术展览会"上，基本上都是按照这一分类实施的。在第一届"满洲国美术展览会"上，吉林的于鸳寿（1902—1983）所作的《边关春色》和白耀堂的《成熟果实》均获"特选奖"。在日伪当局的精心策划下，伪满洲国参展的一些美术家成为赞美"国策"、宣扬"乐土"的先锋。这也正是日本帝国主义积极举办画展的真正意图。"满洲国美术展览会"从 1938 年 5 月 2 日

到1944年9月10日，先后举办了7届。展览会举办之初，就得到伪满洲国一些美术家的积极参与。由于中方的审查委员大都在日伪机关担任要职，他们的政治倾向是亲日的，参展作品的形式和风格是否符合日伪统治者的心理需求是参展作品能否入选的关键。参展作品必须直接反映日伪当局的怀柔政策，即优美的自然环境，以及以当地人民"祥和安定的生活"为题材，如"安居乐业""王道乐土""民族和谐""中日亲善""乐土之春"等。显而易见，在日伪统治机关及审查委员会的管控下，美术家们的创作受到了极大的限制。有些美术家为迎合日伪当局的文艺策略，以"建国精神"为基调，或以颂扬伪满洲国的社会和谐为主题，具有明显的附庸意识。譬如《到新政府治化下的乐土来》（图7-31）描绘的是一位穿着旗袍的妇女，抱着一高举伪满洲国旗帜的小孩，一日本兵与几个小孩正"开心"地逗乐，脸上洋溢着的笑容极具蛊惑性。但更多的展览作品带

图7-31 《到新政府治化下的乐土来》（日宣）

有中性的色彩，这主要是为了规避"有害风教"而产生的一种黯淡消极的创作心理及社会现实。

伪满时期，在日伪高压政治下的美术展览，其目的只有一个，就是进行全面而深入的"美术改造运动"，以达到美术"同化"的目的。就当时参加画展时的情形，画家高澄鲜回忆说：

> 一些比较优秀的国画作品往往不能入选，结果国画家参展的作品越来越少。我曾寄过两次中国画，均被日本人拒之门外。那时日本画很吃香，中国人不画日本画就很难入选。我对日本画不感兴趣，对日本人这种蛮横的做法也很反感，所以就退出所谓"东洋画"展了。①

显然，日本侵略者从一开始就有取消"中国画"的意图，他们提倡"东洋画"，并借用这一概念，推行以日本为中心的文化政策，借用亲日的华人美术家和伪政府的头面人物，通过并确立日本人的审美标准，以此来控制当地人民的思想，进一步实行其"文化大同"的侵略野心。然而，东北地区也有不少爱国画家，在日伪的文化高压政策下，依然以各种方式进行斗争和抵抗，在一定程度上削弱了日伪的"王道"宣传，增强了东北人民的反抗意识。

① 张昕：《日本用东洋画取代中国画》，载《辽宁日报》2015年6月24日。

第七章 延安、重庆、日伪占领区三方政治势力影响下的美术活动

抗战时期的日伪统治区，殖民美术是控制民众思想的重要武器之一。日本帝国主义在他们的占领区，把美术作为文化侵略的一种形式来配合他们的武力侵略，特别是伪满洲国建立以后，美术即成为其"建国"精神形象化最直接的表达方式。伪满洲国成立后，各地的美术组织和团体均被废除，并于1934年成立了"满洲笔会"。1937年在大连成立的"满洲文化会"迁徙到"新京"（今长春），它设有文艺、美术、音乐、戏剧和电影5个部门，成为伪满初期综合性的文艺组织。1941年，日伪当局出台的《艺文指导要纲》发表后，为了便于扩大和控制文艺组织，日伪政权同年在"新京"成立了"满洲艺文联盟"，进而取代了"满洲文化会"，成为伪满洲国最大的文艺团体。随后，伪满各地的美术团体均在"满洲艺文联盟"旗下从事美术活动。美术团体日益增多，美术活动也日显频繁。

伪满时期的美术团体虽然很多，但基本上可分为三种类型：①日本官方团体。其团体成员以日本人为主。九一八事变后，日本征派300多名画家到我国东北，一方面是为了配合其军事侵略，另一方面则是进行日本美术的普及教育。这些日本画家在我国东北创办了各种形式不同的美术团体，如"新京美术学会""新京妇人美术协会""奉天省美术协会""大连西洋画研究所""黄土社""五果会"等。②民间美术团体。该团体成员基本上是日本殖民者在各种美术团体中吸收当地的中国画家。这些画家具有明显的亲日倾向，主要是为日伪当局粉饰太平提供必要的美术服务，如"龙江省美术协会""安东美术协会""锦州美术协会"和"海拉尔美术协会"等。③特殊美术团体。这一美术团体主要是为日本侵略军描绘战绩或描绘伪满洲国的繁荣，如"陆军美术协会""海洋美术协会""航空美术协会"等。这些美术团体在从事美术活动时，对麻痹民众的思想，心甘情愿做"顺民"，起到了推波助澜的作用。

在伪满时期的各种美术活动中，所有当地的中国画家的创作思想基本上都受到不同程度的限制，创作题材也受到制约。这些美术活动的目的只有一个，就是要伪满的中国画家向日本绘画学习，用日本画来取代中国画。如在伪满的"国展"中，当地中国画家的作品如果不带有日本风格是很难入选的。所以说，伪满洲国的美术创作不再有艺术家的自由空间，它是在日伪政权下，通过相关制度而推行的一项文化活动。

为了在东北培养更多的美术人才，以便更好地为日本侵略者提供美术宣传方面的服务而储蓄后备力量，日伪当局在伪满洲国先后设立了三个美术教育机构，即"满洲国美术院""新京美术院"和"师道大学"。

1933年成立的"满洲国美术院"，主要作用是举办"全国"性的美术展览活动，但时间不长，在10月20日举办了第一次美术展览活动后，被"国展"取代了其地位。

"新京美术院"成立于1940年，院长是日本画坛颇具盛名的军旅画家川端龙子。"新京美术院"成立后，为方便该校学生赴日深造，在日本东京设立了分院，每年从该院选送学生到日本继续学习，也有很多中学生被选派到日本学习美术，学制五年。日伪希望这些学生学成之后，成为伪满洲国美术教化的先驱力量。但这些被选送的学生在日本尚未毕业，日本就宣布无条件投降了。"师道大学"是一所综合性的师范大学，该

校下设9个系，美术系是其中之一。"满洲国美术家协会"会员、"日本太平洋画会"会员池田季藏任美术系主任。这三个教育机构的设立和管理人员，乃至普通教师全由日本人担任，其教学内容和教学理念着重于日本的"王道"教育。在美术教育上，其方式和方法无不贯穿于日本的绘画理念并对中国学生推行奴化教育，以达到其对中国画的"彻底改造"之目的。

除此之外，在日伪统治区的其他地方，为了蒙蔽和奴化中国民众，破坏中国的抗日活动，实现其长期占领中国的野心，日伪在宣传方面十分重视美术的作用。主要表现在向中国民众散发大量的宣传画，大肆宣传所谓"中日亲善""大东亚共荣"和"王道乐土"等侵略政策，为其侵华战争做舆论上的宣传，堂而皇之地将日本侵略中国美化成"圣战"。他们通过美术这一宣传形式，来呈现其对华侵略的"合法性"，尤其是在敌占区，这种宣传画还的确蒙蔽了不少中国民众，而使其成为日伪强权下的"顺民"。如《军民的一致协力，现在的满洲乐土》（图7-32）描绘的就是这种情况。

图7-32 《军民的一致协力，现在的满洲乐土》
（日宣）

日本帝国主义发动的大规模的侵华战争，其惨无人道，实在令人发指。他们在中国强征慰安妇、制造生化武器，烧、杀、抢、掠等无所不为，成为中国现代史上最黑暗的年代。为了掩饰其侵略罪行，他们在所到之处以图画的形式，进行大量的所谓"大东亚共荣"的"宣抚"宣传，以此来麻痹中国民众，妄图实现其长期占领中国的野心。

1939年，"晋北自治政府"为了迎合日本侵略军的"宣抚"政策，汪伪组织在历书、历画上印刷了不少汉奸、卖国宣传口号，如"感谢日本，铲除红匪，发扬道义，建设乐土"等，并绘有《安居乐业图》《春牛图》等。在历书的上方还印有"皇军爱民，良民爱路；遍撒和平种，尽开自由花；晋北成乐土，感谢友邦帮助"等汉奸、卖国宣传口号。[①]

日本侵略者绘制宣传画是为了攻击和丑化中国的抗战，动摇中国人民的抗战信心和决心，以此达到"不战而屈人之兵"的目的。这些宣传画着重描绘的是日军侵略的所谓"战果"，以及中国军队在抗战中的"失败"等。同时，为了宣传的需要，日伪当局在各占领区曾组建一支特殊的兵种——"宣抚班"，专门向占领区的中国民众进行"教化"宣传活动，四处散发图画传单，其用意在于巩固日本侵略者在中国占领区的殖民统

① 吴继金：《抗战时期日军对中国开展的美术宣传战》，载《党史博览》2012年第11期。

第七章 延安、重庆、日伪占领区三方政治势力影响下的美术活动

治,并使之成为巩固的后方基地。

"宣抚班"的成员绝大部分都是日伪学校培养出来的精通日语的中国人,他们到处进行讲演、组织展览,宣扬日本侵略军的"战绩"。此外,他们还有一个特别的任务,就是大肆搜捕抗日志士,并且能够随随便便就把无辜的百姓送进宪兵队。可以说,在日军侵华的宣传机构中,"宣抚班"所起到的作用是日军飞机大炮都无法替代的。1940年7月24日,朱德在《三年来华北宣传战中的艺术工作》一文中说:"'宣抚班'是抗日战争时期日本军队中向沦陷区人民进行反动宣传和奴化教育的一个机构,这是日寇'宣抚班'的本质说明。"

1938年3月,日本人中山义郎发表的《左翼转向者所看到的北支》一文中也提道:"在皇军进驻的地方,无论何处都可以看到宣抚活动。我们旅行所到之处,到处都张贴着宣抚班搞的宣传画和传单。只有这种和皇军的威武相伴随的宣抚工作,才雄辩地说明这次战争不单是攻击和侵略,也是促使支那民众反省,并重新握手的前提。"

这段文字,道出了"宣抚班"在日伪占领区的宣传力度,而且这种行为始终与日本的侵华战争紧密地联系在一起,赤裸裸地美化日本侵略中国是为了促使中国民众"反省",握手言和共建"大东亚共荣圈"。朱德在《三年来华北宣传战中的艺术工作》的讲话中也证实了中山义郎所言。他说:

> 敌人在宣传工作中重视利用艺术,……敌人善于利用大幅的宣传画和小型的漫画宣传品,……并特别注意到中国形式的,如用司马温公破缸的故事,画《日本救中国》的大幅宣传画;如利用年历表画些画,就成为宣传品。

为了粉碎日本侵略者的"宣抚"宣传战的阴谋,八路军中的广大文艺工作者积极投身于这场反"宣抚"的宣传战中。为了发动群众宣传抗战,八路军中的美术工作者创作了一大批通俗易懂且群众喜闻乐见的具有形象化特点的美术作品,譬如揭露日本侵略者的暴行,反映边区军民对敌斗争、生产建设及军民团结等题材的图文并茂的宣传画,使日占区的广大民众深受启发。国民军事委员会政训处印发的一张宣传漫画(图7-33)对日寇的美术宣传战也给予了有力的回击。画中,中国军人的铁拳打在日本侵略军的脸上,幽默而有力量。画面上方写有:"随时随地,坚强抵抗。不屈不挠,前仆后继。敌人武力,终有穷时。持久抗战,最后胜利。"这段话浓缩了毛泽东《论持久战》的主要思想内涵,使广大民众增强了抗战的信心和决心。

对这些抗战宣传画,"宣抚班"感到十分头疼,他们每占领一地,第一件要做的工作就是把

图7-33 国民军事委员会政训处印发的一张宣传漫画

八路军写在墙上的标语和宣传画涂掉或者撕下，再换上日本侵略军的宣传标语和宣传画，这种情况时有发生。如果遇到位置比较高的标语或宣传画，一时难以除掉，他们就将整栋墙摧毁。岛崎曙海在《宣抚班政记》中写道："八路军的建筑物的墙壁上，到处写着抗日口号，画着抗日宣传画。……这样的标语和共产军用枪刺杀日本士兵的壁画，还有撕破太阳旗等侮辱日军的过分东西，满墙都是，使我们大为愤慨。"

日本侵略者看了八路军的标语和宣传画，自然是胆战心惊，而人民群众却倍加爱护和喜欢这些宣传画。为了分化和瓦解敌人，美术工作者创作了一批具有针对性题材的美术作品，用于对敌开展政治宣传攻势。在这一有效的美术宣传作用下，不少在华日人参加了"反正同盟"。"在华日人反正同盟"成立后，不少美术工作者加入他们的宣传行列，取得了显著的成效。在1942年"反扫荡""反蚕食"的战斗中，八路军中的美术工作者开展了大规模的美术宣传战，并在当时的《解放画报》上编辑日文，散发到日占区的大小城市，对日伪展开思想宣传战。同时，还绘制了多种针对日伪的宣传画，其中邹雅的木刻组画《日本觉醒联盟在太行解放区》（图7-34）经大量印刷，散发到日占区，起到了瓦解敌人、打击敌人的战斗作用。此外，在平山、唐县等敌占区，美术工作者以闪电般的速度绘制壁画，书写标语，张贴宣传画和散发漫画传单，使广大民众逐渐认清了日伪宣传的虚伪性和欺骗性，进一步提高和唤醒了民众的抗战意识。

图7-34 《日本觉醒联盟在太行解放区》（邹雅作）

1941年，伪华北政务委员会成立了"新民会"组织，"新民会"总会长为华北头号汉奸王揖唐。各县（市）设"新民会"分会，分会名誉会长由伪县（市）长担任，从此，"新民会"取代"宣抚班"的一切职能。但"新民会"的成员基本上是"宣抚班"的原班人马，所不同的是，"新民会"拥有庞大的组织机构，承担着日军在华北进行宣传战的任务。日军为其制定的总目标是要吸纳华北地区的所有居民，并使华北成为"日华合作的模范地区"。为此，"新民会"极力施行对华北民众的奴化宣传和教育。

"新民会"进行奴化教育的主要对象是青少年，他们通过大量的课外读物和组织各种活动，在对学生进行精神"教化"的同时，还在各地建立了"新民青少年团组织"，把日占区的青少年尽可能地吸收到这一组织，使其最终成为供他们役使的服务工具。

"新民会"各种训练班名目繁多，如"青年训练所""青少年女团训练队""青年团训练所""政治训练班""新民突击队训练班""农村青年训练班"等。他们长时期对青少年进行强化训练，给成长中的青少年的身心健康造成了极大的危害。受奴化教育思想的影响，日占区的很多青少年形成了懦弱、顺从的性格，甘愿为侵略者服务。由于

在日占区，"新民会"的奴化教育宣传没有得到及时有效的反制，以致广大民众深受毒害。为揭露日伪的"教化"宣传面目，揭露敌人的一切侵略阴谋以及分裂中华民族、以华制华等反动本质，1943年，时任中共西北局委员兼陕甘宁边区政府秘书长的李维汉写了《关于宣传战与揭露》一文，对中国共产党的宣传战理论做了较为全面的阐述。同时，朱德对"宣传战"问题的强调，有力地促进了中共在政治、军事、文化乃至经济方面的宣传力度。他认为：

> 游击队不单是起军事上的作用，其主要的还是政治上的作用，特别是半殖民地半封建的中国，处在日本帝国主义的积极武装进攻下，民族生死存亡的危急关头，游击队应该是打倒帝国主义的一个武装宣传队，组织和行动者。①

在中共里面，朱德是较早使用和强调"宣传战"这一概念的，在党和军队的最高领导层中，朱德是将"宣传战"置于显著位置并加以专题阐述的第一人。他在1940年7月的《三年来华北宣传战中的艺术工作》一文中首次提出使用"宣传战"。面对中华民族生死存亡和日伪在占领区的诸多奴化民众的宣传活动，中共中央宣传部于1941年3月下发了《关于反敌伪宣传工作的指示》，就反日伪"宣传战"做出了全面的部署。《党的宣传鼓动工作提纲》明确指出：

> 只有在中央统一的宣传政策之下，才能在现在的宣传战中，战胜我们的敌人。②

中国共产党对宣传战的重视，对抗日战争的胜利发挥了极为重要的作用。朱德认为，日寇对政治要素运用的主要表现是宣传"日本人口过剩"的侵略理论，收买汉奸挑拨离间，以华制华，讲求所谓的"恐日病"者提出"共存共荣""东亚和平""剿共灭党"等口号。③为此，朱德号召中国的政治家、抗日军人和有民族觉悟的炎黄子孙积极行动起来，竭力于抗日的政治斗争，要以革命的宣传对抗日伪的反动宣传，粉碎敌人的一切侵略阴谋和政策，巩固和扩大抗日民族统一战线，发动和团结广大民众起来抗日。1944年3月，八路军总政治部宣传部撰写的《苏联的军事宣传与我们的军事宣传》就我军军事宣传中存在的问题进行了详细的分析，认为："我们的军事宣传，远落后于我们的军事行动，军事宣传还没有提到应有的重要地位，……军事宣传的成果不佳，不仅表现在量的少，而且表现在质的低。"④

这不仅仅是对八路军军事宣传做出的分析，也是对八路军军事宣传的一次总结。此后，八路军的宣传战从整体上来看对日伪逐步形成了一定的威胁，理论上也走向成熟，并逐步形成了朱德宣传战思想的政治体系，同时也凸显了朱德宣传战思想的实践意义和

① 朱德、彭德怀：《抗敌的游击战术》，抗敌救亡出版社1938年版，第28页。
② 中共中央宣传部办公厅、中央档案馆编研部编《中国共产党宣传工作文献选编》（1937—1949），学习出版社1996年版，第260页。
③ 参见《朱德军事文选》，解放军出版社1997年版，第348～349页。
④ 《中国共产党新闻工作文件汇编》（上），新华出版社1980年版，第161页。

理论价值。八路军总政治部宣传部在上述文章中，对如何改进军事宣传提出了建议，譬如应当纠正"军事干部只管拿枪打仗，不管拿笔宣传"等错误观点，实行文化战线与军事战线的结合，等等。这些建议，朱德在此前就有过阐述，由此可见，朱德提出的宣传战思想在抗战后期对加强军事宣传具有里程碑的意义。

2. 铁蹄之下的民族气节

抗战时期，日占区与伪满洲国的美术活动有一定的区别。伪满洲国的美术家，有部分人是主动地甚至是积极地参与日伪组织的各项美术活动。而日占区的美术家们，除少数人外，一般是被动地有些甚至是拒绝参与日伪组织的美术活动。1943年，身居上海的民族企业家赵厚甫为母亲项太夫人庆祝六十大寿，出巨资邀请国内186位书画名家泼墨挥毫，以"福""禄""寿""禧"分装四册，取名《贞松永茂》，该作成为抗战时期日伪统治区的美术巨册。参与《贞松永茂》的画家有齐白石、黄宾虹、溥心畬、冯超然、吴湖帆、吴待秋、汤定之、溥雪斋等名家。此外，还有朱汝珍、张启后、沈卫、叶恭绰、郭则沄等34位清末进士的翰墨遗珍。吴镜汀、胡佩衡、田世光、王雪涛、溥雪斋、启功、陈半丁、刘海粟、唐云、贺天健、刘凌沧、管平湖、来楚生等名流的作品也齐聚《贞松永茂》。齐白石为《贞松永茂》作《多寿图》（图7-35），此图绘有三颗大桃，鲜红而饱满，画面简洁明了，表现出中国传统文化的喜庆色彩。这些素有名望的书画家自然成为日伪政府拉拢腐蚀的对象。这些在《贞松永茂》中落墨的书画家们，有的表现出中国人高贵的情操与品格，他们决不与日伪当局合作。

图7-35 《多寿图》（齐白石作）

在风潇雨晦之时，齐白石闭门谢客，并在自家门口贴出"画不卖于官家"的声明，以此杜绝日伪人员的拉拢。这早已成为艺术界的美谈。他是从艰难生活中磨炼出来的艺术家，在日伪统治区的恐怖环境下，他保持了一位中国画家的艺术良知和气节。

齐白石（1864—1957），原名纯芝，字渭青，号兰亭，后改名璜，字频生，号白石、白石山翁、老萍、饿叟、借山吟馆主者、寄萍堂上老人、三百石印富翁。擅长中国画，工书法、篆刻。以花鸟、鱼虫见长，偶作山水、人物，笔墨雄浑老辣，色彩浓艳明快，所作鱼虾虫蟹妙墨天趣，花鸟落笔淳厚朴实，并以工笔虫类点缀，收放自如，成为一代宗师。

其实，齐白石与日本人尚有一些渊源，早期对日本人还是心存感激的。早在1922年，陈师曾应日本画界之邀赴日参加中日绘画联合展览会。在展览会上，他将齐白石的画的价格定得比吴昌硕还要高。日本人认为画虽好，但价格太高，于是委托在华的日本人在中国购买齐白石的画。陈师曾得此消息，立即电告国内，将国内所陈列的齐白石画

作的价格提高20倍。这样一来,展览会上的齐画全被日本人购去。为此,齐白石也由衷地感谢日本人对自己画作的抬爱。虽然对日本人持友好态度,但他心里始终坚守着一个中国人的底线。北平沦陷后,他不再将日本人当作可交往的朋友,为了避免日本人登门求画,他吩咐仆人将房门关上,从此闭门谢客,并在门上贴出告示:"凡是买画的,一律差代表办理,达官贵人恕不接待。"为了消减世界舆论,日本人推出"大东亚共荣"的政策,鼓吹"中日亲善",邀请北平社会名流和文人雅士以粉饰太平。在一次日本侵华头目的生日宴会上,齐白石被特邀到场作画,齐白石本来不想去,但一想,这正好是羞辱日本人的绝好机会。在宴会上,他提笔画了一只螃蟹(图7-36),随即落款:"看你横行到几时?"印毕,打道回府。

图7-36 《看你横行到几时》局部
(齐白石作)

为拉拢和引诱齐白石,日本陆军大将板垣征四郎亲自出面,并提出条件,只要齐白石愿意为"大东亚共荣"服务,他可以随时去日本观光定居,并加入日本国籍。齐白石愤而拒绝:"我是中国人,不去日本。硬要我去,可以把我的头拿去。"为此,他曾写下"寿高不死羞为贼,不羞长安作饿饕"的诗句,表现了高尚的民族气节和爱国精神。他曾在《自述》中写道:

> 我见敌人的泥脚愈陷愈深,日暮途穷,就在眼前,所以拿老鼠螃蟹来讽刺它们。有人劝我明哲保身,不必这样露骨地讽刺。我想:残年遭乱,死何足惜,拼着一条老命,还有什么可怕的呢?

在34位清末进士中,张书云、张元济、钟刚中、郭则沄、钱崇威、叶景葵、张海若等不畏强权,以各种方式表现出中国文人应有的情操。譬如光绪三十年(1904),进士张海若以"死"明志——在当地报纸上发讣告,并配发"死亡照片",以此来抒发国破之痛。

张海若(1877—1949),原名国溶,号修丞、侑丞。湖北蒲圻(今湖北江陵)人。光绪三十年甲辰进士。集书画篆刻于一身,以书法见长,擅作汉隶,间作人物画,创颖拓,朱砂斑驳,颇见奇趣,观之与真拓无异。1941年,为《宛平查氏支谱》题写书名。《旧都文物略》的书名也出自其笔。他也被誉为北京著名八分书法家。

抗战时期,是中国现代史上最为黑暗的年代。1943年,《贞松永茂》的问世,再现了中国书画艺术的高深和艺术家们的精神和品格。众多艺术家的人格修养都见证在《贞松永茂》之中。《贞松永茂》的出现,可以说是一种历史的巧合,赵氏花巨资遍请国内书画名家挥毫泼墨,为其母祝寿。其初衷是对其母"守贞之节"的褒扬和博取母亲的欢愉,以体现其奉若圭臬的"孝道",仅此而已。在那个"笔墨沉重"的年代,《贞松永茂》恰好给一些爱国艺术家提供了一个发声的机会。但是,也有一些书画家是冲着高额润格而来,他们按照主人的要求,分别以"福""禄""寿""喜"四吉作吉祥之图,

书颂德之语。在这些书画家中，其情操与品格可谓良莠不齐，有的艺术家甚至与日伪政府关系暧昧，过从甚密，丧失人格。但是，抗战时期，在日伪统治区的很多艺术家却以各种不同的方式，拒绝日寇的拉拢和引诱。譬如梅兰芳蓄须明志，隐居上海，闭门谢客，以作画营生，断然拒绝在日军铁蹄下登台演出，表现出一个艺术家大义凛然的民族气节，为世人所敬仰。

1934年，台湾籍画家王悦之（1894—1937），以中国画的表现形式，创作了《台湾遗民图》（图7-37）和《弃民图》（图7-38），控诉日本侵略者给中国宝岛台湾和东北三省造成巨大民族灾难的罪恶。《台湾遗民图》描绘了三位妇女祈祷台湾人民免遭战火带来的痛苦。中间的一位妇女手捧地球模型，意喻世界之大，不知何处才是她们的归宿。此作融中西绘画于一体，赋予一定的装饰趣味。《弃民图》描绘了九一八事变后东北同胞的流亡生活。此画采用立轴式的形式，再现了中国传统文化在日本的铁蹄之下，面临被其"同化"的危险。这是画家的忧患意识，同时，也是对国人的警醒。

图7-37 《台湾遗民图》
（王悦之作）

图7-38 《弃民图》
（王悦之作）

在日伪统治区的上海，值得一提的是以画笔作"投枪"的朱宣咸（1927—2002，又名浙人，浙江台州人）。在上海期间，他创作了大量的表现在日本帝国主义铁蹄下，

第七章 延安、重庆、日伪占领区三方政治势力影响下的美术活动

人民饱受生活痛苦的木刻版画作品，如《战火》《血与泪》《为了孩子，为了生存》（图7-39）等。1940年年初，朱宣咸由浙江来到上海，全身心地投入到鲁迅所提倡的新兴木刻运动这一划时代的美术创作中，他说：

> 我很快地被先生所倡导的新兴木刻运动所吸引，当读到著名版画家杨可扬的《新艺术散谈》，书中论述了新兴木刻运动产生与发展的必然性，艺术家必须站在时代的前列，艺术必须属于人民大众以及写到他自身的坎坷经历。这些在我思想上引起了巨大的共鸣，从此就下决心也要从事木刻创作。①

图7-39 《为了孩子，为了生存》（朱宣咸作）

他以辛辣的刀刻语言，从不同的角度反映出当时社会的黑暗与强权下的无奈。他的艺术之路与人民大众产生强烈的共鸣，并站在时代的前列，发挥"投枪"和"匕首"的作用。他的木刻版画《为了孩子，为了生存》无情地揭露了日本帝国主义给中国人民带来的深重灾难。此作将中国传统的绘画线条融入西方的创作理念，形成了中西绘画结合、传统与现代交融的艺术特色，并具有强烈时代感。在上海最黑暗的年代，他自学木刻版画，并以它为斗争武器，始终战斗在抗日斗争的前沿。他创作的一大批揭露日本帝国主义侵略暴行的木刻版画作品，是中国美术家在日占区向日伪美术宣传发出的战斗号角，对唤醒日伪统治区的人民具有极为重要的反"同化"宣传作用。

① 林木：《从投枪匕首到纯情艺术——论朱宣咸的木刻版画艺术》，载《美术观察》1999年第1期。

第八章 解放战争时期开放的美术视野

中国红色美术经历了大革命时期、苏区时期的奠基和长征、抗战两个最为艰难时期的熔铸，已经有了长足的进步和发展，当它作为整个解放事业的重要组成部分时，红色美术的宣传和创作已经具备了相应的物质条件。随着解放区的不断扩大和巩固，它的创作形式、内容等也变得更为广泛，视野更为开阔，并进入了一个崭新的阶段。

一、黎明前国统区的美术呈现

抗战胜利后，中国共产党站在人民的立场上提出"人民民主专政的各民主党派组成的联合政府"的政治主张，遭到国民党的强烈反对和抵制，且其不顾人民的根本利益，悍然发动全面内战。于是，一场反饥饿、反内战、争民主的爱国民主运动在国统区骤然兴起。内战爆发之前，国统区的进步美术家们站在正义的立场上，继续发挥美术的战斗作用。

1. 肩负历史责任的美术家

1945年8月14日，日本政府照会美、英、苏、中四国政府，宣布接受《波茨坦公告》。8月15日，日本天皇裕仁发表并广播《停战诏书》，正式宣布日本无条件投降。这是中国近代以来抗击外敌入侵第一次取得的民族解放战争的完全胜利。在这场伟大的抗日民族解放战争中，不论是延安及各敌后抗日根据地的红色美术家，还是国统区、日伪统治区的进步美术家，都怀着强烈的斗争意识，将画笔、刻刀作为斗争武器，勇敢地站在抗战的前列，成为抗日战争中一支特殊的队伍。他们在严酷的斗争环境中，担当起抗日救亡的责任，为抗日战争的全面胜利做出了卓越的贡献。抗战胜利后，红色美术家们仍继续战斗在解放战争的前沿，续写现代美术史上新的篇章。

1946年元旦，在延安和重庆两地同时举办了具有现实意义的木刻联展。此次展出的木刻作品反映了两种不同的社会生活面貌和来之不易的反侵略战争的胜利，使广大民众增强了为和平、民主、自由而斗争的决心和勇气。反对内战、反对独裁统治的呼声日益高涨。这次联展活动不仅增进了两地木刻家们的了解与交流，而且促进了解放战争时期的版画创作和发展。

1946年1月10日的政治协商会议召开前，聚集在重庆的木刻版画家丁正献、王琦、

陈烟桥、刘铁华、刃锋、陆地、王树艺等参加了政治协商会议文艺界促进会，并与在渝的漫画家共同起草致会议书。会议书中提出"反人民的内战立刻停止""主张联合政府应迅速成立""废止出版审查制度""废止展览、陈列、张贴之限制"，要求"写生、摄影之自由"等。国共和谈破裂后，国民党不容共产党创办的《新华日报》在重庆存在，制造了捣毁《新华日报》营业部事件。为此，他们在抗议书上公开谴责其暴行。

1946年5月，中国木刻研究会改名为"中华全国木刻协会"，并由重庆迁往上海。7月，中华全国木刻协会在上海进行改选，李桦、王琦、陈烟桥、野夫、杨可扬等当选为常务理事，并于8月15日出版《木刻艺术》会刊杂志。9月18日，"抗战八年木刻展"在上海隆重开幕。此次展出的木刻作品共有897幅，其中包括单幅木刻作品和连环画木刻作品。一些画集、杂志等木刻运动史料也被陈列在展厅。这次木刻展览可以说是抗战期间中国新兴木刻创作的一次大检阅。北平、上海等十余种报纸开辟副刊，对这次展览做特别介绍。中华全国木刻协会在《木刻艺术》《新华日报》《文汇报》上，发表了《木刻工作者在今天的任务——抗战八年木刻展告全国木刻同志》。在此文中，分析了当时的形势和木刻工作者所面临的任务，并向木刻工作者发出了继续战斗的动员令：

> 木刻工作者既然是以人民意志为意志，那么今天的工作方向，自然也应以人民的要求为方向——也就是争取和平民主的方向。
>
> ……
>
> 木刻工作者要用刻刀一般锐利的眼光去区分它（民主）的真伪，而且还必须以刻刀去戳穿假民主的面孔。
>
> ……
>
> ……不管是个人的前途也罢，协会的前途也罢，如果顽固分子不打倒，全面内战不停息，国事问题不解决，和平民主不实现，一切都将归于幻灭的。
>
> ……为了新兴木刻艺术事业，为了全中国人民的解放，我们不能不要求全国每一个木刻同志，以钢刀作武器，以木板作盾牌，向敌人的最后一道防线，作一次猛烈的冲锋。①

国民党的倒行逆施引起了各民主党派和广大人民的强烈愤慨。历史选择了共产党，生活在国统区的广大木刻工作者也深刻地体会到只有共产党才能救中国。因此在解放战争中，版画工作者仍以不懈的努力，战斗在革命美术的最前沿，以大无畏的革命精神和犀利的刀锋，戳穿国民党假和平、真内战的阴谋。

早在1945年11月5日，中共中央就号召"全国人民动员起来，用一切方法制止内战"。当时地处西南的昆明各界人士首先行动起来，投入这场反内战、争民主的运动之中。11月19日，郭沫若、沈钧儒等各界代表500余人在重庆举行陪都各界反内战联合会成立大会。大会号召国统区的人民反对国民党的内战政策，反对美国干涉中国内政。

① 中华全国木刻协会：《木刻工作者在今天的任务——抗战八年木刻展告全国木刻同志》，载《新华日报》1946年9月20日第2版。

11月25日，昆明几所大学的学生自治会在西南联合大学举行时事晚会，吴晗、周新民、闻一多等参加了讨论会，到会者有6000多人。费孝通、伍启元、钱端升、潘大逵等就和平民主、联合政府等问题做了讲演。在晚会进行中，国民党当局采用掐断电线、鸣枪、放炮等手段试图阻挠。为此，费孝通在讲演时激动地说："不但在黑暗中我们要呼吁和平，在枪声中我们还是要呼吁和平！"与会者高呼："用我们的声音来反对枪声！"大会在反内战歌声中结束。

1945年12月1日，云南大学、中法大学等校3万余名学生为反对内战和抗议军警暴行，宣布总罢课，并提出"立即停止内战、撤退驻华美军、保障人民民主权利、建立民主的联合政府"等口号。学生自治会组织了100多个宣传队上街宣传，遭到国民党当局的残酷镇压，许多学生被特务殴打和追捕。同一天，西南联合大学工学院、西南联合大学附中、南菁中学的师生也遭到特务的殴打，总计死亡人数4人（于再、潘琰、李鲁连、张华昌），重伤29人，轻伤30多人。这就是震惊中外的"一二·一"惨案。在将近一个半月的公祭时间里，约有15万人次、700多个团体参加祭奠。重庆、成都、上海等近20个城市的学生、民主党派和各界人士也为"四烈士"举行追悼大会，并以示威游行等方式声援昆明学生。《新华日报》《解放日报》为此发表社论和文章，陕甘宁边区也举行群众集会支援昆明学生。一个以学生运动为主体的反内战、争民主的运动席卷了整个国民党统治区。

1946年夏，全面内战爆发，人民又被卷入战火的灾难之中。国统区的工人、青年学生、知识分子和不少版画家掀起了声势浩大的反内战、反饥饿、争民主的民主运动，但同样遭到国民党当局的镇压。一些版画杂志被停刊，许多木刻家被列入黑名单，甚至被追踪、被逮捕。在这种恶劣的环境下，有的木刻家转入"地下"或辗转到香港等地。但是，他们不论走到哪里，都没有放下手中的刻刀，仍以不同的方式坚持战斗。

在北平、上海、南京等地，木刻运动始终与学生运动紧密结合在一起。这一时期的全国木刻展基本上都是在各大专院校内巡回展出，并激发了学生反内战、争民主的热情。有的学校还成立了木刻组织，并印发了大量的木刻宣传画，散发到城市的每个角落，充分显示出木刻所具有的战斗功能和武器般的作用。

2. 国统区的美术战线

抗战胜利后，国统区的美术家们以各种方式参加民主运动和社会活动，并在"旧政协"期间，宣布木刻协会和漫画协会复会。他们坚定地站在民主队伍的前列，为"和平建国纲领"而奔走。随着政治重心的转移，吴作人、张乐平等在上海参与组织成立了上海美术作家协会，从而建立了美术界的统一战线，用于对抗以国民党为代表的御用美术家成立的"上海市美术会"。1946年，张乐平的《三毛从军记》在上海《申报》上发表，引起轰动。1947年，《三毛流浪记》在《大公报》连载。该作品大胆地揭示了深刻的社会矛盾，引起了社会的强烈反应。此时，北平的进步画家也组织成立了北平美术作家协会，与国民政府美术团体形成对立。抗战胜利后，上海的漫画工作者在上海美术

作家协会的领导下，利用一切可以利用的报纸杂志，扩大宣传中国共产党"建立民主联合政府"等和平建国的政治主张，并对美帝国主义和官僚资产阶级在国统区制造的新的罪恶给予抨击，使国统区的人民及时地了解到国共两党所代表的不同阶级利益的实质。广大民众清醒地认识到，只有坚持中国共产党的政治主张，和平统一的愿望才有可能实现。随着内战的全面爆发，国民党的白色恐怖逐渐弥漫了整个上海。他们禁锢了一切进步的美术活动，白色恐怖下的漫画工作者自然成为他们关注的主要对象。在这种情况下，漫画家们在创作揭露题材作品时，选择了避重就轻的宣传方式，通过对贪腐官员的攻击来反映当局统治层的黑暗，从而隐晦地攻击对象，避其锋芒。在反内战、反饥饿、争民主的群众运动中，漫画工作团的美术工作者秘密绘制了一批以反内战、反饥饿、反压迫、争民主为题材的漫画作品，在上海、南京、杭州等各大学和专科学校巡回展出。最后，国民党当局发现后，令特务前往撕毁展览作品，并有3名学生被捕入狱。

在白色恐怖下，中华全国木刻协会显示出了坚强的组织性。1948年10月，该协会编辑出版了《中国版画集》，由上海晨光出版公司出版。该画集编入了木刻版画97幅，所反映的题材主要是抗战胜利后人民大众生活的各个方面，但更多的是从不同的角度，揭露国统区的黑暗以及黑暗下人民生活的苦难与无奈。1946年，朱宣咸在上海加入中华全国木刻协会。他在1946—1949年中，创作了一系列反映国统区人民苦难生活的木刻作品，如《拣煤渣》《晚餐》《相依为命》《狗》《作片刻休息》《母与子》等。这些作品猛烈地抨击了国民党当局维护资产阶级利益、视子民为草芥的反动嘴脸，充分表达了作者鲜明的阶级立场和政治观点。《相依为命》（图8-1）是一幅意义深刻的现实主义版画作品，深刻地反映了那个时代民众的

图8-1 《相依为命》（朱宣咸作）

苦难和社会的不平等。朱宣咸的作品对唤醒民众团结起来，反对国民党蒋介石的独裁统治，起到了极为有效的宣传作用。

不仅如此，中华全国木刻协会的美术家们在"反饥饿、反压迫、反内战、争民主"的学生运动中，一直与学生联合会保持着紧密联系，为学生刻宣传品，指导学生学习复制印刷技术，帮助学生成立木刻研究班等，并在学生中培养了一批木刻骨干人才，使他们成为进步美术运动的一股新生力量。

在学生运动的影响下，美术院校的学生勇敢地走出教室，参加到学生联合会的队伍中。他们将自己所作的宣传画扛出来，和同学们一起并肩战斗。他们中间有的人被特务殴打，有的人被逮捕入狱。但是，当局的这些恐怖手段不仅没有使学生退却，相反，把他们锻炼得更加团结和勇敢。许多进步学生出于学校的压力和特务的恐吓，纷纷投奔到

解放区，为中国人民的解放事业贡献自己的青春。

在国统区的一些主要城市，只要有进步的美术活动，就会有各种方式的政治迫害，许多美术家被迫离开自己所居住的城市，来到香港。他们在香港组建了"人间画会"，继续从事进步美术宣传活动。但是，也有少数画家为了追求个性的表现，忽视了作品的严肃性而成为形式主义的代言人。毛泽东的《目前形势和我们的任务》发表后，人民解放战争的进程势不可当，一个"建立新民主主义中国"的时代号角已经吹响。在毛泽东这一报告的感召下，各民主党派也纷纷投入到迎接新中国的历史洪流中。此时的"人间画会"在总结前阶段工作时，对美术作品的严肃性进行了深刻的检讨，并确定了今后的工作方向。经过几个月的整顿，画会凝聚了力量，增强了信心。当人民解放军胜利渡江的消息传到香港时，画会立即成立了两个工作大队，一队去上海，另一队留在华南迎接解放。

3. 上海美术宣言与广州巨幅画像

图8-2 "美术工作者宣言"
（1949年，上海）

1949年5月27日，上海解放。5月28日，刘开渠、张乐平、陈烟桥、朱宣咸、郑野夫、杨可扬、庞薰琹、赵延年等美术家代表以上海为中心的进步美术力量，签署了迎接解放的"美术工作者宣言"（图8-2），史称"上海美术宣言"。5月29日，该"宣言"在上海《大公报》发表，主题是"为人民服务"，提出国统区美术工作者决心"为人民服务，依照新民主主义所指示的目标，创造人民的新美术"。它标志着国统区的美术从此翻开了历史性的一页。

"上海美术宣言"的参与者有杨可扬和赵延年等。杨可扬（1914—2010），1937年师从马达学习木刻版画，后加入中华全国木刻界抗敌协会，从事进步木刻活动，代表作有《江南古镇》《上海您好》《乡间四月》等。赵延年（1924—2014），浙江湖州人，擅长木刻版画，早年毕业于广东省立艺术专科学校美术系，1941年参加中华全国木刻界抗敌协会，主要作品有《鲁迅先生》《负木者》《起来饥寒交迫的奴隶》等。这些美术家长期在国统区从事进步美术活动，不论是在抗战时期还是解放战争时期，他们都始终旗帜鲜明地站在革命美术的立场上，创作了大量无愧于这个时代的美术作品。

参与"上海美术宣言"的美术家们，他们的作品都具有一定的开拓性，他们的艺术成就绝不是单纯在风格和技法上努力的结果，而是历史上一个时代精英的聚会。他们为了寻求共同的革命理想，不分艺术种类地走到了一起。这里需要着重提及的是雕塑艺

术家刘开渠。

刘开渠（1904—1993），原名刘大田，安徽萧县（今淮北市杜集区）人，中国现代雕塑奠基人。1928年留学法国，入巴黎高等艺术学校学习雕塑。1933年回国任杭州艺术专科学校雕塑系主任。1945年，他创作的大型浮雕《农工之家》《李家钰骑马铜像》成为中国现代雕塑史上第一次表现农工题材的优秀作品。《农工

图8-3 《农工之家》（刘开渠作）

之家》（图8-3）不仅表现出他对田园生活和未来新世界的向往，而且还体现出他的艺术倾向发生了明显的转变，开始关注工农题材的创作。此作成为他雕塑创作的转向标志。

另外，当时留在华南迎接解放的美术家们在1949年11月7日创作完成了毛泽东主席像（图8-4），并悬挂在广州爱群大厦上。参与创作的人员有美术家关山月、王琦、阳太阳、黄永玉、张光宇、张正宇、杨秋人、廖冰兄等，美术理论家洪毅然及作家于逢也参与其中。此作高27米，宽9米，如此大的画幅为世界罕见。因为广州解放的时间是1949年10月14日，美术家们要在如此短的时间内，完成这一巨制不是一件容易的事情。难度在于它是一个集体的创作，每个人都有自己的想法和思维，对笔墨、色彩的感觉也不一样。最棘手的事情还不只这些，因为在这个创作集体中，美术家们的专长都不尽相同。关山月的专长是中国画，王琦的专长是木刻版画，阳太阳、杨秋人擅长油画，廖冰兄、张光宇、张正宇以漫画见长，而黄永玉（1924—　）的画风却是不拘一格，且他的画具有强烈的个性色彩，画种涉及版画、中国画和油画。而当时这幅作品却是以版画为主。大家推选阳太阳、张正宇两人起稿，几易其稿后，虽仍有不同意见，但由于时间紧迫，因此很快定下最后一稿。由于画幅巨大，每次都有好几个人轮换着画，而且每每意见相左，给创作带来诸多意想不到的问题。为了解决这一矛盾，美术家们最后决定统一思想，形成合力，并树立起集体创作的意识，着力摒弃个人创作风格，使画面的笔墨、色彩达到高度的统一，最终仅用10天就完成了这一巨制，而且整幅画面犹如一人所绘。此作不论是尺寸的大小，

图8-4 毛泽东主席像（集体创作）

还是风格的统一,在当时都可以说是世界之最。这是国统区的美术家迎接华南全境解放的最好礼物。

二、东北解放区的美术现象

1945年8月,中国人民取得了抗日战争的伟大胜利。当时,东北有抗日联军根据地和八路军所控制的接壤地带,即华北抗日根据地的辽宁省、察哈尔及热河省的一部分地区,而东北的其他地区对于国共两党来说还是一片"真空"地带。因此,在抗战胜利结束的最初时间,1945年11月,不少美术家和延安鲁艺的部分师生开始由延安挺进东北,服务于东北的解放战争。

1. 东北解放区美术的缩影——《东北画报》

随着内战的全面爆发,解放战争伊始,各解放区的美术活动的骨干力量仍是集中在部队。为了适应革命形势的发展和新形势的要求,解放区的美术宣传工作逐渐由部队转向地方、转向城市,服务于解放区广大农村的农民和城市的广大居民,并紧紧围绕解放战争的全过程,开展大规模的美术宣传活动。

从延安和其他解放区到东北的美术家有华君武、古元、张望、王大化、夏风、黄山定、王曼硕、沃渣、朱丹、张仃、刘迅、黄铸夫、赵域、洪藏、施展、丁达明、苏晖、苏光、安林等。随着鲁艺和其他解放区美术工作者的北上,东北解放区的美术宣传工作十分活跃。为了更好地在东北全境宣传中国共产党的方针政策,配合建立巩固东北根据地的形势发展,1945年11月,东北画报社成立。12月,在辽宁本溪出版了《东北画报》创刊号。

《东北画报》是一本集美术、摄影、文学于一身的综合性杂志。它的前身是原晋察冀抗日根据地的《冀热辽画报》,其工作人员基本上仍是原班人马。另外,从西北、华中解放区等部队抽调了一批美术、摄影骨干,又在哈尔滨、沈阳等地吸收了一批地方干部,充实到《东北画报》编辑部,有效地加强了《东北画报》的编辑和出版工作。当时的东北画报社已脱离部队编制,由中共东北局宣传部直接领导。古元、沃渣、王曼硕、夏风、黄山定、黄铸夫、丁达明、洪藏、苏晖、施展、安林、刘迅等先后来到东北画报社从事记者或编辑工作。

黄铸夫,1913年出生,广西合浦人,擅长木刻版画、漫画、中国画。1930年入广州美术专科学校学习油画。1937年后,参加抗日救亡活动。1940年后,筹划组织和领导了中华全国木刻协会。其间,发表了众多漫画和木刻作品。

丁达明与洪藏来自华中解放区,在《东北画报》任编辑和记者。中华人民共和国成立后,两人都从事电影发行工作。他们将战争年代的美术宣传经验移植于电影的海报宣传,宣传工作在思想深度上尽量通俗化,为新中国的电影进入有序的发行和放映做出

了很大的贡献。

1945年抗战胜利后，张仃离开延安，随军北上。1946年年初到达东北，任东北画报社总编辑，并主编《东北画报》《东北漫画》《农民画刊》等美术杂志。日本投降后，国民党在美国的支持下，运输了大量的部队进入东北，致使东北战事频繁。东北画报社也因为战事的不确定因素，由沈阳先后迁至本溪、通化、佳木斯。考虑到哈尔滨是全国解放最早的大城市，又是东北解放区的政治、经济和文化中心，于是东北画报社由佳木斯迁往哈尔滨。东北画报社在迁移途中，即使遇到战事，仍坚持出版工作。在1946—1948年三年时间里，《东北画报》紧密地配合了东北的解放战争，以及不同阶段的斗争和任务。其间，张仃和朱丹等人发起了东北解放的新年画运动。这一开拓性的新年画活动，对于扭转日伪统治时期殖民美术在东北的影响具有重要的现实意义。

1947年，张仃为东北画报社设计社徽（图8-5），第一次将工农兵形象组合在一起，形成了中共领导下具有代表性的歌颂符号，并为工农兵形象的设计组合提供了参考范本。

东北画报社还特邀华君武、张望等为美术撰稿人，特邀吴印咸、王家乙、李松涛等为特约摄影记者，特邀王阑西、白朗、刘白羽、严文井、萧军等为文学撰稿人。当时的东北画报社可以说是集中了全国解放区非常优秀的美术、摄影和文学方面的人才。

东北画报社的记者在东北解放区，本着"要适应战争形势发展的需要，坚持为战争服务，面向战地，面向战士和面向广大农民群众"的原则，不论资格深浅、名气大小，一律奔赴前线和农村进行采访报道。他们深入前线收集创作素材，有时甚至冒着生命危险和战士一起并肩战斗。例如，摄影记者郭春瑞就是在随军采访、拍摄攻克锦州的战斗中壮烈牺牲的。

在东北三年的解放战争中，《东北画报》根据形势发展的需要，先后进行过三次改版。第一次是1946年秋，东北人民解放军撤出东北各大城市后，画报社也随军撤往农村。这时画报社面临的主要任务是面向农村发动群众，因为这时的读者对象主要是农民，所编辑的内容要力求通俗，易于普及。画报的版本也改成单张和单行本两种。第二次改版是1947年春，东北人民解放军开始对国民党军进行反攻，为适应战争发展的需要，画报的服务对象由农村转向部队，直面战地和解放军指战员等。画报开本又改为16开单行本，以便部队战士携带和阅读。同时，把画报上曾经刊载过的美术作品编印成连环画册或通俗读物出版，发行至部队和城乡，极大地激发了部队指战员和人民群众的革命斗争热情。第三次改版是1948年

图8-5 东北画报社社徽（张仃设计）

秋，辽沈战役开始后，东北人民解放军歼灭国民党军主力 47 万人，东北全境获得解放。当时，画报社的工作重心由农村转向城市，转到恢复和发展工业生产上来。画报的主要读者是城市工人和其他劳动人民，内容有时也要兼顾农村的土地改革情况和解放军指战员的事迹介绍等，画报的开本又由 16 开的单行本改为 12 开的中型版本。

《东北画报》在东北的解放战争中，除了坚持编辑出版工作、配合斗争形势外，还开展了许多有关美术宣传活动的工作。在战略转移中，每到一地都要举办"解放区木刻摄影展览会"，有力地配合了东北解放战争各阶段的中心工作，及时讴歌了军民团结的友爱精神，反映了群众的思想愿望和各方面的先进事迹，在东北的解放战争中起到了有力的宣传和鼓动作用。东北解放后，《东北画报》便开始创建群众性的美术、摄影和文字通讯员的队伍，在美术、摄影和写作爱好者中发现人才，培养他们在这些方面的积极性。为了鼓励他们给画报投稿，《东北画报》开辟了"读者中来"和"习作"两个栏目。读者投稿踊跃，稿源不断。这些举措丰富了群众性的文化艺术活动。为了提高通讯员的业务水平，东北画报社先后举办了两期美术训练班和三期通讯员摄影培训班，学员有一百多人，并免费为各地的通讯员提供摄影胶卷，鼓励通讯员多摄影多投稿，全方位多视角地反映东北解放区的新面貌、新动向。在解放战争中，《东北画报》共发行了 300 多万份，其影响之广泛超乎人们的想象。实际上，《东北画报》已经成了许多连队的思想教育课本，对人民解放军指战员的政治思想教育、文化娱乐活动，以及人民群众对现实问题的关注起到了极为重要的作用。

1948 年，古元到东北画报社任美术记者，其间创作了木刻连环画《独胆英雄白志贵》、年画《农民踊跃交公粮》、木刻版画《破获地主武装》《恢复》《托坯》和套色木刻《人桥》《入仓》等美术作品，深受东北人民的喜爱。古元这时候的木刻版画无论在题材的选择、形式的处理还是刀刻语言上，都反映了其思想观念和绘画创作方面的变化，这也是解放战争时期东北特殊历史环境下塑造的结果。

图 8-6 《人桥》（古元作）

古元创作的套色木刻版画《人桥》（图 8-6）以横式画面构图，表现出英勇的解放军战士不畏严寒，跳入湍急的河流，用人体架起桥梁，解放军的大部队跨过"人桥"，迅速越河歼灭敌人。《人桥》以夜色为背景，炮火闪烁，将隆冬之夜激战的场面表现得极为壮观，烘托出人民解放军在战略大反攻中的英雄气概。此作构思巧妙，色彩对比强烈，刀法在粗犷中求细腻，炮弹爆炸的气浪与河面的微浪互为契合，衬托出人物的动感，为这一战斗场面赋予了艺术的内涵。此图在《东北画报》发表后，产生了极大的轰动效应。

东北画报社在东北人民解放战争的进程中逐步走向成熟,后来成为专门出版美术读物的出版机构。除了出版《东北画报》外,还出版了华君武的《一九四七年的政治漫画集》,在东北解放区发行了4万余册;《彦涵木刻选集》以精装本出版,初版印刷3000册,发行也较为广泛。东北解放区的美术工作者在东北解放战争中,创作了近150套连环画,后来选择了其中数十套连环画作品由东北画报社出版,发行量高达数百万册,对伪满洲国蛊惑民心的美术宣传产生了颠覆性的影响。

2.《东北漫画》的现实意义

1946年创刊的《东北漫画》在东北解放战争的进程中,扮演着政治与时事学习教材的角色。延安漫画家华君武等在抗战胜利后被调往东北解放区工作。华君武曾在东北日报社担任中共党支部书记,暇时仍从事漫画创作,经常在《东北日报》上刊登自己的漫画作品,有时也在《东北画报》《东北漫画》上发表。为了揭露国民党蒋介石假和平、真内战的真实面目,他创作了漫画《磨好刀再杀》(图8-7)。此作描绘的是蒋介石在"和平方案"的烟幕下,表面上是停止内战,寻求

图8-7 《磨好刀再杀》(华君武作)

和平,背后却在磨刀霍霍,大开杀戒。漫画中,蒋介石太阳穴上贴着的四方形药膏形象地描绘出此时的蒋介石已深感头痛而又欲罢不能。为此,华君武被列入国民党特务机关的暗杀名单,其罪名是"侮辱领袖"。

华君武的漫画作品具有深刻的思想内涵和政治敏锐度。面对国民党发动的全面内战,为了东北的解放事业,华君武创作了不少揭露国民党蒋介石反共反人民面目的漫画作品,将现实主义的表现形式化作具有战斗力的武器。当时人民解放军的许多连队把他的漫画作为政治时事的学习教材,由此可见,他笔下的漫画作品隐藏着强烈的斗争意识。

在东北解放区,苏光①在《东北漫画》等杂志上,发表了不少揭露国民党实行黑暗统治的漫画作品。例如,他于1948年创作的《灾星图》(图8-8),借用民间年画(门神)的创作手法,揭露了国民党在发动全面内战时,蒋、宋、孔、陈四大家族一手遮天,垄断中央银行、中国银行、交通银行、农民银行等国家经济命脉,以及大发国难财的罪恶。他们的贪婪带给穷苦大众的只能是骷髅和骨头。此作旗帜鲜明地揭露了四大家族靠压榨中国劳苦大众来成就他们的财富,而这最终将导致他们灭亡的命运。

东北解放后,新建的东北电影制片厂从建厂时开始就注重美术电影的摄制工作。电影厂设有卡通股,股长为马燕秋,负责规划、创作和摄制美术电影片。为配合解放战争

① 苏光(1919—1999),原名张树森,山西洪洞县人。1938年参加革命队伍,1940年入延安鲁艺美术系学习。抗战胜利后,到晋西北解放区工作,任《晋绥日报》总编辑,后调往东北解放区工作。

而创作、摄制的木偶故事片《皇帝梦》是该厂摄制的第一部木偶故事片。在东北画报社和东北漫画社的协助下，此作由陈波儿任导演，方明任造型和动作设计。影片以漫画化的木偶造型，以幽默和辛辣的讽刺笔法，揭露了国民党蒋介石召开"国民代表大会"以讨得美帝国主义的援助，这只不过是枉费心机的垂死挣扎，蒋介石的"皇朝"统治行将覆灭已是历史必然。影片表现出人民的心声和渴望和平的愿望，因此，在解放区放映时，受到广大民众的热烈欢迎。随后，东北电影制片厂又拍摄了第一部动画片《瓮中捉鳖》。影片的主题与《皇帝梦》较为相近，表现了在中国人民解放军的强大攻势下，蒋家王朝已面临覆灭的命运，而蒋介石已成"瓮中之鳖"，无处遁逃。影片在

图 8-8 《灾星图》（苏光作）

解放区放映，广大民众无不欢欣鼓舞。

1949 年 4 月，东北电影制片厂由鹤岗迁往长春，同年 7 月，影片厂成立美术片组，有专业美术人员 20 余人，由漫画家特伟任组长。此时，东北电影制片厂开始筹备摄制童话题材动画片《谢谢小花猫》，并着手开始对美术电影放映和发行的研究工作。《谢谢小花猫》放映后，孩子们特别喜爱，感到特别新奇，影片深受孩子们的欢迎。

《东北漫画》虽然早已成为人们的记忆，但它与中国美术电影的形成和发展有着密切的联系，对美术电影事业的发展有着特殊的贡献。

3. 东北土地改革运动中的美术创作

抗战胜利后，东北地区成为国共两党竞相争夺的重要区域，能否得到东北广大民众的支持，对中国共产党能否在东北站稳脚跟，"建立巩固的东北根据地"，以及解放东北全境，都具有十分重要的现实意义。中共清醒地认识到要在东北站稳脚跟，首先必须发动群众、依靠群众和争取群众。做好这项工作的前提是进行土地改革，因为土地问题一直以来都是农民最为关切的事情，也是中国共产党建立新的社会秩序及赢得战争胜利的关键所在。由于日伪统治东北长达 14 年之久，东北农民长期受到压制，并极为渴望拥有土地。而东北敌后抗日根据地的开辟为当时的土地改革创造了一些有利的条件。为了解决各解放区对土地改革实施的需要，中共中央于 1946 年 5 月 4 日发出了《关于清算、减租及土地问题的指示》（也被称为《五四指示》）。《五四指示》下达后，各解放区认真贯彻、执行了这一指示，在土改工作中积极发动群众开展反奸、减租减息、退租退息的斗争。农民很快从地主、豪绅、恶霸、汉奸手里分到了很多土地。为开辟和推动东北解放区的土地改革运动，文艺界的许多艺术家也投入到这场轰轰烈烈的土地改革运

动中，并创作出许多关于土地改革的优秀文艺作品。如周立波在松花江元宝屯参加土改工作时，深入群众，调查研究，于1948年完成了他的长篇小说《暴风骤雨》。这部作品以作者的亲身经历，以满腔热情和质朴的表现方法，讴歌了东北土地改革所取得的重要成果，是我国现代文学史上较早反映农民翻身解放的史诗性作品，与丁玲创作的《太阳照在桑干河上》一起，成为土改小说中的经典之作。

1947年，木刻家古元到黑龙江省五常县周家岗村参加土改工作时，创作了《烧毁旧契约》《发新土地证》和《斗地主》等木刻版画作品。《烧毁旧契约》（图8-9）刻画的是东北某地的农民在土改中烧毁旧契约时的场景，表现出人们欢快的情绪在熊熊燃烧的火焰中相融与升腾。《发新土地证》（图8-10）则表现出农民分到土地后的喜悦心情，他们纷纷来到村公所领取属于自己的土地证。领证的人们把村公所堵得水泄不通，踊跃、等待、交流、兴奋尽显其中。此作刀法成熟，将复杂的线条做了多样化的处理。画面中，在写着"耕者有其田"的墙顶上站岗的民兵显得异常安静，注视着前方。这"动"与"静"所形成的对比使这种构思感人而热烈。这幅作品将土地改革的胜利成果置于图像之中，产生了极好的宣传效果。《斗地主》在构图上几乎不做留白处理，将地主的头部刻画成老虎的嘴脸。在愤怒的人群中，有人举起拳头欲砸向地主。不绝于耳的声讨使原本盛气凌人的地主瘫软倒在地上，画面充满了斗争的张力。此图构成一个圆团图形，象征着受尽压迫的农民团结起来和地主老财做斗争。这种人物表情的刻画与周立波《暴风

图8-9 《烧毁旧契约》（古元作）

图8-10 《发新土地证》（古元作）

骤雨》中斗地主的场面甚为契合。艺术家的思想共鸣来自对东北土地改革运动的深层理解。

1943年，古元在参加陕北边区土改工作时创作的《减租会》刻画了农民和地主面对面地进行减租斗争。一面是农民要求地主减租减息，愤怒、说理、算账与交头议论的人群正在与地主进行减租减息斗争。另一面是被围在中间的地主，他一手抚胸，一手指天，非常激动地替自己辩解。众多的人物形象在画面中张弛有度，表现出"减租会"进行得有理有节。此作与《斗地主》堪称姊妹之作。古元在这一时期创作的作品都是他参加土改工作队的切身感受。在那个时代，他将文字语言转换为刀刻图像的叙事语言，经复印后广为传播，使广大的农民更为直观地了解到土地改革运动不仅给他们带来了生活的希望，而且对提高农民的阶级觉悟起到了极为重要的唤醒作用，加速了社会变革的进程。这种直接与广大农民对话的叙事效果是其他艺术形式都难以达到的。

三、各解放区美术活动掠影

解放战争时期，中国共产党和它领导的人民军队在原有的各抗日民主根据地的基础上逐步发展和壮大起来，形成了以互助经济为基础的各解放区。这些解放区也成为中国共产党夺取全国政权的大后方，在其文化建设领域，美术仍占据着十分重要的地位。在解放战争的4年中，中共领导下的美术活动遍布各解放区，如东北解放区、华东解放区、中原解放区、西北解放区等。东北解放区的美术活动前文已有论述，故在此不再赘述。

1. 华北解放区的美术特质

华北野战军是由原晋察冀和晋冀鲁豫两个抗日根据地的八路军发展壮大起来的。这两个抗日根据地的美术工作者后来也随军转入华北野战军。华北野战军组建之后，东北画报社为支援华北的解放事业，派出了部分美术家到华北解放区，从事该地区的美术宣传工作。如《东北画报》为配合平津战役的宣传攻势，创作了相关内容的宣传画数十种，并印制了40余万份带到关内。其中，还印有毛泽东、朱德等中共领袖肖像，到处张贴宣传。

为适应新形势发展的需要，华北野战军美术活动的中心工作分为两个方面：一是通过美术宣传活动，强化对部队进行新形势、新任务的教育；二是面向解放区的广大群众，宣传中国共产党和中国人民解放军的方针政策。为此，华北野战军宣传部根据这两个工作中心的重点，将华北野战军的美术力量分为两部分：一部分留在部队深入前线开展工作，另一部分安排到地方参加农村土地改革运动。

1946年，蔡若虹在任《晋察冀日报》编辑期间，走访了不少贫雇农阶层。他深入观察、体验社会底层的农民生活，在山西农村参加土改工作时，创作了漫画组画《苦从

何来》。《苦从何来》由 26 幅作品组成,分为三组,其内容分别是"没有土地的人们""苦从何来""心里的疙瘩解开了"。这三组漫画形象地勾勒出 20 世纪 40 年代中国北方农民在革命大时代到来前的心理变化。在他们身上,既有旧时代的精神创伤打下的思想烙印,又有新时代到来时萌发的谋求解放的思潮涌动。《苦从何来》所作的人物神态生动,笔法流利劲健,堪称蔡若虹漫画作品之代表。《苦从何来》发表后,对解放区的土地改革运动起到了前所未有的宣传和教化作用。彦涵随土改工作队深入生活时,先后创作了木刻作品《控诉》《和地主算账》《分粮图》《汉奸伏法》《豆选》等,多视觉地反映了华北解放区的土地改革运动。《和地主算账》的构思和人物形态的处理,打破了以往在村公所或外面空地召开斗争大会的程式化安排。为了更好地渲染斗争的气氛,彦涵将清算大会的场地直接选在地主家里进行。地主的华贵住宅和家里体面的陈设,更加激发起贫苦农民对地主阶级的仇恨。画面刻画的是农民拿着地契,一笔一笔地和地主老财算账,有的将地契放在地上等待,有的在桌上拨打算盘核对账目,有的妇女抱着小孩前来参加算账,人物的情绪和神态被刻画得入木三分。而其中最为引人入胜的作品,是彦涵于 1948 年创作的《豆选》(图 8-11)。在此作描绘的村长选举过程中,彦涵安排了一个细节:一妇女弯腰小心翼翼地捡起失落在地上的豆子。这一细节的刻画表现出这位妇女对自己民主权利的珍视。由于当地的农民大多是文盲,所以选举当天,在村公所里摆放一张长条桌子,每个候选人背靠桌子站立,在其身后都放有一只空碗。选举开始后,选民排好队,在经过桌子时,在自己中意的候选人的碗里放上一颗豆子。对于这样的民主选举,农民在投

图 8-11 《豆选》(彦涵作)

下自己手中的豆子时,其表现还是比较认真的。彦涵在参加土改工作队时亲身经历了一次村民选举活动,《豆选》就是根据这次选举而创作的木刻作品。新中国成立后,彦涵将这幅木刻作品复制成大幅油画,作为一种民主制度的象征,展示在众人面前。彦涵的《分粮图》采用中国画的构图方式,探索新兴版画创作中的民族特色。画面从土地改革成果中的一个侧面——分粮,表现出广大农民的喜悦之情,并充分说明了只有在中国共产党领导下的土地革命才能从根本上解决农民的土地问题,"耕者有其田"才能落到实处。华北解放区的《人民日报》《新大众》《工农兵》《北方》等报纸杂志都曾发表彦涵这一时期的木刻作品。

在华北解放区,深入前线的画家们因地制宜,设计出一种图文结合的"门板报",即用一块可以在战壕里方便移动的门板,由指战员编写作战心得、体会、感想等,再由画家作插图或阵地速写。这种形式对战斗中的指战员起到了意想不到的鼓动效果。1948年秋,在华北新华书店和华北大学迁往石家庄时,两个部门的美术工作者为适应新形势

的需要，联合组建了大众美术社，专门从事新年画的创作和出版工作。其间，创作出《参军》《娃娃戏》和《打老蒋》等30多种新年画，印制60余万份，于1949年春节广为发行，受到群众的普遍欢迎。后来，画家马达等在华北解放区的《人民日报》上创办了《人民日报》画刊，专门刊登解放区和前线创作的美术作品，影响颇大。另外，木刻家力群等在华北解放区编辑出版的《人民画报》半月刊，对丰富和加强华北解放区的美术出版具有十分重要的作用。该画报创刊于1946年1月，1947年5月停刊，共出33期。《人民画报》的读者对象主要是华北新解放区的农民，以发表连环画为主，其他美术作品为辅，因此文字内容较少，主要是美术作品。为吸引读者的眼球，该画报的许多作品均采用三套色印刷，受到读者喜爱。

在华北野战军中，有一种新型的美术活动开展得相当活跃，那就是七纵队七师开展的"兵画兵"活动。针对广大战士文化水平不高而又普遍喜欢绘画的现象，七师政治部编印出版了《战斗画报》《行军快报》等报刊。这些报刊主要用于发表战士的绘画作品，不仅如此，各连队也有自己的小画报，而且种类繁多。战士们的绘画作品基本上能够在各自连队的小画报上刊出。他们在画报上表决心，画战友的英勇事迹，在"打倒蒋介石，解放全中国"的誓言中，创作了无以计数的"兵画兵"的美术作品。这些作品除了在报刊上发表外，有的还被放大，画成壁画。有的战士干脆直接在墙上作壁画。有一幅很受战士们欢迎的宣传壁画，画的标题是"天长，地长，没有我的腿长"。该画描绘的是人民解放军战士怀着解放全中国的崇高理想，在解放战争的急行军中，坚持用自己的两条腿跑过敌人的汽车轮子，赢得了战争的胜利，表现出革命战士的英雄主义气概和克服困难的勇气。这一创意引起了部队各级党委和领导的重视，于是"兵画兵"的美术活动在各连队如火如荼地开展，留下了不少感人的作品，如连环画《吕大嘴千里找部队》《班务会》《活捉反动头子》《课余时间帮助群众秋收打庄稼》等。这些画作无不反映出人民解放军坚定的无产阶级革命信念和团结友爱、发扬民主的优良传统，以及活捉敌军将领的快乐心情和军民团结的感人场面，在人民解放军指战员中产生了极为深远的影响。

图8-12 《吕大嘴千里找部队》
（"兵画兵"作品）

连环画《吕大嘴千里找部队》（图8-12）以其质朴的线条、天真而浪漫的构图，描绘了某连炊事员吕大嘴千里找部队的感人故事。从掉队、迷路、问道，到赶上部队，给战友们煮好饭菜，虽然路途遥远又多曲折，但吕大嘴凭着坚定的革命信念，克服重重困难，最终赶上了自己的部队。这样一个看似平淡无奇的故事却蕴含着一种坚韧不拔、不达目的誓不罢休的精神内核。同样，宣传画《班务会》描绘了人民解放军一个连队的"班务会"，表

现出战友们发扬民主、团结友爱、相互帮助的集体意识,画面以小见大地体现了人民军队与生俱来的民主作风和阶级友爱是克敌制胜的法宝。

华北野战军为使"兵画兵"活动得到进一步的开展和提高"兵画兵"的创作水平,各纵队利用战斗休整时间,连续开办了几期美术训练班,把各连队"兵画兵"的积极分子集中在一起,根据战时的需要,以10天或15天为一期,由军部和师部的美术干部担任教员,讲授绘画的基本知识,如笔法、构图、透视和人物的身体动作、脸部表情等。这对提高战士们的绘画水平有很大的帮助。仅七纵各师就举办了4次美术训练班,参加人数300余人。他们回到连队后,更加积极地参与"兵画兵"的美术宣传活动,进一步推动了"兵画兵"活动的深入发展。

由于"兵画兵"的题材都是来自部队的战士,而战士之间又相互了解,他们的情感是最真挚的。即便是由部队中的干部提笔来描绘这些战士的英雄形象,也未必比"兵画兵"来得更为亲切、更加感人。"兵画兵"是在特定的历史条件下,在部队最基层出现的一种美术现象,对团结战友互相帮助,鼓励战士英勇杀敌,产生出巨大的精神能量。这在世界军事史上,也是少见的,甚至是独一无二的。

2. 华东解放区的美术活动

华东野战军是由抗日战争时期山东抗日根据地的八路军和华中抗日根据地的新四军组建发展起来的。抗战时期的新四军聚集了较多的美术家和美术工作者,具有较强的美术创作实力。而在原山东敌后抗日根据地,八路军"战士画"的美术活动也开展得非常活跃。两股美术力量结合在一起,形成了华东野战军美术创作的雄厚基础。

抗战胜利后,新四军中的美术家一部分随新四军三师调往东北,编入东北野战军;大部分仍留在华东解放区,编入华东野战军。吕蒙、赖少其、芦芒、杨涵、沈柔坚、程亚君、涂克、江有生、刘岘、亚明、赵坚、黎鲁、吴耘、钱小惠、费星、杨其轩、严学优、程默、张力奔、杨中流、姚容、吴联英、李克弱、王德威、彭彬等都是新四军留在华中解放区的新老画家。1946年,黎冰鸿①由国统区来到苏北解放区,加入华东野战军。宋大可、龙实、师群等也由原山东敌后抗日根据地八路军编入华东野战军,还有陈叔亮等由延安调入华东野战军。因此,华东野战军形成了一支相当强大的美术宣传队伍。1946年7月,《江淮文化》杂志创刊。这是一本综合性的刊物,内容包括文学、艺术、哲学、历史等诸多方面。《江淮文化》由阿英任主编,王阑西、孙克定、赵平生、沈柔坚、华应申、白姚、车载等为编委。由于战事紧张,部队流动性很大,因此,《江淮文化》出刊3期后即停刊。《江淮画报》作为原新四军的出版刊物,在华东野战军连续出版3期后,与《江淮文化》的命运相同,在紧张激烈的战事中停刊。为适应战争发展的需要,华东野战军中的美术家们大都去了前线做阵地宣传工作,只有少数留在后方机关从事美术宣传品的绘制和印刷,以备战事宣传之需。

① 黎冰鸿(1913—1986),生于越南,广东东莞人,擅长油画。师从越南留法画家阮有悦,后去香港拜李铁夫为师,开始形成个人风格。

图8-13 《全国人民动员起来回击美蒋武装进攻》
（程默作）

在华东野战军，留在后方机关的黎冰鸿、杨其轩、杨涵等编辑出版了一种锌版铅印画报，为便于张贴，画报设计为四开单张纸，主要以漫画和木刻版画为主。程默创作了木刻宣传画《全国人民动员起来回击美蒋武装进攻》（图8-13），画面中心描绘的是毛泽东的高大形象，他挥动有力的拳头，号召全国人民团结起来，坚决反击美蒋的武装进攻。蒋介石高举反共旗帜，与美国援助蒋介石进攻解放区的飞机、军舰遥相呼应，但被号召起来的人民群众"反内战"的浪潮淹没。此作主题鲜明，形象突出，感召力强，在画报上发表后影响甚广。该画报的主要内容侧重于"反内战、争民主"和揭露国民党蒋介石"假和平、真内战"的阴谋，在鼓舞人民解放军抵抗国民党军事进攻的同时，吹响了解放全中国的号角。

人民解放军不仅英勇善战，而且战士们的业余生活也丰富多彩，歌咏成为他们业余生活的一部分。杨涵创作的木刻作品《文工团员下连队》（图8-14）塑造了人民解放军女文工团员下连队教战士们唱歌的情景。作品采用阴刻刀法，人物线条粗犷而简洁，表现出女文工团员一丝不苟的工作精神。战士们深受其感染，认真投入地跟唱。

图8-14 《文工团员下连队》
（杨涵作）

在深入前线阵地的画家中，后来返回后方工作的赖少其在野战医院与杨涵、江有生等共同编辑出版了《卫护报》。此报的出版主要是为野战军医院的伤病员提供阅读资料。《卫护报》除了报道我军战况外，还针对伤病员的思想动态，做好安慰、教育方面的宣传报道，为伤病员提供了必要的精神食粮。

华东野战军的军部机关基本上集中在山东。其时，杨涵、江有生、杨中流等在华东野战军政治部组建美术组。一些深入前线的画家和在后方机关工作的画家陆续回到军部，在美术组共同编辑出版《山东画报》。

《山东画报》以刊发美术作品为主，同时也刊登一些文学作品，如小说、散文、特写等，为16开本的月刊，面向华东野战军和华东新老解放区的读者。《山东画报》刊登了不少具有广泛影响的

美术作品。如杨涵、江有生、杨中流合作的木刻连环画《黄友根翻身入党》，此作由30幅木刻作品组成，表现了一个经过土改运动，在思想上获得解放、在政治上有所觉悟的农民黄友根的成长历程。在参加人民解放军后，他努力学习，要求进步，在战火中成为英雄模范，并光荣地加入了中国共产党，成为战士们学习的榜样。这是一个真实的故事，在部队中流传甚广。此作虽然为三人集体创作，但整套作品风格统一。阴阳并存的刀法流畅和谐，似乎出自一人之手。这种合作的成功完全是因为画家之间的至深了解和相互配合，达到三人合一的理想境界。

周占熊创作了石版画《土改后的喜悦》（图8-15），他在光洁的石板上，以细腻、柔和的笔触刻画出一对中年农民夫妻在土改运动中获得了属于自己的土地。他们努力生产，喜获丰收的愉悦溢于言表。虽为石版画，但刀法明晰、流畅而不失刀味，在当时也是难得一见的石版画作品。此外，黎鲁的木刻版画《练兵》以阴阳相济的刀法，再现了人民解放军刻苦训

图8-15 《土改后的喜悦》（周占熊作）

练、勇于杀敌的练兵意志，在黑白分明的画面中，给人以开阔的视角和无限的张力。

《山东画报》从1947年第40期起改名为《华东画报》。华东野战军军部的画家们除了编辑出版《华东画报》外，还创作出了20多种表现解放战争以及相关革命题材的版画贺年片，春节期间在华东解放区大量印发，深受广大群众和解放军指战员的喜爱。为配合解放战争的宣传工作，他们还创作了10多种诗画传单，印发到前线和解放区各大城乡。这种诗中有画、画中有诗的艺术形式，把艺术中的诗与画有机结合，形成了一种新的"诗画"意境。

为了适应战时的需要，华东野战军在转入全面大反攻时，将不少美术工作者配调到军政治部文工团的一、二、三团，让其随文工团深入到各师、团、连宣传演出和开展美术宣传活动。各文工团分别成立了美术股，美术股的任务主要是举办流动画展、创作壁画和写标语等，主要是围绕"将革命进行到底""解放全中国"等内容进行。另外，在军政治部电影队从事美术工作的费星设计制作了一种幻灯机，并绘制了多套幻灯片，到各部队和野战医院放映，丰富了部队的文化生活，取得了很好的宣传效果，深受广大指战员的欢迎。

1949年1月15日，中共中央军委下达了《关于野战军番号改按序数排列的决定》，将原西北野战军改编为"第一野战军"，原中原野战军改编为"第二野战军"，原华东野战军改编为"第三野战军"，原东北野战军改编为"第四野战军"。随着解放战争的节节胜利，美术工作的重心开始由华东解放区转向整个华东。《华东画报》由石印改为采用铜版和锌版印刷技术，《华东画报》的印刷质量得到了很大的改善，内容也更为充实。画报除发表美术摄影作品外，还增加了文学特写、散文等栏目。自从改进印刷技术

图8-16 《运送公粮支援前线》（李正挺作）

后，在发表的美术作品中，不只是原来单一的黑白版，而且增加了彩色版，提升了画报的视觉效果。如李正挺的《运送公粮支援前线》（图8-16）套色木刻版画，画面以金黄色为主调，渲染稻谷丰收季节和运送公粮的气氛。一袋袋装上独轮车的稻谷，在浩荡的运粮车队中被送往前线，展现了群众支援人民解放战争的无私革命情怀和动人场面。李亚如创作的石版画《一切为了前线》也是一幅采用色版印刷的优秀作品，描绘了人民解放战争的壮观图景。

为了弥补《华东画报》发行上的局限，人民解放军第三野战军政治部在出版《华东画报》的同时，又先后出版了面向部队的报纸《华东前线》和杂志《战士文化》。《华东前线》为华东军区机关报，主要是报道解放战争的进程和信息，介绍各部队的作战经验和体会，发布有关战斗号召，表彰英雄模范的先进思想和事迹，刊登一些配有文字的英雄模范肖像等。黎鲁编辑的《战士文化》面对的是广大战士，用于辅导战士学习文化，介绍有关科学文化知识，并刊登一些美术作品，以丰富战士文化生活，提升战士文化素质，在淮海战役中发挥了重要作用。

在淮海战役拉开序幕的济南解放战役中，当人民解放军兵临城下，组织大兵团包围济南城时，美术工作者在济南城外许多建筑物的墙壁上画了许多壁画，也有标语。其中有一幅是根据陈毅军长向广大指战员提出的"到新解放城市要眼不花，心不想，手不痒，嘴不馋"的指示精神而创作的壁画，画面描绘了四位战士入城后自觉遵守"四不"纪律。通过这一形象的宣传，广大指战员受到了入城纪律教育，收到了文字难以达到的宣传效果。

华东野战军的美术干部在淮海战役中，能够上前线的几乎都上去了。他们在阵地采访，积累素材，在战壕里创作，再到防空洞里刻绘蜡纸。他们用油印套色的方式印制了大量的"战壕画片"，然后分发给战士们。为了便于散发，"战壕画片"的规格都比较小，一般采用32开或64开的纸张。为了渲染画面气氛，在宣传战斗英雄事迹时，在画的背面还配有短诗、快板唱词或歌曲，有些是简短的文字说明。"战壕画片"的主要内容都是围绕淮海战役，宣传、鼓动战士们勇敢作战，不畏牺牲，以夺取战役的胜利为最终目的。

在淮海战役中，有一幅记录作战现场的《歼灭蒋介石第一快速纵队》的木炭画，这是画家涂克创作的一幅珍贵作品。画面描绘了淮海战役恢弘的战争场面，由美国政府

援助的蒋介石第一快速纵队在人民解放军的夜袭围歼下，被彻底歼灭。此作采用中国画的水墨技巧，记录了敌我双方夜间激烈的战斗场面。

随着淮海战役的胜利结束，第三野战军即着手准备南下作战。画家们就南渡长江的战斗准备，创作了一系列的美术宣传作品。杨涵的木刻版画《百万雄师下江南》（图8-17），刻画了人民解放军大规模集结在长江边上，做好了南渡长江的战斗准备。在渡江南征誓师大会上，战士们士气高昂，"打倒蒋介石，解放全中国"的口号响彻云霄，表现出人民解放军渡江南下，解放全中国的决心与信心。此作以无数的船帆为背景，而整齐划一的解放军

图8-17 《百万雄师下江南》（杨涵作）

战士，在他的刻刀下，表现出雄姿英发的英勇豪迈。涂克的素描《南下途中》描绘了人民解放军主力部队登上南下列车的踊跃气氛。芦芒的石版画《蒋家小朝廷的覆没》以群像的表现方式，将蒋、宋、孔、陈四大家族描绘成在人民解放战争的风暴席卷中的惊弓之鸟，惶恐不安。作者运用犀利的讽刺笔法，揭示蒋家朝廷的覆没已成定局。

在华东解放区的美术队伍中，曾任《华东画报》记者的宋大可、苏正平、姜树堂、刘保章以及苏北盐城庆楼区宣传队的美术教师乐云、朱兆和、夏云等在解放战争中，献出了年轻而宝贵的生命。画家姚容在由新四军转入人民解放军序列时，因劳累过度，于1947年在安徽淮南病逝。他们在抗日战争和解放战争的美术宣传活动中，为中国人民的解放事业做出了重要的贡献，他们的英名将载入中国红色美术史册。

3. 西北及中原解放区的美术构成

解放战争时期，西北野战军是以原延安和陕甘宁边区的八路军留守兵团为基础发展起来的。延安在抗战时期为中共中央所在地，集中了中共领导下的许多重要文化机关、团体和学校，并拥有大量的文化艺术人才。随着抗战的不断深入，八路军主力大部分东渡黄河，奔赴抗日前线和建立敌后抗日根据地。许多文艺团体和文化艺术工作者也随八路军主力东移。此时，留下来的文化艺术工作者已经不多了，以致后来西北解放区的美术活动不像其他解放区那样开展得轰轰烈烈，但也有声有色。

西北解放区的美术活动有其显著的特点。在进行美术宣传活动时，美术工作者在报纸大小的白纸上，绘上主题明确和富有故事情节的美术作品，将几十幅画装订在一起，然后挂在架子上，配上唱词、解说词，由三五人组成的小乐队配合演奏。每到一地，将画页一张张翻开，面对观众，解读画面的创作内容。这就是当年在西北解放区流行的"新洋片"绘画、演出活动，宣传效果极佳。这种形式的美术宣传主要是在西北解放区进行的。这里的美术工作者绘制了500多幅"新洋片"，以及相关内容的美术作品，装

订成 25 套，对解放区的军民进行"随画说唱"，深受欢迎。

在解放战争中，西北野战军还出版了《西北战场》等刊物，主要刊载解放战争进程中的相关宣传报道、文章，并配上有文字内容的插图（主要是漫画、木刻版画）。

中原解放区是抗战胜利后，由晋冀鲁豫敌后抗日根据地，以及从日占区接管过来的河南、湖北、安徽三省部分地区发展起来的，包括河南省南部、湖北省的东部和安徽省的西北部。原晋冀鲁豫八路军中的大部分美术人才转入华北野战军，只有少量的美术工作者留在中原野战军中。因此，中原野战军中的美术力量相对较弱。但是，他们在随军解放大西南的过程中，也创作了不少表现解放大西南英雄事迹的木刻版画作品，并出版了《进军西南木刻集》。中原野战军在美术人才匮乏的情况下，还出版了一份《中原画报》，除刊登少量的美术作品外，主要发表军中摄影新闻照片，以摄影图片取代美术作品。

4. 美术创作的表现形式及主题意识

在解放战争中，各解放区美术创作的表现形式主要还是以漫画和木刻版画为主。自新兴木刻运动时起，经过抗日战争的锻造和解放战争的锤炼，木刻版画在中国现代美术史上占据着十分重要的历史地位。木刻版画运动的兴起，不仅与中国革命的进程有着密切的关系，而且打上了一个时代的烙印。假如没有木刻版画的兴起，中国现代美术史将会失去一部分璀璨的色彩。

解放战争时期，解放区木刻版画的创作题材主要分为两大类。一类是与解放战争前线有关的军事题材，它以最直接的方式服务于当时战争的需要，如胡一川的《攻城》、古元的《人桥》、李少言的《黄河渡口抢救伤员》、杨涵的《文工团员下连队》《百万雄师下江南》，黎鲁的《练兵》《欢迎五旅南下》、程默的《全国人民动员起来回击美蒋武装进攻》、李正挺的《运送公粮支援前线》等木刻版画作品。还有李亚如的《一切为了前线》、芦芒的《蒋家小朝廷的覆没》等，都充分体现出其现实主义的主题意识，具有很强的叙事性特征，且创作风格自然、朴素。杨涵和黎鲁在解放区的木刻队伍中算是比较年轻的一辈，但他们的作品都有着鲜明的个性色彩。他们不求闻达，处世低调。这一处世哲学也常常流露于他们的刀刻之中，带来的是扑面而来的质朴气息。可以说，这一时期的木刻版画家既是战地记者，又是战场上的斗士。他们的作品无不记录着他们的亲身经历，从而成为一个时代的记忆。

解放战争时期，解放区木刻作品的另一类题材关注的是解放区的土地改革，因为中国共产党在解放区的这片土地上，正在进行一场史无前例的土地改革运动。解放区作为新中国的雏形，正在酝酿打造一个没有剥削、没有压迫，耕者有其田，人人享受自由平等的理想社会。在这一理想社会的驱使下，解放区的木刻家激发出极大的创作热情，创作了大量有关土地改革运动的木刻版画作品。如古元的《烧毁旧契约》《斗地主》《发新的土地证》，彦涵的《和地主算账》《分粮图》《豆选》，杨涵、江友生、杨中流合作的《黄友根翻身入党》，石鲁的《打倒封建》，莫朴的《清算图》，张映雪（1916—

2011）的《访贫问苦》，牛文（1922—2009）的《领回土地证来》等木刻版画，以及周占熊的石版画《土改后的喜悦》等。这些作品以叙事性的刀刻语言，在人物安排和人物心理活动上进行了精彩的刻画，表现出在土地改革运动中获得土地的广大农民欢乐的精神面貌，具有强烈的艺术感染力。解放战争时期，解放区的木刻版画家们创作的有关土地改革运动的木刻版画作品，反映的都是他们参加土改运动时的亲身经历。这些具有时代意义的美术作品对改变旧中国不合理的社会制度及社会变革具有重要的现实意义和深远的历史意义。

第九章　新中国成立初期的美术活动

新中国成立初期，1949 年 10 月至 1953 年年底，这一时期的美术活动主要是围绕着新民主主义革命的结束和社会主义革命的开始而展开的。新民主主义革命时期的重大历史题材，成为新中国成立初期美术创作的一个重要内容。新中国的成立是一场伟大的社会变革，新民主主义革命的历史任务亟待完成，推毁封建土地制度、肃清反动势力以及改革国民党统治时期所留下的种种不合理的制度等，已然成为美术家们表现的主要题材。此时，中国美术在体制建设和形式构建方面已经进入新的历史发展阶段。新民主主义革命时期所取得的艺术成就，开始在新中国的美术事业中发挥它的历史性作用。

一、新民主主义革命美术的过渡与演进

1949 年 7 月 2 日，第一次中华全国文学艺术工作者代表大会在北平召开。毛泽东等出席大会，并做重要讲话。在这次"文代会"上，强调了自毛泽东《在延安文艺座谈会上的讲话》发表以来所取得的艺术成就，以及它对指导新中国美术发展方向的重要意义。在美术队伍的组织结构中，主要是以老解放区的美术创作队伍与原国民党统治区的左翼美术运动的中坚分子为骨干力量，对一些从事美术教育、研究工作的学者和以卖画为生的美术家进行重组，让他们在相应的文化教育机构进行创作、教学和研究工作，并开展了美术队伍的组织建设、思想建设和理论建设。在美术体制和机构建设上，相继成立了中国美术家协会和各省级分会，并且对革命历史题材的美术创作提出了新的要求。1950 年 1 月 17 日，南京率先成立了革命历史画创作委员会。在此期间，对重组的美术学院、美术出版机构也进行了必要的调整，并创办了《人民美术》期刊。美术机构的建设和重组，为宣传中国共产党在意识形态方面的方针和政策，为实现相应的社会目标，提供了有效的服务机制。新中国成立初期，美术体制建设的首要任务是确立毛泽东文艺思想的指导地位，以及中共对文艺的绝对领导，新中国的美术事业也正是朝着这一方向发展的。

1950 年 5 月，中央美术学院创作了一批革命历史题材的油画作品。在徐悲鸿的组织和领导下，王式廓的《井冈山会师》、董希文的《强渡大渡河》、夏同光（1909—1968）的《南昌起义》、胡一川的《开镣》、艾中信（1915—203）的《一九二〇年毛主席组织马克思小组》、冯法祀（1914—2009）的《越过夹金山》、罗工柳的《地道战》

和《整风报告》、李宗津(1916—1977)的《飞夺泸定桥》等作品的主题基本上反映了中共革命史,同时也表现了新中国成立之初美术的发展和服务方向。王式廓在创作《井冈山会师》(图9-1)的第一稿时,将毛泽东、朱德的会见处理为程式化的握手,群众的造型也有些概念化。在第二稿中,他将两位伟人会面时的情景做了很大改动,将两者热切而又期待的神情表现出来。这件作品的造型手法概括力极强,在色彩不多亦不明亮的画面上,凸显出两位革命者的心心相印。它的写实性与思想性成为后人创作的范式。胡一川的《开镣》(图9-2)以其亲身经历的生活体验,刻画出真实的国民党狱中气氛。画面的前端是一位战士手提油灯,而画面的主要光源就来自这盏油灯。在逆光中,冲进牢房的战士和被解救的政治犯构成一组雕塑般的群像,散发出动人心魄的质朴气息,给观者以朴拙、厚重的视觉效果。《越过夹金山》是冯法祀以1935年6月红一、二、四方面军越过夹金山为题材创作的一幅油画作品。他在这幅尺寸并不大的作品中,营造出了气势磅礴的效果。在他的画笔下,前赴后继、相互协作、团结一心、战胜一切困难的坚毅刚强形象被表现得淋漓尽致。1951年,罗工柳创作的《地道战》(图9-3)是一幅反映华

图9-1 《井冈山会师》(王式廓作)

图9-2 《开镣》(胡一川作)

图9-3 《地道战》(罗工柳作)

北平原地区抗战时期民兵对敌斗争的作品，画面描绘的是八个民兵在地道口的各种不同形态，但他们的眼睛几乎都是朝着一个方向，关注外面的突发情况。作者通过这一构思，将民兵对敌斗争的紧张气氛瞬间定格在了画面上。警惕和聚焦的目光使画面显得十分生动。翌年，罗工柳又创作了一幅油画《整风报告》，这幅作品与《地道战》相比显得更为成熟，在构图上，画家的视角放在了礼堂的一边，台上毛泽东讲演时的手势与台下听众的关注，形成了画面的和谐气氛。作品使用明亮的色彩，以及不失稳重的色调，将整个画面的气氛描绘得愉快而轻松。

新中国成立初期，处于刚刚起步的表现革命历史题材的美术创作还存在许多问题。如何来表现这些属于新中国的美术创作题材，既没有参照的范本，也没有现成的经验。为此，《人民美术》编辑部于1950年6月组织召开了"历史画座谈会"，邀请美术家徐悲鸿、王式廓、李桦、董希文、冯法祀、艾中信、古元、吴作人、李宗津等，就"如何才能正确地反映历史的真实，以教育群众；如何尊重历史资料，又不拘于事实的复述"等问题，进入了深入的探讨。为此，广大的美术家和美术工作者以遵循文艺为工农兵服务、为建设新中国服务为方向，创作了大量表现新中国新的人物、生活和精神风貌的美术作品。尤其是在土地改革运动中，为配合土地改革宣传的需要，美术工作者时常进行现场创作，并将作品贴在墙上让群众观看。在这场轰轰烈烈的全国性的土地改革运动中，不少美术家和美术工作者深入土地改革工作第一线，丰富了自己的创作素材，激发了创作热情，为全国土地改革运动的深入开展发挥了积极的宣传作用。

1950年6月底，美国入侵朝鲜，继而将战火引到中国边境。中国人民在"抗美援朝，保家卫国"的号召下，掀起了参军、参战和支前的抗美援朝运动。在1950年至1952年的两年时间里，北京、上海、天津、南京、南昌等十几个大中城市，相继举办了抗美援朝专题美术作品展，作品形象地揭露了美帝国主义悍然发动侵略朝鲜的战争，并阴谋进一步侵犯我国领土，妄图扼杀新生的人民政权。为了让全国人民受到抗美援朝的爱国教育，美术家们运用自己的特长，开展了"抗美援朝，保家卫国"的宣传活动。为了让该题材的美术作品更具思想性、艺术性和战斗性，中央美术学院成立了"抗美援朝美术创作委员会"，有针对性地组织全校师生开展抗美援朝的美术创作。刚入职中央美术学院的青年教师伍必端（1926—　）报名参加了志愿军，奔赴朝鲜战场，成为中央美术学院第一个赴朝鲜战场的战地记者。从1950年12月到1951年3月，在3个多月的采访时间里，伍必端画的写生稿形象地描绘了志愿军在朝鲜战场的壮观场面。他还在《人民日报》发表多幅战地速写，他的许多阵地速写作品被编入《朝鲜战场速写集》出版。1953年，他再次赴朝鲜，为朝鲜卫国战争纪念馆创作油画《上甘岭上的英雄》。

新中国成立不久，美术界开展了一场声势浩大的新年画创作运动，以"抗美援朝，保家卫国"为主题，以新年画的表现形式讴歌时代英雄。这正好成为美术界的一个创作契机，美术家们以高昂的热情将抗美援朝的美术创作融入全国性的新年画创作运动中，代表作有邓澍于1951年创作的《保卫和平》、张碧梧于1952年创作的《养小鸡捐飞机》、伍必端于1953年创作的《中朝部队并肩作战打击美国狼》等优秀年画作品。在

表现抗美援朝的主题创作中，其他形式的美术作品，如米谷创作的《万里家书》《在真理之下，原形毕露》等漫画作品，也以其深刻的立意和通俗、易懂的表现手法，给人们留下了难忘的记忆。漫画《万里家书》（图9-4）刊登于1950年的上海《解放日报》上，形象地表现出美帝国主义入侵朝鲜必然是自取灭亡。他们的家人从万里之遥寄来的家书只能由邮递员送

图9-4 《万里家书》（米谷作）

到埋葬他们的坟场了。彦涵的木刻版画《志愿军和朝鲜人民在一起》《刚刚摘下的苹果》等，在刻画中朝两国人民的友谊方面，同样受到广大人民的珍视和热爱。抗美援朝主题的美术创作，表现比较突出的还有志愿军某部美术工作者何孔德、曹振明、张笃周等人。他们置身于炮火之中，以自己的亲身感受和对战友的深切了解，创作了一批表现英雄形象和战斗气氛的美术作品，如何孔德的《二级战斗英雄杨国良》《七勇士夜袭持岩山》《雪山抢救》等，何孔德与曹振明共同创作的《坑道十昼夜》，张笃周的《抢救志愿军伤员的韩桂花》等。这些作品不仅以真人真事表现了抗美援朝的主题，而且在表现手法上以其真实的人物造型和真实的环境描绘，强化了主题的表现。这些作品在志愿军各连队巡回展览时，产生了强烈的反响，极大地鼓舞了广大指战员的斗争意志，起到了广泛的宣传和教育作用。

抗美援朝时期的美术创作，不仅在国内配合了"抗美援朝，保家卫国"的政治运动，还在宣传爱国主义方面彰显出美术家们的艺术理想和高度的爱国热情，而且给在异国参战的志愿军以巨大的精神鼓舞，开启了军事题材美术创作的思维和方式，在现代美术史上具有特殊的政治意义。

二、新中国成立之初的美术改造运动

新中国成立不久，我国掀起的第一个美术改造运动就是对旧年画的改造。1949年11月23日，文化部发布的第一个文件就是《中央人民政府文化部关于开展新年画工作的指示》（简称为"《指示》"）。这份在新中国美术史上具有奠基意义的文件，是由时任中华全国美术工作者协会常务委员兼编辑出版部主任蔡若虹起草，经毛泽东修改和批示后，由文化部发布的。27日，《指示》在《人民日报》公开发表，从此开启了新中国美术史的第一个篇章。文件对新年画的创作方针、题材内容到具体的组织工作，都做出了明确的规定。文件指出：

> 在年画中应当着重表现劳动人民新的、愉快的斗争的生活和他们英勇健康的形象。在技术上，必须充分运用民间形式，力求适合广大群众的欣赏习惯。……为广

泛开展新年画工作，各地政府文教部门和文艺团体应当发动和组织新美术工作者从事新年画制作，告诉他们这是一项重要的和有广泛效果的艺术工作，反对某些美术工作者轻视这种普及工作的倾向。此外，还应当着重与旧年画行业和民间画匠合作，给予他们以必要的思想教育和物质帮助，供给他们新的画稿，使他们能够在业务上进行改造，并使新年画能够经过他们普遍推行。[①]

文件所提出的要求和内容，使新年画被赋予了新的创作理念和价值标准，并成为一种集体意识和政治意志的表达方式，这是延安时期年画创作经验的进一步推进。在新中国美术活动中，对旧年画的改造具有奠基性的示范意义，它构建了美术普及的运作机制，确立了文艺为工农兵服务的立场，并影响到新中国美术发展的基本格局和创作方向。

根据《指示》精神，全国不少省市专门成立了新年画创作的组织领导机构，上海成立了"年画改进会"，山东省成立了"新年画委员会"。1950年10月，华东军政委员会文化部与华东新闻出版事业管理局联合发出了《关于开展1951年新年画工作通告》。这些组织机构的建立和通告的发布，对美术家和美术工作者在新年画创作题材上提出了明确的要求，即创作的作品要适合广大人民群众，首先是要符合工农兵群众的欣赏习惯。同时，各级人民政府召开了如何创作新年画的会议，并组织美术工作者深入生活，深入群众，发现新事物，以创作出人民群众喜欢的新年画。这一系列举措，加上美术家们的共同努力，在新中国成立之初的几年时间里，形成了新年画创作的可喜局面，并创作出大量的深受广大群众喜爱的新年画。

1950年春节，由中华全国美术工作者协会和新华书店华北总店主办的"1950年全国年画展览"在北京中山公园水榭开幕，有2万多名群众参观了此次展览。在这次展览会上，出现了不少优秀的新年画作品，譬如冯真的《我们的老英雄回来了》、王琦的《农民参观拖拉机》、古一舟（1923—1987）的《劳动换来光荣》、张仃的《新中国的儿童》、力群的《读报图》、邓澍（1929—　）的《欢迎苏联朋友》、林岗（1925—　）的《群英会上的赵桂兰》、吴静波（1922—1984）的《漳河两岸风光好》以及金梅生的《全国民族大团结》等。这些新年画作品基本上都是按照《指示》所提出的要求来创作的。不论是新老解放区的美术家，还是原国统区的美术家，面对新的政治体制和新的时代要求，为了配合新年画创作运动，他们抛弃画种上的偏见，在表现喜庆题材、描绘美好景象、抒发崇高理想的时候，各自创作出了形象细腻、色彩艳丽、富于时代特点的新年画，并多角度地描绘了新中国的新生活、新气象、新人物和新风尚。这种高度和谐的创作观表现出画家们的创作意识在政治意志下的高度一致。新年画《劳动换来光荣》（图9-5）是一种大众化的美术实践，其色彩的运用吸收了传统民间美术中大众最能接受的工笔线描和喜庆的设色规律，采用鲜艳的赋彩，表现出喜庆、热闹的图像效果。其主题表现更是贯彻了延安时期提出的文艺为工农兵服务的方针和《指示》精神，并将

① 《中央人民政府文化部关于开展新年画工作的指示》，载《人民日报》1949年11月27日。

新年画创作推向了一个全新的领域。《群英会上的赵桂兰》（图9-6）以传统古典的精细及工笔线描风格，将劳动模范赵桂兰置于领袖中间，营造出一种和谐的气氛。内容和形式的高度结合，把新年画创作推向了一个时代的高峰。

图9-5 《劳动换来光荣》（古一舟作）

为了巩固新年画运动的成果，1952年7月，文化部再次颁发新年画创作奖，在两年来的1000余幅作品中选出40幅得奖作品，39名获奖者。新年画的评奖不仅反映了中共文艺政策的指导方向，而且确立了官方举办展览和评奖的制度。一些其他画科的画家也参与到新年画的创作中来，如力群的《毛主席的代表访问太行山老根据地人民》、李可染的《工农模范北海游园大会》、叶浅予的《全国各民族大团结》、石鲁的《幸福婚姻》、侯逸民与邓澍合作的《庆祝中国共产党成立三十周年》等。

图9-6 《群英会上的赵桂兰》（林岗作）

新中国成立之初，中央人民政府文化部在开展新年画创作运动的同时，也着手对通俗画科——连环画进行改良。连环画的主要读者群体一般来说是少年儿童和劳动大众，但是旧中国的连环画糟粕甚多，其表现的内容多不健康或含低级趣味。新中国成立之初，旧的连环画仍有着牢固的群众基础，而且出版发行数量同其他美术种类相比也占据着压倒性的优势。据北京市人民政府新闻出版处在1951年年中的调查显示，仅北京市城区就有219家租赁连环画的书店，373个租书摊位，供应203000册连环画。这些连环画大多是在新中国成立前出版的，新中国成立后出版的新内容的连环画只占其中的20%～25%。[①] 20世纪50年代初，在社会文化程度普遍低下、文化传播形式极其单调的情况下，连环画的读者群体非常庞大。它对人们的思想改造有着巨大的影响力，并直接影响到少年儿童的身心健康。在新旧政权更迭的关键时候，中国共产党亟须向民众宣

① 参见宋原放主编《中国出版史料（现代部分）》（第一卷，下册），山东教育出版社2001年版，第186页。

传新的政策，连环画这种喜闻乐见的图画形式非常容易被群众接受，因此，它拥有引导和教育大众的功能，恰好作为人民政府宣传教育的载体。

上海是中国连环画的诞生地，所以对上海连环画的改造任务尤为繁重。新中国成立前的旧上海有一百几十家连环画出版商，上海解放时还留存有连环画出版商90余家，从事连环画职业的画家200余人，连环画出租商2500余人。据1950年12月不完全统计，上海本埠先后出版的连环画有3万余种，发行量超过3000万册，在出租摊上经常流转的连环画有1万多种。新中国成立之前，上海连环画行销范围甚广，初始，大部分连环画只销往上海本地以及江浙一带，后来扩展至华南、武汉、天津及北平等地，并向海外发行。1949年，上海解放后，有一部分出版家避居香港、广州，一部分持观望态度，一小部分则顽固保守，表面敷衍应付。大部分旧时出版家再版或新出的连环画，基本上都是一些旧的内容。虽然印数不多，但出得快、周转灵，仍然占有很大的市场。为此，上海市军事管理委员会便开始逐步对连环画市场做整改工作。新中国成立之初，上海首先成立了"上海市连环画工作者联谊会"，把原有的连环画画家组织起来，参加由上海市连环画工作者联谊会举办的"连环画研究班"的学习。研究班每期3个月，每期学员50人左右，参加研究班的成员多为旧上海时期的连环画作者，他们既没有受过进步美术思潮的影响，更没有接受过革命美术的洗礼，在他们身上还遗留着资产阶级和小资产阶级的不良习气。为提高他们的思想觉悟，让他们正确认识文艺与生活、文艺与政治、文艺与人民的关系，研究班帮助他们学习毛泽东《在延安文艺座谈会上的讲话》精神，以及新中国的文艺方针和政策。通过不断的学习和改造，这些旧上海的连环画画家的思想觉悟有了很大的提高，他们端正了创作连环画的态度，并逐步走向正轨。同时，上海市新闻出版处组织成立了"上海市连环图画出版业联谊会"，共有会员单位90家，大部分是旧连环画出版商。"联谊会"把这些出版商组织在一起，并将私人出版商组成了统一的连环画出版发行机构"连联书店"，使连环画的出版发行朝着有序的方向发展，扭转了连环画出版发行的混乱局面。连联书店担负着领导和管理私人出版商的责任，对当时连环画出版发行的规范化、制度化具有重要的积极作用。

在对连环画的内容进行改良的同时，对连环画出租商的改造也是一项重要的工作。新中国成立初期，遍布于上海各个街巷的连环画出租书摊众多，读者群体尤为庞大。沈雁冰曾经在描述这些书摊的时候说：

> 上海的街头巷尾像布哨似的密布着无数的小书摊。虽说是书摊，实在只是两块靠在墙上的特制木板，贴膏药似的密排着各种名目的版式一律的小书。这"书摊"——如果我们也叫它书摊，旁边还有一只木条凳。谁花了两个铜子，就可以坐在那条凳上租看那摊上的小书二十本或三十本，要是你是"老门槛"，或者可以租看到四十本、五十本，都没一定。这些小书就是所谓"连环图画小说"。这些小书摊无形中就成为上海大众最欢迎的活动图书馆，并且也是最厉害最普遍的"民众教

育"的工具!①

沈雁冰这一形象而又生动的描述,不难看出当时所谓的连环画出租书摊是何等的简陋,甚至在他看来都称不上是书摊。然而,这并不妨碍众多连环画读者坐在木条凳上津津有味地看书。据有关统计资料显示,至1951年年底,上海有组织的连环画出租书摊有2000余家,无组织的有600多家,分布于全市各个街巷。在出租书摊上,经常流转的连环画品种有1万多种。② 为此,在整改上海连环画出版发行工作的同时,将连环画出租商组织起来,成立了"上海市连环画出租者联谊会",有计划地对连环画出租商进行有效的整顿和改造,对在连环画出租商中流通的题材或内容"有毒"的连环画进行清理,并更换为表现革命斗争题材及其他内容健康的连环画出租给读者。经过对连环画作者、出版发行机构和连环画出租商进行社会主义改造,上海连环画业经历了改头换面的蜕变,使连环画的主题创作、出版发行以及流通领域走上了健康发展的道路。

与此同时,全国其他主要城市的连环画改造工作也在同步进行。例如,北京、天津、重庆、广州、南京、武汉、南昌、桂林等城市旧的连环画作者、出版商和出租商也有相当的数量。这些城市的文化部门,在新中国成立之初,根据文化部的统一部署,对当地连环画的创作、出版发行和图书出租等进行了一系列整顿和改造。在对连环画进行整改工作时,组织创作、出版了一批历史题材、革命斗争故事和反映新中国人民现实生活的连环画,如王叔晖的《西厢记》,徐正芳、刘锡永等众多名家合作的《三国演义》,丁斌曾、韩和平的《铁道游击队》,刘继卣的《鸡毛信》,周立的《童工》,顾炳鑫的《渡江侦察记》,贺友直的《山乡巨变》等都得到社会各方面的认可与支持。此外,由赵枫川、古一舟、吴静波等集体创作的连环画《中国共产党30年》,形象而又系统地表现了中国共产党30年的奋斗史,生动活泼地再现了中国共产党带领中国人民建立新中国取得的辉煌成就,得到了社会的普遍认可。

新中国成立初期,华东新华书店(后改为华东人民出版社)吸收了一批职业连环画作者,组成连环画创作部门。1952年,华东人民美术出版社成立(后改为上海人民美术出版社),出版社设立了连环画编辑室,专门负责连环画的出版发行。此后,上海的连环画出版发行工作正式纳入"上海人美"等出版社的统一管理轨道。

在改良连环画的同时,中国画的改造问题也被提上了日程。1950年《人民美术》发文,提出进行一场"新国画运动",即对传统的中国画进行必要的改造和革新工作,提倡写实精神,创造出符合人民需要的国画作品。为了实现这一目标,全国各地纷纷成立新国画研究机构。1950年10月29日,上海成立了"上海市新国画研究会",发动和组织国画家们对新国画创作进行实践和探索,并组织画家们学习新的文艺方针政策,使整个国画界的艺术思想统一到为人民而创作的方向上来。从此,众多画家的艺术观念发生了集体性转移,创作出了一大批形式新颖、贴近生活的新国画作品。1950年11月1

① 茅盾:《连环图画小说》,见《连环画论丛》(第二辑),人民美术出版社1981年版,第522页。
② 参见丁之翔、王之伊《忆述上海解放初期处理反动淫秽荒诞图书的情况》,载《出版史料》1991年第3期。

日,在上海举办了"上海市新国画研究会第一次作品展览",展出的作品中有不少国画对中国传统笔墨技法做了不同程度的革新与探索,尝试描绘新生活、新人物,并以新的审美情趣表现山水、花鸟等。此次展览的新国画作品100余幅,在社会上引起了强烈反响。

"新国画运动"的成就,首先表现在人物画的创作上。主要代表人物有叶浅予、黄均(1914—2011)、程十发(1921—2007)和阿老(1920—)等。此外,黄胄、杨子光、刘文西、卢沉、方增先、周昌谷等一批后起之秀,也都将自己的创作重心转移到对新生活、新人物的表现上来。

以上人物画家,尤其是叶浅予等在"新国画运动"中创作了大批具有时代特征的新人物画作品,在人物画领域中把中国画特有的水墨设色艺术和造型魅力最大化,从而极大地丰富了中国人物画的表现力。叶浅予的《头等羊毛》《中华民族大团结》等作品以线条勾勒为主,辅之以色彩点染,其线条流畅简洁,使明快厚重的色彩独具特色。对于《中华民族大团结》,张仃曾评价道:"这是解放以后最早用传统的方法表现生活,也是最成功的最初的尝试。"

图9-7 《中华民族大团结》(叶浅予作)

《中华民族大团结》(图9-7)采用北宋院画的技法,画出了新时代的意味。此作创作严谨,色彩温和,是一幅难得的好作品。此外,黄均的《庆祝五一劳动节》、黄胄的《打马球》、方增先的《粒粒皆辛苦》等,这些为新时代呈现出新事物、新人物、新风貌的新国画作品,在风格上涵盖了时代崇尚的新的艺术趋向,表现出了时代的鲜明特征。

在"新国画运动"中,美术家们将传统山水技法融入时代风情。他们在新的山水画创作中,把钢铁厂、水利枢纽、火车、电线杆、烟囱、航标灯、轮船以及农村的收割场面、新时期的男女服装等表现在画面上,从而摆脱了传统山水画的创作模式。在山水画中,形成了以李可染为代表的李派"漓江山水",以石鲁、赵望云为代表的长安派,以傅抱石、钱松嵒、亚明为代表的新金陵派,以关山月、黎雄才为代表的新岭南派等。他们积极深入生活,在山水画创作中,将传统中国画的意境赋予新的气象,表现与时代相契合的山水面貌。其中表现尤为突出的是傅抱石,在他的带领下,江苏画家进行了万里写生,逐步探索出了一套用新的笔墨表现祖国大好河山的新国画语言,并将写生稿件整理后进京展览,获得巨大成功。李可染不露痕迹地将中国画的传统笔墨融入西方写实的方法中,准确地用中国画的大块笔触表现对象的物体结构。在他的笔下,祖国的大好河山呈现出了新的气象。

"新国画运动"不仅催生了人物和山水画的演进,在这场"新国画运动"中,花鸟画家亦不甘落后,虽然花鸟画的题材在表现形式上,难以直接正面歌颂新时期下的新事物,但画家们仍然坚持写生,在表现对象时极力以新的笔墨给予再现。在时代的号角下,潘天寿、陈之佛、于飞闇、王雪涛、刘奎龄、崔子范等人的花鸟画作品也呈现出焕然一新的气象,并且具有鲜明的时代特征。

参与"新国画运动"的美术家在这一时期创作出来的中国画作品,打破了上千年来所形成的一套程式化技法,给传统笔墨赋予了新的内容,反映了那个时代的政治气象和文化面貌,并取得了丰硕的成果。

新中国成立之前,由于战争年代的物资非常匮乏,所以,当时中共运用的美术宣传形式,主要是漫画和木刻版画。新中国成立后,物质条件得到很大改善,木刻家们在原有木刻创作的基础上,逐步走向石版画和铜版画的创作。为培养综合型的版画人才,以利于新中国版画艺术的全面发展,各美术高等院校均设立了版画系,开设有木刻版画、石版画和铜版画等课程。在一些综合性的美术展览中,套色木刻版画、石版画和铜版画作品不断涌现出来。如古元的《鞍山钢铁厂的修复》《工人上夜校》,力群的《向李顺达应战订生产计划》等,这些都是在新中国成立初期有相当影响力的作品。

《鞍山钢铁厂的修复》(图 9-8)以黄色为基调,加以红色点缀,刻画出"鞍钢"热火朝天的劳动场面。此作刀法细腻,画面气势恢宏,生动形象的人物塑造激活了整个画面,犹如摄影中的抓拍,自然而和谐,表现出新中国的工人以极大的热情投入到生产建设中。这是古元木刻版画从农村题材到城市工业题材的一次革命性转变。

作为外来的绘画艺术,油画也面临着如何表现新中国社会主义新风貌的问题。在全国人民步入新中国建设的热潮中,油画艺术也进入了新的历史发展时期。对于油画艺术的发展,油画家们做出了审慎的思考和认真的探索。在重大历史题材的美术创作中,体现社会主义艺术的本质要求,歌颂人民及英雄人物已经成为油画家

图 9-8 《鞍山钢铁厂的修复》(古元作)

图9-9 《开国大典》（董希文作）

个体的自觉行为。在新中国成立后的数年中，油画家们自觉地在国家相关机构的组织和领导下，创作了一批反映重大历史事件的美术作品，如董希文的《开国大典》（图9-9）就是一幅富有里程碑意义的作品。作者在人物形象的造型、场面气势的渲染等方面进行了可贵的探索。整幅作品构图巧妙，并注入了中国年画构图的形式，除毛泽东侧身站在靠近中间位置，宣告中华人民共和国成立外，其他领导人都站在左边三分之一的画面里。而右边广场是虚化了的群众场面，使广场显得更为开阔，形成了左实右虚的布局，更好地突出了节日气氛。《开国大典》描绘了新中国成立时中国人民意气风发，豪情满怀。此作在油画民族化探索中的自觉践行，被中国学界评论为：以史诗般的、纪念碑式的艺术，对新中国形象的塑造，对站立起来的中国人民形象的重塑，具有强烈的感染力。天安门广场数万名群众的欢声雷动、红旗招展的壮观场面与蓝天白云的映衬，给予画面以更大的空间感，形成了作者特有的色彩语言。此外，詹建俊的《狼牙山五壮士》、刘国枢的《飞夺泸定桥》、潘世勋的《我们走在大路上》等油画作品，也在不同程度上形成了自己的个性色彩和表现风格。其中，油画《狼牙山五壮士》和《飞夺泸定桥》等作品熔铸了中国画的写意手法，赋予油画以新的含义。

20世纪50年代，新政权的巩固和国家的建设需要更多具有宣传鼓动性的艺术作品出现。而雕塑作品具有持久的宣传和教育功能，无数的英雄人物和近现代的重大历史事件需要雕塑家去塑造。1949年9月30日，中国人民政治协商会议第一届会议决议：在北京天安门广场兴建"人民英雄纪念碑"。美术家吴作人、王式廓、彦涵、罗工柳、董

图9-10 《胜利渡长江》局部（刘开渠等作）

希文、冯法祀、艾中信、李宗津等参与"人民英雄纪念碑"的设计。雕塑家刘开渠、傅天仇、王临乙、萧传玖、王丙召、滑田友、张松鹤、曾竹韶等参与雕塑创作。碑身的主要部分由《虎门销烟》《金田起义》《五四运动》《五卅运动》《八一南昌起义》《抗日游击战》《支援》《欢迎》《胜利渡长江》（图9-10）组成，形象化地表现了中国近百年惊天动地的革命历史，为中国有史以来规模最大、雕塑人物最多（160余人）的一座纪念碑。这些浮雕在人物塑造、构图布局、情感刻画以及场景氛围烘托等方面取得了极大的成功，深刻地影响了在新中国成长起来的第二代雕塑家的创作方法和作品的表现形式。另外，大型泥塑组雕《收租院》以连续的群像构图和鲜明的艺术形象，生动地再现了新中国成立前地主残酷剥削农民和农民被迫进行反抗斗争的情景。《收租院》因完全契合了当时中国政治的需要，凭着强烈的艺术感染力登上了中国雕塑史的舞台，具有不可替代的历史意义和艺术价值，取得了前所未有的荣耀，标志着新中国的雕塑进入了一个崭新的艺术领域。

三、《在延安文艺座谈会上的讲话》精神熔铸的现代艺术家

新中国成立之初的美术活动旗帜鲜明地昭示人们，画家个性抒情产生的美必须符合艺术为人民大众服务的审美取向。在政治、社会和民众之间，美术家应主动走向社会寻求自己的知音，即便是抒发自己个性的作品，亦是如此。1953年，为了发展新中国的美术事业，中央人民政府开始公派留学生到苏联美术院校学习油画、雕塑、版画及舞台美术等专业，前后共有33位青年艺术家肩负使命，前往苏联学习并学成归国。公派留学生到苏联学习，可以说是一项历史性的举措，事实也证明这一措施对推动新中国的美术发展具有一定的现实意义。报效祖国、服务人民是新中国美术家的共同信念和真实情感。这个观念的树立是新民主主义革命美术的延续，是红色美术发展史上的一个重要里程碑。

20世纪后半叶，中国美术的中坚力量大多来自新老解放区和国统区的进步美术家，如漫画家华君武、丰子恺、叶浅予、张乐平、张谔、蔡若虹、丁聪、特伟、廖冰兄、黄苗子、范用等，版画家江丰、古元、李桦、彦涵、赖少其、米谷、王琦、杨可扬等，国画家潘天寿、傅抱石、关山月、李可染、石鲁、阳太阳、黎雄才、崔子范等，油画家徐悲鸿、王式廓、冯法祀、罗工柳、董希文、吴作人、胡蛮等。他们在美术创作和美术理论研究上成果斐然、影响深远。他们的许多作品和著作成为中国现代美术和学术成果中具有代表性的经典。他们是中国现代美术史上重要的奠基者和开拓者。

综观新民主主义革命时期的美术发展，红色美术始终贯穿着它的成长历史。在马克思主义文艺理论中国化的进程中，无论是中共领导下的文艺思想，还是左翼美术家联盟的美术理念，都离不开马克思主义文艺理论关于文艺的本质、特征、规律和社会作用的基本方法及原则。而这些具有崇高信仰的红色美术家们，在作品的取材和立意方面，灵

活运用马克思主义文艺理论,将时代性和人民性、社会性与思想性结合起来,注重现实主义的审美取向,创作了一系列无愧于这个时代的美术作品。

在现代美术发展史上,美术界中最早运用马克思文艺理论、倡导"革命美术"的是许幸之。受马克思主义文艺理论和革命文艺思潮的影响,留日归来后,他积极投身于左翼文艺运动,成为这一时期新兴美术运动的倡导者和实践者。1929年年底,他在《新兴美术运动的任务》一文中就明确提出了新兴美术运动的阶级性。他的这篇文章阐述了新兴美术运动的性质和任务,实际上已成为左翼美术运动的总宣言。

抗战爆发后,左翼美术家联盟的许多美术家纷纷奔赴革命圣地延安,从事革命美术活动。延安的文艺工作者几乎都受到过毛泽东《在延安文艺座谈会上的讲话》精神的洗礼。《讲话》是继"五四"之后,在中国文艺运动和文艺创作史上一次更为深刻的文艺革命,它给中国无产阶级的革命文艺运动指明了方向。《讲话》精神不仅对延安的艺术家和文艺工作者产生了深刻的影响,而且对当时国统区乃至日伪占领区追求进步的文艺工作者都具有一定的激励作用。可以说,《讲话》精神在某种程度上规约并指导了中国现代文化艺术的发展,成为一个时代在文艺领域中最重要的指导思想,并为特定时代的文艺发展注入了马克思主义文艺理论中国化的思想内涵。在《讲话》精神的鼓舞下,原解放区和国统区的进步美术家怀揣着艺术为人民大众而创作的热情,他们走出书屋,深入到群众中、到火热的斗争中,了解并熟悉工农兵的生活,转变创作意识,把握艺术创作的主脉。

《讲话》发表后,延安的木刻版画艺术有了质的飞跃,美术家们创作出了大量优秀的木刻作品。例如,江丰的《念书好》、古元的《离婚诉》、力群的《丰衣足食》、王式廓的《改造二流子》等木刻作品不仅真实地反映了当时的革命生活,而且塑造了许多丰满的人物形象。在这些作品中,劳动人民成了画面的主题。这种带有集体倾向性和时代意义的美术创作,在中国美术史上前所未有,它是中国美术史上历史性的变革。这种创作意识对新中国的美术创作产生了深远的影响。

新中国成立后,在《讲话》精神指引下的延安革命文艺传统得以薪火相传,中国现实主义的美术创作进入了一个新的发展时期。在新民主主义革命的延续中,广大美术工作者不仅以昂扬的革命精神深入到生活的第一线,而且把《讲话》精神作为他们的行动指南,坚持从生活中提炼素材,通过源于生活的现实主义路径,创作了大量的在中国现代美术史上具有纪念意义的美术作品。如画家徐悲鸿、潘天寿、傅抱石、叶浅予、华君武、蔡若虹、张乐平、丁聪、江丰、古元、彦涵、力群、王琦、王式廓、吴作人、罗工柳、石鲁、关山月、董希文、李可染、张仃等,他们在自己擅长的绘画科目中,结合自身的生活体验和创作实践,以个性鲜明的艺术语言来表现重大革命历史题材、讴歌英雄人物和人民群众生活、描绘祖国大好河山等。他们的作品境界在实践中不断地走向纯粹和完美,并为新中国的美术创作开辟了一条源自生活的现实主义通道。他们是中国现代美术的中坚力量。

参 考 文 献

[1] 中共中央文献编辑委员会. 毛泽东选集［M］. 北京：人民出版社，1991.
[2] 中共中央文献编辑委员会. 毛泽东年谱［M］. 北京：人民出版社，2013.
[3] 中共中央文献编辑委员会. 周恩来选集［M］. 北京：人民出版社，1980.
[4] 怀恩. 周总理的青少年时代［M］. 成都：四川人民出版社，1979.
[5] 瞿秋白文集编辑委员会. 瞿秋白文集［M］. 北京：人民出版社，2013.
[6] 华卫，化夷. 瞿秋白传［M］. 长沙：湖南人民出版社，2014.
[7] 瞿秋白. 多余的话［M］. 北京：中国友谊出版公司，2016.
[8] 傅修海. 瞿秋白与左翼文学的中国化进程［M］. 北京：人民出版社，2015.
[9] 杨之华. 忆秋白［M］. 北京：人民文学出版社，1981.
[10] 中国社会科学院近代史研究所中华民国史组. 胡适来往书信选：上册［M］. 北京：中华书局，1979.
[11] 余伯流，凌步机. 中央苏区史［M］. 修订版. 南昌：江西人民出版社，2017.
[12] 中国共产党党史研究室. 中国共产党历史：1921—1949［M］. 北京：中共党史出版社，2002.
[13] 胡华. 中国革命史讲义［M］. 北京：中国人民大学出版社，1979.
[14] 李新，陈铁建. 中国新民主主义革命通史［M］. 上海：上海人民出版社，2001.
[15] 中共中央党史研究室第一研究部. 红军长征史［M］. 北京：中共党史出版社，2006.
[16] 黄峰. 长征时代［M］. 上海：光明书局，1939.
[17] 廉臣. 红军长征随军见闻录［M］. 上海：上海群众图书公司，1949.
[18] 成仿吾. 长征回忆录［M］. 北京：人民出版社，1977.
[19] 李竿路. 长征与艺术［M］. 北京：北京图书馆出版社，1998.
[20] 毛毛. 我的父亲邓小平：上卷［M］. 北京：中央文献出版社，1997.
[21] 黄可. 中国新民主主义革命美术活动史话［M］. 上海：上海书画出版社，2006.
[22] 黄可. 上海美术史札记［M］. 上海：上海人民美术出版社，2000.
[23] 胡蛮. 中国美术史［M］. 上海：新文艺出版社，1948.
[24] 云高，晓章. 中华百年［M］. 北京：国防大学出版社，1998.
[25] ［日］森哲郎. 中国抗日漫画史［M］. 济南：山东画报出版社，1999.
[26] ［日］小谷一郎. 东京左联重建后留日学生文艺活动［M］. 王建华，译. 上海：

上海社会科学出版社，2012.
[27] [美] 埃德加·斯诺. 西行漫记 [M]. 2版. 北京：东方出版社，2010.
[28] [美] 尼姆·威尔斯. 续西行漫记 [M]. 北京：解放军文艺出版社，2002.
[29] 佚名. 文艺论丛：3 [M]. 上海：上海文艺出版社，1978.
[30] 鲁迅. 鲁迅杂文书信选：续编 [M]. 南昌：江西人民出版社，1972.
[31] 鲁迅. 坟 [M]. 南京：译林出版社，2013.
[32] 鲁迅. 且介亭杂文 [M]. 北京：人民文学出版社，1973.
[33] 鲁迅. 二心集 [M]. 南京：译林出版社，2013.
[34] 鲁迅. 而已集 [M]. 北京：北京联合出版公司，2014.
[35] 鲁迅. 新俄画选 [M]. 上海：上海光华书局出版社，1930.
[36] 许广平. 鲁迅回忆录 [M]. 武汉：长江文艺出版社，1961.
[37] 茅盾. 我走过的道路 [M]. 北京：人民文学出版社，1984.
[38] 刘云. 中央苏区文化艺术史 [M]. 南昌：百花洲文艺出版社，1998.
[39] 艾克恩. 延安艺术家 [M]. 西安：陕西人民教育出版社，1994.
[40] 李年春. 中央苏区货币文物图鉴 [M]. 北京：中国金融出版社，1994.
[41] 张洋. 红军漫画 [M]. 北京：解放军出版社，2009.
[42] 中央苏区文艺丛书编委会. 中央苏区美术漫画集 [M]. 武汉：长江文艺出版社，2017.
[43] 刘一丁. 筑起我们钢铁的长城：中国抗日战争新闻老漫画选 [M]. 北京：红旗出版社，2014.
[44] 沈建中. 抗战漫画：老上海期刊经典 [M]. 上海：上海社会科学院出版社，2005.
[45] 《延安时期的抗战宣传画》编委会. 延安时期的抗战宣传画 [M]. 西安：陕西人民美术出版社，2016.
[46] 乔丽华. 美联与左翼美术运动 [M]. 上海：上海人民出版社，2016.
[47] 王伯敏. 中国版画史 [M]. 上海：上海人民美术出版社，1961.
[48] 齐凤阁. 中国现代版画史：1931—1991 [M]. 广州：岭南美术出版社，2010.
[49] 陈维东. 中国漫画史 [M]. 北京：现代出版社，2016.
[50] 王宏建. 艺术概论 [M]. 北京：文化艺术出版社，2000.
[51] 张望. 鲁迅论美术 [M]. 北京：人民美术出版社，1956.
[52] 陈烟桥. 鲁迅与木刻 [M]. 上海：开明书店，1949.
[53] 周作人. 周作人散文 [M]. 北京：中国广播电视出版社，1992.
[54] [唐] 房玄龄，等. 晋书 [M]. 北京：中华书局，1974.
[55] 潘运告. 中国历代画论选 [M]. 长沙：湖南美术出版社，2007.
[56] 郑为. 中国绘画史 [M]. 北京：北京古籍出版社，2005.
[57] 周楠本. 鲁迅文学书简 [M]. 天津：天津人民出版社，2006.

[58] 卢鸿基.抗战三年来的中国美术运动[M]//中苏文化(抗战三周年纪念特刊).上海:生活书店,1940.

[59] 延安文艺丛书编委会.延安文艺丛书:文艺史料卷[M].长沙:湖南文艺出版社,1987.

[60] 延安文艺丛书编委会.延安文艺丛书:报告文学卷[M].长沙:湖南人民出版社,1984.

[61] 赵超构.延安一月[M].上海:上海书店出版社,1992.

[62] 姜维朴.鲁迅论连环画[M].北京:连环画出版社,2012.

[63] 黄茅.漫画艺术讲话[M].上海:商务印书馆,1943.

[64] 陈传席.画坛点将录:评现代名家与大家[M].北京:生活·读书·新知三联书店,2005.

[65] 姜维朴.鲁迅论连环画[M].北京:人民美术出版社,1956.

[66] 吕澎.20世纪中国艺术史[M].北京:北京大学出版社,2009.

[67] 郎绍君,水天中.20世纪中国美术文选[M].上海:上海书画出版社,1999.

[68] 夏衍.懒寻旧梦录[M].北京:生活·读书·新知三联书店,1985.

[69] 孙新元.延安岁月[M].西安:陕西人民美术出版社,1985.

[70] 中国版画年鉴编辑委员会.中国版画年鉴[M].沈阳:辽宁美术出版社,1984.

[71] 中共中央宣传部办公厅,中央档案馆编研部.中国共产党宣传工作文献选编:1937—1949[M].北京:学习出版社,1996.

[72] 中国社会科学院新闻研究所.中国共产党新闻工作文件汇编:上[M].北京:新华出版社,1980.

[73] 川陕革命根据地博物馆.川陕革命根据地文献资料集成[M].成都:四川大学出版社,2012.

[74] 乐生.全国铁路总工会第二次代表大会之经过与结果[J].向导周刊,1925(104).

[75] 卢振国.廖承志与一幅"难产"的长征图画[J].党史博览,2007(8).

[76] 吴继金.长征途中的美术宣传[J].艺术探索,2007,21(2).

[77] 江丰.鲁迅是中国左翼美术运动的旗手[J].美术,1980(4).

[78] 江丰.鲁迅先生与"一八艺社"[J].美术,1979(1-2).

[79] 陈叔亮.从延安的新年画运动谈起[J].美术,1957(3).

[80] 傅斯达.大时代中美术工作者应有之认识[J].音乐与美术,1941,2(7-8).

[81] 林木.从投枪匕首到纯情艺术:论朱宣咸的木刻版画艺术[J].美术观察,1999(1).

[82] 许志浩.抗战期间重庆的美术刊物[J].编辑学刊,1988(2).

[83] 周明珠.浅析延安时期鲁迅艺术学院中的美术教育[J].大众文艺,2015(11).

[84] 张卫波.长征中红军文化宣传工作的内容、特点及影响[N].北京日报,2016-

09 – 26.

[85] 李桦. 抗战年片与抗战门神：一个关于木刻应用问题的建议 [N]. 救亡日报，1939 – 12 – 12.

[86] 张昕. 日本用东洋画取代中国画 [N]. 辽宁日报，2015 – 06 – 24.

后 记

我来自江西革命老区，深深地热爱这片红色的土地。那些红军当年的故事、遗留下来的标语与漫画，让我至今仍然可以感受到那个时代的革命气息与火红的激情。深深的"红色"烙印，似乎注定了我将付出自己的激情与汗水，去完成一部"红色美术史"的编写使命。

用今天的眼光或者不同的艺术标准来看，中国的红色美术可能是简单的、粗糙的，甚至有人会认为它"不入流"或者"不值得"理论家们去研究。但是，回望19世纪到20世纪这段波澜壮阔的中国历史，正是这一主旨清晰、表达明快、直指人心的艺术塑造形式，唤醒了落后与愚昧的民众，鼓舞了革命者的战斗意志和勇于牺牲的精神，如此，才有我们今天的红色中国。从这个角度来说，红色美术魅力甚焉！

2016年10月，我在北京拜访萧鸿鸣先生时聊到了家乡的"红色"标语与漫画。萧先生说："在国内，研究红色美术的学者并不多，虽也有一些专著和论文，但站在历史的高度，全方位地论述新民主主义革命时期的'非主流美术'和'红色美术'的政治与文化意义，以及它对新中国美术产生的影响等，在目前尚属空白，这是非常值得研究的课题。"

萧先生的一席话，拨动了我蕴藏已久、常常涌动的"红色美术"心弦，于是，我决定尽自己最大的努力，来对今天并不盛行的红色美术进行深入的研究。我重新回到了家乡，寻找红军当年留下的痕迹，不断地查找资料，购买和研读与红色美术有关的书籍；并收集了3500余张红色美术图片，从中遴选了180张具有代表性的作品，用作本书的插图，并对这些作品进行了介绍和评论。这个过程让我对红色美术有了新的认识和体会，心灵也得到了一次凤凰涅槃般的洗礼！

两年多的时间里，我扎进资料堆中，远离了都市的喧嚣，平抑了内心的躁动，在这个无声的"红色"世界里，静静地思索着每一件作品的意义、每一章需要讨论的问题、每一位红色美术家的创作动机、每一个故事背后所产生的巨大作用……自己的体会千丝万缕，并希望能够用准确的语言将红色美术的历史进程和非凡意义表达得清晰与完整，在数易其稿后，这部《中国红色美术史》终于得以付梓出版。

感谢红色美术家们创作的振奋人心的红色美术作品；感谢中山大学出版社对红色美术这一选题的关注与大力支持，感谢编辑人员的辛勤工作；感谢两年多来一直在身后默默为我付出的妻子和孩子；感谢支持和帮助我撰写这部《中国红色美术史》的所有人。尤其要感谢萧鸿鸣先生多年来的不吝教诲！

<div style="text-align:right">
邓向阳

2019年8月5日
</div>